西方美术理论简史（第2版）

A Concise History of Western Art Theory

李宏 主编

撰稿者：陈旭霞、葛佳平、李宏、闫巍、黄虹、应爱萍、薛军伟、孙晓昕、刘国柱、许玮

北京大学出版社
PEKING UNIVERSITY PRESS

图书在版编目（CIP）数据

西方美术理论简史 / 李宏主编 . —2 版 .—北京：北京大学出版社，2017.7
（博雅大学堂·艺术）
ISBN 978-7-301-26473-7

Ⅰ.①西…　Ⅱ.①李…　Ⅲ.①美术理论—美术史—西方国家　Ⅳ.①J110.9

中国版本图书馆CIP数据核字（2015）第259697号

书　　　名	西方美术理论简史（第2版） XIFANG MEISHU LILUN JIANSHI
著作责任者	李宏　主编
责 任 编 辑	任慧
标 准 书 号	ISBN 978-7-301-26473-7
出 版 发 行	北京大学出版社
地　　　址	北京市海淀区成府路205号　100871
网　　　址	http://www.pup.cn　　新浪微博：@北京大学出版社
电 子 邮 箱	编辑部 wsz@pup.cn　　总编室 zpup@pup.cn
电　　　话	邮购部 62752015　发行部 62750672　编辑部 62752022
印 　刷 　者	北京中科印刷有限公司
经 　销 　者	新华书店
	720毫米×1020毫米　16开本　25.75印张　406千字 2008年5月第1版 2017年7月第2版　2024年5月第5次印刷
定　　　价	59.00元

未经许可，不得以任何方式复制或抄袭本书之部分或全部内容。
版权所有，侵权必究
举报电话：010-62752024　电子邮箱：fd@pup.cn
图书如有印装质量问题，请与出版部联系，电话：010-62756370

目 录

前言 /001

第一章　古希腊、罗马的美术理论　/006
引 言　/006
第一节　从模仿到想象　/009
第二节　素描与色彩　/031
第三节　美与比例　/033
第四节　美术理论与批评　/043

第二章　中世纪美术理论　/046
引 言　/046
第一节　早期基督教时代的思想家们　/048
第二节　圣像之争　/053
第三节　盛期中世纪　/062
第四节　意大利的人文主义者们　/074
第五节　艺术家们的指南　/078

第三章　文艺复兴　/089
引 言　/089
第一节　早期文艺复兴艺术理论　/091
第二节　达·芬奇与《画论》　/108
第三节　米开朗琪罗·鲍纳罗蒂　/122
第四节　瓦萨里及其《名人传》　/128
第五节　晚期文艺复兴艺术理论　/147

第四章　17 世纪的美术理论　　　　　　　　　　/ 162

引　言　　　　　　　　　　　　　　　　　　　/ 162
第一节　贝洛里和普桑：理想的美与理性的情感　　/ 165
第二节　学院：理论与规则　　　　　　　　　　　/ 177
第三节　古今之争及其对艺术理论的影响　　　　　/ 187

第五章　18 世纪的美术理论　　　　　　　　　　/ 200

引　言　　　　　　　　　　　　　　　　　　　/ 200
第一节　康德对艺术的哲学思考　　　　　　　　　/ 203
第二节　新古典主义美术理论　　　　　　　　　　/ 214
第三节　狄德罗与艺术批评的兴起　　　　　　　　/ 230
第四节　美术理论在英国　　　　　　　　　　　　/ 238

第六章　19 世纪美术理论　　　　　　　　　　　/ 250

引　言　　　　　　　　　　　　　　　　　　　/ 250
第一节　学院派的危机　　　　　　　　　　　　　/ 252
第二节　印象主义　　　　　　　　　　　　　　　/ 266
第三节　象征主义　　　　　　　　　　　　　　　/ 278
第四节　罗斯金美学　　　　　　　　　　　　　　/ 290
第五节　多元化的探讨　　　　　　　　　　　　　/ 302

第七章　20 世纪美术理论　　　　　　　　　　　/ 316

引　言　　　　　　　　　　　　　　　　　　　/ 316
第一节　艺术家和艺术流派　　　　　　　　　　　/ 317
第二节　艺术史家　　　　　　　　　　　　　　　/ 355
第三节　批评家与理论家　　　　　　　　　　　　/ 386

前　言

近年来，关于西方美术理论的研究在广度和深度上都有很大提升，译著和引介性著作频出，西方美术历史及理论呈现出越来越多元、越来越深入的面貌。这是一部专门针对高校西方美术理论史课程而写作的教科书，旨在系统而简明地对西方美术理论进行梳理，为读者勾勒出西方美术理论形成、发展的历史轨迹以及著名艺术家、理论家的思想形态。本书从古希腊、罗马到20世纪，共分7个章节，阐述了西方美术理论的发展历程。在写作过程中，各作者参考了国内外出版的大量西方美术理论文献，面对着纵跨千年历史中浩繁和精深的著述，著者力不能逮而无法将其尽述，但仍然力求做到系统全面、重点突出、资料翔实、行文严谨、分析到位，希望能够较充分地满足教学、学习及参考的需要。以下是各章梗概。

第一章，古希腊、罗马的美术理论。在古希腊这个西方文明的摇篮，"爱智慧者"们已经开始对造型艺术进行讨论，从最初只言片语的提及苏格拉底、柏拉图和亚里士多德的哲理性思考，尽管并未形成现代意义上的美术理论，但那正是西方古典美学的源头，也正是西方美术理论的肇始。古罗马人继承和发展了古希腊人对造型艺术的兴趣，比如，老普林尼在《博物志》中记载和描写了艺术家及其活动；再比如，维特鲁威《建筑十书》专论建筑，对雕塑和绘画也有所提及。这些古罗马的论著对文艺复兴及后世的影响再怎么强调也不过分，前述《博物志》就为瓦萨里开创艺术史写作模式树立了典范，而文艺复兴的建筑理论则可以毫不夸张地说是以《建筑十书》为基础而进行的一再阐释和演绎。至于流传下来的古代旅游指南，其中对艺术名胜的详尽描写则为后世的艺术考古提供了珍贵凭证。而彼时诗人与艺术家对于艺术品的描述，更激发着后世对这一辉煌时代的憧憬与想象。

第二章，中世纪的美术理论。所谓"黑暗"的中世纪其实并不"黑暗"，中世纪经院哲学家们以基督教神学为框架对古典著作进行的解经活动在一定程度上触及了与艺术有关的话题；此外，由于意识到视觉艺术对于传教的积极意义，神学家们也热衷于议论图像、光和色彩乃至比例的象征性，这些讨论无疑奠定了图像学的基础。然而，由于中世纪的作家们对艺术的一切讨论都以神学为皈依，真正意义上的艺术理论实在是无迹可寻。值得注意的是，随着中世纪的衰落，人文主义思想的抬头，新的艺术理论形式出现在14世纪的意大利，人文主义者们对古典兴趣日增，开始有意识地关注自己时代的艺术，并通过对古典艺术观念的重新审视，拉开了文艺复兴的帷幕。在中世纪的最后阶段还出现了一些通常由艺术家写作、用于传授技艺、讲述方法、指导创作的小册子，琴尼尼的《工匠手册》就是其中最重要的一部，它既保留着中世纪的传统形式，又透出早期文艺复兴的特色。至于中世纪流传的朝圣指南，虽然算不上艺术理论，但至少可以让人从中领略此时期人们对于艺术的本质和任务所持的看法。

第三章，文艺复兴的美术理论。14至16世纪的三百余年，是西方文化蓬勃发展的时期，尤其是15至16世纪的盛期文艺复兴，被视为开辟世界近代史的新纪元，也为近代艺术理论确立了一个新起点。伴随着佛罗伦萨布鲁内莱斯基、马萨乔、多纳太罗这一代人的出现，一种新的艺术理想得以实现。这种艺术理想，代表了知识精英在佛罗伦萨城市共和国发展到某种高度的时刻所具有的志向。随着最后的哥特式残迹的消亡，出现了一种表达人们对于世界新的认知方式的风格，即人文主义的自信及其对理性方式的依赖。文艺复兴时代的艺术家们以一种全然不同于中世纪的态度来看待艺术。在绘画和雕塑领域，以透视和解剖实验为基础的自然主义兴起；在建筑上，通过对古罗马宏伟的团块式建筑风格的复兴，文艺复兴的大师们满足了人们对于理性的要求。

文艺复兴时期是西方艺术理论的繁荣期。艺术家们以极大的热情投身于理论的研究，为后代留下大批宝贵的艺术理论成果。雕塑家吉贝尔蒂的《回忆录》，可谓用自己的观点阐述艺术史的肇始。无论是人文主义者和建筑师阿尔贝蒂，还是几乎尽善尽美的全才达·芬奇，都始终将艺术作为科学来强调，他们不仅为世人留下了独步古今的艺术巨作，而且留下了重要的艺术理论著作。而那位堪称巨人的米开朗琪罗，则将其新柏拉图主义的艺术观念，蕴涵于一首首深邃、激昂的

十四行诗中。在这个对荣誉极度渴望的时代，人们呼唤英雄的出现，于是，便有了乔尔乔·瓦萨里的《名人传》。除艺术家外，此时期内很多人文主义学者，在继承古希腊艺术理论的基础上，以自身人文学科背景，纷纷发表对于艺术和艺术家的看法。文艺复兴晚期，在洛马佐、祖卡罗、多尔切等学院派手法主义理论家的著作中，理论化趋势日臻明显，反映出亚里士多德体系的中世纪经院主义，以及15世纪新柏拉图主义的影响。

第四章，17世纪的美术理论。文艺复兴以后，意大利已不再是艺术理论的唯一中心，但仍是造型艺术新思潮的源泉。意大利浓郁的古典氛围和丰富的古物资源催生了"古物学家"这种全新的艺术研究者，博学多识的乔凡尼·贝洛里就是最早也最杰出的古物学家之一，他是那个时代意大利最重要的艺术理论家，他倡导古典主义和理想美，奠定了学院艺术的理论基础。17世纪，艺术理论的中心逐渐转向法国，至少有几件事可以说明法国的重要地位：其一，法国出现了伟大的艺术家普桑，他不仅启发了包括贝洛里和费利比安在内的理论家，他自己也是一名勤勉思考艺术理论的学者；其二，巴黎美术学院的兴起及夏尔·勒布伦以理论和规则为基础确立了学院的艺术教育体系，学院把17世纪对理性的崇尚发挥得淋漓尽致，但也导致了僵化的教条主义；第三，德·皮勒对学院规训的质疑及由此引发的"素描与色彩之争"、德·皮勒对"趣味"的阐释及对色彩和鲁本斯的推崇实际上为艺术和艺术理论的多样化发展铺设了道路。

第五章，18世纪的美术理论。18世纪，哲学的星空群星璀璨，其中许多思想家对人类的感观认知投以不同角度、不同程度的关注，伯克、夏夫兹博里等英国学者从经验主义的角度探讨美感和趣味；在德国，鲍姆嘉通开启了"美学"研究，康德对审美判断的哲学思考不仅是18世纪美和趣味讨论的最高点，更直接影响了此后艺术理论研究的走向。18世纪还是艺术史和艺术批评正式诞生的时代。德国学者温克尔曼出版了《古代艺术史》，被称为"艺术史之父"；法国启蒙思想家狄德罗为法国当代艺术沙龙撰写的艺术评论，创造了报刊艺术批评的新文体。从18世纪下半叶到19世纪初，美学和美术理论的成就达到了历史的新高峰。同时，这一时期的理论家探讨视觉艺术的观念也发生了根本转变，美术理论的主题、范围变得不同于以往，具有新的特征。

第六章，19世纪的美术理论。工业革命以来硕果累累的自然科学成就使人类

社会发生了天翻地覆的变化，社会生活、政治、文化等各个领域都登上了"现代化"的巨轮，艺术自然也不例外，孕育于19世纪的"现代主义"艺术，就是对政治及经济变化所作出的一种暗示性回应。法国仍是欧洲艺术中心，两个世纪以前德·皮勒引起的论争在19世纪再度引起关注，甚至成为推翻学院标准的理论标杆，"素描与色彩"附身"古典主义和浪漫主义"，争锋再起。在那个迈向"现代"的门槛上，这场论争把艺术导向更为多元的境界，艺术流派纷呈、此起彼伏。同时，更多作家积极地介入视觉艺术领域，纷纷著书立说，比如倡导回归中世纪的英国批评家约翰·罗斯金，再比如象征主义的灵魂人物、法国诗人波德莱尔，他们为美术理论这幅巨大的马赛克拼贴画增添了流光溢彩。

自温克尔曼打开艺术史研究的新局面以后，19世纪末至20世纪初出现了不少杰出的艺术史家：布克哈特、丹纳、李格尔、沃尔夫林……这些名字至今仍如雷贯耳。从总体上看，这个时期的艺术史或多或少地笼罩在黑格尔"时代精神"的阴影下：布克哈特在《意大利文艺复兴的文化》中把艺术纳入包罗万象的文化史中，阐述意大利的民族精神；李格尔的"艺术意志"和沃尔夫林的"无名风格史"[1]确立了艺术自身发展规律的独立性，但就他们所设立的风格预定演化模式而言，都未能脱离黑格尔历史决定论的窠臼。

第七章，20世纪的美术理论。20世纪是人类历史上思想变革最激烈的一个世纪，20世纪的艺术天地间弥漫着"革命"的硝烟和颠覆传统的火药味，艺术家和理论家们的矛头不仅指向艺术领域中的每一个惯例、每一个传统，更是直捣艺术这个母体本身，纵观整个美术理论史，从未有哪个时期如20世纪那样，艺术流派之多、变化之快、艺术理论之纷繁让人如此目不暇接。一方面，在艺术创作领域，艺术家们在创作和实践中也积极进行理论创新；另一方面，艺术史领域名家辈出，他们从各种哲学基础或各种思想视野出发——比如艺术社会学、西方马克思主义、形式主义等——探讨、阐释艺术的历史。其中，伟大的古典学者瓦尔堡所开创的研究方法及其所创立的研究所旨在复兴人文主义研究传统，他的思想启发了新一代艺术史家，例如潘诺夫斯基、贡布里希、巴克森德尔等。此外，艺术批评与艺术创作之间的交织在20世纪中期以后愈发紧密，有时候，批评活动

[1] 本书把李格尔和沃尔夫林放在第七章"20世纪的美术理论"中进行介绍，但考虑到这两位大师的主要著作在19和20世纪之交以及他们在思想上的承上启下性，本序言将他们放在第六章和第七章之间。

甚至在很大程度上影响了某些艺术流派的出现、兴起甚至衰落,像格林柏格这样的杰出批评家对于20世纪中期的艺术界来说有着举足轻重的地位。到了20世纪末,与当代艺术理论对应的艺术作品,较之传统或古典艺术作品已真正具有"天壤之别";但从具体理论成果层面而言,艺术理论越来越多地吸收了众多学科的成果,在鉴定领域使用了最新的物理、化学技术,在理论领域融合了心理学、社会学、人种学乃至非线性科学等理论创新,使得我们对艺术的阐释进入了一个新的阶段。

第一章
古希腊、罗马的美术理论

引 言

古希腊罗马时期的作家有时在各类文章中提到绘画和雕塑作品并对它们做描述，显然他们对许多视觉艺术作品及其使用的技术（techniques）相当熟悉，这些作品几乎涉及荷马时代直到古典晚期。此外，古代的哲学家、诗人、修辞学家创造了诸如模仿、表达、适合等关键概念，以此作为对视觉艺术进行严肃讨论的基础，这些概念在整个欧洲美学的传统中始终是最基本、最重要的。然而，对视觉艺术作品和它们使用的技术再怎么熟悉，也并不一定意味着构建了全面、清晰的艺术理论框架，也不能证明古代已经有任何现代意义上的艺术理论。我们有时很不严谨地认为古代艺术理论难以捉摸，就算极尽简单地提出一些古代绘画、雕塑方面的观点，也会不可避免地感到茫然和含混不清。这种含混不清是简单地由文献缺失造成的吗？或许并非如此，有时这些概念本身的混乱在更大程度上阻碍了我们对古代艺术理论的理解。

与研究文学理论一样，我们在艺术理论研究过程中看到的古代文献常常是断编残简。[1] 罗马建筑师维特鲁威（Vitruvius）的著作《建筑十书》是直接专门讨论艺术的古代著作中唯一一部保存完整的文献，但它的主题是建筑，书中提及艺术也只是顺带，并没有提出有关绘画和雕塑的理论。布克哈特提到，第欧根尼（Diogenes Laertius）列出了大量遗失书籍的篇名，我们今天看到的名录中并没有一本是有关绘画和雕塑的论著。如果把这种奇怪的状况与音乐、诗歌以及修辞学的论著（现存于世的或众所周知曾经存世的）作比较，就会发现，缺少对再现艺

[1] Moshe Barasch, *Theories of Art: From Plato to Winckelmann, Antiquity*, New York University Press, 1985, pp.1–2.

术的讨论显然不仅仅是因为这类文章恰好鲜有存世。艺术类论著的缺失未必是由于保存不完善，他们似乎忽视了再现艺术。

人们也很想搞清，熟悉作品本身、观点似非而是、缺乏连贯系统的理论，这些是不是反映出希腊人和罗马人天生就对再现艺术看法含糊？

一些奇怪的现象使得关于视觉艺术的古典思想越发难以捉摸，我们今天称为"艺术"的东西在古典文化中并没有特定的术语来称呼它。最接近现代概念的术语大概要算希腊词汇"技艺"（technē）以及同义的拉丁语 ars 了。考察这些词汇时，人们发现它们的外延相当宽泛，几乎无法适用于我们的讨论。technē（或 ars）并不仅仅指美术，它还包括人类掌握的其他技巧、工艺，甚至知识。因此，人们可以说农耕的艺术、医药的艺术、木工的艺术，以及绘画的艺术或雕刻的艺术。美术被赋予了特殊的意义，它不同于 technē 的传统用法。

考察一下这个古典概念的内涵对我们的研究不无裨益。一般而言，技艺与自然是一组相对的概念。因此，古希腊医药之父希波克拉底（Hippocrates）将自然（生命）与艺术（医药）对立起来。在希腊思想中，人们普遍认为，自然行为常常缺乏必然性，技艺却是人们故意而为之。正因如此，技艺有别于本能，此点柏拉图（Plato）在《理想国》和《普罗泰戈拉篇》[2]都曾提及，同时它有别于纯粹的偶然。从广义上来说，技艺可以指为了完成预定目标特意施行的过程。

这也驱使我们关注艺术的另一方面。尤其在亚里士多德（Aristotle）的传统看法中，技艺一词不仅仅指动作本身，它意在制作。什么是艺术，可以在亚里士多德的描述中找到对它的基本陈述：它是利用事先存在的物质，为制作出最终形式而进行的一个有目的的过程。不过这个有目的的技艺必须遵循一定的规则。这些规则体系是针对制作过程的有条理的知识体系，也是包含在技艺中的一个主要部分，也就是说，这个术语同时是指一种知识体系。谈到建筑，亚里士多德在《尼各马可斯论理学》（*Nicomachean Ethics*, VI. 4. 1140a）中给技艺下了一个定义："如今既然建筑是一门艺术（art [technē]），其本质上是一种缜密的人工制造能力，不存在不经人工制造的艺术，也不存在没有艺术的人工制造，因此艺术所表达的同时也是一种缜密的人工制造能力，其中始终伴随着真实的理智过程。"为了强

[2] 普罗泰戈拉（Protagoras）是古希腊哲学家。

调概念的理性意义，西塞罗指出，艺术不该从科学中分离出来，因为它涉及的事物都是众所周知的。

这段简短的概述旨在揭示，在古典文献中我们遇到的有关视觉艺术的似是而非的观点并不是著述缺失造成的；这种矛盾的情形其实是暗示我们对再现艺术的经典分析中存在着基本问题。

古希腊罗马时期的哲学家在论述哲学问题时习惯于引用艺术方面的例子，比如柏拉图在《理想国》卷六中表达自己的政治见解，就曾以绘画为例，详细解说了绘画的具体步骤[3]，可以看做是对当时绘画技法的陈述。亚里士多德对视觉艺术的直接关注要少一些，但是他在《诗学》中对视觉艺术时有提及，一些基本概念对后世的美术理论产生了深远的影响。虽然哲学家们的初衷不是讨论艺术，尤其是视觉艺术，但是他们的一些基本概念，以及阐述概念的论证过程无一不向后人表明了他们看待艺术的观点；或许他们的观点在当时不是某个哲学家或某个学派的独创，却至少代表了当时一部分人的看法。事实上，这些观点也影响了后世对古代美术及美术理论的研究。

另一些美术理论则出自那些艺术作坊，是艺术家们自己在创作过程中的探索、总结，它们以坊间谈话的方式逐渐流传，而后被一些艺术家用文字的形式记录下来，它们有可能不是某一个艺术家的观点，却代表了那个时代的看法。希腊时期艺术创作出现空前繁荣，艺术家的技艺日臻成熟。今天我们无缘见到雕塑家波吕克勒托斯论述艺术的专著《规范》（Canon），但是许多文献中都提到它，认为这位公元前5世纪的雕塑家总结了之前直到那个时代为止人们对人体的了解。有学者认为《规范》应该是我们了解的希腊第一篇艺术理论专著。波吕克勒托斯的"《规范》规定了人体的比例，而不是告诉你如何从石块中雕出某个形象来；文章提供的是纯粹的测量学，而不是帮助艺术家掌握透视原理"[4]。美术理论在此时毋宁说是一种更加实用的工作手册，它由艺术创作的实践发展而来，反过来又推动艺术创作的发展。20世纪意大利著名的美术史家、艺术批评家文杜里认为，出现真正的艺术批评，建立起艺术评论的理论与准则应该是在公元前3世纪。

古代先贤们的论述包含着艺术在古代的众多争论性话题，比如模仿、比例、

[3] 柏拉图：《理想国》，商务印书馆，2002年，第253—254页。
[4] Moshe Barasch, *Theories of Art: From Plato to Winckelmann, Antiquity*, p.17.

道德、心与物的关系、美与丑、造型与色彩的关系（或者可以说成是后世素描与色彩之争的预演，或后来提出的线性的与涂绘的关系）等问题。"古人虽然没有解决这些问题，却运用了敏锐而恰当的观察以及良好的感觉探索了这些艺术批评的问题。"我们将在讨论先贤们的论述时对上述问题做出适当的解读。

老普林尼（Plini Secundi）在《博物志》（*Naturalis Historiae*）中提到，赛诺克拉特认为创造理论的目的就是要把普遍的方法和每个艺术家运用法则时所获得的成就结合起来，也就是说要将过往的经验与个人的艺术观念相结合，使艺术家们创造出更好的作品。这应该就是美术理论之所以产生的最朴素的原因，即文杜里所称的"实用的因素"[5]。

第一节 从模仿到想象

模仿几乎被看做是最原始的美术理论。柏拉图在《对话录》中谈到"米迈悉斯"（mimesis），借苏格拉底之口说道："绘画、诗、音乐、舞蹈、雕塑都是模仿。"从模仿一词本身的含义来说，它必定包含着被模仿的对象和模仿的结果两层范畴，比如自然可以是被模仿的对象，艺术品则是一种模仿的结果。"模仿"一词在英文写作中大多以 imitation 呈现，它来自拉丁语 imitatio，希腊语用 μιμησις，即 mimesis。在古代 imitation 大体有两层含义：一是对自然及人的行为的 imitation，二是对之前的作家或艺术家的 imitation。后者是古代最常用的解释，尤其在罗马。[6]

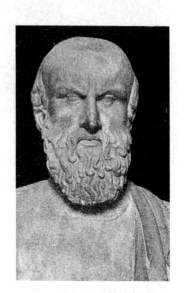

图 1—1 埃斯库罗斯像

μιμησις 是荷马之后出现的文字，"学者一般认为 μιμησις 一词源于 μιμος，后者在现存文献中较早见之于埃斯库罗斯（Aeschylos，图 1—1）的一出悲剧，其意在

[5] 里奥奈罗·文杜里：《西方艺术批评史》，迟柯译，江苏教育出版社，2005 年，第 17 页。
[6] *Antiquity and Its Interpreters*, eds. by Alina Payne etc., p.9.

图1—2 狄俄尼索斯秘仪图或称酒神秘仪图（局部），公元前60年

于描述酒神狄俄尼索斯（Dionysos，图1—2）出场时所演奏的一种纵酒狂欢的音乐。对 μιμος 一词所做的代表性解释主要有两种：一是认为该词表示'宗教崇拜仪式戏剧中的表演者'（actor in a cult drama）；二是认为该词意指幕后演员吹奏吼板来'模拟牛叫声'（imitations of the voices of bulls）"[7]。柏拉图和斯特拉波（Strabo）证实"模仿"代表着由祭司所从事的礼拜活动，包括舞蹈、奏乐和歌唱。后来，这个词被用来表示那些以雕刻或戏剧等艺术形式出现的自然或人的行为的翻版。[8]

"到了公元前5世纪，'模仿'一词从礼拜上的用途转为哲学上的术语，开始表示对外界的仿造。由于语意上的转变如此之大，以至于当苏格拉底把绘画的艺术称为 μιμησις 时，多少感到疑虑，于是他勉强用到一些意义跟它相近

[7] 王柯平：《Μιμησις 的出处与释义》，《世界哲学》2004年第3期。
[8] 瓦迪斯瓦夫·塔塔尔凯维奇：《西方六大美学观念史》，刘文潭译，上海译文出版社，2006年，第274—275页。

的字……但是德谟克利特（Demokritos）和柏拉图都没有这层顾虑，径自把μιμησις这个字用来指示对自然的模仿。不过，对他们每一个人而言，模仿都显得名同而实异。"[9]

公元前4世纪的希腊古典时期，常被用到的模仿概念共有四种：一是用于礼拜、祭祀活动中的表现方式，如庆祭酒神狄俄尼索斯的音乐，以及一些古老宗教活动中的雕像、面具等祭祀用品；二是德谟克利特式的概念，认为模仿来自自然的作用；三是柏拉图式的概念，认为艺术模仿就是对物质世界的简单临摹，是对绝对存在的理念世界的模仿的模仿，与真理相隔两层；四是亚里士多德式的概念，认为模仿是艺术创作的手段，这是一个专用于艺术领域的范畴，艺术家以自然为元素，对其进行自由的创作。[10] 历经时间的冲刷，最初的原始概念逐渐淡去，德谟克利特式的概念也只有少数如希波克拉底、卢克莱修（Lucretius）等人表示赞同。柏拉图和亚里士多德的模仿概念在艺术中被时间证明是基本而经久的概念。后人常常混淆它们之间的区别。

希腊化和罗马时期，模仿仍然是学者们乐于关注的概念，但是讨论的重心逐渐由集中在已完成的作品或艺术作品应该描绘的固定形象，转换到艺术作品的构思以及完成之前的制作过程，创作过程逐渐变得越来越重要，成为一个话题。菲狄亚斯（Pheidias）创造的宙斯神的形象从何而来，成为一个意味深长的讨论例证，许多学者借此对艺术模仿中模仿的对象与艺术作品的创作之间的关系展开了多元化的论述。西塞罗（Marcus Tullius Ciero）提出模仿的对象是艺术家"内心的形象"，它介于柏拉图式的"理念"与亚里士多德式的"内在形式"之间；塞内加（Lucius Annaeus Seneca）提出斯多葛学派的艺术模仿"模型"说；狄翁（Dio of Prusa）认为菲狄亚斯在创造宙斯神的形象时，依据的是其头脑中的形象，由于缺乏神的模特儿，于是用一个像是器皿般装载了理性和智慧的人体来代表神，试图利用可视可感的材料作为象征去表现一种看不见和把握不到的东西；菲洛斯特拉托斯明确提出了想象的概念，认为宙斯神的形象来自艺术家本人的想象，因为想象能够描绘出从未见过的东西。

古典时期的杰出贡献之一就是产生了明确的模仿说，希腊化和罗马时期的学

[9] 瓦迪斯瓦夫·塔塔尔凯维奇：《西方六大美学观念史》，第275页。
[10] 同上书，第276—277页。

者们原则上保留了这种学说，只在细节上出现不少添加或反驳的意见，这也正是他们对模仿说的历史贡献。古代哲学家的艺术观从模仿到想象无论是认识角度还是阐释方式都发生了变化，其中的承袭、转化将在下文的论述中逐步呈现。

一　柏拉图

柏拉图（前427—前347，图1—3）是苏格拉底的学生，他与色诺芬（Xenophon）记录了老师的观点。公元前5世纪以前的μιμησις与音乐和舞蹈有密切关系，到了苏格拉底时代，哲学家们对"模仿"的含义作了进一步拓展。它首先由苏格拉底创立，他认为，绘画、诗歌、音乐、舞蹈、雕塑都是模仿[11]，可以说，苏格拉底对"模仿"的发展历史起到了重要的作用，他确认了模仿，认为"模仿"是绘画和雕刻这些视觉艺术的基本功能。[12] 对"模仿"一词的用法，柏拉图本身也表现出了前后不一致，起初，他把它用到音乐和舞蹈上，这一点可以看成是对前苏格拉底时期μιμησις含义的一种继承；后来又把它应用到绘画和雕刻上，则是接受了苏格拉底广泛概念的明显表现，把绘画、雕刻和诗歌艺术全都包括在模仿范畴内。柏拉图的"模仿论"奠定了艺术讨论的基础。

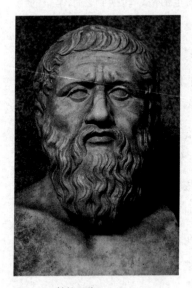

图1—3　柏拉图像

与其他古代哲学家一样，柏拉图并没有专门论及艺术的篇章，关乎艺术的理论和观点散见于他的一些对话录中。朱光潜指出："美学的问题……零星地附带地出现于大部分对话录中的。专门谈美学问题的只有他早年写作的《大希庇阿斯》一篇，此外涉及美学问题较多的有《伊安》《高吉阿斯》《普罗塔哥拉斯》《会饮》《裴德若》《理想国》《斐利布斯》《法律》诸篇。"[13] 虽然柏拉图没有专门论述过艺术理论，但在上

[11] 柏拉图：《理想国》，第387—397页。
[12] 同上。
[13] 朱光潜：《西方美学史》，人民文学出版社，1963年，第40页。

述"美学问题"中部分涉及了艺术,他所阐释的"模仿"概念代表了当时许多人对"艺术"的判断,也为后世讨论艺术问题奠定了基础,有学者认为,正是柏拉图提出了这个"重要的词语"[14]。事实上,"模仿"在古代是人们对艺术创造的共识:

> 传说留西帕斯没有老师,他最初是学铜匠手艺的,只是在听了西锡安(Sicyonion)的画家、他的同乡欧波普斯(Eupompus)回答了别人的一个问题后,才决定成为一个艺术家的。这个问题是:他师从于哪一位老师。欧波普斯指着混杂的人群道:"所有这些"——意即:唯有自然,而不是某个个别的艺术家的风格,才是值得模仿的(Naturam ipsam imitandam, non artificem)。[15]

这个传说包含很多信息,可以为我们研究古代艺术问题提供相当丰富的背景。我们在这里谈论的"模仿"显然也可以从中窥见。不难看出,模仿自然,被艺术家们认为是更好的创作方法(这里所说的"自然"不是仅指物质意义上的大自然,它包含一切的外部世界)。虽然此处没有详细论及如何去模仿,但它提出了一个大的方向,那就是根据自然呈现出来的面貌去创作艺术作品,去塑造绘画中的人物形象,这个方法正是艺术家们所追求的。这个故事是不是确实发生在留西帕斯身上,我们不得而知,但他是古代最伟大的画家之一,用他来做这类故事的主角,无疑告诉人们的就是这个意思。

毕达哥拉斯学派也曾经提到"模仿",他们是从自己的理论出发来谈这个问题的。他们认为,数是一切的本质,数与大小、形状之间有着密切的关系,他们说:"对于雕塑家、雕刻家、写生画家以及凡是按照每一种类事物去刻、塑或画出最美的形象的人来说……都要注意每一种类的中心……总之,一切部分都要见出适当的比例,像在波里克勒特的'法规'里所定的。"[16]这段文字是谈论关于数的比例在绘画、雕刻中的重要性的,从中也可以发现,当时的人们已经认识到,艺

[14] Moshe Barasch, *Theories of Art: From Plato to Winckelmann, Antiquity*, p.4.
[15] 转引自克里斯与库尔茨:《关于艺术家形象的传说、神话和魅力》,浙江美术学院出版社,1990 年,第 14—15 页。
[16] 转引自北京大学哲学系美学教研主编:《西方美学家论美和美感》,商务印书馆,1980 年,第 13 页。"波里克勒特的'法规'"即本文中提到的波吕克勒托斯的《规范》。

术家所塑造的艺术形象来自于人们所看到的周围的事物，包括人或马或牛或狮等等。艺术家们根据眼见的事物，再通过自己的行为把这些事物刻画出来；为了能够刻画得更相似一些，他们需要研究如何提高刻画的技巧，提出把握"数"、把握"比例"，是因为人们发现有了对比例的控制，可以让复制的对象与原物更容易做到相似。换言之，这些概念和理论的提出都是为了能够提高"模仿"的技艺，应该说这是最朴素的关于"模仿"的认识，此时的"模仿"也更加偏重于复制的方法和技巧。

艾布拉姆斯（Meyer Howard Abrams）在《镜与灯》中提出"模仿"是一个关联词语，表示两个事物以及它们之间的某种对应关系，大体可以理解为模仿行为总是存在着"模仿的对象"和"模仿的结果"两个范畴，与柏拉图对模仿的概念有所区别。柏拉图在《理想国》第十卷中论述"模仿"时运用了三个范畴：一是永恒不变的、神创造的"理念"世界；二是反映理念世界的物质世界；三是像艺术家那样对第二范畴做出再现的结果，比如画家画的图像、镜中形成的影像等。对于那些能用同一名称称呼多数事物的场合，柏拉图都把它假定为这些事物只有一个形式或者理念。

在柏拉图看来，"模仿"不仅限于绘画或雕塑等视觉艺术，但艺术就是模仿的一种。有学者认为，柏拉图的艺术观念首先就是以"艺术即模仿"为基础的，这种解读至少反映出"模仿"概念在他的艺术理论中是首要的，有着举足轻重的地位。他认为，世界上的任何事物首先有一个绝对的"理念"存在，具体的事物或物质首先就是对这个"理念"的"模仿"，而艺术家绘制的图画中的事物形象则是对前一个模仿物的"模仿"。在《理想国》第十卷中，他阐述这个问题时，用了那个最著名的床的例子：世上的床各不相同，但我们能够区分出床，说明存在着一种床的理念。木匠用具体的材料做出特定的床，就是对这一理念的模仿。画家描绘的床并不是对木匠做的床的真实再现，他描绘的仅仅是床在视觉上的外形，是他从特定角度、特定光线下看到的床。因此，画家与永恒的真实，也就是理念，隔了两层。床的理念在他看来毋宁说是神创造的，是本来就有的，来自天外境界，它是各种各样的床的相，含有每一个个别的床的特质，木匠就是按照这种床的理念制作出个别的床，因此木匠了解床的实质、掌握了关于床的知识，才能制造出具体的床，而画家则不是这样的，画家知晓的仅是某一张具体的、木匠

制作的床的外形，却对床的真正的理念或实质并不了解，他笔下描绘出来的床只是个别的床的影子。按照柏拉图的观点，画家与一面镜子没有太大的差别，他与它，制造出来的同样是事物的影子：

> 如果你愿意拿一面镜子到处照的话……你就能很快地制作出太阳和天空中的一切，很快地制作出大地和你自己，以及别的动物、用具、植物和所有我刚才谈到的那些东西。[17]

镜子灵巧惊人，所成的影子包括万事万物。在柏拉图看来，画家描绘出来的图画与镜子所成的影像没有区别。这些影子不是真实存在的东西，画家模仿第二范畴的物质世界，描绘出来的图像也不是真实存在的东西，画家与镜子都没有制造出事物的本质，都不能制造实在，而只是制造出一种像实在的东西，他们在柏拉图眼中是一致的。柏拉图从镜子所成的影像与图画类似这一特质推演出模仿的性质，认为视觉艺术中的模仿与镜子一样，追求的是物质世界的外形，它是对第二范畴的反映。画家通过图像再现物象，他是与自然隔着两层的模仿者；语言能够帮助人在头脑中塑造形象，诗人运用语言来模仿第二世界，跟画家一样，他们对事物的模仿局限于事物的外在，都与真实的"理念"世界隔了两层。画家描绘出来的床与真理隔了三层，被柏拉图置于知识等级的最底层。画家或雕刻家所掌握的知识完全是虚假的，既没有深度也没有广度。而他的艺术以及模仿观念也凸显在这一论述中。

在柏拉图的模仿理论中，有一个概念始终贯穿其中，那就是"反映物"概念。应该说，柏拉图通过镜子这个比方，表达的是绘画等艺术作品中再现第二世界这一特质，"反映物"就是这一比方的派生物。由于镜子本身的平面性，在镜子中形成的影像也是二维的，但是所反映的对象是万象纵生的物质世界，它们本身是三维的，镜子得出的影像具有欺骗性，它最多只是表象，即便如此，它仍是第二范畴的世界的投射；与它类似的就是画家绘制的形象，不管这些图形在相似程度上与原物象多么接近，它们终是以物象为蓝本，反言之，正是物象在画作上的再

[17] 柏拉图：《理想国》，第389页。

现，使画作也成了第二世界的"反映物"。也就是说，柏拉图"模仿"概念中的第三范畴完全是第二世界的反映，按照他的理论，第二范畴的物质世界也是对绝对永恒的"理念"世界的反映。

"反映物"概念成为美学批评的重要概念，从柏拉图开始使用，之后一直得到沿用，成为美学理论上的一个出发点，也是柏拉图的"模仿"概念的根本所在。它的特质构筑了柏拉图三个范畴世界之间的联系。镜子被比喻成画家的画布，也正是由于它有反映物象的特性，"反映物"成为柏拉图论证自己观点的关键之点。

柏拉图在阐释其伟大的"理念"概念时对绘画做出了解释，在此，绘画在这位哲学家的眼中与其他技术活并没有太大的不同，他也没有特别指出后人普遍认可的绘画中蕴涵的美与绘画这种技艺形式之间的关系，也就是说，一直到那时为止，在希腊人的观念中，"艺术"与"模仿"是等同的，他们对模仿的概念也限于此。文杜里也认为"亚里士多德和柏拉图曾徘徊于美的理论和艺术的理论之间，而并未使这两种理论同一……对希腊人来说，艺术即是'模仿'，它是自然的再现"。

R. 麦科恩（Richard McKeon）认为，柏拉图使用"模仿"（mimesis）这个术语有时只是为了区分人类特有的行为，有时又用来表示人类所有的活动；有时他甚至把这个词用于自然、宇宙和神圣的过程。[18] 那么，当柏拉图把这个词用来描述视觉艺术的时候，意思是绘画的模仿必定是在特殊环境中，简单观察对象后拼凑而成。在这种情况下，某些细节上的矛盾无法避免，但是，大体情形仍可略窥一二。

有一点需要注意的是，虽然柏拉图一直宣称艺术是低级的模仿，但是，在别处他又对艺术家内部做了区分。他认为，艺术家们的创作方法各有不同，有些人是根据自己的感官印象，对事物作外形上的简单描摹；而另一些艺术家被他称为"创造性画家"（poietic painters）[19]，他认为他们是完全不一样的，"他们在创作中保留了一定的独立性，不会完全陷入物质世界和视觉表象。他们'根据荷马称

[18] R. McKeon，《古代文学批评与模仿概念》，出自 R. S. Crane ed.，《批评与批评家，古代与现代》（芝加哥，1957），pp.117-145. 转引自 Moshe Barasch, *Theories of Art: From Plato to Winckelmann, Antiquity*, p.5.

[19] 此处 poietic painters 据高士明译，作"创造性画家"。

之为像神的那些特性——当它们出现于人类时——来刻画人的形象'。创造性的艺术家能够创造出典型形象，从某种意义上说这些形象与现实中具体的人并不一样"[20]。此处柏拉图没有提到历史上具体的艺术家。但是文章的另一处，他谈到菲迪亚斯，认为他是"杰出的艺术家"。菲迪亚斯在为奥林匹亚的爱里斯人创作宙斯神像时，声称自己不是依照具体的活人形象来塑造宙斯的，而是依据荷马的诗篇想象出来的，那么柏拉图在这里所指的应该即是这位雕刻家的创作方法。而由此也可以发现，柏拉图眼中的艺术创作已经与他在别处断言的"低级的模仿"有所不同了，似乎艺术本身也有了高下之分，不再是简单的复制。这种前后不一致在他的对话集中时有出现，也引起了后人的困惑和迷惘。

后世的研究者普遍认为，柏拉图对艺术的看法存在着前后矛盾。一方面他认为绘画是对"绝对存在"的低级模仿，徒有其形而已，会对社会产生危害，"柏拉图对艺术大量恶言昭昭的论述都存于他那部野心勃勃的《理想国》中，这本书力图描绘出理想城邦的社会政治制度。柏拉图和他的代言者苏格拉底宣称诗歌艺术和音乐艺术会对社会产生危害，尤其是对年轻人，政府必须严格加以控制"[21]。《文艺对话集》中，柏拉图借苏格拉底之口说道，在"理想国"里，"要监督其他艺术家们，不准他们在生物图画、建筑物以及任何制作品之中，模仿罪恶、放荡、卑鄙和淫秽，如果犯禁，也就不准他们在我们的城邦里行业"[22]。在他所要建立的理想国度中，只有他认为的能够产生好的影响的艺术品和创作这样的艺术品的艺术家才被允许存在。

表面看来，柏拉图一再贬低艺术，其实这些都是他用来论证自己的理想乌托邦的辩称。他对艺术进行非难，旨在宣称只有哲学才是最高贵的学科，哲学家应该成为治理国家的首领。换言之，只有对施行他的政治理想有益的艺术才被允许存在，那么是不是可以这样说：他对艺术的评判标准不是艺术本身的"美"与否，而是它的政治功用。

"苏格拉底承认，视觉艺术也会产生积极的影响，鼓励协调、优雅等欣赏和尊重的品质——'绘画以及所有类似的技艺中一定都有许多这样的品质：编织、

[20] Moshe Barasch, *Theories of Art: From Plato to Winckelmann, Antiquity*, p.7.

[21] Robert Williams, *Art Theory: An Historical Introduction*, Blackwell Publishing Ltd., 2004, chapter 1, Antiquity and the Middle Ages, p.18.

[22] 柏拉图：《文艺对话集》，朱光潜译，人民文学出版社，1963年，第62页。

刺绣、建筑以及制造家具，等等技艺中都包含着'。"[23]透过这些表面的诋毁之词，我们又可以发现在对话集的很多处，他其实对绘画相当了解，甚至可以说是一位内行。比如前面提到的例子中他虽是在谈哲学家该如何治理国家，却以绘画为例，详细地讲出了绘画的步骤，言语之间俨然行家里手，将绘画过程大致分为三步：第一步要准备一个干净、或许是白色的平面；第二步是画草图，即勾出轮廓线；第三步就是处理"明暗和色彩"。一幅画画好轮廓之后，只要再赋上恰当准确的色彩就完成了，虽然"明暗和色彩"只是用来完成一幅画的，但是，柏拉图对这一步讲得更多，而且对细节也更熟悉。

虽然他在阐述自己的政治理想，要建立一个理想的国度时，提出对视觉艺术，即我们所说的美术需要严格加以控制，但是在别处，他也表示视觉艺术还是会给人带来美的感受，带来快感。可见他反对的不是艺术本身，而是出于达成自己的政治理想的需要，才对艺术有所要求。

作为一位哲学家，柏拉图对视觉艺术的知晓程度出人意表，有传闻说，柏拉图早年曾经受过雕刻训练，也有记载表明他曾经研习过绘画艺术。学者们认为，根据柏拉图表现出来的对绘画和雕塑艺术的熟悉程度，这些传闻似乎也不完全是空穴来风。这一传说最早在第欧根尼·拉尔修的记载中可以见到，150年他在《著名哲学家传记与评价》(*The Lives and Opinions of Eminent Philosophers*) 中写道："柏拉图主动要求学习绘画，一开始他狂热地写诗，后来又写抒情诗和悲剧。"2世纪的另一位作家阿普勒阿斯（Apuleius）也曾经坦率地讲到柏拉图"并不反对绘画艺术"，声称他年轻时曾学习过绘画。后来，大约公元500年，拜占庭作家奥林佩多罗斯（Olympidorus）写道，柏拉图拜访画家，从他们那里学会了调和色彩的知识。

柏拉图并不否认模仿的魅力和娱乐价值，他质疑的是它对追求真理是否有益。乐观地说，相似的模仿使我们注意不到什么是事物的本质，只是去注意一些突出的表象；悲观地说，它欺骗我们的精神，把我们的理智引向错误的方向。他坚持认为，一幅优美的素描有赖于几何的原理，不管它看上去多么令人愉快，其实还不如沉思原理本身。在另一处，柏拉图还将雕刻家们做了比较，有些雕刻家从模仿的对象身上复制正确的比例，而另一些人则故意改变比例，就为了让雕塑

[23] Robert Williams, *Art Theory: An Historical Introduction*, chapter 1, p.18.

从某个角度看，显得更优雅。视觉艺术被弄得像一个虚伪的骗局。它们通常对我们的感官局限做出让步，而不是求助于我们理智的理解能力。模仿是游戏的王国，不包含任何严肃的内容，有句著名的话说，绘画是"清醒者的梦幻"[24]。

二 亚里士多德

亚里士多德（前384—前322，图1—4）是柏拉图的学生，但与老师不一样的是，他对视觉艺术的关注甚少，似乎没有老师那样着迷。他的著述中虽然有论述诗、文学、修辞甚至音乐的文字，却鲜少专门讨论视觉艺术，但是，他提出的一些基本概念却对后世的美术理论产生了至关重要的影响。

我们都了解，柏拉图的理论建立在他著名的"理念"与"表象"的关系中，而他的学生亚里士多德在阐述自己的理论时显然有了新的看法。后者提出了一对新的概念："质料"与"形式"。亚里士多德认为，他无法想象制作一个物体的过程时没有形式，就好比一个表达如果缺乏清晰完整的发音，仅有想法是不现实的。他甚至认为制作某物的过程就是它获得清晰而完整的形式的过程。因此，一个个体的东西是通过制作过程实现的，这一过程赋予了它现实性。在他看来，"任何创制的事物，必有创之者"[25]，这些生成物（production）"有些是自然所成，有些是技艺所成，有些是自发所成"[26]，但是任何东西在产生以前，都一定有什么东西就已经存在了，也就是说，有了某种"质料"的事物先存在，才可能出现后来的"生成的事物"。石头是雕像的质料，但是，一旦雕像制作好，它获得了形式以后就不再是石头，而是石头制成的。

一件雕像，用柏拉图的理论来解释，就是工匠对已经存在的某个雕像的理念的模仿。在亚里士多

图1—4 亚里士多德像

[24] Robert Williams, *Art Theory: An Historical Introduction*, chapter 1, p.19.
[25] 亚里士多德：《形而上学》，吴寿彭译，商务印书馆，1959年，第138页。
[26] 同上书，第135页。

德看来，它则包含了四层含义：一、它是一座雕像；二、它由石头做成；三、它是雕刻家制作的；四、它是为了装饰（或别的目的）。正如潘诺夫斯基总结的那样："无论是自然物还是人工制品，都不再是经由特定表象形成的特定理念的摹本，而是特定形式进入特定实体的结果。个体之人就是'用特殊的血肉构成的特殊形式'；而就艺术品而言，它们之所以区别于自然物，仅仅是因为其形式在进入实体之前就已在人的心灵之中了。"[27] 当然，对于雕像所获得的形式，亚里士多德虽然指出它不是来自于石头，却没有明确地说出事物外形的真正来源，只是含糊地说"其形式出于艺术家的灵魂"[28]。至少有一点我们可以明了，亚里士多德似乎已经意识到推动艺术制作的过程不是客观的技术，而是个体的艺术家和工匠。

但是，亚里士多德认为艺术受到规则的支配。他说："自然中自发产生的事情——比如恢复健康——在艺术中一定是预先策划的，而且预先策划的与制作出的作品必是同样的。'无论如何，艺术生产首先需要一个事先存在的、与艺术品相似的动力因，比方说雕塑艺术，动力因必定先于雕塑就存在，因为它不可能被自然地创造出来。'因此，制作出雕像的起因既不是自发的艺术家，也不是艺术家的感情和居于其灵魂中的形式，而是雕塑技术（technē）本身。"[29]

亚里士多德的"模仿论"成为他的美学理论中最有影响力的部分。甚至在他的整个哲学体系遭到抵制的时期，他的模仿概念仍然为人接受。他是柏拉图的学生，在一定程度上，他也把艺术理解为对自然的模仿，但是其思想中的模仿概念仅限于艺术范畴之内，不像柏拉图的模仿概念那样宽泛。他认为，"模仿"是人的天性，是自然赋予的，就好像小孩子喜欢模仿大人的言行一样，成人模仿是因为能够从模仿中获得愉快的体验，即他所说的"快感"。

> 从孩提时起人就有模仿的本能。人和动物的一个区别就在于人最善模仿并通过模仿获得最初的知识。其次，每个人都能从模仿的成果中得到快感。[30]

[27] E. 潘诺夫斯基：《理念》，《美术史与观念史》II，高士明译，南京师范大学出版社，2003年，第574页。
[28] 亚里士多德：《形而上学》，第136页。
[29] Moshe Barasch, *Theories of Art: From Plato to Winckelmann, Antiquity*, p.11.
[30] 亚里士多德：《诗学》，陈中梅译，商务印书馆，1996年，第47页。

他把模仿得来的快感归功于人都有求知的欲望、学习的冲动。因这天生的本能，人才要去模仿，也因这本能，人才感到快乐。

> 可资证明的是，尽管我们在生活中讨厌看到某些实物，比如最讨人嫌的动物形体和尸体，但当我们观看此类物体的极其逼真的艺术再现时，却会产生一种快感。这是因为求知不仅于哲学家，而且对一般人来说都是一件最快乐的事。[31]

事物本身看上去尽管引起痛感，但惟妙惟肖的图像却能引起我们的快感。我们得到快感当然不是由于这些尸体和动物本身，而是源于人本能的求知欲望，因为我们明白眼前的事物出自艺术家高超的技巧，它们是模仿之作，虽然原物令人恶心，可是一旦用画笔将其描绘出来，图像的逼真满足了一般人对事物求知的愿望，也就产生了快感。

事实上，在亚里士多德的论述中，值得一提的是他首次提出了关于"美与丑"的话题。讨人嫌的动物和尸体尽管是丑的，但是经由艺术家之手表现出来后，就成了人们乐于欣赏的事物。换句话说，艺术再现了丑，这与艺术再现美似乎没有太大的不同。

菲狄亚斯曾经出于视觉和几何学的考虑，认为放在高处的物体会在尺寸上发生明显的短缩，因此而改变了雅典娜神像的比例（图1—5）。柏拉图认为，这就是虚假艺术最好的明证，模仿的艺术带给人的是幻象，是错觉，有欺骗性。而亚里士多德对模仿的态度则要深刻得多，他认可了模仿，此外，他还认为，艺术家在模仿的基础上还应该有所选择，有所加工，即他在《诗学》第二十五章中所说的"艺术家应该对原型有所加工"。他提到的是宙克西斯（Zeuxis）的例子，这个传说记载在普林尼的《博物志》中：

> 他曾经为阿克腊加斯人画过一幅画，这是由公众出资准备奉献给拉琴尼亚的赫拉神庙的，为此，他在该城的少女中进行了挑选，要她

[31] 亚里士多德：《诗学》，第47页。

图 1—5　菲迪亚斯，雅典娜（罗马缩小复制品），约前 447—前 432 年

们不穿衣服，从中挑选了五名，她们各自有着最值得称赞的特征，他要把这些表现在绘画里。[32]

他认为，生活中也许找不到宙克西斯想要在他的画作中表现的人物，那么，此时艺术家为了画得更好，可以对原型有所加工，以达到自己想要的效果。亚里士多德此时所认可的模仿已经不仅仅是对柏拉图口中的"理念"的模仿了，它被转换成对"画家或雕刻家心灵中所固有的'艺术观念，'"[33] 的模仿。

三　西塞罗

西塞罗（前 106—前 43，图 1—6）是公元前 1 世纪古罗马著名的演说家，同时是政治家和哲学家，普林尼在《博物志》中称他是"演说术和拉丁文学之父"。虽然西塞罗没有专门研究过美术和美术理论，但是在其诸多演说和著作中，常常可以发现他以视觉艺术为例论述自己的观点，它们有些是对前人——包括柏拉图在内——的继承，有些发生了改变。

图 1—6　西塞罗像

公元前 5 世纪希腊雕刻家菲狄亚斯接受委托为奥林匹克的宙斯神殿创作 13 米高的宙斯神像（图 1—7）。西塞罗认为，"菲狄亚斯并非按照他周遭世界中的模特来勾画他的人物，而是据其心中的形象来考虑；他用双手来模仿内心的形象"[34]。菲迪亚斯"从不

[32] 转引自迟轲主编：《西方美术理论文选——古希腊到 20 世纪》，江苏教育出版社，2005 年，第 20 页。
[33] E. 潘诺夫斯基：《理念》，《美术史与观念史》II，第 574 页。
[34] De oratore II. 7, 转引自 Moshe Barasch, *Theories of Art: From Plato to Winckelmann, Antiquity*, p.30.

图1—7 菲狄亚斯，宙斯像
（复原图）

把任何人看成模特，但他脑中一直在思索非凡之美的含义，并经常整理自己的思绪，以此来指导他的艺术，再着手把这个形象创造出来"[35]。按照西塞罗的观点，艺术家创作的作品，不完全是对现实世界的模仿，它也掺入了艺术家对对象的理解。西塞罗的模仿观一方面承袭了柏拉图的观点，认为艺术是对"理念"的模仿，另一方面，又与柏拉图有所不同：他所说的艺术不是对"理念的模仿物的模仿"，也就是说艺术不是对现象世界中某个具体事物的模仿，并非像柏拉图说的那样与理念隔了两层，相反，西塞罗的模仿是对"理念"本身的直接模仿，这个"理念"就是他所认可的艺术家的"内心的形象"。柏拉图认为艺术、艺术家都属等而下之，无法触及理念，而西塞罗则认为，艺术家可以凭借智慧探寻"理念"。他说，不管我们如何理智地、有条理地讨论事物，我们都应该把讨论的对象回归到这类事物的最终结的原貌和形象。他这里说的"最终结的原貌和形象"与柏拉图的"理念"是类似的，但又不能等同。潘诺夫斯基指出，西塞罗所说的"菲狄亚斯创作其宙斯神像时所注视着的那个存在于其心灵中的形式，其实就是亚里士多德的内在形式和柏拉图的理念的混合产物。因为有了前者，它便具有意识中固有观念的属性；有了后者，它就又具有绝对完美的属性"[36]。换言之，西塞罗认为艺术家在创作时，一方面要模仿现实世界，另一方面也可以通过自己的 imagination，把

[35] Robert Williams, *Art Theory: An Historical Introduction*, chapter 1, p.16.
[36] E. 潘诺夫斯基：《理念》，《美术史与观念史》II，第575页。

自己头脑中的"幻象"表现出来。他在《论创作》第二卷中有这样一段叙述似乎可以表明他的观点：

> 宙克西斯为意大利城市克罗顿画海伦像，从全城最美的五位少女身上寻找最美的特征，再将之结合起来，因为他"不相信能够在一个人身上找到他寻求的美，因为大自然不可能使一个单独的对象在所有方面都完美无瑕"。[37]

艺术模仿在他看来已经不单纯是简单的描摹和复制，艺术家个人的imagination也起到重要的作用，用我们今天的话来说，他认可的艺术创作中已然有了虚构的成分。早年柏拉图传承下来的观点已经开始逐渐发生改变，但这里还没有明确提出"想象"这个模仿的更高层次的概念。公元100年左右的狄翁已经意识到"由于缺乏神的模特儿，于是用一个像是器皿般地装载了理性和智慧的人体来代表神。我们试图利用可视可感的材料作为象征去表现一种看不见和把握不到的东西"[38]。内在的形象是将现实生活中符合神的特质的材料与艺术家对神性的理解合为一体所形成的。

西塞罗这个"内在的形象"本身就是问题的所在，它介于柏拉图的"理念"和亚里士多德的"内在形式"之间，正如潘诺夫斯基中肯地指出的那样："如果作为艺术作品实际对象的那个内在形象其实只不过是艺术家这种认知动物头脑中的一种概念、一种认知形式，那么是什么保证它具有那种用以超越现实所有表象的完美性呢？或者相反，如果它实际上具有这种完美性，那么，它难道就不能是思想类型以外的某种东西吗？"[39] 西塞罗在这二者之间徘徊不定，对他来说，"内在的形象"似乎既有"理念"的含义，意指一种内在的精神形象；同时，它又包含着艺术家固有的"艺术观念"这样的意思。他的"内在形象"已经不是完全形而上学的、绝对存在的理念，他所确定的艺术家模仿的对象已经不是完全先验式的；另一方面，模仿对象却也不完全是经验主义的，它似乎又从经验现实领域有

[37] 转引自迟轲主编：《西方美术理论文选——古希腊到20世纪》，第21页。
[38] 转引自里奥奈罗·文杜里：《西方艺术批评史》，第25页。
[39] E.潘诺夫斯基：《理念》，《美术史与观念史》II，第575—576页。

所上升，艺术家根据现实，形成自己头脑中的"内在形象"，这才是西塞罗的艺术模仿的对象。这就意味着，现实与理念都将被置于人类意识之中，并可以在那里合而为一[40]。

艺术创作在西塞罗的理论中不是简单的模仿，而是独立的创造，艺术作品的形象来源于艺术家的"内在形象"，在艺术表现过程中能否采用恰当的方法也十分重要，这从另一个层面印证了艺术不是简单的模仿。

西塞罗继承了模仿在亚里士多德的观点中所呈现的面貌，艺术家的创作是对现实世界的自由接触后的创造，西塞罗认为艺术不是柏拉图式的完全依赖于对表象的简单临摹而存在的活动，因此而开始强调绘画本身的艺术性。他把绘画和雕塑称为"无声的艺术"[41]，常常谈到古代伟大的雕刻家和画家以及他们的作品。他说阿佩莱斯（Apelles）懂得在绘画中什么是"够了"[42]。也就是说，他已经开始领略到绘画中最值得欣赏、最能打动人的不是艺术家在作品中所做的一味的描摹和无休无止的修饰，相反，艺术家最初的想法和一气呵成的草图更有艺术性，更能获得人们的赞赏。

四 塞内加

塞内加（前4—65）是古罗马时期斯多葛学派哲学家，斯多葛学派认为万物被创造出来依循的是两个原理：原因和质料。质料受到原因的影响，被赋予形式而成为物体，质料是造物凭借的基础，原因是造物的缘由。

塞内加在《书信集》（*Epistolae*）中提出艺术作为人造物，是自然的摹本。亚里士多德将艺术的产生归结为四因，塞内加与其基本一致，认为艺术比如一件雕像的产生首先要有质料和艺术家这两重因素，艺术家塑造质料使之成形，雕像的质料是青铜，原因是艺术家，除此之外，艺术的产生还需要形式和目的，这也是亚里士多德的四因说。塞内加认为柏拉图的"理念"是艺术产生的四因之外的第五个因素，是模型或原型。因此柏拉图的看法中艺术的产生包括物质、创造者、

[40] E. 潘诺夫斯基：《理念》，《美术史与观念史》II，第574页。
[41] 西塞罗：《论演说家》，王焕生译，中国政法大学出版社，2003年，第27页。
[42] 里奥奈罗·文杜里：《西方艺术批评史》，第29页。

形式、模型和目的这五重因素。雕像的物质是青铜，创造者是艺术家，形式是做出来的适合于它的那个形状，模型是创造者依据的原型，目的是创造的理由。

由塞内加解释的柏拉图的"理念"与柏拉图本来的意思已有偏差，前者在《书信集》中提到模型或原型时并不介意它是人眼所看到的实际的物体原型，还是人的内心构想出来的原型，他认为艺术就是对这个对象的再现，并且把它称为 idos，有时他也把艺术家从原型那里获得的形式称为 idos。塞内加以画家为例：

> 当那位画家想画一幅维吉尔的像时，他看着维吉尔。他的理念是维吉尔的面容，那是艺术作品的模型，艺术家从模型得到并且画进作品中的那个东西就是形式。然而，二者的区别何在呢？前者是模型，后者是取自模型并置入作品中的形式；一个被艺术家模仿，另一个则是他创作出的。雕像具有面容，这是形式；物质世界的模特儿也具有面容，艺术家看着这面容制作雕像，这就是理念。[43]

塞内加认为柏拉图的"理念"只是他看待万物的六种方式中的一种，即从"事物"（things）的角度看待万物，一切可见之物都是依据各种理念创造而成的，万物只不过是依据这些理念以具体的形式呈现出来，它们会生、会灭，它们所依据的理念却永不消亡、永远不变。在塞内加看来，形式在作品之中，理念在作品之外，或者说理念先于作品。[44]

五 狄翁

菲迪亚斯为众神之首宙斯塑造了雕像，这个神的形象在古代引起了诸多争论。从学者们对这个故事的各种探讨中，我们可以略窥他们的看法。公元 100 年左右有一位修辞学教师狄翁，同时代人管他叫克里索斯托（Chrysostomus，意即 Golden Mouth），后世一共保存下来他的八十篇演讲词，这些文章主要关于哲学、道德和政治方面，其中第十二篇演说（亦被称为奥林匹亚演说，因为有传闻称此

[43] E. 潘诺夫斯基：《理念》，《美术史与观念史》II，第 576—580 页。
[44] 同上文，第 576—589 页。

篇是奥林匹克运动会的开幕致辞）就讲到了这个故事：菲狄亚斯被指控盗窃了用来装饰女神雅典娜雕像的黄金。菲狄亚斯不得不在全希腊人组成的法庭面前为自己辩护，不是因为钱花在"黄金和象牙上，还是柏木或 citronwood 上"，而是由于某些事物虽然无形却更严肃重要。起诉人向菲狄亚斯问道："你运用艺术技巧制造的（宙斯雕像的）形象适合于神吗？它的形式与神性相配吗？"此处狄翁所说的"适合于神的形象和与神性相匹配的形式"并不是指外部的装饰和精心的修饰，而是指这个形象能否在视觉上带来神性。菲狄亚斯意识到了这一点，他迫不及待想要在法庭面前证明的就是，他的宙斯雕像是神的"真实的肖像"。

神是看不见的，那么，这个宙斯的形象从何而来？

狄翁认为，人们普遍认可的神的形象有四个来源：1. 来自心中固有的天生的形象；2. 来自诗人介绍的形象；3. 来自立法者提供的形象；4. 第 4 个形象狄翁通过菲狄亚斯加以表达："让我们提出第四个来源，它来自造型艺术，来自熟练的工匠制作的作品之中，他们为神造像——我是指画家、雕塑家和用石头工作的泥瓦匠，总而言之，可以是任何人，只要他能够通过运用艺术，自愿成为神的肖像画家。"第 1 个来源与亚里士多德所说的"内在的形式"是类似的，它无法述清，存在于人们的头脑中，或许由人们的知识累积所赋予，它也约略等同于柏拉图的理念，因为它是天生的，其实它是介于柏拉图和亚里士多德之间的混合物；第 2 个来源可以参见柏拉图的叙述，他曾经指出，画家在作画时可以"在荷马的指引下，根据他所描述的、神灵在人类中愿意显现的形象，用各种材料创造人像"。诗人借助语言的意义，间接在人们心目中勾勒出神的形象。第 3 种来源类似于第 2 种。最值得我们关注的是第 4 个来源，艺术家运用艺术手段在画布上描绘出神的形象或用石头雕刻出神的形象。狄翁单独把艺术家塑造的神的形象作为一个来源，是因为他认为艺术语言具有神奇的力量，能够征服公众。

神是不可见的，没有人亲眼看见过神的形象，完美的、技艺高超的艺术家塑造出宙斯的形象，显然不是来自于某个具体的模特，狄翁明了地说道：连疯子都不会认为菲狄亚斯的宙斯的尺寸与美肖似于任何凡人。狄翁承认宙斯神的形象来自艺术家的创造，依据的是其头脑中的形象。雕塑家的工作很艰巨，石头坚硬无比，雕制雕像的过程极其费力又缓慢。"但是最困难的则是雕塑家需要始终在头脑中保持同一个形象，直到作品全部完成，这往往需要几年的时间。"他头脑中

的形象就是他最终的模型，这是狄翁的看法。他在解释的过程中提出了一个重要的词——imagination，艺术塑造了旁观者的 imagination。人们一旦见过某人有影响的画像，就很难再把这个人想象成另外一种样子；艺术带给"希腊和其他城邦"相同的神的形象，可以说艺术是一种一元化的文化要素。

狄翁所透露的内容并没有解释清楚绘画和雕塑中表现的神的形象发源于艺术家的 imagination，是对艺术家头脑中的形象的模仿——一个世纪以后这些内容在斐洛斯屈拉特（Philostratus）的著作《提耶那的阿波罗尼乌斯》（*The Life of Apollonius of Tyana*）中得到详细的说明。

六　菲洛斯特拉托斯

菲洛斯特拉托斯（Philostratus）是一个家族，对绘画艺术情有独钟，家族中最早为人称道的是哲学家佛拉维乌斯·菲洛斯特拉托斯。有资料称"大菲洛斯特拉托斯"是他的女婿，正是此人（出生于 2 世纪后期）写作了历史上赫赫有名的《画图集》（又译作《论绘画》），但也有学者认为第一部《画图集》其实是出自哲学家之手。哲学家的外孙也不甘人后，写作了第二部《画图集》，他就是 3 世纪的"小菲洛斯特拉托斯"，他在这部书的序言中提到"有人曾以可靠的描述谈过许多绘画作品，此人和我是同姓，他就是我的外祖父"。他们在著作中对绘画艺术表现出来的观点相当一致，后人一般不做区分，把他们的观点统称为"菲洛斯特拉托斯"的观点。

两部《画图集》清晰地反映出作者对绘画艺术所持的褒扬态度。大菲洛斯特拉托斯在第一部《画图集》序中这样写道：

> 无论什么人鄙视绘画，那都是有欠公道、乏于明智的。在某种程度上，绘画与诗歌具有同等的功能——对于描绘英雄的行为和形貌，两者的作用是难分轩轾的。鄙视绘画的人也无法欣赏匀称美，而艺术正是通过匀称分享到理性……绘画……足以比其他运用更多形式的艺术取得更好的效果。[45]

[45] 迟轲主编：《西方美术理论文选——古希腊到 20 世纪》，第 33—34 页。

这段叙述虽说是对绘画艺术的称颂,但从另一个角度来看,作者之所以说这样的话是因为当时应该还有一些人对绘画这样一门模仿艺术存在鄙视和偏见,作者此处的说明颇有以正视听的意思。同时,大菲洛斯特拉托斯本人似乎对绘画也是出奇地偏爱,他说:

> 雕刻家只能捕捉到各种喜悦的延伸,画家却可以表现出"闪亮的眼睛""忧郁的眼睛""邪恶的眼睛",还可以表现出各种茶褐色的、红色的和金黄色的头发,还有衣服、武器、寝室、房屋、园林、山峦、春天的色彩,甚至连万物存在于其中的空气也可以表现出来。[46]

现在还无法确知这是否算是绘画与雕塑之争的缘起,但作者显然认为绘画要比雕塑更胜一筹。据说,当时的大菲洛斯特拉托斯做了许多欣赏绘画作品的即兴演讲,一说这是由于他的赞助人为了陶冶十岁儿子的情操,搜集了大量的绘画作品,托其讲解这些作品。他本人在序言中则说,青年们因为当地(那不勒斯)的集会而聚集到他的身边,而他的房东收集了很多绘画作品,房东十岁的男孩对这些作品非常感兴趣,作者每次与青年们讨论这些作品时,都会请小男孩一起过来。总之,《画图集》的许多篇章即来于这些即兴演讲。

大菲洛斯特拉托斯常常对绘画作品中表现的内容作大段描述,并且运用优美的词汇极力把它描绘得栩栩如生,如在眼前,仿佛他正在叙述的不是一幅画作,而是真实的东西:

> 此时她显得比任何时候都更为美丽。因为看起来她并不相信所遭受的不幸,困惑中她略现欣喜,当她看到帕修斯时,尚投以微笑……野兔正坐在自己的后腿上,轻轻地拨弄着前爪,慢慢地竖起耳朵;但它看上去还是十分敏锐,由于疑虑与惧怕而极想看到有什么东西藏在背后。

前文中我们介绍过,这种描述(description)方式是古代盛行的欣赏艺术作品的方法,称为"艺格敷词"(ekphrasis),而两位菲洛斯特拉托斯成为当时这一方

[46] 迟轲主编:《西方美术理论文选——古希腊到 20 世纪》,第 34 页。

法的集大成者。

　　大菲洛斯特拉托斯在第一部《画图集》序言中提出艺术作品的表达价值是评论作品的核心。之后小菲洛斯特拉托斯在第二部《画图集》序言中也谈到该问题，认为绘画需要捕捉到对象的特点，能够分辨出眼睛里所流露出的是什么感情，以及眉毛的特点、当时的心境等，这些信息在获得之后还需要画家通过手中的画笔简洁地表达出来。那么，按照他的说法，画家的主要任务就是表现人物的性格、感情和精神状态，"无论人物是疯癫、是生气、是忧郁、是高兴、是矫饰，或是沉浸在爱情中；对于这每一种情态他都能描绘得恰如其分"[47]。

　　小菲洛斯特拉托斯还提到，前几个世纪中人们相当认可运用比例对称来获得艺术作品的美，虽然他没有明确说出反对之言，字里行间却带着嘲弄之意，说那时的人们好像离开比例对称就无法表达出人的精神状态似的，这与普洛丁的观点不谋而合，是不是表示3世纪末期的人们已经逐渐摆脱了波吕克勒托斯时代流传下来的"美来自比例对称"之说。

　　西塞罗认为视觉艺术的模仿已经不拘泥于对完全现实的世界的模仿，它也可以出自艺术家的心灵；狄奥·克里斯索托也把握到了这一点，将这一观点确切表达出来的则是小菲洛斯特拉托斯。行文中，小菲洛斯特拉托斯以模拟对话的方式讨论关于绘画的问题。其中一篇他通过阿波罗尼俄斯与达米斯的对话，对柏拉图早先提出的模仿说作了进一步的探讨。首先，阿波罗尼俄斯向达米斯发问："绘画是不是模仿？"达米斯的肯定回答实际上是小菲洛斯特拉托斯对柏拉图模仿说的认可，即认为绘画是一种模仿行为，有参照的摹本。但这只是作者模仿观的一部分，接下来，阿波罗尼俄斯进一步问道：我们觉得天空的云有时像狼，有时像马，有时又像半人半马的怪兽，这些形象也是出自模仿吗？他自己对此是这样解释的：人天性热爱模仿，正是人使得这些无意义的云具有宛如动物的形式。按照他的说法，模仿有两种，一种是借助于手用心描绘出来的事物，另一种模仿则完全是用心去创造。当然，他自己认为这并不是把模仿割裂开来，二者的区别只在于前者是比较完全的模仿，因为它同时用心和用手去描绘形象，后者算是模仿的一部分，不具备绘画技巧的人可以通过心灵的想象来创造出形象，也就是说人生

[47] 迟轲主编：《西方美术理论文选——古希腊到20世纪》，第37页。

来就会"模仿",观者在看画时也需要具备"模仿"的本领,因为"我们要赞美一幅绘有马或者牛的画作,首先要把这些动物在自己心中的影像和眼前看到的图形作一番比较。即便是我们从未亲眼见过的形象和风景也是一样的道理"。[48]

小菲洛斯特拉托斯的这段论述显然已将几百年来的模仿说作了演变,它是在柏拉图"艺术即模仿"的基础上发展而来,但是最为根本的区别在于他们对视觉艺术所持的态度是截然相反的;它也不同于亚里士多德的"模仿引起快感"一说。文杜里指出,小菲洛斯特拉托斯所说的想象是含糊的,他没有把未见事物的想象和艺术家创造的想象加以区别。事实上,后者认为在模仿和想象之间没有明确的分界,菲狄亚斯雕刻出宙斯神像运用的就是想象的方法,从而创造出艺术家没有见过的东西。小菲洛斯特拉托斯认为,正是"想象"构成了诗与画的共同性,它们因想象而有了亲缘关系,只不过绘画运用的是线条,诗运用的是语言。正是他所指出的这种想象的能力,也被称为艺术家的创造性,创造出了不存在的神的形象,而这些形象一旦出现,就征服了大众。人们接受了这样外形的神,也就难以再接受他种形象,在这里,艺术成为形象的创造者。

大菲洛斯特拉托斯在《画图集》序言中给出了美术理论体系的基本原理,他将不同种类的雕塑作了划分:大理石雕刻、青铜塑像、象牙雕刻和宝石雕刻。虽然不是艺术家,但菲洛斯特拉托斯仍然用他们的热情,为艺术史上的诸多重要话题留下了浓墨重彩的一笔;他们的许多观点契合了历史的潮流,对于艺术以及艺术理论产生的影响确是不容小觑。

第二节　素描与色彩

亚里士多德对于绘画也许没有柏拉图那样内行,但是从他对其他问题的论述过程中,我们可以领会他的看法,那也是当时人们对绘画的普遍看法。他认为,一幅画的好坏取决于"大小与构图(magnitude and order)"[49],也就是说,如果按照柏拉图在《理想国》中介绍的绘画步骤来看,当绘画的第二步完成,即草图画

[48] Moshe Barasch, *Theories of Art: From Plato to Winckelmann, Antiquity*, p.29.
[49] Ibid., p.12.

好，轮廓勾完以后，一幅画作已经能够欣赏了，而它的好坏也可以得出结论了。我们也了解，直到这时为止，画家运用的手段应该还只是线条而已，那么亚里士多德是不是在告诉我们，线性的风格在当时更加受到尊崇，或者说线性元素在整个绘画艺术中占有更加举足轻重的地位。线条可以表现出一幅画的整体结构，色彩的意义只是有限的，这一观点我们可以在他论述悲剧的情节和性格中找到：

> 情节是悲剧的根本，用形象的话来说，是悲剧的灵魂。性格的重要性占第二位（类似的情况也见之于绘画：一幅黑白素描比各种最好看的颜料的胡乱堆砌更能使人产生快感）。[50]

在他看来，无论多么美丽的色彩也比不上清晰的轮廓有价值。就好比情节在悲剧中的灵魂位置一样，是无可替代的。他似乎已经肯定了这样的观点：线性的风格，或者说绘画中的线性元素在整个绘画艺术中占有更高的地位。我们从这里就可以窥见，在古代，关于素描与色彩的争论的确是由来已久，维特鲁威、狄昂尼西奥、琉善、小菲洛斯特拉托斯以及普鲁塔赫对此话题均表达过自己的看法。

如果你以为亚里士多德没有把色彩作为衡量绘画的尺度是出于对色彩的不了解，那就错了，事实上，他很早就从科学的角度提出了对色彩的认识，并指出了绘画中的色彩形成的三个要素：首先是光，其次是传达光的物质，然后是反映光的附近物的色彩。

古代早在毕达哥拉斯学派之初，即已开始流行这样的观点：事物之美与数、比例密不可分，而波吕克勒托斯更是用他的文章和雕刻作品身体力行了这一点。西塞罗也认为，美来自恰当的比例，他曾经给美下过这样的定义："可以眼见的美来自部分与部分，以及部分与全体之间的比例对称，再加上悦目的颜色。"[51]可见直到公元前1世纪，这种观点仍在流行。

比例见之于素描，除了比例之外，西塞罗还提到了另一个视觉艺术的要素——色彩。换言之，继亚里士多德对绘画中的色彩做出分析之后，人们已逐渐

[50] 亚里士多德：《诗学》，第65页。
[51] 北京大学哲学系美学教研室编：《西方美学家论美和美感》，第56页。

认识到这一特定的绘画语言。虽然从很早开始，人们就已经认定，绘画与雕塑之美来自造型中的比例，也就是数，数是理性的，但是作为绘画手段之一的色彩则没有完美的标准，这一点使它无法像造型那样获得严谨的比例和绝对的标准，即无法理性化。色彩与造型显然已经成为绘画中一对相对的概念，二者之间孰高孰低、孰优孰劣的纷争亦由此逐渐开始。

小菲洛斯特拉托斯在《画图集》中同样借阿波罗尼俄斯说道："作品完全不用颜色……尽管抽象，还是毕肖原形，无论画的是白种人还是有色人种；所以如果我们用白垩画黑人，那人看来就自然是黑的，因为他的鼻子平滑，头发粗硬、腮帮突出、眼色慌张，都显出他是个黑人，使你看出他是黑的……"艺术一直在发展，但很多人基于古代所认为的美来自比例和谐的观点，坚持认为艺术家的造型能力获得的效果要高于色彩带来的效果，他们重视造型甚于色彩。其实，亚里士多德在《诗学》第六章中曾经提到："一幅黑白素描比各种最好看的颜料的胡乱堆砌更能使人产生快感"。[52]出现这样的情况，与绘画技法的发展有一定关系。1世纪狄昂尼西奥客观地谈过该问题，他认为原因是古代绘画中采用的色彩种类单一，表现对象大多是借助精湛优美的线条，随着绘画的发展，色彩开始丰富起来，同时运用精纯的线条进行描绘的技巧逐渐失传，于是出现了绘画中素描、色彩并重的情况，但是很多艺术家与学者仍然乐于对素描和色彩做出优劣高下之分。不难看出，狄昂尼西奥与亚里士多德的观点是一致的，都认为素描高于色彩。

第三节　美与比例

毕达哥拉斯派（Pythagoras）认为万物的本原是数，以至对美和美感以及艺术现象的理解都从数出发，"美是和谐与比例"[53]。医师盖伦（Galen，图1—8）论述了人体的比例，他在著作《医书》中谈论身体美这一话题时提到雕刻家波吕克勒托斯的理论可以这样理解：在古代，人们认为达到了正确的人体比例之后，就可

[52] 亚里士多德：《诗学》，第65页。
[53] 北京大学哲学系美学教研室编：《西方美学家论美和美感》，第13页。

图1—8 盖伦,古希腊医学家,128—200年

以获得美,换言之,身体美存在于身体各部分之间的比例对称。前3世纪的赛诺克拉特也赞赏波吕克勒托斯的艺术表现力,认可比例对称的重要性。罗马修辞学家西塞罗给美也下了类似的定义:"美是物体各部分的适当比例,加上悦目的颜色。"建筑学家维特鲁威认为雕刻家和画家运用了合适的比例才会获得美的作品,建筑的各个部分比例均衡时才会有美感。对于这一观点,普洛丁提出了完全不同的看法:"同一面孔,尽管比例对称前后并没有变,却时而显得美,时而显得丑,为什么不能说在比例对称中的美和这些比例对称并不是一回事,而见出比例对称的面孔之所以美,原因不在比例对称而在别的方面呢?"他的这段话挑战了人们几个世纪来深信不疑的波氏理论,成为美学理论的转折点。至此,自毕达哥拉斯学派伊始,流传已久的"美来自比例对称"的观点有了反对的声音,普洛丁的观点也成为艺术哲学发展史上具有决定意义的转折点。

一 波吕克勒托斯

在本章的开篇我们就曾经提到,古代美术理论除了引发哲学家们的深邃思考和论述之外,也引起了艺术家们的重视。希腊的艺术家们一直在探询人体的奥秘,他们在作坊中不停创作,出于需要时常探讨如何才能让石头雕刻出来的人像看上去更加逼真,逐渐产生了这样的共识:人体或其他事物的美似乎都与比例是否协调有关,而这一切皆与"数"发生了联系。

早在前6世纪,哲学家毕达哥拉斯就宣称已经发现数之间的关系决定着音乐的协调性,也决定着恒星的运动,由此他得出结论,这种关系是构成宇宙的基本原则。绘画和雕塑也要受"数"的影响,艺术家要在数的帮助下才能刻画出和谐优美的人体。关于这方面的叙述被当时的医学专家盖伦记载了下来。前面我们曾提到,在古代,医药也是"艺术"的一个门类,它与其他的众多学科和技艺一起,构成了古代广阔的文化背景,因此在医学专家的著作中出现与视觉艺术相关的论

述也就不足为奇了。盖伦认为，画家和雕刻家在刻画形象时要有依据的"中心"，接下来他举的例子是波吕克勒托斯的《规范》，因此所谓"中心"应该就是对象的数的比例关系特征，因为他又说道，"身体的美在各个部分之间的对称"。为此，他还专门举例说："例如各手指之间、指与手的筋骨之间，手与肘之间，总之，一切部分之间都要见出适当的比例。"确切地说，盖伦不是画家，也不是雕刻家，他对美的论述更有可能来自当时希腊人的普遍看法。他是一位2世纪的医师，而他的文章中提到的波吕克勒托斯则是前5世纪的雕刻家。换言之，直到2世纪，人们依然不忘波吕克勒托斯关于比例的理论，艺术实践和评价中依据的仍然是比例对称的观点。

许多文献中提到的波吕克勒托斯的《规范》是一部影响甚广的美术理论著作，但不幸的是并没有保存下来，后人只是从其他文献资料和记载中对它有一些了解。除了医师盖伦的记载，我们在伟大的罗马建筑师维特鲁威的《建筑十书》中也可以寻到它的踪迹。确切地说，《规范》是我们目前所知的第一部古代美术理论专著，它对当时以及后来几个世纪的希腊艺术创作都产生了影响，雕刻家们运用波吕克勒托斯对人体比例的描述来制作人像，希腊的青年雕像逐渐繁荣。

正如盖伦在他的书中说的那样，波吕克勒托斯"在这部著作里把身体各方面的一切比例对称都指点出来"，其目的是"证明他的学说"。据维特鲁威的记载，波吕克勒托斯是这样理解人体比例的：人的面部从下颚到前额发根的长度是全身的1/10，这等于手掌从腕部到中指尖的长度比例。从下颚到头顶是身长的1/8，从胸上脖子下到发根是身长的1/6，双脚也是身长的1/6。从胸中部到头顶是1/4，臂是1/4，胸也是1/4。从下颚底到鼻底，由鼻底到双眉，再由双眉到前额发根都是脸长的1/3，等等。后世的学者普遍认为，波吕克勒托斯的理论来源很可能出自艺术家们平时在作坊中的交谈，恰好由他记载下来而已，他的著述只是对这一理论的总结。当然，这也与他本人极其认可该理论不无关系，因为，波吕克勒托斯为了证明列出的比例关系是正确可行的，专门制作了一件雕像，即我们称为《持矛者像》（*Doryphoros*）的青年男子像（图1—9）。虽然我们无法看到这件作品真正的面目，但是有很多罗马时代的复制品存世。它所创造出来的"对偶倒列"形式使得雕像中的人物形象开始有了生动有力的感觉，被后世一再援引。苏珊·伍德福特认为这件雕像呈现在世人面前的是"天衣无缝般自然"的感觉，它完全实

现了和谐的追求，正因如此，该形式才"受到以后各时代的推崇"。

对波吕克勒托斯总结的理论以及那件脍炙人口的雕像，后世的评价相当高。普林尼认为，波吕克勒托斯创造了一种艺术家们称为"规范"或标准雕塑的模式，就好像艺术家们按照一种 standard 来画素描一样。只有他，被认为创造了艺术，获得了艺术的真谛。瓦萨里时代用意大利文"règola"一词来诠释"规范"，以此来说明《持矛者像》所体现的范本意义。"艺术家们把它视为标准，认为他们的结构和比例就是雕塑中应该遵循的定律，正是由于这件作品，他被认为独一无二地创造了艺术。"

有一点需要我们注意，波吕克勒托斯告诉人们的似乎只是如何获得正确的人体的比例，

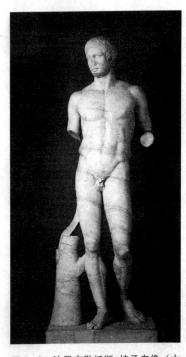

图 1—9　波吕克勒托斯,持矛者像（古代复制品），原作约公元前 450—前 440 年

确切地说，与其把该书看做是美术理论著述，还不如将它看成是作坊间流传的实用的工作手册。它告之我们的是具体的操作指南，这一点与古代"technē"一词在语义上也更加契合，即偏重于技巧和技艺，而不是今天意义上的"艺术"。不论是普林尼还是瓦萨里，根据上下文，他们所称的"艺术的真谛"或"独一无二"显然也更加侧重于褒扬古代雕塑技巧在此处的提高。用苏珊·伍德福特的话来说，这是一部"创作理论"，并不是一篇纯粹论述艺术的文章，与那些艺术批评的准则和原理相比，它也是"仅把自己的任务限于人体比例的方面"。

波吕克勒托斯用具体而微的方式记述了那个时代的众多人们关于艺术的普遍看法；他所记载的与其说是一部艺术理论，不如说是一本坊间的创作手册。但它对后人研究、借鉴古代艺术创作却是弥足珍贵的。

二　维特鲁威

维特鲁威（Vitruvius）是罗马帝国时期的著名建筑师。他为人所熟知要归功于

那部得以保存完好的著作《建筑十书》（De architectura, The Books on Architecture）。此书写于前16至前14年（也有说写于前32至前22年间），书中对建筑做了详细讲解，包括建筑的分类、要素、规则等。我们在这里提到它是因为该书可算是古代艺术论著中，唯一一部保存完整的文献。虽然它的主题是建筑，但书中时有提及绘画和雕塑艺术，以及一些当时甚为流行的关于视觉艺术的看法，对我们了解那时的美术理论不无裨益，文艺复兴时期确立的艺术三大门类在此书中得到了相当统一的论述，维特鲁威的著作可以看做是西方美术理论的源头之一。

希腊哲学中将美解释为比例（eurhythmia）与对称（symmetry）。构成物体或人体的单个元素并不美，各个元素之间，以及元素与整体之间才是美的。这个观点被认为同样适用于艺术作品之美。维特鲁威给视觉艺术之"美"下了清晰明确的定义，他说，对称就是作品本身各部分产生的协调感，它也是总体的构思形式在不同部分之间产生的一致性。比例与对称是维特鲁威提出的建筑六要素中的两点。对此，他也加以说明，认为比例是各部分之间数的关系，对称则是最完美的和谐。运用到建筑，比如神庙，圆柱的粗细、三陇板、模数等都是通过细部获得的，就好像人体、头、四肢、躯干以及其他更小的细部来组成人体，于是才使人体既具有一定的比例，又对称。

> 一座神庙的构成基于均衡，建筑师应精心掌握均衡的基本原理。均衡来源于比例……比例就是建筑中每一构件之间以及与整体之间相互关系的校验，比例体系由此而获得。没有均衡与比例便谈不上神庙的构造体系，除非神庙具有与形体完美的人像相一致的精确体系。[54]

维特鲁威的这些观点对我们而言并不陌生，类似于这样认为美来自比例对称的观点早在毕达哥拉斯时代就已经形成了，医师盖伦和雕刻家波吕克勒托斯更是其忠心的拥护者。我们也了解到，波吕克勒托斯的理论并没有得以保存下来，盖伦的论述中提到一些，而另一个更加翔实的来源就是维特鲁威的《建筑十书》。他在讨论建筑与人的关系时指出，自然创造了完美的人体比例，古代的雕刻家和画

[54] 维特鲁威：《建筑十书》，陈平译，北京大学出版社，2012年，第90页。

家采用了这些比例，才创造出了完美的作品。在维特鲁威的论述中我们才得以一窥波吕克勒托斯理论的内容。

维特鲁威认为"建筑物的外貌优美悦人，细部的比例符合于正确的均衡时，就会保持美观的原则"，遵循这样的数的比例，将之运用到建筑中去，同样可以获得完美的效果，他提出在神庙的设计中借助于人体比例，可以让建筑的各部分与总体之间达到完美的和谐。

> 大自然是按照下述方式构造人体的，面部从颏到额顶和发际应为（身体总高度的）十分之一，手掌从腕到中指尖也是如此；头部从颏到头顶为八分之一；从胸部顶端到发际包括颈部下端为六分之一；从胸部的中部到头顶为四分之一。面部本身，颏底至鼻子最下端是整个脸高的三分之一，从鼻下端至双眉之间的中点是另一个三分之一，从这一点至额头发际也是三分之一。足是身高的六分之一，前臂为四分之一，胸部也是四分之一。其他肢体又有各自相应的比例，这些比例为古代著名画家和雕刻家所采用，赢得了盛誉和无尽的赞赏。[55]

男子全身的长度是脚长的六倍，爱奥尼亚人建造阿波罗神庙时，对柱子的尺寸难以定夺，一直在寻求能够完全支撑重量、又能保持美观的合适比例，他们选择了男子身长与脚长的比例关系，将之运用到了后来称为"多立克"的柱式中，结果呈现出刚劲与优美；在狄安娜神庙中，柱子的比例被拉长到1比8，并添加了女子衣褶状的沟槽，顶部也添加了涡卷设计，此为"爱奥尼亚"柱式。

单纯的比例运用还不能凸显维特鲁威在建筑上的丰富经验，他基于自己的体会，独到地提出在建筑中要注意人的视觉错觉，并加以避免和利用。如果说对比例的推崇可以看做是维特鲁威对古代一直流传下来的艺术观的继承，那么关注视觉错觉似乎又与强调理性、客观的柏拉图学说相悖。后者反对画家利用人的视觉错觉运用光影营造凹凸不平的视觉效果，认为这是幻觉，是不真实的；但维特鲁威指出，人不可避免地会产生视觉错觉，为了让建筑达到视觉上的完美，建筑师

[55] 维特鲁威：《建筑十书》，第90页。

完全可以根据需要调整比例。比如建筑中靠近外侧的柱子需要向里倾斜，并适当加粗，目的就是为了人眼看过去所有的柱子都是一样粗。今天的我们可以轻易地了解那是由于透视产生的错觉，维特鲁威犀利地指出了这一点，并强调利用这种错觉来达到视觉的完美，不能说不是个进步。需要指出的是，该观点也得到了同时代的达米那斯、斐隆以及后来的普罗克勒斯的赞同。

维特鲁威是一位建筑学家，《建筑十书》是一部建筑学理论专著，但是他在其间所提及的诸多关乎视觉艺术的观点，事实上一直影响着后世的艺术家与学者们对古代艺术及理论的研究。

三 普洛丁

普洛丁（Plotinus，204—270）是3世纪罗马伟大的哲学家，他继承了柏拉图学说，开创了新柏拉图主义，对中世纪欧洲的基督教哲学以及文艺复兴时期的文化都产生了深远影响。他关于美术的理论在继承柏拉图的基础上有许多创新之处，"模仿"论在他的观念中有了全新的含义，而最有意义的则是他首次论述了视觉艺术与美之间的关系，美学的发展主要由他记录下来。他留下了许多随笔，后来由学生波菲利（Porphyry）整理成《九卷书》（*Enneads*，又译《九章集》），波菲利也为他写了传记。《九卷书》的第一卷第六章、第五卷第八章是两篇专门讨论美的论文，后世普遍认为这两篇文章是美学的奠基石，其中也涉及了许多美术理论和观点。

在这两篇关于美的文章中，普洛丁信手拈来，常以绘画、雕刻、光线、色彩等为例，论证自己对美的看法。他如此频繁、深入地谈论视觉艺术，对视觉艺术这种艺术形式的历史、传统以及所使用到的技法似乎都相当熟悉，给人感觉他对视觉艺术的思考甚至要超出专门的画家或雕刻家。后人不得不承认，正是从普洛丁的论述中，我们逐渐形成了古代关于美术理论的框架。

要了解普洛丁的美术理论，首先要了解他的哲学理论基石。他认为一切事物来源于"太一"，"太一"是超于世界之外的，是纯精神的，其特点就是溢出和发散。"太一"创造世界、产生万物的过程，就是其溢出和发散的过程。

柏拉图认为，艺术是对"理念"的模仿物的模仿，正因如此，艺术遭到了哲

学家的诋毁；而普洛丁则大胆地指出，艺术形象来自艺术家的心灵，它是艺术家的"内在形式"。所以他提出艺术在模仿自然事物创造之时并未受到轻视，对柏拉图的论断，普洛丁十分反对：

> 对于那些因艺术（arts）与模仿自然有关而轻视它们的人，你首先需回答，自然事物同样也在模仿；然后你要知道艺术家不仅再造可见事物，而且回溯自然之原理；甚至，你还必须懂得，自然有所欠缺之处（当然这是就完美而言），艺术家们便会有所获得并为之增补，因为他们本身就具有美。菲狄亚斯没有依据任何可见物体就创作了《宙斯》，但他却把宙斯作成了宙斯本人愿意显现的样子——若他果真愿意在我们面前现身的话。[56]

这是普洛丁一段著名的论述，他认为自然与艺术家一样，同为模仿者。自然对理念进行模仿，艺术家也是。此外，艺术家在普洛丁看来是伟大的，因为他们是美的赋予者，能够补足自然的不足。"当普洛丁说菲狄亚斯以这样的方式——假如宙斯愿意在人前现身一定会选择的那种方式——来再现宙斯时，他所意指的绝不仅仅是单纯的形象：根据普洛丁的形而上学，菲狄亚斯在其内在自我中所具有的'图画'就不仅是宙斯的概念，而且正是其本质。"[57]我们知道自古希腊以来，人们普遍赞美艺术品而轻视艺术家，在普洛丁看来却完全不是这样，他认为艺术家的地位比艺术品更高，因为在他的观点中，艺术家是作品的起源、是艺术形象的来源。

亚里士多德认为一件艺术品的形式在被转化到质料中之前，就已经存于艺术家的心灵之中了，质料的存在就是为了迎接形式的到来，它本身具有"完全受形的潜力"[58]；普洛丁提出了"爱多斯"的概念，它一方面意指亚里士多德的"形式"，另一方面也意指柏拉图意义上的"理念"，于是他认为形式与质料之间不是完全无对抗的。他在《论美》（*On Beauty*）中谈到，建筑师建造的房屋之所以美，

[56] 此段出自《九卷书》第八卷第一章，转引自 E. 潘诺夫斯基：《理念》，《美术史与观念史》II，第 581 页。
[57] E. 潘诺夫斯基：《理念》，《美术史与观念史》II，第 581–582 页。
[58] 同上文，第 583 页。

是因为它与建筑师心中的理念相符。他认为创作原理存于艺术家心中。一物体的镜像或在水中的映像是该物体本身形成的，普洛丁称之为"原形的映像"。这一点并非只特别适用于艺术家的画作，即便该画是自画像。一幅自画像不是来自于艺术家的身体，而是出自艺术家内心早已存在的形象。

也正是出于上述观点，他反对"美来自部分与部分，以及部分与全体之间的比例对称，再加上悦目的颜色"[59]，因为照此说法，美的东西必定是复合物，并且该复合物只有在各部分组合起来时才是美的，分开之后就不美了；但是反过来说，一个美的东西是不应该由丑的部分组成的，它包含的一切都应该是美的，而有些东西本身就是单纯的，比如光、色彩、黎明或夜空，却也是美的。这一切的矛盾都是普洛丁用以反驳上述观点的论词，他认为比例对称中的美和这些比例并不是一回事，见出比例对称的面孔之所以美，原因不在比例对称而在别的方面。

普洛丁认为，更高层次的美存在于使理念免于堕入物质世界的上界，它存在于形式，与质料本身无关，对此，他也有一段著名的论述：

> 假设有两块石头并排放着，一块未经人工雕琢，甚至未加触动，另一块则被巧妙地制作成神或人的雕像——如果是神的雕像，大概做成缪斯或美惠女神；如果是人的雕像，就不会是任何一个人的，而是艺术家从所有美的人身上各取其特征而合成的人像。于是，由于艺术塑造成完美形象的那块石头之所以会显现出美，就并不是因为它是一块石头（否则另一块石头也会有同样的美），而是因为艺术赋予它的那个具体形状。质料并不具有这个形状，此形状在进入石头之前存在于设想它的那个人的心里。它栖居于艺术家的心灵之中，不只是因为它有眼有手，而是由于它有艺术。于是，美更多地存在于艺术之中。因为艺术固有的"美本身"并没有进入石头，而是保留在它自身之内，进入石头的只不过是由它衍生出来的一种次要的美；而且甚至连这种次要美也没有像艺术家所希望的那样保持自身的完美纯正。可是，只要石头服从于艺术，它就会显现出来。[60]

[59] 此为西塞罗的观点，转引自北京大学哲学系美学教研室编：《西方美学家论美和美感》，第56页。
[60] 此话出自《九卷书》第一卷第六章，转引自 E. 潘诺夫斯基：《理念》，《美术史与观念史》II，第585页。

观者对美的把握凭借的是感官，他们可以迅速地辨认出美，直接感受到美，凭知觉抓住它，并立刻引起反应，因为在他看来，美"是第一眼就可以感觉到的特质，心灵凭理性断定它美、认识它、欢迎它，仿佛和它很投契。但是心灵如果得到丑的印象，就会退缩畏避，拒绝接受它，把它看做是异己的，不能相投的"[61]。此处，普洛丁涉及了关于美与丑的话题，前面我们曾在亚里士多德那里看到这样的谈论。后者认为艺术可以再现美，也可以再现丑；丑的东西经过模仿，同样能带来快感。而普洛丁则完全不同意这样的看法。

尽管对美的论述深入独到，但是，不能忽视的是，普洛丁观点的源头在于他认为一切的本源是无形的"太一"，而不是具体的物质。他虽然没有明确地提出中世纪时盛行的"物质是罪恶的"观点，但是从其论述中还是可以感受到类似倾向。他的学生波菲利曾经记载，有人想要为他画像，却被拒绝了，他说，随身携带着自然赋予我们的这副形象还不够吗？难道你真的以为我也同意用一个图形来留住这个形象，让它供子孙后代瞻仰吗？显然，他有着和中世纪相同的"耻于成为一具躯干"的观点。他关注美，但警告人们不应该沉迷于物质美，在《九卷书》的第一卷第六章中，他写下了这样一段话：

> 沉思物质美的人不得迷失其中。他必须辨明那（物质美）只是一种图像、一种痕迹、一种影子，必须逃向物质美所映像之物。如果某人冲向前去，企图攫住"真实"——那只是水中的美丽倒影，他将面临神话中曾描写的厄运，那则意味深长的神话讲述了那人（纳西塞斯）怎样为了抓住幻影而消失在黑暗的深水里；同样地，紧抓住物质美而不愿放手的人，将与其灵魂而非躯体一同堕入黑暗之深渊，在那里，心灵无法承受此恐怖，他将在冥府饱受折磨，就像在此处一样永远与影子为伍。[62]

对于绘画、雕塑，也许普洛丁没有提出具体而微的看法与观点，但是，从其对美的论述中，我们可以把握到这位立于古代与中世纪之交的伟大哲学家对美术

[61] 此话出自《九卷书》第一卷第六章，转引自 Moshe Barasch, *Theories of Art: From Plato to Winckelmann*, *Antiquity*, p.41。
[62] 转引自 E. 潘诺夫斯基：《理念》，《美术史与观念史》II，第 586 页。

理论所建构的框架。后世许多学者都在挖掘他透露出来的对美与丑的倾向，对线性的风格与色彩的喜好等有关美术理论话题的观点。他的美的理论是对古代以来的总结与厘清，既有继承，也有创新，同时，他开创了中世纪的美的理论，并对文艺复兴乃至更远的未来产生了深远的影响。

第四节　美术理论与批评

　　如果说视觉艺术创作理论的总结由波吕克勒托斯所完成，那么，有据可考的美术批评史又是从哪里开始的呢？我们已经了解到，古代的美术理论论著鲜有存世，但是从普林尼的书中，仍然可以有所发现。"虽然普林尼的文章有时不够严谨，但他在行文中用到了大量技术和科学方面的文章，这些文章现已遗失，他也就成了丢失的文献的见证。"前面我们也讲过，他在文中提到有两位艺术家曾经写过关于视觉艺术的论著，他们是卡里斯托的安提冈诺和西锡安的赛诺克拉特。按照现代学者的看法，现在通常把这些艺术家的观点归之于赛诺克拉特。

　　赛诺克拉特（Xenocrates）对雕塑的批评，涉及古代美术议题中的模仿概念、美的概念，而且或多或少地有了对"真正的艺术"以及"艺术性"的讨论。他认可古代以来一直流传的艺术模仿自然观，也正是因为如此，他同意波吕克勒托斯总结的人体比例是雕塑家们创作雕像的典范，同时认为他创造出了一种更好的、让人体显得更"自然"的形式，即我们从罗马复制品中看到的将雕像的重心落在一只脚上的"对偶倒列"形式。因此，比例对称是赛诺克拉特的理论中的首要概念。同样也出于对模仿自然的追求，赛诺克拉特进一步提出，雕像不但要摆脱埃及艺术的那些不够自然的模式，达到波吕克勒托斯的样式，此外，它还需要有更多变化，要表现出人体的运动感觉，在这一点上，米隆做得相当突出。雕塑艺术在赛诺克拉特看来，就应该无限地探索模仿自然、表现更加生动逼真的人体，雕塑家们要不断地追求细节上的相似，比如毛发、血管和肌腱等。他不停地在各个雕塑家们之间做出比较，来证明自己的观点。他认为："雕像要有自然的平衡感；每个人体各不相同；在大理石和青铜上表现出毛发的柔软感；还要把细节处理得优美。"

　　论述比例的同时，赛诺克拉特在他的理论中提到了第二个概念——节奏。按

照现代的理解，节奏是一个充满动感的概念，它是三维的。尽管我们还无法确切地理解赛诺克拉特所说的节奏到底指什么，但有一点是毫无疑问的，这一定与运动中的人体有关，因为他认为，"在运动着的人体上也要找出它适度的比例"。

难能可贵的是，赛诺克拉特对艺术的评判逐渐超越了古代技艺的范畴，也就是说，技艺精湛固然可以帮助艺术家更加"自然"地表现出人体美，但是，所谓精湛的技艺既可以采用粗重的比例，也可以采用纤长的比例，它们传递给观者的感觉不同，其实也表现了艺术家的不同情感。这里所指的更多是"艺术性"的东西，它表示了"一种与自然相似而并不要求相同的艺术方法。这并非指的是抽象形式的问题，而是一个艺术功效的问题"。因为他说雕像不必完全描摹对象，而只需要看上去显得像是真的就可以了。

不难看出，作者已经能够超越技巧，开始对艺术家的创造性有了与以往不同的新看法。这可以看做是当时当地社会背景的影响。需要提到的是关于赛诺克拉特的一些个人资料。虽然从开始到现在我们都把他作为一位理论家来讨论，但事实上，他还有一个很重要的身份——青铜铸造大师。

赛诺克拉特在西锡安驻留了很久，对收留他的这座城邦非常热爱。他曾经极力宣扬西锡安的杰出，认为泥塑模的使用就是起始于那里，青铜铸造技术也是在那个地方达到了巅峰；甚至绘画艺术，尤其是其中最好的技术——瓶画技术也是起源于那个城市。当然有传说表明，阿佩莱斯就是在此受到训练，古代最有影响的雕塑家利西普斯也生活于斯，创作于斯。

德国考古学家施韦策（Schweitzer）认为，赛诺克拉特对收留他的城邦的热爱与奉承其实是一种迹象，它表明了艺术家新的社会地位：公元前 3 世纪，艺术家们不再被局限于他们的出生地，可以自由选择在哪里活动。这在一个世纪前还是无法想象的事情。此种情形的出现难道不正表明了当时的艺术家以及艺术创造活动开始逐渐摆脱柏拉图时代所谓"低级模仿"的地位吗？

与赛诺克拉特对雕塑的评论相比，他对绘画的了解和批评则更胜一筹。就像他在评论雕塑家们时说的那样，出于对模仿自然的向往，他一直坚持认为画家们应该不断地提高自己绘画表现的技巧。比如他认为，"奇蒙（Kimon）在研究'近大远小'、理解人体解剖以及按照明暗法处理布褶方面作出了贡献"；他提到潘菲洛斯的成就，也是为了说明，正是算术和几何学在绘画中的研究和运用才使得

"绘画臻于完善"。文艺复兴时期伟大的艺术史家瓦萨里在那部脍炙人口的《名人传》中表达了类似的观念：艺术的进步与艺术技巧的进步是一致的。那么，赛诺克拉特在评论绘画时流露出来的观点应该是古代"进步论"的雏形。

赛诺克拉特对绘画的确相当熟悉，他对绘画形式问题也有关注：宙克西斯所画的人物常常头与四肢显得过大；前5世纪的巴拉苏斯作品中的轮廓线优美纯熟，能够产生向后退去的浮雕般的效果；而一个世纪之后的画家尼西亚善于运用光影表现浮雕效果；同期的画家鲍西阿长于透视短缩法。

显然，文艺复兴时期十分关注的绘画透视原理在赛诺克拉特笔下已初露端倪。他说画家鲍西阿"最惊人的例子是他想要表示出一头牛的身长，不是从侧面画它，而是从牛的正前面画它，却巧妙地显示出牛的长度"，并且明确地表示，鲍西阿的成就是"在近大远小的处理中显示出形体的高超技艺"。

同时，我们从他的叙述中也能寻觅到一些对绘画中的造型与色彩问题的倾向性表达，尽管还无法从他的不确定的表述中看出该议题争论的端倪，但是，也完全可以将之当成后世争论的伏笔。他很少赞美色彩带来的奇妙效果，相反，还会"抱怨某些色彩太强烈了，而称赞阿佩莱斯绘画完成后，涂上'暗色的光油，为的是不让过鲜的色彩刺激眼睛'"。

作为艺术家，赛诺克拉特对技法有着近乎本能的关注，但是，不可忽视的是他对真正的艺术、艺术性已做出前所未有的探讨。前面我们已经见识到，他在评论雕塑艺术时也曾表示采用什么样的比例形式，完全在于艺术家个人的取舍，目的是要表达出个别艺术家心中的情感，他探讨的范围已经触及艺术的功效。同样在对绘画艺术的讨论中，他也表示，虽然帕拉西阿斯在塑造形象上不甚理想，可是他在轮廓表现上达到的生动优美程度完全可以使他的作品成为真正的艺术。也就是说，并不是处处完美的技巧表现才是"艺术"，作品中蕴涵艺术家情感、具有穿透力、能够打动观者的东西也是"艺术"，显然，这里的"艺术"一词已经超出了技艺的范畴，有了对艺术性的理解。他可以深入到作品的中心，寻求"画家的艺能"。也正因为此，他的艺术批评观点在艺术理论及批评史上有着举足轻重的地位。

第二章
中世纪美术理论

引 言

随着5世纪西罗马帝国的崩溃,古代文化进入了尾声,这时无论在东部的拜占庭帝国还是在西方世界,基督教都成为人们生活和思想领域中的核心内容。同样,从西罗马帝国灭亡到文艺复兴之间的一千年中,基督教也在艺术的发展和艺术理论的探讨中发挥了绝对主导的力量。不过古代的思想遗产依然具有不可忽视的作用,中世纪的思想者们在很多问题上深受古典时代前辈们的影响,这个时期美术理论中的各个重要概念和观点都源自毕达哥拉斯学派、柏拉图的思想和新柏拉图主义,只不过中世纪的思想家以基督教的神学框架对这些概念进行了重新阐释。古代遗留下来的建筑和艺术品,残存的技术理论以及屡次出现的古典复兴活动也都对中世纪的艺术理论有相当大的影响。

艺术与知识的关系以及艺术在人类活动中的等级位置等课题仍然是中世纪哲学和神学关注的主要内容。在古希腊罗马时期,绘画、雕塑这些机械性的、以手工艺为基础的艺术一般来说地位比"自由艺术"低。中世纪依然延续了这种观念,视觉艺术作为机械性的手工制作活动并没有能够得到纯理论的关注,可以说在这个时代并不存在真正自觉的艺术理论。不过在神学笼罩一切的氛围中,中世纪主要的思想家都是教会成员,他们在讨论神学命题的时候常常会涉及视觉艺术的问题,一部分中世纪的艺术理论实际上也就是以这种方式留存下来的。正因如此,这个时期艺术理论中一个最常见的内容是讨论艺术在宗教中的价值。而这个问题又围绕着图像的作用和图像的危害这对关系展开,一部分人将图像视为一种教育文盲或是通过情感的吸引力激发精神生活的手段,另一部分人却认为在宗教中运用图像可能会引起对教义的歪曲或者是偶像崇拜。可以说对于图像在宗教中应当

处于何种地位的争论贯穿了整个中世纪的艺术理论。

对于图像在宗教中的作用的观照最终演变成了对符号和象征的热衷，从本质上来说，这种对图像问题的探讨其实是神学的副产品。与古代世界相比，中世纪的世界观具有二元对立的特征，中世纪的思想家们强调天国与尘世、灵魂与肉体的二元对立。在这二元世界中，只有上帝才是绝对的实在，一切物质都只是虚幻的影子，从这个角度来说，强调物质与感官美的视觉艺术是受到贬斥的。不过对于不少思想家而言，道成肉身的理论构架了精神世界与物质世界之间的桥梁，从而与物质和感官世界相关的艺术就有可能成为精神世界的象征，而视觉艺术的意义也正在于此。艺术存在的价值不在于它外在的形式之美而是因为它能够通过形式之美来象征上帝之美。中世纪大多数理论家都曾经纠缠过图像的象征问题，并且在艺术实践中建立了一套完备的视觉象征体系。各种动物、植物、昆虫、花草、鸟鱼都象征着《圣经》中某些特定的人和事、美德与罪恶，任何一种可以以视觉方式出现的形式、色彩、数字都被赋予了象征的含义。13世纪法国主教威廉·杜兰德曾经撰文专门论述教堂各个部分的象征意义，他认为教堂是作为天国的耶路撒冷在人间的象征，教堂的各个部分都具有某种神秘的含义。

在这个视觉象征体系中，光和色彩是基督教最高美学价值的体现。由于上帝无法以物质的形式加以把握，因此人们经常把"光"当做上帝的隐喻和象征，美对于此时的思想家们而言就是和谐的比例和辉煌的光彩。因此无论是在艺术实践还是在艺术理论中，对于光和色彩的研究都是人们关注的中心。光在普洛丁和伪狄奥尼修斯的神秘主义美学中具有至高无上的位置；格罗斯泰斯特曾经撰写《论光》，强调光是创造世界万物的原动力；12世纪絮热修道院长在记载圣丹尼教堂的文章中认为珠宝之光象征着神的光辉，能够引发人们对精神世界的冥想；同样在当时坊间流行的绘画指南等技术手册中，色彩的研究和运用也往往被当做最主要的内容，包括对于透视理论的研究其实也是对光之美学的一种反映。最终，中世纪盛期的哥特式教堂展现了对光最恰切的表现。

中世纪的美术理论除了思想家们的讨论之外，还有一部分则是由艺术家写成的关于艺术技巧和技艺方面的论著。这部分内容切实保留了关于中世纪艺术制作的具体过程和材料运用，也是中世纪真正与艺术实践相关的艺术理论。这时候的艺术论文基本上是一种传授技艺的手段，其中谈得最多的问题就是色彩的混合与

金属合金的工艺。在这些艺术手册中除了 11 世纪时一位名叫赫拉克留的人写的艺术论文之外，流传最广的就数 11 世纪的僧侣迪奥费勒斯留下来的《论不同的艺术》。此后 13 世纪法国建筑师维拉尔·德·奥纳库尔的小册子则以图文并茂的形式为人们提供了一份参考图样。中世纪末期，意大利琴尼尼的《艺匠手册》虽然采用传统的形式讲述绘画的技艺，文中却体现了一些文艺复兴时期的特点。除却这类以论述技法为主的文献之外，中世纪流行的朝圣指南中也有一些对于艺术的记载和描述。

第一节　早期基督教时代的思想家们

　　从罗马帝国中期开始，古代思想领域就已经出现了新的转型，3 世纪新柏拉图主义的创建者普洛丁可以说是第一个从古代世界以理性思考感性世界的思想传统转向中世纪超验思想的思想家，他突破了古代的模仿论，将艺术理论研究带向了更加超验的领域。他的哲学思想在塑造基督教神学体系方面有着重要影响，他在艺术方面的论述也成为早期基督教教会美学的出发点和理论根据，直接启迪了圣奥古斯丁。普洛丁的神秘主义美学思想显示了由古希腊的"美在于整体"到中世纪的"美在于上帝"的过渡。这位主张有神论的思想家认为除了此岸世界的物体和心灵美外，还有一种先于这一切的美，即"最高本质的美"，而这就是神的美。美的事物之所以美是因为它分享了神的光辉，美不在于可感知的物质外观，而在于内在的精神特质，它引领人们抛弃迷惑感官的形体去把握使形体具有魅力的内在精神。在此基础上，普洛丁以"流溢"论反驳了古代世界盛行的艺术模仿说，将艺术创作视为神的理念的流溢，同时也是理念的象征。由于物质的世界永远无法完全体现神的美，因此需要以艺术作为中介，以艺术作为沟通此岸与彼岸的桥梁，绘画、雕塑等视觉艺术就像镜子一样捕捉到了灵魂的形象并反映出灵魂之美。虽然普洛丁并非基督教哲学家，但是他的艺术象征理念说直接为中世纪基督教的图像观念提供了理论框架，精神与物质的二元化分立改写了中世纪对艺术的评价标准；他对光与辉煌等意象的象征性运用也开启了基督教时代新的艺术趣味。在古典时代的尾声，普洛丁标志着一个新

的艺术理论时代的来临，在他之后一千多年中，艺术的象征与美的体验成了艺术理论的主要课题，无论是圣奥古斯丁还是伪狄奥尼修，早期基督教时代思想家的艺术思想都深深得益于普洛丁确立的观念模式。

一　圣奥古斯丁

公元313年君士坦丁大帝颁布的米兰诏令宣布基督教为合法宗教，基督教在罗马帝国的势力日益强大，而其神学框架也逐步主宰这个时期的思想探索。这些基督教的思想家们引入新柏拉图主义的观念，赋予三位一体、道成肉身、救赎等宗教概念以哲学意义，建构了基督教完备的神学体系，同时也将对艺术问题的讨论完全纳入宗教的范畴。

圣奥古斯丁（Aurelius Augustinus，354—430，图2—1）是早期基督教时代教父神学最重要的代表人物，他结合希伯来文化，将丰富的古典思想转化成基督教思想。他的思想是后来中世纪思想的重要基石，对基督教乃至整个西方世界都有难以估量的影响。他一生著述丰宏，《忏悔录》、《论三位一体》以及《上帝之城》是其最具代表性的著作。在这些著作中，奥古斯丁详尽阐发了基督教神学的美学观点，也留下了许多关于艺术问题的思考中世纪的基督教艺术理论延续古希腊的艺术区分模式，继续将艺术分为自由艺术和机械艺术

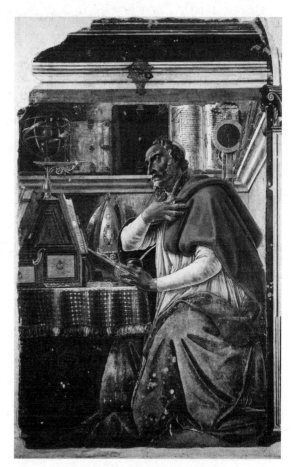

图2—1　波提切利，《圣奥古斯丁像》湿壁画，152×112厘米，1480年，佛罗伦萨诸圣教堂

两类，并强化了两者之间的对立性。自由艺术包括语法、演讲术、辩证法、代数、音乐，几何和天文学，机械艺术则包括所有的手工技艺，以及造型艺术。也许受这种观念的影响，奥古斯丁的思想中有明确的艺术等级观念，他认为音乐高于建筑，而建筑又高于绘画和雕塑。因此虽然奥古斯丁对音乐、诗歌、戏剧、修辞学都有相当深刻的鉴赏力，却并不欣赏视觉艺术，他在著述中对绘画、雕塑等视觉艺术的讨论也比自由艺术要少得多。

首先，奥古斯丁继承了普洛丁的观念，主张美有不同的等级，看得见的美只是一种较低等级的美，最高等级的则是绝对美。不过他将绝对美的观念与上帝直接联系在一起，将其视为唯一和真正的美。他将艺术视为人类特有的活动，是上帝智慧对于人类的启示和人类模仿上帝的结果，并将美与艺术直接联系在一起，认为两者的规则是一致的："艺术家得心应手制成的尤物，无非来自那个超越我们的灵魂、为我们的灵魂所日夜想望的至美。"[1]虽然奥古斯丁将艺术活动称为模仿，但它不是对物质世界外观之美的模仿，而是对上帝创世的原则和理念的模仿。奥古斯丁建立了艺术是上帝与物质世界之间的中介的理论，认为上帝的启示正是通过艺术作品那些更高级别的美变成了可见的。在奥古斯丁看来，艺术发生的基础就是在上帝的启示下人类对宇宙万物的理性把握，艺术不是直觉行为，必须根据原则来完成，是从属于理性控制的。因此"数"是人类艺术模仿的原则，尺寸与和谐是艺术美的评价尺度。

其次，奥古斯丁的理论不仅强调了艺术源自对上帝启示的模仿，同时认为其最终目的也是为了将人从尘世之物引向对至美的观照，引导人们回归对上帝的信仰。通过这种方式，奥古斯丁彻底将艺术的目标转化成为上帝和基督教服务的手段，从而奠定了中世纪对艺术的地位和作用的理解。奥古斯丁主张艺术的目的不仅仅是愉悦耳目、表述情感，更应该为人类创造一个超验的价值世界。因此他反对仅仅为了娱乐感官的世俗艺术，认为"人们对衣、履、器物以及图像等类，用各种技巧修饰得百般工妙，只求悦目，却远远越出了朴素而实用的范围，更违反了虔肃的意义；他们劳神外物，钻研自己的制作，心灵中却抛弃了自身的创造者，摧毁了创造者在自己身上的工程"[2]。

[1] 圣奥古斯丁：《忏悔录》，周士良译，商务印书馆，1963年，第218—219页。
[2] 同上书，第218页。

象征的观念是中世纪艺术之所以存在的根本，奥古斯丁的一个重要贡献就是对象征进行了详细的解释。他在《论基督教教义》中提出了"符号"的概念，他认为符号就是除了带来感官的印象之外，能够因它自身而令我们想起其他事物的东西。从这种意义上说，只有上帝是真实的，整个物质世界就是上帝的一个符号，我们可以通过物质和世俗的东西来理解永恒与精神的内容，美的对象所涉及的一切都可以视为上帝启示的"象征"。在这个大前提下，艺术也是一种象征的符号。就基督教的范畴而言，艺术的正当目的应该是对神性超验世界的象征。

不过具体到视觉艺术与宗教的关系这个问题上，奥古斯丁并不持乐观态度，他留下来的《斥伪造信件》和《信仰和视觉表现》都表现出反对视觉艺术的态度。奥古斯丁认为圣像画在宗教的教育中并没有多大的作用，虽然图像可以促进宗教教义的推广，但是也很容易歪曲教义，因为图像意义的含糊性很容易造成人们的误读，他认为信仰是一种思辨的产物，并不需要涉及形象。为此，奥古斯丁批判了那些不读圣书却相信绘画的人。这种对图像歪曲教义的担忧也可以在许多中世纪神学家的思想中看到。

在论证图像的多义性之后，奥古斯丁又提到了艺术创作的主观性。他在《忏悔录》中认为绘画中的人是不真实的，因为他们是由艺术家的意志所虚构的。在这里，奥古斯丁承认艺术家在创作中的主体地位，作品受到艺术家个人意志的控制，同时是艺术家思想与情感的表达。但从宗教的角度来说，正因为绘画是个人意志的显现，所以并不适合用来表达真理。它过多地体现了个人化的理解，这很容易使教义的传播走向错误的方向。

二 伪狄奥尼修

公元5世纪，汪达尔人攻陷罗马之后，西方进入了所谓的"黑暗时代"，而东方的拜占庭则继续着对于艺术和思想的讨论。亚略巴古提的狄奥尼修（Dionysius Areopagite，被人们称为伪狄奥尼修）的神秘主义思想在7世纪忏悔者圣马克希姆的提倡下成了东罗马帝国美学的思想源头。早在文艺复兴时期就有人发现被归于狄奥尼修名下的著述实际上出自一位5世纪末到6世纪初的叙利亚学者之手，因此人们将这位无名的学者称为伪狄奥尼修（Pseudo-Dionysius）。伪狄奥尼修名下

的著作包括《论神名》、《神秘神学》、《天国等级》、《教会等级》以及《书信集》，这些著述在6世纪的拜占庭和西欧都相当流行，并被教皇马丁一世钦定为正统的神学著作。伪狄奥尼修的美学理念是柏拉图主义、新柏拉图主义和基督教思想结合的产物，也深受普洛丁的影响。

伪狄奥尼修坚持精神与物质的二元理论，认为上帝不可言说，与万物有本质不同。他认为精神世界是本源之所在，物质世界只是本源的形状而已，不过由于物质世界是上帝的造物，所以也是本源的一种流溢，因此物质世界与超验的精神之间也是可以沟通的。在此理论框架中，伪狄奥尼修将美分为绝对美和一般美，绝对美永恒不变，是美的现象的根源，也是世界万物和谐的原因，一般美则分有了绝对美，是绝对美的流溢。关于流溢和美的等级观念在普洛丁的思想中早已有之，不过伪狄奥尼修将其与基督教神学理论进行了结合，将绝对美说成是上帝，把上帝视为一切美的动因，并明确指出，上帝是美也是善，从而提出了美与善的统一。正因为万物是绝对美的流溢，因此他在《天国等阶》中写道："即使用最微不足道的物质也可以创造出适合于神圣事物的形式，因为物质也是从真实美获得其存在的，故在其整体结构中存有某些理性美的痕迹。"[3] 这一说法证明了以物质形式表现宗教内容的合理性，也为艺术家用物质媒介表达超越精神的现实提供了理论基础。

与普洛丁相似，在伪狄奥尼修的艺术观念中，光具有特殊的重要性。他不仅认为绝对美的流溢就像光一样，还将光分为物质之光和精神之光。物质之光是可见的，促使万物生长向善，而精神之光则只有理智之眼才能够看到，它能够驱除心灵中的无知和谬误，并让人们趋向真理。伪狄奥尼修直接将光与美相联系，他认为美正是通过光传递给万物的，光的照耀能够使没有形式的事物获得形式，从而使丑变成美，因此物质世界的美是通过视觉对人起作用的。虽然伪狄奥尼修主要讨论的是关于美的抽象思辨，并没有提到绘画、雕塑等具体的艺术类别，但是在他对光与美的论述中，还是体现了他对视觉艺术的意识和潜在思考。更重要的是，伪狄奥尼修关于光的一些观念对此后的中世纪视觉艺术理论和实践都产生了直接影响。12世纪圣丹尼修道院院长絮热主教关于光的理论就深受伪狄奥尼修思

[3] 沃拉德斯拉维·塔塔科维兹：《中世纪美学》，褚朔维等译，中国社会科学出版社，1991年，第42页。

想的惠泽，拜占庭绘画、哥特式大教堂以及祭坛画也都将光视为其主要的表现元素，在各个方面实践了关于光之美的概念。

伪狄奥尼修在其理论中较为系统地对艺术的象征性进行了阐述。中世纪思想家普遍认为艺术就是以感性的形式来象征神的精神性，象征是架构物质世界和精神世界的桥梁。伪狄奥尼修提出象征就是从感性知觉的有限对象中来认知无限的精神世界，而对象征的知觉是通过光和美来实现的。上帝通过世界的象征来表现自我，但这些象征是有遮蔽性的，并不是让思想完全了解内容从而产生一种已经理解的错觉，只是激发思想去思考更高的真理。有鉴于此，伪狄奥尼修在艺术理论上更具体地提出了所谓"不可模仿的模仿"的观念，也就是说艺术可以以物质的感性形式再现神的精神的某些特征，但是这些形象并不等于真正的神，神从本质上说是不可模仿的原型。为了体现神的不可再现性，他认为艺术应该采用"不似之似"的方法，即运用非物质化的、与现实拉开距离的描绘方式，其目的就是不要让观者将图像与现实相联系，把神等同为图像中的物质化形式。为此，他否认了古典美学思想中将和谐与比例视为美的标准的观念。他认为人们在观看时也应当以不同于对待物质世界的态度来看待这些图像，从而穿透物质达到精神。伪狄奥尼修建议基督教徒在思考上帝或者是向不信教者和新皈依者解释上帝的性质时应当慎用不恰当的比喻，这样听者才不会把图像当做真实的。伪狄奥尼修充分论述了图像作为物质与精神世界之间中介的意义，他的思想构成了拜占庭图像创作的理论基础，并成为两百年后拜占庭偶像破坏运动中支持圣像制作一方的重要理论依据。

第二节　圣像之争

关于图像在宗教中作用的争论从基督教一出现就已经存在，圣奥古斯丁也曾表达过对图像的忧虑。《圣经》中十诫的第二条规定禁止制作及崇拜偶像，这是基督教反对偶像的根本源头。应该说早期基督教的精神在本质上是反对偶像的，这种精神也一直延续到了16世纪的宗教改革运动。不过由于文本的开放性，对于这段经文可以有不同的解释，同时《圣经》中也屡次提到过主圣殿中的雕像，因

此基督教教会内部不同派别对待图像的态度也有很大差异。反对图像者的基本信条在于两点：首先，广泛流行的宗教图像崇敬是一种盲目的偶像崇拜活动；其次，对上帝的再现或对上帝任何一个方面的视觉化表现都是一种渎神的行为。他们认为用物质的形式来表现神的性质是对神的一种侮辱，因为全知全能的上帝超越于人类的一切想象和测度之外，祂无法被我们看见，因此《圣经》从不提及上帝的形象，总是用声音替代上帝的形象。这种观念强调艺术作品的物质性与神属于不同的领域。2世纪的神学家亚历山大的克里门特（Clement of Alexandria）在《对希腊人的劝诫》中提到上帝无法通过感官理解，必须经由精神才能感知，而雕像只不过是工匠制造的无生命物体而已，无法用来表达上帝的存在。[4]

但与此同时，异教偶像崇拜习俗并没有随着基督教的发展而彻底消失。在早期基督教时代依然有人相信图像拥有神奇的力量，圣物崇拜也在教徒中相当流行，他们相信与圣人有过任何接触的物体都拥有神奇的力量，因此认为图像与被

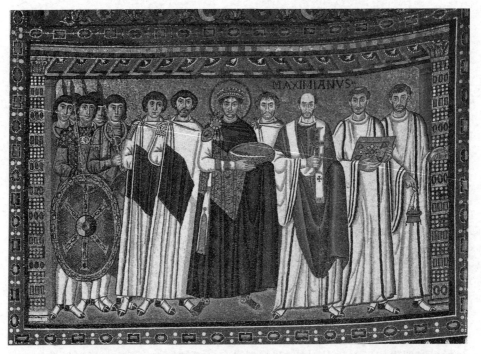

图 2—2　查士丁尼，马克西米努安主教与随从，圣维塔莱教堂镶嵌画，约547年，意大利拉文纳

[4] Moshe Barasch, *Theories of Art: From Plato to Winckelmann, Antiquity*, 1985, p.52.

表现的神之间有着内在的关联性。在东方的拜占庭帝国，部分神学家在查士丁尼大帝（图2—2）统治时期逐渐形成了初步的圣像理论，认为圣像是其表现对象的提示和象征，承认图像在神学上的合理性。

一　拜占庭的圣像破坏运动

关于宗教图像性质与功能的长期观念斗争在8世纪的拜占庭最终导致了激烈的教派争论，对宗教图像的忧虑演化成了激烈的圣像破坏运动。这场运动从726年一直持续到843年，两次控制了希腊教会。运动的支持者强烈反对为宗教的目的使用图像，制作宗教画成了违法行为，许多原有的宗教艺术也遭到了破坏。拜占庭伊索里亚王朝的利奥三世皇帝在725年发布第一道废除圣像崇拜的法令，开始了圣像破坏运动。741年君士坦丁继位后颁布法令判定圣像崇拜就是偶像崇拜，是以卑劣的被造物取代上帝的崇高。754年君士坦丁堡宗教会议则提出决议："具有光荣的人性的基督，虽然不是无形体的，却崇高到超越于感官性自然的一切局限和缺点上，所以他是太崇高了，绝不能通过人类的艺术，比照任何别的人体，以一种尘世的材料绘为图像。"[5]

在这场运动中，宗教图像问题讨论是在神学而非美学的基本理论框架中展开的，其性质与拜占庭乃至西欧的政治问题有密切关联。这场运动争论的核心主要包括两个问题：图像是什么；图像在宗教等级中应当处于什么位置。圣像破坏者认为不可能存在真正再现神的图像，用世俗的工艺和材料只能描绘基督人性和物质的一方面，无法描绘其神性，这会令基督的本质变得模糊不清，因此圣像是对信众的误导，制造圣像也是罪恶的行为。在圣像破坏者的理论体系，艺术家在社会和宗教中的地位也就十分低下。

支持圣像者则认为图像能够抓住和表现对象的本质，但同时图像又不同于原型，它只是对原型的一种象征。在他们看来，整个世界都是一个象征或者图像系统，《圣经》与图像一样都只是神的寓言。当时东部教会著名神学家大马士革的圣约翰（John of Damascus, St, 图2—3）是圣像崇敬理论的倡导者，他在《圣

[5] 鲍桑葵：《美学史》，张今译，商务印书馆，1985年，第172—173页。

图2—3　大马士革的圣约翰

像三论》中提出了圣像存在的基本理由。他认为人不可能完全摆脱肉体，而圣像就是用可见的形式来象征不可见和无法再现的内容，从而使众人得以感知上帝的真知。"在看着他的物质形态时，在可能的范围内，我们也能洞悉他的神性的光辉，因为我们具有肉体和灵魂的双重本质。没有物质媒介，我们无法认识精神事物。依此途径，通过对物质的观照，我们达到精神的观照。"[6]在这个理论基础上，大马士革的约翰承认圣像在宗教中是有意义的："画像是象征不可见也无法显现的事物的可见事物；画像对那些事物加以描绘以加强我们不充分的推想。通过它们，我们认识了无法想象的事物，并使无形物在我们面前有了形式。"[7]简而言之，艺术的作用其实也就是通过物质形象来传达思想。大马士革的约翰通过对肉体与精神的二元讨论，在图像的问题上开始涉及基督教神学中的一个基本观念——道成肉身。在这个坚实的神学基础上，他把形象称作"无字的书"，认为文字通过书写与图像表达的意义是一样的，肯定了圣像拥有不可言说的神秘作用。同时大马士革的约翰还指出了崇拜（latria）与尊敬（proskynesis）图像的区别，认为对图像的尊敬并非对图像的崇拜，而是对图中所绘对象的致敬："既然上帝能以血肉之躯与人交流并为人所见，我便能用图像来描绘我所见到的上帝。我并不是在对做出来的东西进行崇拜，而是在崇拜造物者，他为了我的缘故而成为'东西'……他通过这件东西使我得到救赎。我绝不会使我得到救赎之物有任何的不敬。我尊敬它，但这并不是对上帝的那种尊敬。"[8]

[6]　沃拉德斯拉维·塔塔科维兹：《中世纪美学》，第57页。
[7]　同上书，第56页。
[8]　安妮·麦克拉纳、杰弗里·约翰逊：《取消偶像：反偶像崇拜个案研究》，赵泉泉等译，江苏美术出版社，2009年，第141页。

在787年召开的第二次尼西亚会议承继了大马士革的约翰的思想,确立了圣像的合法地位。这次会议的决议认为对图像的尊敬可以传递给图像所象征的实质,圣像崇拜本质上是对上帝神性的崇拜。道成肉身的理论最终克服了神与世俗的二重性,令物质世界可以成为接近上帝的一个中介,从而打破了"不可制作偶像"的绝对戒律(图2—4)。基督教的神学家正是在道成肉身的基础上创立了一整套基督教的图像志和象征主义,同时在寻求象征性地表

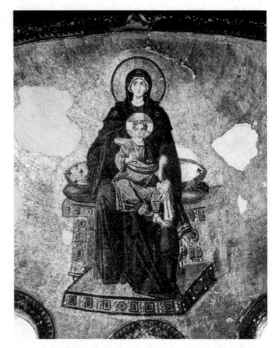

图2—4 宝座上的圣母子,圣索菲亚大教堂镶嵌画,约867年,土耳其伊斯坦布尔

现上帝神圣力量的过程中,中世纪的艺术杰出地发展了光和色彩两个元素。不过无论是在反对圣像者还是支持圣像者的理论中,都极少关注艺术家。对前者而言,既然制作偶像是渎神的,那么艺术家的行为当然是罪恶的;对后者而言,图像是原型的影子,因此创造圣像是一种神奇的行为,并非完全经由人手完成,故而艺术家也就没有那么重要。

二 《加洛林书》

在早期中世纪,西欧基督教世界除了罗马之外几乎没有用于供奉崇拜的图像(图2—5),不少神职人员也有破坏圣像的倾向。不过图像的吸引力是巨大的,罗马教宗并没有全盘否定图像在宗教中的意义。针对对人造图像的厌恶,教皇格里高利一世(Gregory I)在他著名的宣言中声称图像只能用来向文盲传授《圣经》,"崇拜图像是一回事,从图像这种语言中了解应该崇拜什么,又是一回事。读书人可以根据文字理解教义,不识字的人只能根据图像了解教义,因此,图像不应

图 2—5　画押之页，出自《凯尔斯书》，约 8 世纪晚期或 9 世纪早期，都柏林三一学院图书馆　　图 2—6　查理曼大帝骑马像，青铜，9 世纪早期，巴黎卢浮宫

该销毁。因为教堂设置图像不是供人崇拜的，而是用以启迪无知人的心灵的"[9]。格里高利教皇的宣言虽然缺乏坚实的神学理论背景的支持，然而他这种温和的方针成为后来的西方教会惯用的手法。历代教皇都对破坏圣像持反对态度，他们的基本论点是图像有帮助人们认识和理解基督教教义的作用，能够激发信众的虔诚之心，这种看法与教皇格里高利一世的言论是一脉相承的。

针对 8 世纪与 9 世纪拜占庭的圣像之争，西欧基督教世界也提出了自己的观念。8 世纪末，西欧世界已经处在加洛林王朝的统治之下。查理曼大帝（图 2—6）深慕古代文化，为了复兴古典文化，他在宫廷中召集了一大批学者研究古典时代的艺术和文学。在这样浓郁的文化气氛中，查理曼大帝手下的学者们第一次对视觉艺术的角色和性质等问题进行了细致的研究，这个时期也被称为加洛林文艺复兴（图 2—7）。

加洛林文艺复兴时期正值拜占庭圣像破坏运动兴盛之时，787 年的尼西亚会议针对反圣像崇拜者做出了支持图像的决议，然而查理曼大帝本人并不完全赞同

[9] 杨身源等编：《西方画论辑要》，江苏美术出版社，2010 年，第 78 页。

图 2—7 圣马太，出自《加冕福音书》，约 800—810 年，维也纳艺术史博物馆　　　　图 2—8 《加洛林书》

教皇们的意见，他很想证明自己可以与拜占庭皇帝分庭抗礼，因此采用强硬手段打击圣像崇拜。不过他并不反对绘制神的图像，但也不认为应当对这些图像进行膜拜。查理曼宫廷出现的《加洛林书》（图 2—8）正是在此基础上反驳了尼西亚会议的决议，对拜占庭关于宗教图像的本质与角色的观点提出了批评，专门讨论了视觉艺术的功能与性质。这本书写于 790—793 年之间，作者基本上被认为是奥尔良的狄奥多夫（Theodulf of Orleans）。

　　该作者也许是受到了奥古斯丁理论的影响，认为图像是物质的，与精神世界不是同一个领域，图像并没有能力引导信众到达非物质的世界，反而可能有损于宗教的神圣性。他在文中说圣像只是艺术家虚构的对象，并非真实存在，而且在形象的创造过程中不可避免地会带有个人的想象成分，而正是这些违背和歪曲了《圣经》的真正内容。"应该承认，画家有一定的能力提醒人们记住一些曾经发生过的事物；然而，那些只能靠理智领会和语言传达的事物，则只能由作家通过文字的论述才能表达清楚。"[10] 在驳斥圣像支持者认为画家可以描绘《圣经》中的一

[10] 迟轲主编：《西方美术理论文选——古希腊到 20 世纪》，第 50 页。

切内容时，加洛林书的作者实际上已经认识到了作者在艺术创作中的主观能动性和图像意义的宽泛性，正是这种宽泛和多义性令图像中潜藏着被误读的危险。

不过，《加洛林书》关于圣像问题的最终结论并不是要彻底地反对图像，作者认为如果图像不是被当做偶像来崇拜，而仅仅只是用于装饰被崇拜的环境时，那么图像不应当被破坏。文中提到："我们进行破坏的方式既不同于之前的教会也不同于之后的教会……我们允许在教堂中使用圣人的图像，这并不是要让这些图像接受崇拜，而是要让人们能够记住过去发生的事情，同时也是出于对墙壁装饰的需要。"[11] 作者承认图像具有历史和美学方面的功能，能够使信众想起真实发生的事，并将人们的思想从谬误导向对真理的沉思。但在他看来，图像只能作为文学的候补，无法像文字一样精确地传达教义，相较于图像，文字更能够激发人们对事物的思考。

《加洛林书》的作者对于许多艺术问题都有相当积极的思考。首先，作者承认感觉世界，包括视觉再现在内都有其固有的价值，它们也许要比不可见的精神世界低级，但它们也是上帝的礼物，不应当完全放弃。其次，艺术有其自身的独立性，与描绘对象的虔诚与否并无关联。艺术的价值并不取决于其描绘的圣人品质，即使它再现的对象是不道德和错误的，但它作为再现本身，我们还是可以讨论它的好坏。图像的价值取决于艺术家是否成功地实现了自己的意图和所用材料的内在价值。不过，尽管这位作者承认形式的独立性，但他还是认为艺术应当再现真实的东西，形式只是一种吸引观众的手段，艺术品的真正价值在于其含义。如此一来，《加洛林书》的作者虽然部分地承认了艺术的自主性，最终他还是将艺术价值与道德的价值联系在一起，这种看法在中世纪是相当流行的一种论调。

加洛林文艺复兴时期的学者们最终总结出了视觉艺术的三种功能：首先，艺术具有教育的功能，用视觉图像再现《圣经》故事和圣徒的事迹是一种教导文盲信众的方法，不过这种方法很有局限性；其次，艺术能够不断地提醒我们关于精神生活以及人类的命运和终极追求等问题；最后，艺术品以自身之美装点了上帝的住所（图2—9）。后来，这三个功能成了中世纪评价视觉艺术的标准，而这三个标准是以艺术与宗教在题材、地点和功能方面天然存在密切联系这样一个命题

[11] 安妮·麦克拉纳、杰弗里·约翰逊：《取消偶像：反偶像崇拜个案研究》，第143页。

图 2—9 《林道福音书》，约 870 年，纽约皮尔庞特·摩根图书馆

为前提的，更明确地说就是艺术的价值首先基于它对宗教的有用性。这种将功能与美和真等同的观点与中世纪关于价值的本体论是一致的，因此在很长一段时间内，人们往往习惯于从道德判断的角度来谈论艺术的功能和价值。

　　关于宗教图像功能的讨论并没有随着圣像破坏运动的结束而停止，反对供奉圣像的观念依然不时出现。11 世纪英国威斯敏斯特修道院院长吉尔伯特·克雷斯宾（Gilbert Crispin）在其撰写的《犹太人与基督徒的对话》中再一次论证了圣像的合理性。克雷斯宾引用《圣经》中的段落对反对圣像者的言论进行了反驳，并认为文字描述与图像有相通之处，《圣经》的语言可以被转译为绘画、雕塑等造型语言。他在文中提到："正像某种形式的文字可以变成形象，语言可以变成图案，《圣经》的内容同样可以用画出的形象和符号来表示。"[12] 克雷斯宾承认无论十字架自身或拥有十字架的人，都并不具有神的德行，因此人们供奉圣像并不是为了

[12] 迟轲主编：《西方美术理论文选——古希腊到 20 世纪》，第 45 页。

崇拜偶像、将圣像等同于神，而是为了借助图像表达应有的尊敬，体现个人的激情与上帝沟通的融合。克雷斯宾的图像理论融合了拜占庭圣像支持者和《加洛林书》的某些观念，在圣像破坏运动结束之后的西欧具有广泛的影响力。

第三节　盛期中世纪

到 9 世纪末期，加洛林文艺复兴就结束了，由于政治和经济上的不稳定，加洛林王朝的学者们各处分散，文化生活在这个时候进入了低谷。10 世纪开始，随着克吕尼教派的发展，艺术和文化得到了恢复，本笃会的教义和知识传遍欧洲，并对其他教派的教义和整体的宗教生活都产生了影响。克吕尼派确立了完整的视觉象征体系，对中世纪艺术的发展意义深远，不过该教派在艺术理论方面的影响直到 12 世纪才开始真正体现出来。

经过几个世纪的酝酿和发展，12 世纪的欧洲迎来了中世纪文化的高度繁荣，学院开始兴盛，并且很快发展为大学，成了当时的文化中心。这时候出现了一股重新发现和翻译古代文献的热潮，哲学与神学逐渐区分开来，各种知识也出现了系统化的倾向。艺术和美学重新成为思想家们讨论的一个重要问题，此时艺术理论中最具影响力的分别是圣维克多学派、夏特尔学派和西多会，它们同样对视觉艺术的发展产生了重要影响。

一　圣维克多学派与夏特尔学派

圣维克多学派的大本营是在位于巴黎附近的圣维克多修道院，圣维克多的于格（Hugh of St.Victor，图 2—10）和圣维克多的理查德是这个学派的重要代表。他们的思想都受到新柏拉图主义的影响，认为从人类的经验到精神，再到上帝不可言说的神性的过程是一种平滑而连续的运动，而美就像是金色的光线穿越了这一切。圣维克多的于格将美分作高级的"看不见的美"和低级的"看得见的美"，其中低级之美实际上也就是物质美，他在自己的理论中更关注对物质美的分析。在于格看来，自然之美、艺术之美就是神圣之美的象征，物质之美的功能就是将

人们的意识引向救世主。他在《学问之阶》中把世界称为"上帝的手指写成的一本书",因此人对感官之美的本能追求最终仍然是由理性之美所引导的。圣维克多的于格对伪狄奥尼修的思想进行了富于原创性的阐释,并且在其中融入了圣奥古斯丁的象征理念。他认为:"所有可见物都有象征意义,亦即它们都被规定要比喻性地表示和说明不可见物……它们是不可见物的符号,是那些处于完善的和通过所有认识也无法把握的神的本性之中的形象。"[13] 为了实践这个理念,于格还试图建构一个复杂的基督教图像象征系统。在大约

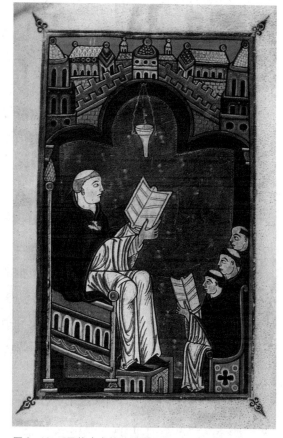

图 2—10 《圣维克多的于格作品集》,约 12 世纪 90 年代,牛津波德林图书馆

1125—1130 年期间,于格画了一套《神秘的约柜》的象征图像体系,这份文献除了图像之外还包括 42 页描述图像的文字,这个象征系统对 12 世纪中期以后的哥特大教堂图像体系的建构起到了重要的作用。正是在这个意义上,圣维克多学派的理论相信艺术是一种完成神秘体验的工具,这种信仰在当时的西欧并不多见。

 于格同时对艺术进行了深入的研究,他将艺术当做一种知识而充分肯定了其存在。他认为并不是只有自由艺术才是真正的艺术,机械性艺术也是真正的艺术,换句话说,长期以来被人们贬低的视觉艺术也像自由艺术一样值得重视。他说机械性艺术有很大功用,它解除了贫困,使人生活更加安逸。借助于艺术,人类克服了自己的不足。具体而言,艺术有四种功能:必需、舒适、合适与美,它们与

[13] 沃拉德斯拉维·塔塔科维兹:《中世纪美学》,第 246 页。

满足需要、追求舒适和合适、看上去美观这四种人性的需要相对应。美作为最高层次，是"使人愉悦的东西"，它的目的不在于使用而只在于"看着愉悦"，即以其纯粹的外观给人以愉悦。

12世纪仅次于圣维克多学派的是夏特尔学派，这个学派并没有专门研究艺术问题，不过在谈到数学法则的时候涉及了对艺术的讨论。柏拉图的《蒂迈欧》为夏特尔学派的理论奠定了基础，因此该学派的美学观念也是蒂迈欧式的。他们认为世界根据数学法则而创造，从中生发出了美、和谐与秩序，只有比例才是真正的美。在艺术中，他们最重视的就是艺术的数学方面，夏特尔学派的理论为艺术家设立了一个目标，就是让世界的不朽之美在艺术中得到实现，同时促进了哥特式建筑的发展。夏特尔学派的哲学家曾经将上帝的工作与建筑师相比，"上帝如世界的优美的建筑师，如作坊里的金匠，如有着惊人奇妙技艺的大师；他将世界的辉煌的宫殿建在奇妙的美之中"[14]。上帝是建筑师或艺术家的寓言意味着人类的艺术工作也遵循与造物一样的原则，艺术是知识与技术的产物。这种看法与中世纪的神本主义观念在本质上是吻合的，在整个经院哲学时代，这样的观念一直都很流行。

二 西多会与圣伯纳德

如果说，圣维克多学派与夏特尔学派在对待艺术的态度上还有形式方面的考量的话，那么，西多会对艺术的态度则完全从宗教的角度出发。修道院的生活应当是节俭朴素的，拒绝物质的世界，然而在中世纪却有相当多的修士聚敛财富，违背了修道生活的宗旨。为此，西多会开始了一场宗教生活的改革。西多会的教义崇尚节俭，将一切献给上帝，主张在修道士的生活中取消一切奢侈之物，认为修道院不应当采用艺术品做装饰，要保持墙面的朴素。他们反对华美艺术图像的理由并非出于对图像崇拜的恐惧，而是来源于道德的批判，西多会教士认为建筑与艺术的奢华只不过是为了满足人类空虚自负的骄傲，完全违背了教会的主旨。

在西多会的这场宗教改革当中，法国克莱沃修道院院长圣伯纳德（St.Bernard

[14] 沃拉德斯拉维·塔塔科维兹：《中世纪美学》，第257页。

of Clairvaux）最负盛名。1125 年，圣伯纳德在一封写给圣提埃里修道院院长威廉的信里批评了在修道院中使用艺术品的做法。这封《致威廉院长书》（"Apologia ad Willemum"）成为西多会和克吕尼会百年交战当中最有名的一篇文献，也是 12 世纪关于艺术应用方面最敏锐的文章之一，文章明确提出了改变艺术在宗教中的地位的要求。圣伯纳德在文中严厉批评了传统本笃教派修道院过度的艺术装饰，"修士与主教不同。主教对智者愚者都有责任。他们必须用物质装饰来引发芸芸众生的虔诚，因为他们无以认识精神的事物。但是我们不属于如此人等。为了基督，我们抛弃了这世上所有珍贵的、美好的东西。一切眼见、耳闻、鼻嗅为美的事物，一切给味觉和触觉带来快感的东西，都被我们抛诸身后。为了侍奉基督，我们认定肉体的快感如同粪土。如是我问你们，欲用这等铺陈来宣教，究竟是事出我们自己的虔诚，还是其目的只是为了博得傻瓜们的敬仰，和平头百姓的捐赠？生活在异教徒之中，如我们所是，似乎我们如今也追随起了他们的榜样，侍奉起了他们的偶像"[15]。同时他也反对人们在路面上使用宗教肖像类的镶嵌画作装饰："人们不但向天使的脸上吐唾沫，而且还用脚践踏圣徒们的脸。"[16]

圣伯纳德的观念代表了西多会强调简朴苦修的宗旨，而西多会禁欲主义的艺术理论也正是以此为基础的。圣伯纳德的一段名言抨击了奢华艺术的危害："修道院是修士读书之地，充斥这些奇形怪状、离奇之极、又美又丑的怪物是何缘由？……四面八方都是这些稀奇古怪，花样迭出的形象，以致使人情不自禁，一心来读墙壁，而忘了读书。人会整日里盯住这些东西，如醉如痴，逐一审视，却不来审度上帝的法律。无上的主，即便这等愚行已全无廉耻，人至少也得在这浩大的开支面前止步啊。"[17]如果我们来分析一下圣伯纳德的话，就会发现这里面主要包含了这么几层意思：第一，教堂中的装饰分散了祈祷者的心思，而且从教会原则来说，这种装饰对僧侣来说是不适宜的，因为修士们过的应该是一种严苛简单的生活。第二，大量的装饰太浪费，钱应该用在救济穷人上，故而圣伯纳德抨击说人们只知道在艺术品上贴满金子却不顾孩子们还在赤身裸体。总的来说，圣伯纳德个人的美学观偏向于那些简单清晰的艺术品，尽可能少用再现性艺术品。

[15] 陆扬：《中世纪文艺复兴美学》，蒋孔阳等主编：《西方美学通史》第 2 卷，上海文艺出版社，1999 年，第 140 页。
[16] 同上书，第 141 页。
[17] 同上书，第 140—142 页。

他的理论体现了艺术的适度原则，但并没有全盘否定图像。圣伯纳德本人并不否定艺术的教化目的，只不过是反对过度的奢华和怪诞的形象而已。其实，圣伯纳德还是希望通过教诲的任务来限制图像艺术，他的观念后来也被一些宗教人士用来反对哥特式大教堂的建筑艺术。

西多会的艺术观并不反映当时真正的艺术状况，他们所提倡的简单无装饰的艺术与当时的教堂相去甚远（图2—11）。从雕塑和绘画的角度来说，西多会的艺术理论并没有为其发展提供可能，因为在他们看来，

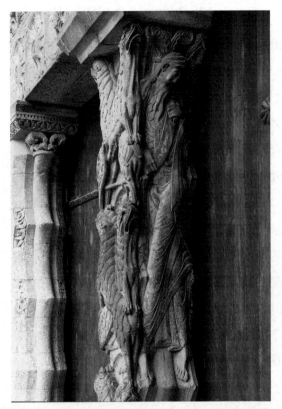

图2—11　狮子和旧约中的先知，圣皮埃阿尔修道院教堂南大门门像柱，约1115—1130年，法国莫伊萨克

除了必要的圣像之外，其他的装饰都是不恰当的。但是，就建筑而言，这种简朴的艺术观却促使建筑师们更加重视建筑的比例关系。正如夏特尔学派一样，西多会也认为世界是以数的比例为基础的。西都会对比例的关注和禁欲主义艺术观最终造就了12世纪单纯简朴的西多会式建筑。

三　絮热修道院长

圣伯纳德与西多会代表了12世纪艺术观念的一个方面，而圣丹尼修道院院长絮热（Abbot Suger，约1081—1151）则代表了与西多会相反的艺术观，他的论述是12世纪最重要的艺术理论之一。圣丹尼教堂原本是巴黎近郊的一个老教堂，在絮热主持下按照哥特建筑结构进行了改造（图2—12）。从1135年开始，絮热就致力于圣丹尼教堂的改建计划。他详尽记载了教堂的改建工作以及教堂内部的

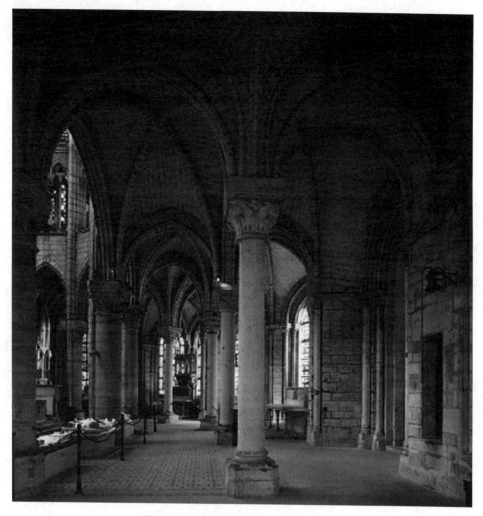

图 2—12　圣丹尼修道院教堂回廊和辐射式礼拜堂，1140—1144 年，法国

各种艺术品，留下了两份极有价值的文献，一篇叫做《关于我主持期间所完成的各项事业》，另一篇叫做《圣丹尼教堂献祭仪式小册子》。事实上絮热重新修建圣丹尼教堂的时间恰逢圣伯纳德大力批判教堂中的奢华装饰，因此圣丹尼教堂首当其冲成为被批判的对象。絮热主教留下来的这两篇文献正是对圣伯纳德观念的反驳，文中体现了一种 12 世纪流行的艺术观念，与圣伯纳德的论调截然不同。我们从这两篇文献中可以看到絮热主教的一些基本艺术观念。

　　首先，絮热意识到艺术是不断发展变化的，从属于文化的发展。他曾提到某些时期马赛克的镶嵌方式与当时人们习惯的用法不一样，还批评"野蛮人的艺术

家"（这里的野蛮人指的是法国以外的人）浪费成性。这里，絮热实际上已经意识到不同的文化和时代将会产生不同的艺术风格。其次，絮热多次指出有必要将罗马风结构与新的建筑结构结合起来，和谐的美学价值深深扎根在他的思想当中。

不过，两篇文献最重要的观点是要维护艺术装饰在教堂中的价值。絮热认为以优美奢华的艺术品来装饰教堂是对基督在尘世的住所十分恰当的供奉，理想的教堂中应当流溢着由绘画、宝石、金银制品和彩色玻璃窗散发的光辉和色彩。教堂的重建和教堂内装饰的艺术品是与信仰的真理结合在一起的，教堂的窗子上讲述着《圣经》的故事，教堂柱子的数目代表着 12 使徒，珍贵的材料体现的则是《以西结书》中的训诫："主耶和华如此说，你无所不备，智慧充足，全然美丽。你曾在伊甸神的园中，佩戴各样宝石，就是红宝石、红璧玺、金刚石、水苍玉、红玛瑙、碧玉、蓝宝石、绿宝石、红玉和黄金，又有精美的鼓笛在你那里。"

当时不少重要的宗教运动都将金银珠宝视为感官的诱惑，将其等同为罪恶的载体，认为无论就其金钱价值还是视觉效果来说，都是对人贪欲和感官的诱惑。絮热主教的态度却正好相反，他喜爱使用珍贵材料，并且不仅仅将这种爱好停留于当时的流行趣味，还为自己的偏好找到了神学上的解释，通过《圣经》经文来为自己使用昂贵的材料作辩护。他在文中提到，那些最昂贵的东西总是首先为圣餐仪式服务的，同时他指出，用来加工这些珍贵材料的手工艺本身也是供奉给神的。"我向上苍忏悔，我曾以为所有较有价值和最有价值的东西都应当首先是用于圣餐礼的。金灿灿的用来接着耶稣基督精血的杯盏、宝石乃至所有在造物中最有价值的东西，都应当用来表示最高的荣耀与完全的奉献。我们的对手们提出异议，认为虔敬的内心、纯洁的心灵与信仰的目的，对此便足矣了。我们也承认，这些的确是最为重要的事情。但我们却又坚持认为，我们也应以圣餐杯的外在装饰来表示敬意，既以内在的全部纯洁也以外在的灿烂辉煌来表示敬意。"[18]类似的观点在同时期德国修士迪奥费勒斯的著述中也有所体现，他认为艺术是人对上帝的回报，教堂的结构应当像天堂一样炫目。他们的这种观念也深深影响了其他人，许多教会人士都认为教堂应当像《启示录》当中描绘的天国的耶路撒冷一样辉煌。这种观点从侧面体现了絮热对艺术材料价值的认同。

[18] 沃拉德斯拉维·塔塔科维兹：《中世纪美学》，第 215 页。

这些高贵的作品将人们的思想引向基督的真理，正如教堂中弥漫的美丽光线令我们联想起上帝的神圣之光一样。对絮热而言，教堂和教堂中的装饰都是天国的教会在人间的一种物质化、视觉化显现，对教堂的装饰和供奉能够令人们更加接近非物质化的天堂。艺术则通过两种途径完成了这个任务：它既造就了高贵的审美经验，也是一种表达对神的热爱的方式。而这两者之间又是互通的，美丽的艺术为灵魂的提升提供了必要的视觉刺激，同时其昂贵的花费又代表了一种类似于圣徒的自我牺牲行为。从这两个方面说，昂贵的艺术品都是一种提升灵魂层次的方法。

将艺术体验与神圣经验联系在一起的论调是12世纪艺术理论的一大特色，在当时的人们看来，物质和肉身的世界与精神和神性的世界之间并没有不可逾越的鸿沟。絮热相信在艺术中天堂与尘世之间有一种互反关系，认为物质的表现能够帮助人们感受到永恒理念的显现。絮热有一段话描述的就是艺术体验是如何让他到达神迷的境界的。"由于视觉认识是静然无声的，所以，我们要尽力了解这件作品的含义，而它只有有教养的人才能真正理解，并且闪耀着令人愉悦的譬喻之光，在字语中表达出来。我喜爱上帝所在的美，而珠宝的斑斓色彩和纹理则诱我摆脱了外在的心事，并且由于使我从物质的境界升华到非物质的境界，因此促使我去思索神的美德的多样不同；于是，对我来说，我便似乎处在某些既没有陷入尘世的泥淖、也并未达到天国的清静的神奇的领域之中，而且通过上帝的惠赐，我似乎能够以相似的方式从较下层的世界转投到较上层的世界中去。"[19] 相形之下，絮热比圣伯纳德更能代表当时普通人的趣味。当然，絮热的思想中也体现了新柏拉图主义的影响，特别是伪狄奥尼修关于光的隐喻的论述。他不仅表述了这种感官体验，并且认为闪光的物质能带来令人出神的状态，光可以成为连接地面与天国之间的桥梁，从而为光赋予神学上的意义。

在这里，絮热已经涉及艺术自身的价值问题。他不再像传统的基督教观念那样把图像仅仅当做一种传达意义的手段，他开始意识到要鉴赏艺术品本身的价值，正是欣赏艺术品所产生的审美经验令人们获得神圣的体验。圣伯纳德把对艺术美的渴望看做是一种欲望，而絮热则把艺术美看做是通向正确信仰的途径。

[19] 沃拉德斯拉维·塔塔科维兹：《中世纪美学》，第216页。

四 托马斯·阿奎那

在13—14世纪，人们的愿望是建立一种关于上帝、人与自然之间关系的系统解释。随着时间的推移，亚里士多德的几本著作被莫尔贝克的威廉和其他一些人翻译成了拉丁文，并且结合进了基督教的教义之中。这带来了柏拉图思想与亚里士多德思想的结合，在这方面最重要的代表人物就是托马斯·阿奎那。不过，经院主义哲学中的艺术理论与此前的艺术观念并没有特别大的差别，其特点在于试图为美的观念建立一个有序、复杂的观念系统。经院哲学家们写了大量关于美的论文，但主要讨论的都是整体的艺术理念，对绘画、雕塑等视觉艺术很少关注，对建筑的关注点则主要在于如何阐释大教堂的象征意义。13世纪法国主教威廉·杜兰德（William Durand）对教堂的含义以及不同类型的宗教建筑进行了详细论述，并将教堂建筑的每个部分，甚至包括建筑材料都与《圣经》段落联系在一起，建立了一个完备的象征体系，体现了经院哲学系统化的特征，同时也说明经院哲学对于建筑的艺术性问题并没有太多的关注。

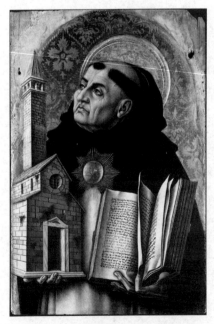

图2—13　卡罗·克里维利，托马斯·阿奎那像，德米多夫祭坛画，1476年，意大利阿斯科利皮切诺省

托马斯·阿奎那（Thomas Aquinas，约1225—1274，图2—13），这位最伟大的经院哲学家尽管几乎在他所有的著作中都曾提到过艺术，但是他并没有专门关注过艺术理论的问题，只是把艺术问题看做是他整个哲学体系的一部分而已。

他的艺术论基本上概括了中世纪对艺术的一般认识，认为艺术的理论首先是关于技艺的理论。就像中世纪的惯常用法一样，他用艺术（ars）一词表示制作物体的能力，艺术家制作的过程也就是通过一般性的知识和对现实具体的感受实现所要制作的东西，因此在阿奎那的理论中艺术这个概念既包括绘画、雕塑等各种工艺，也包括马术、烹饪等活动。从这个意义上来

说，艺术活动既是认知性的也是生产性的。而且，托马斯·阿奎那也认同中世纪普遍接受的一个观念，即艺术并不能创造新的形式，艺术活动只是制作而不是创造。基于这种观念，在艺术与自然的关系方面，阿奎那多次重申艺术只能再造自然而不能创造自然，因为艺术活动的原则在认知而不是思考。艺术作品是以上帝创造的自然产品为范例的人工产品，艺术家的创造活动也是对上帝创造万物活动方式的模仿，而自然中的理性原则和目的性正是艺术模仿的精粹所在。他提出："艺术的过程必须模仿自然的过程，艺术的产品必须仿造自然的产品。学生进行学习，必须细心观察老师怎样做成某种事物，自己才能以同样的技巧来工作。与此相同，人的心灵着手创造某种东西之前，也需要受到神的心灵的启发，也必须学习自然的过程，以求与之相一致。"[20]同时，阿奎那对艺术的表现性效果缺乏个人感受，因此在文字中也从来没有对艺术情感体验问题的讨论，他对美的认知主要是在形而上学的领域。

不过，在谈到艺术价值的时候，阿奎那显然比12世纪的西多会成员们要宽容许多。首先，他认为艺术应分为装饰性艺术和功能性艺术两类。很显然，功能性的艺术在他心目中的地位比装饰性艺术要高，不过他并没有像那些禁欲主义者一样否定装饰性的艺术。阿奎那已经开始思考艺术自身的价值问题，他认为虽然艺术可以为上帝服务，可以用于道德劝诫，但这些功能并不是评价艺术价值的唯一标准，单纯为了愉悦而制造出来的艺术品同样是有价值的。而在讨论视觉图像之美时，阿奎那与另一位著名的经院哲学家圣波纳文图拉的看法十分相似，圣波纳文图拉提出："一个形象被说成是美的，既是当它被完美地画出来的时候，也是当它完美地再造了对象的时候。"[21]阿奎那则说："在我们看来，一个形象，如果完善地再造了事物，即便这个事物本身也许是丑的，形象却可以被称作是美的。"[22]他们都认为艺术品的美也有两种：一种是形式的和谐之美，另一种就是如实地描绘对象这一行为所体现出来的美。阿奎那将艺术之美与道德之善区分开来，认为艺术创作本身并不要求艺术家的行为是善的，而主要是要求他能做出一件好的作品来，艺术作品的价值是以作品本身的客观性质、是否具有合目的性等作为衡量

[20] 蒋孔阳编：《西方文论选》，上海译文出版社，1979年，第154页。
[21] 沃拉德斯拉维·塔塔科维兹：《中世纪美学》，第291页。
[22] 同上书，第319页。

标准的。阿奎那认为美是客观的，也是可以分析的，为此他列出了美的三个条件：首先是完整性，其次是合理的比例，最后是光辉与鲜明。第一条体现了经院哲学对完整性和关联性的强调，第二条与第三条则来自古典的传统，在文中阿奎那还特别将鲜明这一点与色彩的光辉联系起来，进一步印证了光在中世纪艺术讨论中的重要意义。

从圣托马斯·阿奎那的理论中我们可以看到几个问题：第一，艺术之美并没被解释成对神圣或不可见之美

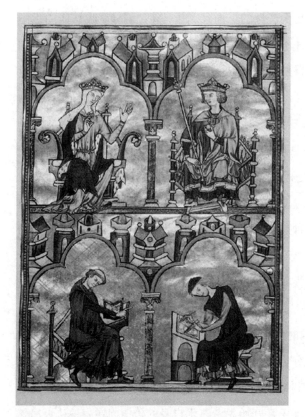

图 2—14　卡斯蒂利的布兰奇，路易九世与两位修士，出自一部教化的《圣经》，1226—1234 年，纽约皮尔庞特·摩根图书馆

的一种物质反射，而是以人类技术创造的一种物质财富；第二，他和圣波纳文图拉似乎都赞同艺术的写实主义；艺术并不是要以物质的形式来表现精神的本质，而是要以一种物质的形式，比如绘画或者雕塑来表现另一物质对象的本质。艺术不再指向一个理念和神性的超验世界，它拥有自己的真与美（图 2—14）。

五　威太卢

13 世纪是透视理论最初发展的阶段，当时的德国哲学家与科学家威太卢（Erasmus Witelo）写过一篇名为《透视》的文章。这篇文章得到了文艺复兴时期许多艺术家的重视，成了此后几个世纪中大家遵照的标准。一直到 17 世纪之前，他的《透视》都是人们关于几何学、色彩理论以及视觉心理方面的主要参考文献，包括达·芬奇在内的不少名家都曾经引用过他的透视理论。现在学者普遍认为威

太卢引用了阿拉伯学者伊本·阿尔-海萨姆（Alhazen）的透视理论《光学》，只不过在阐释的过程中加入了自己的观察和理论。《透视》一文主要讨论了关于视觉和美以及视觉与把握世界等问题，体现出了亚里士多德强调感觉经验的美学传统。许多事物因光而有美感，色彩也是因其独有的光的形式弥散开来。距离大小在视觉美中也有其独特的地位，匀称、疏密、变化等都可看做是视觉美的因素。同时视觉美还涉及文化习俗等审美主体的因素。此外《透视》还区分了把握和感知可见形式的两种方式，一是通过直觉把握视觉形式，二是通过直觉再加上先前的知识和经验来把握视觉形式。威太卢的理论代表了经院美学中科学主义的一端。

在中世纪，光学带来了对世界的一种崭新解释，不管是奥古斯丁的泛神论还是阿奎那式的经验论，都涉及光学的问题（图2—15）。所有这些与光学相关的问题通常都与光的形而上学联系在一起，这对绘画的处理产生了重要影响。威太卢也持同样的论调，他在文中提到，我们尘世的世界正是因为有了光的活动，才能映射出神圣的创造，光将自己转化成物质的形态从而得到发散，同时保持了原初的来源。不过这些玄学上的讨论只占威太卢文章的一小部分，在大部分时候他更

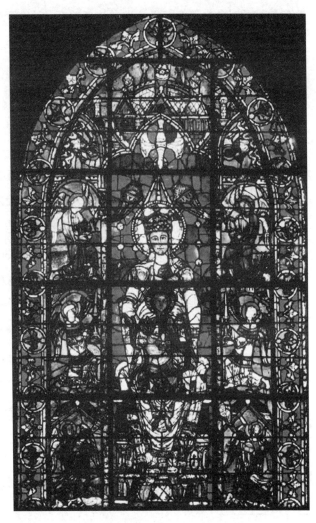

图2—15　圣母子与天使，夏特尔大教堂彩色玻璃窗，约1170年，法国

关注的是物质和技术的问题，例如视觉通过半透明物质来辨别物体的密度，或者是辨别形体等问题。他在著作中分析了视觉知觉的问题，提出审美知觉依赖于透视和光学原则。"美被理解为视觉，或者是借助于单纯地理解为使人获得快感的视觉形式，或者是借助于彼此处于符合视觉形式的关系中之某些视觉形象的相互组合。"[23] 威太卢把创造美的各种知觉对象都称为光，对远近、大小、质地等元素都进行了详细的视觉上的研究。实际上，威太卢的《透视》一文将中世纪传统中对光的玄学审美方式逐渐转化成了与具体的视觉对象密切相关的审美方式，而这一点可以说开启了文艺复兴某些美术思想的先声。此外，威太卢还特别谈到，视觉所感知的对象之美有赖于合理的比例关系，这个思想也将在文艺复兴时期得到极大的开拓。

第四节 意大利的人文主义者们

新的艺术理论形式出现在14世纪的意大利，随着人文主义者们对古典文化的兴趣日增，古典时代的一些艺术观念也重新在意大利出现了。这些人文主义者开始有意识地关注自己时代的艺术，并对此进行了记录，同时他们也在对同时代艺术家与古典时代艺术的比较过程中逐渐形成了有关时代的自我意识。乔托及其同时代艺术家成了14世纪人文主义者构筑其艺术史观和艺术批评理论的经典范例。薄伽丘在谈到乔托时说："这样，他使这门艺术重新露面，许多世纪以来这门艺术曾因为某些人的谬误而遭埋没，这些人作画宁为了让无知者感到悦目，也不愿为了满足专家们的才智，而乔托可以理所当然地被称为佛罗伦萨全盛期的一盏明灯。"[24] 通过薄伽丘的言论，"乔托复兴了绘画艺术"这种看法几乎成为公论，在几百年中反复被人引用。以契马布埃为先驱，由伟大的乔托实现改革的艺术史叙事模式正是建立在此基础上的。

人文主义者在建立自己的艺术史和批评标准的过程中大量借鉴了古典时代的艺术理论和概念，薄伽丘、彼特拉克、威拉尼等人的多数批评术语都可以在古

[23] 金斯塔科夫：《美学史纲》，樊莘森等译，上海译文出版社，1986年，第73页。
[24]《美术译丛》1986年第3期，第5页。

典批评中找到源头，古代的艺术家也常常被他们用来与当代的艺术家相比较。这个时代的人文主义者不断试图在古典文化的基础上进行自我建构，通过他们的努力，社会终于迎来了文艺复兴式的艺术批评的曙光。

人文主义者的艺术评论并不像神学家那样关注图像在宗教中的作用，或者是图像的危害，他们讨论得更多的是绘画与文学的关系、艺术的地位以及艺术的复兴等问题。这些问题与古典文化密切相关，可以说人文主义者对于艺术的兴趣首先源自他们对古典文化的兴趣。不过在这个过程中，中世纪争论的主题，也就是图像在宗教中是否具有合理性的问题并没有完全被忽略。作为古典文化的支持者，他们必须能够证明异教图像的合理性。为此，萨鲁塔提认为，异教徒也只是将图像当做一种通向精神理解的物质中介而已，并不把图像等同于诸神本身。只要我们把图像理解成人手创作的作品，它本身并不是神圣的，图像中表现的只不过是对神性和秩序的一种比喻而已，那么人们对于图像也就没有什么可以置疑的了。

一　彼特拉克

彼特拉克（Francesco Petrarca，1304—1374，图2—16）是14世纪的意大利诗人，也被认为是第一位人文主义者。他不仅以诗才著称，更以对古典文化的信仰闻名，他对古典学术和基督教传统进行了新的协调。彼特拉克对绘画和雕塑充满兴趣，屡次在自己的作品中提及古代艺术品，同时对普林尼、维特鲁威等人的艺术理论也有所了解，当然这种兴趣更多地出自他复兴古代文化的热情。彼特拉克恢复古典时代光荣的观念一旦被人接受，很多人就会抛弃中世纪那种将古代绘画

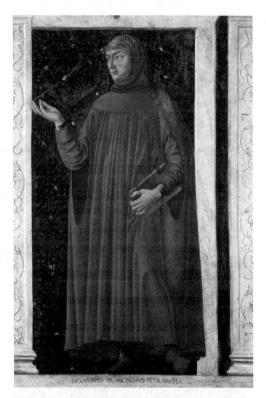

图2—16　安德烈·德拉·卡斯塔格诺，彼特拉克肖像，卡杜亚别墅湿壁画，约1450年，意大利拉格纳亚

和雕塑视为被魔鬼玷污的领域的观点，因此他虽然对古代艺术的审美方面没有提出什么特殊见解，却极大地影响了后来者对待古代艺术的态度。作为一名著名的人文主义批评者，彼特拉克在艺术评论方面最大的成就并不是对某件具体的作品或者是某位艺术家的评价，而是为人文主义建立了一套关于绘画和雕塑的特定观念体系。

彼特拉克像薄伽丘一样论述了艺术的崇高使命，强调艺术比手工艺更加优越，从而将绘画、雕塑等视觉艺术从机械艺术的限定中解放出来。他有意将绘画与文学相提并论，以此抬高绘画的地位，并在讨论乔托（图2—17）的作品时提到画家所需要的知识中有些也是人文主义者所需要的素养。这种看法在后来的文艺复兴时代变得十分重要，成为论证绘画地位的名言。不过在论述的过程中，彼特拉克实际上借鉴了不少古代作家的说法，关于文学与绘画的关系其实也是他从西塞罗的理论中演化而来的。为了证实艺术的地位，彼特拉克还提出了设计的概念，认为不管是绘画还是雕刻作品都存在一个设计的问题，视觉艺术不只是与技术有关。另一方面，他认为技巧相当的画家也会创作出面貌各异的作品。这表明他其实已经开始思考艺术家的个人风格这一命题。

人文主义者对待民众的精英主义态度也反映在他们的艺术理论中，他们更加注重那些需要掌握一定的绘画和雕塑知识的才能。因此，彼特拉克谈到了艺术观

图2—17　帕奥罗·乌切洛，乔托（佛罗伦萨五位透视之父）像细部，木板蛋彩画，约1450年，巴黎卢浮宫

众的问题，认为一名有修养的观众从绘画和雕塑中不仅能够享受感性的愉悦，而且更能够从中领会复杂和智性的快乐，是否能够欣赏艺术的技术之美往往是有修养的人与普通观众的区别所在。

二 威拉尼

菲利普·威拉尼（Filippo Villani）是佛罗伦萨的一名作家，在 1381—1382 年间写了一本讲述佛罗伦萨名人历史的书，其中也提到了那个时代的画家。威拉尼在写作的过程中受到了萨鲁塔提的影响，试图将彼特拉克的人文主义与佛罗伦萨的共和传统结合在一起，体现出对荣誉的渴望。

这本书分成两个部分：第一部分讲的是佛罗伦萨建城的传说，第二部分讲的是佛罗伦萨杰出的市民。书中提到的市民阶层包括诗人、神学家、法官、音乐家和画家等，画家的章节写在音乐家章节的后面。他在文中提到了为艺术家作传的理由："那些记录下了令人尊敬的事迹的古人，他们在自己的书中也提到了最优秀的画家和雕刻家，并将他们与其他名人相提并论。古代诗人惊异于普罗米修斯的天才与勤勉，在他们的传说中将他描绘成一个将用泥土造人的英雄。我推想，这些最智慧的人认为自然的模仿者努力用石头和青铜造人的容貌，如果没有高贵的天才和卓越的记忆力，以及令人愉快的手艺是不可能完成这个工作的。由于这个原因，在年鉴中与其他杰出人士可以相提并论的是宙克西斯……菲迪亚斯、普拉客希特列斯、米隆、阿佩莱斯……以及其他在这种技艺方面十分杰出的人。由此，我在介绍佛罗伦萨的优秀画家也应该是合适的，这些人重新点燃了苍白而即将泯灭的艺术之火。"[25] 他认为画家的天才决不亚于那些从事自由艺术的人，自由艺术需要学习规则而绘画更需要高贵的天资和了不起的记忆力。

威拉尼在描述 14 世纪的情况时发展了但丁和薄伽丘等人曾经涉及过的一些说法，形成了一套历史模式。他提出，首先是契马布埃在艺术的衰落中唤回了绘画，然后是乔托，乔托代表了更胜于契马布埃的一代，但同时，威拉尼强调乔托也是在契马布埃开辟的道路上前进的，才得以完成复兴的任务；而在乔托之后，

[25]《美术译丛》1986 年第 3 期。

沿袭着同一个传统，又出现了一系列的画家。他在文中写道："约翰尼斯·契马布埃是第一个用自己的艺术和才能开始唤起古风绘画艺术之逼真的人，那些画由于画家的无知，仿佛已经变得放荡而任性，幼稚地偏离了实际……自他以后，由于通往新的事物的路已铺平，乔托——不但在名望上比得过古典画家，而且在艺术和才能上更超越他们——恢复了绘画的质朴庄严和极高的声誉。"[26]威拉尼采用这种描述方式的意义在于他建立了一条明确的线性发展的历史进程。这种历史模式中，乔托与契马布埃成了两个里程碑性质的人物。在年代上来说是契马布埃开辟了道路，但从绝对成就，也就是对自然的模仿上来说，则是乔托更胜一筹，至于乔托的后继者则在年代和成就上都不能与乔托相比。这种历史描述模式成为后来文艺复兴时期艺术史描述常常借鉴的模式。不过，威拉尼建立的这种历史模式并不是他的发明，普林尼在《博物志》中描述的阿波罗多罗斯与宙克西斯的关系实际上是威拉尼描述的契马布埃与乔托关系的一个前身，而早年但丁也曾经提到过契马布埃与乔托的关系，只不过没有提及他们在艺术方面的成就。

在艺术评价方面，威拉尼也像人文主义者一样常常将当代艺术家与古代艺术家相比较，或者是将绘画与文学相提并论，以此体现当代佛罗伦萨艺术家所达到的高度。他认为乔托在历史中的地位相当于古代的宙克西斯，甚至在技巧和天分上更胜于古代画家。因为威拉尼以模仿自然能力的高低作为艺术判断标准，乔托笔下的图像逼似自然，令观众都觉得图像似乎在呼吸着周围的空气，在模仿自然方面的高超能力意味着乔托将绘画提升到了前所未有的高度。

第五节　艺术家们的指南

中世纪真正论述造型艺术的文献并不多，属于美术家本人的论述更加少见，流传下来的只有几部关于绘画的论著，而且大多都是讨论技艺的技术指南，对绘画理论并没有成熟和自觉的思考。因为在中世纪的发展过程中，绘画、雕塑等行业一般都被认为是低贱的技艺，被排斥在自由艺术之外。通常情况下，人们都认

[26]《美术译丛》1986年第3期。

为，绘画并不需要人文知识或者理论基础，也不需要诗人般的灵感或者是强大的创造能力，只要有良好的技艺培训和优秀的记忆力（其实也就是对前代图像的学习），学徒就能够成为成功的画家（图2—18）。在这种观念的指导下，中世纪流传下来的绘画论著内容都集中在技术传统和技艺诀窍的传授上面。这类书籍详细记载了作坊中的制作工艺、颜料研磨等技术性的问题，属于艺术家的技法指南。这些著述主要关注的是实用技巧的传授，不过其中也有部分工具书手册偶尔涉及了一些艺术功能、性质等方面的问题。通过这些绘画指南，我们能够对当时流行的艺术观念有所了解。

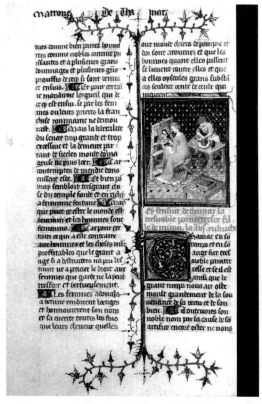

图2—18　塔玛尔在画圣母子的圣像，出自《薄伽丘：著名的女人》，约1403年，巴黎国家图书馆

　　随着11世纪以来经济的发展，城市和教堂对艺术装饰的需求大大增加，很多大型项目都需要复杂的合作，单靠作坊中的口口相传已经无法满足实际的工作需要，因此绘画指南一类的书籍开始流行起来。现存最早的此类书籍可能是《赫拉克留论罗马艺术与色彩》，这部书分为三个部分，前两个部分是韵词，第三部分很长，采用的是散文形式。现代研究者认为第一、第二部分的作者可能是一位11世纪早期生活在罗马的无名氏，第三部分则大约是12世纪末到13世纪法国北部的艺术家撰写的。正因为这部书是由不同的部分拼接而成，因此缺乏系统的结构，连贯性也不强。作者对古典艺术很有兴趣，同时对拜占庭的工作方式也十分熟悉，这说明中世纪的艺术作坊能够接触到的艺术类型还是相当多的。书中主要谈的是手抄本插画的色彩准备工作、玻璃工艺、半宝石切割以及金属工艺，但是没有提到纪念性艺术。书中除了技术问题之外，并没有对普遍原则的探讨，也没

有对绘画目标和功能的讨论,代表了当时大部分艺术指南类作品的特征。《赫拉克留论罗马艺术与色彩》为中世纪关于艺术技术的文献写作模式奠定了基础。

一 迪奥费勒斯

在这些技法指南中,大约在 11 世纪末完成的署名为迪奥费勒斯(Theophilus)的《论不同的艺术》相当具有代表性。该书作者的身份并不确定,现在一般都认为是 12 世纪德国的一位本笃会僧侣,从事金属工艺的工作。在他的一本手抄本上写着一句话:"迪奥费勒斯也就是罗杰",因此后来的研究者也认为迪奥费勒斯的真名叫罗杰(Roger of Helmarshausen)。《论不同的艺术》是这位德国僧侣对自身经验以及同时期各地盛行的艺术技巧的一个记载。论文的原稿早已遗失,不过有一些手抄本流传下来,这说明当时的人们对这部著作还是相当有兴趣的,也说明在 12—14 世纪之间,这部著作享有相当大的声誉。

该书的内容分为三部分,包括当时的绘画、彩绘玻璃和金属加工技术以及材料状况,在最后一部分的内容中还详细描述了当时一位名叫罗杰的著名艺术家(很有可能就是迪奥费勒斯本人)的祭坛制作技巧(图 2—19)。此外书中也

图 2—19 赫尔玛塞森的罗杰,移动祭坛,约 1120 年,德国帕德博恩大教堂

十分详尽地论述了艺术家们应当如何从事自己的工作。这部书在当时属于相当全面而系统的艺术著作,提供了广泛的关于艺术技巧的知识,也是一份详尽的关于教堂装饰技术的教科书,许多技法问题都是第一次在这里得到了详尽的记载。不过虽然文中提到了各种艺术形式与材料的用法,石雕和建筑却不包括在内。同时在这部书中迪奥费勒斯也讨论了艺术与神学的关系,著作三大部分的每一部分都有一个前言,主要论述了迪奥费勒斯在艺术神学理论和艺术家的使命这两个问题上的看法。一如当时盛行的观念,在迪奥费勒斯眼中所有技法材料的问题都与神学相关,他把每一个问题都与世界的创造、基督的受难、宗教教义以及道德标准联系起来。这反映了11世纪末12世纪初修道院中流行的观念和中世纪将一切都与神学联系在一起的习惯,体现了12世纪艺术哲学与艺术技术的卓越结合。

在第一部分的开头,迪奥费勒斯明确表示艺术的才能最终源自上帝的恩惠。由于人类是上帝根据自己的形象创造的,因此分享了神圣的智力,虽因魔鬼的诱惑而无法获得永恒,但任何人都具有艺术创作和工艺制作的潜能。"就是这样的一个人,依然把对科学和知识的热爱传给了下一代,使那些花费了心血、付出了代价的人能够像拥有继承权那样充分地获得从事艺术的天才和本领……而上帝为每一个人准备好的那份遗产,人应该尽心地承继下来,要不惜一切代价为此而奋斗。"[27]这段话中至少可以看到两层意思:首先,人的艺术才能是上帝赋予的;其次,艺术创造的能力需要经过艰苦的努力才能够获得。由此,迪奥费勒斯号召大家承认艺术的重要意义,这样的思想在当时来说显得相当具有创新性。"一个人对《圣经》已经阐明了的东西和上帝作为遗产传下来的东西采取轻视态度或缺乏应有的尊重,并把这归于自己的畏缩和笨拙,也是低下的,可憎的"[28]他提出了对艺术地位的新认识。

在第三部分的前言中迪奥费勒斯则提到了对艺术功能的思考,明确表示人类的技能除却追求利益与快乐之外,最终还是应该回到宗教的目的,艺术最终都是为了上帝的荣耀而存在的。上帝创世是为了祂的荣耀,而艺术正是人类利用上帝赋予的智慧,通过创造来回报上帝。他认为礼拜中使用的艺术是根据上帝

[27] 符・符・古贝尔、阿・阿・巴符洛夫编:《艺术大师论艺术》第1卷,文化艺术出版社,1987年,第259页。
[28] 同上。

的要求和规定来制作的，艺术家在此灵感中创作作品。因此，艺术品也就超越了单纯的装饰意义而具有独立的地位。人们应当通过艺术来赞颂造物者的伟大。类似的观念令后来的一些研究者认为，迪奥费勒斯在第三部分的前言中有意识地反驳了圣伯纳德对克吕尼教会艺术的攻击。在与宗教教义吻合的情况下，迪奥费勒斯还提到了艺术家创作中的神性灵感问题，认为艺术家可以通过智慧、理性、理智、力量、知识、信仰和敬神等七种方法来感知神性的精神。

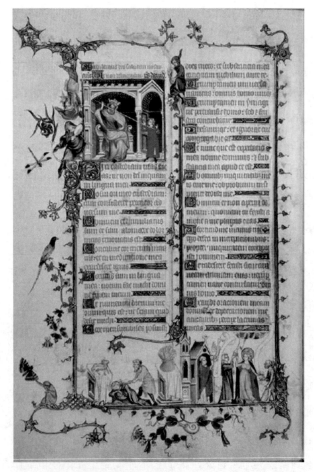

图2—20　让·普赛勒，大卫在扫罗面前，出自《贝勒维尔日课经》，约1325年，巴黎国家图书馆

在具体的技艺传授中，迪奥费勒斯最为关注颜料的制作和色彩的运用，对素描问题很少提及。他认为："学习绘画，首先应该掌握准备颜料的技术，然后，你把智慧用在混合颜料的配置上，任何时候都不要马虎，力求恰到好处。"[29] 在他看来，绘画的基础就是色彩，他在文中详细讲述了各种颜料的性质和使用方法。这种对于色彩的重视与基督教的美学传统一脉相承，迪奥费勒斯显然也十分清楚光和色彩在宗教中的价值，认为这两者能够引发人们神秘的冥想（图2—20）。

[29] 符·符·古贝尔、阿·阿·巴符洛夫编：《艺术大师论艺术》第1卷，第258页。

二 维拉尔·德·奥内库尔

维拉尔·德·奥纳库尔（Villard de Honnecourt）是13世纪法国的建筑师，他流传下来的《素描书》中包含了大量素描、平面图和示意图，图的旁边还附有一些注解（图2—21）。书中汇集了维拉尔在各处旅行时观察到的各种建筑物和雕塑，同时记载了各种建筑方法和秘诀。这部书以各种图像为主，在性质上更加接近于流行的造型书，可能是当时维拉尔领导的一个工作团体的工作参考书。维拉尔在这部书中并没有像迪奥费勒斯那样探讨艺术与宗教的关系，他关注的主要是一些实际的技术问题。他在书的一开头就明确写道："维拉尔·德·奥奈库尔欢迎您和请求所有将要借助此书指出的那些方法而工作的人们为他的灵魂祈祷，并记住他的名字。因为，在这本书里，能够找到有关石建筑和加工木头的建议，您还可以在这里找到绘画的技巧以及几何学所要求的和所教授的原理。"[30]

《素描书》各页都表现出强烈的实践精神，与艺术相关的东西都引起了维拉尔的注意。拱的建造在当时还是一种新的系统，在图册中有不少页面就研究了拱的问题。他的图册就像13世纪的许多作品一样，体现了一种"百科全书"的特性，所有与艺术相关的东西，都被纳入他的研究范畴。尽管维拉尔不一定能像画家和雕塑家那样完成这些专业工作，但作为统一一切的建筑师，他至少要能够领导大家，确保工程的总体效果，正是这一点保证了哥特建筑的一致性。从图册中还可以看到不同艺术家观点的一致性，为了大家的和上帝的荣耀，各位艺术家放弃了自己的个性。

图2—21 狮子写生，出自维拉尔·德·奥纳库尔的《素描书》，约1220—1235年，巴黎国家图书馆

[30] 符·符·古贝尔、阿·阿·巴符洛夫编：《艺术大师论艺术》第1卷，第279页。

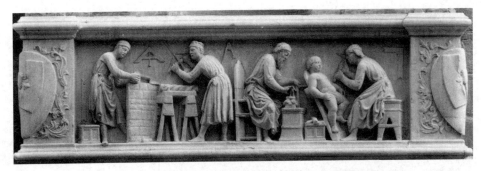

图 2—22　雕刻匠的工作室，诸圣教堂中的壁龛基座，约 1416 年，意大利佛罗伦萨

将建筑视为综合艺术的观念源头可以追溯到古代的维特鲁威，他的《建筑十书》对中世纪的理论相当有影响力，迄今为止已经发现了五十多份中世纪时期关于《建筑十书》的手抄本。维特鲁威认为建筑中集聚了所有的其他艺术形式，甚至涵纳了所有的人类知识。维特鲁威的这个观点为中世纪将一切艺术用来装点上帝之屋的行为提供了一个理论基础。而《建筑十书》中提到的对称的数学基础和几何学对于建筑的重要性，在中世纪也一直为建筑师和理论家所秉持。维拉尔就对几何图形相当有兴趣，在这些图形边上他写道："关于绘画的基本原理从这里开始，就像几何学教导的那样，是为了便于工作。"[31] 甚至在给动物和人写生的时候，维拉尔也一直认为应当让图像符合几何图形。这正好体现了中世纪的观念，认为可见世界拥有合理的、数学化的秩序，一切对象包括对象的再现都是根据数学原则构成的。《素描书》提供了有关 13 世纪手工艺人和建筑工匠一些实用性的原则（图 2—22）。

三　琴尼尼

佛罗伦萨画家琴尼诺·琴尼尼（Cennino Cennini，约 1370—1440）一直被人们看做是从中世纪过渡到文艺复兴的过程中的关键性人物。他并没有绘画传世，却给后人留下了重要的艺术理论作品，那就是他写于 14 世纪 90 年代的《艺匠手册》（Il libro dell'arte）。这本书主要讨论的是绘画的问题，也捎带谈到了素

[31] 符·符·古贝尔、阿·阿·巴符洛夫编：《艺术大师论艺术》第 1 卷，第 279 页。

描，该书在 15 世纪的时候就有不少手抄本，流传甚广。琴尼尼撰写《艺匠手册》的主要目的是为那些有志于从事绘画的人提供实践指导，此书本质上是一本中世纪风格的艺术指南。在这本著作中，琴尼尼不仅详尽讨论了艺术家需要掌握的技艺，还提到了绘画的地位、性质等问题，有些方面已经与文艺复兴时期的观念相当接近。《艺匠手册》体现出的理论化倾向是这本著述与传统艺术指南最大的差别，也是其历史意义所在。

《艺匠手册》基本上延续了中世纪绘画指南的写作传统，十分重视实践和技术问题，手册中有相当一部分讲述的是技术问题，包括绘画底子的准备、银针技巧、湿壁画的制作过程、蛋彩画的准备等。除却意大利本地的一些绘画制作技巧之外，从《艺匠手册》中可以看出琴尼尼对意大利以外地区的绘画技巧也相当了解。他在书中提到北方人常常用油作为颜料的调和剂，在木版画和壁画创作中都有这种情况。他的这一描述远在扬·凡·爱克出现之前，可见琴尼尼对 12 世纪迪奥费勒斯的《论不同的艺术》可能有所了解。事实上，《艺匠手册》在观念与形式上都与《不同的艺术》比较相近。但除了这些之外，《艺匠手册》也自觉地涉及了绘画理论的问题，琴尼尼企图将艺术的技术与理论这两方面结合起来讨论，从现存的文献来看，他应该是最早做出这方面努力的人。

从乔托那个时代开始，佛罗伦萨的人就认为乔托的成就可以与学者相媲美，他的艺术不仅仅是手工实践的结果，同时是以理性的法则为基础的。琴尼尼也沿承了意大利人文主义者的看法，并且在《艺匠手册》中追溯了自己的师承和流派，以乔托的继承人自居。琴尼尼早年在安戈洛·加狄（Angolo Gaddi）的工作室里受训，安戈洛又是乔托所钟爱的弟子，琴尼尼通过这一师承关系直接将自己与乔托联系在一起。琴尼尼相当清楚地认识到了乔托的意义，他号称"乔托是从希腊绘画风格转向拉丁绘画风格的人，把绘画引向了完美的境界，他本人的绘画艺术是那样的高超，以至于超过了以往任何时代的一个大师"[32]。琴尼尼逐渐巩固了由乔托开始的绘画的理性地位，在他眼中绘画更加接近自由艺术，而不是中世纪普遍观念中的技艺，在关于绘画地位问题的思考上，《艺匠手册》正处在一个过渡阶段。

[32] 符·符·古贝尔、阿·阿·巴符洛夫编：《艺术大师论艺术》第 1 卷，第 284—285 页。

在讨论绘画的地位时，琴尼尼阐释了乔托的新观念，并宣称绘画应当排列在科学之后，与诗歌共享荣耀，因为两者都是依靠想象进行创作的。"绘画应该拥有被放在第二位的权利，放在科学之后。绘画应该拥有被加上诗学桂冠的权利，这是因为诗人借助于自己的科学可以自由地创作，把'有'和'无'联系在一起。而画家也完全拥有这种自由，可以根据自己的意愿创作站着的或坐着的人体，可以创作半人半马，就像幻想提示他的那样。"[33]将绘画与诗歌相提并论的看法源于古罗马贺拉斯的诗如画的观念。贺拉斯认为诗歌与绘画之间存在着相似性，甚至是一种自然的类同。这一观念一直都没有彻底地消失过，后来成为文艺复兴时期讨论艺术问题的一个标准。14世纪初但丁在诗篇中将诗人与契马布埃和乔托两位画家相比，这便为那种认为诗歌与绘画是姐妹艺术的旧观念提供了现实根据。琴尼尼并没有受过什么文学训练，不过在他那个时代，诗歌、绘画都是由想象激发的这样一种观念已经相当流行。

通过对诗歌的比附，琴尼尼将绘画的创作直接与脑力劳动联系在一起，从而将绘画同单纯依靠熟练技艺的手工艺区别开来，让绘画更加接近于自由艺术的范畴。文中琴尼尼骄傲地宣称绘画"是所有职业中最美好、最干净的工作……的确是绅士们从事的工作，因为你可以身披天鹅绒做你想做的任何事情。我们可以从安德烈亚·皮萨诺的《艺术家在画板上作画》中看到，画面上的画家如同作家一样全神贯注，他的手如同放在纸张上方的尖笔一般抬了起来。他的目光集中在自己正在做的事情上。与沙特尔大教堂的情况不同，在这里思想与行动不再被分割开来，它们均成为绘画过程中的一部分，至少在佛罗伦萨，绘画即将被法定为脑力艺术"[34]。

《艺匠手册》中最重要的一个概念是fantasia，其基本含义指的是想象力。琴尼尼把想象力看做是绘画的创作动力，认为"绘画具有幻想性，绘画需要通过人的双手活动才能获得看不见的东西，借助于幻想的影子把看不见的东西变成像自然的东西一样，并且需要用笔把它们固定下来，表现出那种没有的东西"[35]。不过fantasia这个词在琴尼尼的文中并不是单纯地指想象力，同时还与个体内在的智性

[33] 符·符·古贝尔、阿·阿·巴符洛夫编：《艺术大师论艺术》第1卷，第284页。
[34] 同上书，第287页。
[35] 同上书，第284页。

有关，通过这一点可以辨识出画家的作品。在这里，琴尼尼已经涉及了画家个人风格的问题。在他看来，画家并不只是以手来进行创作，作品源于人的整体，包括他的道德也包括他的行为风度等。到了16世纪，由于达·芬奇的影响，"每个画家都是在画自己"这种艺术创作观念已经相当流行，而实际上，在琴尼尼的思想中早已经有了类似的萌芽。

琴尼尼在讲述学习方法时十分强调写生的作用："你要记住，你能够拥有的最完美的指导者，最好的指南，最光明的灯塔，就是写生。写生比一切范本都重要，你要打心眼里相信他，特别是当你在素描上获得了一定的经验之后。"[36] 他认为一个人最好的指导就是面对大自然写生，除此之外，临摹名师的范本也是一个重要的学习手段。琴尼尼进一步指出对自然和名作的模仿并不是艺术，而只是一种学习的手段，他认为艺术是一种平行于自然的产物，独立于自然之外。琴尼尼还特别有意识地提到了乔托，称赞乔托的艺术虽然接近自然却又并非自然。在这里，琴尼尼第一次将艺术的真实与自然的真实区别开来。

在关于绘画的学习中，琴尼尼还提到了素描问题，他说艺术的基础是色彩和素描。传统的中世纪绘画指南和理论一般都只以色彩作为研究对象。琴尼尼的设计一词以及对素描的强调在150年之后都在瓦萨里著名的《名人传》中得到了具体的阐释。

除了这些内容之外，书中还提到了介于理论与实践之间的一些方法程序，例如在绘画平面上如何创造空间等，这预示着后来阿尔贝蒂与达·芬奇等人对于绘画透视问题的探索；另外琴尼尼也十分重视人物与建筑比例的和谐，因为这样能够令绘画看起来十分自然。这里面实际上包含了两个看法：第一，绘画应该通过眼睛来判断；第二，画家应当根据观者的视觉效果来处理画面。很难说琴尼尼的这些看法是从哪里来的，很有可能是继承了乔托的传统，同时他对文献传统也比较熟悉。在他对人体比例的论述中，一方面反映了拜占庭传统的影响，另一方面似乎也有维特鲁威的影子，特别是"一个人的身高相当于他两臂张开的长度"[37] 之类的说法。琴尼尼声称男人具有准确的尺寸，而女人没有完备的尺寸，还提倡用模数来建立人体的比例关系，例如"从鼻梢（两眼之间的部位）到一个眼的小眼

[36] 符·符·古贝尔、阿·阿·巴符洛夫编：《艺术大师论艺术》第1卷，第287页。
[37] 同上书，第288页。

角，等于鼻的长度；从外眼角到耳的边缘，等于鼻的长度……从下巴到颈窝等于鼻的长度"[38]。诸如此类，或多或少是受到了维特鲁威的影响。

琴尼尼的《艺匠手册》源自中世纪作坊的传统，同时受到14世纪盛行的人文主义思想的影响。通过对绘画的地位、想象力、写生等观念的讨论，琴尼尼打破了艺术技艺与艺术理论之间的壁垒，也架构起了中世纪与文艺复兴之间的桥梁，因此常常被视为文艺复兴艺术理论家的先驱。

[38] 符·符·古贝尔、阿·阿·巴符洛夫编:《艺术大师论艺术》第1卷，第288页。

第三章
文艺复兴

引 言

"文艺复兴"(Renaissance)一词,原意为"古典文化的再生"。但是,作为欧洲历史发展的一个伟大转折点,这个词的含义要宽广得多。一方面,它是指社会经济基础的转变,也就是封建势力的削弱和资本主义生产方式及生产关系的建立。另一方面,它也指意识形态的转变,即人的思想不再为那种千百年来统治着欧洲精神世界并成为封建制度支柱的中世纪宗教思想体系所束缚,人开始自我觉醒,重新认识到自己的尊严与无限发展的潜能。

文艺复兴时期的人们,把个性自由、理性至上和人性的全面发展视为自己的生活理想。这种思潮即所谓的"人文主义"。人文主义者强调以"人"为本,反对中世纪神学的以"神"为本。这可以说是对古典文化中所表现的以人为中心的精神的继承。这种思想在艺术领域,则表现为对人生与自然的肯定、世俗化的倾向、自然主义的倾向,以及对科学方法的强调。

文艺复兴艺术家坚持"艺术模仿自然"这一传统的自然主义观念。在他们看来,艺术作品必须真实地再现自然,正如达·芬奇所言,画家的作品应该像镜子一般反映客观事物。这种自然主义的追求,导致了艺术家对人的自身更加重视。在他们看来,正如古典文化对人的看法那样,人是"万物的尺度",是宇宙中最富于智慧、最伟大的创造物。鉴于此,艺术家所塑造的人物形象,就必须是作为个体的人,是以骨骼和肌肉表现出来的人的形象,它们必须尽可能地自然、真实和准确,而不能像中世纪艺术中象征性和抽象性表现的人物形象那样僵硬、超然和虚假。

文艺复兴时期也是西方艺术理论的繁荣期。在文艺复兴空前繁荣的人文环

境、巨大的科学成就和艺术成就的背景下，众多人文主义学者承继古希腊罗马的学术传统，将目光投向艺术理论领域。艺术家们也关心理论，与之前的同行大相径庭。文艺复兴时期的艺术家大都多才多艺，博闻强识，科学的绘画态度使其对学术问题产生浓厚的兴趣。他们不仅通过绘画实践来探索艺术经验，也从理论上深究艺术规律的合理解释。艺术家同时是学者，这形成了文艺复兴时期艺术实践与理论相结合的重要特征。出现在该时期的艺术理论，既有对艺术经验的总结，也有对美学理论的关注，更具备与科学研究的互为因果。

文艺复兴时期的艺术家认识到艺术既然是模仿自然，就必须以自然科学为基础。这主要有两层含义：其一是对自然要有精确的和科学的认识，其二是必须掌握一套科学的再现自然的技巧和方法。因此，艺术家在重视对自然事物进行精细观察的基础上，还孜孜不倦地研究艺术表达方面的科学，这突出地表现在对于透视学和解剖学的研究热情上。而在审美方面，

图 3—1　马萨乔，逐出乐园，湿壁画 208×88 厘米，约 1425 年，佛罗伦萨胭脂红圣马利亚教堂布朗卡西礼拜堂

古希腊、罗马趣味的复兴则引发了新风格的诞生，这种风格满足了人们对于理性的要求，与中世纪天主教的种种神秘愿望格格不入。

　　形形色色的艺术思想，无不渗透着艺术大师们的真知灼见。雕塑家吉贝尔蒂的《回忆录》（或称《评论》），不仅谈论古代艺术，而且描写和论述同辈的艺

活动，探讨艺术的基本原理，可谓用自己的观点阐述艺术史的肇始。通才式的杰出人文主义者阿尔贝蒂，把艺术实践与理论思考相结合，撰写出《论绘画》、《论建筑》、《论雕塑》三部理论著作，奠定了文艺复兴美术理论的基础。几乎尽善尽美的全才达·芬奇，始终将艺术作为科学来强调，为世人留下了大量珍贵的艺术笔记。而那位堪称巨匠的米开朗基罗，则将其新柏拉图主义的艺术观念，蕴涵于一首首深邃、激昂的十四行诗中。在这个极度渴望荣誉的时代，人们呼唤英雄的出现，于是便有了瓦萨里的《名人传》和切利尼的《自传》。文艺复兴时代的艺术理论，对于西方后世三百年的艺术发展产生了深远的影响。

第一节 早期文艺复兴艺术理论

一 洛伦佐·吉贝尔蒂与《回忆录》

洛伦佐·吉贝尔蒂（Lorenzo Ghiberti，1378—1455，图3—2）是15世纪上半叶佛罗伦萨最重要的金匠和青铜雕塑家，以其所雕制的两座佛罗伦萨洗礼堂青铜门而闻名。第二座青铜门在受到米开朗琪罗的赞赏之后，被誉为"天堂之门"。而吉贝尔蒂的作坊则是那个时代最先训练画家和雕塑家的地方，堪称一所名副其实的学院。乌切罗（Uccello，图3—3）、多纳太罗等艺术家都曾经做过他的助手，并在那里受到了很好的训练。

除却艺术实践中的卓越成就，吉贝尔蒂对于艺术理论的传承也贡献巨大。一部用意大利语写就的《回忆录》（*Commentarii*），足以使他跻身于文艺复兴时期名家辈出的理论界。然而，这本著作的亲笔手稿早已遗失。16世纪中期，唯一幸存的手抄本为瓦萨里所知，并用以著述《名人传》这一不朽巨著。现代

图3—2 吉贝尔蒂，自塑像，天堂之门（局部），1447—1448年，佛罗伦萨

图3—3 乌切罗圣罗马诺之战,木板蛋彩,182×323厘米,1456—1460年,佛罗伦萨乌菲齐美术馆

评论者把《回忆录》分成三书。第一书论古代艺术,第二书论"现代艺术",第三书论艺术中必备的辅助科学。这部《回忆录》的要旨体现着显著的人文主义特征:试图勾画出一幅艺术发展的总体历史图卷。

《回忆录》第一书取材于老普林尼的《博物志》(1世纪)和维特鲁威的《建筑十书》。《博物志》在中世纪已广为人知,在接近吉贝尔蒂的时期,大约1380年,它被佛罗伦萨纪年者菲利波·维拉尼用来确定古希腊艺术家的卓越成就,特别是在表现可见世界方面的成就。而这种成就直到乔托(图3—4)才实现了再生、比肩,直至超越。吉贝尔蒂在其前两书中强化了这个观点。在他看来,中世纪标志着艺术的彻底衰落,而乔托则是古代艺术之后再生的新艺术的开端,是真正的革新家。在第一书中,他采纳了普林尼所描述的有关古代艺术家及

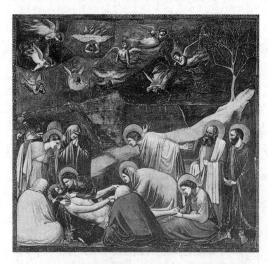

图3—4 乔托,哀悼基督,湿壁画,230×200厘米,1305年,帕多瓦阿雷纳教堂

其作品的记录。通过这些段落则显示出，他对于这些成就所依存的理论是十分熟悉的。为了言之有理，吉贝尔蒂还列举了另一位古代作家，即罗马建筑师维特鲁威（前1世纪）的论述。维特鲁威在《建筑十书》中介绍了建筑以外的知识，如哲学和几何学，以使其实践建立在智力基础之上。吉贝尔蒂首先解释了维特鲁威的著作，认为绘画和雕塑的科学，要求所有的自由艺术具有最伟大的发明技巧。艺术家要有他自己的习惯，因为确切的表现是由实践和理论两部分组成的。而对于那些未受教育的艺术家来说，由于他们在实践中缺乏威信，因此文学研究和艺术理论可使他们获得某种程度上的庇护。习艺者必须结合天生的才能和传授的知识来达到这一点。而吉贝尔蒂自己的说明则远超出维特鲁威。他指出绘画和雕塑这两门艺术特别需要素描理论和透视法的运用。这两者皆是绘画和雕塑的基础，前者是实践的基础，而后者是理论的基础。在这里，"透视法"不妨相应于维特鲁威的"光学"（optica）。在吉贝尔蒂的时代，"透视法"经由中世纪的自然科学，已成为可被接受的定义。吉贝尔蒂直接把它与视觉艺术联系了起来。他重新解释了一个来自于普林尼的故事，以论证他的观点。普林尼曾记述希腊画家阿佩莱斯和普罗托格尼斯（Protogenes）比赛描绘最纤细的线条的故事。这个比赛说明了手上技巧的精进。但吉贝尔蒂对于将此视为技能检验的说法却充满了质疑，因为它缺乏艺术理论的深度。而在他看来正确的解释，则是把这看成将最纤细的线条转变为遵守绘画艺术规则的透视法的问题。因为透视法需要通过实践和理论去论证，即它是怎样在二维平面中创造出三维世界的感知能力的。

通过普林尼和维特鲁威，古代艺术所预示的三件事物得以确立：艺术家的个性、理想化艺术仍朝自然主义方面的发展和"透视法"成为艺术的智力基础。在第二书中，以乔托作为出发点，吉贝尔蒂把这些评判标准应用于他自己的时代。他说乔托使"粗糙的希腊风格（Greeks）"（即拜占庭风格）转变为高雅的、与自然主义相称的"新艺术"（l'arte nuova）。[1] 在佛罗伦萨标准被公认为正确而获得普遍接受之前，吉贝尔蒂添加了14世纪的锡耶纳艺术家。奇怪的是，也许这也是重要的，对于他同时代的人，却仅仅提及了现在已不为人所知的北欧青铜雕塑家古思眠（Gusmin）而已。第二书专论14世纪即当代艺术家的作品，无前例可资

[1] Chris Murray ed., *Key Writers On Art: From Antiquity to the Nineteenth Century*, Routledge, 2003, p.46.

借鉴，全仗作者自己的观察和判断，而这对于后来的历史学家而言，却是最具利用价值的部分。他以实践艺术家的眼力，对艺术家和作品观察入微，并进行有创造性的描述。例如他把塔蒂欧·加迪（Taddeo Gaddi）描述为令人钦佩的、天生善于发明创造的人，也是"最博学的"（dottissimo）人。塔蒂欧对于光和空间的理解力，简言之，他对于"透视法"的理解力也是令人钦佩的。也许正如大家所预期的，吉贝尔蒂对于"博学的"（dotte）的持久赞美，表明他更喜欢这类艺术家。对于锡耶纳艺术家西莫内·马尔蒂尼（Simone Martini），他说："锡耶纳的画家认为西莫内是最好的，但在我看来，安布罗吉奥·洛伦采蒂（Ambrogio Lorenzetti）比其他任何人更好，总而言之更为博学。"[2] 由于意见不一致，吉贝尔蒂感到有责任为他自身辩护，这体现了作者本人对自己艺术抱有的强烈的历史意识，一种未曾在西方艺术家身上出现过的自我意识。因此，他描述了他所见到的安布罗吉奥的绘画，表明他特别钦佩安布罗吉奥那种通过对构图和叙述性表达的控制，使场景看起来十分真实的能力。当然某些方面与吉贝尔蒂自己的作品是有联系的。吉贝尔蒂身为画家和雕塑家的身份，在自传里得到了清晰的阐述，这也是有史以来幸存下来的第一本艺术家自传，是文艺复兴时代艺术生活的最珍贵文献之一。他以自己的作品说明了如何把实践和理论结合起来，并清楚地表达了视觉感知能力："我总是寻求最基本的准则，寻求自然是怎样运转的，我如何才能更加接近自然，图像是怎样映入眼睛的，人的视力是如何产生作用的，视觉的功能是怎么工作的，应该如何研究雕塑和绘画的理论。"[3]

当他提及《天堂之门》时，这份雄心也显现出来："我努力观察并测量它们的每一部分，尽我所能地寻求模仿自然……所有的叙述被分隔开，为了退远时图像在眼中呈现出三维空间效果，实际上它们不过是浅浮雕，我严格按照人物的前后大小比例关系制作所有的人物，近处的人物大于远处的，就像在现实中看到的那样。"[4]

吉贝尔蒂的方法再现了自然世界，反映了雕塑的三维空间是具有流动性的，并受到难以捉摸的视觉感知能力的支配。他所采用的术语，如图像（species）、视

[2] 里奥内罗·文杜里：《西方艺术批评史》，第49页。
[3] 迟轲主编：《西方美术理论文选——古希腊到20世纪》，第61页。
[4] Chris Murray ed., *Key Writers On Art: From Antiquity to the Nineteenth Century*, p.47.

觉能力（virtu visiva），表明他通晓中世纪的光学知识和以观察或实验为基础表达主题的方法。第三书讨论艺术的基础理论即光学、解剖学和透视学，是由引文拼凑而成的。主要的依据是罗马作家和中世纪学者们的著作，如取材于大约公元1000年的阿拉伯人海桑（Alhazen）的《光学》（*De aspectibus*，14世纪晚期意大利人翻译了这本书，为吉贝尔蒂引用），以及罗杰·培根（Roger Bacon）的《透视学》（*Perspectiva*）、维泰洛（Witelo）的《透视学》（*Perspectiva*）等。尽管引文的集合有点笨拙，而且时有重复，却绝不是随便选择的。这显示了吉贝尔蒂对不合规则的视觉和它潜在的基本原理的敏锐见解。他特别挑选了自己感兴趣的有关视觉艺术的段落，例如在平伸的风景之上的云朵等涉及距离判断的部分。但他也遵循了海桑的论述，说明了眼睛通过想象力被动接受图像的视觉过程，即图像通过想象力被保留在了记忆和智力之中。他苦恼于视觉的双焦点问题，因为"透视法"在绘画中的范例是单眼的。他也遵循原始资料进入镜子（catoptrics）的迷宫——研究镜子的特性，这在那时的绘画中尤为引人入胜，特别是对北欧的艺术家来说。为了给予绘画和雕塑以同等的科学基础，他谈到了几何学、光学和算术学。他意识到"创造"这一文学概念是艺术的重要要求之一。但不同于那时的其他著作，他否认绘画与诗的古典类似性。他描述了他所制作的《天堂之门》，表明他关注于故事的讲述和各种事件的形式安排，而不是任何深奥难懂的修辞学含义。艺术家的技能在于处理空间中的形象，使它们看上去显得栩栩如生，而不是对内容进行解释。在建立起科学的视觉原理之后，吉贝尔蒂回到了维特鲁威的描述。维特鲁威对于古代希腊人空间表现的实践发展的描述，似乎相应于他所得知的眼睛的实际工作方式。然而，正当他即将明确地得出应当怎样把实践和理论结合在一起的结论时，这本书却结束了。幸亏我们拥有他的作品，可以作为他的理念的视觉论证。他的《回忆录》，作为第一部现存的艺术家理论性观念的著作，依然有着重大的意义。

《回忆录》全部的议论主要涉及视觉的感知能力，包括自然的和科学的，以及艺术中的自然主义。吉贝尔蒂是第一次采用"透视法"联系自然与科学的人，这个用法在后来变得很普遍，达·芬奇也对其进行了采用。阿尔贝蒂写于1436年的《论绘画》（*Della pittura*）也涉及这个相同的问题（虽然他没有采用"透视法"这个术语），而且根据那时佛罗伦萨的艺术实践，也许吉贝尔蒂挑战了阿尔贝蒂

的权威。事实上，某些防御性的语调表明他觉得有必要为自己的程序辩护，并正当地声明自己在那个时代艺术中的引导地位。也许凭借他的拉丁文知识和与同时代人文主义者的交往，他感到了自身地位的非凡特性。对于古典和中世纪作家著作的理解，可能在那时佛罗伦萨的作坊达到了顶点，这对于普通的习艺者而言，是极为有利的。然而，很难说与《回忆录》并未直接相关的艺术圈子之外的人对它的了解程度有多深。不过，除了"透视法"外，他也帮助建立了许多作坊理念的术语，这在稍后有关艺术的著作中产生了共鸣。如 disegno，它的含义不仅仅是简单的"素描"，在这之前琴尼诺·琴尼尼就已采用，稍后瓦萨里对它下了定义；ingegno，是指天生的才能，它可以通过实践而发展；aria，触及个性，它无法被传授。而从普林尼的"雕像"（statua），他发展了"雄浑的雕像"（statua virile）这个术语，意图在青铜或大理石人物中能有逼真的表现。

就我们所知，《回忆录》的文辞并不完美，吉贝尔蒂也不是第一流的作家，由引文的拼凑组合而成的第一书和第三书并不流畅。然而，吉贝尔蒂对于原始资料的添加以及对艺术前辈的评论，展示出了他独一无二的鉴赏力。这来自于他在绘画和雕塑方面长期实践的经验与思考。

吉贝尔蒂认为没有光是无法见到任何事物的。他承认眼睛在我们经验世界中的至高无上。他的兴趣也在于他的所见和观察光落于物体上的经验。但是，有时眼睛自身也有不足，正如他在罗马见到赫尔玛佛洛狄托（Hermaphrodite）这一古代雕塑时所说的："光之中有许多微妙之处，是仅凭眼睛察觉不到的，而仅能用手来展现。"[5] 因此，视觉感知能力没有手的指导是不行的，正如艺术家的手没有视觉感知能力给予的指导是不行的一样。

二 阿尔贝蒂的艺术思想

15 世纪 20 年代的艺术家，对艺术的态度与以往大不相同。他们认为，绘画首先要按照人类的理性原则来表现外部世界，而不能像中世纪那样排斥自然主义，或是否定对物质世界的科学研究。这种全新的艺术观念，在莱昂·巴蒂斯

[5] Chris Murray ed., *Key Writers On Art: From Antiquity to the Nineteenth Century*, p.49.

塔·阿尔贝蒂（Leon Bapttista Alberti，1404—1472，图3—5）的著述中得到了系统充分的阐述。

阿尔贝蒂并不是以现成的理论涉足这一新领域的。虽然在他之前，曾经有人对此新思想有所提及[6]，但是那些早先的观点，只是预示了即将出现的新理论。如果我们将之与整个艺术世界的新观念联系起来，便能清楚地看出阿尔贝蒂艺术思想的真正意义。阿尔贝蒂的博学和睿智，使他尤为适合阐述这一影响人类活动各领域（包括政治、哲学、文学等）的学说。

图3—5　阿尔贝蒂像，青铜，巴黎卢浮宫

阿尔贝蒂是佛罗伦萨一位富商的私生子，1404年出生在热那亚。他少时受业于著名人文主义者巴尔兹扎（Casparion da Barzizza），曾在波伦亚学习法律。阿尔贝蒂一生的大部分时间，是在佛罗伦萨和罗马度过的。他大约于1428年前往佛罗伦萨。1432—1464年，他在罗马教廷任秘书一职。教皇圈子中的思想观念富于人文主义的色彩，使阿尔贝蒂从中找到了与其故乡佛罗伦萨同样的氛围。

广博的学识、理性而科学的治学方法，使阿尔贝蒂成为典型的早期人文主义者。他在哲学、自然科学、古典学和艺术领域都有所建树，写过许多有关伦理学、爱情、宗教、社会学、法律、数学和其他自然科学不同分支的论文和小册子，同时他也写诗。他精通古典名著，他的两部著作——一出喜剧和一部关于路逊风格的对话，曾被误认为是新发现的古代作品。在艺术方面，他除了有绘画和雕塑的实践，还是文艺复兴最卓越的建筑家之一，撰写了论绘画、雕塑和建筑的理论著作。实际上，阿尔贝蒂掌握包罗万象的学问，是一位百科全书式的学者，这使他堪称15世纪上半叶最杰出的人文主义者。

[6] 例如在琴尼尼那里，我们可以发现早在14世纪就已发展起来的新自然主义的痕迹，而在吉贝尔蒂的书中，则能体会到那种对于古代艺术的新感觉。

艺术的理性与智性特质

阿尔贝蒂研究艺术的方法,通常被称为理性主义。在他看来,绘画(或雕塑)并不只是一门通过遵循某个范本就可以学到的手艺,而是一种通过理解和掌握种种原理和规则方能取得进步的智性能力。这也是绘画被视为一种自由艺术的原因所在。无论是在《论绘画》《论建筑》,还是在《论雕塑》中,我们都可以看到阿尔贝蒂对于这一观点的强调。阿尔贝蒂的前辈们(如琴尼尼和吉贝尔蒂)一向坚持艺术家需要掌握文科知识。在这一点上,阿尔贝蒂做得比他们更加彻底。我们可以在他《论建筑》序言中对建筑师概念所作的阐释中,充分感受到这一点:

> 在进一步讨论之前,我想准确地说明一下我所谓的建筑师是何许之人;因为我不会把一个木匠放在你的面前,而要你将他与其他学科的杰出者相提并论:手工匠人只是一种为建筑师所掌控的工具。我所说的建筑师,他拥有可靠而非凡的理性和方法,首先他知道该如何运用他的才智进行设计,其次他懂得如何依靠结构,通过重心的偏移和躯体的接合,而充分满足人们对高雅的要求。为此,他必须掌握所有最高和最尊贵学科的知识。[7]

阿尔贝蒂在其《论雕塑》中写道:"学习艺术应首先学习它的方法,然后通过实践而精通。"他将艺术视为一种智性能力。他在《论绘画》第二书中指出,为了使画面"场景"在配有不同形象的状况下,达到栩栩如生的效果,画家必须掌握艺术的三个部分,即轮廓(circumscriptio)、构图(composirio)和受光(luminum receptio)。轮廓,是指在空间中确定体积形状的边线,对于画面的空间组织具有极其重要的意义。构图,是指在一个显示其物质三维结构的形式中,不同块面和表面的分布。受光,即用光和影创造立体图像,渲染形体表面,使其栩栩如生。绘画的这三部分结合,便形成了被同时代画坊称作"素描"(disegno)的那种东西(这个术语并未被阿尔贝蒂所用)。这是绘画的智性基础——正如阿

[7] Leon Battista Alberti, *On the Art of Building in Ten Books*, translated by Joseph Rykwert, Neil Leach, and Robert Tavernor, The MIT Press, p.3.

尔贝蒂所说，色彩是敷着在素描之上。对于阿尔贝蒂来说，在这三部分中起核心作用的是构图。构图既凝聚着艺术家的原初观念，也支配着这种观念的表达。正是在这里，显示出画家不仅在创造单个形象上，而且在对整个戏剧性事件的部署安排上的所有技术和造诣。构图的一致（每一个部分与另一部分相连接），为我们下文所要讨论的，被阿尔贝蒂视为绘画最终目标的历史（istoria），建立了基本的标准。

理性知识的重要性，不仅体现在艺术作品的塑造上，也体现在对年轻艺术家的训练过程中。中世纪的作坊也许并不要求理性的理解力，但显然没有人会为无目的的技能而喝彩。艺术家在开始工作之前，首先要确定他的目标（或者由权威人士为他确定目标），这是被明确要求和规定的。阿尔贝蒂的理性方法的新颖之处，就在于他要使艺术理论成为某种合乎逻辑的体系，并使这种方法在模仿自然的过程中得到采用。

论述性文本的系统性特征，是文艺复兴时期的创造。我们对古代谈论艺术的文本结构所知甚少，是因为没有这样的文本留存下来。中世纪谈论艺术的文本通常没有固定的结构，显得比较随意。它们要么缺乏内在秩序，要么只是按材料媒介简单归类。就拿琴尼尼来说，他所采用的编排方式基本上就是把颜料的叙述归为一组，而把羊皮纸的叙述归为另一组，而阿尔贝蒂的方法则全然不同。他训练年轻艺术家的方案反映了他的整个观点和态度。他认为年轻人学习绘画应当从基本原理入手，由简单到复杂。阿尔贝蒂也是根据这样的原则来安排他《论绘画》一书的结构。

一方面，《论绘画》是一本基于欧几里德几何学原理和中世纪光学的经验性定理，另一方面也是一本教学手册，基于昆体良（Quintilian）1世纪用于修辞学训练的《演说术指南》。其基调是教授性的，以其实践的潜在的科学性，以及目的的明显的道德性，鼓励某种智性的绘画方法。正如阿尔贝蒂在其《论绘画》意大利语译本的献词中所解释的，该书分三个部分：

> 第一部分完全是谈论数学，显示这一高贵而优美的艺术如何从自然之根自己生发出来。第二部分把艺术置于艺术家之手，区分其不同的要素并对所有要素加以解释。第三部分说明艺术家应如何达到对绘画艺

的完全掌握和理解。[8]

在《论绘画》的拉丁文版本中，每一书都有一个特定的标题，如"基本原理"（Rudimentae）、"绘画"（Pictura）以及"画家"（Pictor）。这种三分法其实是仿效了古典诗论；古典诗论也是分三个部分：一是语法，二是诗本身，三是诗人的特性。[9]

艺术家是科学工作者，这是在文艺复兴早期所能发现的最完整的对艺术家的定义，这个概念贯穿在阿尔贝蒂的全部著作中。他的每一部艺术论著，一开头都是讲述那种所要讨论的艺术的科学基础问题。以这样实在的科学基础，阿尔贝蒂构建了艺术的科学框架。在阿尔贝蒂看来，艺术家必须通过理性方法掌握艺术的基本原则，必须学习往昔艺术家最优秀的作品，这样，他就能够阐明艺术实践的规则，而这种规则必须总是与实践经验相结合。

艺术作为历史

阿尔贝蒂视艺术为一种理性和智性能力的思想，也充分反映在他的"艺术作为历史"的观念当中。

在阿尔贝蒂的艺术理论中，istoria 是一个至关重要的概念。它被阿尔贝蒂视为艺术的最高目标，也是《论绘画》全书最醒目的主旨。阿尔贝蒂说："画家最伟大的作品，即 istoria。人体是 istoria 的部分，肢体是人体的部分，面是肢体的部分。"[10]

阿尔贝蒂的 istoria 这个概念，在现代语中很难找到与之对应的词。17—18 世纪，它曾被译为 historie、storie，即历史、故事、情节一类。我们这里不妨将它译作"历史"。这一术语，通常指一种在传统中呈现和解释的"故事"（story）。阿尔贝蒂赋予了它某种新内涵。他的 historia，像演说一样，要求有原始的综合和解

[8] Leon Battista Alberti, *On Painting*, translated by John R. Spencer, Yale University Press, p.40.
[9] 按古希腊哲学家伽达拉的菲洛德谟（约前110—约前40或35）的记载，涅俄普托勒摩斯的《诗学》（已佚）将诗歌纳入下列三种模式进行研究：(1) 诗意论，讨论诗的内容和原理；(2) 诗法论，讨论诗的体裁和技巧；(3) 诗人论，讨论诗人的修养和任务。受其影响，贺拉斯的《诗艺》也有相应的三部分：(1)诗意论（第1—37行）；(2)诗法论（第38—294行）；(3) 诗人论（第295—476行）。
[10] Leon Battista Alberti, *On Painting*, p.70.

释。因而画家就像演说家一样,除了掌握手艺,还应拥有学问,拥有个人的判断力和方法,以使他的观念具有深刻性和权威性。阿尔贝蒂推崇所有自由艺术的知识,主张画家在创作"历史"画时,要向博学者求教,从他们那里寻找启示:

> 我建议每一个画家都应该和诗人、演说家以及其他像这样具有科学知识的人们保持密切交往,他们或者能把新的虚构提示给你,或者能在任何情况下帮助你创作优美的、情节动人的画……菲狄亚斯在画家中出类拔萃,他就承认自己曾经向荷马学习过怎样刻画丘比特的全部宗教尊严。

阿尔贝蒂还在《论绘画》中专门转述了一段琉善对于阿佩莱斯《诽谤》一画的叙述。在他看来,光是琉善的那段叙述本身(哪怕是没有画作)就足以打动人心。由于诗人、演说家掌握了丰富的知识,因而可以"为画家们创作优美的'历史'作品带来莫大的益处"。

在他看来,历史画不同于单个的人物画。它是最高贵的绘画。这一方面因为

图 3—6　波提切利,诽谤,木板蛋彩,62×91 厘米,1495 年,佛罗伦萨乌菲齐美术馆

它绘制难度最大（创作一幅历史画往往要求精通其他许多领域），另一方面也因为它像史书一样，记录和描绘人们的活动，"我肃然站立，凝视着眼前的画，由此获得的精神愉悦并不亚于读一本好书，因为二者其实都是画家的作品，创造二者的工具，一个是画笔，一个是文字。"

在历史画的描绘上，虽然他主张画面要丰富多彩，但是同时也强调适度和庄重的表现，反对那种"在画面上不留余地，让凌乱的排列代替构图，从而使历史画显得不近情理，似乎一切都是杂乱无章"的画面处理。他认为，历史画中应重视人物尊严的表达。从尊严出发，他指出对人体不美以及不甚雅观的部位应该加以遮掩。在这方面，他以古人为例：

> 古代人只从安提戈涅的一个侧面画她的肖像，因为她这个侧面上的眼睛完好无损。有人说，伯里克利的头很长，不像样子，因此画家和雕塑家把他刻画成戴盔的，跟刻画别人不一样。而普鲁塔赫说，当古代画家塑造有某种生理缺陷的国王时，倘若不想遮掩缺陷，便会尽力地加以修正，并又使其不失相似。[11]

他还主张，历史画中人物形象的塑造，应通过姿势和表情来刻画内在情感，从而打动观者的灵魂：

> 但愿每一个人的动作都能恰当地表现出他的内心活动，但愿激烈的内心冲动都有类似激烈的身体动作相适应。[12]

在这方面，他赞赏古代塞浦路斯画家提曼特斯（Timantes）表现人物悲伤和痛苦时所运用的方式。这位画家在描绘伊弗几尼亚牺牲的情景时，在塑造了悲伤的克尔汉特和更悲伤的乌利斯之后，"其全部技艺已经用完"，当再要去画伊弗几尼亚的父亲阿伽门农的全部痛苦时，"索性用斗篷蒙上了他的头，于是这位父亲

[11] Leon Battista Alberti, *On Painting*, pp.76–77.
[12] Ibid., p.80.

的悲伤就留给观众去想象了"[13]。他还特别提到当代的画家乔托在罗马画的那幅《船》,在这幅画中,人物的情感通过动作和表情而得到适当的显示:"在这条船上,乔托安排了11名因为观看一个在水面上行走的同行者而惊恐万分的圣徒。画家表现出了每一个人是以怎样的面部表情和手势反映出各自的内心激荡,而他们的动作和状貌却是大相径庭。"[14]在阿尔贝蒂看来,一幅历史画之所以能够深深地感染观者,正在于画中传达的情感震撼人心,使观众在面对画时,与哭者同哭,与乐者同乐,与悲者同悲。正因为此,他把画家借助动作姿势和面部表情来说明行为和传递情感的能力看得尤为重要。

模仿自然

对于阿尔贝蒂来说,绘画和雕塑是对于自然的模仿。在《论绘画》中,他以一种绝对的自然主义来定义绘画。他说:"画家的功能在于:用线条描画,用色彩涂抹在任何平面或墙壁上,将人体画在平面之上,从而在一定距离,从源自中心的某个位置,它们看上去像浮雕,显得栩栩如生。"[15]在他看来,纳西斯可被看做第一位画家,因为他在水中的映像实际上就是一个平面(水面)上的他自己的精确肖像。雕塑家的任务与画家相同。在《论雕塑》中,他在介绍了三类运用不同方式制作作品的雕塑家后指出:"尽管他们运用的技艺不同,但目标却是一致的,即力求使他们的雕刻作品相似于自然界真实的物质。"[16]阿尔贝蒂的模仿理论强调视觉的逼真性,而不再坚持任何象征性的目的。这种自然主义,相对来说是对传统的艺术再现说的革新,也反映了地道的文艺复兴精神。

阿尔贝蒂用一种颇为科学和理性的方式,来定义这种自然主义的绘画。他想象出一种视觉锥体,把眼睛作为该锥体的顶点;视觉锥体,便是由从这个点射向所看之物的若干条线构成。在他看来,任何画面都是这种视觉锥体的一个横断面。在一定距离外,画面被画幅的形状划分出界限,就像是一扇窗户,透过这个窗

[13]　Leon Battista Alberti, *On Painting*, p.78.
[14]　Ibid.
[15]　Ibid., p.89.
[16]　Leon Battista Alberti, *On Painting and On Sculpture*, edited by Cecil Grayson, Phaidon Press, 1972, p.121.

户，观者在某个特定视点观看着"窗外"的景象。[17] 这就是阿尔贝蒂有名的窗户理论。潘诺夫斯基在其《惠更斯和达·芬奇的艺术理论》中，曾经评价这一窗户理论与中世纪绘画观的区别：

> 在中世纪，绘画被设想成在一个不透明的二维平面上覆盖着线条与色彩，它们被看成是三维空间的对象的标记与符号。在文艺复兴时，一幅画被设想成，用阿尔贝蒂的话说就是，"一面窗户，我们从中看到了可见世界的一部分"。[18]

为了便于记录"窗外的景象"，精确描绘物象的轮廓，阿尔贝蒂还发明了一种称为"纱幕"的工具。按照他的说法，这种纱幕"是一种细薄的、根据个人趣味染成任何一种颜色的，用较粗的线分成若干平行面的布。它被放在眼睛和所看物体之间，使视觉锥体能透过它的孔隙"[19]。他在《论绘画》中详细描述了纱幕给画家带来的好处：

> 首先，它可以使动的东西看上去不再动了；其次，它能使你比较容易地确定物体的各个轮廓线和各个面的界限。如果你在一个平行线上看到了额头，在另一个平行线上看到了脚，在上一个平行线上看到了两颊，在下一个平行线上看到了下巴，总之，你在不同的平行线上看到的人体的每一部分，那么你也将会在画布或墙上看到它们，只要你把画布或墙面划分成类似的平行线，并在相应的平行线上把人体的每一部分都安置得十分准确；再次，在初学绘画的情况下，纱幕尤为有益。当你借助纱幕，看到完整的具有浮雕感的作品时，你无论在自己的判断上，还是在经验上，都会充分地相信我们的纱幕对你有利到何种程度。[20]

[17] Leon Battista Alberti, *On Painting*, p.56.
[18] 转引自门罗·C.比厄斯利：《西方美学简史》，高建平译，北京大学出版社，2006 年，第 98 页。
[19] Leon Battista Alberti, *On Painting*, pp.68–69.
[20] Ibid., p.69.

其实，这种工具与现今画家用于放大绘画的九宫格是一回事，所不同的只是纱幕格子里的物象是自然物，而九宫格里的则是被放大的图稿。不过，纱幕也有不足之处，那就是它只能运用于我们肉眼看得见的景象。当画家想要以他并非实际所见之物来安排画面时，就需要某种更为有效的工具了，这就要用到阿尔贝蒂在其《论绘画》前二书中所阐述的整个"透视法"的理论。

阿尔贝蒂以画家具体的几何学代替自然科学家的抽象的几何学，来解释人们之所见。他以"人是万物之尺度"这一古典原则为基础，指出画家将一个假定的人物比例引入画面，以此可以为人物和建筑创造出一种空间场景，并且可以不顾画面的尺寸大小，而在这一场景的逻辑连续中，反映通常的视觉经验。为了一致和统一，这一程序要求某种对画家和观者来说共同的固定视点。中心的一根单独的轴线，叫做"中心视线"，射向视线的焦点，其作用是，既在视觉上也在观念上，将画家和观者的眼和脑集中于某个单一"视点"之上。虽然阿尔贝蒂从不使用"透视"（perspective）这一术语，然而，透视所具备的双重的现代意义，即一种绘画技术和一种观看方式，在他的系统中却已经初见端倪。文艺复兴早期的这种基于光学几何学的绘画技术，在佛罗伦萨已经被布鲁内莱斯基用于展示空间中的建筑物。

除了描绘轮廓的"透视法"，模仿自然的另一种有效手段便是光影。阿尔贝蒂说："画家应努力学会使用黑和白，这两种显示明暗的色，能使画中的东西显出立体感。"[21]他在《论绘画》中详细讲述了通过黑和白表现明暗关系，创造"浮雕感"的方法："首先，要像涂清淡露水那样把白或黑涂在面上，然后根据哪里需要，再在哪里涂上一层、两层……这样会逐渐做到，哪里光线强，哪里就显得较白，哪里光线弱，哪里的白就化为乌有，似乎处在烟雾中。而在相反的地方，他们应该用类似的方法去涂黑。"[22]这样的方法，还能使画中不同质地的东西显出生动的质感："尽管各种器皿是画出来的，但它们借助于正确的明暗对比显得好像是银的、金的或者是玻璃的，并且显得好像在闪光。"[23]

[21] Leon Battista Alberti, *On Painting*, p.82.
[22] Ibid., p.83.
[23] Ibid., p.84.

美的表现

虽然绘画的首要功能是忠实地模仿自然,但是它还有更为重要的任务。画家必须使他的作品不仅逼真而且优美。优美与准确的模仿是两码事,正如阿尔贝蒂以古代画家德米特里厄斯(Demetrius)为例所述:"他并没有获得最高的赞誉,因为他作画过于关注作品的真而忽视了美。"[24] 显然,美并不是一种一切自然物都固有的品质,虽然自然是艺术家发掘美的唯一源泉。因而艺术家完全不必不偏不倚地对待自然。"我们必须始终从大自然中取材,始终从大自然中选择最美之物。"这种选择的过程至关重要,因为"就连自然本身也不能保证其创造出来的任何物体在各个部分都绝对完美"[25]。

我们不妨先来考察一下阿尔贝蒂所说的美的含义。

阿尔贝蒂其实并没有对这种仅靠模仿无法获取的美做出明确的定义。在《论绘画》中,他没有详论这个话题,却断定其读者在看到这种美时必能领略。在后来更为详尽的《论建筑》中,他给出了两种大致见于维特鲁威著作的美的定义。在第一种定义中,他把美描述为"某个事物各部分的匀称和谐,对于这类事物作任何增加、删减或修改,都将减弱其美感"[26]。在第二种定义中,他说:"美是和谐一致的各部分,按照某个固定的数值、一定的关系和法则来组成的一个整体。"[27] 或许更为重要的是他在《论建筑》第六书中的一段话,在那里,他再一次以建筑为参考,详述这一观念:

> 在最美、最可爱的事物中令我们欢愉的东西,或是源于智力的某种理性启示,或是出自艺术家之手,或是由材料自然天成。思维的任务就是选择、决断和整理,等等,它们使作品被赋予高贵。人类双手的任务则是收集、添加、删减、勾勒、仔细地操作,等等,它们使作品被赋予优雅。而从自然那里,不同的事物则获得重量、轻盈、厚度和纯净。[28]

[24] Leon Battista Alberti, *On Painting*, p.92.

[25] Leon Battista Alberti, *On the Art of Building in Ten Books*, p.156.

[26] Ibid.

[27] Ibid., p.303.

[28] Ibid., p.159.

阿尔贝蒂认为美给眼睛带来欢娱。从某种程度上说，我们对美的认知，正是依靠这种视觉的快感。但他并不认为美的认知与这种眼睛的欢娱相一致。在《论建筑》中，他明确区分了喜欢一种事物与判断其美感这两种不同的体验。他以人们对女人的品位为例：虽然有人喜欢胖，有人喜欢瘦，有人喜欢适中，

> 但是，仅因为你喜欢的是这一类或者别的什么，你就能坚持说其他类型的形式不美不高贵吗？当然不能，喜欢某位女性必定有某种原因，我并不想试图去解释这种原因，只是在评判美时，你不能只依赖某一观点，而必须以思维固有的评判为标准。[29]

在别处，阿尔贝蒂在个人趣味与审美标准之间作了区分：

> 很多人……说我们对美以及建筑的理念统统都是错误的，他们坚持认为建筑的形式可根据个人品位的不同而丰富多变，而不必依靠任何艺术规则，认为未知即不存在，是一个多么无知的普遍错误。[30]

由上可以看出，阿尔贝蒂认为，人对美的认知不能只靠趣味，那纯粹是个人的、易变的，只有通过人类共有的理性才智，才能形成对艺术作品美感的普遍认同。

让我们再回到艺术不仅要逼真而且要优美的话题上来。

对于阿尔贝蒂来说，忠实模仿自然与表现和谐之美，这二者并不是截然对立。他并不认为美与自然背道而驰。美隐藏于自然之中，艺术家的任务就是发现并展示它。他必须仔细地从他面前不同模特儿的身上，选取最优美的部分，以将它们结合于单独一个完美无瑕的整体之上："他必须从所有美的躯体上，提取这些受到特别赞美的部分……这是非常困难的，因为完美无瑕从不见于任何单独的躯体，而是散布在众多不同的躯体上。"[31] 阿尔贝蒂也在其《论雕塑》中阐述了这种

[29] Leon Battista Alberti, *On the Art of Building in Ten Books*, p.302.

[30] Ibid., p.157.

[31] Leon Battista Alberti, *On Painting*, pp.92–93.

模仿自然的方法:

> 我们费了很大劲,记录下了人体的主要尺寸,然而我们并没有选择这个或那个单一的人体,而是尽力在创作中,将分散在不同躯体中的最高的美记录下来……我们选择了大量被认为最优美的人体,并记录下每个的尺寸。我们将这些放在一起相互比较,去除那些低于或高于正常限度的极端尺寸,挑选出普遍认可的适中尺寸。[32]

这其实也是古代画家塑造完美形象时所采用的方法。西塞罗和普林尼都记述过那个有名的宙克西斯画美女的故事:这位画家在克罗顿城的赫拉神庙作画时,为表现海伦形象的超凡之美,在城中挑选出五位绝色美女,博采众长,把各人身上最优美的部分,集中画在一个形象之上。阿尔贝蒂在《论绘画》中特别提到这个故事,并且赞扬宙克西斯"是一个聪明的画家"。他还模仿西塞罗的套式说道:"对于任何人,甚至对大自然来说,都极少有以下的事情:所有问题都已彻底解决,一切都很完美。"

第二节　达·芬奇与《画论》

达·芬奇(Leonardo da Vinci,1452—1519,图3—7),意大利文艺复兴盛期最伟大的巨人和多才多艺的天才。他不仅在绘画、雕塑、建筑等艺术领域中有着非比寻常的造诣,留下了人类艺术史中最为光彩熠熠、脍炙人口的华丽篇章——《最后

图3—7　达·芬奇,自画像,素描,33.3×21.3厘米,1512年,都灵皇家图书馆

[32] Leon Battista Alberti, *On Painting and On Sculpture*, p.135.

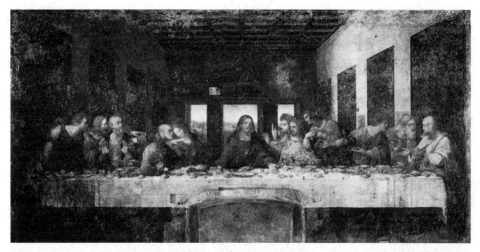

图 3—8 达·芬奇，最后的晚餐，灰泥墙、蛋彩，880×460 厘米，1495—1498 年，米兰感恩圣马利亚教堂

的晚餐》（图 3—8）和《蒙娜丽莎》（图 3—9）等，而且在诸如数学、机械工程学、医学、军事科学、植物学、解剖学、地质学、地理学、水利学、空气动力学、光学与其他学科的研究领域中，均做出了巨大的贡献。他以人类最为睿智的大脑之一，预见了未来几个世纪的许多科学发现。包括牛顿的万有引力理论，以及哈维的血液循环理论，并且设想出了飞机、潜艇、坦克和毒气等的使用。他是我们所有时代中最包罗万象的天才之一，是意大利最杰出的画家、雕塑家、建筑师、设计师、理论家、工程师和科学家，是艺术与科学完美结合的典范，是人类浩瀚宇宙中最为夺目耀眼的明星。

达·芬奇从三十岁左右开始写作他在科学和艺术学等各个领域的研究成果的笔记，并在生命的最后三年中，试图创作出一部颇具分量的讨论绘画的专著。而事实上，达·芬奇留给我们的就是大量的笔记，而且其中大多数仅是草草地记录在速写本的页边。这些笔记既包括

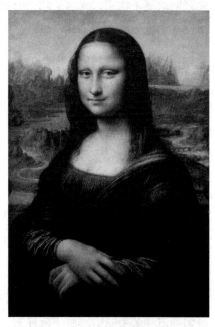

图 3—9 达·芬奇，蒙娜丽莎，木板油彩，77×53 厘米，1503—1506 年，巴黎罗浮宫

达·芬奇从他所读到的东西里摘抄下的段落，也包含了他个人理论或观察的原始思想。1519年达·芬奇去世以后，他的继承人和学生梅尔奇（Melzi）依照主题将其编纂成《画论》一书，供艺术家和学者研究观摩。梅尔奇去世以后，这些手稿就逐渐散落，甚至许多已经遗失掉了。今天，这些笔记主要藏在米兰、巴黎、温莎和伦敦的许多公共和私人图书馆中。在巴黎和温莎图书馆中发现的一些原作，大部分已经得以公开出版。而最为重要的一份原作副本，则现存于梵蒂冈图书馆。在这部书中，不仅可以看到达·芬奇对绘画的基础科学理论进行的总结，还有他对绘画美学原理的全方位探讨。该书成为继阿尔贝蒂《论绘画》之后的最重要的画论著作。

自古希腊直至中世纪，绘画与雕塑一样，都是贵族和上流社会人士不愿，也不屑为之的"技艺"。与从事诗歌、音乐等高尚的"自由艺术"的人们出入于贵族宫廷相比，画家和雕塑家大多只能委身于由手工业劳动者所构成的封建行会组织之中。而文艺复兴所带来的巨变，已使得艺术家们不甘心从流于技艺工人的卑微地位，而开始了与传统旧有观念的抗争。他们用自己的实践与理论发出了属于这个世纪最有力的呼声。因此，通过对不同的艺术门类进行比较，来分辨它们彼此之间的高下优劣，成为了此一时期众人皆欲为之的理论阐释模式。而为绘画争得一席高位，也自然地成为生活于这一传统之下的达·芬奇进行理论阐述的目的之一。这不仅确然提高了绘画的地位，而且改变了自古希腊以来所形成的诸多传统的艺术观念，从而引导着人们开始转向对绘画自身的特性和特殊功用的探讨，促进了绘画理论的深入与发展。

一　绘画与诗歌

立足于绘画与视觉感官的紧密联系，信奉于艺术模仿生活的学说，这些形成了达·芬奇论述绘画艺术优于诗歌艺术的理论基点，进而从以下四个方面对二者进行比较。首先，诗歌与绘画相比，前者以表现言词取胜，而后者以表现事实为佳。因此，言词与事实之关系，即等同于诗歌与绘画之关系。事实由眼睛所捕获，言词则由耳朵来闻听。而"被称为灵魂之窗的眼睛，乃是心灵的要道，心灵依靠它才得以最广泛最宏伟地考察大自然的无穷作品。耳朵则居次位，它依靠收听肉

眼目击的事物才获得自身的价值"。[33] 由此，则高下即见，"画胜过诗"[34]。虽然他也说过，"画是哑巴诗，诗是盲人画"[35]，但是，这里的诗画之说，已然超越了古已有之的诗画同源之说，而更多地强调了二者之间的高下之别。虽然它们都在极尽所能地模仿自然，但是由于感官依凭的不同，效果上的优劣之分已然显现。其次，诗歌与绘画相比，前者是想象的艺术，而后者是实在的艺术。两者的反映方式截然不同。显然，诗歌是运用语言为媒介，把事物陈列在形象的面前，而绘画则是确确实实地把事物展现于眼睛之前。诗提供给人们的恰恰缺少了这种实在性。"想象的所见及不上肉眼所见的美妙，因为肉眼接收的是物体实在的外观或形象，通过感官而传给知觉。但想象除了依靠记忆，就无法越出知觉的范围，假使被想象的事物无甚价值，那么记忆也会消逝和停止。"[36] 因此，以为与画家一样也表现出了同样事物的诗人们，依靠想象中的诗而欲与能够表现出实在性的画家分庭抗礼的话，则只能面临一败涂地的境遇。再次，诗歌是一种时间艺术，而绘画是一种空间艺术。二者的存在方式是不相同的。绘画是在二维的平面上，通过透视的科学运用，以及明暗的合理暗示等，营造出三维空间的高度错觉。从而将完整的物体美一目了然地呈现在观者面前，使其如同看到自然界实物一般。而以言词的先后出现顺序组成的诗歌艺术在表现物体之美时，则必然要割裂比例的和谐。在记忆中对已然断裂的篇章段落进行重组，势必难以企及绘画表现的整体性与完整性。最后，对于事物的包容量而言，诗歌与绘画相比，更是难以同日而语。由于画家可以创造出很多难以用合适言辞加以命名的事物，因此，绘画里包括的题材比诗歌要丰富得多。而较之与其他科学的关系来说，诗歌往往更多地受惠于此，而绘画则会与科学研究形成一种彼此互动的关系，甚而更多地影响着科学的进程。两相比较，则轩轾之势昭然。

[33] 达·芬奇：《达·芬奇论绘画》，戴勉编译，朱龙华校，广西师范大学出版社，2003 年，第 9 页。
[34] 同上书，第 8 页。
[35] 同上书，第 11 页。
[36] 同上书，第 8 页。

二　绘画与音乐

音乐与诗歌一样，都是属于听觉的艺术。但是，二者之间又存在着显著的差异。音乐家可以通过各个声部的组合来形成流畅的旋律，安排出十分和谐的节奏。而诗人根本没有办法来达到这种和谐，即是说，虽然二者都是通过听觉来实现知觉，但是诗人没有能力同时叙述各不相同的事物。而音乐所呈现出的许多特点，则与绘画相一致。它们都可以同时表现出事物的整体之美。因此，"由于这些原因，诗人在描写有形物体方面远不及画家，在描写无形物体方面又难望音乐家之项背"[37]。

由此，则不难看出，绘画与音乐在节奏、和谐、比例等诸多方面，确实有着许多高于诗歌的相似之处。但是，以此为基础对二者进行比较，则又清晰显出音乐的不足之处，那就在于它难以如绘画一样，经久不变。音乐无法使人从容不迫地反复欣赏、品味真正意义上的同一段旋律。它需要反复演奏，以获得一次次再生。因而绘画可以凌驾于音乐之上，而音乐只能做绘画的妹妹。因为绘画不会出现产生即意味着消亡的悲剧命运。最能经久之物最为可贵。因而，涂上亮油以后即可永保不坏的绘画就诚比音乐更为可贵。而内容最丰富又变化多样的东西最优秀。"绘画能够创造自然中存在于不存在的形象，因而较其他各种操作为优，比单靠人声的音乐赢得更多的赞扬。"[38]

三　绘画与雕塑

雕塑（图3—10）与绘画（图3—11）可谓是长时期内荣辱与共的好兄弟。自古代直至中世纪，二者同样处于相对卑微的地位，共历苦境。而到了文艺复兴时期，二者却又同时开始大放异彩，光耀夺目。这使得达·芬奇将雕塑列为一门"极有价值的艺术"[39]。但是，自古以来雕塑与绘画之间孰优孰劣的争论从未止息过。文艺复兴时期依然如故，甚而变得更为激烈起来。而在达·芬奇眼中，雕塑虽则

[37] 达·芬奇：《达·芬奇论绘画》，第16页。
[38] 同上书，第14—15页。
[39] 同上书，第20页。

图 3—10　皮萨诺"雕塑"的象征浮雕，约 1336—1343 年，佛罗伦萨大教堂钟楼　　图 3—11　皮萨诺"绘画"的象征浮雕，约 1336—1343 年，佛罗伦萨大教堂钟楼

颇有价值，但也仍然只能是排在绘画之后的一门艺术。诚然，二者都是诉诸视觉的空间艺术，但是又存在着许多差异之处。而恰恰是这些差异，愈发彰显出绘画艺术的高雅所在。不难看出，达·芬奇认为雕塑仅仅是一种最机械的手艺，它对艺术家最大的要求，就是进行体力的付出。而绘画则是一种优雅的愉悦身心的行为。而且绘画艺术还要求画家较之雕塑家付出更多、更复杂的精细劳作与理性思维。即是说，相对于雕塑家的躯体之劳而言，画家所进行的是更为高级的心思之劳。正所谓"画家经营作品，须考虑十个项目：光亮，暗影，色彩，体积，外形，位置，远，近，运动与静止。雕塑家则只需考虑体量，外形，位置，运动与静止。对他来说，明暗得自天然，无须考虑，色彩根本没有，至于远近他只需考虑一半，因为他只用得上线透视，用不着色彩透视，虽然物体离眼的距离不同，其色彩的轮廓于外形的鲜明程度也有不同"[40]。显然，三维空间中的雕塑艺术效果大多得自于天然，而在二维空间中进行艺术构思，设法营造出三维空间视知觉的画家们，则一切都要依托于自己的心思经营。并由此出现了绘画之中的三大奇迹：第一，物体从墙壁或者其他平坦的表面上突出，使得精于判断者上当。第二，以细

[40] 达·芬奇：《达·芬奇论绘画》，第 18—19 页。

致的研究估计光和影的正确的数量和质量。第三，透视。而此三点对于雕塑来说，可谓不费吹灰之力。也正是由于此，在构思上更为接近于绘画艺术的浮雕，便也理所当然地优于同门艺术圆雕了。因此，除了因为材料所致，而非艺术本身所造成的雕塑更为坚固持久的所谓优势以外，绘画在各个表现领域中，都要远在雕塑之上。

文艺复兴之初，在传统见解中所认为的，绘画属于机械艺术的看法，依然根深蒂固于时人观念之中。而真实的社会现实却是伴随着新时代的来临，造型艺术家们实则已然居于先进的社会阶层之中。他们大多拥有广博的知识，既是高明的艺术家，又是精通于冶炼铸造、人体解剖、数学、几何学等科学知识的专家。这使得他们已然难以安于地位卑微的现状。反抗旧有观念必然成为当时艺术家们最急于为之的赏心乐事。达·芬奇便是在将绘画与音乐、诗歌等自由艺术分别加以比较以后，自然而然得出了"绘画并非机械艺术，而是一门科学"的论断。"绘画的确是一门科学，并且是自然的合法女儿，因为它是从自然产生的。"[41] 事实上，达·芬奇所有笔记的写作，均是基于将艺术家视为科学家这一坚定信念。他不断地强调艺术模仿是一种科学行为，而不仅仅是机械过程的事实。他特别藐视那些忽视理论并以为仅仅通过实践就能制作出艺术作品的人们，也不赞成为了实现准确的模仿而一味依赖机器的人。机器的辅助作用，只应当被那些拥有丰富理论知识的人们，视为一种捷径和节省劳动的手段而已。因此，绘画也同科学一样，既要以感性知识作为基础，又要能够被加以严密地论证。而"那些不从经验（一切无可怀疑的结论的母亲）中产生，又未曾被经验检查的知识，也就是无论在起始、中途与终了一概未经过感官知觉的知识，就全是虚假而极端谬误的"[42]。绘画是一门科学，但它又不同于科学。绘画是自然界之中一切可见事物的模仿者，它能够将自然之中一切转瞬即逝的事物完美地保存下来，可以再现自然的创造物以及一切世界的美。而这一切显然对只研究事物数量、大小的科学而言，是永远望尘莫及的。在此意义上，绘画对自然的模仿显然不等同于科学对自然的研究。而且，"科学的、真实的绘画原则首先规定什么是有影物体，什么是原生阴影，什么是派生阴影以及什么是亮光。也就是说，不需动手，单凭思维就足以理解明亮、阴

[41] 达·芬奇：《达·芬奇论绘画》，第5页。
[42] 同上书，第3页。

暗、色彩、体积、形状、位置、远近和运动、静止等原则。这是存在于构思者心中的绘画科学，从这里产生出比上述的构想或科学之类更为重要的创作活动"[43]。因此，艺术家还应当是造物主和发明家。身为一名优秀画家所必须具备的某些技能，对于科学家来说，就不一定是必备的了。单单依靠科学的手段，也是创造不出艺术作品的。绘画"带着哲学的和敏锐的思索来研究每种形态的特性"。事物在本质、形式，以及想象中所具有的特点，都要先出现在画家的头脑里，然后才能出现在他手中的作品里。因此，达·芬奇甚至将艺术家的这种创造性才能，比之于上帝创造世界的力量。"那个存在于画家知识之中的神性力量，让画家的头脑变成了神的头脑的相似物。因为他用一支自由的手能创造出不同的存在，动物、植物、水果、风景、空旷的原野、地狱和令人恐惧的地方。"[44]因而画家不仅仅是一位模仿自然的科学家，他也是一名创造者。他所能画的不仅仅是描绘自然的作品，还有比自然多得多的事物。他通过创造出的动物和草木、植物和风景的无尽形式而实现了对自然的超越。

但是，这种创造性也并非意味着画家可以漫无边际地发挥自己的想象力。他创造出来的东西，必须是可以在自然界中找到最确切的根据和理由的。也就是说，即使它并非真的存在，它也必须看起来让观众觉得它似乎是存在的。如果想象中的景象不是由直接取自于自然界的物质构建出来的，那它将会是不明确和不完整的，因为"想象无法看到眼睛所看到的那般壮丽绚烂"[45]，而且"现实置于想象如同身体置于它投下的影子"[46]。即使艺术家想要画一个纯粹幻想出来的怪物，他也必须依据从不同的动物身上观察得来的肢干特征开始画它，否则它将无法让人信服。艺术家也只有通过这种方式，才能让自己的头脑里装满了以对自然界的准确认识为基础的图像。如此，想象才能为创造提供可靠的基础。艺术家必须带着双重身份进行创作：既是科学的观察者，也必须是富有想象力的创造者。

绘画与科学的关系在文艺复兴时期的确极为难解难分。将绘画视作一门科学，但又说它不同于科学，是由于历史环境使然的。对于透视学、解剖学、光影学等

[43] 达·芬奇：《达·芬奇论绘画》，第4—5页。
[44] 转引自 Anthony Blunt, *Artistic Theory in Italy 1450–1600*, Clarendon Press, 1940, p.37。
[45] 同上。
[46] 同上。

科学的研究，在当时率先兴起于画家、雕塑家、建筑师的实践活动之中。从此意义来说，他们就是事实上的科学家。而这些科学成果又会被应用于绘画。同时，绘画也会作为对于图像资料的记录而运用于科学探索，成为科学研究的技术手段。科学的地位在当时显然是高于绘画的，因此达·芬奇将绘画向科学靠拢。但是实际上，在达·芬奇的眼中，绘画的应用手段与范围，又显然是广于科学的，二者存在着明显的不同。因此，在他的行文中，才有了绘画既是一门科学，又不同于科学的论述。

图 3—12　达·芬奇，岩间圣母，199×122 厘米，1483—1486 年，巴黎罗浮宫

达·芬奇从人类的一切知识都来自于知觉这一唯物论观点出发，讨论绘画与现实的关系，指出"绘画是自然界一切可见事物的唯一的模仿者"[47]。他坚信，一定要对自然进行精确的模仿。他坚持将这种精确性作为对绘画的最终检验。"那幅与所模仿的事物最像的画应当得到最高的赞扬。"[48] 他甚至建议画家应当总是随身携带一面镜子，来看其中的映像是否与他的画精确相符。在一些情境中，他还将镜子里的映像称为"真实的绘画"[49]。因此，艺术家就是要准确地模仿自然，而且必须达到对逼真效果的强调（图 3—12）。如果一幅画没有生动逼真的外表，它就没有满足其必需的与所描绘的事物具有相似性的首要条

[47] 达·芬奇：《达·芬奇论绘画》，第 5 页。
[48] 转引自 Anthony Blunt, *Artistic Theory in Italy 1450-1600*, p.30。
[49] 同上。

件。在达·芬奇看来，这种特质较之颜色的美丽或者绘图的准确性，甚至更为重要。"画家的首要任务是让一个平面看起来像一个人体站立在这个平面之外，谁在这件事上胜过其他人就应该得到最高度的赞扬。这项研究或者说我们学习的顶峰取决于光和影。"[50] 纯粹的逼真外表，是一种对于任何种类的优秀绘画都至关重要的特质。模仿不但要精细，而且不能有丝毫试图改善它的企图。因为如果这样的话，就会导致艺术家走向矫揉造作和形式化。显然，达·芬奇是反对任何程度的理想主义倾向的。画家绝对不应当让自然来遵循自己心中的理念。美的获得可以通过从众多的事物中选取其最美丽的部分。例如他在画壁画《最后的晚餐》时，结合几个人的不同部分来创造基督的形象。一切美的获得，都应该在现实中渊源有自，才能避免主观化的倾向，以及形象力的超限度发挥。

达·芬奇全心全意地信仰自然，这让他不赞成一味模仿其他大师的风格。"我告诉画家们，谁也不该抄袭他人的风格，否则它在艺术上只配当自然的徒孙，不配做自然的儿子。自然事物无穷无尽，我们应当依靠自然，而不应该抄袭那些也是向自然学习的画家。"[51] 只有年轻的画家可以例外，因为研究大师的作品可以作为一种必须的训练。但是即便如此，也必须尽快放弃这种做法。照搬其他画家的风格，其危险之处在于会导致形式主义。而形式主义又会排斥自然主义，这就造成了最为严重的过错之一。形式主义一般始自于不断地重复某种技巧而不反过来向自然求助，结果最后形成了一种无意识的习惯，使得艺术家对他违背了自然的行为浑然不自知。

对于自然与绘画之间关系的论述，达·芬奇用了一个十分别致的比喻：镜子。之所以取用镜子与绘画作比，是因为二者在模仿自然时有着很多相似之处。"在许多场合下平面镜上反映的图像和绘画极相似。你看到在平坦表面上的东西可显出浮雕，镜子也一样是平面显出浮雕。绘画只有一个面，镜子也只有一个面。绘画不可触摸，一个看去似乎圆圆的突出的东西，不能用手去捧住，镜子也有同样的情形。镜子和画幅以同样的方式表现被光与影包围的物体，两者都同样似乎向平面内伸展很远。你若明白镜子借助轮廓与光影使物体突出，而在你的色彩之中，还具备比镜子更强烈的光和影，因此，若是你晓得如何调配颜色，你的图画就能

[50] 转引自 Anthony Blunt, *Artistic Theory in Italy 1450–1600*, p.33。
[51] 达·芬奇：《达·芬奇论绘画》，第 35 页。

像一面大镜子中看见的自然物。"[52]因此,艺术家完全可以以镜子为师,并将它作为绘画的工具,从中判断出自己作品的缺点,以达到对自然的如实反映。如果一个艺术家不是一个能够用艺术再现自然一切形态的多才多艺的能手,那他就不是一位高明的画家。但是,艺术家也不能一味只如镜子般盲目照抄自然。"那些作画时单凭实践和肉眼的判断,而不运用理性的画家,就像一面镜子,只会抄袭摆在面前的一切东西,却对它们一无所知"[53]。所以,艺术家要以自然为师,但又必须强调对理性的运用。艺术家要具备透视等一切科学知识,以忠实反映自然,还要与自然展开竞赛,创造出自然中没有的事物。因为科学已经为绘画提供了所需的基础与可能性,画家借此足以战胜自然。在这里,达·芬奇对于理性的肯定,实际上也就是对人的肯定。

达·芬奇对于世界的看法也正是以人为中心的,他还对动物和植物本身产生了浓厚兴趣。因此,当达·芬奇说绘画模仿所有的自然时,不仅将人类,还将其他所有生物和无生命自然界都包括在内了。他还将著作中的有关章节专门用来讨论马的比例问题。而幸存下来的残篇也有相当大一部分是与树木和风景画的大体外观有关的。"怎样画出夜晚""怎样描绘风暴",也都是典型的章节标题,与直线透视有关的所有笔记都是针对一幅更加完整的风景图画而写作的。显然,在他看来,如果没有风景绘画方面的知识,艺术家也将永远无法成为多才多艺的人,而且他对自然的模仿也将是不完整的。

绘画不仅涉及如何画出人类的身体,还包括如何画出他们的心灵。"好的画家必须画出两样最基本的东西,人和他脑子里所想的事情。第一个简单,第二个困难,因为它们只能通过姿势和肢体动作来表达。"[54]正是为了这个目的,达·芬奇阐述并发表了他的整套动作与表情理论。该理论几乎被所有后来的理论家采纳并加以发展,并于17世纪被法国的理论家们推向了顶峰。达·芬奇一遍又一遍地重复,通过一个人的姿势和面部表情来表现其内心的情感与思想。因为,"绘画里最重要的问题,就是每一个人物的动作都应当表现他的精神状态,

[52] 达·芬奇:《达·芬奇论绘画》,第39页。
[53] 同上书,第28页。
[54] 转引自 Anthony Blunt, *Artistic Theory in Italy 1450—1600*, p.34。

例如欲望、嘲笑、愤怒、怜悯等"[55]。他还为此孜孜不倦地给出了做法上的具体指标。而且，为了防止不自然，他强调要在观察时不被刻画的人物所察觉。更深入一步地，他还研究那些只能用手势语言来表达感情的聋哑人，以寻找恰当的手势。

与表情理论密切相关的另一理论是由达·芬奇首次发现，并又取得巨大成功的行为、外表端庄理论，即一个人物摆出的姿势不仅必须表现出他的情感，还必须与他的年龄、地位和职务等相符合。他的服装、活动的背景环境及作品的其他所有细节也必须与此相符。"遵循端庄理论，就是说动作、服装、背景和环境要与你所希望呈现出的事物的高贵或卑贱相适合。让一位国王在他的胡子、神采和衣服上显得高贵；让地点变得富丽奢华，让侍从带着敬畏和钦佩之情伫立一旁，在配得上又与皇宫的高贵相称的衣服上……让一位老人的动作不会像一个年轻人那样，一个妇人也不会像一个男人，一个男人也不会像一个孩子。"[56] 在达·芬奇的手里，动作与表情理论、端庄理论，都仅仅是对外部世界的完整复制图中的一个元素，如果没有它们，绘画将是不完整和难以令人信服的。

事实上，达·芬奇关于艺术模仿自然的想法，源头只能在他对待特殊问题的做法上看出来。而笔记中很大一部分论

图3—13 达·芬奇，圣母子和圣安娜，木板油彩，168×112厘米，1510年，巴黎罗浮宫

[55] 达·芬奇：《达·芬奇论绘画》，第152页。
[56] 转引自 Anthony Blunt, *Artistic Theory in Italy 1450-1600*, p.35。

述，是与画家相关的，是对事实的科学观察。其中一些，例如关于直线透视法的论述，前人已有所论及。但是在大部分的主题中，他的观察结果都是具有完全独创性的，甚至具有令人震撼的深刻性。不可否认，他的植物学笔记，尤其是关于树木生长的部分是带有非常强烈的个人色彩的，因为在他那个时代之前，人们很少注意对无生命自然界的科学研究。

在那些关于光与影以及论述空气透视的笔记里，他观察之精确则是极为显而易见的（图3—13）。他之所以非常重视前者，是因为如果不正确处理光和影，一幅画将无法达到浮雕般的逼真效果。因为"影子具有某种边界，谁忽视它，他的作品便缺少浮雕的感觉。这浮雕的感觉是绘画中最重要的元素，是绘画的灵魂"。[57]达·芬奇对自然观察之精细，还在于他注意到太阳在一层白色表面上投下的影子是蓝色的。而这一想法直到19世纪后半叶才又重新被人们接受，并成为印象主义的基本发现之一。而事实上，早在四百年前，达·芬奇已经有所述及，只不过由于这并非他的兴趣所在，所以才并没有进一步运用色彩理论加以实验。在空气透视领域，达·芬奇也是一位彻头彻尾的创新者。像阿尔贝蒂这样的早期作家们，显然并没有意识到随着物体越来越远，它们的边缘会变得难以清晰界定，很多细节也难以辨别清楚。他们甚至没有注意到，或者对这样的事实不是很感兴趣，即远处的山会呈现出蓝色。尽管在达·芬奇之前的一些画家，或是像佩鲁基诺（Perugino）一样的同时代人，曾在他们的绘画作品里以一种很含糊的方式，暗示过这种可能的透视情况，达·芬奇仍然是第一个就该主题进行真正系统研究的人。因为他坚信："光和影，再加上透视缩形的表现，构成绘画艺术的主要长处。"[58]

作为佛罗伦萨画派杰出的绘画大师，达·芬奇自然十分坚定地重视着素描的作用。当他在笔记中提问"线条与光影，哪一件难"[59]时，答案是显然的。因为他旋即论述道："最初的画只有一条线，这就是墙壁上包围着太阳投下的人影的线。"[60]因此，任何画家在习画之初，都应当首先临摹名师的素描，以训练自己的

[57] 达·芬奇：《达·芬奇论绘画》，第77页。

[58] 同上。

[59] 同上书，第162页。

[60] 同上。

手。素描的熟练是通向绘画中浮雕感的必然途径。显然，在达·芬奇笔下，对色彩的重视必将不及素描。而且，对此二者的态度也十分鲜明。"哪一样更重要？是使形象具有丰富的色彩重要，还是具有明显的浮雕效果重要？——唯有绘画被观众视如契机，因为它使原来没有浮雕的物体呈现浮雕，使壁上的东西似乎凸出壁外。色彩却只能显扬它的制造人，它除了美观之外平平无奇，而这色彩的美也不归功于色彩的制造人。一个画题即使抹上丑陋的颜色，仍能以浮雕假象使观者惊服。"[61]

尽管如此，也并不代表达·芬奇是一位全然轻视色彩的大师。他不但给出了如何调配各种颜色，以及如何用色的具体方法；而且在对色彩的具体观察中，也处处闪耀着智慧的光芒。下面一段论述，足以照亮印象派的发现之旅："若你在乡间见一妇女，身穿洁白衣裳，则她身上受阳光照射的部分光亮耀眼，像太阳一样伤眼睛。妇女衣衫之接触大气的部分，加上阳光的交织投射，而呈现蓝色，因为空气是蓝的。若就近地面上有一片草地，而妇女站立于阳光与受光草地之间，则可见朝向草地一边的衣褶受反射光线而沾染草的颜色。所以物体不断受邻近发光与不发光物体之影响而改变其颜色。"[62]

达·芬奇对于艺术家应当具备何种素养的论述，实则贯穿于他全部的绘画主张之中。艺术家除了要师法自然，运用科学的观察方式以描绘自然以外等许多必备的技术素质以外，还应具备一些非技术因素的素质。例如，艺术家应当多才多艺。而这也是文艺复兴时期艺术家们普遍具有的特点。因为"不多才多艺的画家不值一赞"[63]。而如何做到这一点呢？就是要以同等的爱，去爱属于绘画中的一切。画家要力求使自己多能。又如，画家还应当在作画时耐心听取别人提出的有益建议，互相观摩，做出自我批评。最后，相信也是最为重要的，画家应当具备远比金钱更为重要的高尚美德。让我们来共同聆听达·芬奇的教诲："人的美德的荣誉，比他的财富的荣誉不止大多少倍。古今多少帝王公侯，可是却没在我们记忆中留下一丝痕迹，就因为他们只想用庄园和财富留名后世。岂不见多少人在钱

[61] 达·芬奇：《达·芬奇论绘画》，第 103 页。
[62] 同上书，第 110 页。
[63] 同上书，第 33 页。

财上一贫如洗,但在美德上却是富豪呢?"[64]

汇集了达·芬奇毕生创作经验,以及文艺复兴盛期辉煌美术成果而写就的《达·芬奇论绘画》,以百科全书式的宏伟篇构,将与绘画,与艺术家有关的问题,一一加以涉及。达·芬奇,这位学识渊博的文化巨人,不但继承并推动了绘画美学理论的传统和发展,发表了无数的真知灼见,而且将科学与绘画加以完美的结合。他不但将科学的观察运用于绘画,并且以绘画推动着人类科学的进步。科学以艺术的完美结合,淋漓尽致地呈现于这位巨人的眼中,展现于这位巨人的笔下,矗立起一座后人难以逾越的艺术高峰。他科学的绘画态度,理论紧密联系实际的作风,以及前瞻性的眼光,将永为世人所赞颂!

第三节　米开朗琪罗·鲍纳罗蒂

米开朗琪罗(Michelangelo Buonarroti,1475—1564,图3—14)艺术理念的主要来源是他的诗歌。虽然他有五百多件书信之类的资料保存了下来,但仅少数涉及艺术问题。而有关于他自身性格、行为和艺术实践方法的评论及说明,则被他的同时代人记录了下来。其中最重要的是孔迪维(Condivi)和瓦萨里对他的传记性纪录。这些记录证明了他于所处时代的艺术实践与理论,都有着精确而深刻的见解。

米开朗琪罗在涉及"人类行为和行动"(孔迪维)这一阐明解剖学的论文中,曾计划以一种更系统的方式介绍他的观点,但这个计划未能实现。那是因为他本人创作热情的整个气质,和抽象议论的要求是格格不入的。然而某种程度上,米开朗琪罗对艺术评论的不系统和不完整,却使它们更有影响和易为后人所引用。评论家们总是拿他与同时代的拉斐尔全面、平衡、温和的性情进行比较。拉斐尔从16世纪后期开始,直到19世纪才被学院派视为艺术家的典范,而米开朗琪罗和他强大的想象力则向来所向披靡。

米开朗琪罗的同时代人和追随者都认为,是他决定性地打破了15世纪后

[64] 达·芬奇:《达·芬奇论绘画》,第41页。

图 3—14　米开朗琪罗，多尼圣家族，木板蛋彩，直径 120 厘米，1503—1504 年，佛罗伦萨乌菲齐美术馆

期，以观察或实验为根据的、数学的方法。阿尔贝蒂、达·芬奇和丢勒（Dürer）都列出了精确的比例规则，并假定自然是基于普遍准则的。而米开朗琪罗则更提倡直觉的方法。艺术理论家洛马佐曾记录了他的一句话："假如一个人没有眼睛，所有几何学和算术的推理，所有透视法的检验，都是无用的。"[65] 据瓦萨里记载，米开朗琪罗认为"最好把圆规放在眼中而不是手里，因为手工作，而眼睛作出判断"。[66]

米开朗琪罗对于方法的强烈自觉，绝大部分应归于他对自己雕塑家身份的强烈认同感。在所有的视觉艺术中，雕塑是最取决于工具和技巧的，并且对体力和材料的要求也是最高的。对于大多数艺术理论家来说，雕塑比起"绅士"的绘画艺术来，地位要显然低下得多。阿尔贝蒂和达·芬奇都声称绘画是视觉艺术的"主人"。这些偏见的存在，也正解释了为什么米开朗琪罗会对多纳太罗这位 15 世纪首屈一指的雕塑家如此地崇敬——因为他是第一位强调艺术不应当仅使用机械方

[65] Chris Murray ed., *Key Writers On Art: From Antiquity to the Nineteenth Century*, p.64.
[66] 乔尔乔·瓦萨里：《意大利艺苑名人传·巨人的时代（下）》，刘耀春译，湖北美术出版社和长江文艺出版社，2003 年，第 327 页。

法的艺术家。

米开朗琪罗对完整和统一这一艺术理念给予了新的强调。15世纪有关雕塑的讨论十分重视机械装置的充分利用，这允许庞大的雕塑家队伍对雕塑进行零碎和多项的制作。达·芬奇认为，这恰恰证明雕塑的次等，鉴于模制品"分享部件的最初的最基本的荣誉"，而绘画"保持它的高尚的品格，给它的创作者带来非凡的荣誉，并保持它的珍贵和独一无二……比起那些模制品，这种稀有性给予绘画更大的卓越性，使它获得广泛传播"[67]。在这期间，最大量频繁生产的是小规模的浮雕和雕像，但米开朗琪罗则在浮雕方面创作得很少，甚至没有创作过小雕塑，而倾其力于巨大规模的单独雕塑的制作。文艺复兴时期试图声称艺术作品和艺术家的稀有性，而他的一些雕塑极少甚至无人能够加以模仿。米开朗琪罗作品中最显著和最具影响的方面，是其巨大的规模和多愁善感性的表现。瓦萨里用"可怕"（terribilità）这个术语来说明其作品令人敬畏的庄严和强度。

有时，米开朗琪罗似乎想象美为某种高贵的和超自然的事物。瓦萨里告诉我们，在他的人物中，他的兴趣仅在于建立整体上的某种优美的和谐，而不是人物特性的呈现。他的一些诗歌表明了一种新柏拉图主义的美的概念，超越了单一感觉官能的限制。他在一首为年轻的贵族托马索·德·卡瓦利耶（Tommaso de Cavalieri）创作的十四行诗中，认为对眼睛的注视给艺术家一种神圣美的幻象："那一天我凝望你清朗的眼睛，如此纯净，没有丝毫凡俗的终影，在里面我看到上帝的灵魂，用爱激起我灵魂的暴风。我的精神不仅汲取自上帝，大地外在的美赠予如此的光明，它再无渴求。幻象，便是一切，它向万能的形式径直飞行……"（诗105）[68] 他写了相似的诗歌献给维多利亚·科隆娜（Vittoria Colonna），一位贵族寡妇，也是那个时代最杰出的女性之一。他在这首诗中写道："……灵魂，真实而未玷污的理智，通过眼睛达到美的高度，自由飞翔，不受肉体禁锢……"（诗166）[69] 他从她的眼睛上升到她的"高尚的（即神圣）美"（图3—15）。

艺术史家通常假定诗是米开朗琪罗对于美的想象的主要方式。然而并不总是明白这些理念是怎样与他的艺术联系起来的。温克尔曼，作为新古典主义的权威，

[67] Chris Murray ed., *Key Writers On Art: From Antiquity to the Nineteenth Century*, p.66.
[68]《米开朗琪罗诗全集》，邹仲之译，新世界出版社，2003年，第83页。
[69] 同上书，第124页。

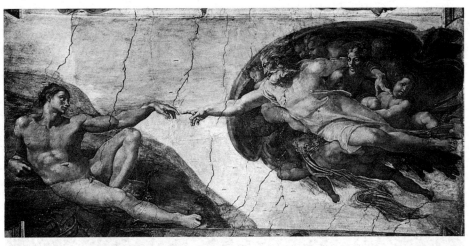

图3—15 米开朗琪罗，创造亚当，创世记局部，壁画，1508—1512年，梵蒂冈西斯廷礼拜堂

敬畏拉斐尔，赞美他在理想美方面的优雅的沉思，而惋惜米开朗琪罗的艺术缺乏理想美。雕塑和绘画的表现方式不同于诗歌创作，在雕塑和绘画中，米开朗琪罗倾向于忽略脸部和眼睛，而特别注重表现身体。例如他的《大卫》(David)，虽然看起来极度远离观众，反而更吸引我们的眼睛注视他那赤裸裸的身体。虽然他喜欢在艺术中再现人体美，但他并未因此陷入任何猥亵的思想之中。为了保持这种做法，米开朗琪罗否定肖像画，因为肖像画无疑是最令艺术家关注脸部和眼睛的艺术形式（仅一幅归于他的肖像画幸存下来，它是一位年轻男子的理想化的素描）。像文艺复兴时期的其他意大利艺术家一样，米开朗琪罗也非常重视素描在绘画中的作用，他认为"素描也可以称之为素描艺术，既是绘画的最高点，也是雕塑和建筑的最高点；是一切绘画种类的源泉和灵魂，是一切学科之本"[70]。

米开朗琪罗的很多诗曾被学者认为是极其肤浅的，甚而怀疑那些都是他年轻时的作品。但事实恐怕远非如此，它们对我们理解米开朗琪罗的艺术理论是至关重要的，它们属于但丁"温柔的新体"(rime petrose)的诗派传统。他有一系列的长诗把心爱的人描述得像坚硬和粗糙的石头，相对来说，诗人的语言也是粗糙的。这是皮格马利翁（Pygmalion）神话的倒置，在这里，肉体成为石头（而不是反之亦然），并且诗中的情人/雕塑家总是遭到回绝。正由于这种粗糙，美与丑陋

[70] 阿·阿·古贝尔，符·符·巴符洛夫编：《艺术大师论艺术》第2卷，刘惠民译，文化艺术出版社，1992年，第217页。

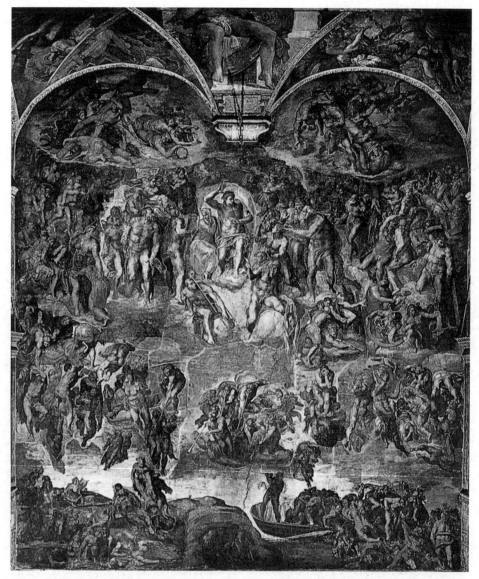

图 3—16 米开朗琪罗，最后的审判，壁画，1370×1220 厘米，1536—1541 年，梵蒂冈西斯廷教堂

和粗野无法避免地联系了起来。

米开朗琪罗声称他自己的诗是"粗糙和笨拙的"（诗 85）。这种形式与内容的粗糙的论断帮助解释了他的艺术为何包含如此多的自然状态和原始性。在 1541 年《最后的审判》（*Last Judgement*，图 3—16）公之于众之后，他的作品越来越被批评缺乏体面和优美，批评他把形式置于内容之上。但后来恰恰是这些特质使他

受到现代派的钟爱。例如，高更（Gauguin）的陶质雕塑《奥维立》（Oviri），就受到卢浮宫的《垂死的奴隶》（Dying Slave）的影响，毕加索（Picasso）和马蒂斯（Matisse）也都创作了《奴隶》的模制品。

为了表达制作雕塑的挫败，米开朗琪罗也改变了但丁"温柔的新体"诗派的惯常做法。在一首著名的诗歌中，篇首为"最伟大的艺术家什么也不能构想，只能依赖那岩石中的潜藏者，它被多余的石块包裹……轻蔑的或大理石般的风度，沉浮的命运，都不是我长久渴望、苦痛、活下去的原因，假如在你心中仁慈与死相伴，那就谴责我薄弱的才智……"（诗151）。[71] 他感叹自己无能力从单一的石块中提取图像，无能力雕刻仁慈的女士，在最后则表达了悔恨之情，并将之归咎于自己智能的低下（basso ingegeno）。然而，他同时认为雕塑是最高的艺术形式，因为雕塑面临极大的技术困难。在一封写于1547年的、回答本内代托·瓦尔基（Benedetto Varchi）有关绘画与雕塑各自优点的问题的书信中，米开朗琪罗声称雕塑是最伟大的，因为雕塑较之于绘画在"实践过程中面临更大的困难，更严格的局限和更艰苦的劳作"[72]。

米开朗琪罗进行诗歌创作的主要时期是1532—1547年，是他热情地创作诗歌献给卡瓦利耶、科隆娜和"美丽而残酷的女士"的时期。科隆娜死于1547年，从那以后，米开朗琪罗极少有完整的诗歌幸存下来。它们都具有一种忧郁、乖僻却又强健有力的开头。他后期的诗歌越来越病态和异常依恋死亡，为了证实与神圣的美相比，尘世的美何其黯淡，他放弃了"世界和它所有的寓言"（诗288）。他似乎否定视觉艺术，对曾是他立身之本的艺术表示轻蔑："……绘画与雕刻再不能抚慰我的灵魂，我的灵魂转向了神圣的爱，它在十字架上张开的双臂，将我们紧紧拥抱。……"（诗285）[73] 在现代，这些诗歌强化了米开朗琪罗作为不安的天才的形象，由于备受折磨而不能完成的雕塑也成为他在最后几年全神贯注于建筑的见证者。对于年迈的米开朗琪罗来说，从事绘画和雕塑太繁重了，而建筑设计则较为轻松。米开朗琪罗对于建筑有着拟人化的概念。这种类似通常产生于教堂的设计图和十字架之间。在他忙乱的毕生事业中，总是各种工程同时进行，当他还

[71]《米开朗琪罗诗全集》，第113页。
[72] 迟轲主编：《西方美术理论文选——古希腊到20世纪》，第92页。
[73]《米开朗琪罗诗全集》，第184页。

承担保罗教堂壁画时,就已经开始了为期17年的重建圣彼得(St.Peter)教堂的工作。他也许把圣彼得教堂视为类似于钉死于十字架上的基督的身体,有着前所未有的尺寸,欣然接受每一名礼拜者(撒门斯)的到来。圣彼得教堂的整个包容性,正是米开朗琪罗设计的具有巨大尺寸和规模的建筑结构的终极表现。

第四节 瓦萨里及其《名人传》

图3—17 瓦萨里像,佛罗伦萨乌菲齐美术馆

图3—18 《名人传》,1550年版扉页

瓦萨里(Giorgio Vasari,1511—1574,图3—17)的《名人传》(*Lives of the Artists*,图3—18)被认为是西方第一部艺术风格批评史。这部著作突破了按年代顺序排列艺术家传记的传统模式,为其作者赢得了"艺术史之父"的盛誉。瓦萨里的艺术理论,大致反映在他这部著作中所阐述的进步、模仿、disegno和优雅等概念中。对于瓦萨里来说,艺术的目的在于模仿自然,好的风格来源于对自然和对最杰出大师的双向模仿。而disegno,则为其提供了理念的途径和技术的手段。这两方面,可以说是达到艺术的最高境界——优雅的思想与技术的前提。

一 进步论的艺术史观

瓦萨里在其《名人传》第二部分的序言中宣称,他"不仅要记录艺术家的事迹,而且要区分出好的、较好的和最好的作品"[74]。这种区分,主要是以艺术进步的观念为基础的。对于

[74] G. Vasari, "Preface to the Second Part", *Lives of the Artists*, p.297.

瓦萨里来说，各种艺术的演进就好像生物的进化。他在《名人传》第一部的分序言中指出："艺术类似于我们生命的本质，有其出生、成长、衰老和死亡的过程。我希望用这一类比来使艺术再生的进化历程更加易于理解。"[75]

让我们来看一段瓦萨里关于古代艺术的经典文字：

> 卡那库斯的雕像非常呆板和缺乏生气，毫无动感可言，因而决非真实的再现；据说卡拉米斯所做的雕像也是如此，尽管它们在某种程度上比卡那库斯的更加具有魅力。接着是米隆，即便他没有完全再现我们从自然中所见的真实，也仍然给他的作品带来如此的优雅与和谐，以至于它们可被合理地称为非常优美。在第三个时期，接着的是波吕克勒托斯以及其他一些著名雕塑家，据可靠记载，他们制作了绝对完美的艺术作品。同样的进步一定也出现在了绘画中，据说（当然肯定正确），那些只采用一种颜色作画的艺术家（因而被称作单色画家 [monochromatist]），其作品远未达到完美。接着，宙克西斯、波吕克勒托斯、提曼西斯和其他人，仅用四种颜色作画，其作品中的线条、轮廓及造型备受称赞，虽然它们无疑还留有一些有待改进之处。然后，我们看见的是厄里俄涅、尼科马科斯、普罗托格尼斯以及阿佩莱斯，他们所绘的优美作品，一切细节都很完美，不可能再有更佳的改进，因为这些艺术家不仅描绘出绝佳的形体与姿态，而且将人物的情感与精神状态表现得动人无比。[76]

这段文字充分体现出瓦萨里所谓"进步"的思想。在这里，古典时期的艺术进步被分为三个阶段——在雕塑领域，第一阶段以卡纳库斯（Canacus）、卡拉美迪斯（Calamides）为代表，其风格呆板而缺乏生气，毫无动感可言，因而绝非真实的再现。第二阶段的代表是米隆（Myron），其雕刻作品虽离精确地再现自然还颇有距离，但比例更和谐，风格更优美。第三阶段的波吕克勒托斯（Polycletus）等雕塑家，则将雕塑发展"进步"到"至善至美"的境界。这种进步也发生在绘画领域。第一阶段以单色作画的画家，"远未达到完美的境界"。第二阶段用四色

[75] G. Vasari, "Preface to the First Part", *Lives of the Artists*, p.38.
[76] G. Vasari, "Preface to the Second Part", *Lives of the Artists*, p.299.

作画的画家，虽然其画中线条、轮廓及造型的把握已相当精到，但是"还留有一些不尽人意和有待改进之处"。而到第三阶段，普罗托格尼斯、阿佩莱斯等所绘的优美作品，"一切细节都很完美，不可能再有更佳的改进"，因为这些艺术家不但惟妙惟肖地描绘出人物的体态和姿势，而且传神地表现了人物的神情和激情。

贡布里希在《瓦萨里的〈名人传〉与西塞罗的〈布鲁图斯〉》一文中指出，瓦萨里的上面这段文字，其实是直接套用西塞罗《布鲁图斯》中的一段文字：

> 批评家中凡是注意过艺术初级阶段的，都能看出卡那库斯的雕塑太死板，不足以传真。卡拉米斯的雕塑仍然过于僵硬，尽管他比卡那库斯略胜一筹。甚至连米隆都未能创造出完全真实自然的作品，虽然谁都会毫不犹豫地赞美他。波吕克勒托斯的雕塑更趋完美。实际上，我认为他的作品已精妙绝伦。在绘画领域也可看到同样的发展。宙克西斯、波吕克勒托斯、提曼西斯等人仅用四种色彩作画，他们以轮廓和素描取胜。而依雄、尼科马科斯、普罗托格尼斯、阿佩莱斯等人能随类敷彩，天下万物只要经他们的笔一点化，就能达到华美而自然的境界。[77]

实际上，瓦萨里的进步论思想确实是对古代历史学中进步论历史观的套用。可以说，古代作家描述历史时所用的有关套式，恰是其直接的来源和范本。瓦萨里自己也曾坦诚地说，他所得出的进步论观点，是源于他对人文学科其他分支中几乎相同的进步的发现：

> 我还注意到，其他知识领域也取得了类似的进步，而且，所有自由艺术之间也确定无疑地存在某种关联，这进一步肯定了我的观点。[78]

瓦萨里从古代作家的著作中，不仅了解到古典时期艺术发展的状况，而且发现了古代艺术与所谓"再生"时代艺术发展惊人相似的趋势。这在他对于"再生"时代三个阶段的划分与阐述中，充分反映出来。他说，第一个时期为最古老的时

[77] 转引自 E. H. Gombrich, "Vasari's Lives and Cicero's Brutus", J. Warb. & Court. Inst., xxiii (1960), p.309。
[78] G. Vasari, "Preface to the Second Part", *Lives of the Artists*, p.299.

期。在这一时期，三门艺术显然处于一种远离完美的状态，它们虽然显示出某些好的特质，但是缺陷更多，故不值得过分赞扬。因而，该时期也被称为"童年时期"。第二个时期为过渡阶段，也称"青年时期"，在这个时期，诸种艺术"无论在创意还是在具体创作中都显示了巨大的进步：disegno 更精妙，风格更优美，润饰更细腻；艺术家清除了旧风格的残余，也清除了第一个时期所特有的僵硬和比例失调"。不过，这一阶段的艺术还存在着许多不足，因而尚未达到完美的程度。对此瓦萨里评论道："谁敢断言这一时期出现了在一切方面尽善尽美，能在作品的创意、素描及敷色方面都堪与今天的水准相媲美的艺术家呢？有谁在他们身上发现了逐渐加深人像阴影部分的色彩，而保留突出部位的光线，从而达到凸现人物形象的手法？又有谁看到了现代大理石雕像的穿孔技巧和精湛的雕琢技艺？"瓦萨里将第二阶段艺术所不具备的所有这些长处，统统视为第三时期的成就。在他看来，第三时期是达到完美成熟的阶段，故称作"壮年时期"。在这个时期，"作为自然的模仿者，艺术已经尽其所能，达到了登峰造极的境界，以至我们如今不是奢望它进一步发展，而是忧惧其衰落"[79]。

这里顺及地提到了那个让他"忧惧"的衰退阶段。尽管瓦萨里在《名人传》中没有也不可能对它专门地加以叙述，但是他的种种言论，却清楚显示了该阶段的存在。例如，他还在第一部分序言中写道：

> 我……希望为我们自己时代的艺术家提供一点帮助。我想让他们知道：艺术是如何从毫不起眼的开端达到了辉煌的顶峰，又如何从辉煌的顶峰走向彻底的毁灭。明白这一点，艺术家就会懂得艺术的性质，如同人的身体和其他事物，艺术也有一个诞生、成长、衰老和死亡的过程。我希望以此途径使他们更好地认识到艺术复兴以来的进步以及它在我们时代所达到的完美。艺术也很可能再度陷入如上面所说的毁灭和混乱（但愿这种情况不要发生）。[80]

在这里瓦萨里又一次明确提到"艺术也有一个诞生、成长、衰老和死亡的过

[79] G. Vasari, "Preface to the First Part", *Lives of the Artists*, p.299.
[80] Ibid., p.39.

程",并且指出他自己时代的艺术也有"从辉煌的顶峰走向彻底的毁灭"的可能,尽管他由衷地"但愿这种情况不要发生"。虽然《名人传》并未写到衰亡时期,表面上看只涉及三个时期,但是,我们却不能说瓦萨里并不承认"再生时期"的艺术演进中也有衰亡阶段。他之所以有意避开这种循环论,大概与他对他那个时代的感情有着密切的关联。

二 模仿自然与模仿杰出大师

瓦萨里在追溯艺术的发展历史时,他的艺术史观点受到模仿自然这一理论的支配。这种理论在文艺复兴时期曾被很多瓦萨里的先辈,如吉贝尔蒂、菲利普·维拉利、阿尔贝蒂等人所重述。薄伽丘在赞扬乔托时说他画的人物栩栩如生,这也成了瓦萨里赞扬一件杰作的最高表达形式之一。不过,瓦萨里的模仿论并不如此简单。他在《名人传》的序言中为模仿制定了两条路线:"我们的艺术完全是模仿,首先是模仿自然,其次,由于其自身达不到那样的高度,所以又是模仿那些被视为最杰出者的大师的作品。"[81]

对于瓦萨里来说,"模仿自然"其实并不是对自然的那种"不多不少的"照搬,而是对自然的提炼和加工。他坚信艺术高于自然。这种思想在贯穿《名人传》的诸多段落中重复出现。他决不同意达·芬奇那种认为艺术家只能指望最大可能地把自然表现得真实可信的思想。

瓦萨里曾在其《名人传》第三部分序言中写道:"风格关注于源自现实的最美的因素,这种因素产生于不断地记录最美的事物,以及将那些最美的东西,双手、头部、身躯和双腿,结合在一起,以使一个形象尽可能地优美。"[82]他所赞美的那种形象,是根据好的 disegno 和判断力选择和美化过的形象,因而显得优雅,绝不"像自然中的"形象那么粗俗和不雅观。在他看来,美与自然主义之间似乎存在某种对立。虽然阿尔贝蒂承认准确的模仿本身不足以产生纯粹的美,但也许不会接受瓦萨里所讲的这种对立。

瓦萨里所说的这种对自然的选择,很容易使人想到阿尔贝蒂。但实际上,瓦

[81] G. Vasari, "Preface to the Lives", *Lives of the Artists*, p.27.
[82] G. Vasari, "Preface to the Third Part", *Lives of the Artists*, p.771.

萨里的这种选择,却是根据某种与阿尔贝蒂完全不同的准则来进行的。对于瓦萨里来说,艺术家依靠其"判断力"(judgement)对自然进行选择,这种判断力并不像阿尔贝蒂所认为的那样,是某种理性的能力;其实,它更是一种直觉,一种非理性的天赋,与我们称作趣味的东西具有某种关联。它与其说是属于头脑,不如说是属于眼睛。

无论是瓦萨里还是阿尔贝蒂,都认为艺术家描绘人体须依照某种完美的比例,而不是完全依照真人(图3—19)。然而,在如何获得完美比例的问题上,两人的看法却完全不同。阿尔贝蒂认为,人体的完

图3—19 瓦萨里,亚历山德罗·迪·美第奇,1563年,佛罗伦萨乌菲齐美术馆

美比例依靠数学测量获得。而在瓦萨里看来,这种源于测量的比例,与他那种源于判断力的比例,在某种意义上说是冲突的。他认为,判断力似乎是独立地发挥作用,而无须任何理性测量的介入。在谈到15世纪意大利文艺复兴初期的艺术家时,他说:"在比例上他们缺乏那种好的判断力,这种判断力无须依靠测量,便能使艺术家的作品在其不同部分的适当关系中,获得某种丝毫不能被加以测量的优雅。"[83]而在论雕塑的序言中,他将这种情形阐述得更加清楚:"没有比眼睛的鉴别更好的适用标准;因为,尽管一个物体得到最精密的测量,但是假如眼睛仍然被弄得不适,那么对它的责难就不会终止。"[84]

瓦萨里所讲的模仿,除了上述这种通过判断力对自然加以提炼与美化的理想主义模仿外,还有另外一层重要含义,那就是,模仿好的范本,即模仿一流大师的作品。他认为,拉斐尔(图3—20)之所以能成为"最优雅的画家",是因为其"研究了古今大师们的成果,并从他们的作品中吸取了精华"[85]。而15世纪那种粗糙、僵硬风格的根源,一方面在于"过度研求",另一方面,则在于没有好的范

[83] G. Vasari, "Preface to the Third Part", *Lives of the Artists*, p.772.

[84] G.Baldwin Brown ed., *Vasari On Technique*, Louisa S. Maclehose trans., Dover Publications, Inc., 1960, p.146.

[85] G. Vasari, "Preface to the Third Part", *Lives of the Artists*, p.773.

图 3—20　拉斐尔像,《名人传》, 1568 年

本可以模仿和参照。瓦萨里把提香画风的"过于自然主义"也视为"没有对古今优秀作品进行研究"的结果,他说:"一个人假如没有画过足够的素描,没有对古今优秀作品进行研究,那么,他就不能靠自己的经验获得成功,也不能美化那些从模仿自然而得来的东西,并赋予它们优雅和完美,这种优雅和完美超越自然,而自然有些方面往往缺乏美。"[86]

不过,瓦萨里在模仿他人风格与手法的问题上,显然反对那种盲目机械的模仿。他指出,模仿者应当根据自身特定的素质和条件,有选择地去模仿,并且,应能够有机地融合不同的有利因素,从而形成自己的特有风格。他把拉斐尔视为这方面的典范:

> 拉斐尔很清楚,既然在艺术的某个方面无法达到米开朗琪罗的成就,那么就应当在艺术的其他领域赶上并超过他。因此他不只是模仿那位大师的画法,而是倾心于研究艺术其他领域的成果,力求在这个广阔的领域取得优异成就……他觉得弗拉·巴特罗米欧的画法非常好,于是便从巴特罗米欧那里汲取符合自己视觉感受和自己需要的东西……并将此与从其他大师那里得来的画法相糅合,从而创造了一种自己的风格。这种风格一直被人们认为有拉斐尔的特色,并一直为所有的艺术家崇尚。[87]

[86] G. Vasari, "Life of Titian", *Lives of the Artists*, p.1978.

[87] G. Vasari, "Life of Raphael", *Lives of the Artists*, pp.910–911.

对此瓦萨里总结道:"每个人都应满足于做那种与其天性相符的事情,绝不应该仅为了与他人竞争,而企图把手伸向某种与他的天性不相符的事情;否则,他将徒劳无功,且常常会使自己丢脸和失落。"[88] 他曾在"米诺·达菲耶索莱(Mino da Fiesole)传"的开头部分,对其有关模仿优秀范本的观点,作了全面的阐述:

> 当我们的艺术家同伴试图在作品中只是模仿其老师的风格,或只是模仿另一位画法精湛而令其钦佩的人的风格时……通过一段时间的钻研,他也许能够模仿得颇为相似,但是,只有完美,他们绝不能在其艺术中获得,同样明显的情况是,总是跟在别人后面的人,很难走到前面来……因为模仿必定是那种自然中最美之物的摹本之摹本……因而人们看见我们的许多艺术家同伴,除了学习其老师的作品,拒绝学任何东西,并且把自然抛在一边;结果他们得不到任何真正的知识,也胜不过他们的师傅,并且还大大损害了其天赋,因为,假如他们将(其师傅的)风格与自然事物结合在一起加以研究,那么他们如今便已经创作出了好得多的作品。[89]

这段极重要的论述,不仅解释了一部历史(对于所要仿效的不同大师的继承)的必要性,也解释了通过某种不断模仿和参照自然的过程而获得进步的途径。实际上,它与修辞学领域的一场由西塞罗所引起的关于风格之形成(以一种或数种模式)的辩论,具有某种联系。西塞罗在《论演说家》中建议:"学生应看到一种好的范本,然后尽一切努力获得这种范本的最佳品质。"[90] 他强调模仿优秀的范本,强调模仿古人。

西塞罗这种模仿范本的观念,显然对瓦萨里颇具吸引力,他以这种观念来解释每个艺术家是怎样了解自己的才能,形成某种个人风格,而不是落在别人后面,或跟着他人的脚步走。

[88] G. Vasari, "Life of Raphael", *Lives of the Artists*, p.912.
[89] G. Vasari, "Life of Mino da Fiesole", *Lives of the Artists*, p.590.
[90] 转引自 Patricia Lee Rubin, *Giorgio Vasari: Art and History*, Yale University Press, 1995, p.247。

三 设计（disegno）

瓦萨里把 disegno 视为诸种艺术的"父亲"。disegno 是一个意大利语的词，在英语中译为 design，汉语的常见译法是"设计"。不过"设计"一词显然远不能够传达 disegno 的本义。瓦萨里曾在《名人传》第三部分序言中对该词解释道："disegno 是对自然中最美之物的模仿，用于无论是雕塑还是绘画中一切形象的创造；这一特质依赖于艺术家手和脑……准确再现其眼见之物的能力。"[91] 实际上，disegno 具有形而上和形而下两层含义。其形而上含义，即"赋予一切创造过程以生气的原理"，或者说，是某种意图或创意，即行动之前头脑中的"观念"。其形而下的含义，则是具体艺术的基础：素描。

瓦萨里《名人传》第一部分序言，开篇便是一部将 disegno 的概念与"创世记"（Creation）的传说联系起来的艺术简史。在这里，disegno（种种艺术的"基础"）被解释为"赋予一切创造过程以生气的原理——它在创世之前便已经达到最完美的境地，那时，全能的上帝在创造了茫茫宇宙，并以他明亮的光装饰了天空之后，又进一步将其创造的智慧指向清澈的大气和坚实的土地。然后，在创造人类之时，他以那所创之物的极度的优雅，发明了绘画和雕塑的原初形式。"[92]

在《名人传》中，有一段重要论述出现在技法导言的论绘画部分。这是唯一的一段瓦萨里试图为 disegno 寻求某种普遍性抽象定义的论述文字，虽然有点含糊不清，却非常有趣。瓦萨里这样写道：

> disegno，我们三种艺术之父……始于理智，从众多单独的事物获得某种普遍性的判断，它与自然万物的形式（form）或理念（idea）相似，他知晓整体与诸部分之间，各部分相互之间，以及部分与整体之间的比例……从这一知识，生发出某种概念和判断，结果在人们的头脑中形成这样的观念：当某种事物通过手工而得到表达，便被称作"disegno"，我们可以断定，disegno 正是内在观念的某种视觉的表现和陈述，是他人已经想象并在观念中赋以形式之物的表达与陈述……当 disegno 通过判断

[91] G. Vasari, "Preface to the Third Part", *Lives of the Artists*, p.771.
[92] G. Vasari, "Preface to the First Part", *Lives of the Artists*, p.23.

而得出任何事物的一个内在图像时，它所要求的，便是人的双手通过多年学习与实践，自由灵巧地准确表达自然的任何造化。因为当理智通过判断而使观念（从自然的偶然因素中）净化时，那种已从事多年 disegno 实践的手艺，便不仅显示出艺术家的知识，而且显示出诸种艺术的完美和卓越。[93]

可以看出，瓦萨里试图赋予艺术以某种理论性基础，这一点是非常重要的。他所论述的那种感悟与传达的过程，有点亚里士多德哲学的味道，在这一过程中，艺术家的手工制作，在视觉与对抽象宇宙形式的知性理解力之间，进行表达和传递。这种与"理念"的关联，这种呈现于精神的概念，则又带有新柏拉图主义的影响痕迹。实际上，西塞罗早已经将这种理念与视觉艺术联系起来。在其《论演说家》中，西塞罗把那位完美的演说家与一种"理念"相比较，并以画家和雕塑家作比拟。他指出艺术家"心灵之中有一个完美崇高的观念"，艺术家通过对它进行参照而表现那些本身并不呈现于视觉的东西，即所谓事物之"原型"，或柏拉图的理念。[94] 相比之下，瓦萨里对 disegno 那充满感情的定义，便显得哲学的意味不够纯正。他将那种与美相关联的先验的柏拉图"理念"，纳入某种实用主义的亚里士多德观念体系之中，这一观念体系证明和解释了感觉与理智的相互依赖。

如果说，以上 disegno 作为意图或创意的含义显得过于形而上，那么，其另外一层含义——素描，则颇为实在和形而下了。

琴尼尼在其《艺匠手册》中曾说："绘画艺术的基础以及所有这些手工作品的起点，都在于 disegno 和 colorire。"[95] 在意大利文艺复兴艺术理论中，disegno 和 colorire 是一对相对照的概念。Disegno 意指用线表现物象的方法，它区别于那种用色调及光影来表现的 colorire（敷色法）。对于 colorire，皮耶罗·德拉·弗朗切斯卡曾在其《论画家的透视》（"De prospectiva pingendi"）一文中做过这样的解

[93] G.Baldwin Brown ed., *Vasari on Technique*, Louisa S. Maclehose trans., Dover Publications, Inc., 1960, pp.205–206.

[94] Erwin Panofsky, *Idea, A Concept in Art Theory*, Joseph, J.S.Peake trans., University of South Carolina Press, 1968, pp.12–13.

[95] 转引自 Michael Baxandall, *Painting and Experience in Fifteenth-Century Italy*, Oxford Univerity Press, 1972, p.139。

释:"我们所说的 colorire,是指根据光照所产生的色调变化,按照不同对象上所呈现的明暗去用色。"[96] 也就是说,colorire 近似于明暗法(rilievo)。而 disegno 与 colorire 的区别就在于前者注重以线造型,而后者则强调以光影及明暗造型。正如巴克森德尔所解释的:"colorire 的工具是画笔(brush),注重的是色调变化,表现的是物体的外表及光影。而 disegno 的工具是铅笔(pencil),注重的是线条,表现的是物体的轮廓和透视效果。"[97] 瓦萨里在其"乔托传"中所述的乔托徒手画圆的故事,让人感到他似乎是一位擅长 disegno 的画家。而弗朗西斯科·达·布提(Francesco da Buti),这位 14 世纪末但丁的推崇者,则指出:"(乔托)既是一位擅用画笔(brush)的大师[98],也是一位擅用铅笔(stile)的大师[99]。"[100] 事实上,我们从乔托的作品上确实能够看到布提所述的那种特点。他画中的形体皆以清晰的轮廓线勾画,并且以那种严谨描绘、色调或对比或渐变的色块来构成。

16 世纪中期,在意大利,就有关 disegno 与 colorire 的地位问题,瓦萨里与威尼斯作家洛多维科·多尔切之间曾经有过一场激烈辩论。辩论围绕着 16 世纪意大利绘画的两大传统——中部意大利传统和威尼斯传统孰优孰劣的问题而展开。中部意大利(尤其是佛罗伦萨)的绘画,以素描以及预先的研究构思和草图为基础,把对人物形象的勾画作为对艺术家技艺的最高检验;威尼斯画家则是直接在画布上涂绘,形成某种颇具自发性和表现性的艺术风格。这两大传统的风格区别,在瓦萨里与多尔切的争辩中,得到充分的阐述。

瓦萨里其实并不赞成那种一味推崇 diegno 而贬斥 colorire 的态度。正因为此,他在《名人传》第一版(1550)中,流露出对威尼斯绘画某种程度的赞赏,他在"乔尔乔内传"的末尾曾赞扬提香。他也赞扬乔尔乔内(图 3—21),因为"当时最优秀的艺术家称,在给形象以生命,以及在再创生动肌肤的新鲜感方面,乔尔乔内生来就比那些不仅在威尼斯,而且在任何地方作画的画家都更成功"[101]。不过总体上说,他还是宣扬佛罗伦萨和意大利中部绘画传统的优越性,强调米开朗

[96] 转引自 Michael Baxandall, *Painting and Experience in Fifteenth-Century Italy*, p.139。
[97] 同上。
[98] 即一位 finished painter (dipintore)。
[99] 即在板面上用铅笔作画的 disegno 画家(disegnatore)。
[100] 转引自 Michael Baxandall, *Painting and Experience in Fifteenth-Century Italy*, p.139。
[101] G. Vasari, "Life of Giorgione", *Lives of the Artists*, p.796。

图 3—21 乔尔乔内,暴风雨,画布油彩,82×73 厘米,约 1510 年,威尼斯艺术学院美术馆

琪罗和 disegno 的至高无上。素描,在意大利中部一直是艺术家与其委托人的合同协议的组成部分。作为一个词,disegno 为意图(intenrion)或计划(plan)。对艺术家来说这是观念与制作的联系环节。瓦萨里是在这个传统中接受教育,因而他同意并且提倡把素描放在第一位。他虽然也承认那些威尼斯艺术家的成就,但是认为他们并不享有获得最佳范本或最佳训练(尤其在 disegno 方面)的优势。尽管他们能够获得某种惊人的优美与逼真(艺术完美的组成要素),但并不能学到意大利中部以及古代的经验,不能准确地对这些经验加以吸收,因而也就没有

图 3—22 提香，乌尔比诺的维纳斯，画布油彩，165×119 厘米，1538 年，佛罗伦萨乌菲齐美术馆

能力通过 disegno 理解和表达艺术的深奥内涵。

多尔切在其出版于 1557 年的《绘画对话录》（*Dialigo della pittura*）中，则反对瓦萨里的这种观点。他否认素描是诸种艺术的唯一基础。他把绘画划分为三个部分，即 disegno、invention（创意）和 colouring。这样便降低了瓦萨里所认为的 disegno 的地位，使其在绘画中只具有三分之一价值。多尔切同时竭力抬高 colorire 的地位，说 disegno 只不过是"画家借以记录素材的形式"，而 colorire 则与自然的多样性和多变性相吻合。他把米开朗琪罗素描的卓越非凡当成某种局限，而把提香（图 3—22）抬到高于拉斐尔及米开朗琪罗的地位："确实只有在提香那里（但愿其他画家乐意接受我这种说法），人们才看到所有出色的形象都朝完美汇聚，这些形象在很多情况下是被单独地描绘。这就是说，无论在创意方面，还是在绘画技巧方面，都没有人曾经超过他。另外，在色彩方面也从未有人达到他的水平。"[102] 在他看来，敷色在表达物像的逼真感方面，具有不可替代的优越性，

[102] 转引自 Patricia Lee Rubin, *Giorgio Vasari: Art and History*, p.245。

从而 colorire 的地位至高无上："无可否认，敷色是如此重要和如此不可或缺，当画家成功地模仿出肌肤的色调与柔软质感，模仿出任何可能有的物质恰当的典型特征时，便使他的画显得栩栩如生。"[103]

对于多尔切的观点，瓦萨里予以反驳。他在《名人传》1568 年的版本中，对威尼斯艺术比以往更加严厉地加以批评。正如我们前面提到的，对于 disegno，他给出了某种更为宽泛的定义，称之为"三种艺术之父"，把"始于理智"的 disegno 解释为"自然万物的形式或理念"，这种理念，通过艺术家的双手或素描，得到具体的表达。他指出，威尼斯的绘画因缺乏 disegno 而具有严重的不足。他选择在"提香传"中表达他对于这种不足的遗憾。他记述了他与米开朗琪罗一道在梵蒂冈观景楼参观提香画室后的交谈。米开朗琪罗对提香的作品大加赞扬，说他喜欢提香的色调和风格，但可惜威尼斯人一开始并不把素描学好。米开朗琪罗说："假如提香得到艺术和 disegno 的充分帮助，就像他从自然那里，特别是从对真实物象的模仿那里得到帮助一样，那么就没有人能够超过他，这是因为他获得了一种最美好的精神和一种生动迷人的风格。"瓦萨里接着补充道："确实如此，因为一个人假如没有画过足够的素描，没有对古今优秀的作品进行研究，那么，他就不能靠他自己的经验获得成功，也不能美化那些从模仿自然而得来的东西，并赋予它们以优雅和完美，这种优雅和完美超越自然，而自然的有些方面往往缺乏美。"[104]

瓦萨里承认绘画中色调的魅力及其在创造生动逼真效果中的作用。他曾以威尼斯画家巴蒂斯塔·佛朗哥（Battista Franco）为例，告诫人们要当心"某种为许多人所持有的观点，即仅有素描就足够了"。但是他又认为那种"摆弄画笔"（handle the brushs）的熟练技巧，只属于手工制作。实际上，他在《名人传》中所关注的，是为那些源自素描实践的成熟创意和美的构想创造某种趣味。他说，像乔尔乔内那样的艺术家，被迫"将其素描的无能隐藏在其迷人的敷色之下"[105]。这表达了传统的对于那种过于肤浅的色调魅力的轻视和疑惑。

对于瓦萨里来说，艺术的目的是模仿自然，而好的风格，来源于对自然和对最杰出大师的模仿。而 disegno，则为这样的种种形式提供了观念性的途径和技

[103] Jane Turner ed., *The Dictionary of Art*, Macmillan Publishers, 1996, 9th volume, p.7.
[104] G. Vasari, "Life of Titian", *Lives of the Artists*, p.1978.
[105] Ibid., pp.1967–1968.

性的手段。其实，这一切就是瓦萨里所认为的艺术史的基本真相。它们构成了传统，而瓦萨里则通过观照观念的不变性与实践的多变性，而把这种传统转化为他的艺术史。

四 优雅（grazia）

瓦萨里整个艺术理论的一个重要贡献，是阐释优雅（grazia）这个新概念。可以说，瓦萨里是最早详细阐述绘画中优雅概念的艺术理论家。"优雅"一词，虽然早就被人用在了对绘画的分析与描述之中，却一直没有清楚地具有自己特定的词义，而是含糊地与"美"（beautiful）相混，或者最多只是在程度上区别于美。[106]是瓦萨里最先在谈论绘画时，把它与美在含义上区别开来。在他看来，优雅具有某种颇为新颖的特质；它区别于美，甚至与美相对立。虽然在《名人传》中该词从未得到过清楚解释，但是，倘若我们把不同的段落集中起来，便可以发现，在瓦萨里那里，美是一种依赖于规则的理性特质，而优雅则是某种难以言表的、依赖于判断力，从而也依赖于眼力的特质。我们还可以看出，瓦萨里最为关注和最感兴趣的是优雅，而不是美。

在瓦萨里看来，优雅是靠良好的判断力及品位所获得的，而不是依赖于测量。这种观念使我们可以重新评价他在概述15世纪意大利艺术家时，关于判断力的那段引文："在比例上，他们缺乏那种好的判断力，这种判断力，无须依靠测量，便能使艺术家的作品在其不同部分的适当关系中，获得某种丝毫不能被加以测量的优雅。"[107]优雅依赖于判断力，因而从根本上说依赖于眼力，这在该段引文中得到了明确的表述。

瓦萨里认为，优雅与甜美、柔和具有密切的联系。他在马索利诺（Masolino）的传记中，把优雅与"细腻柔美"（cormbidezza）以及"朦胧柔和"（sfumato）的效果相比拟。他对拉斐尔、帕尔米贾尼诺（图3—23）等人高度赞赏，是因为在他看来，这些画家的作品具备甜美、柔和的优雅特质。他把优雅与阴沉、笨重的特质对立起来，因而称罗马诺（Giulio Romano）缺乏优雅。优雅通常还与庄严、

[106] Michael Baxandall, *Painting and Experience in Fifteenth-Century Italy*, pp.128-131.

[107] G. Vasari, "Preface to the Third Part", *Lives of the Artists*, p.772.

崇高相对照。他在比较达·芬奇与拉斐尔的画风时说，虽然后者在"某种主题的崇高及艺术的庄严"上逊色于达·芬奇，却在甜美、流畅，在"色彩的优雅"上超过了他（图3—24）。[108] 他还曾经说道："那些不大爱在艺术的最高、最难处翱翔的人，偏爱种种好看、朴素、优雅和甜美的东西。"

然而在瓦萨里给出的解释中，与优雅最为贴近的是流畅（facility）。流畅，意味着技巧的娴熟与制作的迅捷。它要求艺术家制作作品时驾轻就熟，举重若轻，具有一种从容的风度，而不流露出费劲与艰难的痕迹。这显然不是15世纪意大

图3—23　帕尔米贾尼诺，长颈圣母，木板油彩，215×132厘米，1534—1540年，佛罗伦萨乌菲齐美术馆

利艺术家们所追求的，也不为那个时期的理论家们所推崇。相反，制作上的谨严精确倒似乎是他们的首要目标，而快或慢、熟练与否，对他们来说根本就是无关紧要之事。因而，他们的艺术在瓦萨里看来离优雅相当遥远，"虽然画中手臂圆浑，双腿挺直，但是当他们描绘肌肤时……却忽略了那种游离于可见与不可见之间的、迷人而优雅的流畅。正因为此，他们的形象显得粗俗、刺目和风格僵硬。他们的风格，缺乏用笔上的那种使形象娇美、优雅的轻松灵动"[109]。

任何费劲的痕迹，任何显示出艺术家在其作品的绘制中吃苦受累的迹象，都会造成画面的不流畅感，都会使作品失去优雅，并会将某种被瓦萨里视为致命

[108] G. Vasari, "Life of Raphael", *Lives of the Artists*, p.908.
[109] G. Vasari, "Preface to the Third Part", *Lives of the Artists*, p.772.

图 3—24 拉斐尔，海中仙女该拉忒亚，湿壁画，295×225 厘米，约 1513 年，罗马法尔尼西纳别墅

因子的"干涩"（dryness）带入作品之中。瓦萨里在其"乌切罗传"中写道："无疑，任何一位背离其天性而热衷于研求的人，都不能在作品的制作中，带有流畅与优雅，虽然他也许能在其才能的某一方面非凡出众。与优雅和流畅相联系的艺

术家……回避精雕细琢的表现,这种精雕细琢往往使一个人的作品带上迟钝、干涩、矫揉造作和拙劣的风格,它只让人同情,而不让人钦佩。"[110]瓦萨里把15世纪意大利艺术家视为因过度勤奋和过于苛求,而使作品风格干涩的典型。"这些艺术家强迫自己刻苦努力地去尝试和去做某种不可能做的事情,尤其是他们那糟糕的透视缩短法,极其艰难,从而看上去很不舒服。"[111]乌切罗正是因为过于勤奋拘谨,而受到最严厉的责备。在瓦萨里看来,他对于透视法的那种走火入魔似的着迷,恰恰反映了其判断力的缺乏。

瓦萨里认为,优雅与流畅均产生于某种天生的才能,这种天赋不是靠刻苦学习所能获得。因而他对那种谨严的研究表示不满。可是另一方面,他又认为那些不注意刻苦磨炼其先天才能的人应该受到责备。帕尔米贾尼诺就受到了他的这种责备,原因是,"弗朗西斯科以某种优美雅致的风格,天生具有一种生动灵气,假如他在工作上每日持之以恒,他将在艺术上逐渐达到精通熟练,以至于恰恰当他将优美、雅致及迷人气息注入其作品的时候,能够在素描的结实感与完美性上超越自己,也超越他人"[112]。

不过,在将优雅流畅与谨严勤奋相结合的问题上,瓦萨里并非没有妥善的解决办法。他说:"人的双手,通过若干年的研究实践,最终必定能够准确地再现自然的任何造化。"[113]这就是说,艺术家应该通过严谨的学习和勤奋的模仿,而对自己加以训练,以在描绘自然物象方面掌握完全的本领。为此他能忍受无限的痛苦和烦恼;但是,一旦他着手进行某件具体作品的实际制作,就必须尽量快地操作,以不在画布上留下努力的痕迹。而当艺术家达到完美熟练之时,便能靠记忆画出他所要画的任何东西,而不需要参照范本。

虽然我们说,瓦萨里是第一位在绘画中详述优雅概念的艺术史家,但是这一概念却并不是他的创造。这一概念,其实是源于一部谈论宫廷礼节的著作。该书题为《廷臣论》(*Il libro del cortegiano*,1528),作者是新柏拉图主义学派的作家卡斯蒂廖内(Castiglione)。书中对优雅所作的社会学的分析,显然对瓦萨里具有

[110] G. Vasari, "Life of Uccello", *Lives of the Artists*, p.342.
[111] G. Vasari, "Preface to the Third Part", *Lives of the Artists*, p.772.
[112] G. Vasari, "Life of Parmigianino", *Lives of the Artists*, p.1149.
[113] G.Baldwin Brown ed., *Vasari on Technique*, p.206.

决定性的影响，这充分反映在其所述的举止优雅与瓦萨里那种作为艺术完美之本的优雅之间明显的相似上。

在《廷臣论》第一书中，卡斯蒂廖内提出了廷臣与人交往时必须遵循的种种行为规则。书中指出："廷臣应使其一切行为、姿态、举止，总之其一切动作，都与某种优雅相伴随。……这就如同把调料加入各种美味之中，若缺少优雅，他的一切财产与地位都将没有价值。"[114] 因而，优雅对于廷臣来说是一种对其较实在的"财产""地位"作补充的额外特质。它像加入美味中的调料，具有"画龙点睛"之妙。卡斯蒂廖内生动地解释道："设想有两个骑马者，一个努力地在马鞍上坐得挺直僵硬；另一个则漫不经心，轻松自如，虽是骑在马上却仿佛走在平地。前者与后者相比，显得何等的没有风度和缺乏优雅。"[115] 他指出，优雅是从漠不关心和毫不在乎中生发出来。假如一个人为获得优雅而付出太多努力，或者，假如他流露出哪怕是一丝的行动上努力的迹象，那么，它就等于零。他推崇古代杰出的演说家："他们试图让所有人相信其没有学问，并通过掩盖其学问而使他们的演说看起来是由最简朴的风格构成，他们只讲求自然与真实，而不讲求努力与技巧。"[116] 在他看来，人们为优雅唯一所能作的努力，就是把优雅的基础——技巧隐藏起来的努力，他说，有的人为追求优雅"竭力做出漠不关心的样子，然而这恰恰显示出他太在意了。由于超过了适度的界限，这种漠不关心便显得做作和不得体，从而事与愿违，显示出刻意的雕琢"[117]。在他看来，财产地位易得，而优雅难求。优雅是不可以学的，它是源自上天的禀赋，来自于对优秀品位及判断力的拥有。

只有完全的自在无为，方能产生优雅。这也正是瓦萨里在论述艺术的优雅时所强调的。而卡斯蒂廖内为廷臣风度之优雅所规定的种种准则，几乎恰恰正是瓦萨里针对艺术之优雅所拟定的准则。值得一提的是，卡斯蒂廖内在书中恰好采用了古代画家的例子，来比拟他所赞美的优雅："据说：在古老年代某些最杰出的画家中，一直留存着这样的谚语：'过分的刻求便是有害'，以及'阿佩莱斯批评普

[114] B.Castiglione, *The Book of the Courtier*, Charles S.Singleton trans., Doubleday &Company Inc., p.40.
[115] Ibid., p.45.
[116] Ibid., pp.43–44.
[117] Ibid., pp.44–45.

罗托格尼斯,因为他不知道何时使他的手离开画板'。"[118] 可以看出,卡斯蒂廖内关于优雅的社会学评述,其实就是瓦萨里优雅概念的直接源泉。这也让我们进一步看出《名人传》中这个概念的真实含义。

第五节 晚期文艺复兴艺术理论

一 特兰托公会议对宗教艺术的影响

在16世纪的反宗教改革运动中,特兰托公会议可以被看做是该运动的先声。这个于1545年12月开始,随后因战火而数度被延期的会议,一直到1562年才重新恢复,并在次年达成决议。在1563年12月的最后一届大会中,特兰托公会议郑重论及了宗教艺术的问题:"应当拥有和保留基督、圣母及其他圣人的图像,尤其是在教堂之中;应当赋予他们应有的荣耀和敬重;他们应当被崇拜,并非是由于他们被认为拥有神性或美德,或是由于人们向他们祈愿一切,也并非是由于信仰被寄托在图像之中,就像那些将希望寄托在偶像上的异教徒过去所做的一样;而是因为,展示出的荣耀与那些图像所呈现的原型有关;所以,我们借由亲吻这些图像,以及在它们面前脱帽和拜倒,来崇拜基督和敬重这些肖像所代表的圣人……通过绘画或其他艺术作品所描绘的那些神秘的救赎故事,人们得以获取教育和坚信,从而习惯于在祷告中提及这些逐条的信仰,并在心中不断地默想它们;就正如巨大的教益来源于一切圣像,不仅是因为人们被告诫基督赐予了他们教益和天赋,而且是因为上帝通过圣徒及其治疗的事例所展示的奇迹,就出现在虔诚的教徒眼前,这样,他们就会感激上帝所赐,并让他们自己的生活和行为方式模仿圣徒;从而也就会激动地崇拜和热爱上帝,并培养自己的虔诚。"(选自特兰托公会议第25届会议的《特兰托公会议法典及法令》,第2章)[119]

[118] B.Castiglione, *The Book of the Courtier*, p.46.
[119] 转引自 Anthony Blunt, *Artistic Theory in Italy 1450—1600*, p.108。

特兰托公会议的这项法令，延续着将宗教画形容为"文盲《圣经》"的格里高利的态度，不仅要求艺术为宗教保留下来，而且坚定无比地认为，艺术是最有价值的宗教宣传工具之一。特兰托公会议反复强调，圣像是对虔诚的激发，是灵魂超度的手段，圣像绝非盲目崇拜。反宗教改革中，为了限制新教的影响并消除新教对自己的批判，罗马天主教寻求各种方式来对抗新教改革。当新教徒在新教改革中几乎也连带否定掉所有宗教艺术的价值时，特兰托公会议所提出的保留甚至强化圣像的决议，无疑也成为对抗新教改革的一部分。

但教会也指出，任何有可能误导天主教徒的绘画或雕刻，都是不被允许的，必须清除教堂里的一切异教画或世俗画，清除一切亵渎或不得体之嫌。这同反宗教改革之前教会对于异教画的态度相比，严厉了许多。艺术家们不仅被勒令避免在绘画中置入异教邪说，还被要求必须紧扣其所处理的《圣经》故事和传说，绝不能为了让画面更富吸引力而任意地为画面添加装饰。画家必须尽可能以最清晰和最精确的方式，专注地描绘故事。画家在绘画中必须重视人物的外在细节。天使必须有翅膀，圣人必须有光环和他们的特殊标志等。

格里戈里奥·科曼尼尼与对话体论文《费吉诺》

特兰托公会议法令极力强调绘画和雕刻对于激发虔诚的价值，拉特兰教士格里戈里奥·科曼尼尼（Gregorio Comanini）在其1591年出版的《费吉诺》(*Il Figino*)一书中对这一主题进行了阐明。他认为，教堂中的绘画能引起人的注意，即便是那些并非专程来虔敬朝拜的人也毫不例外。书中对艺术服务于宗教的问题进行了充分的讨论。科曼尼尼的态度反映出此时的普遍认识，即认为，艺术已回到了它在中世纪所处的地位，并再次成为宗教的仆从。这种艺术地位的改变就正如红衣主教加布里埃尔·帕莱奥蒂明确指出那样，"制像的艺术如果由基督教的法则所指导，它就会成为最尊贵的艺术"[120]。

《费吉诺》是一部对话体论文。该书中的对话者包括：阿斯卡尼奥·马蒂伦戈（Ascanio Martinengo）——布雷西亚的圣萨尔瓦多修道院院长；斯蒂芬诺·古阿佐

[120] 转引自 Anthony Blunt, *Artistic Theory in Italy 1450–1600*, p.131。

(Stefano Guazzo)——文学与艺术的赞助人；以及安布罗吉奥·费吉诺（Ambriogio Figino）——米兰画家。在对话录的第一部分，古阿佐认为绘画的目的只是为了产生快感，并坚持"为艺术而艺术"的理论。修士马蒂伦戈反对他的看法，认为尽管绘画通过模仿的手段产生了快感，但它服从于道德哲学，它的真实目的是实用而非快感。他说，如同在埃及、希腊和罗马的情形一样，艺术一直都是由国家所控制，并且，艺术已经被国家导向了善的目的。在基督教时代，教会控制着艺术去成为一种有用的活动，它在总体上引导着艺术，并总是将其引向宗教的支持。后来，古阿佐终于屈服并承认，绘画的首要目的是实用，它产生的快感只是次要的。然后，对话者们转向了其他问题，费吉诺认为，同诗歌相比，绘画能够更加完美地模仿，所以绘画比诗歌更加有用。作者的主题相当清楚：绘画的目的，应当根据教会法则的指示来提升道德，而不是根据美学的刺激因素来获得快感。反宗教改革关于"美的艺术"（Fine Arts）的地位以及功能的全部观点，在该文中得到了总结。

吉里奥·达·法布里亚诺与对话体论文《画家的谬误》

吉里奥·达·法布里亚诺（Gilio da Fabriano）既是教士，又是职业神学家。所以，特兰托改革对他的影响，要比对一般信徒的影响更加深刻。同一般的信徒相比，他更介意纯粹的教义错误。他在1564年出版了对话体论文《画家的谬误》（*Degli Errori de' Pittori*）。透过他对米开朗琪罗的《最后的审判》的指责，我们能看出他对宗教画细节格外关注。他说，米开朗琪罗画了没有翅膀的天使。审判日里风雪都应已停息，但某些人物形象还有着随风飘动的衣纹。画中吹喇叭的天使都站在一起，但书中一直所写的是，他们分布在大地的四个角落。从地面飞升而起的死者，有些仍是光秃的骨骼，有些则已覆上了肉身，但据《圣经》的说法，通常的复活都发生在刹那之间。此外，吉里奥还反对将基督表现为站立姿势，他认为基督应该坐在其天国的宝座上。一个发言者认为，站在地上之所以合理，是因为这只是象征性的，但他的辩解却被主导发言者的一句话给否决了，这句话概括了对话录的整体意向："你认为他打算以神秘和寓言的方式来诠释福音词，这或许是对的；但是，只要可能，就应当首先采用字面的含义，

而后才是其他尽可能不背离字面的含义。"这句话不仅体现出吉里奥对米开朗琪罗的态度,而且体现出吉里奥整整一代人对30年前的伟大人物的态度。特兰托公会议的拥护者反对米开朗琪罗,因为他发展了一种具有全新精神的艺术,且时常喜欢道德的寓言,更胜过《圣经》精度的文字。在新教徒对教会构成威胁之时,米开朗琪罗可能为新教徒提供反对罗马教会的武器,因此,他就不能被教会所容忍。

不过,尽管艺术家被要求画地地道道源自《圣经》的题材,但他们往往不能将自己绝对地局限于《圣经》故事,因为总有可能存在一些他们不得不填补的空白,以及为了使故事能被理解而必须添加的细节。吉里奥在《画家的谬误》中也承认,让法利赛人出现在所画场景中的数量比事实上的更多或更少,并不是错;把彼拉多或希律王的仆人画得比实际可能的更加英俊或衣着更好,也不是错。当然,这种许可并没有在实际上给予艺术家多少发挥的自由。特兰托公会议作为权威的宗教会议,其影响力毕竟是不可小觑的。

得体理论

宗教画中的得体性问题,在特兰托公会议之后,受到了前所未有的重视。从裸体形象在宗教画中频繁出现,直到反宗教改革前的16世纪中期,教会只要没看到极端不得体的东西被引入教堂的装饰之中,就并不打算采取任何行动。但在特兰托公会议之后,这种状况完全改变了,宗教画的得体性得到了如同其正统性一样的细心关注。《特兰托公会议法典及法令》论及这一问题的部分相当具有概括性:"必须避免一切挑动情欲的东西;所以,人物形象不能被描绘或装饰成煽动色欲的美人。"吉里奥在《画家的谬误》中也曾详细讨论过裸体的问题,他认为,即使依《圣经》的叙述来看,人物形象显然是裸体的时候,艺术家也至少得给他们穿上缠腰布。在当时的情形下,莫兰勒斯甚至认为,裸体的圣婴都是不得体的。

当时关于得体性的辩论,就如同关于异端邪说的辩论一样,米开朗琪罗的《最后的审判》也因此遭受了最为猛烈的攻击。该画在西斯廷礼拜堂中的位置注定使它备受考验。在裸体的问题上,它不仅经受了书面的攻击,而且有好几次都

面临了被彻底摧毁的危险，最后虽逃离被摧毁的危险，却逃不过一次又一次的删改，终究还是变得面目全非。当时佛罗伦萨的批评，甚至将米开朗琪罗这位艺术家说成是"猥亵的创作者"。不过，攻击此画最为粗暴的，要数阿雷蒂诺和多尔切。但他们对《最后的审判》的严厉指责，更多是出于个人泄愤的动机，这同特兰托公会议所引发的那些严肃的宗教性批评并不尽然相同。尽管在阿雷蒂诺和多尔切之后，吉里奥也做出了大体相同的指责，但是，后者仅仅是以道德的名义进行攻击；而前二人则是在道德适用的时候以道德的名义攻击，但更多时候利用的却是得体理论。他们表达自己震惊所借用的理由，并不是米开朗琪罗画了一幅不得体的画，而是米开朗琪罗在西斯廷礼拜堂这样一个如此重要的地方画了一幅不得体的画。以至于他说："大卫也只是耸立在公共广场上，而没有进入庄严的教堂。"[121] 他们所有的攻击都源于米开朗琪罗对阿雷蒂诺整整10年的恭维和赐画请求置若罔闻，而多尔切作为阿雷蒂诺的学生兼密友，无疑会本着和阿雷蒂诺同样的立场，把这种愤恨的情感写入他的《阿雷蒂诺对话录》中。虽然他们的攻击并不完全切合反宗教改革时代宗教艺术的主题，但是，多尔切的《阿雷蒂诺》仍然流传甚广，甚至尤为后世的法国作家所引用。

介入宗教艺术讨论的批评家们并非总是将他们的观点建立在直接诉诸道德规范或教会典据的基础之上。他们时常都会借用得体理论，而该理论实质上是一种为了全然不同目的而创立的学说。达·芬奇曾论及这个理论，认为这是真实场景再现的必要因素。而16世纪的人们，以一种更为复杂的方式运用了这个理论。他们不仅要求画中的一切都符合该画所描绘的场景，而且要求画中的一切都要符合该画将处的位置。也就是说，人物形象的衣着必须符合其身份和性格，他们的姿势必须恰当，背景的选择必须适宜，同时，艺术家还必须时刻考虑到，他正在制作的作品，究竟是为教堂还是为宫殿，是为政府房间还是为私人书房。

在宗教绘画中，得体理论也成为要求细节精度的另一个理由。例如，吉里奥用该理论来证明自己完全有理由去谴责米开朗琪罗在保罗礼拜堂所画的《圣保罗的皈依》壁画中的基督形象。正如他在其《画家的谬误》一书中所体现的那样，一个发言人认为，从天而降的形象象征着突如其来且势不可挡的感化力，

[121]《文艺复兴书信集》，李瑜译，学林出版社，2002年，第89页。

但吉里奥驳斥说，基督的形象具有其应有的尊贵，同表现感化力相比，尊贵要更为重要。

二 威尼斯文人的艺术写作

16世纪中期，威尼斯经历了一阵艺术写作的骚动。这个时期的文人开始放弃拉丁文，用意大利文来讨论各种非宗教主题，例如爱、美、女人、音乐和手法。他们写作这些作品更多是为了娱乐，而不是为了教育。其中关于艺术的写作，涉及的话题种类繁多，从对贵族收藏品的描绘，到关于色彩象征意义的讨论，各种主题让人应接不暇。这些作品传播了一些艺术词汇，对分析和欣赏艺术起到了无法估量的作用。它们为艺术问题和美学讨论建立了一种学术方法，这对艺术写作的发展具有深远的影响。[122]

同以佛罗伦萨艺术写作为代表的那种更为系统和科学的方法相比，威尼斯的艺术写作通常被认为是折中主义的、印象主义的。事实上，威尼斯的艺术写作构成了另外一种传统，它更接近于实际的艺术接受情况和艺术家的作坊经历。在这样一种传统中，非专业观者的接受情况扮演了重要的角色。首先，威尼斯的艺术批评和理论写的是对表达性价值的欣赏，以及对色彩、笔触的视觉快感的欣赏。这种威尼斯的态度在阿雷蒂诺和多尔切的作品中表现得尤为清晰。这两位作家看重色彩的感官吸引力，看中优雅和轻松自如，看中艺术家富于灵感的笔触。这样一种诗学式的观看态度，同瓦萨里为代表的佛罗伦萨艺术理论和批评形成了一种对照。佛罗伦萨的艺术理论和批评强调一种理性的艺术方法，以设计或素描的过程、透视法，以及对解剖和比例的研究为基础。就拿瓦萨里为例，这位曾于1541年在威尼斯为阿雷蒂诺工作过的艺术家兼艺术理论家，尽管在很大程度上受到了手法主义（Mannerism）艺术理论的影响，但他的《名人传》一书仍侧重于艺术家生活轶事的这种历史书写方式，仍脱离不了文艺复兴盛期以来历史研究的实用主义作风。虽然他作为艺术创作者，属于16世纪佛罗伦萨的手法主义画家，但作为艺术理论家，他仍然是传统的、守旧的，完全不同于威尼斯的艺术理论态度。

[122] 参见 Chris Murray ed., *Key Writers On Art: From Antiquity to the Nineteenth Century*, p.70。

威尼斯艺术理论作为对威尼斯绘画运动的理论辩解，或多或少地在直言不讳地抗争着佛罗伦萨画派和罗马画派对"设计"（disegno）的狂热追求。威尼斯艺术理论中的许多创新，都反映并捍卫着此时的手法主义倾向。

彼得罗·阿雷蒂诺与《书信集》

彼得罗·阿雷蒂诺（Pietro Aretino，1492—1556）生于阿雷佐，他自称阿雷蒂诺，意即阿雷佐人。他是一位鞋匠的儿子，但他靠着一支既善阿谀奉承，又善辛辣攻击的笔杆，得到了王公权贵、红衣主教，甚至是神圣罗马帝国皇帝等欧洲最具权势的君主的重金拉拢。他那"投机文人"的生涯使他在16世纪名震全欧洲，享受了文人前所未有的豪华生活。尽管是一个天生的托斯卡纳人，但他生命的最后二十多年却一直待在威尼斯，在那里，他把提香和雅各布·桑索维诺（Jacopo Sansovino）列为自己的朋友。阿雷蒂诺通常被看做是艺术批评的创始人。他是一位有天赋的批评家，而不是理论家。他通过记录自己对艺术作品的感受，把握住了威尼斯绘画的价值。他对艺术作品的描绘，在文艺复兴时期的艺术批评中首次明确道出了色彩和笔触具有直接的视觉吸引力。阿雷蒂诺论及艺术的书信，尤其是他论及提香画作的书信，对艺术写作产生了有力的影响。特有的描绘和他总的批评模式，直接影响了整个16、17世纪的艺术写作，其中不仅包括文人，例如洛多维科·多尔切、拉法埃诺·博尔吉尼（Raffaelo Borghini），甚至还包括并非文人的艺术家和艺术理论家，例如乔治·瓦萨里、吉昂巴蒂斯塔·马里诺（Giambattista Marino）、佛朗切斯卡（Francesco）、卡洛·里多尔菲（Carlo Ridolfi）以及马克·波契尼（Marco Boschini）。

阿雷蒂诺艺术批评语调所表现出的自发性和直接性，是他用来传播其艺术理念的书信形式所具有的典型特征。他著名的《书信集》（Lettere）共六册，于1537—1557年间在威尼斯出版。其中论及艺术或艺术家的信件大约有六百多封，但大多数都是为出版而写的。最为著名的是，写给米开朗琪罗谈论其《最后的审判》的信，以及写给提香描绘大运河场景的信。当时的威尼斯是出版之都，阿雷蒂诺代表了新一代职业作家的特征，也即用意大利文而非拉丁文写作，借出版来教化和娱乐。阿雷蒂诺书信的流行程度，证明了公众对艺术问题的兴趣越来越大。

阿雷蒂诺通过其书信,为新的意大利语读者介绍了艺术批评的术语。通过集中关注其同时代的艺术作品,他用其艺术写作刺激读者的兴趣,加强并扩大了提香的国际声誉,并让公众为接受丁托莱托(Tintoretto)为代表的下一代艺术家做好了准备。

对于威尼斯式色彩运用所具有的情感价值,以及画笔对色彩运用所起的作用,阿雷蒂诺持有一种强烈的情感,这使他的艺术批评完全不同于其他大多数的意大利作家(图3—25)。在他写给提香的信中,有一段关于大运河周边风景的著名描绘,生动展现出了威尼斯日落时短暂的壮丽和辉煌:"当然,我对它们呈现出的多样的色彩也非常震惊。近处的像太阳之火的火焰在燃烧,而远处的却有着半熔化的铅式的暗红色。哦,自然的画笔要多么巧妙的一挥,才能使空气看起来有透视感。它熟练地把空气从宫宅上撤开,就像提香你在你的风景画

图3—25　乔尔乔内,田园合奏,画布油彩,138×110cm,1510—1511年,巴黎罗浮宫

中把它挪后一样。在某些地方，空气看起来像发绿的蓝色，而在别的地方，却看起来像发蓝的绿色，这些都是由所有伟大的艺术大师中的导师——大自然恣意的幻想造成的。运用光线和阴影，她加重或减淡她认为应该加重或减淡的地方。"[123]

这些诗意的口头描述建立在对艺术和自然进行比较的基础之上，可以追溯至意大利诗人彼特拉克的传统主题。阿雷蒂诺也将他对画面的描述，同他对艺术家创作技巧的实际评价联系在一起。他的艺术批评也论及创作构思、得体问题（例如，他谈论米开朗琪罗的《最后的审判》的信），以及disegno（设计）或素描的价值。他对面部表情和姿态的意义进行解读。但他对艺术理论所做的最有价值的贡献，还是莫过于他用极端感性的笔法，描写出了威尼斯绘画以其特有的色彩和笔触，对画者情绪所进行的真切传达。

洛多维科·多尔切与对话体论文《阿雷蒂诺》

洛多维科·多尔切（Odovico Dolce，1508—1568）是一位威尼斯共和国政府秘书的儿子。他在其出生的城市威尼斯工作，是一位职业"文人"。他的艺术写作有一部分是他为了使出版物赢得更加广泛的读者群而写的，比如专门针对方言读者用方言写作。他的作品内容涉及婚姻、女人、往事、珠宝、爱情、纹章和亚里士多德哲学等主题，写作体例包括历史、传记、文学批评、诗歌和剧作。他也翻译和编辑其他作者的作品。在艺术领域，他写有几个论及艺术问题的重要作品：一个是1564年出版于威尼斯，论及色彩问题的对话体论文，名为《论色彩的特质、多样性和特殊性》；另一个则是使他建立起艺术批评家声誉的作品，对话录《阿雷蒂诺》（*Aretino*），该书于1557年在威尼斯出版。由于和阿雷蒂诺的密切关系，多尔切的讨论在一定程度上代表了阿雷蒂诺的观点。作为一名讨论艺术问题的作家，多尔切再现了卡斯蒂廖内的《廷臣论》中所说的非艺术家的批评家，多尔切认为，优秀智士也有评判艺术的权利。

《阿雷蒂诺》的对话讨论至少包括三个明确主题：绘画的高贵性；完美的古代和现代绘画作品所需的因素；以及提香的艺术。多尔切的许多观念的形成，要

[123]《文艺复兴书信集》，第87页。

么源于修辞学理论，要么源于意大利的主要艺术理论和批评观点。他的编史方法由佛罗伦萨的艺术批评和理论所构成。多尔切为读者推荐了阿尔伯蒂的《论绘画》和瓦萨里的《名人传》，这两部书都是在《阿雷蒂诺》前几年出版的佛罗伦萨的作品。多尔切从这些作者的讨论中推导出他自己的讨论话题，诸如叙事性、勤勉的价值，以及古典作品和大师在风格形成中所起的作用。但是，多尔切的写作却具有独特的威尼斯特征，他集中关注了将艺术家的天赋和轻松自如的感触，同超越应有比例的优雅之美所联系起来的艺术特征。他以提香的艺术为例，宣扬了威尼斯色彩的自然主义，与此同时，也提出了自己的一些理念。对多尔切来说，对艺术家的最高检验不在于画出形象，而在于渲染出人的肌肤和其他的自然物。多尔切认为，尽管许多画家精于素描和构思，但只有提香表现出了完美的色彩运用。多尔切将拉斐尔和米开朗琪罗的艺术，同提香的艺术进行了比较。多尔切认同优雅、冷漠和色彩自然主义的价值，所以他将拉斐尔的艺术置于米开朗琪罗之上。并且，他将作为威尼斯画派主要代表的提香的艺术，看做是意大利艺术的核心。

三　学院派理论家的艺术理论

16 世纪中期以后，学院派手法主义者的艺术论著越来越显示出一种理论化的趋势。在强大的反宗教改革势力影响下，此时的思想越来越形而上学。这个时期的艺术理论竭力去证明自己存在的合法性，而不是像之前的艺术理论一样，纯粹只是为了给艺术创作提供实践的基础。此时的艺术理论开始大力借助于亚里士多德体系的中世纪经院主义和 15 世纪的新柏拉图主义。

这个时期的学院派手法主义者主要包括两个群体。一个是以洛马佐为核心的米兰艺术家团体，他们创作的洛马佐文集，极为详细地阐明了晚期手法主义的学说，也正是因此，他们在理论方面的重要性更胜于其绘画方面。而另一个则是以 1593 年当选院长的费德里科·祖卡罗为核心的罗马圣卢卡学院。也有学者称该学院为罗马设计学院。正如此名称所明示的那样，该学院的目的就在于培养年轻的艺术家，以扭转罗马艺术创作日趋衰落的局面。

阿曼尼尼与《绘画箴言》

学院派的手法主义者深刻意识到了自教皇利奥十世（即乔凡尼·德·美第奇）之后的意大利艺术所面临的衰落，他们希望通过对文艺复兴大师留下的作品进行模仿，而不是通过新的探索，来阻止这种衰落。对他们而言，绘画是一种能够根据固定法则进行传授的科学，这些固定法则可以通过研究优秀大师的范例来发现。阿曼尼尼（Armenini）在其1587年的《绘画箴言》（*De' Veri Precetti della Pittura*）一书中，格外清楚地阐明了这一点。他在该书的最后，谈到有些人认为绘画"太难，所以不能通过书面语言来传授，除非是在某些混乱、薄弱且又贫乏的学科中，而且这是上天倾注到人身体中的一种美德和优雅，它无法通过任何其他方式来获得"。对此，阿曼尼尼坚决地抨击道："有人认为这是一种思辨的抑或玄妙的学科，唯有最深刻且最敏锐的头脑才能对其进行揭示和理解，他们真是愚蠢啊！"[124] 在阿曼尼尼看来，法则是"艺术不可改变的基础"。同时他坚信，正是由于自己游遍了整个意大利，研究了所有最优秀艺术家的作品，所以能够写出自己的研究法则。

16世纪的人们不再专注于恢复古典文化的精神，只是越来越关注古典文化的细节，对古人权威的尊敬与日俱增到近乎奴性的程度。阿曼尼尼绘画理论中的论述极为清晰地显示出了这一状况。当他为人体赋予正确比例时，他没有将他的测量完全建立在世上最漂亮样本的基础上，他却使用了在"最完美的罗马雕像"中通过比对结果的方式所得到的结果。无疑，之前的阿尔伯蒂及其同时代人在对自然美的选择上，都只是被他们欣赏的罗马雕塑的趣味所影响，但此时的阿曼尼尼，史无前例地真正将古代雕像作为自然美的最终测试结果。

洛马佐与《绘画、雕塑与建筑艺术论文集》《绘画圣殿的理念》

洛马佐（Gian Paolo Lomazzo，1538—约1590）是伦巴底的手法主义画家。但自从1571年失明以后，他就不得不放弃绘画，转而投向艺术理论。他自认为是一切知识领域的大师，并且以自己是布雷诺山谷学院的院长为荣。他出版过诗歌和用诗体写作的自传，还出版过两本关于艺术的主要著作。第一本名为《绘画、

[124] 转引自 Anthony Blunt, *Artistic Theory in Italy 1450–1600*, p.148。

雕塑与建筑艺术论文集》（*Trattato dell' Arte della Pittura, Scultura, et Architettura*），出版于1584年。第二本出版于6年之后，名为《绘画圣殿的理念》（*Idea del Tempio della Pittura*）。

洛马佐的《绘画、雕塑与建筑艺术论文集》（以下简称《论文集》）一书，没有为画家提出太多的详细建议，却包含了不少的抽象美学。该书有一个理论的历史性前言。在这本将近七百页的书中，洛马佐讨论并回答了画家有可能遇到的每个问题。全书共分7卷，分别论及"比例""运动""色彩""光线""透视""构图"和"形式"。为了确保分析无一遗漏，每一卷又都进行了系统的再分。例如，在"比例"这一卷中，作者详细描述了如何画七头身、八头身、九头身以及十头身的男人和女人，并且补充了儿童和马的比例。在"运动"这一卷中还包括"表达"，该卷不仅对一切可能的人类情感进行了分类，描述了人类的姿态动作和面部表情，而且对各种动作表情所能产生的效果进行了说明。在"形式"这最后一卷中，洛马佐对所有的神、元素以及画家有可能描绘的一切事物的"形式"进行了详细说明。其中值得我们注意的是，他在中世纪和经院主义的意义上使用了"形式"一词，这意味着，"形式"为一切特殊事物赋予实质，"形式"使一切特殊事物同其他事物区分开来。因此，对洛马佐来说，形式不只是事物的外在形状；它是用来区分的一切事物之特征的东西的总和。例如，朱庇特（Jupiter）的形式包括他的鹰和雷电。圣人的形式包括圣人的传统象征物。所以，该《论文集》的最后一卷还包括一本关于基督教图像学和古典图像学的完全手册。画家无须用其想象来画战神马尔斯（Mars）或大天使米迦勒（Archangel Michael），他只需翻到《论文集》的相关篇章就足够了。[125] 晚期手法主义者这种全盘接受权威的奴性，在《论文集》一书中尽现无遗。作为整个文艺复兴发展之基础的个体理性主义几乎不复存在。反宗教改革对这种文艺复兴盛期人文主义所倡导的个体意识之成就的破坏，也得到了最为充分的体现。

《绘画圣殿的理念》（以下简称《理念》）是由洛马佐《论文集》一书的前言发展而来。同详尽无遗的《论文集》相较而言，《理念》只能算是一种总结。首先，该书延续《论文集》中的分类，阐明了形式的定义。洛马佐在书中解释说，

[125] 转引自 Anthony Blunt, *Artistic Theory in Italy 1450–1600*, p.153。

《理念》的前五个组成部分是关于理论的主题，而后两个部分则是关于实践的主题，后面的章节都依赖于之前的章节。其次，各组成部分都根据它们的隐喻级别来安排，就类似于地面的世界和天上的世界。前五个部分都属于人间，也即地面的世界；而后两个部分则属于天堂，也即天上的世界。再次，《理念》在当时最优秀的艺术家之间建立了一系列数字学的联系，这些艺术家是"七位掌管者"，他们包括：米开朗琪罗、高丹佐·费拉里（洛马佐的老师）、波利多罗·达·卡拉瓦乔（Polidoro da Caravaggio）、达·芬奇、拉斐尔、曼特尼亚和提香。占星所占卜的行星决定了这些艺术家各自的性情，他们有各自擅长的绘画部分，属于一座想象中的绘画圣殿各部分的掌管者。由于洛马佐在《论文集》中提到了行星对这些代表人物的情感状况的影响，所以，在《理念》一书中，他为每一位掌管者安排了一种动物，体现出行星在他们各自作品形式上的反映，以表示这些特征同样具有数字比例的和谐。原本在《论文集》中占据主导地位的亚里士多德式经院主义，到了洛马佐的《理念》之中，已渐渐被新柏拉图主义的倾向所取代。在《理念》这部论著中，洛马佐以地道的手法主义方式，将艺术的"圣殿"同天堂的结构进行比较，因为，天文学和宇宙论的一系列思想观念也从属于已经进入艺术理论中的思辨因素。

事实上，除了偶尔有所删节、增补和少量编辑性改动之外，洛马佐的论述几乎就是对菲齐诺（Marsilio Ficino，1433—1499）在解说柏拉图的《会饮篇》时所阐述的美学理论的逐字重复。尽管菲齐诺的著作只关乎美却不涉及艺术，但他使用了许多艺术理论范畴的概念，如比例、方式、秩序、种类等。[126]所以，他的理论对16世纪的思想具有特殊的吸引力。这也充分显示出艺术理论此时的思辨转化。

费德里科·祖卡罗与《画家、雕塑家和建筑师的理念》

费德里科·祖卡罗（Federico Zuccaro，1543—1609），不仅是学院派的画家、理论家，还是学院教育改革家。他原先是佛罗伦设计学院的院士，致力于该学院的教育教学改革，但他的改革计划最终是在当选罗马圣卢卡学院的院长后，才在罗马实现。祖卡罗出版了大量的小篇幅论文，但最为重要的是在他去世前两年，

[126] 参见范景中、曹意强主编：《美术史与观念史》，南京师范大学出版社，2003年，第628页。

于 1607 年出版的《画家、雕塑家和建筑师的理念》(*Idea de' Pittori, Scultori et Architetti*) 一书。在这本书中，思辨性艺术理论所含有的亚里士多德式的经院主义倾向达到了巅峰。这部两卷本的著作是第一部完全致力于纯粹思辨性问题的著作。它和洛马佐的《论文集》的不同之处在于，洛马佐的《论文集》尽管比前人的论著更具思辨性，但在很大程度上依据了早期实践性的艺术理论，他的思辨最多只能算是对具体实践方法的介绍或改进。但是，祖卡罗却是第一位对纯粹的思辨性问题极度着迷的理论家。他把一整本著作都用来系统讨论这些问题，而无视其实用性。

祖卡罗认为，绘画不应当模仿自然。他强调，艺术家头脑中的理念才是合适的模仿对象。在祖卡罗看来，理念存在于三种不同的阶段：其一是在上帝的头脑中，其二是在天使的头脑中，其三则是在人的头脑中。祖卡罗希望在论述时，能够以一个画家的身份来同其他画家、雕塑家和建筑师进行交谈，所以他避开了理论化表达的"理念"一词，使用了他自己发明的"内在设计"(disegno interno) 这一概念。实际艺术的再现，无论是绘画、雕塑还是建筑，他都称为"外在设计"(disegno esterno)。这部著作分为两册。第一册讨论了作为一种精神形式的理念，它由心智创造出来，并用心智准确地把握一切自然事物，不但把握其个别性，还把握其在自然秩序中的等级次序。第二册则讨论了这种精神形式在色彩、木料、石头或任何其他材料中的表现。

祖卡罗坚持认为一切事物最终都源于"内在设计"，并坚持认为绘画是一切知性追求的基础。"内在设计"（也即理念）先于实践，且实际上完全独立于实践。它之所以能在人的心灵中产生，只是由于上帝将这一能力赋予了人类。"内在设计"是完全非物质性的，是神性在人类头脑中的反映。祖卡罗在《画家、雕塑家和建筑师的理念》一书中将"内在设计"形容为"神性的火花"(scintilla della divinità)。[127] 为了强调这一点，他在此书的最后，讲述了一个典型的手法主义式的双关语。他将"设计"(disegno) 一词衍生出其词源学的象征，亦即"上帝的记号"(segno di Dio, di-segn-o)。他还将"内在设计"称颂为"宇宙中的第二个太阳"和"第二种创造并维持生命的世界精神"。[128] 祖卡罗以一种学术性的，同

[127] 参见 Anthony Blunt, *Artistic Theory in Italy 1450–1600*, p.142。
[128] 范景中、曹意强主编：《美术史与观念史》，第 628 页。

时又富于想象力的手法,从"内在设计"中引发出哲学(形而上学),引发出"知性思考"(intellectus speculativus)和"知性实践"(intellectus practicus),最终又将"知性实践"划分为道德和艺术两个部分。

　　祖卡罗针对知识分子工作方式所做的说明,合乎经院派的规则。这些说明多处都直接抄自圣托马斯·阿奎那的段落。尽管祖卡罗的许多观点都源自于亚里士多德学派,但这些观点又与基督教教义的基本原理结合在一起,形成一种典型中世纪式的经院派混合物。但是,祖卡罗向经院主义的回归不过是一种外在表征,真正的新颖之处在于一种心理态度的转变,此转变使这种回归变得既可能又必要。这种转变,即清楚地意识到了艺术家和艺术创作之间的鸿沟,试图从根本上澄清概念经验和感觉经验的区别,并为它们建立起一种联系。

第四章
17世纪的美术理论

引 言

17世纪首先是一个承上启下的时代。

诚然,17世纪的意大利在政治和经济上已是山河日下,意大利艺术一统天下的局面发生了变化,但是文艺复兴的光环仍然吸引着来自欧洲各国的艺术朝圣者。罗马以其图书馆、众多私人古物收藏、画廊与艺术、手工艺品和自然遗珍博物馆而闻名。各地的风雅士绅慕名前往,或者派他们的使者来到罗马搜罗古物和版画;修学旅行也正开始兴起,培根鼓励青年学生到意大利游学,接受文艺复兴和古典传统熏陶;青年艺术家争相涌入罗马,为的是一睹米开朗琪罗和拉斐尔的真迹,沐浴知识与艺术的甘霖,当然也怀有更实际的目的——到林立的小宫廷和富有的教廷那里碰碰运气,希望能够搞到长期订单。

意大利不再是艺术理论的唯一中心,西欧其他国家,尤其是法国,显示出对艺术理论的非凡热情,实际上,艺术理论的中心正从佛罗伦萨和罗马转向巴黎。然而,意大利作为艺术新思潮的源泉的地位并没有改变。一方面,艺术学者们对文艺复兴艺术思想中的许多概念、观点及其价值兴趣不减、热议不休,促发了17世纪视觉艺术的新思潮;另一方面,17世纪的艺术理论思潮仍然从意大利传播开去,乔凡尼·贝洛里,这位博学强识、身居高位的神职人员,正是17世纪罗马艺术学院的中心人物,他倡导古典主义和理想美,奠定了学院艺术的理论基础。尼古拉斯·普桑,这位好学的天才、热爱知识的大画家,在罗马度过了大半生,他的高贵而单纯的绘画是古典美的范本,他关于绘画的理论则通过贝洛里、费里比安和其他作家得以流传。因此,有些现代作者把贝洛里和普桑视为古典主义学院的实际创建者,尽管他们并非第一批传播"以规则达到完美"(canonized

prerfection）之福音的艺术家和作者，然而，古典主义学院的所有核心观点都在他们的著作中得到完全的、清晰的陈述。

文艺复兴的意大利首创艺术学院，到了17世纪，贝洛里推进了罗马圣路加学院对艺术理论的讨论；同时，专制主义和重商主义的法国使学院体制化和系统化，1648年巴黎皇家绘画与雕塑学院（Academie Royale de Peinture et de sculpture）的成立是17世纪最重要的艺术事件，在此后的一百多年里，这座学院成了欧洲的艺术中心。然而，再如何强调巴黎美术学院的独立性也无法抹掉它对意大利模式的继承。首先，这座学院的建构就参照了罗马的圣路加学院，建立的目的与后者几乎一致，即使法国艺术家与传统的艺匠行会脱离。17—19世纪，艺术学院对艺术教育具有绝对性的影响，尽管它在19世纪声名狼藉，但谁也无法否认其作为艺术理论的家园的重要性。

17世纪又是一个创造性的时代。

意大利文艺复兴的光环确实耀目，但真正的智者并没有迷失。无论是意大利本国的学者，如贝洛里，还是欧洲其他国家的学者，如法国的费利比安和勒·布伦，对文艺复兴思想的吸收不是亦步亦趋，他们从中选择感兴趣的内容，对其进行修改以适应新的情境，直到陈酒完全变成新酒。

艺术史写作模式也在17世纪发生变化。我们知道，瓦萨里《名人传》（1550、1568）以历史的框架标示了意大利艺术成就的发生、发展、顶峰，成为此后艺术家传记的基本模式。但有识见的作者倾向于超越这种模式，凡·曼德尔（Karel van Mander，1548—1606）把瓦萨里的模式运用于国际领域，介绍了尼德兰艺术家的生平；这种国际性的视野同样见于桑德拉特（Joachim von Sandrart，1606—1688）那内容广博的《德国学院中高贵的建筑、雕塑和绘画》（*German Academy of the Noble Arts of Architecture, Sculpture and Painting*，即 *Teutsche Arademie*，1675）中。费利比安也在自己的作品中投以国际维度，尽管他暗示了普桑的成就是他所书写的艺术家的成就之冠。贝洛里则更是故意打破瓦萨里的编年方法。

17世纪还见证了一种新的艺术研究者——博学的古物学家——的出现与迅速成长。古物学家是专门研究古物的专家，对他们来说，"古代"不仅由文本所记载，还包含在物质——主要是雕塑碎片——当中，这些考古证据被视为全面理解

古代世界的最重要源泉,即使它们并非出自大师之手。许多古物学家关注当代艺术,他们研习古代碎片,不仅为了理解"古代",更是为了指导本国或本市的画家和雕塑家,可以把他们称为古物学家兼艺术批评家。古物学家一般都是博学的艺术爱好者,通过研习古物塑造起当代艺术品位,同样,对当代艺术的认识又有助于关于"古代"历史的想象。"古物学家——批评家"的模式首先由荷兰医学家和学者小弗兰切斯卡·朱尼亚(Franciscus Junius,1591—1677)在其《古代绘画》(*Painting of the Ancients*,1638,阿姆斯特丹)中清晰地展现出来。那是一部西塞罗和昆体良、维特鲁威和博伊留斯(Boethius)、菲洛斯特拉托斯和塞内加的语录和文章片断集锦,朱尼亚复述这些德高望重的作家的语录、施展他博学之才的目的在于指导当代艺术家的创作。18世纪温克尔曼的出现也正是这种"古物学家——批评家"模式发展的结果,他1755年发表的《关于模仿希腊绘画与雕塑的思考》("Thoughts on the Imitation of Greek Works of Painting and Sculpture")的目的便是以古典理想指导当代艺术家的创作。

17世纪还是一个尊崇理性与规则的黄金时代。

没有哪个时代像17世纪那样如此坚定地信奉着清晰的、可通过数学来验证的规则,相信可经由这些规则理解万物。笛卡尔(René Descartes,1596—1650,图4—1)是这个时代最伟大的哲学家,他的名言"我思故我在"是当时智识阶层的信条,他发表了闻名遐迩的《方法论》(*Discourse on the Method*,1637),法国比较文学家弗里德里克·洛里哀(Frederic Loliee)这样评价这部作品:"笛卡尔仿佛飞也似的冲破了一切定式和传统的障碍,他摆脱了一切成见,赤裸裸地开始他的革命运动;这种运动的成绩,便是外界的权威渐渐消除,良知的价值渐被承认;换句话说,便是烦琐主义的理想渐被近代的精神

图4—1 佛兰斯·哈尔斯(Frans Hals),笛卡尔肖像,油画,77.5×68.5厘米,约1649—1700年

所代替。"[1] 在这个时代，斯宾诺莎（Baruch de Spinoza, 1632—1677）笃信几何学；高乃依（Pierre Corneille, 1606—1684）写道："我的情感对于你……理性作为向导"；布洛瓦（Nicolas Boileau-Despréaux, 1636—1711）呼唤"热爱理性吧，你的著作的光彩和价值要依靠她"；在艺术理论中，弗雷亚尔·德·尚布雷以类似的口吻宣称，只有那些"用数学家的方式检验和判断事物的人"才是真正的艺术行家。[2]

第一节　贝洛里和普桑：理想的美与理性的情感

在 17 世纪的学术界，乔凡尼·贝洛里（Giovanni Pietro Belllori, 1613—1696）是个大名鼎鼎的人物，他博学多才、趣味高雅、交游广泛而且身居高位，他的著作影响深远。贝洛里发展了一种新的分析艺术作品的体系，这一分析模式要求对作品的每一个部分进行既精又广的考察，包括描绘作品中的每一个形象，解读隐喻和主题，分析比例、色彩和姿态。而这一体系的核心思想部分来自于新柏拉图主义，即美存在于理念而非自然中，通过模仿完美的理念，艺术才能够创造出艺术中的美；另一方面，文艺复兴时期流行的亚里士多德学说也对贝洛里产生了很大影响，这主要是对"艺术典型"的强调。

尼古拉·普桑（Nicolas Poussin, 1594—1665）不仅是 17 世纪乃至艺术史上最伟大的画家之一，也是 17 世纪艺术理论圈的核心人物，他的同时代人不仅为他戴上完美艺术典范的桂冠，还被他的才学哲思所深深折服，贝洛里就把《传记》的编纂归功于普桑的帮助与指导；费利比安也毫不讳言自己从普桑那里受益良多。就在普桑自己的时代里，他已成为誉满天下的"画家兼哲学家"（peintre-philosophe），他在罗马的住宅很快成了从法国来到这座永恒之城的知识分子朝圣的目的地。

贝洛里与普桑终生为友，普桑向贝洛里学习古物，贝洛里则向普桑学画，从很大程度上，贝洛里是在普桑的影响下形成了"理想美"的古典主义标准，普桑的艺术正是他心目中的完美艺术。

[1] 洛里哀：《比较文学史》，傅东华译，上海书店，1989 年，第 188 页。
[2] 参阅 N. 佩夫斯纳：《美术学院的历史》，陈平译，湖南科学技术出版社，2003 年，第 87—88 页。

一　贝洛里

乔凡尼·贝洛里在博学的收藏家、古物学家弗兰切斯卡·安吉隆尼（Francesco Angeloni，？—1654）家里度过了整个青年时代。他充当安吉隆尼的秘书和助手，也得到后者的悉心指导，更重要的是，在那二十多年的岁月里，他能够自由地观摩安吉隆尼及其权贵友人的大量珍贵的收藏，在古物世界的耳濡目染中培养了敏锐的鉴赏眼光和高雅的古典趣味。他还曾跟随大画家多门尼奇诺（Domenichino，1581—1641）学画，后者是安尼巴尔·卡拉契最有天分的学生之一，学画的经历使他增强了艺术感受力，学会从实践中领悟古典。此外，借助安吉隆尼的广泛交游，贝洛里得以结交当红权贵和文人雅士，并逐渐建立起自己的交际圈子——那是一个由罗马及欧洲其他地方首屈一指的画家、收藏家和博学之士交织成的人脉系统，其中就包括大画家普桑。

安吉隆尼去世以后，贝洛里成了一名专业作家、鉴赏家和古物学家。有三项头衔和工作足以证明他的斐然成就，即：教皇克莱门德十世（Popes Clement X，1670—1676）和亚历山大八世（Alexander VIII，1689—1691）古物的最高主管，被授予"罗马古物学家"（Antiquarian of Rome）称誉；罗马圣路加学院（Academy of Saint Luke）第一任院长；瑞典女皇克里斯蒂娜（Queen Christina of Sweden）的图书管理员和纹章监管人。这些荣誉不仅提高了他的声望，更让他得到接触和研究古物的特权，获得传播美学思想的平台。

从某种意义上说，对古物的熟悉与热爱造就了贝洛里的古典趣味，古物学家的身份又使他赢得了权贵的赏识，他因此轻而易举地获得高额赞助去进行其他艺术理论写作。作为古物学家的贝洛里出版了许多关于罗马古物——比如图拉真柱（Trajan's Column）、提图斯凯旋门（the Arch of Triumph of Titus）、君士坦丁凯旋门（the Arch of Constantine，图4—2）等的著作，还根据他所见到的公共和私人收藏品编写了罗马古代艺术作品目录。这些出版物都配有大量版画插图，均由其时著名版画家皮耶罗·阿圭拉（Pietro Aquila，约1630—1692）和皮耶罗·桑提·巴托里（Pietro Santi Bartoli，1635—1700）制作，贝洛里又为图版添加了说明文字，用于解释图版的图像学程序。这种图文互映的图像学分析模式由16世纪发展而来，但更加系统化和有着更详尽的上下文。

图4—2　皮耶罗·桑提·巴托里，君士坦丁凯旋门装饰带，铜版画，1690年

现代考古学在18世纪末诞生，贝洛里的古物研究很快就被新的考察和新的方法取代，他在古物方面的名望也随之湮没，温克尔曼出于种种目的对这位前辈大加讽刺，取笑他的古物研究琐屑而且错漏百出。尽管如此，谁也无法否认贝洛里的古物研究是现代考古学和图像学研究形成过程中的一级重要台阶，温克尔曼也无法掩盖他和贝洛里的相承关系。

在艺术理论方面，贝洛里最重要出版物是《现代画家、雕塑家和建筑师传记》（*Lives of the Modern Painters, Sculptors, and Architects*，1672，下文简称《传记》）和关于拉斐尔的专著《梵蒂冈宫殿中拉斐尔绘画的描述》（*Description of Painting by Raphael in the Vatican Palace*，1696）。其中《传记》的前言是一篇影响很大的论文，它原为1664年贝洛里为圣路加学院开设的讲座讲稿《画家、雕塑家和建筑师的理念，选自自然之美而超越自然》（"The Idea of the Painter, Sculptor and Architect, Superior to Nature by the Selection from Natural Beauties"，1664，下文简称《理念》）。这篇文章意义非凡，它被施洛塞尔（Julius von Schlosser，1866—1938）称为所有17世纪艺术理论的基本课题。

《传记》自出版以来一直被视为17世纪主要艺术家活动的信息来源，欧仁尼·巴蒂斯蒂（Eugenio Battisti）称之为"17世纪艺术史的《圣经》"。[3] 贝洛里像瓦萨里那样提供了艺术家的传记信息，对他们的作品进行了丰富的描述，而且对他们的风格和影响都做了评论。但是，贝洛里不满足于编年性地记录"所有或用刷子或用凿子的人以及垒砌石子的建筑师"[4]，眼光也不限于意大利。他有更大野心。他放眼欧洲、精心挑选出12名代表着不同类型的大师作为例子进行讨论，他们是意大利画家安尼巴尔·卡拉契（Annibale Carracci，1560—1609）、阿格斯蒂诺·卡拉契（Agostino Carracci，1557—1602）、弗德里科·巴罗契（Federico Barocci，1526—1612）、卡拉瓦乔（Michelangelo da Caravaggio，约1517—1610）、乔凡尼·兰佛朗科（Giovanni Lanfranco，1582—1647）和多门尼奇诺，雕塑家阿莱桑德罗·奥夏弟（Alessandro Algardi，1598—1654）和建筑师多门尼科·方塔那（Domenico Fontana，1543—1607），以及北方画家鲁本斯（Peter Paul Rubens，1577—1640）、凡·戴克（Anthony Van Dyck，1599—1641）、建筑师弗兰索瓦·杜克（François Duquesnoy，1597—1643）和法国画家普桑。通过选择不同性情与不同手法的艺术家，他进行了风格划分，并用理论贯穿这若干种不同风格，也就是说，在写作传记的同时，表述他的艺术理论。这一作为主线的艺术理论便是他在前言中讨论的问题、他的理论的核心——"理念"（Idea）。通过理念，艺术家可以在他们的艺术作品中重新获得完美。继而贝洛里传播了那个几乎人尽皆知、主导了艺术批评两个世纪的信念：艺术作品既以自然之本质为基础，又超越个体的自然，它是在完美的自然形象和无瑕的自然形体中的具体的创造物。这正是被学院派奉为圭臬的理想主义艺术（Idealistic art）。

正如潘诺夫斯基（Erwin Panofsky，1892—1968）早就论证的那样，贝洛里的理论中有着明显的柏拉图哲学与菲奇诺新柏拉图主义哲学的印记。对贝洛里而言，美不从自然而来，它产生于观念的范畴（the realm of Ideas）。神创造了最初的完美的观念，它一直存在于天堂的领地。人间的形式由较次等的物质组成，因此丑陋和恶俗。畸形、比例不均和瘟疫造成了人类的各种缺陷，损害了人类的完

[3] Janis Bell and Thomas Willette ed., *Art History in the Age of Bellori*, Cambridge University Press, 2002, p.1.
[4] Moshe Barasch, *Theories of Art: From Plato to Winckelmann, Antiquity*, p.316.

美。故而对于想要创造美好的人类形象的艺术家来说，只研究活生生的模特远远不够。那些严格地观察自然的艺术家永远也无法在艺术作品中获得完美。这种艺术家指的正是像卡拉瓦乔及其追随者那样的自然主义（Nationalism）艺术家（图4—3）。在贝洛里看来，自然主义艺术家心中毫无美的准则，使自己习惯于丑陋与偏差，以模特为师，卑微地模仿。博学的贝洛里旁征博引以证明他的观点："德米特里厄斯（Demetrius）被评论为过于依赖自然；狄奥尼修（Dionysius）被指责把人画得与我们太像……鲍桑（Pauson）和佩莱科斯（Peiraeikos）遭受谴责，原因主要是他们描绘坏蛋和恶徒，同样，我们时代的米开朗琪罗·达·卡拉瓦乔太过自然主义了，画出来的人跟人一模一样，巴姆波乔（Bamboccio）画的人则比人更加丑陋。"[5]

图4—3 卡拉瓦乔，男孩与水果篮，布面油画，67×53 厘米，1593—1594 年，现藏罗马 Borghese 画廊

在贝洛里看来，这样的艺术层次低下，只能吸引那些处于社会底层的芸芸大众，因为他们从视觉表象去理解事物，所以也喜欢漂亮的色彩；高贵博学之人感知理念，他们为美所俘虏，热爱由线条所构成的"美的形式"而不是明亮的色彩。

反对自然主义并不意味着抛弃自然，贝洛里相信"理念应该是对以自然为基础的事物的完美的认知"。他以此为据反对手法主义，认为手法主义者不顾自然、异想天开、借用前人的形式和观念，肆无忌惮地去绘画直觉、记忆和想象。与自

[5] Janis Bell and Thomas Willette ed., *Art History in the Age of Bellori*, p.38.

然的疏离使得手法主义作品看起来矫揉造作,他还引用达·芬奇的话去形容那些借用别人的形式与观念的艺术家,说他们"创造的作品不是自然的女儿,而是自然的私生子"。

贝洛里所信仰的理想主义的特征在于绝对完美,艺术家精准无瑕的技艺有助于绝对完美的获得,但更重要的是艺术家所描绘的对象。举个例子,圭多·雷尼(Guido Reni,1575—1642)的作品完美并不是由于他的笔触和线条完美,而是由于他画的是海伦的美丽形体。艺术家的创作是一个内省的过程,正如神通过内省创造世界。因此,高贵的画家和雕刻家以神为榜样,他们模仿心中的美,通过艺术改造自然。换句话说,艺术能够获得大自然无法获得的完美,艺术应该再现自然与生俱来却不为所见之美。而在这里,我们看到了亚里士多德的影响,他在《诗学》(*Poetics*)中建议诗人和艺术家要以其应该的样子而不是其实际的样子去描绘人。近十多年来一些研究者(如 Giovanni Previtali)甚至认为潘诺夫斯基过分强调了贝洛里思想中的柏拉图渊源,在他们看来,贝洛里更多地借用了亚里士多德学派的模仿理论。

新近的研究还倾向于强调贝洛里本人作为一名当代艺术批评家的卓越的"视觉敏感力"(visual sensitivity),他们从贝洛里的诗歌和文章中发现他赞美光与色彩,赞美肌理丰富的笔触,显示出对"巴洛克"的深刻理解,甚至有的研究者认为虽然贝洛里断定卡拉瓦乔"摧毁艺术",但是他对这位艺术家的描述显示出他对卡拉瓦乔的艺术及其光影效果的洞悉。[6]

许多证据表明,贝洛里维护理想的古典艺术,不仅由于他高雅的古典趣味,还与17世纪的整个艺术情境有关。在贝洛里的时代,文艺复兴时期风格与精神和谐统一的状态正在崩溃,艺术已经丧失了方向,这时正需要一个声名显赫的博学鸿儒振臂一呼,把艺术引回到正确的道路上,贝洛里就是这个人,在艺术衰落的时代,从抑郁不安、无所适从的谷底传来了他的"正确"的声音。瓦萨里把米开朗琪罗视为艺术的高峰,贝洛里则认为拉斐尔才是近代最伟大的画家,可与古代大画家阿佩莱斯相提并论。他设置的艺术遗传链上,拉斐尔创建了优秀的绘画传统,但是艺术在他死后山河日下,直至安尼巴尔·卡拉契的复兴,而后艺

[6] 参阅 Janis Bell and Thomas Willette ed., *Art History in the Age of Bellori*, p.1–52。

图 4—4　多门尼奇诺，神灯中的圣母子和圣热内罗，1637—1638 年，现藏那不勒斯教堂（Cathedral of Naples）

术由多门尼奇诺继续发展（图 4—4），至普桑达到完美，此后再由马拉塔（Carlo Maratta，1625—1713）推进。[7] 通过这一遗传链，贝洛里确立了艺术与美的对等关系。诚然，阿尔伯蒂也说过艺术与美有着密切关系，但二者还不曾被真正结合起来，在 16 世纪的艺术理论中，美的价值微不足道。贝洛里则肯定了艺术作品的任务在于显现美，或者宣告美。[8] 在那个所谓的艺术衰落的时代，这一论断足以再次界定艺术的价值和艺术的理想，把道路指向了 18 世纪的古典主义，指出了温克尔曼美的理想的基本方向。

[7] 参阅 Janis Bell and Thomas Willette ed., *Art History in the Age of Bellori*, p.1-52。
[8] Moshe Barasch, *Theories of Art: From Plato to Winckelmann, Antiquity*, p.321.

二 普桑

尼古拉斯·普桑（图 4—5）是最为人公认的学者型艺术家。根据贝洛里所作的传记，普桑生于法国北部塞纳河边一个风景优美的小镇，并在这里接受了启蒙教育，当中就包括拉丁文教育，这为他日后成为一名哲学家打下基础。当地画家昆廷·沃林（Ouentin Varin，1584—1647）发现了少年普桑的绘画天赋，收他为徒，他便在沃林的画室里学习，直到 18 岁远走巴黎。在巴黎，普桑先后进入佛兰德斯画家费丁南德·艾里（Ferdinand Elle，1580—1637）和乔治·勒莱蒙德（Georges Lallemand，1575—1636）的画室。留学巴黎期间，他还结识了数学家亚历山大·科托瓦（Alexandre Courtois），后者收藏了大量出自意大利著名版画家马坎冬尼奥·莱蒙蒂（Marcantonio Raimondi，约 1480—约 1534）之手的文艺复兴大师版画作品，这些作品使他激动不已，更激起了他对意大利的向往。1624 年，普桑在玛丽亚·德·美第奇（Marie de Médicis，1575—1642）御用诗人马里诺（Giambattista Marino，1569—1625）的安排下来到罗马，此后在这里度过了四十年。不言而喻，他的交际圈是当时最显赫的文人名流，除了贝洛里、费利比安以外，还有如红衣主教巴伯里尼（Francesco Barberini，1597—1679）的秘书卡西亚诺·德尔·波佐（Cassiano del Pozzo，1588—1657）那样的大收藏家和大赞助人；他的朋友有雕塑家弗雷亚尔·德·尚德罗（Freart de Chantelou，1609—1694）、达·芬奇笔记的第一位法文译者弗雷亚尔·德·尚布雷，洛马佐著作的法文版译者赫莱

图 4—5 普桑，自画像，布面油画，78×94 厘米，1650 年，现藏法国卢浮宫

尔·帕德尔（Hilaire Pader，1617—1677）等。除了书信和一些零散的笔记以外，普桑本人并没有留下有关艺术理论的系统著作，多亏了这些友人，尤其是贝洛里和费利比安，他的生平、他的谈话以及他关于绘画的言论才得以保留下来。集合那些散落各处的只言片语，我们可以大致构造这位大师的艺术思想。

普桑留下了两种截然不同、但互不冲突的关于"绘画"的定义，它们都可以从历史中追本溯源，但经由普桑的阐发，焕发出了新的生机。在这样一个承上启下的时代，普桑也正从他师习的传统中孕育着新的思想。

其中一个定义保留在贝洛里的普桑传记中，即"绘画不过是对人类动作的模仿，恰当地说，人类动作是唯一值得被模仿的动作，尽管其他事物可以作为附带之物而被模仿"。这个论断有着清晰的古代修辞学渊源，我们知道，古代修辞学者一再教导演说家要通过措辞和肢体动作去打动公众，这由文艺复兴艺术理论所继承，后者几乎把肢体动作视为表现情感的唯一途径，普桑自己的表述便具有修辞学色彩，他说，有两种方法可以感动听者的心灵，即动作和措辞。前者本身即是弥足珍贵且行之有效的。没有动作，线条和色彩都失去了用武之地。演说和绘画的目的在于感动公众，演说家要感动听者，画家则要感动观者。

但是，在这段话里包含着普桑更重要的创见，即绘画与表现之间的关系，费利比安引述普桑的话说："正如字母表中的 24 个字母用于构成词汇并表达我们的思想，人类躯体的形式也被用于表达心灵的各种感情以及使思想变得可见。"[9] 文艺复兴的艺术理论虽然承认了表情在绘画和雕塑中的价值，但与透视和比例比起来，它从来都是次要的。而我们只要把贝洛里保留下来的定义和费利比安引述的话结合起来，就会发现，普桑竟把表现情感提到前所未有的高度，这在后来经由勒·布伦的演绎，成了法国学院派艺术理论的基础。

普桑的另一个对绘画的定义见于他在 1665 年写给尚布雷的信中，这位大师写道：绘画"是一种模仿，其由人们在阳光下所见到的万事万物的线条和色彩在一个平面上构成；它以愉悦为宗旨"[10]。这个定义的前半段毫不新鲜，与阿尔伯蒂"画家的任务就是在表面（surface）上以线条描画、以色彩图绘出要画的躯体"（《论绘画》III52）如出一辙。惊人之处在后半段：绘画的唯一目的是愉悦。如此论断

[9] Moshe Barasch, *Theories of Art: From Plato to Winckelmann, Antiquity*, p.324.
[10] Ibid.

在当时来说可算前卫,众所周知,康德关于美感经验的基础正是"非功利的愉悦"(disinterested pleasure),其对现代艺术的影响之大则不必多言了。

根据著名艺术史家巴拉赫(Moshe Barasch,1920—2004)的梳理,这个前卫的论断同样有着传统根基。一方面,古代修辞学认为演说家的目的在于教导、感动和愉悦,此三者之结合在文艺复兴时期成了所有视觉艺术的目标,但"愉悦"并未成为第一目标,更别提唯一目标了;另一方面,这种观点植根于神学传统。在宗教的语境中,愉悦(delectation),或法语 delectatio,是一个与感观欲望(sensual appetite)相对应、与理性愿望(rational appetite)相对立的概念,具有自发的、内在的特点。在17世纪宗教改革与反宗教改革的浪潮中,"愉悦"成了被一再讨论的关键词,当时一些哲学家和宗教家把它与对神恩(divine grace)的体验相提并论,认为上帝通过"愉悦"我们来显现神恩,这种"愉悦"是凡人无法抗拒的。加尔文主义(Calvinism)和17世纪颇有影响力的天主教改革派别詹姆斯主义(Jansenism)都相信"有效恩典"(efficacious grace)或"不可抗拒之恩典"(irresistible grace),詹姆斯主义还创造了一种专门讨论愉悦的神恩的心理学理论。以神见论(Vision in God)著称的理性主义哲学家尼古拉·莫布拉什(Nicolas Malebranche,1638—1715)相信人类所有行动、知识和体验都来源于上帝,"愉悦"的体验从根本上说就是拜神恩所赐。与莫布拉什同时代的天主教神学家弗兰索瓦·费涅龙(François Fénelon,1651—1715)则提倡"考虑周详的愉悦"(deliberate delectation)。这样一来,"愉悦"便染上了道德色彩,并包含了理性的内核。尽管前述的作者都没有提到绘画或者艺术,但热爱知识、善于学习的普桑恰好身处这样的理论环境,他将那些关于"愉悦"的理论采纳到他自己的艺术理论体系当中,提出了"绘画以愉悦为宗旨"的大胆论断。

普桑可能是第一位把艺术的目的描述为唤起愉悦的艺术家。但我们也不必过多强调普桑的前卫性或现代性,在前述上下文中,绘画所带来的愉悦必然是符合道德和理性的,更何况普桑的艺术理论通常被归入"理性主义"之列。

"理性"(reason)或许是普桑信件和对话中最常见、被表述得最清晰的概念了。"理性"是普桑艺术构成之核心,他在绘画上对"理性"的强调可与笛卡尔之于哲学、布洛瓦之于诗艺、高乃依之于戏剧相提并论。普桑相信美学判断的理性前提,认为仅仅依靠感观无法做出正确的判断。正如文艺复兴的大师那样,普桑也

认为要从数学和光学中寻求理性,但并没有给出诸如"美的比例原则"(cannon of beautiful proportions)之类的限定,他对理性的讨论具有综合性,更多地着眼于整个画面,而不是透视、比例之类的细节。在他留下的文字中,理性有时也被等同于"单纯"(simplicity),他把单纯当做绘画的最高审美价值,单纯所关注的不仅在于画面效果,还在于绘画的内容。贝洛里引述普桑:"艺术家必须全力摆脱多余的细节,目的在于维护他的故事的高贵性。"这让人想起了笛卡尔的观点,笛卡尔认为,艺术必服从心智的严格约束,分析应具有清晰性、准确性的要求,画家的主要任务是用思想的力量和逻辑来使人信服。[11]我们知道,严谨、经济、简洁、舍弃繁复细节,正是古典主义者的信条,在他们看来,巴洛克艺术家的错误就在于他们使自己迷失在粗野琐屑的细节当中了(图4—6)。

正如笛卡尔对激情进行了严谨而明晰的分析(见本章第二节),普桑以理性征服了一个看似相对立的领域——情感的表现。对他来说,如果每一个形象都清

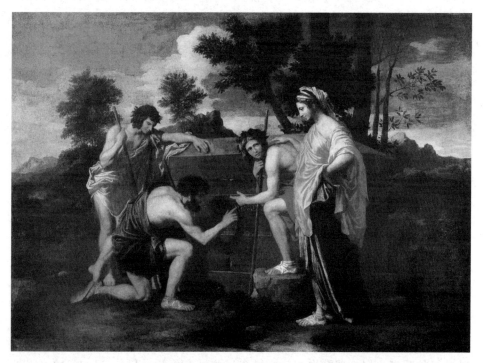

图4—6 普桑,阿卡迪亚牧人,1639年,油画,85×121厘米,巴黎

[11] 蒋孔阳等主编:《西方美学通史》第3卷,上海文艺出版社,1999年,第479页。

晰而毫不含糊地展示了其情感，如果场景的心理氛围被可信地传达，那么就达到了单纯。艺术家并不是通过直觉来描绘他的对象的情感，他必须掌握"规则"（rule），以"规则"为媒介去认识情感，不同的情感表现为不同的表情、动作和姿态，换句话说，表情、动作和姿态就像字母，通过某种既定的规则，它们可以组成并被用于语言，同样的道理，观画者在掌握了规则后就可以读解这种语言，并且，这种以理性为基础的明晰的语言能够带来审美愉悦感。

普桑这种要通过理性系统使情感明晰化的尝试与他对音乐的爱好结合起来，便催生了艺术模式理论（the theory of artistic modes）。他认为，古希腊音乐理论对理解绘画非常重要，"那些聪慧的古希腊人发明了一切美好之物，发现了若干种能够用于产生奇妙效果的调式（mode）"。他条理清晰地分析了古希腊音乐调式，认为每一个调式都包含了一种具体的情感特质，其又与某一个具体的主题有关，并且具有唤起观者心灵的多种情感的力量。比如，多立克调式坚固、慈悲而严肃，古人将其用于那些慈悲、严肃且充满智慧的主题。至于愉快喜悦的事物，希腊人使用佛吉里亚（Phrygian）调式，因为它的转调（modulation）比其他调式都更加微妙，并且音效更加清越。普桑还希望能够以佛吉里亚调式来画一幅画，因为它"热烈、激越、而且以使人敬畏的方式打动观者"。吕底亚（Lydian）调式更加适合于哀婉的主题，因为它既不像多立克调式那样单纯，也不像佛吉里亚调式那样激烈。副利第亚（Hypolydian）调式含有"某种温婉和甜蜜，它可让观者心中充满愉快"，因此它适合表达神性的主题、以及荣耀和天堂。爱奥尼（Ionic）调式适合用于舞蹈、狂欢和盛宴，因为它具有兴高采烈的特征。

普桑关于艺术模式的讨论基于他对古希腊音乐理论的研究。在古代，不同类型与不同层级的风格和它们所对应的不同情感特征的划分并不仅限于音乐，在文学中也是如此，不同文学类型意味着形式与心情或主题之间的关系，比如说，在挽歌中，韵律、节奏和词语的选择不同于喜剧。古典修辞学也区分了不同层级的风格，其中每一种都被认为对应于不同的人群或不同级别的主题。适用于高贵的英雄的不适用于低贱的奴隶，适用于赞美故事的也不适用于日常事件。在中世纪，以层级的顺序为据，诗歌也被分为谦卑风格（stilus bumilis）、温和风格（stilus mediocris）和凝重风格（stilus gravis）。每一种风格都对应着一种特定的职业、动物、树木，等等。文艺复兴时期，风格与得体的理论成为美学思想的中心，16世

纪晚期威尼斯的音乐理论家也谈到音乐类型与情感之间的关系。可见，普桑对古希腊音乐调式与绘画风格之间的关系的观点有着两千年的不曾断裂的传统渊源。

普桑对绘画调式的清晰讨论的贡献在于，他将心情与情感纳入理性体系，这促使人们去思考艺术表现以及画家如何进行艺术表现的问题，从而引导绘画理论迈向新的台阶。

第二节　学院：理论与规则

学院（Academy）一词可追溯到柏拉图与其朋友和追随者谈话与讲授哲学的地方——雅典的 Acropolis，雅典人习惯称柏拉图追随者的社团为 Academy，随后，这一术语成为柏拉图学派的代称。15 世纪 70 年代，Academy 一词在美第奇家族的赞助下，在活跃于佛罗伦萨的人文主义者马尔西利奥·菲奇诺的学术圈子中得以复兴，17 世纪以后的历史学家将菲奇诺的学术圈子称为"柏拉图学园"（Accademia Platonic）。

文艺复兴时期，学院从根本上反对中世纪的等级森严、顽固不化。佛罗伦萨的柏拉图学园没有固定的组织方式，也没有死板的教条或单调乏味的规章制度，在那里，人文主义者们有着各自的学术兴趣和哲学观点，他们以一种无拘无束的、非正式的聚会方式，在引人入胜、轻松愉快的气氛中展开自由的学术探讨。[12] 当瓦萨里在佛罗伦萨创办那所著名的设计学院时，他所期待的正是创办一所艺术中的柏拉图学园，打破行会的条条框框，超越职业局限的短浅目光。

自从阿尔伯蒂写了《论绘画》以后，许多知识分子开始以人文主义者的态度进行艺术理论探讨，他们大多为独立作者，或者身为联系松散的团体中之一员，艺术理论在一种宽松的智识氛围中发展起来，不受条规限制，也不为权威制约。然而，情况在 16 世纪末悄然发生变化。当祖卡里（Federico Zuccari，？—1609）在罗马圣路加学院确立了艺术理论作为必授课程的重要地位时，他也许并未意识到自己正与前辈的自由理想背道而驰；到了下个世纪，学院体制最终得以确立，

[12] 参阅 N. 佩夫斯纳：《美术学院的历史》，第 5—7 页。

艺术理论成为美术学院教学的重要组成部分，这一方面为艺术理论提供了稳定发展的平台，另一方面艺术理论规划了美术教学的制度性框架，随着学院的成长，这个框架一再强化甚至收紧，最终成为艺术创作的束缚。

笛卡尔在《心灵导向的规则》(*Rules for the Direction of the Mind*，1628) 中宣称，只有规则才能保证我们找到真理。规则和理论就像一对孪生子，规则是对理论的实践，它属于行动的范畴，在事物的形成过程中，它必须也必然被遵循；它是人为的，但与自然并驾齐驱：自然有着特定的运行规则，人类的行动也一样。自然的权威不可亵渎，规则的地位也不容小觑，二者同样不可回避而且亘古不易。艺术，作为人类的活动和自然的竞争者，毫无疑问有着运作的规则、受到规则的制约。

与 17 世纪的许多概念一样，规则同样可以从意大利文艺复兴找到渊源，后者称其为 regola，主要是指绘画的科学基础，尤其是透视构成和人体解剖结构。在 17 世纪学院派艺术理论中，规则的科学实证性其实减弱了，哲学意味变浓，而且带有教条的色彩。尽管这些规则无法被一一证明，但它们包罗万象、条目清晰、易于学习也方便教学，遂成为法国古典主义教学的基础。

一 法国学院理论家：费利比安、尚布雷

对于贝洛里的同代人、法国作家安德烈·费利比安 (André Félibien, 1619—1695，图 4—7) 来说，1647—1649 年是难以忘怀的。1647 年，正值青年的他以法国大使秘书身份访问罗马，随后两年，他观摩罗马艺术遗存，结交罗马的文学艺术大师，走访罗马艺术家，记录与他们之间的谈话，希望把"所学到的关于美的艺术的东西付诸写作，而且要把我所观察到的东西理出恰当的顺序"，逐渐形成了自己的理论体系，孕育了《关于古今最杰出画家的生平与作品的对话》(*Entretiens sur les vies et sur les ouvrages des plus excellents peintres anciens et modernes*，下文简称《对话》)。回国以后，费利比安得到朝廷重臣柯尔贝的器重，先后列席铭文学院 (Academy of Inscriptions，1663 年成立) 和建筑学院 (Academy of Architecture，1671 年成立) 首批成员，后来又被指定为御用宫廷历史学家，1673 年他还被指派为皇家艺术藏品的管理员，他奉命写作的《简要描述集》(*Description sommaire*，

1674)可谓凡尔赛艺术藏品的官方导引。费利比安全心全意热爱着艺术，繁忙的公务之余，他投身于艺术理论的写作中，发表了许多文章并出版了一些理论文集，比如前述的《对话》，以及《建筑、雕塑、绘画和绘画要义》(*Principes de l'architecture, de la sculpture, de la peinture*, 1676)、《画家名录》(*Conferences*, 1679)，还有他为皇家美术学院讲座文集《讲演录》(*Conferences*, 1667)所作的序言，等等。艺术史家凡·海丁根（H. W. van Helsdingen）将他与罗杰·德·皮勒相提并论为17世纪法国最广人为知的艺术理论作者。[13]

图4—7　勒布伦原作，皮埃尔·德拉维（Pierre Drevet）制成版画，费利比安肖像，17世纪

在罗马期间，费利比安特意拜访了普桑，他很崇拜这位大画家，甚至在其影响之下开始学画。在写作《对话》时，费利比安很明显把普桑视为自古以来无人能及的大师，称其作品是当之无愧的理想美的典范，事实上，普桑传记也是《对话》中最重要的一篇。普桑对费利比安的启发是潜移默化的，很难理出清晰的条目，但至少有一点是无可置疑的，即费利比安对理论与实践关系的看法。在17世纪，学院为了提高绘画的地位而着意强调理论贬低实践，在赴罗马以前，费利比安就处于如此学术环境中，相信理论远远高于实践，然而，正是那位理论与实践兼修并重的大画家使这位青年的理论家看到了实践的价值，费利比安在后来的理论著作中一再强调艺术实践的重要性，比如《对话》和《讲演录》的序言等。

《对话》（图4—8）也体现了费利比安革新艺术史写作的尝试。他像贝洛里那样充分运用信件和碑文这类史料，但是贝洛里把艺术家传记和艺术批评分开，费利比安却通过"对话体"把二者整合起来。"对话体"是当时流行于法国上流社

[13] H. W. van Helsdingen, "Remarks on a Text Borrowed by Félibien", *Simiolus: Netherlands Quarterly for the History of Art*, 4.2 (1970: 109–114) p.109.

图4—8 费利比安《对话》（1705年版）书影

会的文体，写作形式灵活，作者可以在史实性记录与艺格敷词之间自由转换，叙述口吻轻松随意又富于思辨意味，非常适合于该书的读者——the honnetes gens（品位高雅的人）。在对一些绘画作品的描述中，费利比安还采用了学院讲座所创立的画面分析方法，即对绘画中的各种元素进行系统分析，从而抽象出规则，并且阐述它们如何对观者产生影响。费利比安这种把描述、叙事与分析、批评相结合的模式影响了后来的艺术史写作，尤其是他那种关注绘画对观看者的影响的做法，为后世的艺术史家提供了有益的参考。另一方面，通过艺术史，费利比安关注的并非"史"本身，像贝洛里一样，他其实着眼于当代艺术，希望艺术家们能够通过学习古代及前辈大师而得到进步，希望贵族们通过理解、鉴赏古代及近代作品而培养起精致的古典品位。所谓"醉翁之意不在酒"，费利比安的大多数理论著作的写作宗旨都在于"当代"。他1676年编写《建筑、雕塑、绘画和绘画要义》时在前言中说，他编撰词典的动机之一就是帮助未来的研究者理解当代艺术。该书概要地介绍了艺术的基本原则，为在建筑、雕塑和绘画中使用的术语提供了简短的定义。他在词典部分以前安排了三篇带插图的论文，每种艺术形式一篇，为词典中的很多术语提供了在上下文中的用法和插图。

图4—9　尚布雷译达·芬奇笔记法文版(1651年版)书影

贝洛里和普桑的古典主义艺术圈子的另一位法国理论家是弗雷亚尔·德·尚布雷（Roland Fréart, sieur de Chambray, 1606—1676）。尚布雷沉醉于古典艺术，出版了达·芬奇笔记的第一个法文译本（图4—9）和帕拉第奥（Andrea Palladio, 1508—1580）著作的第一个法文译本，向法国介绍意大利文艺复兴的天才多面手和罗马的古典建筑；他还写了论文《古代与现代建筑比较》（"Parallele de l'architecture antique avec la moderne"）和《用艺术原理证实绘画中的完美》（"Idee de la perfection de la peinture demonstree par ses principes etc.", 1662），目的在于通过比较和以17世纪流行的科学方法论证古典艺术具有无法企及的美和亘古不变的价值。

尚布雷1630—1635年间旅居罗马时认识普桑，1640年又奉命赴罗马说服普桑回国为国王服务。正如他的许多同代学者一样，尚布雷给予普桑至高无上的赞美，称其为"我们时代的拉斐尔"[14]：他恰如其分地融合了理论与实践，作为贝尔尼尼、鲁本斯、伦勃朗的同代人，以完美的画艺引导着那个时代的理性和自觉。相反，尚布雷对米开朗琪罗大加指责，认为他画《最后的审判》完全丢开《圣经》内容，臆想连篇，俗不可耐，无可救药。至于崇拜米开朗琪罗的瓦萨里，他更是狠命批评。有趣的是，这些在今天看来未免过于武断的指责正是以理性精神和数学原则、以规

[14] 转引自汉诺-沃尔特·克鲁夫特：《建筑理论史》，王贵祥译，中国建筑工业出版社，2005年，第89页。

训和法则为前提的。

尚布雷没有绘画方面的实践经验,但在数学和几何方面造诣非凡,试图以科学统摄绘画。他把量化的数学原则用于批评的五个类目:创造(invention)、比例(proportion)、色彩(color)、表现(expression)和构图(composition),推崇几何的和简约的原则。他认为,正是这些原则的简单性构成了某种完美:"一件艺术品的卓越和完美并不表现在它的规则的多样化上;恰恰相反,越是单纯而简约的作品,其艺术的品格就越是令人景仰;我们可以从几何的规则中看到这一点,几何是所有艺术品的基础和源泉,所有的艺术创作都从中汲取灵感,没有几何的帮助,任何艺术都将无以立足。"[15] 除了对形式的要求,在尚布雷眼中,成功的艺术作品还在于其内容的单纯,像米开朗琪罗《最后的审判》那样画面中挤满与《圣经》无关的动作、表情及其他细枝末节的作品道德败坏、乏善可陈。可想而知,尚布雷这种科学性和教条式的艺术批评标准会对艺术想象和艺术创造产生极为不良的限制和干扰,但是,在那个艺术"衰落"的时代,尚布雷坚信自己的美学体系和价值养料是挽救青年画家、使他们不至于在崎岖的绘画之路上像盲人一样跌跌撞撞的唯一办法。同样,对于艺术欣赏者而言,五个数学量化的批评类目则为任何严肃的艺术欣赏提供了可以依靠的标准和不可辩驳的基础。

作为一位业余的艺术批评家,尚布雷对严格意义上的艺术史并不关心,他虽然尊崇希腊艺术,但实际上只把古代艺术作为当代艺术的对照,而不像贝洛里和费利比安那样以历史学家的态度去处理文献、档案等史料。对他来说,实践性的艺术批评比一般性的艺术思考更有意义,他把批评家的角色定位为艺术家与公众的调解者,从这一点看,他预示了德·皮勒和狄德罗以及其他18世纪法国批评家的出现。[16]

二 学院缔造者:夏尔·勒布伦

1646年,刚从意大利回国的年轻画家夏尔·勒布伦(Charles Lebrun,1619—1690,图4—10)见证了法国行会师傅与自由艺术家白热化的斗争。勒布伦与

[15] 转引自汉诺-沃尔特·克鲁夫特:《建筑理论史》,第90页。

[16] Udo Kultermann, *The History of Art History*, Abaris Books, 1993, p.23.

其时当红画家凡·埃格蒙特（Joost van Egmont）、雕塑家雅克·萨拉赞（Jacques Sarazin，1588—1660）联合当权的艺术赞助人沙尔穆瓦（Councillor de Charmois），形成了建立一所美术学院的想法，要为自由艺术家确立更高的社会地位，这是再适合不过的方案了。1648年初，沙尔穆瓦就此事向国王呈递了申请，勒布伦起草了申请书所附的艺术教育计划，其重点是要求艺术家对建筑、几何、透视、算术、解剖、天文与历史等知识的全面掌握。同年2月

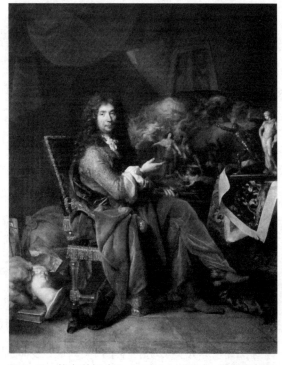

图4—10　拉吉利尔（Nicolas de Largilliere），勒布伦肖像，布面油画，232×187厘米，1683—1686年，现藏法国卢浮宫

1日，学院宣布成立，学院章程以罗马与佛罗伦萨的学院规章为基础，要求通过讲座的形式将艺术的基本原则传达给它的会员，并通过人体写生课的方式来训练学生。[17]

此后的十多年里，学院在与行会的持续交锋中步履蹒跚，直到1661年，大名鼎鼎的专制主义和重商主义政治家柯尔贝（Jean-Baptiste Colbert，1619—1683，图4—11）接管了这所学院。他全力以赴树立与强化学院的社会影响，致力于建立一种学院艺术风格的规范。他还设立了巴黎学院的罗马分院，原计划任命普桑为第一任校长——可惜普桑在此事提上日程之前便去世了，希望青年学生们"受某位杰出大师指导，他教他们学习，给他们良好品位和古者风范"。可见，柯尔贝的趣味倾向于普桑式的古典主义，然而，这位深谋远虑的政治家的行动绝非趣味使然，他实际上把学院作为其重商主义经济政策中举足轻重的一颗棋子，因为他认

[17]　参阅 N. 佩夫斯纳：《美术学院的历史》，第79—80页。

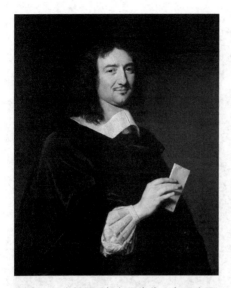

图 4—11　尚佩涅，柯尔贝肖像，布面油画，1666 年

识到，高度发达的艺术对于本国手工业的兴旺发达、乃至于法国的经济发展是至关重要的。他要求罗马法兰西学院学生"复制罗马的所有美的物品：塑像、胸像、古花瓶和图画"，运回巴黎，目的是让巴黎人拥有古罗马与文艺复兴的艺术，让法国工匠能够在本国生产出各种外国特产，供国人消费，以至于国外再无诱人之物品。[18] 对于这所肩负重任的学院，柯尔贝自然不能放任自流，他把专制主义的等级制度复制到学院制度中，使学院成为他试图在法国建立的"最高程度的秩序"(la maxime de l'ordre) 的一个环节，与舞蹈、科学、哲学、文学、法律、建筑、音乐等人类文明的各个门类一起，共同加强国王与中央政府权力，共同促成重商主义政治的实现。正如佩夫斯纳所说，"这样一种体系，表面上攻击行会的中世纪观念，但它给予画家与雕塑家的真正明确的自由，要大大少于他们在行会规章下所享有的自由"，"专制主义成功地击败了个体艺术家的独立性，而在不到 100 年之前，第一批学院的建立就是为了追求这种独立性"。[19]

就在柯尔贝正式统管巴黎学院的同一年，勒布伦被任命为国王首席画家 (premier peintre du Roi) 和学院的掌玺官，在此后的二十多年里，他一直是巴黎美术学院的实际领导者。尽管他本人并没有太多的理论创见，但他的大量素描、版刻、大尺幅绘画，以及他所开设的讲座和著名的讲稿反映了作为学院基础的哲学与艺术理论。勒布伦是一位很有能力的实干家，他将古典主义艺术理论成功地转化为切实的学院教育。可以说正是勒布伦促成了贝洛里、普桑的古典主义的推行，也促成了柯尔贝对学院的期望的实现，他是巴黎学院的真正缔造者。这位自信的艺术家在职业巅峰期或许相信自己已经把艺术共和国建构成完满的、秩序井然的宇宙，而且他已经为这个宇宙确立了永恒的基础。学院的组织、艺术家的教

[18] 参阅 N. 佩夫斯纳：《美术学院的历史》，第 91—92 页。
[19] 同上书，第 83 页。

育，以及艺术的哲学性概念，这些都似乎彼此和谐互补，而且它们都由唯一的宇宙力量——理性——所主导，它统摄了生活中的方方面面。

与其他古典主义者一样，勒布伦信仰"理想美"，他所制订的艺术家培养方案指向了这种终极的完美。通观艺术理论史，任何时期、任何地方，完美作为艺术家的终级目标的观念都不曾像在17世纪的巴黎美术学院那样受到如此极致的强调。使艺术达到"理想美"的途径在于学习，对勒布伦来说，艺术是可以被传授的。传授创作法则、提供用于临摹的范本，对于艺术学生来说，具有直接而明显的效果；传授理论知识，营造全面的古代文化环境或许效果不那么立竿见影，但在勒布伦的教育体系中同样重要，因为他深深地意识到其对于趣味塑造和创造性想象的决定性作用。

我们记得，贝洛里对自然主义和手法主义皆不以为然，勒布伦同样如此，在他看来，直接观察未经加工的自然或是放任追随心中所想都会导致混乱、畸形的图像。文艺复兴艺术理论强调师法自然，达·芬奇就把绘画看做是对自然的探索。对勒布伦而言，自然是既定传统的产物，继承的形式以及对传统的依附是学院教育的根本，因此，古代范本（belles antiques）是学习的核心，不研习古代雕像与浮雕，任何艺术家也创造不出具有理想美的作品，学习古代范本是企及完美的唯一途径。至于文艺复兴大师及卡拉契和普桑等所形成的近代传统，在勒布伦的教育理论中同样举足轻重，因为它能够指导青年学生学习观察自然。他告诉学生要向米开朗琪罗、拉斐尔、罗马诺和其他最伟大的画家寻求帮助，学习他们描绘自然、运用古典的方法，学习他们是如何对自然本身进行修正，从而赋予画面真正的美与优雅。

17世纪70年代，勒布伦给学院开了一门关于情感表现的课程，讲稿在他死后以《情感画法》（*Traite de la passion*，1698）为名出版。情感表现在17世纪随着心理学兴起而受到重视，其时，学者们不仅试图科学地解释人类"心智"（psyche），还对不同情感的细微差别大感兴趣——前面已经提到普桑对情感表现的讨论。大哲学家笛卡尔出版《论激情》（*Treatise of the Passions*，1649）专论情感，在书中他给出了一个包含着各类激情（passion）的清单，讨论了它们的排序，区分出所谓的"基本"（primitive）情感和它"组合"而成的情感，还探究了情感对肉体的影响，以及产生这些情感的肉体上的根源。普桑和笛卡尔对勒布伦的影响

显而易见，他一定非常仔细地研习了笛卡尔的著作，尤其借鉴了后者关于基本情感与组合情感的论述，他也在自己的专论中列出了情感的清单，这份清单甚至比笛卡尔的更加翔实。更值得一提的是，作为一名大画家和艺术教育实践家，勒布伦既不满足于纸上谈兵，也不是把理论囿于个人的艺术实践，他对艺术教育最大的贡献就在于他为那份情感清单绘制了详尽的插图，每一种情感对应着每一幅素描，在讲座中图文并茂地传授了表现钦佩、爱、憎、愉快、悲伤、惧怕、希望、绝望、厚颜无耻、怒火中烧、尊敬、崇拜、兴高采烈、藐视、恐惧、焦虑、嫉妒、忧郁、疼痛、笑、哭、愤怒等情感的秘诀（图4—12）。

我们前面说过，文艺复兴的艺术理论对人的面部表情并没有多少关心，只有阿尔伯蒂和莱奥那尔多等稍微提到了对表情的区分与观察；文艺复兴晚期，一个和艺术理论没有多大关系的知识分支——科学面相学（scientific physiognomics）发展起来，这种学说认为分析人脸可以得知人的性格。勒布伦必然受到相关学说的影响，他相信变化多端的情感可以清晰地反映在人脸上。他的论述也非常具有科学性，读起来就像精密的解剖学分析。比如，洋溢着崇拜之情的人的面部有着

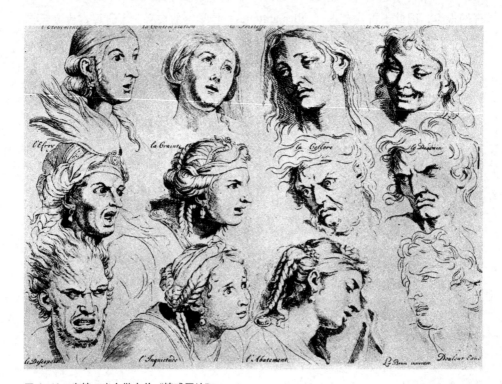

图4—12　表情，出自勒布伦《情感画法》

下拉的鼻孔（pulled-down nostrils）和半张的嘴；受到惊吓的人的脸有着紧闭的鼻孔，其瞳仁不会在眼球的正中间，而是稍微低一些，嘴巴也是半张，但比崇拜者的嘴巴张得要小一些。这些翔实的文字又配以让人信服的素描，为艺术学生提供了广泛、细致和可靠的范本，或说图式。达·芬奇把大自然作为表情母题的宝库，建议画家随身携带速写本，观察人们的表情并记录下来。勒布伦则以大量的图式为青年学生提供了可随时取用的图式库。他告诫青年学生，只有勤勉地研习范本，才能够在创作中得心应手。

我们知道，勒布伦所提倡的这种图谱正是在中世纪手工作坊中流行的创作手册。文艺复兴期间，这类指导创作的图谱已在人文主义者对自由和灵性的鼓吹声中退避三舍，如今，正是勒布伦使它们重新登上历史舞台。我们当然可以据此声称勒布伦正在把艺术领向文艺复兴的相反方向，事实的确如此。然而，无可否认文艺复兴大师那种"只可意会不可言传"的态度确实不利于艺术教学，而且，根据 E.H. 贡布里希著名的以图式为基础的制作与匹配理论，勒布伦实际上洞悉了艺术创作的秘密。

第三节　古今之争及其对艺术理论的影响

在勒布伦的带领下，经过长期的理论积淀，一系列艺术理论以"规则"（rule）的形式被确立下来。在 17、18 世纪巴黎皇家美术学院里，"规则"几乎被赋予了神秘的光环。路易十四的肖像画家、皇家美术学院秘书和老教授亨利·泰斯特兰（Henri Testelin，1616—1695）以学院举办的讲座和艺术理论讨论的笔记为基础，编纂出版了一部文集《技艺高超的画家对规则表中的绘画和雕刻实践的看法》（*Opinions of the Most Skilled Painters on the Practice of Painting and Sculpture*，1680，下文简称《看法》），从这部集子中，规则化的艺术理论可见一斑。首先是艺术理论所包含的类目，可想而知，这是有条理地建构学院课程的基础。从《看法》中可见，这些类目包括构图（composition）、素描（drawing）、情感表现（the expressions of emotions）、光线（light）和色彩（color，后来，末两项被合并归到"色彩"名下）。艺术家和理论家们相信他们能够创建起一个永不陨落的由规则组

成的体系，引导艺术学生在自己的作品中去企及完美，并且为观看者提供理解与欣赏绘画和雕塑的固定指标。虽然这些知识分子——贝洛里、普桑、费利比安、勒布伦，等等——未曾否认艺术中的天才、灵感与个性，但不幸的是，他们对理性和规则的一再强调使得理性的神秘力量和规则的控制渗透到艺术创作和艺术欣赏中，从而，创作与欣赏都成了按部就班、了无生气的程序。

17世纪末，越来越多的知识分子意识到，现实中许多事物无法被理性化，艺术家的创造力也不可能总是与那些"安全的规则"（secure rules）保持一致。他们零星却一针见血的批评撼动了学院艺术理论的根基。

对僵化的规则的怀疑实际上被卷入17世纪最后25年"古今之争"的浪潮中。"古今之争"因自然科学的兴起而展开，对古今各领域的理论作详细考证，其在艺术领域的具体体现就是"素描与色彩之争"（le debat sur le coloris）。这场争论不仅对学院规则的某些方面进行了有价值的质疑，更重要的是，把"趣味"这一概念推到了争论的浪尖上，导致得出这么一种看法：所有依赖数学知识和知识积累的学科，现代人优于古代人；而所有依赖于个人天才和批评家趣味的学科，古人与今人的相对成就无法明确判别，因此易于引起争论。[20] 由此，"趣味"成了艺术理论的一个核心范畴。

一 趣味

"趣味"在英语里是 taste，德语 geschmack，法语 gout，意大利文 gusto，本义均指味觉、滋味。由于业余爱好者的文艺批评热衷于比较各门艺术之章的通约原则，通过比较不同艺术的相似性获得一种通感与联觉愉悦，该词从对味觉的评价被征用到视觉欣赏中。这样一种转化在文艺复兴时期的意大利已经开始流传，到17世纪下半叶由法国和英国的作家们完成。以英语"趣味"一词为例，该词在13世纪时指 examine by touch, try, test; experience of try the flavour of sth.，到了16世纪，便具有 have a particular flavour 的意思，也就是从味觉的品尝逐渐指向兴趣和鉴赏力。从而，趣味脱离了纯粹的物质性含义，转换成与审美有关的判

[20] 参阅 P. O. Kristeller, *Renaissance Thought*, Princeton University Press, 1980。

断,与美联系起来。[21] 在法国一些古典主义者——比如布洛瓦——的文本中,"趣味"甚至成了超越个人(superpersonal)的主体间性(intersubjective)的术语,如此特性又尤其体现在"高贵趣味"(Grand Goût)这一概念中。[22]

什么是"高贵趣味"?根据德·皮勒(Roger de Piles,1635—1709,图4—13)在《绘画的基本原理》(*Cours de peinture par principes*,1702)中的解释,"高贵的趣味"等同于崇高感(the sublime)和宏伟感(the marvellous),在创作中,要选用宏大壮观(great)、超凡脱俗(extraordinary)并且具

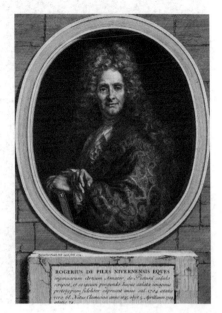

图4—13 德·皮勒肖像

有发生的可能性(probable)而非异想天开(chimerical)的题材;"高贵的趣味"不允许选择普通之物(ordinary things)入画,因为只有宏大壮观、超凡脱俗的东西才可以惊人(surprise)、悦人(please)并给人以引导(instruct)。[23]

概而言之,高贵趣味具有如下特征。

首先,"高贵的趣味"与贝洛里和普桑提倡的"理想"(Ideal)有着合乎逻辑的联系,理想与现实相对,前者具有超然的普遍性(universal)和无名性(anonymity),后者则是特殊的和个别的。古典艺术因其完美和无名性——无名性正是许多希腊雕塑的特征——而成为理想的最佳体现;相反,显示出民族个性的民族趣味(goût de nation)——比如尼德兰、威尼斯趣味——就永远不可能变得"高贵"。因此,出于对普遍性的尊崇,德弗雷诺瓦(Charles Alphonse du Fresnoy,1611—1668,图4—14)在他著名的拉丁文长诗《画艺》(*De arte graphica*,1667)中希望画家能够拒绝"外国装饰"。

简洁单纯是"高贵的趣味"的另一个标志,德弗雷诺瓦写道:优秀画家的作

[21] 参阅邵宏:《美术史的观念》,中国美术学院出版社,2003年,第109—111页。
[22] Moshe Barasch, *Theories of Art: From Plato to Winckelmann*, Antiquity, p.344.
[23] Ibid., p.346.

图4—14　德弗雷诺瓦，肖像与肖像画，油画，107.3×91.5厘米，私人收藏

品应该具有"宏伟（greatness）、高贵的轮廓（noble contours），秩序井然（order）和简洁单纯（simplicity）"这些特征。简洁单纯要求艺术家一方面要远离"民族趣味"，另一方面也要去除或隐藏自己的古怪个性，正是在后面这一点上，古典主义理论家认为拉斐尔比米开朗琪罗和达·芬奇更加优秀。即便那位被认为离经叛道的罗杰·德·皮勒也承认拉斐尔至高无上的地位。

这里要公平地指出，17世纪许多提倡"高贵趣味"的作者对"趣味"其实持有一种较为宽松的态度。比如费利比安，在《讲演录》序言中，他虽然坚信素描和设计的绝对真理性，但是对色彩表示理解和宽容；此外，他还力图公正地评价法国中世纪的作品，可见他对民族趣味的认可。再比如德弗雷诺瓦，他的画就兼具卡拉契的素描和提香的色彩——只是我们不熟悉他的作品，因为这位画家兼作家的文名远远高于画名；还是在长诗《画艺》中，他在给出"趣味"的定义时指出，绘画中的"趣味"与画家的偏爱和倾向有关，而画家在描绘具体事物时往往会具有不同的偏爱和倾向。[24] 甚至代表巴黎学院发言的泰斯林也并不那么刻板，他也在《看法》中说，人们脾性不同，以各自的方式观看自然，趣味因而具有多样性。但是，在这些文本中，"高贵趣味"都是无可置疑的权威，在17世纪巴黎美术学院中，它成为审美评价的最高标准。

17世纪下半叶，越来越多作者意识到美与艺术的非理性维度。杰出的詹姆斯主义者皮埃尔·尼可（Pierre Nicole，1625—1695）曾专门著文论美，该文大部分篇幅用于论证美具有主观性（subjective）和偏向性（divergent），美的看法的形成

[24] "Taste in painting is an idea which follows the inclination painters have towards depicting particular things." Moshe Barasch, *Theories of Art: From Plato to Winckelmann, Antiquity*, p.345.

也具有偶然性。正所谓"智者乐水，仁者乐山"，对于同一客体，观看者不会产生同样的反应，而且在他看来，没有一种趣味会差劲到无人问津，同样，也没有一种趣味会完美到人人认可，我们的趣味往往取决于风俗习惯以及别人的态度。前文介绍了詹姆斯主义对"体验"和"愉悦"的研究（见第一节），实际上，根据不同的侧重点，这种研究既可以导向普遍性的美，也可以鼓吹个体性的美，尼可明显走向了后者。在这条路上走得更远的是17世纪最伟大的宗教哲学家和数学家布莱兹·帕斯卡（Blaise Pascal，1623—1662），他拈出16世纪末出现于意大利的短语"je ne sais quoi"（我不知道的什么），站在具有神秘主义色彩的神性体验的立场，反对理性主义美学。[25]帕斯卡认为，无论是活着的人，还是艺术作品，对观看者来说都有着某种不知何为、无法言说却独一无二的个性，因此，完美和美都不是单数的，它们具有更宽广的范围，他还说："心胸愈是宽广的人，就能够看到更多元的美。"[26] 18世纪，被视为浪漫主义时代先驱的西班牙教育家和短论作家费霍（Fray Benito Jeronimo Feijoo y Montenegro，1676—1764）在写作其最重要的美学论文《我不知道》（"No sé qué"，1733）时就受到帕斯卡的启发，他在文中写道："没有体验，就不可能研究自然，也不可能准确地了解它。尤其是人们由于无法解释大自然和艺术作品中所有的一种'神秘的美'而沮丧，转而得出一个'无形'的判断，那就是，某物有种'我不知道'的特质。正是这种特质愉悦、迷惑人们。如果谁在建筑中发现了愉悦和神秘，又转而得出这么一个养料，他在对象中也没有发现规则有什么特别之处，那么，他也就找不知合适的概念来表达自己的看法。这样，美就会折磨他，正像美满足了他的趣味一样。"[27]

二 "素描与色彩之争"和"古今之争"

"高贵趣味"意味着理性，说得更具体一些，则是对精巧完美的素描或构图的欣赏，在巴黎美术学院所依赖的等级系统中，素描在层级阶梯占据最高位置，

[25] 对"je ne sais quoi"的讨论同样可以引向理性主义美学，法国著名批评家、耶稣会士布乌尔（Dominique Bouhours，1628—1702）就对此进行了大量研究，并试图将趣味与理性主义调和起来。参阅邵宏：《美术史的观念》，第119页。

[26] Moshe Barasch, *Theories of Art: From Plato to Winckelmann, Antiquity*, p.352.

[27] 转引自邵宏：《美术史的观念》，第119页。

根据勒布伦的教导，绘画的价值主要在于素描（有时候"素描"一词也被"线条"甚至"构图"所取代）。相反，色彩则往往被放置在这个层级阶梯的最底层，因为色彩直接作用于感官，古典主义以理性为基础，理性克服感性，于是，代表感观的色彩臣服于代表理性的素描。自从16世纪威尼斯画派崛起，素描与色彩孰高孰低就开始成为人们讨论的话题，真正大规模而激烈的"素描与色彩之争"（le débat sur le coloris）要等到17世纪60年代。

1668年，德·皮勒把德弗雷诺瓦的拉丁文长诗《画艺》译成法文并加以评注出版。在这本小书中，有着深厚古典修养的德·皮勒以亚里士多德式的定义方法对"绘画"进行了分析，他发现，绘画与其他艺术门类和科学有着某些共性，比如，为了准确地绘制人体，艺术家要精通解剖学知识；为了获得可信的透视，艺术要学习光学原理等。那么，绘画有什么与众不同的特性呢？他说，色彩的韵律和协调只能在绘画中找到，再没有其他科学处理这个问题了，因此，他推断，绘画的特性在于色彩，进而推之，色彩是绘画艺术中最有价值的特征。这个言论无异于冒天下之大不韪对古典理想的公然挑衅。

德·皮勒语一言惊人后就沉默不语了，把"素描与色彩之争"推向第二个阶段的是皇家美术学院的元老德·尚佩涅（Philippe de Champaigne，1602—1674）。尚佩涅在刚开始学画时曾受到鲁本斯影响，但后来有幸与普桑共同工作的他明显被那位大师的理智所征服，到了晚年，他的艺术风格更为朴素典雅。1671年6月，尚佩涅在学院讲座上讨论提香（Titian，1488/1490—1576）的名画《圣母、基督和施洗者约翰》(The Virgin, Christ, and St. John the Baptist)，他赞美了提香的色彩，但认为美好的色彩只是让肖像获得转瞬即逝的迷人光彩，目的是为了诱惑人的感官。他还把提香和普桑相比较，前者是擅长迷惑人的"魔法师"，后者则是优雅理智的"哲学家"，其艺术得到无可辩驳的理智的支持。显然，对尚佩涅来说，素描与色彩之争讨论的不仅是艺术，而是严肃的道德问题，素描和色彩分别象征着心灵和肉体，心灵之美当然要高于肉体之美。

两年以后，德·皮勒再次发话，这一次，他出版了以对话体写成的小册子《色彩对话录》(Dialogue sur le coloris，1673年)，回击来自学院的进攻。德·皮勒并没有就道德角度与尚佩涅正面交锋，但他在文章中强调，色彩（color）是自然事物之所以可见的原因，上色（coloring）则是绘画的一个部分，画家模仿自然

事物的色彩，并依据艺术上的需要在画面上分配色调。从而，他巧妙地把色彩与自然、上色与绘画两相对应起来，揭示了色彩与自然、上色与绘画的天然联系，并继而小心翼翼地暗示：上色恰如其分的绘画不会使人受到美丽的肉体的迷惑，相反，人们会从中得到精神上的感悟。那么，怎样才能做到上色恰如其分呢？德·皮勒以画作的"浑然一体"反对亦步亦趋地模仿自然事物所显现的全部色彩，在他看来，画家可以根据艺术的标准对他所看到的色调进行校正取舍，通过色彩的恰当分配，使画面"浑然一体"。

"素描与色彩之争"旷日持久，论战双方都为人类知识这幅巨大的镶嵌画添加上新的马赛克，篇幅所限，此处不可能对其细加梳理，但有必要指出，这场论战暗藏了两个更抽象的问题：其一，艺术与科学的关系。尽管在许多情况下，德·皮勒仍然把艺术当做科学的一部分来讨论，但是他清晰地区分出自然色彩与图绘色彩，此举不仅赋予图绘色彩以新的、独立的地位，更使绘画与科学拉开了距离。其二，古代与现代的关系。"高贵的趣味""理性""素描""线条"等古典主义的代名词的背后树立着古人雄伟的丰碑，今人只能对其顶礼膜拜。德·皮勒等人对"色彩"的推崇隐喻性地举起了"现代"的旗帜，认可了"现代人"的趣味——或者说"现代人"的其中一种趣味，它有别于高贵的古典主义趣味。此时，一个更宽泛的立论进入我们的视野，即古代并不比现代更美好，古人也不比今人更加高明。围绕这个观点的争论并不新鲜，当文艺复兴人在赞美"我们自己的时代"的时候就已经站在了这个立论的一边，但"素描与色彩之争"大大推进了这一争论，它随后又被纳入牵涉面更广、更富于哲思的论战：发生在17世纪最后二十五年的"古今之争"（querelle des Anciens et des Modernes）。

1687年1月27日，在路易十四的术后康复庆典上，法兰西学院院士查尔士·佩罗（Charles Perrault，1628—1703，图4—15）朗诵了诗歌《大帝路易十四的世纪》（*Le Siècle de Louis le Grand*，1687），诗中将其时代与古罗马奥古斯都（Augustus）的时代做了比较，认为古人确实伟大，但我们也不必自惭形秽，在路易十四的开明统治下，我们的时代在科学、文学和艺术方面都有很大进步，甚至比起古罗马帝王的时代来说，也有过之而无不及。佩罗这一举措立刻在法兰西学院激起轩然大波，尤其激怒了新古典主义的立法者和发言人、对古典顶礼膜拜的布洛瓦，他斥责佩罗"无知而致无趣"。很快，越来越多的当代学者名流卷入这

图 4—15 佩罗在 19 世纪早期一部书的扉页

场争论中，分为崇古派和厚今派两大阵营著文笔战，这就是在文化史上意义重大的"古今之争"。

厚今派并非不承认古人智慧和杰出神话，他们只是试图粉碎由崇古派制造的"古人之完美不可企及、无法超越"的神话。多才多艺的作家、文学批评家圣伊夫莱蒙德（Charles de Saint-Evremond）说，亚里士多德《诗学》固然优秀，但也并非放之四海皆准、千秋万代不易的真理。法兰西学院的才子丰特奈尔（Fontenelle，1657—1757）写了《古今交谈》（*Digression sur des anciens et des modernes*，1688），说明世纪更迭并没有使人类发生变化，上帝没有把古人造得比今人完美，今人自然也没有理由妄自菲薄。在以那首多少有些歌功颂德意味的诗歌引发了"古今之争"不久后，佩罗发表了更著名的《古今之比较》（*Parallele des anciens et des modernes*，1677—1697），在该书讨论艺术的部分里，佩罗试图论证艺术的进步。他声称艺术的进步从未停止，当代艺术比古代艺术要高明得多，甚至比文艺复兴、拉斐尔时代的艺术更加显得技艺纯熟。但值得深思的是，最受佩罗推崇的当代画家是勒布伦，他还曾经专门写过《绘画》（*Painting*，1669）以赞美这位路易十四的首席画家、古典主义的拥护者。

佩罗关于艺术之进步的论断或许值得商榷，但他在论证过程中把艺术处理成一个有着自己的理论基础、自成一格的整体（或称"体系"），这种做法为艺术作为一门学科的独立奠定了基础，《古今之比较》的章节划分也可看出佩罗的过人

见识。该书包括五篇对话,第一篇陈述规则,第二篇讨论三门视觉艺术,第三篇讨论辩论术,第四篇讨论诗歌,第五篇讨论科学。克里斯特勒指出,这可能是有史以来第一次把艺术和科学全然分开——尽管音乐仍然按照传统的习惯留在科学篇里讨论。1690 年,佩罗还在《美术陈列馆》(*Le Cabinet des Beaux Arts*)前言里提出了"美术"(Beaux Arts)这一概念,以反对传统的自由艺术(Arts liberaux)。在这里,佩罗挑战了一个对文艺复兴具有奠基性意义的观点,即艺术具有科学功能——文艺复兴的学者通过强调艺术与科学的姻亲关系来提高艺术的地位。至此,很明显,现代意义上的艺术正在浮出水面。[28]

1699 年,德·皮勒被接纳为巴黎美术学院的成员,色彩最终得到官方的承认,成为绘画的最重要组成部分之一,光线和阴影这两个本来分开的类目也被归入色彩类。但这并不意味着色彩自此取代了素描的地位而把后者踩在脚下。同样,"古今之争"也没有得出一个最终的胜负,而是导出了更为意义深远的结论:所有依赖数学知识和知识积累的学科,现代人优于古代人;而所有依赖于个人天才和批评家趣味的学科,古人与今人的相对成就无法明确判别。然而,这两场互相联系的争论一起动摇了学院的基础,共同为现代艺术的发展开辟了道路。

三 罗歇·德·皮勒与鲁本斯派的崛起

通过"素描与色彩之争"激起的千重巨浪,德·皮勒影响之大已毋庸多言。这位大理论家出生于克拉姆西(Clamecy),1651 年左右定居巴黎以后学过哲学和神学,后来还跟随克劳德·弗朗索瓦(Claude François)学习绘画,但并没有留下多少作品。1662 年以后逐渐步入政界,从而获得大量机会观摩、购藏绘画。1682 年,德·皮勒成为驻威尼斯大使的秘书,1685 年,在威尼斯任期即将结束的时候,他又获得机会游历德国和奥地利,1688 年又得以前往瑞士,1705 年他还被任命为西班牙大使的秘书,但恶劣的健康状况迫使他未及久留便回到巴黎。1709 年在巴黎去世后,他留下了一个巨大的图书馆,和出自乔尔乔内、科雷乔、伦勃朗、鲁本斯等著名画家之手的大量版画、素描、油画收藏,以及许多举足轻

[28] P. O. Kristeller, *Renaissance Thought*, pp.193–196. 另参阅邵宏:《美术史的观念》,第 62—63 页。

重的著作。由于和"素描与色彩之争"的密切关系，更由于敢于质疑的精神，这位业余批评家、艺术理论家自 19 世纪以来被描绘成反叛学院的英雄、现代变革的先驱，尽管他从不曾把自己视为学院的对抗者，他认可"高贵的趣味"和拉斐尔的杰出成就，也像同时代人那样把理性和规则奉为圭臬。从德·皮勒身上可以看到两个有趣的事实：其一，学院发言者与学院声讨者并不那么泾渭分明，他们其实分享着许多共同的价值观和趣味取向；其二，就"趣味"而言，学院的声讨者并不反对"高贵的趣味"的高贵性，但他们怀有较为开放的胸襟和多元的视野，更加愿意接纳和欣赏当代趣味和民族趣味。

1699 年，德·皮勒被任命为皇家美术学院的名誉顾问，此后直至去世的 10 年间，出版了两部扛鼎之作：《画家传记和完美画家的观念》（*L'Abrege de la vie des peintres...avec un traite du peintrre parfait*，1699）和《绘画原理及画家的天平》（*Cours de peinture par principes avec un balance de peintres*，1708）。第一部著作叙述了一些艺术家的生平和风格，通过有意地选择艺术家并把他们分类划入不同流派，他提供了一个比费利比安《对话录》更简洁的绘画史，并且表现出要将欧洲作为整体背景来透彻考察艺术和艺术家的雄心壮志。该书于 1706 年被译成英文出版，获得很大成功。第二部著作总结了在 17 世纪末（这是一个法国历史绘画中的主导趣味明确处于折中主义方向的时期）出现的艺术学说。

《绘画原理及画家的天平》包含了德·皮勒的理论的精髓。首先，他延伸了历史画的定义——法兰西学院认为历史画是最高形式，在费利比安那里，风景画仅比水果花卉画高一等——特别为风景画的门类作了辩护，对英雄的风景或理想的风景与田园的或乡村的风景作了明确区分。

其次，趣味（taste，goût）这一概念也由于他的强调而获得了新的地位。德·皮勒把这一概念从物质性的味道（gout du corps）转移到知性领域（gout de l'esprit），表明了这是一种领略美的直觉能力。在其他作家使用"手法"（manner）的地方，他启用"趣味"这一术语。他还在基于自然研究的趣味——自然趣味（gout naturel）、通过研究大师的艺术品习得的趣味——人工趣味（gout artificiel）和民族趣味（gout de nation），例如罗马、日耳曼等的趣味之间做了区分。因此，趣味在德·皮勒那里具有很强的主观色彩，这就为多样化廓清了道路，成了强调单一和绝对的"高贵的趣味"的古典主义的对立物。

最后是那被一再讨论的"画家的天平"（La Balance des peintres）。前面说过，德·皮勒并非离经叛道者，尽管他拓宽了艺术批评的标准和艺术发展的道路，他的思想仍然不超脱于 17 世纪的基本理论框架，尤其是理性精神这一 17 世纪最重要的思维方式，这鲜明地体现在"画家的天平"这一衡量杰作的标准上。他为了给视觉艺术建立一个品评的尺度，便力图在四个类目即构图（composition）、素描（draftsmanship）、色彩（color）和表现力（expression）方面给艺术家打分，此时他借用的正是泰斯特兰在《看法》中列出的四项规则。这种极为机械的评分方法产生了一些奇特的结果。他理想的满分是 20 分，但实际最高分是 18 分，因为没有一个艺术家在四个方面都得了最高分。在构图方面，只有鲁本斯和圭尔奇诺（Guercino）达到 18 分；米开朗琪罗只得了 8 分。在素描方面，只有拉斐尔获得最高分，米开朗琪罗和卡拉契兄弟、多门尼奇诺一样稍微落后，得 17 分；在色彩方面，只有两位艺术家——提香和乔尔乔内得了 18 分，米开朗琪罗在这里跌到了 4 分，当时德高望重的普桑也只得 6 分，鲁本斯和伦勃朗则名列前茅，得 17 分。最后，最受争议的是表现这一类目，拉斐尔再次位居榜首，鲁本斯和多门尼奇诺获 17 分，其他大部分画家远远落后。

德·皮勒的"画家的天平"为后人所诟病，因为他那种想通过为画家在素描、色彩、构图和表现力四个方面打分来追求平均数的做法过于机械而使他忽略了作品的整体性。但他为艺术家们进行的总评分意味深长。最成功的画家是拉斐尔和鲁本斯。对鲁本斯的评价是惊人的。及至其时，拉斐尔和米开朗琪罗一直被相提并论为竞争对手，现在，德·皮勒却让鲁本斯取代了米开朗琪罗的地位。众所周知，德·皮勒一直是鲁本斯的忠实追随者，前述《色彩对话录》第二篇对视觉艺术的讨论实际上是鲁本斯艺术的颂歌，此后，德·皮勒还写了许多文章去颂扬鲁本斯。在《黎塞留公爵大人的收藏室》（"Cabinet de Monseigneur le Duc de Richelieu"，1676）一文中，他力劝黎塞留公爵去建立一个专门收藏鲁本斯绘画的美术陈列室。除此以外，他后来又陆续发表了《关于绘画知识的谈话》（"Conversations sur la connaissance de la peinture"，1676）、《论最著名画家的作品》（"Dissertation sur les ouvrages des plus fameux peintres"，1681）、《鲁本斯传》（"La Vie de Rubens"）等文捍卫鲁本斯的地位。

那么，鲁本斯（图 4—16）凭什么能够成为那位受到普遍赞美和尊重的文艺

图 4—16　鲁本斯，抢夺吕西普的女儿，1616—1617 年，油画，222×209 厘米，慕尼黑

复兴大画家的对手呢？德·皮勒在不同的文章中讨论过这个问题，大致看来，答案包括两方面内容。

其一，鲁本斯这位弗莱芒大画家像拉斐尔一样，拥有很高的人文主义素养。鲁本斯受到很好的人文主义教育，是少数完全掌握拉丁语的艺术家之一，熟悉罗马所有主要作家的作品，对古典遗物、钱币铭文都有透彻的了解；他把研究古代遗物所得的知识圆融成自己的象征素材，在创作时清晰而巧妙地运用各种隐喻。

其二，在德·皮勒的心目中，古往今来的艺术家当中，只有鲁本斯真正做

到了上色恰如其分，使画作"浑然一体"，达到图绘性完美（pictorial perfection）的最高水平。尽管德·皮勒也承认鲁本斯有时画得太夸张，在素描方面比不上拉斐尔等大师，但是，他不屈不挠地为大师辩护。他指出，绘画是对可见之物的完美的模仿，目的在于循循善诱（skillfully instruct）和唤醒激情（arouse the passions），因此，绘画最终要做到欺骗眼睛（the deception of the eye），他明确地说，这是绘画最精华的部分，而鲁本斯在这方面超凡脱俗。

部分由于德·皮勒的热情支持，鲁本斯最终被学院接纳成为举世公认的空前伟大的欧洲大师。新一代的学院艺术家争相效仿他，学院里也呈现出与传统的普桑派对立的鲁本斯派。鲁本斯派批评普桑素描的理想化模式，认为普桑对裸体人物的描绘类似于绘制岩石，只具有大理石般的坚硬，远不如鲁本斯人物的血肉丰满，再说，普桑的色彩实在逊不堪言，这直接导致了他的画面缺乏圆融感和表现力。

第五章
18世纪的美术理论

引 言

 1750 年，一位德国的拉丁诗歌与修辞教师亚历山大戈特利布·鲍姆嘉通（Alexander Gottlieb Baumgarten）出版了《美学》（*Aesthetica*）一书，从此开创了一个新的研究领域。鲍姆嘉通所谓的美学，是一种"感性认知的科学"，也就是说要把此前并未认真思考过的人的感官认知纳入理性研究的范畴。1764 年，另一位德国学者约翰·约阿希姆·温克尔曼出版了他的巨制《古代艺术史》（*Geschichte der Kunst des Altertums*），这是第一本以艺术史命名的著作，也是第一次用"艺术史"来称呼这一研究领域，因此温克尔曼被誉为艺术史之父，故而，1764 年也被视为艺术史学科诞生之年。1759 年，德尼·狄德罗（Denis Diderot）开始为两年一度的法国当代艺术沙龙展撰写艺术评论。狄德罗不是第一位艺术批评家，却是西方艺术批评的重要先驱，而且正是他创造了一种新的艺术写作文体。到 1763 年沙龙展时，狄德罗的艺术批判批评已经非常成熟，不但对艺术家和作品有真知灼见，而且对批评本身的价值和局限有了反思，狄德罗在艺术批评之外，还撰写了《论绘画》，思考艺术理论的基本问题。

 鲍姆嘉通的《美学》、温克尔曼的《古代艺术史》和狄德罗的《论绘画》，不约而同地都集中出现在 18 世纪中叶，而且前后相距不过 15 年时间，这当然不是历史的偶然，它们分别标志着西方美术理论的重要内容：美学、艺术史和艺术批评的诞生。受其影响，从 18 世纪下半叶到 19 世纪初的美术理论和美学的成就达到了历史的新高峰。同时，这一时期的理论家探讨视觉艺术的观念也发生了根本转变，美术理论的主题、范围变得不同于以前，具有新的特征，而要理解这一时期美术理论的现象和观点，就必须对当时的思想文化背景有所认识。

18世纪的欧洲发生了一场思想启蒙运动，理性、科学开始受到推崇。科学在思想领域的应用意味着要有系统化的方法，"可以是一种理性主义的方法，从首要原则推理出有关艺术本质的重要东西，或是一种历史的方法，从研究特例推断出有关艺术的一般法则"。[1] 理性主义是欧洲17—18世纪以笛卡尔为代表的重要哲学思想，虽然笛卡尔本人没有留下有关美术理论的著作，也几乎没有提及艺术，但他对美术理论产生了巨大影响。《方法论》是理性主义认识论的宣言，笛卡尔在书中声称发现了一种任何人都可以用来达到一种无可置疑而普遍的真理的方法，但这种方法是先验而抽象的，他所寻求的知识不可能从对自然的经验性研究中获得，必须依赖先天的概念和命题，依靠演绎推理的体系性和逻辑性。那些比笛卡尔更接近实际艺术问题的艺术家、理论家和美学家们受此启发，开始借此思考长久以来无法解决的艺术难题是否也可以被理性所征服。18世纪的美学家如康德，孜孜不倦所做的，正是对感性和艺术进行的科学研究，他们希望能够用理性探讨诸如美是什么、艺术是什么的基本问题。而像雷诺兹这样的画家和教育家关心的则是理性在艺术中的作用：绘画艺术在什么程度上可以通过语言传授；规则在训练画家和评价作品中的地位如何。在雷诺兹看来，如果绘画是一门艺术的话，它就必须有原理，而这一原理的把握是通过智性来实现的。与雷诺兹相类似，温克尔曼采取了严格的历史主义的方法，将艺术置于复杂的文化环境之中进行宏观考量，以解释其兴衰演变（图5—1）。

　　与理性主义相对的是在英国发展起来的经验主义知识理论，

图5—1　大卫，荷拉斯兄弟的誓言，画布油彩，330×425厘米，1784年，巴黎罗浮宫藏

[1]　Robert Williams, *Art Theory: An Historical Introduction*, Wiley-Blackwell, 2009, p.96.

经验主义者在对艺术作品分析中，多集中分析艺术的心理因素，虽然并没有与道德问题完全分开，但重心转向了探讨艺术中的创造性想象和审美欣赏的心理过程。他们把艺术的意义从艺术品转移到了经验过程，艺术的基础是某种独立理念这一观点被重视心理的原则所取代，这种原则认为艺术是人的思想与情感的产物。大卫·休谟（David Hume）提出一切存在物都与感官有关，从而使哲学与艺术理论都发生了根本的改变。在其《趣味的标准》一文中，休谟指出："美并不是事物本身的一种性质，它只存在于观赏者的心里，每个人心理见出不同的美。"对作为观看者的心理反应的探讨，最具代表性的是英国美学家埃德蒙·伯克（Edmund Burke）于1757年出版的《关于崇高和优美观念之哲学根源探讨》（*A Philosophical Enquiry into the Origin of Our Ideas of the Sublime and Beautiful*），认为崇高感是那些唤起疼痛和危险的想法，而优美是那些唤起我们去爱的东西所具有的特性。在18世纪崇高作为美术理论概念受到广泛关注，被看做是一种独立的体验和表现类型，在对大自然和风景绘画的美学讨论中，扮演了独特的角色。荒野旷漠、崎岖巨峰等自然景象不同于人工花园等驯化的自然，却有其自身的吸引力，这种称为"崇高"感的体验被应用到对绘画的鉴赏中，雷诺兹就用崇高来向他敬仰的大师米开朗琪罗致敬。

经验主义者趣味很容易被当做是一个简单而主观的反应，长期被认为是基于个体经验基础之上的相对的东西，即所谓的趣味无争论，但18世纪的美术理论家们试图寻找趣味的标准，正如伯克所言："如果没有为全人类所共有的判断原则和情感原则，就不可能有把握维系生活中一般交流的人类理智与激情"，换言之，共同的原则是不可或缺的。英国美学家夏夫兹博里（A. A. C. Shaftesbury，1671—1713）就认为趣味不是相对的，艺术的真正目的是要按照得自感官知觉的形状，在心灵面前展现观念和情操，因为有训练的眼睛和耳朵是美与不美的最后裁判。同时他还认为，艺术感觉需要经过教育，认识美的作品是人类生活中的一种重要活动和历史的一个重要元素。不过在夏夫兹博里那里，美所包含的还是古典的那些形式原则。休谟也承认趣味的变化和多样，但趣味和美的一般性原理在人性中是统一的，而对于美的概念分析达到极致的，就是英国画家荷加斯，这一点后文中有详细论述。

第一节 康德对艺术的哲学思考

把康德放在 18 世纪美术理论的第一章,不是因为他诞生时间在先,而是因为他的思想在西方美术理论中的重要地位。康德是哲学和美学的集大成者,也是 18 世纪美学和艺术理论的重要总结者,虽然他并没有对具体艺术作品加以分析,但正因为其形而上的美学成就,其后的西方学者讨论艺术理论问题无人能绕过他。

伊曼努尔·康德(Immanuel Kant,图 5—2)1724 年出生于东普鲁士的哥尼斯堡,他几乎在哥尼斯堡度过了漫长而有序的一生。他曾做过家庭教师,在相当长的时间里担任了大学教授职位。他在 1781、1788 和 1790 年出版的《纯粹理性批判》《实践理性批判》《判断力批判》为他赢得了世界声誉,奠定了其作为伟大哲学家的地位。他也被视为将审美理论提高到一个哲学体系的重要组成部分的首位现代哲学家。研究者一般将康德哲学思想的形成过程分为"前批判时期"和"批判时期"。"前批判时期"的康德在思想上深受以德国哲学家莱布尼兹和沃尔夫为代表的理性主义的影响,此时他主要研究自然科学,推崇牛顿的物理学;他曾为哥尼斯堡大教堂设计避雷针,提出过著名的有关太阳系起源的"星云假说"。而在"批判时期",康德则将研究重点转向了哲学领域,研究对象已经从自然科学转向了对人性本身的研究,此时康德受到英国哲学家休谟的彻底怀疑论以及洛克等人的经验主义的启示,对理性主义的诸多概念进行了修正,他希望能够建立一门对人类自身有效、可以确立人在自然中所处地位的科学。康德将其所做的哲学思考视为在思想领域中进行的一次哥白尼式的革命。曾经有一位研究者这样描述康德在哲学思想史上的重要地位,"在哲学的这条道路上,一个思想家不管他来自何方和走向何处,他都必须通过一座桥,这座桥的名字就叫康德。"1804 年 2 月 12 日,这位伟大

图 5—2 康德像

的哲学家离开了他深刻思考过的世界。在他的墓碑上镌刻着《实践理性批判》中的一段名言，这段名言也浓缩了康德看似无趣乏味的生活所必然绽放的无限光芒："有两样东西，人们越是经常持久地对之凝神思索，它们就越是使内心充满常新而日增的惊奇和敬畏：我头上的星空和我心中的道德律。"

我们知道，康德有关美学的思考主要集中在《判断力批判》一书中。此书的第一部分《审美判断力批判》是18世纪讨论美和趣味的最高点，与早期出版的《纯粹理性批判》和《实践理性批判》一样，对后世哲学美学的发展都起到了举足轻重的作用，成为今后美学发展进程中可以不断回溯和汲取养分的源泉。翻阅此书，我们可以发现，康德并没有明确而细致地分析艺术本身的问题，甚至可以说康德对具体艺术门类的诸多问题的探讨并不在行，也无多大兴趣；然而这部书在美学层面对审美判断、美、崇高、艺术与天才等问题的探讨直接影响了艺术批评、艺术理论的建设和发展的趋向。以下内容将对审美判断中的美、崇高和艺术等三个最为重要的主题进行分析。

一　美的分析

康德认为审美判断[2]就是评判美的能力，我们需要通过对审美判断进行分析才能知晓将一个对象视为美的事物所必备的诸多条件。康德依据形式逻辑判断的质、量、关系和方式等四方面对审美判断加以分析，认为审美判断有四个"契机"，也就是四个本质特性，即无利害的愉悦感、非概念的普遍性、主观形式的合目的性以及共通感的普遍可传达性。

第一契机，从质的方面看审美判断

在康德看来，判断某物是否美，人们并非依赖知性对客观事物进行认识，而是通过想象力（这种想象力也许还与知性有着某种联系）与主体及其愉悦或不愉悦的情感相联系。所以，审美判断就不是逻辑上的认识判断，也不依赖于客观事

[2]　审美判断，又称为鉴赏判断或趣味判断。宗白华和邓晓芒将此译为"鉴赏判断"。朱光潜先生认为审美力或鉴赏力在传统术语里叫做'趣味'（Geschmack），康德在文章中也往往将"审美判断力"称为"趣味判断力"，但为了方便起见，他在使用中一律用"审美判断"或"审美判断力"。现依朱光潜先生所译。

物,而是感性的,根据主观感受所做出的主观判断,正如康德所言的那样,主体是像其被这表象刺激起来那样感觉自身……这表象是在愉悦和不愉悦的情感的名义下完全关联于主体,也就是关联于主体的生命感;这就建立起来一种极为特殊的分辨和评判的能力,它对于认识没有丝毫贡献,而只是把主体中所给予的表象与内心在其状态的情感中所意识到的全部表象能力相对照。[3] 所以,审美判断不是理性的判断,而是一种感性的、情感上的判断。我们从审美判断中所获得的不是一种认知,而是一种感性的直觉;当我们认为此物很美时,并非指的是"此物具有的客观属性之一是美",而是一种先验的概念与看到此物时内心所激发出的情感状态相契合,因而我们认为"此物是美的"这种判断是审美判断。

康德进而认为审美判断所感受到的愉悦不能掺杂任何利害关系。他认为有利害关系的愉悦是以对象的实存为前提而引发的快感,不属于审美判断范畴,例如快适和善。快适和善都是在满足了某种欲念之后,主体均可收获愉悦感。即快适作为单纯的快感,只有对象的客观存在,刺激主体,才能满足主体的某种欲念,从而引发愉悦的快感。善则是我们将一对象在概念的作用下对其目的有所期许并在现实中实现后所获得的愉悦感。因而,快适和善都不是审美判断所引发的主观感受。下文引用康德在《判断力批判》中的一段文字来加强对美、快适以及善之间区别的理解:

> 快适对某个人来说就是使他快乐的东西;美则只是使他喜欢的东西;善是被尊敬的、被赞成的东西,也就是在里面被他认可了一种客观价值的东西。快意对于无理性的动物也适用;美只适用于人类……但善则是一般地对任何一个有理性的存在物都适用的……可以说,在所有这三种愉悦方式中唯有对美的鉴赏的愉悦才是一种无利害的和自由的愉悦;因为没有任何利害,既没有感官的利害也没有理性的利害来对赞许加以强迫。"[4]

因此,从质的方面来看,审美判断是在对一个对象或一个表象方式进行评判的过程中,让主体感受到一种无任何利害的愉悦感。同时,审美判断中令人愉悦

[3] 康德:《判断力批判》,邓晓芒译,人民出版社,2002年,第38页。
[4] 同上书,第45页。

的对象就是美，它不涉及利害关系，也不涉及欲望和概念。

第二契机，从量的方面看审美判断

就逻辑的量上来看，审美判断是针对具体事物或对象进行的单一性判断，是极具主观性的心理体验。一般而言，单一性的判断不具有普遍有效性。例如，某人特别爱吃一种食物，也许其他人对这种食物有不同程度的喜好或厌恶。显然，这种单纯的感官满足没有普遍性可言。然而，审美判断则与之相异。因为审美判断不涉及利害关系，也非建立在主体的喜好之上，同时主体在进行审美判断的时候体验到愉悦感，也体会到精神世界的自由，所以他设想其他人也会在审美判断中获得愉悦感。并且在具体的审美过程中，即使人们的审美感受不尽相同，但内心渴望自己的审美判断可以获得普遍赞同，希望与他人分享。因此，审美判断虽然是个体的主观审美体验，但是被预设为具有普遍性。它并非借助概念和逻辑推理来实现普遍有效的论证，同时这种普遍性不是对象本身所带有的一种客观属性，而是对象在主体内心中引发的感觉来假定这种主观体验在人类之间具有共通感。这就是康德提出的在审美判断中必然具有"主观普遍性"的特征，即审美判断是主观的，却普遍有效。

可以说，在某种意义上，康德美学主要围绕着"主观普遍性"的问题展开论述。因此，紧接着他必须回答一个关键性的问题，即审美判断具有"主观普遍性"，这种普遍性不是借助概念，也非对象的客观属性，那它是如何实现其普遍可传达的呢？康德首先必须认真思考在审美过程中愉悦感是否先于对象的审美判断问题。显然，愉悦感不能先于审美判断，若如此，审美判断就仅是纯粹的感官欲念的满足，囿于私人的主观感受，这样就等同于快感所带来的愉悦感，就不是审美判断，也就无所谓普遍有效性了。因此，审美判断必然先于愉悦感的体验。但是一般可以实现普遍可传达的是"知识和属于知识的表象"，这些内容是客观的，因此，所有人可以通过它们拥有一个相同的认识。然而，审美判断是主观的，不涉及概念，正如康德所言："美没有对主体情感的关系，自身就什么也不是"。所以，审美判断过程中，普遍可传达的内容必然不是"知识和属于知识的表象"，而只能是我们自身的心理状态，这种状态是想象力和知性之间的协调一致，使我

们的内心获得了一种自由游戏的愉悦状态，如此，审美的愉悦感就产生了："在一个审美判断中表象方式的主观普遍可传达性由于应当不以某个确定概念为前提而发生，所以它无非是在想象力和知性的自由游戏中的内心状态（只要它们如同趋向某种一般认识的那样相互协调一致），因为我们意识到这种适合于某个一般认识的主观关系正和每一种确定的认识的情况一样，必定对于每个人都有效，因而必定是普遍可传达的，而确定的认识终归还是建立在那个作为主观条件的关系之上。"[5]

简言之，康德从量的方面推论出审美判断具有无概念的普遍性特征。

第三契机，从关系的方面来看审美判断

关系探讨的对象与其最终目的之间的关系。康德在此提出了一个著名的概念——"无目的的合目的性"，即审美判断的对象，也就是我们称为美的东西，虽然不会有明确的目的指向，却有"合目的性"的特征。这里出现了一个矛盾：就审美判断而言，它不涉及概念，没有明确而具体的目的指向。然而，它符合目的性，因为在此过程中，审美主体的想象力（直观能力）和知性力在此处协调一致，实现了自由的、如游戏般的活动。简言之，审美对象的形式可以让我们体验到审美的愉悦，即康德在书中所言的那样："既然在把一个对象规定为美的对象时的这种关系，是与愉快的情感结合着的，而这种愉快通过审美判断而被同时宣称为对每个人有效的；因而一种伴随着这表象的快意就正像对象的完善性表象和善的概念一样，不可能包含这种规定根据。所以，能够构成我们评判为没有概念而普遍可传达的那种愉悦，因而构成鉴赏判断的规定根据的，没有任何别的东西，而只有对象表象的不带任何目的（不管是主观目的还是客观目的）的主观合目的性，因而只有在对象借以被给予我们的那个表象中的合目的性的单纯形式，如果我们意识到这种形式的话。"[6]

康德在文中继续阐释，希望读者能够区分以下两种情况，从而了解他所说的审美对象应具有"无目的的合目的性"特性。一种是人们明确知晓在某些事

[5] 康德：《判断力批判》，第53页。
[6] 同上书，第56—57页。

物身上必然存在着具体的目的，然而却不能在一段时间内判别出这些具体目的。例如出土文物中有一件有孔的石器，在这件石器上开凿的孔是用来装手柄的，人们从石器的外形就可以分辨出它们是为着某种具体目的制造，但人们不能立即解读出石器的使用目的。当人们将石器视为艺术品时，在观赏过程中，必然会将石器的形状与某种具体的实用意图即某种明确的目的联系起来思考；这就带着具体的概念以及附着于石器这个对象的实存进行思考，也就是带着利害的判断，那么，这种情况并不能解释为"无目的的合目的性"，此过程就不能视为审美判断，这个石器也不能称之为美的事物了。另一种情况是，当一朵花被视为美的事物时，康德认为是"因为在对它的知觉中发现有某种合目的性，是我们在评判它时根本不与任何目的相关"，也就是我们在欣赏花的形式过程中能够使我们获得情感上的愉悦感，但是它无关于具体的任何目的。这种情况就是"无目的的合目的性"。

第四契机，从模态方面看审美判断

康德这样来解释审美判断的模态："对每一个表象我们都可以说：它（作为知识）和某种愉快结合，这至少是可能的。对于我称之为快适的东西，我就说它在我心中产生了现实的愉快。但对于美的东西我们却想到，它对于愉悦有一种必然的关系。"[7]

如果作为知识的判断，在判断的过程中有可能产生愉悦感，即此种判断与愉悦感的产生具有可然性。如果作为快适的判断，心中所产生的愉悦感具有现实性，它是基于现实欲念的满足而获得的愉悦感。那么，对于审美判断而言，美的东西与愉悦感之间必然发生关系，即两者之间的联系具有必然性。

但是，审美判断必然性的论述还需要一个前提假设，即"共通感"。审美判断不是认识判断，也不是单纯的感官口味的判断，或依据于理性规则，或依据于实存的欲念满足；它拥有一条主观原则，仅通过情感而不是概念来普遍地规定什么是人们应当喜爱的，什么是人们应当厌恶的；这就是康德称之为"示范性"，即"一切人对于一个被看做某种无法指明的普遍规则之实例的判断加以赞同的必然

[7] 康德：《判断力批判》，第73页。

性"，也就是它要求每人应当赞许面前的审美对象，并且每人都应当认为它是美的。这种审美判断需要一条主观规则，即假设了人人都具有"共通感"。只有在此前提下，人们进行的审美判断才可与知识那样具有普遍可传达的特性，人与人之间才能相互理解。

从第四契机，康德推论出"美是那没有概念而被认作一个必然愉悦的对象的东西"。

以上就是审美判断的四个特征。康德对于审美判断的分析实际上源于两个看似矛盾的命题，即在此问题上出现的"二律背反"的命题，如下文所示：

（1）审美判断不建立在概念之上，因为它无法通过论证来决定（正题）。

（2）审美判断一定是建立在概念之上的，因为它并非仅仅是个人主观的爱好，它要求别人赞成（反题）。

这种看似矛盾命题的探讨源自于18世纪哲学家休谟（David Hume）对此问题的探讨。康德又是如何解决审美判断一直存在着的"二律背反"的现象呢？他的一个基本观点就是它们看似相悖，实际上并不矛盾，可以相互依存。康德调和这两个命题的方法就是赋予两个命题中的"概念"以不同意义。正题中的"概念"指的是一般意义上的知性判断中所必然涉及的"概念"范畴。"纯粹的"审美判断必须完全没有被基于实践的欲念或道德的兴趣所左右的对对象的判断；判断也必须完全无关于客观事物的本质和客观事物的真实存在。当然，对于一个审美判断而言，必然不涉及知性逻辑判断的概念，这在康德从质、量、关系、模态四方面所探讨的具体论述中已反复阐释了。然而，主观的审美判断对他人必然具有有效性，那么，它必须与某个"概念"发生关系，这个"概念"就是在反题中所提到的。此处的含义已经迥异于正题中的意义了，即"是对超感官之物的先验的理性概念"，这种概念不是对经验事物的认识，也不是知识表象的逻辑推演，在理论上不可能被规定和证明，它是作为一种观念对对象的把握，是一种体现普遍价值的观念。下面引用康德的一段话，帮助我们对此问题加深认识："但现在，一切矛盾将被消除，如果我说：鉴赏判断基于某种概念（自然界对于判断力的主观合目的性的某种一般根据的概念）之上，但从这概念中不能对客体有任何认识和证明，因为它本身是不可规定的和不适用于认识的；但鉴赏判断却正是通过这个概

念而同时获得了对每个人的有效性（尽管每个人那里是作为单一的、直接伴随着直观的判断）；因为这判断的规定根据也许就在那可以被视为人性的超感官基底的东西的概念中。"[8]

康德不仅对审美判断，而且在其他哲学思考中也注重对"二律背反"命题的探讨和解答，他的此种努力试图调和英国经验主义和欧洲理性主义的分歧，阻止理性演变为某种独断论。这让同样作为重要的德国古典哲学家的黑格尔对康德赞誉有加，称赞康德思想是近代哲学最重要和最深刻的一次进步。

二 对崇高的分析

康德对美的分析之后还讨论了崇高，崇高和美是审美鉴赏的两种形式。有关崇高的讨论，可以追溯至罗马时代朗吉弩斯（Casius Longinus，213—273）的《论崇高》。然而，对康德论述崇高有着深刻影响的是伯克的《关于我们崇高和美观念之根源的哲学探讨》。他认为自然界中的伟大和崇高，"当其作为原因最有力地发挥作用的时候，所促发的激情，叫做惊惧；惊惧是灵魂的一种状态，在其中所有活动都已停滞，而只带有某种程度的恐怖"；[9] 也就是说，崇高的对象与美的对象不同，美只是产生纯粹的快感，而崇高首先是一种恐惧感，人们感到威胁到自身安全时产生的一种类似于对于痛苦或死亡的那种恐惧；只有在此种状态下，人们心中只会注意到面前的对象，让心智丧失了所有活动和推理能力；同时这个对象又不会真正地威胁到人身安全，所以就是在这种恐惧与痛感中带有某种快感；这就是伯克论述的"崇高"的心理体验。康德对"崇高"的论述吸收了伯克的思想，他认为崇高主要涉及主体的心理体验，也是由恐惧产生的情感体验。但这种情感体验与美不同，美是想象力（直观能力）与知性这两种认识能力自由协调一致的活动或者通过"自由的游戏"产生普遍可传达的愉悦感。然而，崇高的对象是"无形式"，即可能涉及"无限大"或"无限制"，而美的对象是有限的形式，这就导致主体不能像欣赏美的对象形式那样，即美的对象形式似乎是经过某种设计安排，也就是"无目的的合目的性"，主体就会在一种

[8] 康德：《判断力批判》，第187页。
[9] 埃德蒙·伯克：《关于我们崇高与美观念至根源的哲学探讨》，郭飞译，大象出版社，2010年，第50页。

静观的状态下获得想象力与知性的协调一致的愉悦。那么，主体在面对崇高对象时，崇高感是一种间接引发的愉悦感，生命力受到瞬间阻碍后紧跟而来的是生命力更为激烈的迸发。所以，这种情感体验并不像美感体验那样主体内心是平静的，崇高感以从压抑或恐惧而来的痛感为中介，让主体感受到突然获得的精神振奋或者道德提升所感受到人的道德精神力量的胜利后的愉悦感，此时主体内心激动、动荡。康德认为崇高感是想象力与理性观念的协和一致，从而获得一种超越于想象力与知性协和一致的美感体验，这样一种更高层次的愉悦感，是"更高的合目的性的理念"："我们能说的仅仅是，对象适合于表现一个可以在内心中发现的崇高；因为真正的崇高不能包含在任何感性的形式中，而只针对理性的理念：这些理念虽然不可能有与之相适应的任何表现，却正是通过这种可以在感性上表现出来的不适合性而被激发起来，并召唤到内心中来。所以辽阔的、被风暴所激怒的海洋不能称为崇高，它的景象是令人恐怖的；如果我们的内心要通过这样一个直观而配以某种本身是崇高的情感，我们必须已经用好些理念充满了内心，这时内心被鼓动着离开感性而专注于那些包含有更高的合目的性的理念。"[10]

康德还将崇高情感划分为数学的崇高和力学的崇高。首先，数学的崇高主要是由时空即体积的无限性引发的心理体验。它不是借助于某种单位尺度进行数学式或逻辑式推演估算某物大小，而是在直观中把握，通过想象力主观地估算某物大小。也就是说，即使在数学逻辑的推演上，这个对象并不是最大的东西，因为在理论上，数字可以延伸至无限大；然而，在对审美大小的估算上，主体认为此物极大，这就是主观的估算标准。然而，主体在面对此类事物时，一方面期望从理性角度出发把握此物的整体，另一方面由于崇高的对象实在是超越了想象力的把握能力，而不能实现理性对整体把握的要求。那么，如何解决此种矛盾呢？想象力不能完成任务，从而迫使主体调动理性观念（即道德观念）对此物进行整体把握，在这种矛盾的冲突和张力下，主体感受到道德精神的强大。其次，力学的崇高主要是由力量的无限而引发的情感体验。在审美判断中，自然界中诸如火山喷发、疾风骤雨等现象都会让人们感到无力把握，它们所产生的巨大威力使人们

[10] 康德：《判断力批判》，第83页。

恐惧万分；然而，当人们的生命不会真正受到威胁时，一旦人们可以通过理性观念抵抗住这些来自自然界的巨大威胁，那么人们内心中就充满了崇高感。简言之，由于主体自身的心灵的力量表现出一种超乎寻常的巨大威力，抵抗住来自自然界之强力对主体的伤害与影响，这种感受到理性观念的巨大威力而获得的愉悦感在审美判断中被视为力学的崇高。因此，在康德看来，崇高感不是来自然界的对象形式，而是由于自然界之对象的大小或者力量的无限促发主体感知到人可以通过理性观念战胜自然的威力，感知到人的勇气和尊严。可以这样说，崇高不在自然界，而是在我们的心灵之中。

三　艺术和天才

什么是艺术？康德在书中这样定义："我们出于正当的理由只应当把通过自由而生产、也就是把通过以理性为其行动的基础的某种任意性而进行的生产，称之为艺术。"[11] 就艺术而言，必须通过人们的自由意志、理性进行创造，即先有一个目的，然后根据这个目的赋予这种作品以显现的表象形式，这样就形成了某一作品，制作过程充满偶然性和任意性。这里需要注意：艺术不同于自然。尽管人们会因为蜜蜂蜂巢像是合乎规则地被制造出来而将其称为艺术品，但蜜蜂毕竟是仅凭自然赋予的生命本能来制作蜂巢的。这种劳动并非建立在理性思考之上，它与自然界中的鲜花绽放一样是属于自然的本能行为，与按照一种先验规则或者理性观念进行的艺术创作迥然不同。同时，艺术也不同于科学活动。艺术或者美的艺术不能像科学那样依据严密逻辑、通过证明来确认。换言之，如果可以通过知识判定面前的这些对象凭借着某些科学可以将它们做成什么事物，并且从最初萌发这个想法到最终事物的呈现都在人类智力的控制范围之内，那么，这些被人们制作出来的事物肯定就不能称为艺术或美的艺术了。他认为可以称得上艺术的是这些事物："只有那种我们即使最完备地知道却还并不因此就立刻拥有去做的熟巧的事，才在这种意义上属于艺术"；艺术的制作有理性观念的推动，但又具有某种偶然和任意性。所以，艺术虽然可以通过训练获取某些创造能力，但更需要自

[11] 康德：《判断力批判》，第 146 页。

然天赋。康德在区分了艺术与自然、艺术与科学之后，进一步区分了艺术与手艺的不同。他认为艺术是自由的艺术，而手艺则是雇佣的艺术。艺术在创作和欣赏的过程中，人类的心灵如游戏般地自由，这种自由感让人们感受到身体的舒畅与生命力的释放，想象力和知性自由协和一致，这是纯粹而自由自在的艺术制作活动。然而，雇佣的艺术则是为着某个确定的目的，如获得报酬而进行的强制性劳动，如铁匠为了谋生制作铁器，这些活动就不是自由的艺术创作而是雇佣的艺术创作了。

那么，什么是美的艺术？康德认为"美的艺术是一种当它同时显得像是自然时的艺术"，即美的艺术只有当我们意识到它是艺术却又像自然时，它才能被称为美的。同时，美的艺术应该是天才的艺术。所谓"天才"，就是给艺术提供规则的天然禀赋，只有通过天才才能自然地给艺术提供规则。天才所具有的天然禀赋指的是主体在自由运用其认识能力方面具有天赋的典范式的独创性，即天才具有四个特征：(1) 独创性；(2) 典范性；(3) 自然地提供规则，而不是通过科学和描述来说明创作规则；(4) 天才限于美的领域，即自然通过天才为艺术或美的艺术提供规则。

康德将美的艺术分为语言的艺术、造型的艺术和感觉游戏的艺术，也可将美的艺术二分为表达观念的艺术和表达直观的艺术。其中，造型艺术包括感官真实的艺术和感官幻象的艺术，前者如塑形的艺术（雕塑、建筑等），后者如绘画。

1. 感官真实的艺术。

雕塑艺术是一种"如同事物在自然中可能实存的那样将事物概念体现在形体中的艺术"，而建筑艺术是一种"体现这样一些事物的概念的艺术，这些事物只有通过艺术才有可能，它们的形式不是把自然，而是把一个任意的目的当做规定根据"。[12]

2. 感官幻象的艺术。

绘画艺术是将感官幻象人为地与理念结合起来体现的艺术，它又可分为真正的绘画（美丽地描绘自然之景的艺术）和园林的艺术（美丽地排列自然产物的艺术）。

[12] 康德：《判断力批判》，第168页。

总之，塑形艺术和绘画艺术都使"空间中的形象成为对理念的表达"，前者让我们从视觉和触觉中感知，后者则主要从视觉中感知。在造型艺术中，康德赋予绘画艺术以优先地位，"部分是由于它作为素描艺术而为其他一切造型艺术奠定了基础，部分是由于它能比其他造型艺术所被允许的更远地深入到理念的领域，与此相应也能更多地扩展直观的范围"。[13]

第二节 新古典主义美术理论

18世纪50、60年代欧洲兴起了一股推重古典艺术的热潮，尤其是从1755年开始的对庞培和赫库兰尼姆古城遗址系统发掘，更是激起了他们对古典艺术的兴趣。西西里国王资助下出版的豪华巨帙《埃库拉诺的古物》（*Le Antichità di Ercolano*），直接推动了欧洲新古典主义艺术的发展；年轻的艺术家亲临罗马观看古代遗迹成为一时的潮流，许多贵族和文人痴迷收藏和研究古典时代的文物；那些去罗马、希腊旅行的文人和艺术家，将所见之物用素描或版画的形式永久地记录下来，如《雅典古迹录》（*Antiquities of Athens*，1762年）、《雅典遗珍》（*Ruines de Grèce*，1758年）、皮朗西尼用版画绘制的《罗马景观》（1740-1780年代）成为激发人们历史和艺术想象的源泉。在启蒙运动思想的影响下，西方社会逐步摆脱了基督教的束缚，将目光投向了古希腊和罗马的异教文化和历史；理性思想的传播，开启了历史研究的兴趣，也引发了古希腊思想的复兴；而艺术界对当时矫饰的洛可可风格的普遍反感，自然转向讲求秩序的高雅的古典艺术，他们试图发展一种"纯正的风格"（true style），而这一风格正是以古典艺术原则为基础。当时鼓吹古典艺术的第一人就是温克尔曼。

一 温克尔曼的美术理论与史学

斯塔尔夫人评论温克尔曼时，说"在他之前，就有可被人们当做书籍来请教

[13] 康德：《判断力批判》，第176—177页。

的博学之人;但是没有人像他一样,为了研究古代艺术品而把自己变成了一个异教徒"。约翰·约阿希姆·温克尔曼(Johann Joachim Winckelmann,1717—1768)为了能亲睹并研究那些他向往已久的古代艺术,不惜放弃新教改信天主教,而他内心却是一位具有古典气质的异教徒,他对希腊艺术投入了极大的热情,这种热情近乎一种肉体的兴奋,他和希腊精神的亲近不只是理性上的,更融合了一种敏锐的情感。这位来自德国勃兰登堡的施腾达尔的皮匠之子,21岁时进入哈雷大学学习神学,却饶有兴趣地翻译起了希罗多德的历史著

图5—3 安东·拉斐尔·门斯,温克尔曼肖像,画布油画,64×49厘米,1761—1762年,大都会艺术博物馆藏

作,吸引他的是柏拉图的思想与希腊的艺术,并自学了希腊文和拉丁文。在泽豪森(Seehausen)一所学校作了5年教师之后,他去了比瑙(Heinrich von Bünau)伯爵所建的一所图书馆工作,希望能凭借图书馆的丰富收藏,研究希腊文学(图5—3)。

1755年温克尔曼出版了他的首部著作:《关于绘画和雕塑中模仿希腊作品的一些意见》(*Gedanken über die Nachahmung der Griechischen Werke in der Malerei und Bildhauerkunst*),这是他进入萨克斯的选侯帝奥古斯特三世的宫廷艺术圈后所撰写的极具影响力的论著。这部小书虽较为晦涩,但广受欢迎,其直接目的之一是改变当时的艺术方向,呼吁从虚伪的古典主义走出来,研究真正的古代艺术品,并试图对当时的画家和雕塑家指出艺术创作的方向。书中提出:"对于一位现代人而言,要变得伟大或是无人堪比,我认为,唯一的方法就是模仿古希腊。"[14] 这一观念其实从文艺复兴以来就根植于西方艺术实践和教育传统,阿尔贝蒂《论绘画》中就提出要成为伟大的艺术家,模仿古希腊艺术是不二法门。温克尔曼刚到罗马就开始准备创作他酝酿已久的《古代艺术史》,这部作品最终于1764年

[14] ohann Joachim Winckelmann, *Reflections on the Imitation of the Painting and Sculpture of the Greeks*, Continuum International Publishing Group, 2005, p.2.

出版，使他成为自阿尔贝蒂和瓦萨里以来，西方视觉艺术研究中最具影响力的人物。他的文化"有机"发展观为19世纪的历史主义铺平了道路，因此温克尔曼被誉为艺术史之父、考古学之父。

温克尔曼被认为是新古典主义理论的主要创立者，但并非一开始就对古希腊艺术感兴趣，而是从研究荷马史诗开始，当他在罗马见到这么多古希腊、古罗马作品和遗迹时，非常兴奋。古典主义这一术语最早出现在2世纪古罗马文学家奥卢斯·格利乌斯（Aulus Gellius）的文字中，但并没有获得现代含义。也正是因为温克尔曼的著作，在1800年前后，人们开始使用古典语言学和古典考古学。

有一点必须清楚，那就是温克尔曼从来没有使用"古典"这一术语，取而代之的是用具体的、历史的词汇或短语来界定他所要说的东西，例如，他称"希腊人"或"古人"。但事实上，温克尔曼却使用了现代意义上的古典主义概念：可归于同一类的属于特定时期的艺术家，希腊人和拉斐尔被认为是代表了同一类型或模式。他没有将古典主义视为一种抽象的类别，他所认为的古典主义发生在历史特定时期、地点，在5世纪的雅典或16世纪的罗马，这是历史的事实。

古典主义不但是一种历史传统，而且是超越历史的真谛。温克尔曼的艺术史从古埃及、古代近东地区为起点，但希腊艺术代表了艺术的真正开始。是希腊人创造出了艺术的母题、模式，因此他们开辟了之后延续的文化，希腊艺术发明的类型也是后世继承和变革的基础，最大特色即它具有原型本质。

另一个有关古典主义的概念是"标准"（canonical），对温克尔曼而言，这一概念很关键，成为标准一般就是供艺术家模仿学习的其正当性不容置疑。对模式的模仿是传统延续的基础。温克尔曼对希腊艺术的态度无疑是想建立一种标准，供艺术家模仿。他自己去罗马，考察贝尔维德的雕塑，但并不是每件作品都被选入了温克尔曼的著作，他只是提到了著名的《观景楼的阿波罗》（图5—4）、《拉奥孔》《安提纳斯》《躯干》，它们被认为是"古代雕塑中最完美的杰作"。对温克尔曼而言，这几件雕塑作品清楚地表达了其意图，因此经过严格筛选形成一种标准。从艺术史的角度考察温克尔曼的选择，我们会发现，他最终选择的极少几件作品都是雕塑，它们并不能代表古代艺术史发展的历史，而是根据完美的原则加以筛选来说明希腊艺术何以如此伟大。温克尔曼研究希腊的艺术史，实际上是建立标准的过程。

图 5—4 观景楼的阿波罗，大理石，高 224 厘米，2 世纪，罗马梵蒂冈博物馆藏

图 5—5 掷铁饼者（罗马帝国时代复制品），大理石，高 155 厘米（含现代基座），罗马国家博物馆藏

"模仿"（imitatio）在西方艺术理论史上是一个非常复杂的概念，可以追溯到柏拉图和亚里士多德，但在文艺复兴和巴洛克时代，模仿的本意已经发生了改变，最常见的一种观点是"艺术模仿自然"。然而，到了温克尔曼的时代，从艺术理论家的笔下我们可以发现，模仿的对象变成了艺术品，温克尔曼正是在这个意义上使用模仿一词的。温克尔曼撰写的第一部著作《关于绘画和雕塑中模仿希腊作品的一些意见》指的就是这个意思，他在文中从未提及自然，也没有让艺术家模仿现实的对象，艺术家模仿的是根据自己的鉴赏原则遴选出的艺术品。在他看来，艺术家模仿艺术品比模仿自然更重要，从这些艺术品中艺术家可以获得对自然物体形式、造型和特性的描摹方式。如果没有艺术品给出的准则做指导，艺术家就无法发现隐藏在自然中的形态。温克尔曼在批评巴洛克艺术家时指出，没有希腊，我们不可能抓住自然中的美。正是从维纳斯雕塑中，贝尔尼尼首次发现了美，如果不是古典雕塑，贝尔尼尼"就不会在自然的王国里寻找到美"，因为"从希腊雕塑中辨认出美要比在自然中发现美更容易"。

文艺复兴以来，一般认为"模仿"具有三种基本内涵。一是对古代艺术形式

的宗教般的敬畏,模仿被视为对原作的丝毫不爽的忠实复制。二是将过去的遗产视为形式和母题的巨大宝库,艺术家可以从中任意选取自己所需。三是模仿者在细节上意识到自己和原作之间的差别,他意识到自己和过去的联系,但所追求的并非精确的复制。这类模仿实际上是领会原作的精神,艺术家可以自由地根据原作暗示的原则进行创作,从这一点来看,模仿既包含了复制又意味着新的创造。温克尔曼所谓的模仿,正是第三种含义。他并没有提出要严格拷贝希腊人的艺术,拷贝不是模仿而是一种机械的盲目追随,真正的模仿"可能获得的是另一种自然,变成了他自己的东西"。

温克尔曼的理论特别强调整体和完美的概念,在模仿希腊艺术上,他要求从整体上考虑希腊艺术形式,寻找它们的本质特性。"古代本质中所体现的整体观念和完美观念,将我们按自然划分的观念变得更为纯粹和感性。"那么具体而言,温克尔曼要艺术家模仿哪些希腊艺术品呢?他耗费一生精力观察和研究的希腊艺术品都是残片或不完整、受到损毁的艺术品,正是这些受损的艺术品培养出了他关于希腊艺术的理想化观念、完美观念、整体观念。温克尔曼认为无论是艺术家还是一般观众,都应该按照最初创作这件作品的艺术家的原始意图来再创造。我们可以从这些残片中获得原初意图。也就是说从残破古典雕塑中,我们可以猜想整个雕塑,而且可以构想出艺术家心目中最初的想象,重新抓住这个模糊的形象是温克尔曼认知和艺术努力的目标(图5—6)。

温克尔曼关于美和理想的概念并不是很明确,准确来说,他并非一位哲学家,所以对概念并未做出精确的定义,所以我们不得不从他的文字中寻找他对美和理想的认识。或许我们可以从什么不是理想的美入手。理想美首先与自然对立,也就是说不能完全模仿日常生活中所遇到的对象。但这并不是说温克尔曼的理想美完全是概念上的,或是一种理念,相反它有

图5—6 躯干,大理石,高159厘米,约公元前1世纪,罗马比奥—克莱孟博物馆藏

着物质本性，可以被实实在在感知到。理想美到底有什么样的具体品质？在《古代艺术史》中，温克尔曼用尽心思分析为什么希腊的艺术要比其他艺术成就更高，其中一个重要原因是它的美，但是他也知道，美是非常难定义的，理想美一定是超越了任何具体的品质。他说，理想美的经验就像人们感受到上帝时的那种神秘体验，理想美的具体品质最终必然不可言喻，也不可能在具体类别中感受到。这种神圣的美在本质上是排斥个体性的。温克尔曼比喻说："美就像从清泉里汲取来的最纯洁水，愈没味道就愈好，因为它不掺杂质。"[15] 只有一种品质属于理想美，但并非技术特征，他描述道："形式统一是真正美具有的特征，即是说，艺术品的形式并非指点或线，而是指它们所形成的美，最终创作的形象，它并不指具体的个人，也不是内心具体想法或是情感的表达。"[16] 他所谓笔下的静如同宗教中的虔诚派，静默不动，又如同大海，在他看来，大海是稳定、安静的象征，它可以让人想到破坏力巨大的运动和无名的沉静。"正如尽管海底的水还是寂静的，而海面上可能已是惊涛骇浪一样，希腊人的艺术形象表现出一个伟大沉静的灵魂显露出的激烈情感。"我们从大海所能领受到的这种气势撼人的沉静和稳定也是我们欣赏艺术所应持的立场。描述自己观看希腊人的艺术杰作的感受时，温克尔曼说："我们可以从静止和平静的状况考察和发现其真实本质和特征，就如只有当水波不惊、河面平静的时候，可以看到江河湖海的底部一样，只有当艺术处于静止状态时才能展示出其特质。"[17]

虽然如此，温克尔曼对艺术静止的特性也缺乏具体的描述，想认识静止的概念，或许可以从它对立的概念出发，即戏剧性表达。从15世纪早期到巴洛克晚期，从阿尔贝蒂到贝尔尼尼，艺术家都非常重视戏剧性表达，情感和激情的表达成为当时艺术批评的中心概念。艺术理论认为，情感的表达是艺术的最高目标，而艺术批评家也要求画家和雕刻家适度地表达情感，可以说情感表达成为一件伟大艺术品的中心价值。温克尔曼是首位明确拒绝艺术表达情感的思想家。

在温克尔曼看来，艺术的最终目标不是对现实的再现，也不是令观者产生愉悦，更不是表达情感，而是表现美。美是一种独立价值，其原因不可能在自身之

[15] Johann Joachim Winckelmann, *The History of Ancient Art*, trans. by G. Henry Lodge, James R. Osgood and Company, 1880, p.42.

[16] Ibid., p.41.

[17] Ibid., p.113.

外找到。在《古代艺术史》中，温克尔曼认为美并不要求心灵中情感的表达，此外，表现会改变面部的特征、姿势，最后会改变构成美的形态。美是无表现的，一种避免情感表达的美就是理想美。希腊人的艺术，到了最完美的那一刻确实消除了表现特性，避免了夸张和情感表达。这种情况可以在最杰出的古典艺术中可见一斑，希腊人雕刻的神，丝毫不见情感的踪迹，他们沉静而肃穆，《拉奥孔》群雕身体上的极端痛苦"表现在面容和全身姿势上，并不显出激烈情感"。

温克尔曼坚持用不具有表现性的美对抗当时的艺术，与美相对的就是贝尔尼尼的作品，他凭借高超的雕塑技巧，实现自己想要表现情感的强烈愿望。贝尔尼尼并非唯一的例子，他的追随者，甚至学院派艺术也接受了他的价值标准。这种夸张的表现风格甚至深植于夏尔·勒·布伦的思想中，他的著作《论激情》在年轻学生中几乎人手一册。为论文所画的配图，激情不仅表现在脸上，而且有几张图表现为激昂狂热。理想之美也远离个人喜好，温克尔曼在《古代艺术史》中说，"那些有才华的艺术家、古代雕塑家所创造的人物形象纯粹到完全不表达个人情感，内心与真正的美完全脱离"。[18]

那么，什么是理想美？现代的一些文字材料认为古代艺术，或者具体来说，古希腊人的艺术就代表了理想美。但这种按时代贴标签的方式，显然不能给人满意的答复，因为这一时期的艺术存在很大差别。今天许多人将温克尔曼视为"唯美主义"的先驱，他认为美是可以脱离任何具体语境而独立存在的。他相信美和艺术如道德一样，在本质上伟大的艺术就是伟大的美德。他所推崇的时代精神，从未将艺术与美德分开。如温克尔曼最常用来描绘艺术之伟大和美的术语是"高贵"（noble），"最高贵的轮廓线融合描绘出了美丽的自然和理想之美的一切要素"，但我们知道，高贵是从道德领域借用的词语。高贵虽然通过身体来表现，却是属于内心。温克尔曼从柏拉图那里知道雅典的体育场赋予希腊青年一种高贵的心灵。他说，体育场培养出了那些美丽的躯体，而这些躯体成为理想美的模范，这就是为什么希腊人的艺术达到了所有历史时期的最高峰的原因。古希腊人拥有高于野蛮人的道德，因此道德与形式美之间的紧密关系在温克尔曼那里也就非常自然，他说拉斐尔赋予其人物形象"高贵的轮廓和高尚的灵魂"，认为拉奥孔表现

[18] Johann Joachim Winckelmann, *The History of Ancient Art*, p.47.

了"身体的痛苦和精神的伟大"。

在温克尔曼的思想中，理想美的另外一个主要特征是完整，尤其是指个人和社会之间的和谐关系。虽然我们在他的文字中无法找到直接的叙述语言，但从他的历史想象中可以推测出他的一些观点。温克尔曼对古希腊一直有乌托邦式的想象，将现实中缺乏的整体性投射到古希腊社会，"古代的本质中具有的整体和完美概念，使我们时代的分裂观念显得更清晰"，我们的时代就是分裂和碎片化的时代。温克尔曼的半乌托邦思想与当时的社会状况有关，因此实际上暗含了社会批评意识。他将自己时代缺失的东西投射到了古希腊，当他说古希腊"全体公民的思想伴随着自由一起提升"，从而导致了艺术的繁荣的，他实际上指出了今天艺术没落的原因。

温克尔曼认为，希腊人的艺术总体而言是一种集体事件。所有艺术都是献给神祇的，因此只是在公开场合展示，私人住处朴素而简单，没有房间专门陈列艺术品，这一状况直接影响了其艺术风格。古希腊的艺术家不需要去考虑艺术放置的空间尺寸，也不需要赢取执政者的欢心。其言下之意不言自明。我们从中还能读出温克尔曼对现代艺术赞助的批评。"艺术家的声誉和成功不靠不学无术、傲慢自大之人的无知，也不是因为其作品通过吹嘘和谄媚的方式去附和卑劣之人的趣味或是评判者无能的眼光，而是整个国家最有智慧的人齐聚一堂，通过他们的判断，艺术家受到称颂，艺术品获得赞美。"[19]

理想美的第三个特征是他所认为的伟大希腊艺术的形式概念。温克尔曼相信理想的艺术在形式上是有节制的。从根本上说，这些形式即是一种精神。它们将物质因素和效果降到最小。将温

图 5—7 米洛的维纳斯，大理石，高 204 厘米，约公元前 150 年，巴黎卢浮宫博物馆藏

[19] Johann Joachim Winckelmann, *The History of Ancient Art*, p.18.

克尔曼所谓的艺术美和自然美对比来看非常有意思。自然美要比艺术美更能引起愉悦感，因此艺术美在那些未受过教育的人的心灵中所能激发的快感显然小于那些生机勃勃的漂亮的脸蛋。何以如此？原因可以从温克尔曼的艺术哲学中寻找到："原因在于我们的激情，大多数人看第一眼就会被激情所诱导而显得非常兴奋，感官已经得到满足；而理性却并未满足，依然寻找真正的美的魅力和心灵的享受。因此，不是美抓住了我们，而是感性。"（图5—7）

温克尔曼与传统彻底决裂了。数个世纪以来，艺术理论要读者关注的艺术的中心价值在于作品所能引发的激情。温克尔曼不是要贬损这类艺术的价值，而是强调艺术的精神价值大于感官本质。由于艺术的本质不同于物质现实，因此温克尔曼并没有说后来的模仿优于先前的模仿，也并没将视错觉视为艺术的最高成就，因此他也就没有提及16、17世纪艺术文献中不断提及的古希腊艺术家用所画的葡萄骗小鸟等赞扬艺术错觉的故事。他相信一件艺术品就是自然的一个片段，将可触摸的物质融入精神形式中。这种融合的程度越高，形式的精神性越高、越纯粹，艺术就越伟大。

他的这一态度也反映在对具体艺术手法的应用上。几个世纪以来，色彩一直被认为是感官经验的表达方式，但"在我们所考虑的美中应该尽可能少用"。美"并不是由色彩构成，而是由形式"，线条具有更高的价值。美的观念"如同用火提炼出来对象的本质"，人物形象所表现出的美，如古希腊艺术的主题，"人物形象的形式简单易辨"。所有的美，他继续说，"最高境界就是统一和单纯"。他对节制、简单、纯粹的强调，在一定程度上指向了我们今天所称的抽象形式。温克尔曼向他同时代的艺术家所推重的抽象，可能是馈赠给现代艺术理论最重要的遗产。

《古代艺术史》对希腊雕塑的形式特征的归纳，即简单而纯粹，一直被批评者视为经典之说，更为新古典主义艺术提供了方向，同时此书的出版大大推动了艺术史和考古研究。温克尔曼写作《古代艺术史》可谓雄心勃勃，不仅囊括了当时所知道的所有古代艺术，说明了艺术发展、繁荣和衰落的原因，而且解释了"不同人、时代和艺术家的不同风格，并尽可能从以现存的古物中寻到证据"。此书的出版为温克尔曼赢得了国际声誉，使其成为知名的艺术理论家和古典学者，也使得古希腊艺术成为启蒙后期文化历史的中心内容。他对古代艺术的观点影响了后来德国的一批激进的思想家，如赫尔德、歌德和黑格尔，他们对古典艺术的

迷恋，以及对古典和现代文化之间差异的看法都受到温克尔曼的启发。

二 古典主义的忠实信徒：门斯

温克尔曼在《古代艺术史》的序言中写道："我把《艺术史》献给艺术和时代，尤其献给我的朋友门斯。"安东·拉斐尔·门斯（Anton Raphael Mengs，1727—1779，图5—8）是位出生于德国波西米亚的画家，但一生主要活动在罗马和西班牙的马德里，是18世纪欧洲新古典主义绘画的先驱。门斯14岁的时候跟随父亲来到罗马，从此主要生活在那里。门斯因在阿尔巴尼别墅绘制的天顶壁画《帕那索斯山》而名声大噪，1749年被萨克斯候选弗里德里希·奥古斯特任命为首席画师，但他很快就回到罗马。1754年他被任命为梵蒂冈绘画学院校长，并两次接受西班牙国外查理三世的邀请去马德里作画。他在温克尔曼的影响下对古典艺术发生兴趣，其艺术风格也转向了新古典主义，并撰写了较为系统的古典艺术论著。

在温克尔曼出版了他的第一部专著《关于模仿》的同时，门斯这位旅居罗马的德国画家开始将其对古典雕塑和文艺复兴绘画的思考写了下来。1762年，他的这些思考文字付梓出版，即《论绘画中的美与趣味》（*Gedanken über die Schönheit und den Geschmack in der Mahlerey*），这本书是献给温克尔曼的。门斯对艺术做了深入的思考，对艺术作为一种思想表达深有兴趣，甚至对古希腊思想中的"哲学画家"（Malerdenker）非常着迷。当有人要他写个艺术家传记的时候，他回答说："我们有太多的艺术家介绍了，就我而言，希望用艺术史取而代之。"

门斯的艺术理论主要来自文艺复兴，继承了从15、16世纪以来对绘画批评的概念，因此他把绘画分析分解为五部分：素描、光影、色彩、创造、结构，这种分法和所讨论的内容基本并未超越文艺复兴

图5—8 安东·拉斐尔·门斯，门斯自画像，57×43厘米，画布油画，1779年，德累斯顿美术馆

的遗产。他另外一个具有原创性的贡献在于从丰富的艺术作品中梳理出风格特征，并做出清晰的编排。但他对风格的编排并非按照时代顺序，也并未解释一种风格如何演变为另一种风格，黑格尔从观念出发推演出的艺术历史演变观在门斯这里还没出现。门斯是从艺术家创作模仿的角度出发，以绘画方式为基础进行风格区别，所讨论艺术风格无时代限制，它们可能是并存的，是塑造艺术和世界的不同手法。

崇高风格（der hohe Stil）属风格列表中的第一种，门斯认为这一风格通过艺术手法提升视觉对象，并有助于人的心灵高尚。门斯对崇高风格的讨论源自早期画家的思想，他本人是位新古典主义画家，推崇古代艺术并从中寻找崇高的含义顺理成章。门斯虽然没有在古代绘画中找到遗存下来的"崇高风格"的绘画，但许多古希腊雕塑流传至今，如《观景楼的阿波罗》是崇高风格的绝佳典范。但门斯作为画家，绘画依然是他关注的重点，他转而从文艺复兴绘画中寻求"崇高风格"，他发现拉斐尔的作品具有"崇高风格"的特征，属于这一风格还有米开朗琪罗，因为他的作品表现出令人敬畏的特性，即如此之崇高与神圣，令人产生敬畏与震撼之感。将拉斐尔和米开朗琪罗列为最伟大的艺术家既不新也非门斯的独创，然而对门斯而言，他超越了原来对拉斐尔和米开朗琪罗艺术风格中的"优雅"和"令人敬畏"之间的对立，而是将两人同归于"崇高"之下。

第二种是"优美风格"（der schöne Stil）。门斯对这一风格的讨论是基于传统的新柏拉图理念和自由思想。完美虽只是上帝所独有，但上帝赋予我们在视觉上发现美的能力，并且可以创造美。通过"优美风格"的艺术品，大概可以勾画出上帝那不可言传的完美，同时说明人类在这方面永远是个失败者。但门斯指出，对美的描述要远远难于对其他风格的描述，事实上人们只能从某个角度理解它。对"优美风格"的描述更具主观性，他说这种风格表现得精致、优雅、温和、恰到好处，观者对优美的印象是高贵、雅致、和谐，进而感受到一种理想的美。我们对门斯所谓的"优美风格"的界定，还可以从其所列举的例证中获取一些信息。阿尔巴尼·卡拉奇对男性裸体的描绘就是一种优美，弗朗西斯·阿尔巴尼壁画的女性裸体、圭多·雷尼壁画的女性头部，也都是优美的最佳范例。

另一种风格是优雅风格（der reizvolle Stil）。关于绘画的优美、优雅或得体（bellezza and grazia）是当时美术理论中的中心问题之一。从阿尔贝蒂，尤其是 16

世纪以来，这一直是绘画评判的标准。但是阿尔贝蒂和门斯之间的不同在于，在阿尔贝蒂和他的追随者看来，优美是一个客观的体系，有着可以触摸、计算的形态和比例。但对门斯而言，无论是美还是优雅，都取决于个人的经验，是一种准客观的分类方式。门斯所描绘的"优雅风格"是基于其表达效果。这类绘画风格激发人们的愉悦之情，描绘的方式轻快而宜人，所展现的那一刻是虚怀而非傲慢。和上文一样，我们可以通过他所列举的例子来直接了解这种风格。这一风格的古代艺术品中，美第奇的维纳斯最能展现门斯所谓的"优美风格"；现代艺术中，科雷乔的绘画最适好地表现了这类美，门斯认为科雷乔的作品将优雅和伟大融为一体，将优美和真理合二为一。

第四种风格是"意味或表现风格"。这一风格不容易界定，因为它几乎适用于所有历史时期的绘画，要想了解门斯的真实意旨，还是要从他的例证中寻找答案。他认为拉斐尔的作品最能体现这一风格。数个世纪以来，拉斐尔的艺术一直被公认为绘画中优雅的典范，门斯显然是非常了解这个公论的，那么拉斐尔何以会突破常规？门斯认为科雷乔的绘画具有极强的感官效果，而拉斐尔的艺术则充满了庄严和超脱感，表现出高贵与严肃，他认为拉斐尔给人的不是直接的感官诱惑，而是一种内心和灵魂的表达。

最后一种风格是"自然风格"，特点是艺术忠实地展现自然和现实的本来面目，而没有做任何修饰和提升。这一特征最早出现在亚里士多德的《诗学》中，亚里士多德曾说演员模仿生活有三种情况，要么比真实生活更好，要么更坏，要么忠实地模仿现实生活，绘画也是如此。文艺复兴时期亚里士多德的理论得到普遍接受，也影响到了门斯对绘画的理解。门斯以两个绘画流派为例，一是17世纪的荷兰绘画，特别是赫拉德·道（Gerard Dou）、伦勃朗和特尼尔斯（Teniers），另一派是以委拉斯开兹为代表的西班牙绘画，它们最能代表此类艺术风格。

三 莱辛论诗与画的界限

温克尔曼和门斯激起了德国人对古代雕塑和绘画、建筑的浓厚兴趣，也吸引了像莱辛这样的当时德国最有才华的文人作家对视觉艺术的重视。莱辛（Gotthold Ephraim Lessing，1729—1781，图5—9）是德国文艺理论的重要奠基人。18世纪

图5—9 莱辛像

的德国还没有形成统一的国家，更谈不上统一的德意志民族文化，因此在文艺思想上完全追随法国，当时法国的新古典主义思潮在德国非常流行，包括温克尔曼和莱辛之所以会去讨论古希腊艺术，正是因为这一背景，但是他们的著述完全改变了德国艺术理论在欧洲的地位，无论是对德国后来的理论家还是当时的欧洲都产生了巨大的影响力。莱辛1927年出生于德国萨克森省的卡门茨，父亲是一位新教牧师，在莱比锡大学完成学业后，他在柏林开始了职业作家生涯，曾主编过杂志《当代文学评论》，1766年写就了《拉奥孔》（*Laokoon oder über die Grenzen der Malerei und Poesie*）。1767年莱辛担任了汉堡德国国家剧院的专业剧评家，撰写了大量的戏剧评论文章，因此后人更多将其视为戏剧理论家和批评家，莱辛对美术理论的贡献主要体现在《拉奥孔》一书中。

莱辛对视觉艺术的兴趣和研究，受温克尔曼的影响，他们共同提升了古典艺术在德国的地位，促发了德国人对古希腊艺术的欣赏和创作上的模仿，对德国民族文化的建立起到了积极作用。温克尔曼著名的观点，即希腊艺术杰作最大特征就在于高贵的单纯和静穆的伟大，将希腊英雄的高贵和宁静视为其精神所在，温克尔曼的认识基于柏拉图主义关于艺术表现自然的看法，即要对自然对象加以理想和道德的美化。莱辛也持类似观点，当他发现聪明的希腊人创作艺术时只模仿美的对象时，他就找到了艺术的终极目的所在。他相信，美的人物产生美的雕像，而美的雕像也可以反转过来影响美的人物，国家有美的人物，要感谢的就是美的雕像。

当温克尔曼和莱辛用柏拉图主义思考新古典主义的问题时，都把公元前25年古希腊罗德岛的阿格桑德罗斯和他的两个儿子所创作的群雕《拉奥孔》作为讨论的例子，温克尔曼在《古代艺术史》中指出希腊艺术家纵然在表现激烈的痛苦时，也不完全展现激烈的感情，而要显示出激烈的感情受到了伟大心灵的

节制（图 5—10）。

莱辛书中处处体现出论辩的口吻，开篇就对温克尔曼的观点提出质疑，并提出了其讨论的核心问题："为什么拉奥孔在雕刻里不哀号，而在诗里却哀号？"1506 年由意大利人弗列底斯在田里发掘出了这组拉奥孔雕像群，表现的是古希腊的神话故事，也在维吉尔史诗《埃涅阿斯纪》（Aeneid）中有记述。特洛伊战争期间，拉奥孔因揭穿希腊人攻打特洛伊的骗局而受到神的惩罚，他和他的两个儿子被神指使的海蛇缠绕致死。温克尔曼认为拉奥孔雕塑之所以没有发出惨痛的哀号，是因为"张开大口来哀号在这里是在所不许的，他所发出的毋宁是一种节制住的焦急的叹息"，拉奥孔之所以没有表现出痛苦的哀号，那是因为他要保持一种高贵的精神，"这种伟大心灵的表现远远超出了优美自然所产生的形状"，希腊的艺术家兼具哲学家的本领，"智慧伸出援助的手给艺术，灌注给艺术形象的不只是寻常的灵魂"。[20]但莱辛则从文本出发，考证发现荷马史诗中的英雄们"在行动上是超凡的人，在情感上是真正的人"。他们在遭受痛苦和屈辱的时候，要用号喊、哭泣或咒骂来表现感情的时候，总是忠实于一般人性，与温克尔曼所言大相径庭。"如果身体上痛苦的感觉所产生的哀号，特别是按照古希腊人的思想方式来看，确实是和伟大的心灵可以相容的，那么，要表现出这种伟大心灵的要求就不能成为艺术家在雕刻中不肯模仿这种哀号的理由。"[21]

图 5—10　罗德岛的阿格桑德罗斯、雅丹诺多罗斯、波里多罗斯，拉奥孔，云石，高 244 厘米，前 1 世纪，罗马梵蒂冈博物馆藏

莱辛的问题和反驳，触及了当时理

[20] 莱辛：《拉奥孔》，朱光潜译，人民文学出版社，2008 年，第 2 页。
[21] 同上书，第 6—7 页。

论界非常重要的一个争论,那就是诗与画的关系与界限。诗与画的问题在西方是一个老问题。相对于文学,绘画是一位后来者,虽然它的历史并不比诗歌晚,但一直与技术联系在一起,因此地位要比文学低。15世纪时期,意大利人文主义者接受了普鲁塔克转述古希腊诗人西莫尼德斯(Simonides)的观点,"画是无言诗,诗是有声画",以及拉丁诗人贺拉斯在《诗艺》中所提出的"画如此,诗亦然",诗歌与绘画的平行关系从此成为人文主义传统的信条。到了16世纪,诗与画是姐妹艺术的看法再次被提及,并且对其讨论的热烈程度远远超越了古人,因为绘画也要分享文学的传统声望。17和18世纪诗和画被大多数艺术理论家视为平行的姐妹艺术,如德弗雷诺瓦的拉丁诗《画艺》就有意模仿贺拉斯的《诗艺》:

> 诗歌就像绘画,
> 绘画犹如诗歌,
> 一对竞争的姐妹享有共同荣耀,
> 她们的职责和名称可互换,
> 画布上悦人的色彩是沉默的诗歌,
> 韵律协调的篇章是迷人的绘画言语。

画家乔舒亚·雷诺兹在演讲中还指出莎士比亚是"忠实而准确描绘自然的画家",而米开朗琪罗则"在最大程度上展示了艺术中的诗性"。但这里有个重大转变,那就是古人是在撰写关于诗歌的文章时把诗歌与绘画相比较,而近代作家则经常在撰写关于绘画的文章时拿诗歌与之相比较。

不过,这种艺术的一元论观点甚至在其占据主流地位的同时就受到了质疑,反对者认为不仅要研究不同艺术之间的相似点,而且也需要分析清楚它们之间的不同点。例如彻底的模仿论者法国铭文学院院长、理论家迪博(Abbé Jean-Baptiste Dubos)在他的《对诗与画的批判性反思》(*Réflexions critiques sur la poésie et la peinture*, 1917)中指出,绘画只能模仿单一时刻的对象,而诗能描绘一个过程。这一思想倾向在莱辛那里达到了某种高潮。莱辛的《拉奥孔》结束了根植于古代思想,并在16、17和18世纪的理论家那里得到极大发展的绘画与诗歌相似观,故此有人把莱辛诗与画的比较视为当时一种激进的思想,对18世纪

后期人们思考艺术产生了深远影响。

莱辛从不同艺术的特性出发,认为拉奥孔剧烈的痛苦和哀号表现在雕塑和绘画中时,面部表情是丑的,而画家和雕塑家要避免表现丑,而诗在表现物体的丑的时候,效果却并不像在造型艺术里那么差。他在书中引经据典,列举大量例证,从不同角度深入分析了诗与画的差别,包括塑造形象、构思与表达、处理人物与动作、表现美的方式等,实际上提出了一个深刻的问题,那就是一门独特、不同媒介的艺术能够模仿什么,以及它最善于模仿什么。概括起来,莱辛从三个角度思考了诗与画的异同问题。首先,从媒介来看,画用颜色和线条为媒介,展现空间面上的并列,而诗以语言为媒介,表现时间的先后延续;其次,从题材来看,题材有静止的物体有流动的动作,画较适合于表现静止的物体,而诗较适合写动作;再次,从观众所用的感官来看,画通过眼睛感受,可以将大范围内的并置事物同时摄入眼帘,诗是通过耳朵感受的,适合领会先后承续的事物发展过程,即动作的叙述。[22] 当然莱辛指出绘画适宜表现物体或形态,而诗歌宜于表现动作或事情的区分也不是绝对的,他不否认诗在一定程度上可以描述物体,画也可以描绘动作。不过画要描绘动作只能通过物体暗示,画家应当挑选动作过程中最富于暗示性的那一顷刻,千万别画故事发展的顶点,因为到达顶点时事情已经穷尽,只有暗示性的顷刻能让想象有活动的余地,《拉奥孔》雕塑正是运用这一手法的绝好例子。而用诗表现事物最成功的例子,是《荷马史诗》中对阿喀琉斯的盾牌的描绘,这为荷马赢得了画家典范的美誉,但事实上荷马不是用诗歌描绘一件已经完成的盾牌,而是用一百多行诗句描绘创造它的过程,把物体的枯燥描绘转化为行动的生动图画。

莱辛关于诗与画的某些具体理论可能会遭到反对和批判,特别是他对绘画应该是什么的思考是有局限的,但是他对艺术理论的历史贡献确实不可小觑。莱辛所提出的问题促使人们开始思考不同艺术本身的特性,思考绘画和诗歌具体的长处是什么,它们自己的作用和价值又是什么。此外,有必要提到的是,莱辛在讨诗与画的同时,也试图建立现代艺术的概念,即将艺术独立出来:

[22] 朱光潜:《西方美学史》,第 302—303 页。

> 我希望把"艺术作品"这个名称只限用于艺术家在其中是作为艺术家而创作,并且以美为唯一目的的那一类作品。此外一切带有明显的宗教祭奠痕迹的作品都不配称为"艺术作品",因为艺术在这里不是为它自己而创作出来的,而只是宗教的一种工具,它对自己所创造的感性形象更看重的是它所指的意义而不是美。

莱辛的看法,代表了18世纪的一种思潮,即理论家和批评家开始关注视觉艺术的独特性及其本身的价值,从一定程度来看,现代主义流派中"为艺术而艺术"的观念正是始于以莱辛为代表的启蒙运动思潮。

第三节 狄德罗与艺术批评的兴起

一 艺术理论与艺术批评

从文艺复兴发展而来的艺术理论著述,多为系统的长篇大论,文章内容一般包括对何为好的艺术品,以及艺术家的技法、作画过程等的描述。到了18世纪,这类艺术著述大大减少,尤其是到了18世纪中叶,指导实践类的艺术论述不再占主要地位,出现了新的艺术文献形式,如温克尔曼的《古代艺术史》,以及以狄德罗为代表的艺术评论著述。

在讨论狄德罗之前,我们有必要对18世纪中期的艺术理论和艺术批评之间的关系稍作梳理。这一问题可以从两个方面入手:第一是对一幅作品的态度。对于许多现代读者而言,讨论这样的问题可能觉得不可思议,但是在狄德罗之前的艺术论述,更多是针对艺术家的创作,而对具体的一幅绘画或雕塑,则鲜有深入探讨,如果提到某些作品,也都是作为论证某个一般的、抽象的理论问题的例证,不会围绕作品本身展开讨论。以达·芬奇《论绘画》为例,他花大量篇幅在讨论绘画技法,如色彩、光线、运动、解剖等,却绝少提到任何具体的绘画作品。当然也有例外情况,如16世纪的弗朗切斯科·巴奇(Francesco Bocchi)就曾专门以多纳泰罗的《圣乔治》为例,说明如何在雕塑中表现人物特征和运动。不过总体

而言，此前艺术论著的传统都是以具体作品为例来说明某些普遍的原则，少有围绕某件具体作品探讨艺术家的技法和表现。

艺术批评从源头上讲，关注的则是具体的艺术作品，但也并非与一般的概念完全脱离。虽说艺术批评不是讨论某个哲学问题，不过，如若完全离开理论，对作品的探讨也就无法深入。如果一位批评家超越了喜欢与不喜欢这样的初级判断，那么他就离艺术理论更进了一步，而如果他还解释了喜欢或厌恶某件作品的原因，那么他就已经进入艺术理论的领域。需要说明的是，艺术批评中一般概念和理论通常都比较简明，也不会深入论述，更不会成为批评家主要讨论的问题。艺术批评既针对某件具体作品，也会对某类、某流派、某时期的作品做出整体评价，但不做系统讨论，因此在行文中没有形成自己的体系。眼前的具体作品，是艺术批评家的目标和导向，也是问题所针对的对象，决定了他们写作的结构。艺术批评同时是艺术展览的产物，18世纪之前的艺术理论中绝不会讨论到展览问题，正是从18世纪40年代开始，由法国皇家绘画和雕塑学院组织举办的两年一度的沙龙展，催生了公共艺术批评，而印刷出版业的发达则进一步推动了艺术批评的兴盛。

艺术批评和艺术理论的第二个差别在于，艺术批评要对具体作品进行评价。观者对批评家的希望就在于用专业的眼光对作品加以判断。概而言之，艺术批评家往往被认为是艺术优劣的鉴别者。对作品加以评判的做法实际也是艺术理论的一部分，从阿尔贝蒂到洛马佐、迪博等理论家都曾在论著中对艺术家和作品做过判断。对17和18世纪的学院派艺术家和理论家而言，内部艺术的评判已制度化，甚至对往昔艺术家做出打分式的判断。如17世纪法国批评家德·皮勒做了一张给画家打分的表，称之为"画家的天平"，从构图、素描、色彩和表现四个方面对历代画家评分。

从这方面来看，艺术批评和理论似乎是一致的，但也就在这一点上，批评与理论显示出极大的分别。首先对于艺术理论而言，判断只是一种论述手段，因此在古典的艺术理论中，一般是对大师风格的客观判断而非针对具体作品。此外，虽然会对具体素描、色彩、构图等进行赏鉴，但以不影响论述的有机整体为原则，具体描述往往会转变为抽象的论述，因此可以说，对作品的评判实际上最后走向了一般抽象。对于艺术批评而言，艺术判断与欣赏艺术有关，并非要服务于

某种更高的理论而是直接指出作品的优与劣，对画面要素的评价与艺术品整体相关，艺术批评表达的是对艺术作品整体的直接经验。

二 狄德罗的艺术批评

狄德罗（Denis Diderot，1713—1784）作为与卢梭、伏尔泰齐名的法国启蒙运动哲学家，其历史价值远远超越他在艺术批评中所取得的成就（图5—11）。在18世纪的思想家中，很少有人像狄德罗这样在众多领域都展现出不凡才能，除了哲学著述，他还出版过小说和戏剧，而最能体现他成就的就是其所编著的包罗万象的鸿篇巨制——《艺术、科学和手工艺百科全书》。但作为思想家的狄德罗一直对艺术抱以极大兴趣，在其早年的文字，如导致其入狱的《谈盲人的信》（*Lettre sur les aveugles*）一书中，就可以找到他对艺术问题的哲学思考。从1759年开始，他为《文学通讯》（*Correspondance Littéraire*）陆续写了四十多篇评论文章，其中就包括对两年一度的沙龙展和朋友所收藏绘画的评论，1765年这些艺术评论文字以《论绘画》（*Essai sur la peinture*）为名出版。他对展览的批评文字毫无疑问是报刊艺术批评的早期典范，也是历史上第一次将这类写作形式提升到文学的层次。对于狄德罗艺术批评的历史地位，艺术史家文杜里这样评论道：

图5—11 路易斯·米歇尔·凡·路，狄德罗肖像，画布油画，81×65厘米，1767年，卢浮宫藏

自17世纪以来鼓励讨论的法兰西学院，在18世纪，确切些说自1747年以后，更富有生气地保持并扩大了这方面的活动。这一年出版了圣·耶纳的画展述评里的第一篇文章。这种新鲜事物很不受艺术家们的欢迎，因为

他们看到自己受到了批评。但后来这一新鲜事物在狄德罗的手里得到巩固，并确立了自己特殊的权威地位。[23]

在狄德罗看来，理想的批评家非常罕见，必须同时具备极强的鉴赏力和经验，外加敏锐的感觉和想象力，以及精明而又准确的判断力。他同时在性格、思想和立场方面体现出严肃认真的态度。狄德罗的批评立场与18世纪法国的启蒙思想关系非常紧密，在他表达艺术观点的同时，不可避免地与当时的平等观念、自由观念和道德观念融合在一起。可以说狄德罗和当时不少批评家的写作和论争构成了一道独特的风景，是18世纪运用自己的理性公开批判的启蒙精神在艺术理论中的具体体现。

狄德罗的艺术批评实践，从1759年一直持续到1781年，先后写了9篇评论沙龙展艺术作品的文章，其中1765和1767年的评论最为完整和成熟，对展览的绘画、雕塑和版画都有详尽的评述，对美学原则也有更深入的思考。艺术评论是应手抄刊物《文学通讯》的主编，也是狄德罗的朋友格里姆（F. M. Grimm）的邀请而写的，由于未获得在巴黎发行的许可，《文学通讯》的读者群体主要是巴黎以外的贵族。由于他们没有机会亲临现场观看画展，狄德罗在文章中就需要对作品进行详细描述，而这对于以戏剧创作闻名的狄德罗来说可谓驾轻就熟。他借助了当时的文学和戏剧的语言，在解释艺术作品，尤其是对宗教、历史、文学，以及现实题材绘画的描述中，表现出高超的文字魅力，甚至形成了一种"文学绘画"（literary pictorialism）的写作模式，即用文字语言详尽地描述绘画作品的场景和作品所引发的联想。当我们阅读狄德罗热情赞赏画家格勒兹（Jean-Baptiste Greuze）的绘画《订亲的姑娘》（图5—12）、《不孝之子》《逆子受惩》的文字时，就能深刻感受到狄德罗的语言魅力：

> 我终于看到了我们的朋友格瑞兹的这幅画了，真不容易啊，因为这幅画仍然吸引着许多观众。画的名称是《订亲的姑娘》。主题动人，看着它心里不禁涌起一股激动的暖流。我觉得这幅作品很美，表现真实，

[23] 里奥奈罗·文杜里：《西方艺术批评史》，第92页。

图5—12 格瑞兹，订亲的姑娘，画布油彩，92×117厘米，1761年，卢浮宫藏

仿佛确有其事。十二个人物各有位置，各有所司，彼此衔接，非常协调，像起伏的波浪，犹如自下而上垒起的金字塔。我向来不看重这种种条件，可是如果这些条件偶然出现在一幅画里，而并非有意安排，画家也没有为此而牺牲，那我是喜欢的。[24]

此处我们不准备引述狄德罗的所有文字，但起始的这段文字，足以说明狄德罗艺术批评所思考的主要问题，即主题和表现的真实，而至于构图，则不在狄德罗主要考虑的范围。在这篇批评文字的最后，狄德罗接着写道："作为精通本门业务的画家，一个有头脑、有高尚趣味的人，这幅画一定能给他带来荣誉。作品构思巧妙，笔法细腻。他所选择的主题本身就说明他感觉敏锐，并有良好的品德。"[25]

狄德罗基本保持了一种古典主义的评价标准，他分析作品的题材、构图，画面的主次关系，依照逻辑画面应有的结构等，但读者在阅读其评论文字时，感受最明显的是其道德评价，这是狄德罗艺术批评的旨归，因为在狄德罗看来，艺术

[24] 狄德罗：《狄德罗论美文选》，张冠尧、桂裕芳等译，人民文学出版社，2008年，第397页。
[25] 同上书，第402页。

应该对社会风俗起到提升和教化的作用。他对格勒兹的赞誉，对布歇和弗拉戈纳尔的批判基础，并非从绘画技法，而是从道德和画面主题出发：画面要有感染力，题材要严肃，风格和趣味要高尚，追求崇高的道德。狄德罗对当时红极一时的宫廷画家布歇那些下流、不道德的作品（图5—13）大加批判，认为其减弱了绘画的美学价值。虽然他也承认布歇技巧圆熟、笔触细腻，但认为他的作品完全不注重艺术中的真实和道德。"我敢说这个人一定不知道什么是韵致，我敢说他从来不知道真实；我敢说细致、正直、纯真、坦率等意念，对他都变得几乎生疏了，我敢说他没有观察过自然。"[26] 他认为在布歇那些色彩绚丽、千变万化的画面上，充满的是难以捉摸的荒诞和愉快的邪恶。对艺术的道德标准一直主导着狄德罗的判断，也赋予艺术作品在审美愉悦之外的另一种价值。艺术家要成为人性与道德的宣扬者，"我的眼睛为不幸者流泪"，这是狄德罗要镌刻在画家工作室的门楣上的座右铭。

对真实自然的描绘和强烈情感效果的追求，是狄德罗所提出的改良绘画的主要原则。他厌倦了学院派的艺术规则，要画家按照物体所是的样子将其表现出来，根据规则和标准与根据自然完全是两

图 5—13　弗朗索瓦·布歇，梳妆的维纳斯，画布油彩，108.3×85.1厘米，1751年，纽约大都会博物馆藏

[26] 狄德罗：《狄德罗论绘画》，陈占元译，广西师范大学出版社，2002年，第13页。

图 5—14　大卫，苏格拉底之死，画布油彩，129.5×196.2 厘米，1787 年，纽约大都会博物馆藏

回事，即使是历史画，也要充分考虑到历史的客观事实。他认为新古典主义画家大卫的《苏格拉底之死》（图 5—14）是一件可笑的作品，"这位生活最清贫的严肃的希腊哲学家在这幅画上竟会死在一张富丽堂皇的寝台上。画家没有想到，如果描绘出这位贤德清白的人在囚室之中，在一张铺着稻草的破床上了结此生，该是何等崇高动人的景象"。[27] 正因为艺术要求对现实的观察和模仿，狄德罗赋予日常生活场景和静物画以重要的价值，而这些题材在当时的学院派看来是最低级的画种。当时学院派按照 17 世纪确立的标准，将艺术题材等级依次分为历史画（history painting）、肖像画（portrait）、风俗画（genre painting）、风景画（landscape painting）、静物画（still life）。狄德罗认为当时的风俗画也应被视为历史画，因为它同样复杂难画，同样需要思想、想象和诗情，同样需要对素描、透视、设色、光影、性格、激情、服饰、构图等有所研究，同样需要对自然严格模仿，对细节仔细观察。即使画瓷瓶和花篮等题材，也要求艺术家具有全部的艺术手段和相当程度的天赋。夏尔丹是狄德罗最为推崇的静物画家，他对物体的视觉效果的细密观察，

[27] 狄德罗：《狄德罗论美文选》，第 355 页。

图 5—15 夏尔丹，餐前祈祷，画布油画，49.5×38.5厘米，1740年，卢浮宫藏

以及色彩和感染力远远超越了当时的学院派（图 5—15）。

狄德罗曾为《百科全书》撰写过一篇论美的长文，此文不但显示了狄德罗对欧洲美学传统有精深把握，也特别关注当时别的国家同行的艺术思想。在文章的序言中，狄德罗指出，一般而言，愉悦在于对关系的感受。对诗歌、绘画、建筑等艺术中，我们通过感受其中的关系而获得愉悦。他所谓的关系实际上是指在情趣和情感活动中人与物的关系，由于个体的差异性，美感也就不同，"关系"到个体的感受越多，美感就越丰富，而且美不是单纯的一种关系，而是多种关系的集合，所以，多色彩的画面比单纯的色彩美，布满繁星的天穹比蓝色的幕布美，一首乐曲比一种声音美。狄德罗还就不同类型的美作了区分，包括绝对的美、现实的美和感知的美等，虽然他没有否定绝对的美，但并未深入探讨形而上的美学问题，关注得更多的是个人的审美经验和情感，他曾明确指出，哪怕人们用以解

释抽象概念的美，也是通过感官而理解的。因此，艺术作品首先求助于感官，伟大的艺术作品能使人产生最强烈的情感。狄德罗认为艺术家应表现出感人的情愫："使我感动吧，使我惊讶吧，使我痛苦吧；首先让我震动、痛苦、颤抖、发怒吧！"在他看来，一幅画构图再完整，如果作品整体效果不能感动观者，那么它的价值就大打折扣，"除了我们的种种感觉，没有实在的东西"。

狄德罗是一个充满了个人激情的艺术批评家，他的批评文字通俗生动，直抒胸臆，辞藻热烈而不乏诙谐，他评论画的口吻犹如一位记者而非一位哲学家，而且他的评论往往只凭一时印象，因而也就相对缺乏深思熟虑的判断，有时甚至出现一些矛盾之处。不过正如意大利艺术史学者文杜里所指出的，对于所评论的那些作品，他本来就没有深入探讨的愿望，只是与公众和艺术家们共同分享一种艺术信念，因而形成了一种共同的审美趣味。"他没有自己独创的美学观，而作为纲领的那些意见，也是缺乏力量的，但他的直觉很敏锐，并且很相信自己的直觉，再加上非常严肃的道德感，这一切又使得他在某种程度上形成了自己的思想观点，同时避免了偏见的过分干扰。"[28] 总之，批评文章中所体现出的哲学深度、富有想象力的分析和独特的文学语言，使狄德罗成为法国艺术批评传统中诗性风格的创立者，也直接影响了19世纪的艺术批评家波德莱尔。

第四节　美术理论在英国

18世纪之前，英国在艺术上一直默默无闻，但荷加斯、雷诺兹和庚斯博罗的出现，使其他国家不敢再小觑这个岛国。但总体而言，他们的艺术思想还是受意大利和法国以及佛兰德斯趣味的影响较大，真正原创性的东西不多。在艺术理论方面，18世纪之前的英国也是紧跟法国而鲜有创见，然而在这个世纪里，英国人有不凡的表现，而且反过来影响了欧洲大陆，尤其是法国和德国的艺术思想。除了那些经验主义哲学家外，我们还能列举出很多知名的学者，如18世纪早期，乔纳森·理查森（Jonathan Richardson）称赞绘画为自由的艺术，夏夫兹博里被誉

[28] 里奥奈罗·文杜里：《西方艺术批评史》，第93页。

为近代美学的奠基人,约瑟夫·艾迪生(Joseph Addison)对想象的思考最为著名,发掘出人类面对艺术时所产生的想象的愉悦,夏夫兹博里的众多学生以及诗人、艺术家对普遍概念、原则或具体的艺术作品进行过多方面的探讨,成为18世纪美术理论的重要篇章。

一 荷加斯对美的分析

威廉·荷加斯(William Hogarth,1697—1764)更多地被认为是制作宣传画和讽刺画的通俗版画家,他的历史题材油画无人问津,作品《西吉斯蒙达》备受诋毁,他作为肖像画家的才能也并未得到认可,但他写出了一本严肃的艺术理论著作——《美的分析》(The Analysis of Beauty)。荷加斯1697年出生于伦敦,早年跟随银匠学艺,1820年代早期开始制作版画,1726年受训学习油画。1729年创作的版画《乞丐歌剧》奠定了其画家的地位。1732年制作出了第一套系列版画《哈罗德堕落记》,之后制作了众多有名的系列版画,如《时髦的婚姻》《四个残酷的阶段》《选举》等,旨在讽刺社会,教育民众,而这些版画无论是在当时英国还是欧洲都颇受欢迎,对后来的漫画家产生了深远影响(图5—16)。

据考证,荷加斯曾对艺术发表过四次文字论说,一次是1737年写给《圣詹姆斯晚报》的一封信,一次是1754年发表的小册子《美的分析》,还有未发表的

图5—16 威廉·荷加斯,时髦的婚姻之二:早餐,画布油彩,69.6×90.8厘米,约1743—1745年,伦敦国家美术馆藏

"画家的道歉信",以及他死后出版的自传。其中只有《美的分析》可以称为艺术理论,此书与一般的抽象理论探讨不同,带有较强的个人特质。

《美的分析》一书全面记述了荷加斯广为人知,却也受到诟病的不同于他人的艺术思想,荷加斯在书中表现得异常自负,完全将个人观点视为普遍真理。对于此书的目的,约瑟夫·伯克(Joseph Burke)在导言中这样说道:

> 展示自然的原理,通过它我们被引导去称呼某些身体的形式是美的,其他的是丑的;有的是优雅的,其他的则相反;通过比以前更加细致地考虑这些线条的性质,以及他们的不同的结合,在心中产生各种各样不可想象得到的形式的观念。[29]

他在《美的分析》一书开篇就批判当时的理论家们故弄玄虚,脱离实践经验的研究,直接指出,美之所以长久没有解释清楚,原因在于其本质不是光靠文人所能领悟的,否则,18世纪出版的那么多美学论著肯定不会陷入无休止的争论和矛盾之中。"说老实话,他们怎么可能理解呢?要知道,这必须通晓整个绘画艺术(单懂雕塑是不够的)实践知识,而且要极为精通,以便将有可能把探索的链条伸展到它的每个部分,而这正是我在这部著作中所希望做到的。"荷加斯要从自己的实践经验出发,将美的秘密公布于众,因此他特意在书中配了两幅版画,用以更直观地说明自己的观点(图5—17)。

荷加斯从经验出发试图矫正当时英国和欧洲大陆文人就美的错误看法,

图5—17 威廉·荷加斯,《美的分析》插图,版画,1754年

[29] Monroe C. Beardsley, *Aesthetics from Classical Greece to the Present: A Short History*, Hackett Publishing Co, Inc, 1981, p.192.

《美的分析》对问题的看法虽然不是很成熟，甚至有些凌乱和琐碎，思想深度和广度不够，但确实引起了不小的震动。一般认为，本书明显受到洛克哲学的影响，荷加斯考察优雅原则的理论基础，很明显来自洛克的著作《人类理解论》(1690)，他的所有原则都是对洛克理论中概念的吸收。经验主义者相信，眼睛所见是认识事物本质的基础，荷加斯完全相信这一点。在引言中，他指出，人应该抛弃先入为主的偏见，学会"用我们的眼睛观察"。对于那些只会记住作品风格和故事、艺术家名字等内容的鉴赏家而言，观察和理解自然是真正认识艺术的前提。对于艺术，深入观察不但可以获得描绘自然的一些基本原则，同时还能对其他国家大师的艺术做出有效判断，不至于对国外大师的艺术过于崇拜而损害英国现代画家的生计。不过虽然荷加斯提倡直接观察自然，他自己的论点却很大程度上来自西方从古希腊一直到米开朗琪罗历代大师们的经验总结。

 荷加斯写作的目的是要从艺术家，而非文人或鉴赏家的身份建立视觉艺术审美趣味的"体系"。从这一目的出发，《美的分析》不断批判当时的理论家，提醒艺术家不要过于相信那些并非建立在视觉艺术实践基础之上的偏见和判断。正如荷加斯在序言中指出的，人的美感来自对"优雅"的欣赏，文人鉴赏家认识到了这一点，却没有能力去分析，也无法对其作出界定，变成了艺术中"不可言说"之物。荷加斯等少数艺术家则认为，这是可以掌握的，借助实践经验形成系统和理性的法则，然后根据法则将美赋予作品。

 荷加斯声称，自己通过对大量历代艺术家遗留下来的文献和作品的研究，找到了美产生的原因。这些文献包括洛马佐所记载的米开朗琪罗的原话，米开朗琪罗教导学生，艺术的全部秘密在于制造运动感，如火焰这样的形式最好表现运动。荷加斯毫不讳言，这是自己理论的源泉。文艺复兴时期艺术家都相信优美的人体必定具有蛇线形态（serpentlike），荷加斯相信自然形式中，优雅产生于曲线状的美的线条。荷加斯曾用这一线条作为自己艺术身份的标志，1745年他在自己的版画集的封面上画了一条蛇形线，自认为从而揭开了这一行业的一个普通法则。

 《美的分析》一书的结构充分体现了作者思想的系统性，第一部分由简短的章节组成，主要阐述的是绘画构图中优雅和美的五个要素，即适应（fitness）、多样（variety）、统一（uniformity）、单纯（simplicity）、复杂（intricacy）、尺寸（quantity）。剩余部分，荷加斯不再谈原则问题，转而讨论艺术家关注的传统主

题,即色彩(colour)、线条(line)、比例(proportion)、构图(composition)、姿势(attitude)、动作(action)。虽然后半部分在篇幅上要长于前半部分,是对本书主题的展开和进一步说明,但一般认为,荷加斯最大的理论贡献集中在本书的前六章。

荷加斯认为适应、多样、统一、单纯、复杂、尺寸要素共同构成了美,它们相互补充,有时又相互制约。适应,就是合目的性,对象的形式要适应或符合目的,它则是美的,以船为例,船的外形尺寸要适于航行,当一艘船顺利航行时,水手们总是称其为美人。人的感官天生喜欢多样,讨厌千篇一律和单调,荷加斯认为多样可以产生美,但过多的变化也会让人感到疲倦和腻味,所以多样应是一种有组织的多样,杂乱无章和没有设计的多样反而是混乱,有时单纯可以提升多样之美。统一是指各部分的统一、整齐和对称,这是古典美学的重要原则,但并不是产生美的主要原因,因为它很容易走向单调,荷加斯认为只有统一与适应和多样结合,使之符合特定的意图和目的,才能产生持续的美感。例如他说,当一位美妇把头稍微转动一点,从而打破面部两侧的完全对称,而面部微微的倾斜使得面部较之于正面直视和平行的线条有更多的变化时,这样的面孔总是看来更令人喜欢。这就是优雅的头姿。荷加斯的复杂性与对形式中的运动是一致的,有组织的复杂形式之美就是迫使眼睛去追逐它,但也不能过分。尺寸也一样,荷加斯受当时美学思想的影响,深知形体巨大会增添雄伟和崇高感,但如果过量则适得其反,尤其是单调巨大的尺寸,就是一种丑了。可以看出,荷加斯并没有绝对化某种原则,时刻提醒艺术家要配合利用这些原则,这才是获得美的关键。

在古典主义美学原则占据主流的 17 世纪,在英国新教徒推重质朴的社会环境中,荷加斯作为理论家所探讨的美的原则和形式,无疑

图 5—18 威廉·荷加斯,卖虾女,画布油画,63×52 厘米,约 1759 年,伦敦国家美术馆藏

显得有些激进，同时作为西方艺术史上第一部形式分析的理论著作，表现出一种积极独立的个人思考。《美的分析》虽然遭到提出华丽、优美风格的英国新古典主义画家雷诺兹的竭力反对，但受到英国和德国启蒙主义者的欢迎，莱辛为此书的德文译本撰写了序文，伯克则在其著作《关于崇高和优美的哲学根源的思考》一书中，对荷加斯的"美的线条"表示赞许。《美的分析》很难说是一部深入探索美学理论的著作，更像一部趣味十足的文学作品，他对后世的艺术理论和实践产生了一定的影响，尤其是在理论上奠定了后来的洛可可艺术风格的基础（图5—18）。

二 雷诺兹与他的《演讲录》

乔舒亚·雷诺兹（Joshua Reynolds，1723—1792）是位虔诚的艺术教义传道者，他坚信自己找到了一条正确的艺术之路，并试图将其传授给学生和大众，因此从1769年开始在美术学院发表了一系列演说，到1790年止，雷诺兹一共发表了十五次演讲。雷诺兹和当时大多数的艺术理论家不同，他拥有丰富的实践知识，亦能借助优美而简洁的文学语言将其思想表达出来，既涉猎一些当时深奥的哲学和美学问题，又才情洋溢，读来启人心智，所以他的《演讲录》无论是当时还是后来，都是非常难得的一部美术理论佳作，也是从15世纪到18世纪西方最重要的美术理论总结。

雷诺兹1723年生于英国德文郡的普林普顿，后到伦敦当学徒，曾游学意大利。雷诺兹是英国绘画史上最重要的画家之一，也被当时誉为英国历史上最有学识的画家，1768年他当选为伦敦皇家美术学院首任院长，致力于改良英国的绘画、雕刻和建筑诸艺术，培育艺术家。1792年卒于伦敦。对于雷诺兹，无论是当时社会还是后来的理论家大都给予了积极的评价，20世纪的著名艺术理论家约翰·罗斯金这样说道："关于雷诺兹其人，这里已无须再做长篇大论，他的性格轮廓如此简单，如此熟悉，如此经常为其同代人及后继者们一再探求，在对他的赞美方面又带有如此令人惊叹的一致性。"

在演讲中，雷诺兹不仅分析总结了从意大利艺术史家乔治·瓦萨里到当时法国著名艺术理论家德·皮勒的传统理论观点，而且借助当时英国的美学思想对艺

图 5—19　乔舒亚·雷诺兹，邦伯里小姐为三美神而牺牲，画布油彩，242×151.5 厘米，1765 年，芝加哥艺术学院藏

术做了新的阐发。雷诺兹和他所创办的皇家美术学院，主要目的在于依照传统的美术理论和原则培养英国自己的美术家和画派，因此雷诺兹演讲录中主要传达给学生的观点是精心研究和勤奋模仿过去大师们的杰作，学习要比天赋更重要，勤奋和智力可以弥补艺术家所欠缺的天赋。雷诺兹认为，艺术不是一种机械的模仿活动，而是人类经验的表达方式之一，没有一个文明社会可以忽略这种表达，它要求严肃的智性参与，无论表达的形式多么不同，都能从往昔大师那里寻找到一些可以遵循和借鉴的原则。

雷诺兹通过向大众演讲，还有一个重要目的在于改变社会的偏见，当时人们普遍认为绘画仅是一种技术，画家的地位并不高，大部分都从事肖像画制作，而这类绘画被认为是机械的模仿，与普通商品没什么两样，而雷诺兹试图提升艺术的社会价值和地位，将其纳入自由艺术之列。此外，雷诺兹要求画家要尽可能避免画肖像、静物、风景之类的题材，而应该画高尚的历史（即宗教、历史、寓言、神话）题材，以提升艺术的价值和趣味（图 5—19）。不过在雷诺兹看来，画家画什么显然没有怎么画更重要，他的《演讲录》对艺术创作的原则给出了丰富而中肯的建议，这一方面体现了雷诺兹本人的艺术观点，同时反映出 18 世纪英国艺术界所讨论的话题。

和他之前的学院派理论家一样，雷诺兹建议青年画家必须学习自然和往昔大师的作品，但他的目标不是模仿现实中并不完美的自然，而是要通过对古代雕塑和大师作品的学习，获得一种对理想美的形式把握，进而用完美的形式来展现自然。15 世纪以来西方美术理论的主流观点认为，画家应该画那些超越具体之物的东西，用理想的形式展现更高的美和真理。理论家认为，实现理想之美，要么

按照古希腊画家宙克西斯绘制海伦的方法,将不同女性的美集中在一个人身上来表现完美女性,要么按照艺术的规律对现实对象加以形式上的美化,如拉斐尔在绘制《该拉忒亚》时所言的那样,现实中并不存在如此美丽的女性,他不是对具体模特的模仿,而是按照心中关于美人的"某个理念",将理想美的形式赋予她。不过雷诺兹的方法有些不同,他认为,描绘具体的自然本身就是对完美形式的展示,真正的美就在于这些形式之中。虽然说在描绘具体的对象时并不能展示完美形式,但完美形式本身具有知识性,因为它源于永恒的规则。如果画家研究了足够多的个体,并对其加以抽象,那么他就能更接近真理,创造出完美的自然形式。由于对一般形式的抽象是一个智性过程,而不是对自然的机械模仿,所以画家体现出文化和知识的本质。雷诺兹指出,画家要像哲学家一样,抽象地思考自然,要在每个人物中表现出一般类的特征来。

但雷诺兹并不是要求艺术家忽视自然,他甚至提出画家应对具体对象进行解剖式的研究,这是达到一般抽象的第一阶段,其中一个捷径就是向昔日艺术大师学习,模仿他们的作品,"青年学子必须严格服从大师们建立的艺术法则,那些经过岁月洗礼流传下来的经典应被视为绝对权威的指南,是他们模仿的主题而非批判的对象"。[30] 即使是抽象过程,也不完全脱离具体对象,而是从具体自然对象中获取更高级、纯粹的形式。雷诺兹这一从具体到一般的抽象过程,是对传统艺术理论中理想形式的观念所做的新的解释,而这一新的看法主要得益于当时在英国流行的经验主义认识论。

在雷诺兹的早期文献中,他不断对16—17世纪意大利佛罗伦萨和罗马的艺术与威尼斯、佛兰德斯和荷兰的绘画进行比较,并对威尼斯和荷兰画派发起攻击,因为他们的绘画太过于装饰性,为了吸引眼球不惜用多样的艳丽色彩,而忽视了设计和形式。他称威尼斯画派为"装饰画派",与优雅的艺术背道而驰,丁托列托和委罗内塞尤其受到责难,雷诺兹认为他们专注色彩,而忽略了理想的形体美。但在其后期的演讲中,雷诺兹对威尼斯和荷兰绘画报以较大的宽容,甚至去荷兰旅行,发表了关于佛兰德斯和荷兰画家们的绘画评论文章。他早期对鲁本斯进行过严厉批判,但当他真正见到鲁本斯的原作时,被其色彩和处理方式震惊

[30] 乔舒亚·雷诺兹:《皇家美术学院十五讲》,代亭译,上海人民出版社,2007年,第13页。

了。对色彩和明暗对照的讨论在雷诺兹后期的论述中占有的比例日益加大，说明他对色彩并非没有兴趣，甚至提倡用明暗法画素描，指出借助光和色彩对塑形方面的重要性。当雷诺兹演讲的内容变得日益宽泛，规则也不再那么局限时，并不是说他的观念发生了彻底改变，如他对鲁本斯的肯定并不与他早期对意大利艺术的推重相矛盾，应该说是对早期看法的一种补充。他依然坚信早期所提出的艺术原则，在最后一篇演讲中，雷诺兹大加赞赏了米开朗琪罗，和他三十多年前的看法一致，认为米开朗琪罗的艺术是描绘自然的最高形式。

模仿观是雷诺兹《演讲录》中的一个关键概念，他早期的演讲一直认为模仿是艺术的唯一途径，"那些著书立说的人，把艺术视为一种灵感，是一种与生俱来的特殊天赋。这种生动有趣、天马行空的论调似乎正符合读者的口味，却没有冷静地思考，有哪些道路可以通向艺术的殿堂"。[31] 对雷诺兹而言，模仿是唯一的道路，"我们的艺术从本质上来说，是模仿性的，它排斥'灵感'"。雷诺兹大力赞颂模仿，"我认为，只有通过模仿，才能产生多样性与原创性。进一步说，即使通常所谓的天才，也不过是善于模仿的儿童"。事实上，雷诺兹将模仿分为两种，一种是临（copying），一种是摹（borrowing）。若仅仅是临，雷诺兹认为这对学生有百害无一利，在其早期的演讲中，雷诺兹就指出：

> 我认为一般意义上的临是一种虚妄的劳动。有的学生满足于事物的表象，陷入一种危险的习惯——不加选择地模仿，没有目标地劳作。因为这不需要动脑筋，他在工作中睡去了，在那些本该被激发并付诸行动的创造力变得迟钝了，由于缺乏锻炼而失去了活力。[32]

与简单的临相对的是摹，包含了吸收、改变、融汇不同时期和艺术家的作品形式的主题。不同时期的杰出艺术家都应该被学生作为临摹的范本，但在临摹的时候应该有一定的判断力，知道该临摹什么，而且要通过临摹培养原创性。这种看法应该说是18世纪后期欧洲的普遍观念，但其时一个与模仿相对的概念也逐渐被人们所重视，那就是想象。想象在当时是理论界探讨艺术一个重要新概念，

[31] 乔舒亚·雷诺兹：《皇家美术学院十五讲》，第64页。
[32] 同上书，第20页。

英国学者约瑟夫·艾迪生早在世纪之初就发表过一系列强调艺术中想象的价值的文章。在1786年的演讲中，雷诺兹完全改变了之前的论调，"艺术不仅仅是模仿，而应置于想象的指导之下"。此时雷诺兹不再像之前那样把理性视为最高原则，认为指导艺术家的应该是想象，他告诫学生，"不要因为那些狭隘、偏激、好辩的理论而无根据地怀疑想象与感觉"。

但这并不是说自然就可以抛弃，雷诺兹对逼真的追求并未改变，认为艺术家应考虑如何达到对真理和自然的呈现。现在雷诺兹相信要实现这一目标，并不是仅仅依靠理性的原则，而是凭借想象。在雷诺兹看来，想象力是"我们全部生活经验积累的结果"，艺术家的思考不是出于幻想或轻率，而是源于大脑中的丰富思想，想象也不是凭空的，而是源于真实的世界和生活。但是想象所创造的是一个新的现实，"艺术绝对不是对个别自然的简单模仿，或发生直接关系，许多艺术甚至从一开始就是背离自然"，"所以艺术的目标与意图都在于弥补自然事物的缺陷，并且常常把只存在于想象中的观念释放和呈现出来，从而满足精神的需要"。[33]"当我们出于原始的一般自然状态时，往往会对眼前之物进行精确的临摹。但当我们进入高级阶段，就会认为，这种模仿能力尽管是我们首先学会的，但绝不是最完美的。"[34]因此在雷诺兹那里，想象与理想化是融为一体的。谈到风景画家时，雷诺兹认为他们像历史画家一样，可以让想象力自由驰骋，回到过去，又可以像诗人一样，让情境与主题和谐一致，正如弥尔顿的《快乐的人》和《沉思的人》高于冷漠平淡的叙述或描写一样，这样的风景画比起我们看到的真实景象，更令人印象深刻。

雷诺兹对米开朗琪罗和拉斐尔的比较，以及对米开朗琪罗的崇拜，深刻影响了他的艺术创作（图5—20）。对拉斐

图5—20　乔舒亚·雷诺兹，威廉·蒙哥马利爵士的女儿们扮演三美神，画布油彩，233.7×290.8厘米，1774年，伦敦泰特美术馆藏

[33] 乔舒亚·雷诺兹：《皇家美术学院十五讲》，第172页。
[34] 同上书，第164页。

尔和米开朗琪罗的讨论和比较从16世纪以来一直是西方艺术界的重要话题。至少从17世纪中叶始，拉斐尔的艺术风格占了上风，成为当时模仿的楷模，由于得到美术学院的推重，社会对拉斐尔的艺术甚至达到了迷信的程度，拉斐尔的艺术风格最终成为学院教学最权威的标准。对拉斐尔风格的喜欢已经超越了趣味。但在雷诺兹的最后一次演讲中，对米开朗琪罗做了在当时看来有些反常的赞美：

> 我庆幸的是，自己能够感觉到他要从别人那里激发出的情感。我不是自负，仔细思虑这些演讲，它们的确可以证明我对这位真正的伟人的敬仰。站在美术学院，我想说出的最后一个词，正是一个人的名字：米开朗琪罗。[35]

对米开朗琪罗的崇拜对艺术理论而言有什么意义？从深层次来看，雷诺兹对米开朗琪罗的喜爱就是对"主观"艺术的推崇，是对创造力和天才的表达能力、深层情感和激情的表现力的重视。作为美术学院的院长，雷诺兹自然知道拉斐尔的受欢迎程度，但米开朗琪罗更是一位富有想象力的天才。他说拉斐尔擅长表现美，米开朗琪罗以活力取胜，而这两种品质是评价绘画的关键点。事实上雷诺兹本人在文献中并没有对这两点做非常明确的阐释，但细心的读者从其文字中能体会到这一点。首先是我们今天所谓的"原创性"。雷诺兹不断重申米开朗琪罗是伟大的艺术家，"米开朗琪罗如同光芒四射的太阳，令绘画艺术焕发出新的光芒，在他手中呈现出新的面貌，成为另一种更高级的艺术……米开朗琪罗的艺术达到了我们艺术中最为理想的境界"。雷诺兹一方面认为米开朗琪罗是位创造者，不断有新的发现，不断开拓前进，令后人难以企及，无法超越；另一方面，米开朗琪罗打破传统，他内心的艺术想象如此丰富，根本不需要向外寻找资源。因此雷诺兹相信米开朗琪罗是自足的天才，其艺术形象完全来自内心，而拉斐尔则吸收了许多别人的东西。

雷诺兹喜欢用"宏伟"二字来形容米开朗琪罗的艺术。我们很容易将其与当时流行的美学概念——崇高联系在一起。雷诺兹确实用崇高来评价米开朗琪

[35] 乔舒亚·雷诺兹：《皇家美术学院十五讲》，第199页。

的艺术:"结果,我们的艺术中出现了一种崇高的等级,假如米开朗琪罗没有揭示出这个世界隐藏的力量,绘画尚不敢高攀这样的境界。"[36] 具体而言,崇高是什么,雷诺兹并没有说明,他说米开朗琪罗的主要作品给人的感觉,就像布查顿(Bouchardon)说的阅读《荷马史诗》的感觉。如果要看谁能博采众家之长,毫无疑问是拉斐尔,如果像朗吉努斯说的那样,高尚是人类所能达到的极致,足以弥补其他一切缺陷,那么,米开朗琪罗是最接近完美的。

雷诺兹对历史题材的推重启发了很多画家,但英国的赞助人对历史题材并不怎么感兴趣。雷诺兹本人对这一态度的回应是,他创作历史性的肖像画的时候,会让他的模特穿上过去的服装或赋予其历史特征,将其画成寓言故事中的人,或依据他丰富的视觉经验将当代人物画成过去绘画中的形式。美术学院培养出来的下一代艺术家对雷诺兹所提倡的历史画兴趣更少,他去世之后其演讲内容一度被英国画家视为不可逾越的金科玉律,但受到时代影响的艺术理论很快就过时,成为陈词滥调。他借助现代经验主义所改造过的传统理想主义的艺术理论受到攻击和批判,其理论指引下的艺术被认为会缺乏原创性和膺服于过去艺术的阴影之中,因此也预示了19世纪大部分理论家所持有的乐观进步的艺术观。

不过到了20世纪,雷诺兹的演讲中所提出的那些美术原则和对形体的关注,再次进入艺术家和理论界的视野,因为它可以有效地解决一些当代艺术问题。20世纪是一个艺术革命和实验的时代,它剥夺了所有对传统的认同,欣赏的是实验自身和过程,他们不是将艺术视作一种重要的人类活动,而是将其总结为一种极端聪明的骗术,不论对团体和派系来说多么有趣,它都不代表人类的普遍特征。因此L.马奇·菲利普(L. March Philipps)在谈到雷诺兹演讲录的价值时,这样说道:

> 毋庸置疑,为了抑制这一走向浮躁的趋势,为了我们免受一种实验性时代的影响,最好的办法,或者说唯一的途径是,不时地求助于那些在各个时代都保持不变的、最基本的、既定的艺术原则,服从于那些各个时代都认可的原则,只有这样,这些原则才能为人接受,引人注意……雷诺兹的演讲录或许可以恢复已失去的与艺术界的联系。[37]

[36] 乔舒亚·雷诺兹:《皇家美术学院十五讲》,第193页。
[37] 同上书,第7页。

第六章
19世纪美术理论

引 言

19世纪,欧洲社会生活的各个方面均展开了一场"现代化"的转变。此时的法国成为西方艺术的中心,在它的带领下,美术界也轰轰烈烈地加入了这一"现代化"进程,产生了许多足以与前代大师相匹敌的艺术巨匠,绘画实践、理论成就斐然。这一时期美术的发展是多潮流的,任何一个企图占据统治地位的流派均是昙花一现,这在一定程度上和当时要求革命的精神是一致的。可以说,纷繁复杂的艺术流派的涌现,是对由改革造成的动荡以及各种政治运动的兴起所引发的社会变化的回应。虽然二者并不是均衡的,但是大动荡的时期还是赋予了艺术家们以革命的精神,使他们勇于质疑,挑战权威。

19世纪法国的政治与社会变化最为深刻,旧制度被推翻后,关乎于文化生活的方方面面均被触及,出现了各种改观,现代主义也由此在法国获得了令人瞩目的发展态势。始于路易十六时代,此前几乎完全控制了民族艺术活动的皇家美术学院,也于1793年7月被革命政府以明文法令的形式宣告终结。直到1795年,它才以美术学院的形式复兴,并于此后延续下来。事实上,虽然在19世纪的大部分时间里,由学院派发起和组织的沙龙得到了持续的发展壮大,各艺术机构看起来也比之前任何时候都取得了更为健康的发展,但是,一些有识之士已经渐趋强烈地意识到,那些由官方所推崇,并被反复绘制的艺术作品,已经出现了刻板、公式化的表现倾向。而真正具有创造性的艺术作品,则大多都是在学院之外被制作出来的。而且,在这些作品中还明显地体现出了对旧有艺术理论体系强烈批判的独特价值。如此看来,现代主义早期的历史,即是一种对于以官方学院派为代表的原有艺术体系的渐趋脱离。新艺术想要探索完成的,是对于艺术是什么,

或者艺术本应如何发展的深刻洞察。

　　印象主义产生于19世纪60至70年代，它既没有美学理论，也没有运动宣言，却为艺术的发展开辟了新的领域，同时，它的产生发展与19世纪自然科学的进步也有着密切的联系。印象主义者们将光学原理带进绘画，强调光源色、环境色，用色彩的冷暖对比代替了明暗，莫奈对光的连续变化进行的观察，是一种近乎科学的精确。但印象主义者们并不是对自然的简单"抄袭"。马奈不仅审视传统，他还以批判的眼光看待自然；塞尚眼中的绘画就是一种由艺术家创造出来的新的自然；修拉也意识到了艺术与自然间的距离，并认为自然对于艺术家而言，其特定意义在不断减弱。印象主义者们通过大量绘画实践孜孜以求的是创造出一种对于视觉印象更加完善的模写方式。

　　象征主义和印象主义几乎是同时产生的，只不过印象主义是绘画"模仿自然"的最后阶段，而象征主义则是从对外部的模仿走向了对内心世界的探索。波德莱尔不仅仅是在整个19世纪现代性转变过程中最为敏锐的观察者，而且是象征主义的灵魂人物。他不仅通过对于虚假的学院派和庸俗的写实主义的批判，有力地保卫了浪漫主义，而且以自己的诗歌创作，为象征主义完成了范文的书写与主要观点的阐释。

　　与法国现代主义运动蔚为壮观的发展态势不同，一海之隔的英国，因为缺少激烈的政治改革，艺术界的声音似乎平和得多。然而，快速的工业化进程和经济的高速发展，还是让这里出现了明显的变化。诗人威廉·布莱克，以一篇措辞激烈的《雷诺兹艺术演讲评注》，开始了对于学院派理想的彻底否定。康斯泰布尔与透纳则用风景绘画的艺术实践，直接表达了对于艺术传统的反叛。而约翰·罗斯金，这位"美的使者"，成为透纳与拉斐尔前派最有力的拥护者。凭借着著作的广为传颂，罗斯金成为他那个时代最有影响的作家之一，进而也被认为是英语国家有史以来艺术史上最有影响的作家之一。其拥护者威廉·莫里斯将理论付诸实践，在自己的商业活动中应用了罗斯金关于手工业的种种观点，揭开了现代设计的序幕。而罗斯金的反对者惠斯勒，则高高举起了"为艺术而艺术"的旗帜。

　　19世纪的西方艺术理论探讨，在现代化进程的感召下，呈现出多姿多彩的发展态势。对于艺术的反思，同样引来了历史学家、作家以及美学家们的极力

关注，并且从各异的专业背景出发，用不同的学术角度，著书立说，参与艺术的讨论。他们各富新意的观点，为现代艺术的实践与理论的发展，带来了很大的启示。

第一节　学院派的危机

19世纪的"现代主义"，究其本质而言，是一种对于社会政治及经济变化的回应，也是一次极具批判性的创新活动。越来越多的人们开始抛弃关于艺术的固有观念，找寻一种更为接近艺术本质的全新界定。正是这种反思，将固守陈规的学院派艺术，在貌似健康发展的假象之下，推进了危机重重的尴尬境地。

18世纪的洛可可艺术充满了封建主情调，难以满足法国大革命的需要。因此，新古典主义者们重新回到古代希腊、罗马的历史中寻找"新"的艺术题材。安格尔是继大卫之后，新古典主义的代表画家，他坚守古典艺术法则，推崇理性，崇尚自然，却也拉开了艺术现代化进程的序幕。以德拉克洛瓦为核心的法国浪漫主义美术是在反对官方学院派和古典主义的斗争中成长起来的，它强调艺术幻想和激情，重视感情和个性的抒发，强调色彩和色调的对比。现实主义美术也是与当时的革命民主运动的高涨以及1848年革命密切联系的，它以描写生活真实为创作的最高原则，肯定了普通人，甚至是贫民在艺术中的意义，反对古典主义的因袭保守和理想化，也反对浪漫主义的虚构臆造和脱离生活，所以在库尔贝看来，真正的艺术家都是于自己所处时代，精确捕获其特征的人。而马奈则在对于传统的援引中，实现着对其愈加深刻的嘲讽。

一　安格尔

安格尔（Jean-Auguste-Dominique Ingres，1780—1867，图6—1）是古典流派在19世纪的最后一位杰出代表，也是第一个将线进行变形的观念引入绘画领域，进而在形的个性表现中做出了大胆创新的伟大艺术家。如果说其师大卫走的是一

条始终谨守着对题材和形状做写实摹写的道路,那么,安格尔却反其道而行之,踏上了一条开启现代美学概念的新航路——对传统的具象形式进行抽象化的设计。尽管他始终未能将革新的观念与过时的意识加以调和,但他还是大胆进行了对大卫的背离。新古典主义在安格尔手中已悄然发生巨变,开启了艺术新的发展之路。

向自然学习

图 6—1 安格尔,自画像,画布油彩,1858 年,佛罗伦萨乌菲齐美术馆

安格尔眼中,绘画在向希腊人和"神一样的"拉斐尔学习之前,首先应当注意到向自然学习的重要性。对于真正的艺术而言,其基础即是建立在"永恒的美和自然"之上的。而形成美的条件则又是无须创造的,因为这种绘画对象的美,正是,也必然是在客观自然中找得到的。因此,安格尔坚信自己找到了绘画的秘诀:"最完美的和最适宜用此种艺术形式表现符合古代艺术巨匠的趣味及其理解力的东西,正是造化所赋予的。"[1] 安格尔对真实自然的倚重,使他推翻了大卫的训诫,为现实主义的诞生培养了潜在的因素。此外,他对艺术与众不同的深刻理解,不仅仅在于他强调了向自然学习的首要性与必要性,更在于他同时注意到了即使在自然面前,真正的艺术家也应当具备相当的独立性与判断力。拙劣的再现只会把艺术的精髓扼杀掉,将艺术的本质抹杀掉。艺术的美来自于典型化的收集,艺术的真来自于赋予典型化以真正的表现力与艺术家思想的洞察力。唯此,才可做到使作品源于自然而高于自然,实现真正的艺术理想。"应当记住,最精美的雕像从任何局部看,都永远超越不了客观自然,而我们所构想的也不可能高于我们从自然造物身上所见到的美。我们唯一可做的,是学会把这些美收集

[1]《安格尔论艺术》,朱伯雄译,辽宁美术出版社,1980 年,第 21 页。

到一起。严格地说,希腊雕像之所以超越造化本身,只是由于它凝聚了各个部分的美,而自然本身却很少能把这些美集大成于一体。"[2]

向传统学习

对自然孜孜以求的同时,从古代大师及传统中汲取灵感也是不可或缺的。因为纵使对造化的研究确是无以替代的,但对艺术珍品的观摩可以"更为有效地、驾轻就熟地研究造化"[3]。这是一条观察自然的捷径。大师所构成的艺术传统,是最值得借鉴与思考的。一个人如果对传统采取漠然视之的态度,那这若"不是出于狂妄,一定是由于懒惰"[4],而创造出的作品也是一种"懒汉的艺术",是不足取的。安格尔审慎的头脑使他得以清醒地意识到传统的重要性,从而得以做出对传统最为合理的改弦更张。与此同时,这也使他能够始终以一种批判性的态度来对待和利用传统。他深知任何艺术均须承继于传统却又不可为传统所囿的重要性。他常进行深刻的自我剖析:"不要以为我对拉斐尔的偏爱会使我变成猴子,何况这是困难的,甚至是不可能的。我想,我在模仿他的时候,我能保持自己的独立性的。请问著名的艺术大师哪个不模仿别人?从虚无中是创造不出新东西来的,只有构思中渗透着别人的东西,才能创造出某些有价值的东西。所有从事文学艺术的人,在某种程度上说,都是荷马的子孙。"[5]安格尔也正是在对传统的深刻认识中,才真正开始了他那暗示着现代化取向的种种艺术探求。

素描与色彩

对素描与色彩的论述,无疑是安格尔艺术观念中最为引人注目的部分。众所周知,安格尔给予素描以极高的评价,认为"素描——这是高度的艺术诚实"。"除了色彩,素描是包罗万象的。"[6]甚而更进一步,他还赋予这种以线造型的艺术形式以新的创造力。在他看来,"素描,绝不单纯是打轮廓;素描不仅是由线

[2]《安格尔论艺术》,朱伯雄译,辽宁美术出版社,1980年,第21页。
[3] 同上书,第20页。
[4] 同上书,第51页。
[5] 同上书,第4页。
[6] 同上书,第33页。

条所组成的。素描——它还具有表现力,有内在的形,有画的全局,是艺术的雏形。请注意在素描之后将产生什么吧!素描本身已包含着全画的四分之三强。如果要我在自己门上搭一块匾额,我将在上面写上'素描学派'四个字,因为我坚信,一位画家是靠什么来造就的"[7]。安格尔以无限的动力与激情,深入着对素描的认识,并赋予素描以深刻的表现力与内涵。而对素描的挚爱势必引发他对古今致力于色彩表现的艺术家在某种程度上的偏见。他认为"色彩是装饰绘画的,打个比方,她不过像个宫廷小姐,仅仅对艺术的真正完美起些促进作用,所以它往往显得格外迷人一些"[8]。不仅如此,安格尔还深刻而又敏感地意识到了色彩家的色彩感和线条能手的感觉是不相调和的:"一如不能要求一个人具有互相对立的素养,用颜色作画,为了使颜色保持新鲜夺目,必须画得快,这和形的干净所要求的那种深刻的研究是不能结合的。"[9]这种认识势必使得安格尔着力于对素描的探索,以求实现艺术表现在某一侧重方面上的无限接近于完美。然而,如果我们依此便认定安格尔是只重视素描而完全忽略色彩的话,那却又是有失公允的。事实上,一直以来,安格尔也在寻求着一种合理的色彩表现技法。他绝非简单地反对色彩的运用,而是反对某些在他眼中过火的不合理使用。他不赞成学习鲁本斯,却提倡学习提香。他看到虽然提香与拉斐尔的艺术追求不同,却应有着同样崇高的地位:"毫无疑问,拉斐尔和提香应名列画家的前茅,但是拉斐尔和提香对自然的感受却各有不同的角度。"[10]安格尔在强调素描的同时,也在寻求着合理的、与素描得以相得益彰的色彩表现。

当安格尔秉承古典的理想,以理智重新去直面传统,并在此基础上进行创新与突破时,他无疑成为了古代与现代、继承与创新之间的纽带。他以独有的方式,带领我们观看了符合他的感觉形式的艺术体系。也许他所曾做的种种尝试已为时代所超越,也许他所持的表达艺术灵感的方式,已为更现代的形式所替代,但他为艺术发展所做出的探索与努力,都将是永为人所钦佩的!

[7]《安格尔论艺术》,第33页。
[8] 同上书,第44页。
[9] 利奥奈洛·文杜里:《西欧近代画家》,钱景长等译,人民美术出版社,1979年,第80页。
[10]《安格尔论艺术》,第72页。

二 德拉克洛瓦

德拉克洛瓦（Eugene Delacroix，1798—1863，图6—2），一位徘徊在继承与革新之间的画家，一位秉持着深厚的传统观念却以新视角看世界的改革者。他是欧洲严格意义上的最后一位历史画家，也是浪漫主义的核心领导。作为一个有着出众才华的画家，他削弱了大卫所建立的学院派传统，而且成为以安格尔为代表的新古典主义的劲敌。他的绘画从内容到形式，都真切地体现了浪漫主义的精髓。同时，作为一个有着颇深造诣的艺术理论家，他以自己长达数十年的不辍日记，记录下了种种闪耀着思想与智慧光辉的艺术见地。

绘画主题的来源

贵族的出身、良好的家庭熏陶与教育使德拉克洛瓦具备多方面的素养与才能，为他在绘画领域的探求开拓了更为广阔的空间。浪漫主义的英国源流孕育了他的想象力，文学的空幻世界带给了他远胜于现实世界的表现主题。他坚信，一名出色的艺术家除了谙熟技法之外，还需要博学多才，诸种姐妹艺术形式都会为绘画创作带来灵感。绘画固然具有其他艺术所不及的种种长处，而"诗也具有丰富的内容；拜伦的某些辞应当永远牢记，它们是丰富想象力的无尽的泉源，它们对你是有益处的"[11]。德拉克洛瓦渴望读诗，因为诗中有比喻，有沉思，有一种奇妙的境界，蕴藏着取之不竭的创作题材。除了诗，"音乐也常常给我以很大启示。

图6—2 德拉克洛瓦，自画像，画布油彩，1842年，佛罗伦萨乌菲齐美术馆

[11]《德拉克洛瓦日记》，李嘉熙译，陈尧光校，人民美术出版社，1981年，第96页。

有时我一边听，一边就手痒而想作画"[12]。在德拉克洛瓦眼中，从古希腊、罗马的圈子里去寻找绘画题材是最愚蠢的一件事情。而聪明的做法则是徜徉于书本的世界里，汲取灵感，然后任凭想象的飞升与灵感的引导去进行绘画创作。对想象力、自由的迫切追求，形成了他独特的绘画理念，也使他对自身气质有了更多的了解，而后以极大的热情忠实于此。他一反学院派艺术家历经几百年而形成的文雅淡漠的艺术表现方式与观看事物的做法，以独特的气质为依托，对世界做出了全新的反应。

论想象力

德拉克洛瓦使绘画获得了文学性的主题，也使浪漫主义成为一场想象力的运动。他使得绘画中的精神价值愈益突现，从而减少了对绘画本身的关注。他将构成艺术作品的现实性因素全部归入象征的价值体系之中，以近乎狂热的态度给予想象力以高度的重视，他认为："对于一个艺术家来说，（想象力）这是他所应具备的最崇高的品质，对于一个艺术爱好者来说，这一点也同样不可缺少。"[13] 然而，在某些情况下，他又难以将想象与感觉严格区分开来，从而造成了在某种程度上人们对他所谓想象力的理解的困难。而究竟什么是德拉克洛瓦所倚重的想象力呢？他在一段话中是这样论述的："赋予伟大的诗人或伟大的画家的真正特质的东西，换言之，赋予所有伟大的艺术家的特质的东西、唯一的事，不仅仅是那为了表现思想所考虑的形式，而是以充沛的精力，去努力实现思想，把思想变成人格化了的精神力量，把所谓一种思想的核心，集中为全盘的造型要素，使思想肉体化，直到努力获得实际生命力为止，这才是坚强的艺术家的想象力。"[14] 也即，德拉克洛瓦的想象力实际上就是一种思想，一种灌注到绘画中、形式化到绘画中的艺术家对自然、人生的探究，一种最终必将归之于哲学体系的思索的物化。只有将思想凝固在画布上的绘画表现才是最有价值的，至于纯粹的形式化要素，无非过眼烟云而已。

[12]《德拉克洛瓦日记》，第49页。
[13] 同上书，第561页。
[14] 德拉克洛瓦：《德拉克洛瓦论美术和美术家》，平野译，河北教育出版社，2002年，第200页。

素描与色彩

德拉克洛瓦与安格尔的对立，在19世纪新的时代条件下，已然超越了"素描"与"色彩"间的孰优孰劣的简单争论，而是涉及了对艺术本质化的理解，直面继承传统与改革创新之间相互关系的问题。可以看到，当德拉克洛瓦大胆运用着他的想象力的原则的时候，安格尔还在坚守着绘画要按照古代艺术的感觉和趣味，去抽取自然中最美和最适合艺术性的事物加以表现的原则。面对这一现象，德拉克洛瓦分析道："能够把艺术家的正直想象表现出来的作品，才是最上乘的作品。法兰西学派在绘画雕塑方面之所以显得比较落后，正是因为在这方面的注意力首先集中于研究模特，而不是注意与表现艺术本身的思想感情。"[15]与安格尔强烈地尊崇素描不同，德拉克洛瓦在绘画中较多地考虑色彩的表现力。法国点彩派最伟大的理论家西涅克即认为，德拉克洛瓦是色彩新纪元的创始人。德拉克洛瓦自己则认为，现代的学院派就是由于囿于色彩问题的麻烦和不便，才将素描视为绘画质量的关键所在，并且因此而不惜牺牲所有其他因素的。正所谓"杰出的素描标明了画坛的暂时衰落"[16]。德拉克洛瓦不知疲倦地探索着色彩的表现："在色彩问题上，我考虑得越多，我就越加深信，这种因反射而成的半调子是相当主要的东西，应当占首要地位。因为真正的色调，是由它形成的，此外，在赋予对象以性格和生命上，这种色调也有着主要的关系。许多画派教导我们，在对光线的处理上，应该加以重视，而且他们自己在把半色调与暗面放上画布的同时，也把受光部分及时画上去，但这一切只不过是偶合。谁要是不掌握住这个原则，谁就无法理解真正的色彩。我的意思是指那种足以令人感到对象的深厚，是以区别不同对象之间的主要差异所在的那种色彩。"[17]德拉克洛瓦强调的想象力，也正是在其色彩的帮助下才得以完成的。如果说德拉克洛瓦在素描中，重视遵循本能与冲动的话，那么在色彩中，他遵循的则是谨严的科学。与安格尔画作的平静、拘束不同，德拉克洛瓦的绘画色彩丰富，激情澎湃，处处彰显着奔放不羁的艺术活力与生命力。安格尔在艺术的世界里，对现实世界进行着阿波罗式的静观，而德拉克洛瓦则从事着狄奥尼索斯般的热情参与。

[15]《德拉克洛瓦日记》，第515页。
[16] 同上书，第207页。
[17] 同上书，第380页。

当人们称德拉克洛瓦为浪漫派时，他曾十分愤慨，声称自己是个纯粹的古典派。对纯粹浪漫派的接受，他是有条件的。"如果以为我的浪漫主义是意味着自由地表达个人的感受，不墨守成规，不喜欢教条的话，那么我不仅承认我是浪漫主义者，而且还承认自我十五岁起，当我喜爱普吕东和格罗甚过于葛兰和席罗德的时候开始，我就已是个浪漫主义者了。"[18]德拉克洛瓦在绘画中追求的是一种表述的自由，而这种自由在其笔下成为怎样的绘画形式呢？可以说，那是一种将理想主义与写实主义的结合。正如文杜里所言："达维特以他的'回到希腊罗马去'使绘画走上了革命之路，安格尔以他的'回到经过古代和拉斐尔修正的中世纪去'而使绘画走上了革命之路。德拉克洛瓦进行了革命而没有回到以往的任何一个时代去。"[19]

三 库尔贝

库尔贝（Gustave Courbet，1819—1877，图6—3），法国画家。他以强烈的政治动机为目的，通过对农民、工人及一切社会劳动者最真实生活状态的描述，高高举起了现实主义的大旗，踏上了引领又一轮艺术革新运动的征程，开启了法国现实主义绘画的崭新篇章。

"活生生"的艺术

由于在进行着与古典主义的虚假性和浪漫主义的幻想性的对抗，现实主义者们强调着艺术的真实性，要求在艺术中必须反映出生活的原貌与特质，主张绘画只能去表现眼睛所直接看到的东

图6—3 库尔贝，自画像，画布油彩，1841年，私人收藏

[18]《德拉克洛瓦日记》，第616页。
[19] 里奥奈罗·文杜里:《西方艺术批评史》，第89页。

西。"我坚持认为,绘画本质上是一种具体的艺术形式,它仅仅产生于对现实存在物的描述中,它是一种完全具体的语言,每个单词都包含了所有可视的事物,抽象的、不可见的、甚而不存在的对象是无法立足于绘画王国之中的。艺术中的想象力,包含在为存在物找寻最畅晓的表述之中,而绝非可以想象或创造出这个存在物本身。"[20] 库尔贝的现实主义就是对学院派以及浪漫主义的摒弃。如果说浪漫主义已经看到了学院派的谬误所在,那么库尔贝则同时揭示出了浪漫主义的谬误所在——它根植于"不存在的事物"的虚幻基础之上。库尔贝也正是这样将他"有限"的想象力全都用于表现他所见的事物。他从不去画天使,也不画古代和中世纪的英雄,他只画属于他自己时代的肖像。他坚信:"一个时代只能由他自己的艺术家来再现,我指的是生活于这个时代的艺术家……某一个世纪的艺术家,一般来说不可再现过去或未来世纪的面貌——或者说,不可能描绘过去或未来。以这一意义上说,我不相信用于过去的历史性艺术的可能性。历史题材的艺术是属于当代的。每一个时代都应该有为将来的人们描绘、再现自己时代的艺术家。一个没有被当代艺术家表现过的时代,后代的艺术家是无权去再现的,否则,只能是对历史的曲解。"[21]

在库尔贝看来,真正的艺术家都是于自己所处的时代,精确捕获其特征的人。面对成为历史的过去,今人是永远无法做出确切分析与阐述的。虽然在此意义上略显库尔贝视野的局限性,但真正的艺术获得是不囿于此的。库尔贝的绘画在运用写实手法的同时,更加注重的是对现实生活的表现。与综合、提炼的美相比,这种美确实如库尔贝所言,是"活生生的",反映着社会现实的,揭示着社会本质的。但是,也许是出于对现实性的绝对关注使然,库尔贝的画中渗入了过多的客观性与科学性,这在某种程度上限制了创作过程中主观情感的作用。纵然他也曾大量观摩过古代大师的作品,却仅得其形,未入大师的自由从容之境。这一切反而使得他的绘画形式与激进的思想陷入了一种难以调和的矛盾之中。

[20] 里奥奈罗·文杜里:《西方艺术批评史》,第 123 页。
[21] 迟轲主编:《西方美术理论文选——古希腊到 20 世纪》,第 249 页。

体积与色彩

从库尔贝的作品中可以发现,体积和色彩是他的力求所在。尽管有人不愿承认库尔贝是伟大的艺术家,却没人能否认他高超的艺术技巧。他抛弃了新古典主义者奉为圭臬的线描手法,把对体积的塑造作为造型的主要手段。他也抛弃了浪漫主义所崇尚的强烈色彩,只是用透明的中间调子来组成稳定而深沉的色域。体积在库尔贝的手中,是由过去到未来的过渡。至于库尔贝色彩的表现,商弗勒里用比喻的形式做出了精炼的描绘:"借用已经运用于绘画领域的音乐语言来说,库尔贝先生从不使他的调子过分响亮,看他的作品所获得的印象是更为持久的。严肃的作品不以表面的洪亮来吸引观众的注意力,当人们嘲笑柏辽兹作品中大量的小号声时,海顿美好的交响乐,却以朴实和亲切的旋律而长存。音乐中的铜管乐器的喧嚣并不比绘画中响亮的音调的声音更大。我们直率地把那些从调色板中倾倒出喧闹音调的画家称为'色彩主义者'。库尔贝先生的音阶是庄严平稳的。"[22] 库尔贝本是个性极为奔放的人,对微妙的色彩关系也很敏感,但是在绘画表现中他却做到了对色彩严格加以控制。这种含蓄而内敛的色彩效果,反而取得了无声胜有声的艺术意境。他那使色彩交相辉映的一层层厚堆的技法本身,已经接近了现代新的感受方式,并再次预示了艺术新时代的行将来临。

个性、自由对艺术的意义

库尔贝不仅赋予了绘画以全新的内容与形式技巧,他也深刻意识到个性、自由对艺术家的重要意义。他本人绘画的目的之一就是要力求获得思想的自由。他认为对于绘画评定而言,唯一的裁判官就是艺术家本人。艺术家在作画时从不会考虑为艺术而艺术的信条,他只是一个作画的人,一个为了展现思想而作画的人。他自信地论述道:"一切现代法国画家中,仅有我是有着以独创的方法来表现自己的个性和社会力量的人。"[23] 由此,艺术在库尔贝眼中,也便自然成为了难以言传身教的事物。而这也正说明了库尔贝对匠气的脱离与对艺术性表现的无限接

[22] 迟轲主编:《西方美术理论文选——古希腊到20世纪》,第255页。
[23]《柯罗、米勒、库尔贝》,今东译,天津人民美术出版社,1983年,第31页。

近。库尔贝无意于组建画室，他绘画的目的在于鼓励每一个人进行个性化的、含有艺术创造力的表现。

库尔贝曾坚定地说道："我是改革所代表的一切（事物）的支持者，而最为重要的是，我是个现实主义者。"[24] 以库尔贝为领导的现实主义运动，以其独有的艺术理念与表现手段，与新古典主义、浪漫主义一起构成了19世纪艺术界的多彩多姿。丰富了视觉艺术的探索方式，带给了人们看世界的新视野。

四 马奈

马奈（Edouard Manet，1832—1883，图6—4）是把新的绘画生命融入可敬的传统中的法国画家。他倾其一生探索着艺术的真谛，并为其能够取得社会的承认而顽强斗争。无论是马奈在17世纪西班牙艺术家明暗技法启发下形成的带有强烈对比效果的绘画，还是他对构图、光、色等种种艺术表现手法的孜孜以求，都在当时招致了无尽的流言与谩骂，却给予了之后现代艺术的发展以深刻的启示。今天，我们已经更加清晰地意识到马奈之于艺术史而言所具有的划时代的独特意义：他是一位既总结着过去，又开创着未来的关键性人物。

对传统的"颠覆"

马奈何以引起如此之轩然大波？简而言之，在于他对公众所熟悉的传统进行了"不合时宜"的严重颠覆。如果说在库尔贝手中的现实主义还仅仅是一种题材上的现实主义，而形式仍然服从于传统要求的话，那么，艺术史发展到马奈这里，则翻开了与众不同的

图6—4　马奈，画布油彩，自画像，1879年，私人收藏

[24] Jane Turner ed., *The Dictionary of Art*, Macmillan Publishers Limited, 1996, 8th volume, p.59.

新的篇章，他将公认的形式连同题材一起，毅然与传统"决裂"了。这绝非意味着马奈是个无视传统的人，恰恰相反，实际上他对古代绘画传统有着深刻的理解，对大师的作品也曾进行过极为认真的摹写。他对委拉斯开兹与戈雅尤其钟爱，在给方丹·拉图尔的信中，他热情赞扬着委拉斯开兹："他是画家中的画家，他的画使我充满喜悦而毫不惊奇。……他的所有杰出的肖像画都值得推崇，那全部都是杰作。提香那幅声誉很高的查理五世的肖像，如果在别处看到会认为不错，如果放在这里，看上去会像是木头做成的。"[25] 但如果仅停留在这层意义上的话，马奈也就难以称其为马奈了。他并不是个蹩脚的仿效者，而是个唯自己是从，立足于传统而又反传统的真正意义上的彻底的革新者。波德莱尔也曾说马奈与戈雅的相似只是一种"不谋而合"而已。马奈自己对戈雅的态度也很是明确："他的作品很有神采，可是，他以最奇特的方式模仿了大师，处于一种亦步亦趋的状态。"[26] 显然，马奈是一位在传统面前头脑很清晰的画家。他对传统的讨教，是为了以后可以带着讽刺的表情，带着对他们务实倾向的轻视，带着洞悉一切把戏的高傲，从他们那里走开。也正是如马奈这样熟谙传统为何的人，才真正了解传统的意义所在，懂得如何更好地去继承和发展传统。

对自然的"批判"

马奈不仅审视传统，还以批判的眼光看待自然。他告诫人们："培养你的记忆力，因为自然除了向你提供信息外，不会有别的东西。它有如一排使你免于滑向平庸的栏杆。"[27] 但同时，也并非对自然进行简单的全盘否定。当左拉劝他在画中编造一些东西时，他坚定地回答道："不，没有自然，我画不了，我不会编造。哪怕我按照教材来画，我也画不出有价值的东西。如果说我今天有点价值，这要归功于我忠实地分析和准确地表现。"[28] 马奈用眼睛观察一切自然提供的绘画对象，而后再用优雅而简练的手法对它们加以表现。得之于自然，又在自然的基础上进行深化、提高，最终表现出深藏在自然背后的艺术秘密与自然本质。

[25] 迟轲主编：《西方美术理论文选——古希腊到20世纪》，第359页。
[26] 同上。
[27] 同上。
[28] 同上。

《草地上的午餐》

《草地上的午餐》无疑是马奈绘画观念的集中体现。在这幅后来更名为《浴》的绘画中，一丝不挂的女人与衣冠楚楚的绅士们并坐一处，形成的强烈对比令人感到刺眼。表现的内容在时人眼中简直成为一种伤风败俗，一种对艺术的亵渎。这幅画的构图，实际上源自文艺复兴时期那张极为著名的，被认为出自乔尔乔涅（现认为是提香所作）之手的《乡村音乐会》。马奈援引了这一传统，却又对它进行了否定，赋予了整个画面以新的追求。马奈在绘画中进行亮部与暗部的对比，其强烈的效果被人认为在色彩上缺乏修养。而这正是他极力想予以探索的："……在一个形象中，总是要寻找最亮的和最暗的，其余部分就会自然解决了，不会有太多的麻烦。"[29] 早在库退尔画室中学习的时候，他就已经在摸索从暗部到亮部直接过渡的表现技法，并因此引起了老师的勃然大怒。而今，他又以更为强烈的手法，引起了整个社会的雷霆万钧。在这幅画中，马奈似乎还要透过它向人们阐释出远超于画面以外的更多的东西。他对这幅画的处理，一方面似乎表示出对于传统的心知肚明；另一方面，也是更为重要的，是在表示对因循传统的讥嘲，对现代学院派一味仿效古代的鄙视。与库尔贝曾经直言不讳的挑战不同，马奈运用的是一种反语的形式，揭露着所有传统绘画制作中因袭成风的把戏。这一切做得比库尔贝更加精细，也更加深刻、巧妙。在这幅画中，还可以发现马奈对传统取景也做出了改变，视角显然已经经过了移动。视平线被拉得很高。在其他一些画中，有些构图甚至开始偏离画面的中心。这些得自日本浮世绘影响的东西，在马奈画中已经显出了端倪，并将在以后为德加推向深入。

新的艺术追求

马奈在绘画中已经开始重视对光的研究。但与之后印象派画家对光予以过多关注所不同的是，马奈在考虑外部因素，即光的作用的同时，也从未舍弃对内部结构的探索。色面、平的体积、黑轮廓线、构思布局都是他所悉心探究的。印象派画家们虽然都认为受到了马奈很大的影响，但实际上，他们其实只是继承了马

[29] 迟轲主编：《西方美术理论文选——古希腊到20世纪》，第359页。

奈对光的探究，继而推向深入。而马奈作品中的其他因素，则要等到塞尚、马蒂斯的出现，才得以更加全面地继承与呼应。无论马奈自己对被划入印象派的否定，还是对其客观地进行分析，都提醒我们不能将他简单地等同于印象派画家。

马奈笔下创造出了一批崭新的艺术形象。这些形象是有意识地显现出与自然平行但绝不融合的美学形象。它们并不意在唤起人们的生理欲望与心理认同，它们存在的价值就在于自身，在于这些美学生命的本身。马奈对自然所进行的艺术创造，并不意在达到一种美或真实，而在于求得一种使形与色达到统一与完美的方法。如果说其他画家的统一是技巧修为所致的话，那么对于马奈来说，这种统一本身则已经成为一种绘画的目的。由此，色调的复杂关系、广度、气氛等便都成为他研究的内容。写实主义对细节的烦琐描绘，对空间透视的重视，在他这里已经失去了意义。简洁明快成为他绘画形式的特征。"简洁之于艺术，非但必要，而且优雅。言辞简洁令你思考，啰嗦则令人厌烦。因此，永远要向简练的目标努力。"[30]对于色彩在其画中独特的意蕴，他是这样予以表述的："色彩是一种趣味和感觉，例如，总需要表现出一些东西，否则你在艺术中也就无望了。"[31]

真正的现实永远是难以接近的。因此，马奈说："科学是伟大的，但是对于画家来说，想象力更为重要。"[32]他自己也就是在与幻觉的斗争中，在运用想象的自我批判中，实现着对现实的无限接近。用德加的话来说："马奈要比我们所想象的更伟大。"1884年1月，一向为马奈所厌恶的美术学院，为他举行了大型作品展。1890年，在莫奈的倡议下，《奥林匹亚》一画以募捐方式捐给了国家。1907年，该画被存放于卢浮宫中，实现了1866年左拉的预言："马奈先生将在卢浮宫中获得与库尔贝先生同样显著的地位。"而其时（1866）的马奈，还奋斗在一片嘲笑与蔑视之中。

[30] 迟轲主编：《西方美术理论文选——古希腊到20世纪》，第359页。
[31] 查尔斯高斯：《法国画家的美学思想——从现实主义到新印象主义》，杜定宇译，《美术译丛》1983年第1期，第48页。
[32] 迟轲主编：《西方美术理论文选——古希腊到20世纪》，第358页。

第二节 印象主义

1874年，印象主义作为一次运动正式出现。当时的成员，是一群艺术风格各异的画家和雕塑家。他们的作品经常为沙龙所拒绝，因而联合起来，举办了属于自己的画展。围绕着展览最多的争论集中在这样一类画家身上：他们的作品，以一种前所未有的松散和极为自由的创作技法作为艺术特征。无情的批判就如此攻击了莫奈的《日出》，并给这幅画起绰号为"印象派"。作为一种在战斗中获得的名称，艺术家和他们的支持者与反对者们很快就共同开始了对这一称谓的广泛运用。但是，如莫奈绘画中所显示的一样，从一开始，一些自我意识极强的"印象"就已经出现了。此外，尽管马奈从不与印象主义者们一起展出作品，也一直保持着一定的距离，但他们依然承认写实主义和马奈所给予的巨大影响。

当我们试着理解印象主义的一些重要问题时，一些复杂的学术背景，诸如文学的、科学的、社会的，就不得不被述及。一方面，印象主义似乎脱胎于写实主义。它偏离了公开的社会与政治斗争，在科学的指导下广泛而又深刻地揭示着所谓的"真实"。另一方面，印象主义强调了个人洞察力及性格，它甚至预示了象征主义与表现主义激进的主观性。

印象主义的艺术家们并没有完全意义上的以书面形式呈现的理论著作问世。当莫奈宣称"憎恶理论"时，他就已经成为大多数人的代言人。在这种观念之下，伴随着艺术实践过程而产生的关于印象主义的理论内容，就被弱化掉了。这使得构建理论基础的工作变得极为艰难，而事实上，理论的构建又是极为重要和必需的。

一 莫奈

莫奈（Claude Oscar Monet，1840—1926）是外光表现及色彩革命在艺术中最完美的体现者。他是"最卓越的真正的印象主义者"，是评论界及艺术界所公认的"印象派之父"。也许在印象派画家中很难找出一个能全然表现出该画派风格的代表性人物，但毫无疑问，莫奈是印象派艺术最坚定的支持者，也是最出色的执行者，是印象派的精神核心，更是印象主义运动当之无愧的领导者。如果说其

他画家在参与印象主义运动时仍保持了强烈的个性的话,而莫奈,则与印象主义达到了难解难分的融合状态。

对光的研究

对于光线,特别是长期为学院派传统所忽视的室外光线的重视,是莫奈和他引导的印象派的一大特点。实际上,这种外光描绘也并非印象派的发明,提香、委拉斯开兹、戈雅等人于光色技巧早已做出了长期的经验积累,而德拉克洛瓦、库尔贝、马奈、康斯太勃尔、透纳、拉斐尔前派、巴比松画派的画家们更是对此进行了积极的探索与研究。而科学的进步,则为印象派画家提供了更好地认识色彩本质的依据。如法国化学家谢弗雷尔的《色彩的调和与对比的原则及其艺术上的应用》等书,都打破了人们对固有色的认识。很多早年先入为主的色彩观念,在此都发生了巨大的变化。在多样化的影响下,物体均无法以绝对的固有色表现出来。对外光的孜孜以求,对色彩的谨严探究,都形成了莫奈画中对"印象"所做出的大胆探索,对"美"与"真"的程式的大胆突破。《日出·印象》就像一个未完成的草图,以凌乱的笔触、刺眼的色彩、粗糙的造型对学院派风格进行了大胆的违背。虽然安格尔、德拉克洛瓦、库尔贝、马奈之前都在不同程度上、以不同方式对学院派做出了挑战,但莫奈那些光色交融、雾气迷蒙的画面,则更为大胆,更具冲破力。1889年,莫奈就曾对前去找他学画的美国青年艺术家里拉·培瑞说道:"户外作画时,要尽量忘记你面前的对象——一棵树,一座房屋,一片田地或什么的,要忘掉这些。你只需想,这里是个小正方形的蓝色块,那里是一个粉红色的长方形,这里是一片黄色。你就这样画,好像对象原本如此,原来就是这样的色彩和形体,直到画面使你对于面前的景致获得一种自己的纯真印象。"他进而补充道:"真希望自己生来就是瞎子,然后突然得到视觉,这样就可以以这种方式开始绘画:不知道置于面前的究竟是何物。"[33] 在这里我们不难发现,实际上印象派的追求是自相矛盾的,画其所见,于某种程度而言,这是一句教条化的理论空言。出自本真的见,甚至如儿童"纯真"之眼的看,无一不是建立在原有视觉图式的基础之上,仅仅是"知"后的一种匹配而已。但是无论如何,印象派

[33] 迟轲主编:《西方美术理论文选——古希腊到20世纪》,第366页。

还是将对物体的观察推向了一个前所未有的境地。甚至可以说，现实主义绘画在经历了漫长的发展之后，在印象派这里达到了某种程度上的完美。印象主义者成功捕获了前辈们极易忽视的东西，为了对此更好地加以表现，才摧毁了现实主义坚定的支柱——固体。

莫奈对光的连续变化进行的观察，有着近乎科学的精确。看着他的画，会发觉在这之前从没有人能够真正捕获过自然。莫奈集中精力用眼睛细致地捕捉着色彩的变化。对于每一瞬间，他都要付出艰辛的努力。他自己也说过："越是深入进去，我越是清楚地看到，要表达出我想捕捉的那'一瞬间'，特别是要表达大气和散射期间的光线，需要做多么大的努力啊！现在我对于一切过于轻易完成，一挥而就的东西是越来越讨厌了，而表达我的感觉的要求却是越来越坚决了。"[34]莫奈绘画的过程，更是向人们展示了他的每幅看似"未完成"的绘画经历了何等的深思熟虑，以及他对自然忠实展现的精确度。他曾在晚年告诉他的来访者们："多少次我长时间地滞留在小桥旁，精确地待在我们现在所在的地方，在太阳的照耀下，我坐在小凳子上，一次又一次重新开始我被打断了的工作——去捕获调色板上已经失去了的新鲜感。"[35]莫奈就是如此一丝不苟地追逐着自然最真实的各个瞬间，因为在他眼中："塞纳河任何时候看都是不同的。"[36]莫奈已然达到了一种精微的极致化。他抓住了诸多因素的细微差别，海水与河水的不同，光线中的云朵，花儿缤纷的色彩，强光下叶子反射的图形。绘画在他的手中再也不仅仅是风景画家固定的永恒画面的展示，同时成为对大气飞逝、流动过程的捕捉。他抓住了可见图像异常鲜明、显著的感觉。由此，绘画中人物形象原有的意义也予以了改变，人物不再是画面的主角，他们只是光色展示的承载物而已。批评家杜兰提对印象主义与科学主义观察方式之间的明确联系做出了阐释："当光谱的七种射线被吞并为一种单一的无色状态时，就是光。它们通过知觉感受的方式，逐渐成功地将日光的成分分解了出来，之后用分布在画布上的色调的总体和谐重建画面的统一。从锐敏的视觉感受力与色调本身的微妙之间相互渗透这一角度看，其成果是极为卓越的。这些画家对光线的分析，即便是学识最渊博的物理学家也难以提出

[34]《世界美术》1982 年第 1 期，戴士和译，第 12 页。
[35] Robert Williams, *Art Theory: An Historical Introduction*, p.139.
[36]《国外美术资料》1979 年第 3 期，金冶译，第 35 页。

任何批评意见。"[37] 莫奈的眼睛无疑是犀利、敏锐的。甚而在与行将去世的妻子作最后凝眸相望时，他都会以职业的眼光从妻子的面庞中看出蓝、黄、灰色的光线分布。正如塞尚所感慨的："莫奈只是有眼力而已，可是我的天，这眼力多么厉害呀！"[38]

真实的幻觉

莫奈是个总在"等太阳"的人，同时是个钟情于水的人，人称"水上拉斐尔"。对水的研究，进而对云、雾、雪等的强烈感情，在他绘画风格的变化发展中起了很重要的作用。莫奈曾说过："我愿永远站在大海面前或波涛之巅。有朝一日我离开人间的时候，我希望埋葬在一支浮标里。"[39] 水的主题令他神往，甚而可称为水的种种形象的事物同样吸引着他。这固然与他从小生长在海边所形成的性格因素有关，但更为重要的是，水的研究可以进一步揭示出在反射、反应、受光、背光中千变万化、细致微妙的色彩世界。种种流动的色块绝非水所固有的，它们往往得之于大自然及附近环境的光影投射与反射。莫奈使用了大量活泼的笔触去表现光与水的颤动。一瞬间的水的印象真实地呈现在了观者眼前。对水的质感与色彩的描绘，也深深渗透着莫奈的艺术理想。不难发现，在莫奈的绘画中体现出了两个意图——追寻视觉的真实性；追寻事物内在美的装饰性。这两种意图还彼此加强，形成了惊人的艺术效果。莫奈在他晚期的绘画中特别凸现了这两种意图的融合。某种程度上，这类绘画反映了莫奈对水的表现技法的探索，同时，又远远超出了描述性的单一范畴。人们很难精确指出画面究竟意在表现什么，是水的表面，地面，还是反射的天空？最终我们却一次又一次地意识到，注视着的仅仅是画面本身。色块和笔触再次拥有了自身的逻辑性，暗示了一些个人化的艺术表现力。在绘画中，自然既是一种被研究的物体，也是对该物体本身的一种背离。由此，在莫奈手中，对观看与感觉、外在事务与内心世界的划分，越发变得艰难晦涩了。其实，泰纳在他的《论智力》（*On Intelligence*）一书中，已然消除了主客观、现实与幻想间的差别。所有的知觉都是幻觉般的。他主张"真实的幻

[37] Robert Williams, *Art Theory: An Historical Introduction*, p.135.
[38] Ibid., p.142.
[39] 《世界美术家画库——莫奈》，上海人民美术出版社，1982年，第136页。

觉"是与那些被证明是正确地与外部世界联系着的事物相似的。人们的外在感受就是一种内在的梦想。与其说幻觉是一种错误的洞察力，毋宁说洞察力是一种真实的幻觉。莫奈用绘画为此说做出了精确的展现与注脚。

主客观身份的转换

至此，印象主义原本意欲揭示最为真实的自然的客观表现手法凸现出了主观性的面貌。卡斯塔尼阿里对印象主义怀有一种矛盾的心理："他们抛下现实而进入一种理想主义。"[40] 诗人莱夫盖（Jules Laforgue）也意识到："画家是不能轻易就达到那种即时性的真实世界的。他们的个人气质都在经历着种种迅疾的改变。即使仅用15分钟就完成一幅作品，这幅画依然在主客观间进行着复杂高速的转变。"[41] 而印象主义画家的天赋之所在，即基于他们"主客观身份间的不停转变"。"印象"一词也变得更为复杂起来。它并非一种完全客观地对事物的再现，而是主客观间紧张关系下的产物。生理心理学家埃米尔（Emile Littre）在文章中将"印象"一词描述为一种原始的、纯洁的、真实的"无意识"的事物。这也正是印象主义艺术的精髓所在。是艺术在追求客观极致后与主观必然结合的趋势与发展方向。是对艺术本质的发掘和对人类自身奥妙的揭示。

在现实主义的召唤下，莫奈否定了在自然界中根本不存在的黑色，进而又深入意识到，自然界中其实并不存在任何颜色，一切都是光的产物。固定的形在人的眼中也是根本不存在的，而是由光色关系和空气性质决定的。莫奈画中一切效果的产生，都是得自于他对光与空气中的形体所做的视觉逼真处理，在于他将打乱的形、色在画面中做出的统一整理。他用重构画面的手法，重构了自然的真实。莫奈所预示的印象主义运动也许只是法国绘画史中个别流派的昙花一现，但他所开创的绘画形式则是世界美术史中永驻史册的丰碑，不但影响了其后诸多绘画流派的理念，而且引领了之后各种各样的绘画实践。印象派的绘画犹如一朵绚丽的奇葩，将永远绽放在人类艺术百花园的沃土之中。莫奈在有生之年即已亲睹了印

[40] Robert Williams, *Art Theory: An Historical Introduction*, p.136.
[41] Ibid., p.137.

象派由开端走向胜利，又由胜利走到解体的整个过程。但无论在何时，他对艺术的热爱都未曾消失过。印象派与莫奈这个名字将永远紧紧相连，为艺术史所铭记！

二 塞尚

塞尚（Paul Cézanne，1839—1906，图6—5），19世纪下半叶法国最重要的画家之一。虽然塞尚与印象派一样，也认同绘画的本质应当是向自然学习，进而去揭示自然，但是他依然坚定地反对印象主义者们的某些美学思想。而塞尚之

图6—5 塞尚，画布油彩，自画像，1885—1887年，苏黎世

于艺术史的意义，也在于他与印象派的分离，与在印象派基础上所做出的发展。也正由于此，他被视为后印象主义的核心人物。他以独特的艺术追求与见解，修正着以印象主义的方式观看世界后的表现方法，并最终在生命的最后阶段里，开始了对许多年轻画家的影响。塞尚在一生中从未赢得过公众的认可，他的作品在巴黎的沙龙中也被一次又一次地拒绝。但是，他所进行的具有划时代意义的艺术探索，却足以使他成为20世纪诸艺术流派的先驱。他杰出的艺术成就，独具一格的开创性艺术追求，以及对世界艺术史的发展所做出的杰出的推动力，都足以使他成为当之无愧的"现代绘画之父"。

实践先于理论

塞尚在艺术中的种种追求大都是体现在他的绘画实践中，纯粹的理论表述并不多见。他的光学与美学理论，则始终是出自一种激动与愿望，一种在绘画中的表现与探索，而并非完全出于推理的结果。他的实践也总是先于理论的，在致莫

奥的信中，他清晰地表述道："我的许多习作向来是反传统观念的，这使得那些严谨的批评家感到惧怕。对此我谨慎地告诉你，我决定不声不响的工作，直到我认为我已能在理论上保卫我的探索成果那一天。"[42] 真正意义上的塞尚论述艺术的理论主要有两种来源，一是他自己的书信，一是其他人对他曾经的论述所做的回忆与记录。回忆录在很大程度上是不甚可靠的，而且大多数情况下，也并没有对他的独创性进行详尽的阐述。只有书信可以视为他绘画理想的一种真实反映。但是，通常这类书信却又简短且模糊，从中也可看出他对理论书写的不耐烦，抑或表明了他更愿人们从他的绘画中，去领悟他内心的追求。言语并不是可以详尽阐明他意图与观念的可靠媒介物，而且，纯粹的理论如果不去指导实践的话，在他看来也是并无太大意义的："我必须作画。理论，只有在与自然的联系中加以运用和发展才有价值，艺术领域里尤其是这样。"[43]

绘画与自然的关系

塞尚与印象派的关系是难解难分，又难以相融的。他出自印象派，并汲取了印象派艺术中的精华。特别是从他对自然所持的态度中，更可以看出他与印象派之间的渊源。早在1866年的时候，塞尚即认同绘画是来自于大自然的。他在给左拉的信中已然意识到："所有在室内即画室里完成的画，都无法与室外完成的作品比美。当你画出户外的那些景色时，人物与大地间的对比会令人吃惊，内景也会显得格外美丽。每当我见到美的事物，我就下决心非在户外画下来不可。"[44] 他终其一生研究着自然，研究着绘画与自然间的联系。在他眼中，要取得进步，只有依靠自然，眼睛也只有在与自然的接触中才能受到应有的训练。他从不间断的绘画实践，都是在力求实现对自然的一种区别于现实主义的、某种意义上也区别于印象主义的再现——他要表现的是自然的结构。为此，他始终保持着对自然的激情，在临终前给儿子的信中，我们可以聆听到他的声音："作为一个画家，我只有在面对大自然的时候才感觉清醒；但是对我来说，要表现自己的感受是非常困

[42] 赫谢尔·B.奇普编：《塞尚、凡·高、高更书信选》，吕澎译，朱伯雄校，四川美术出版社，1986年，第10页。
[43] 同上书，第12页。
[44] 同上书，第9页。

难的。我没能把我的感官所感受到的色彩强度表现出来，我也缺乏丰富多变的颜色来表现生机勃勃的大自然。在这里的河岸一带，可取的景物简直目不暇接。同样一个题材，可以从不同角度去表现，只要孜孜不倦去研究，就能产生耐人寻味的主题，因为这里的变化太丰富了。我相信，我只需向右或向左转转身子，不一定要挪动我的位置，就可以使我在这里忙上几个月。"[45]这是与莫奈一样的对艺术的着迷，也是一样的对自然的谦恭。正像他自己所言，他绘画的立脚点是自然，而不是理论。不仅如此，古代作品也仅仅是一部"可咨询的好书"，是一种可供参考的媒介而已。除了自然，塞尚也重视对光的研究。他对得自于毕沙罗的启蒙教育矢志不渝。他一次次地对朋友们说："光吞掉了形……光吞掉了颜色。"塞尚的这些思想尽管都是印象派的，但是，他更多的是在凭借自己新的眼光去观察自然。他对印象派的观念做出了深远的发展与改进。他在给左拉的一封信中谈及自己的一幅风景画时说道："我面对大自然所画下的这幅草图，使其他作品都显得相形见绌。我确实感到，前辈大师们过去所画的户外景物都被表现的含混不清，它们给我的感觉都是不真实的，首先是不具备大自然所提供的原来面貌。"[46]这种原来面貌显然不是表面上对自然的摹写，而是一种"自然的本质"，是一种对自然的深思。塞尚不主张像印象派画家那样去捕获自然瞬间的光色变化，他要表现的是自然的结构，要做出对自然的主观分析与概括。要"用圆锥体、球体和柱体处理对象，全都根据透视安排，这样，对象的各边或平面都趋向一个中心点。线条与表示宽度的地平线平行，大自然的一个剖面，或者你宁愿说，一片景致由'全能的永生的神力'展现在我们眼前。线条与表现深度的地平线成直角。但是对人类来说，大自然更多的是深度而不是平面，因此，有必要在用红色与黄色表现光的颤动中，加进足够的蓝色调，以造成空气感"。[47]面对自然，塞尚做出的是冷静理智的分析，然后用绘画来表现结构，如此，形在他的绘画表现中便绝不可为光与色所吞没。他的作品中洋溢着一种紧张感：一则他要捕捉事物的形，另一方面他又要使形融于统一的氛围之中，不破坏形、光、色的和谐。因此他往往先在画室里捕捉形体的真实性，然后再把他们放到阳光中去。这样，塞尚就对印象派

[45] 赫谢尔·B. 奇普编：《塞尚、凡·高、高更书信选》，第 19 页。
[46] 同上书，第 9 页。
[47] 同上书，第 473 页。

的绘画做出了理性的调整与补充。使事物具有更新的存在价值与意义,他要越过印象派,而在自然的基础上进行重新的构造。与印象派的这种若即若离的关系,他自己的话是最好的总结:"我也曾经是印象派,毕沙罗对我有过极大的影响。印象主义是色彩的光学的混合,我们必须越过它。我想从印象派里造出一些东西来,这些东西是那样坚固和持久,像博物馆里的艺术品。我们必须通过自然,这就是说通过感觉的印象,重新成为古典的。"[48]

"艺术是一种和自然平行的和谐体。"[49] 塞尚眼中的绘画就是一种由艺术家创造出来的新的自然。在他的画中,通常的自然形象都已经经过了"变形",传达出艺术家对自然的认识。而这种变形又使得一种新的自然形象得以展现。一些旧材料的新综合使得一个新的精神性的自然得以呈现,它是唤起情感之物,是心灵的物化,是眼睛与大脑科学探索和逻辑发展的产物。由此,诸如色彩、线条一类绘画艺术特有的规律便成为研究的目的所在。特别是色彩的运用,在塞尚绘画中有着独特的价值。他将传统绘画中焦点透视完成的空间感视为一种虚假的空间,认为应予以放弃,而主张代之以靠色彩本身来表现深度感。同时,用以表现空间感的外光也不复存在了,画面里的光也应由色彩的交相辉映来予以实现。这样形成的绘画空间就不是虚幻的了,而是一种客观存在的独立自主的绘画空间。二维的画布上以这种方式表现出的空间,比通过透视蓄意营造的三维空间更为实在、可信。画面中的一切物体都是构成完整空间的因素,它们都服从于结构,服从于艺术家的理智。由此:"一幅画首先是,也应该是表现颜色。"而且也正是色彩,才"使万物生机勃勃"[50]。线描,这种看似与色彩毫不相干的东西,在他眼中也与色彩交融:"人不应把线描从色彩分开。这就好似您想没有语言来思想,只用暗号和符号。您试指出某一在自然里被线描的东西给我看。那里没有线条,没有模塑,那里只有对比;但这些对比不是黑和白,而是各种色彩的运动。""色彩愈和谐,线描就愈准确。如果色彩表示最高的丰满,形式就表示最大的充实。"[51] 形象塑造的秘密,也即存在于色调的对比与和谐中。由此,在印象派眼中刻意捕获

[48]《宗白华美学译文选》,北京大学出版社,1982年,第411页。
[49] 瓦尔特·赫斯编:《欧洲现代画派画论选》,宗白华译,人民美术出版社,1980年,第20页。
[50] 同上书,第17页。
[51] 同上书,第19页。

的光，塑造了一切物象的光，在塞尚手中就失却了原有的意义，只有色彩的结合才把物体各个面的灵魂融为一体。"只有在色彩里占有客体，把它和别的客体联合着，让画的东西从色彩里诞生出来，萌长出来。"[52]塞尚的美学观念将艺术家活动的目的从自然本身转至绘画本身，成为创造一种新的自然的表现手段。而这些绘画手段的最终目的，又在于表现出自然的本质结构。不同于其他画家或从感性，或从幻想，或从激情出发表现自然，塞尚的做法系统化、理论化，他对自然做出的分析理智而又清晰。他要建立一个不以人类自身的混乱感觉为转移的、符合自然秩序的艺术秩序。

塞尚在绘画中对结构的强调，对均衡、匀称、协调、对比等概念的阐释，是与古典主义有着异曲同工之妙的。他注意到了太多为印象派所忽视的东西，将对绘画的理解与追求引入了一个更为坚定，更易持续发展，更为现代的意境。他通过一种理解性的活动，对物象做出了大胆的分析研究，有人称他为"现代的普桑"，可见其绘画中的兼及众长后的独到之处。他是个独步古今的伟大艺术家，他并没有树立起任何派别，却既影响了左拉对马奈、莫奈的辩护，又使得20世纪的重要艺术家们无不受到他某些方面的影响。塞尚以极大的抱负，倾一生之力，用他对绘画的贡献，无限丰富着伟大的绘画传统，带来了绘画新纪元的曙光。

三　修拉

修拉（Georges Seurat，1859—1891），19世纪法国新印象主义画派的主要画家。在他作为一名成熟画家的短暂的艺术生涯里，修拉从印象派对光色的分析着手，创造出了更为精密、科学的绘画色彩分割技法，被称为"点彩主义"。他是现代艺术重要的代表画家之一。他以一种客观化，而事实上又极为个人化的气质观看世界，并以一种矫揉造作置换了莫奈和塞尚与自然进行的直接对话。他进一步拉开了自然与艺术间的距离，凸现了二者的差别，并将客观化的观念直接引向了20世纪的艺术。

[52] 瓦尔特·赫斯编：《欧洲现代画派画论选》，第19页。

色彩

印象主义代表画家莫奈对修拉以及其他新印象主义画家是极不认同的。但事实上新印象主义却是基于印象主义的初衷而发展起来的。修拉对印象主义的理想是同样抱着追逐的态度的，他也是在寻找一种更为明亮、真实的色彩效果。他以一种严肃的态度学习米歇·谢弗雷，以及美国物理学家奥格登·路德（Ogden Rood）等人的科学著作，以求为印象主义建立一种理论上的"科学"的基础。谢弗雷于 1839 年曾发表过有关色彩在瞬间视觉中产生对比的法则。而路德的《现代色彩学》（*Modern Chromatics*）一书也于 1881 年被译为法文。修拉在这些理论的基础上，发展了自己对绘画的理论探索，并苦心发明了他那众所周知的点彩派技法。他意识到"我们在视网膜上接受的印象持续现象时，其结果就表现为综合。表现方法是色调与色彩的视觉混合（按照阳光、油灯光和煤气光等等的放置于对色彩的照明方法），即遵循对比、减缩和辐照的规律，光线及其反射（投影）的混合。结构处于和谐之中，与画面的调子、色彩和线条的结构相对"[53]。即在绘画中，表现画面色相的颜料不在调色板上进行混合（邻近色可调），而是将这些颜色用微小的笔触或斑点直接并置在画布上。当对画面进行欣赏时，这些不同的颜色就在观者的视网膜上进行混合，并组织成一个全新的光学的混合物。由各种颜色的对比关系而获得最为明亮的视觉效果。实际上，这种原理在印象主义画家笔下已有所体现，只是新印象主义者们将它推向了更为科学的精致化。

线条

除了对色彩的苦心研求，修拉对线条的研究也是独到的。他曾问道："假如运用艺术的经验，我可以科学地发现绘画色彩的规律，我难道不能发现一种同样合乎逻辑、科学的和绘画的体系，正如构成一幅画的色彩那样去协调地构成它的线条吗？"[54] 对这一问题的追诉，可以发现修拉深受博学而又古怪的理论家查尔斯·亨利（Charles Henry）的影响。1885 年，亨利的《科学美学导论》（*Introduction*

[53] 查尔斯高斯：《法国画家的美学思想——从现实主义到新印象主义》，杜定宇译，《美术译丛》1983 年第 1 期，第 50 页。
[54] 赫伯特·里德：《现代绘画简史》，刘萍君译，周子丛、秦宣夫校，上海人民美术出版社，1979 年，第 18 页。

to a Scientific Aesthetiec）一书出版，提出了精神病态美学的系统的方法论。亨利认为各种因素，诸如线条和色彩都在影响着观者，甚至他还意欲去分析视觉形式与音乐间的关系。修拉应用他的理论进行探索，将画面做出了高度程式化的概括，暗示出在绘画中，艺术家俨然已经成为一位新事物的构建者，并力图去创作出一种能够记录下音乐的视觉形式的绘画。

艺术与自然的距离

修拉强烈意识到了艺术与自然间的距离，自然于艺术家而言，其特定意义在不断减弱。他认为，"艺术家在自然界中从来无法找到精确统一的布局，大自然只能给他提供一些材料，他可以从中选择和创造"[55]。由此，艺术的任务就从对自然的写实模仿转化为探索出一种和谐独立的自然的表现形式。寻求一种协调的艺术成为他的美学追求之一。他曾这样论述和谐："艺术是和谐；和谐却又是对立面的统一，类似者的统一，在线条里，在调子里，这就是说：在明与暗里；色彩，这就是说：红和它的补色绿，橙黄和它的补色青，黄和它的补色紫。线，这是'方向'在它对'横'的关系中。一切这类'诸和谐'可区分为沉静的、愉快的和悲哀的，在调子里，愉快产生于明亮占优势时，在色里是温暖占优势时，在线里是动占优势时，这动是在'横'上面升起的。沉静在调子里产生于明与暗的平衡，在色彩里产生于暖与冷的平衡，在线里产生于伸向'横'的方向。在暗占优势的调子倾向于悲哀，在色彩里是冷色占优势时，在线里是运动下降时。"[56]色调、色彩、线条的因素协调于画面中，就可以表达出各种不同的感情。虽然这种理论上的探索未必实现预期的效果，因为每个人的感受力是无从判断的，但是，这种独立于自然之外的协调的艺术世界的建立，却是一个现代画家在形式表现中做出的创造性探索。

修拉的画面已不再是消逝的印象了，而是一种极为严格的色彩的构图。有人曾这样描述修拉："公众认为他是个画着古怪绘画的年轻人，他则自认为是个伟大

[55] 赫伯特·里德：《现代绘画简史》，第18、52页。
[56] 瓦尔特·赫斯编：《欧洲现代画派画论选》，第27页。

的艺术家，巴黎在十年之内将会因他而自豪。"[57] 修拉的确值得巴黎为他自豪，更值得整个绘画界因他而骄傲。他对艺术本质进行了极富辩证色彩的研究，将艺术与科学紧密联系在一起。他以科学的绘画观颠覆了传统的审美观，以科学的理论指导将观者相对于绘画的意义与作用强化，使他们更为有意识地去实现一幅绘画的完成。这一切都开启了现代绘画的创作与审美新路。

第三节　象征主义

印象主义是一场几乎只局限于绘画领域的运动。象征主义则是以文学运动的名义发起，并在此后迅速涵盖其他诸多艺术门类的具有更为广泛意义的艺术运动。象征主义源起于巴黎，并于1886年发表了运动宣言。其出现最初是为了反对现实主义，尤其是左拉自然主义的艺术观点。此后，对于象征主义艺术诉求的核心表述则可以概括为：由再现物质和社会现实的表达，转变为对于表现主观感受的探索。

一　波德莱尔

波德莱尔（Charles Baudelaire，1821—1867，图6—6、6—7），法国诗人，评论家，象征主义的灵魂人物。1845—1846年间，波德莱尔写了第一本《沙龙画评》，他在该书中直截了当地将德拉克洛瓦誉为"从古至今最有独创性的画家"，这篇文章也显示出他深入的分析能力。在《审美兴趣》一书中，波德莱尔以同样的笔调评论1855和1859年的沙龙画展，或者论述一些专门话题，如漫画家、腐蚀铜版画家等。

在为1848年沙龙展而写的小册子中，波德莱尔试图回答两个问题：其一，"批评有何用处？"就是要用"排他的眼光"，做出主观的批评，这种批评能打开"最广泛的视野"，并接近伦理学，甚至形而上学；其二，"什么是浪漫主义？"此处

[57] Jane Turner ed., *The Dictionary of Art*, 8th volume, pp.504–505.

图 6—6　波德莱尔,《现代生活的画家》封面,郭宏安译,浙江文艺出版社,2007 年

图 6—7　波德莱尔,《波德莱尔美学论文选》,郭宏安译,人民文学出版社,2008 年

的答复是对一种延存的现象的考察结果,其措辞还不太清晰明确:"浪漫主义是关于美的最新近、最现代的表达。"[58]

象征主义理论

象征主义是为了反对现实主义尤其是左拉的自然主义产生的,本来只是一场起源于巴黎的文学运动,随后却渗透到了其他国家和其他艺术领域,对西方现代艺术产生了很大的影响。象征主义主要是一种文艺思潮,卷入这股思潮的艺术家在创作上保持着各自独立的风格,只是在题材选择和所表现出来的情绪上有相似的地方。

法国诗人莫里亚斯在载于 1886 年 9 月 18 日的《费加罗报》的象征主义宣言中宣称:"艺术能够从客观现实中得到的只是一个原始的而且非常有限的起点。"[59]

[58] 拉热尔·勒格朗:《西方视觉艺术史——浪漫主义艺术》,董强、凌敏、姜丹丹译,吉林美术出版社,2002 年,第 138 页。

[59] 朱伯雄:《世界美术史》,第九卷下,山东美术出版社,1991 年,第 101 页。

莫里亚斯排斥左拉和上一代作家的自然主义，宣告要"反对'教条，演说，虚伪的感性，客观的描写'象征派的诗企图将意念包裹在知觉的形式里……"[60] 象征主义就是要表现梦幻，他们并不否认客观世界，只是认为在客观世界之外还存在一个精神世界，而这个精神世界也是人类生存所需要的。象征主义画家们在象征派诗人波德莱尔、马拉美等人的作品、作曲家瓦格纳的歌剧和交响曲以及拉斐尔前派的艺术思想的影响下，致力于运用象征的暗示和华丽的装饰形式对感情做富于想象的描绘。

象征主义的名字来自于波德莱尔的《应和》："自然是座庙宇，那里活的柱子，有时说出了模模糊糊的话音；人从那儿走过，穿越象征的森林，森林用熟识的目光将他注视。如同悠长的回声遥遥地汇合在一个混沌深邃的统一体中，广大浩瀚好像黑夜连着光明——芳香、颜色和声音在互相应和。"[61] 这首诗表达出了象征主义的重要观点，也被认为是象征主义者们所崇拜的写作范文。波德莱尔以近乎神秘的笔调描绘了自然与人的关系，他在这个世界上徘徊如同穿梭于漆黑的森林。诗人并没有赋予这首诗神圣的意义，他只是试图通过让自己的感受引起共鸣来解释生命的意义。在这里，实在的客体被更重要的意义来衡量——这种意义通常和它们的实际作用没有关系并且看起来没有意义。这种感受暗示着在现实世界之外还有一个接近理性意识的世界，在他看来，自从上帝创造了复杂的、不可分割的世界以来，事物总是可以通过相互的类比来表现。大自然好像一个神殿，其生命支柱有时允许以模糊字眼呈现出来，在那里，人们穿行着，用熟悉的眼睛注视着他们的象征的森林，各种从远方传来的悠长的回音，合并成一个既黑暗又光明的广阔整体，气味、颜色和声音在相互呼应着。"[62] 尽管波德莱尔以及其他的象征主义者对传统的象征符号和象征体系感兴趣，但是这种兴趣并没有和纯粹的"精神主义者"的兴趣相结合来创造一个普遍的象征语言。而正是由于缺少具体的象征语言，梦幻与想象成为至关重要的环节，"梦幻是一种幸福，表现梦幻的东西是一种光荣"[63]。事物之间的联系依赖于想象力的作用"是想象力告诉人颜色、轮

[60] Herschel B.Chipp：《现代艺术理论》，余珊珊译，远流出版公司，2004 年，第 72 页。
[61] 波德莱尔：《1846 年的沙龙：波德莱尔美学论文选》，郭宏安译，广西师范大学出版社，2002 年，第 4 页。
[62] 马凤林：《象征主义——艺术家的亢奋与无奈》，湖北美术出版社，2005 年，第 39 页。
[63] 波德莱尔：《1846 年的沙龙：波德莱尔美学论文选》，第 353 页。

廓、声音、香味所具有精神上的含义"。波德莱尔认为是想象力在世界之初创造了比喻和隐喻，并分解了这种创造，然后用积累和整理的材料，按照人只有在自己灵魂深处才能找到的规律，创造一个新世界，产生出对于新鲜事物的感觉。同自然主义者相反，波德莱尔认为自然是丑的，因而描绘自然存在的东西无用且枯燥乏味，所以他高呼："自然主义画家和自然主义诗人一样，几乎是妖魔。"[64]

论摄影

19世纪摄影技术的发展给当时绘画带来了不小的影响，摄影在"再现性"上显然比绘画有更多的优势，相比为画一张肖像画呆板地坐上几个小时而言，摄影无疑更方便快捷。波德莱尔从反对自然主义的立场出发，反对新兴的摄影技术，认为摄影是对艺术的摧残，"对摄影错误的应用发展，和其它进程的纯物质发展一样，促使已经十分贫乏的法国艺术天才趋于枯竭的状态"[65]。所以摄影只能作为科学和艺术的仆人。

论艺术的现代性

波德莱尔认为艺术具有现代性"不存在绝对永恒的美，更恰当地说，绝对永恒的美仅仅是从不同的美的一般表层上提取的抽象观念"[66]。"一切美与一切现象相同，包含着永恒的和运动变化着的、绝对的和特殊的美。绝对永恒的美是不存在的，或者不如说它只不过是从各种各样的普遍中提取的一种抽象而已。"[67]这里所提到的"特殊性"理论虽然还只是形式上的，但其中已经有了辩证法。在他看来，绘画要表现现代生活，画家不需要刻意给所描摹的对象穿上古代的衣服，而且每一位大师都有他们的现代性，一些优秀的肖像画流传至今也是因为他们是用当时的装束打扮自己的，他们的姿势、眼神和微笑也都属于那个时代，所以整个画面是完整、和谐的。波德莱尔明确指出"每个时代都有

[64] 弗兰西斯·弗兰契娜、查尔斯·哈里森：《现代艺术和现代主义》，张坚、王晓文译，上海人民美术出版社，1988年，第25页。

[65] 同上书，第27页。

[66] 同上书，第22页。

[67] 中川作一：《视觉艺术的社会心理》，许平、贾晓梅、赵秀侠译，上海人民美术出版社，1991年，第112页。

自己的步态、眼神和姿态"[68]。

在波德莱尔的理论中,"交流理论"也开始萌芽,他在《1855年的万国博览会》中说道:"绘画就是一种呼唤精灵的法术,一种魔术师般的操作。它每一次唤出的人物,激发的观念,立在我们面前,与我们直面相对时,我们已失去了评价魔术师咒文的权力。方法上各行其道的艺术家们,能以任何法则唤起同类观念,我能理解它是否震撼了我们心中类似的情感,但我不理解玄学和似是而非哲学的难度。"[69]波德莱尔将艺术视为艺术家同大众沟通的媒介,因此也十分重视艺术家内部的这种固有的反省。

二 保罗·高更

高更(Paul Gauguin,1848—1903,图6—8)被认为是法国后印象主义的代表画家,同时被列为象征主义画家。他成长在一个和作家有密切关系的家庭,父亲是新闻记者,外祖母是讲师兼作家。高更定期和朋友们通信,也替一些杂志写评论,他在信中长篇细论诗人和画家面临的问题,同时阐述自己的艺术观点。

图6—8 高更,自画像,画布油彩,1889年,华盛顿国家美术馆

综合主义理论

高更年轻时候当过水手,异国风光积淀在他的脑海里,复员后进入巴黎证券交易所工作,收入颇丰,但是他一直热衷于绘画,1874年第一次印象主义画展举行,高更成了这一画派的热心追随者,研究他们的艺术理论,收集他们的绘画。35岁那年,他离开金融界做一名职业画家,他的绘画风格在1888年与贝纳结识后发生了剧烈的变化。贝纳认为:"一切使形象负担

[68] 弗兰西斯·弗兰契娜、查尔斯·哈里森:《现代艺术和现代主义》,第32页。
[69] 中川作一:《视觉艺术的社会心理》,第117页。

过重的东西都会使形象的真实性变得模糊，并迷惑我们的眼睛，使我们的头脑受到损失。为了揭示形象的内容，我们应该使形象简化……我能够用两种办法达到我的目的：首先，当我面对自然时，很严格地简化它……让它的线条形成生动的对比，把色度归结为七种基本色彩的光谱……其次，我应该依靠观念与记忆，把自己从同自然的一切直接联系中解放出来……如我所说，第一种方法就是简化的画法，为的是显示自然所具有的象征意义；第二种办法是用类似的方法表达我的感受、我的想象、我的心灵与我的意志的行动。"[70] 贝纳"综合主义"艺术理论的基本思想是：想象保持了事物的基本形式，而且这种基本形式是感性形象的简化。记忆只能保持有意义的东西，在某种意义上讲是象征主义的东西。[71] 很明显，高更艺术成熟期的风格是受到了贝纳的影响，他宣称自己是"综合主义"，认为对自然的直接观察只是创造过程的一部分，而记忆、想象力和情感的注入会加强这些印象，会使形式更富有意味。高更也试图将自己与表现直接的"印象"相区别，他说："印象派画的是眼皮下的东西，不是心灵深处的神秘东西。"[72] 他坚持描绘记忆而不是描绘现实："不要过多地写生。艺术是一种抽象。通过在自然面前深思，然后取得它，但是忘掉它的效果。我们只是带着不完美的想象在心灵之船上航行。无限的时间和空间是更加可以捉摸的。"[73] 这也包括从已有的感觉里进行刻意的选择，一个"形式和颜色的综合来自于对主要元素的观察"。他对学生保罗·塞律西埃这样说道："你是如何看待这棵树的？真的很绿吗？那么用绿色，用你调色板上最美的绿色。而那阴影可是相当地蓝？那么，别怕把它画得尽可能地蓝！"[74] 这种观点离塞尚已经很远了：自然在这里仅仅是个起点。他认为："就装饰效果而论，印象派画家对色彩研究得非常专精，但并没有解放，仍然为逼真所局限住。对他们来说，并没有那种由许多不同的本质创造出来的梦幻景色。他们看起来感觉起来都很协调，但没有一个目标。他们心中的构想没有坚实的基础，而该基础是架构在借着颜色所引起的感觉这个本质上。他们留意到眼睛而忽略了思维的奥秘部分，所以陷进了纯粹科学的推论……"[75]

[70] 张敢：《欧洲19世纪美术》（下），中国人民大学出版社，2004年，第82—83页。
[71] 赫伯特·里德：《现代艺术哲学》，朱伯雄、曹剑译，百花文艺出版社，1999年，第145页。
[72] 钟肇恒编译：《象征主义的艺术》，摘自《造型艺术研究》1982年第5期，第83页。
[73] 同上书，第83页。
[74] Herschel B.Chipp：《现代艺术理论》，第77页。
[75] 同上书，第91页。

论原始艺术

高更的童年是在秘鲁度过的,这对他日后接受东方艺术和土著人的艺术有直接关系,成年后的高更也极为厌恶巴黎的生活,尤其是商业中的尔虞我诈,认为西方文化与"人类感情"脱节,工业化的社会使人类涌向一种精神上不完整的生活,"巴黎的事愈来愈糟糕。大家都认为摆脱当前困境的唯一出路是战争。"[76] 当战争不可实现时,高更又试图寻找一个"原始、质朴"的生活环境,在那里他不必为生活发愁,他想到了那些食物长在树上,甚至衣服亦非必需品的热带岛屿,1891—1893年他去了塔西提,并于1895年长久地在南太平洋定居。高更在去塔西提之前和记者说:"我想摆脱文明的影响,我只想从事非常质朴的艺术,为此我需要沉浸在未被开发的大自然之中,除了野人什么也见不到,过着野人的生活,无忧无虑,像孩童一样,借助于原始艺术提供的唯一方法描绘我大脑中的一切观念,这才是独一无二美好真实的艺术。"[77] 高更的艺术也让他那些法国朋友大为不解,这些作品看起来是如此地"粗野",但这却是高更所需要的,他自豪地称自己为"野蛮人",他的色彩和画法也是"野蛮"的。

象征主义艺术

最能揭示高更思想深刻性的作品当数《我们从哪里来?我们是谁?我们要到哪里去?》,这是他在自杀未遂后所画,所以这个题目看起来其实更像是一个签名,是高更对生命意义的思考。他在写给德·蒙佛瑞德的一封信中这样描述这幅作品:"……一个偶像,两手神秘而有节奏地举着,似乎象征着来世。一个蹲着的女孩好像在聆听那个偶像。画面上那个垂死的老妇看起来很安详地陷进了自己的沉思中。故事到她告一段落。在她的脚边有一只奇特的白鸟,爪中抓着一只蜥蜴,代表言语的无用。"[78] 植物象征时间的飞逝、人的老去,土色的基调代表母亲,大地母亲给一切以生命,又将生命带走,构图暗示着生命的循环,儿童被放在了右边,左边则是老年妇女。整幅画体现了高更对生命的思考,"尝试不借文学的管道,

[76] 约翰·雷华德:《后印象派绘画史》,平野、李家璧译,广西师范大学出版社,2002年,第106页。
[77] 张敢:《欧洲19世纪美术》(下),第89页。
[78] Herschel B.Chipp:《现代艺术理论》,第99页。

而用适当的装饰和绘画媒体所能容许的精简"来诠释他的幻象[79]。他把这幅画描述为一个"梦"的产物，随着作品的完成而清醒过来，自问道："我们来自哪里？我们是谁？我们要往何处去？"画中没有任何传统符号可以让人把这幅画当成寓言来解读，它也是一首音乐诗，放弃了剧情的内涵。象征主义艺术家们拒绝轶闻，而是思考有关人的基本问题，如生命、死亡、欲望、爱情、自然、神性等。高更也认为在艺术里，有四分之三的时间要放在精神层面上。高更始终认为"粗浅的艺术是从理性出发运用自然。所谓精炼的艺术是从感情出发而服务自然。自然第一是仆人，第二才是主人。但是仆人不能忘记自己的出身而贬低艺术家，让他崇拜自己"[80]。

高更的艺术体现了当时欧洲艺术回归原始、追求生命本源的倾向。他试图深入土著人的心灵，像土著人那样去看事物，学习土著人的画法，他作品中的异国情调和象征手法也对西方现代艺术运动产生过重大影响。高更虽然是印象主义的崇拜者与追随者，但是他的艺术与莫奈等人的完全不一样，他始终认为"印象派具有崭新的出发点"。高更并不否认自然，他的绘画也并没有脱离客观物象的存在，只是在"模仿"的方式上有所不同，他也不完全忠实于自然，而是选择加入主观想象和情感，描绘一个表象世界之下的"真实"世界，这种"真实"是情感的真实。

三 文森特·凡·高

凡·高（Vincent van Gogh，1853—1890，图6—9）出生在荷兰一个牧师家里，在投身艺术之前做过美术公司的职员、法语教师、牧师，但无论他做什么，都似乎"一事无成"。他拼命地画画，却卖不出去一幅画。他的生活依赖于弟弟的赞助，但他对艺术却是如此地执着，

图6—9 凡·高，割耳朵后的自画像，画布油彩，1889年，私人收藏

[79] Herschel B.Chipp：《现代艺术理论》，第106页。
[80] 约翰·雷华德：《后印象派绘画史》，第592页。

充满了热情。由于摆脱不掉的贫困与疾病,艺术成为他抒发深沉的人类同情心的实际手段,正如他笔下的向日葵,热情、奔放、充满了生命力。凡·高不像高更那样亲自写文章来阐述自己的艺术理论,为自己的艺术作品辩护,但凡·高也有一种敏锐的分析能力,他那些言辞雄辩的书信里饱含着对绘画的设想,显露出他对绘画对生活的一种极具反思性的态度。

凡·高的艺术生涯只维持了十年,其为人所熟知的大部分画作,可以追溯到他生前的最后两年。他也留下了近八百封书信,充满了令人惊奇的社会洞察力。凡·高明显不满意艺术家是游手好闲的人的观点,也不赞同巴黎艺术界普遍的愤世嫉俗态度。

正如高更果断搬到了南太平洋一样,凡·高则去了阿尔。他希望新生活能像他想象中的日本画家那样,像一个小商人那样接近自然。凡·高最伟大的作品达到了个人的、特殊的、符号化和普遍性的变形,达到了比高更更令人钦佩的程度。例如他的《向日葵》,观众能感觉到画家强烈的情感和内心世界,以及不可融合的狂喜和痛苦情绪。正如高更的《我们从哪里来》那样,很难说出向日葵意味着什么:它也是一个没有文字的象征。在最后几封信中,凡·高写道:"我的画都是在极度痛苦和呐喊后画出的,尽管质朴的向日葵可能象征着感激。"就像波德莱尔的诗,画家也不需要告诉我们作品的象征意义。

绘画表现灵魂与情感

凡·高是自学绘画艺术的,他的绘画中没有学院派条条框框的约束。他认为虽然学院派画的人体和比例无懈可击,却是"死"的,而杜米埃和德拉克洛瓦画人体时,人物的形体感更强。在学院派眼中,后者的人体结构是错的,但凡·高觉得,他们所画的人物是活的。这并不意味着凡·高不重视人物的结构、比例,实际上他不止一次在给提奥的信中提出结构、透视的重要性。他不断地研究这些,也注重素描的作用,认为素描是油画的基础,对水彩画而言也是如此,"一幅水彩画的四分之三要依靠最初的素描稿,素描的质量几乎决定整幅水彩画"[81]。只是,凡·高认为绘画重要的是表现灵魂,画家要画自己感动的东西:"我宁可接近

[81] 珍妮·斯东、欧文·斯东:《亲爱的提奥——凡·高书信体自传》,平野译,四川人民出版社,1983年,第191页。

丑陋的，或者衰老的，或者穷苦的，或者陷入不幸境遇的人，他们经历了辛酸，而得到了一颗善良的心与灵魂，会使我更加感动。"[82] "为了工作，为了成为艺术家，一个人需要爱。至少，谁要使他的作品不缺乏感情，他首先要自己感觉到这一点，并且要爱工作与爱生活。"[83] 他反对学院派"闭门造车"的做法，要求画家表达大自然："我以为最可靠的、不会失败的方法，是孜孜不倦地进行写生。感受与热爱自然……完全为自然所吸引，把自己的全部智慧用在作品中表达感情，使作品为其他人所易于理解，这是画家的责任。"[84]

绘画要表现真实

凡·高也曾受过高更的影响，试图在绘画上进行幻想，但是他很快就发现自己不适合这种方法："我多么珍视真实，珍视我要真实地描绘的意图，以致我觉得：我宁肯当鞋匠，也不要用颜色弹凑乐曲。"[85] 所以他"经常试着真实地画下我所见到的东西之后，我才会取得成就"[86]。但是凡·高所说的真实并不是左拉所提倡的自然主义的方法，他运用形和色表达他对所画的东西的真实感受。所以，只要适合他的目的，他便把事物的样子加以夸张变形，这和塞尚在静物画中探索形和色的关系一样，他们都抛弃了绘画作为"模仿自然"的目的。凡·高喜欢对他所要描绘的对象进行深入的思考，甚至是在生命的末期，在接受精神病医生加歇的治疗时，他还清楚地认识到加歇"与你和我一样有病而且神情恍惚"，所以他在描绘加歇时用痛苦的形式上的变动与充满忧郁的色彩和谐，生动地传达出这种判断。当他描绘分娩后的邮递员妻子时，他又用背景墙纸上鲜艳的花纹图案以及花茎和花朵来表现母爱和旺盛的生殖力。

论日本艺术

凡·高早期的绘画不如晚期绘画那么色彩鲜亮，1886年他跟随提奥来到巴黎，

[82] 珍妮·斯东、欧文·斯东：《亲爱的提奥——凡·高书信体自传》，第36页。
[83] 同上书，第91页。
[84] 同上书，第194页。
[85] 张敢：《欧洲19世纪美术》（下），第26页。
[86] 珍妮·斯东、欧文·斯东：《亲爱的提奥——凡·高书信体自传》，第69页。

结识一些印象派画家，参加印象派画家聚会，吸收了印象派和修拉的点彩派的经验，画风大变，色彩强烈，色调明亮。凡·高的作品也受到了日本浮世绘的影响："我的一切作品都是以日本艺术为根据的……日本艺术是一种类似文艺复兴时期以前的，类似古希腊的，类似我们古代荷兰的艺术大师——伦勃朗、哈尔斯、鲁易斯达尔的东西。"[87] "我羡慕日本版画家在他们作品中所表现的清澈理念。这些版画一点儿也不叫人厌烦，同时也从不草率完成。它们看起来简单得就像呼吸一样，几笔线条来表现人体，那种轻松的笔调就像扣衣扣一样悠闲。"[88] "我在处理色调时，保持着跟描绘对象一定的联系与一定的正确性……我不太计较我的色彩是不是跟实物完全一样，只要它在我的画布上看起来美——跟它在实物上看起来一样美，就行了。"[89] 凡·高运用他那富有个性的笔触，不仅分解色彩也传达激情，"感情有时非常强烈，使人简直不知道自己是在工作……笔画接续连贯而来，好像一段话或一封信中的词语一样"[90]。

　　凡·高和高更一样有着"乌托邦式"的思想，他们厌恶巴黎的"现代"生活，只不过凡·高是将理想放在了纯朴的乡村生活，而高更则是将希望给予了原始的塔西提。凡·高虽然说："我们一定要更加忠于现代的东西，而不是旧的一套，留恋旧的一套是最糟糕的。"[91] 但是这个"现代"并不是资本主义产业化的大都市生活，实际上凡·高一生主要是在一些小地方度过的，所以卡罗尔·泽梅尔认为："凡·高的观点是反对城市、反对资本主义而主张公有制社会的保守观点；他向往各种阶级共存的农村社会，这个社会全由好人（包括艺术家）组成，人们积极生产、丰衣足食、生活需求非常简单。"[92] 也正是这种"乌托邦式"的思想促使凡·高开始拯救西恩。他以西恩为模特的一些画也有着强烈的象征性，画中的女人常常是回避观者的目光的，她们是侧面像，"其效果是画面上的人物看上去既孤寂又冷漠，让看画者产生很想接近她们的感觉，或者画面上虽然暗示了人物的某种品质却又掩盖着某种隐私……看画人和这类画中人物的关系有点类似于嫖客和妓女

[87] 珍妮·斯东、欧文·斯东：《亲爱的提奥——凡·高书信体自传》，第495页。
[88] 张敢：《欧洲19世纪美术》（下），第22页。
[89] 珍妮·斯东、欧文·斯东：《亲爱的提奥——凡·高书信体自传》，第413—414页。
[90] E. H. 冈布里奇：《艺术的故事》，范景中译，广西美术出版社，2008年，第546页。
[91] 珍妮·斯东、欧文·斯东：《亲爱的提奥——凡·高书信体自传》，第90页。
[92] 卡罗尔·泽美尔：《凡·高的历程——乌托邦、时代精神与十九世纪末叶的艺术》，史津海译，世界知识出版社，2001年，第4页。

的关系，因为这两种关系原本都应该是比较密切的，不料却受到感情距离和感情封闭的干扰"[93]。

凡·高跌宕起伏的一生是其作品最好的注脚，他是一位易于激动的人，天生脆弱而又容易兴奋，他渴望被理解，可是又没有人可以理解他。1890年7月27日，这位孤独的画家用一支猎枪结束了自己短暂的生命。

四　奥里埃

奥里埃（Albert Orie，1865—1892），法国作家、评论家。奥里埃学过绘画，而且熟识很多艺术家，对艺术颇有见地，他写了几篇深刻的推介年轻画家如高更和凡·高的文章，他也是《法兰西信使》的发起人之一。1889年，奥里埃简要地阐述了他在写完评论《现代主义者》后主要从事绘画批评的工作，他在早逝之前就获得了象征主义运动代言人的地位。1891年，奥里埃发表了绘画的象征主义宣言，认为高更是象征主义的先导者。他阐述象征主义理论的文字集中在他生前发表的三篇文章和一部未完成的《论艺术批评》一书的前言中，后者在他死后两个月发表在《信使》上。

象征主义理论

奥里埃认为在艺术史中有两大对立趋势，即写实主义和意念主义。写实主义的目的是呈现外表和事物的感官外貌，虽然有时也会有精彩的作品出现，但是意念主义显得更加纯粹和高超，他甚至断定最高的艺术只能是意念的，而且绘画的最终目的并不仅是简单地对物体直接呈现，而是将意念转换成一种特殊的语言来表达。象征主义者大多有一点神秘主义倾向，他们强调的是绘画的象征意义，在这一点上应该说象征主义绘画比印象派绘画更"现代"，他们超出了对自然的简单"模仿"，而寻求藏于事物表面之下的更深刻的"意义"。象征主义画家们也试图在绘画中用线条、形式等来精确描绘物体意念上的含义，或是求助于音乐的表现性，但是他们最终也没有形成一个统一的象征体系。奥里埃认为意念性画家的

[93] 卡罗尔·泽美尔：《凡·高的历程——乌托邦、时代精神与十九世纪末叶的艺术》，第44页。

职责就是在物体所包含的多重元素中寻找出一种理性的选择，并且在作品中仅用线条、形式、颜色来精确地描绘物体意念上的含义，再加上部分象征以巩固体现其含义，因此，奥里埃将艺术简要地分为：

（1）意念的，因为其唯一的理想就是意念的表达；

（2）象征的，因为将用形式的手法来表达意念；

（3）综合的，因为会根据一个一般能够领会的方法来展现这些形式和象征；

（4）主观的，因为物体绝不会当成是物体，而是当成主题意念下的一个象征；

（5）（因而是）装饰的——因为只有装饰画才是绘画的真正艺术。绘画只能用来"装饰"思想、梦境和意念，这些人类心目中巨厦的墙。

他的结论是，观念艺术是真正且绝对的艺术，他对高更的赞赏也是出于他认为高更具有一颗原始的灵魂，是这个世界上最伟大的装饰画家，也是象征主义绘画的先导者。因为，印象派的名称对"那些把艺术只作为表现他们的感觉与印象的画家"仍然有效，在高更的油画中却看得出类似文学中象征派的倾向，他称之为"象征主义"，而不叫"综合主义"。[94] 奥里埃将象征主义美学观概括为五点："它是意识形态的，因为它唯一的理想是表达思想和概念；它是象征的，因为它通过各种形式和标记来表达思想；它是综合的，因为它凭借一般能理解的技巧来显示这些形式和标记；它是主观的，因为所描绘的事物不能被看成是客体，而是主观所见的一种思想存在，它是装饰的，严格说来，它就像埃及人、希腊人和原始人所构想的装饰画，一种主观的、综合的、象征的、意识形态的艺术表现而已。"[95]

第四节　罗斯金美学

"现代主义"在法国的发展是如此波澜壮阔，以至于其他国家的状况看起来略显乏味。与法国隔海相望的英国，虽然只有短短几十公里的空间距离，但是由

[94] 约翰·雷华德：《后印象派绘画史》，第374页。
[95] 钟肇恒编译：《象征主义的艺术》，《造型艺术研究》1982年第5期，第84页。

于社会发展的不同，艺术和理论探讨都显示出了不尽相同的关注角度。快速的工业化和经济大发展的影响，在这里表现得尤为突出。

英国风景画家透纳在对于学院派绘画理想的强烈反叛中，发现他最忠实的拥护者，是一位年轻的作家——罗斯金。相信现代艺术终将出现的罗斯金，凭借着大量理论著作的广为传颂，成为那个时代最具影响力的作家之一。虽然罗斯金并没有做到所有观点均具有原创性，并且很多观点中依然存在着没有解决的不协调性，但是，他用一种令人肃然起敬的不懈探索的精神和豪华壮丽的风格来进行写作，视艺术为经济、政治、精神、环境的产物，其文章高度综合了艺术批评与社会批评，从而给人留下了极为深刻的印象。事实上，罗斯金对于社会发展的观点与他对艺术发展的观点一样具有重要的影响力：他被许多人认为是一个先知，在英国田纳西有以他的名字来命名的村镇罗斯金的观点，在有着拥护者与进一步实践者的同时，也存在着强有力的反对者。围绕着罗斯金美学，19世纪的英国艺术理论探索，为法国的"现代主义"做出了有益的调整与补充。

一　约翰·罗斯金

罗斯金（John Ruskin，1819—1900，图6—10、6—11），英国著名作家、学者、艺术评论家。罗斯金写《现代画家》的最初动机是为透纳辩护，本来只是想写一个小册子而已，但为了表明透纳是英格兰最伟大的风景画家，而且事实上也是现代最伟大的画家。他发现很有必要在一定深度上检视历史，于是把这本"小册子"写成了五卷本的著作。这本书不仅重温了艺术史，而且建立了一项新的理论：罗斯金相信现代艺术将建立，并认为现代画家和古代画家一样优秀，甚至是超过他们，"每一个国家，或许每

图6—10　罗斯金，《现代画家》封面，唐亚勋等译，广西师范大学出版社，2005年

图6—11 罗斯金，《建筑的七盏明灯》封面，张璘译，山东画报出版社，2006年

一代人，都很可能具有某种特别的天赋、某种独特的心灵特点，使得这个国家或这代人做出某些与前人有所不同，或在某方面更优越的东西"[96]。此外，罗斯金对建筑也深有研究，其观点集中在《威尼斯之石》《建筑的七盏明灯》等著作中。

绘画要表现真实

《现代画家》的基本观点是传统的风景画——古典的学院派的风格和大部分17世纪荷兰风景画是衰竭的，因为它关注的是技巧而不是自然本身。罗斯金倡导的绘画原则是深入探究自然的奥秘，用科学的方法"不拒绝什么，不选择什么，也不嘲讽什么"。罗斯金认为，透纳之所以是一个伟大的画家，首先在于他尊重真实，他所描绘的是自然界所体现的真实，是地球、天空和植物的基本特征和规律："自然界是衡量一切事物的标准；最伟大的艺术家始于事实而不是概念，始于观察而不是想象，始于现实而不是美。"[97] 罗斯金认为好的艺术很少模仿，它包括两个方面："第一，对事实的观察；第二，以讲事实的方式来表现人的设计和威信。伟大杰出的艺术品必定是这两方面的统一，艺术只能存在于这种统一之中，艺术的本质就是两者的统一。"[98] 罗斯金对哥特式建筑的喜爱正源于此："我们采用尖拱并不仅仅因为它是最坚固的结构，还有一个更深层次的原因，它也是建造窗户或门楣的最美的形式。这种最美，不是因为它最坚固，而是因为它的形式属于那些在自然作品中经常出现的东西……从任意什么树叶或花上采下一枝——地球最重要的美就在于此——你会发现它的每一片叶子差不多都是以类似尖拱的形式结束的；而它的优

[96] 约翰·罗斯金：《现代画家》，唐亚勋译，广西师范大学出版社，2005年，第一卷第二版前言，第5页。
[97] H. M. 卡伦：《艺术与自由》，张超金等译，陈方明、柯利文校，工人出版社，1989年，第647页。
[98] 约翰·罗斯金：《艺术十讲》，张翔、张改华、郭洪涛译，中国人民大学出版社，2008年，第233页。

美和特性就归功于这种形式。"[99]

绘画所应该表现的这种真实必须是科学的、精准的,画家甚至应该画出同一品种的两朵花的不同。因此罗斯金不满意雷诺兹的描绘自然的普遍形式的建议,因为"像这样的景致无法再对人类的灵魂起到任何作用,除非是使它更为堕落、无情。他只会将原本喜爱简单、真诚、纯洁的灵魂引入世俗、堕落与错误。只要依然有人模仿这样的作品,风景画就必定只能是一种生产的过程,他的产出是玩具,而顾客只能是孩子"[100]。在罗斯金看来,风景画中"生物或是地理的细节并不是为了满足好奇心或者作为一种物质的追求,而应该是每一种物种魅力的表达和层次的根本元素"[101]。画家只有做到了实事求是,才可能有想象力或是创造力,那些具有想象力的画家也是将认识建立在大量的知识之上,而且正是对美的追求增加了我们对真实的渴望。

反对艺术模式化

罗斯金厌恶绘画的样式化和模仿:"现代画家用完全不同的眼光观察自然,他们追求的不是那些容易模仿的事物,而是那些最值得描绘的万物。他们扬弃所有美好的真实模仿的思想,仅仅考虑如何将来自自然的印象传递给观察者……他们认为必须向欣赏者的大脑传达自然的印象,给欣赏者的大脑加深细节的印象,明确事实的具体形式,这些都是粗心的眼睛不易觉察或是享受的,因为是神故意让他们成为我们调查的永恒事物,他们也是我们乐趣的永恒来源。"[102]在这里罗斯金的"印象"明显不同于印象派所要表达的印象,印象派把注意力集中在大自然奇妙的光影变化,而罗斯金的印象是基于综合的知识,是对自然理性的思索,艺术家需要通过艺术作品来揭示自然的奥秘,这个过程也像是一个科学论证的过程。所以他不喜欢17世纪的荷兰艺术,尽管画家也忠实于自然的细节,他发现他们的现实主义在一定程度上是机械的、物质的,其艺术创作比学院派好不到哪里去。"我们不希望画家的思想是一个劣质的玻璃球,透过它我们只能看到扭曲

[99] 约翰·罗斯金:《艺术十讲》,第19页。
[100] 约翰·罗斯金:《现代画家》,第一卷第二版前言,第26页。
[101] 同上书,第15页。
[102] 迟轲主编:《西方美术理论文选——古希腊到20世纪》,第329页。

的世界，而希望画家的思想是一个强大、明亮的玻璃球，使我们可以看到自己看不到的东西，并带给我们自然，使我们走进自然。"[103] 艺术作品虽然是对自然的模仿，但是通过艺术家的力量可以实现美和真的联系。

论哥特式建筑

《威尼斯之石》是关于威尼斯历史和建筑的研究，发展了罗斯金在《建筑的七盏明灯》中的观点，书中细致列举了威尼斯主要历史遗迹的建筑细节。在他看来，建筑也是有着深刻的精神意义的，可以像文章一样来阅读。一个建筑不仅仅是墙和窗的集合品，它诉说了那些建造者的信仰，正如中世纪晚期和早期文艺复兴式的威尼斯建筑最能表现威尼斯共和国的社会整体状况、经济繁荣和政治权力。罗斯金推崇哥特式建筑，尤其认为威尼斯的哥特式建筑代表了一种文化的整体性，宫殿、教堂建筑都体现了民族与时代精神，同时表现了人性，他甚至认为"哥特式的装饰比希腊式的装饰更高贵，哥特式的建筑是现在唯一应该建造的建筑"[104]。《威尼斯之石》要求复归已经失去的中世纪的精神价值，这种精神价值也被罗斯金看成是欧洲文明的最高点，罗斯金的对威尼斯哥特艺术的强有力的号召成为19世纪中叶哥特式建筑风格复兴的重要来源。

为了提倡哥特式建筑的美，罗斯金首先区分了"建筑"和"建造物"两个概念，认为两者有不同之处。建筑"是一种艺术，它为了某种用途而对人类建筑的屋宇进行布置或装饰，使得人们看见时，在精神健康、力量和愉悦方面有所收益"[105]。在这里，罗斯金将建筑上升到了艺术的范畴之内，建筑在建造物的基础之上增加了一些美丽或是庄严的特征。同时，建筑与建造物也是相关联的，"凡是建造之物多少都具有一些建筑的特征或色彩，而一切建筑又都必须建立在建造之物的基础之上，一切优秀的建筑都必须建立在优秀建造之物的基础之上"[106]。除此之外，建筑本身也可以按其用途分成五类：祭祀用、纪念用、民用、军用、家用。罗斯金认为艺术是快乐的源泉，建筑艺术也应该体现出参与者的创造热情，

[103] 约翰·罗斯金：《现代画家》，第44页。
[104] 约翰·罗斯金：《艺术十讲》，第103页。
[105] 约翰·罗斯金：《建筑的七盏明灯》，张璘译，山东画报出版社，2006年，第1页。
[106] 同上书，第2页。

体现出他们的愉悦，在建筑中也要体现出劳动的价值。19世纪是西方资本主义经济大发展时期，经济的大发展使得艺术作品不再是手工劳动的作品，而成为"批量化大生产"的产物，罗斯金对于这种现象深恶痛绝。他提倡早期哥特式建筑，正是因为他看到了早期哥特式建筑的建造者们是集建设与创造于一身，这些建筑凝聚了他们的信仰，也凝聚了他们丰富的想象力。罗斯金提倡中世纪的手工艺，并不是否定机械的力量，他认为"开挖隧道或设计蒸汽机车最起码绝不亚于修建大教堂"。罗斯金赞美中世纪的哥特式建筑的装饰，只是因为他看到了艺术家凝聚在建筑中的创作热情，他把艺术创作的激情看成是一切优秀艺术产生的根本原因之一。

罗斯金也存在着审美哲学上的矛盾，一方面鉴别美丽与现实的，按照科学观察的结果揭示历史和自然的推动力；另一方面则把美丽定义为纯概念、上帝的反射、对人类灵魂的表达。他视艺术为经济、政治的产物，也是精神的、环境的，他的文章综合了艺术批评和社会批评，给人以深刻印象。罗斯金对于"现代"绘画的关注促使他对过去的艺术重新评估，他发现质朴的、带有象征意味的艺术在触动心灵方面要优于那些只关注于完美技巧的艺术，例如乔托的画，尽管技术粗糙，但是他的画却好于那些技术上完美的文艺复兴盛期的绘画。瓦萨里和学院派所推崇的文艺复兴盛期的绘画在罗斯金眼里却处于艺术的衰落阶段，威尼斯画派的贝利尼和提香依然和拉斐尔一样伟大，但是米开朗琪罗却是衰败的代表，尽管他也有了不起的技巧。罗斯金在其他的著作中发展了他关于历史的观点，而且使他的观点广为人接受，以致最后推翻了瓦萨里"艺术进步"的观点。取而代之的是读者脑中的新的历史、艺术的价值。

罗斯金的观点在当时的英国产生了很大的影响，拉斐尔前派的成立就是源于一些年轻的艺术家试图寻找罗斯金所描绘的早期绘画艺术的品质，他们发现意大利文艺复兴前期的绘画更真挚更率直，而且不受传统与风格的束缚，他们想像拉斐尔以前的画家那样，尽力描绘他们所见的事物或是他们希望表达的事物的真实面目，而非卖弄技巧。拉斐尔前派画家们的见解比较激进，但都善于运用传统的写实手法。为了使绘画形象具有一定的教育意义，他们采用象征的或充满诗意的历史掌故。在罗斯金看来，拉斐尔前派的绘画虽然和透纳的不同，却并不是没有

共同点。"特纳（透纳）的绘画总是以大自然的雄沉博大为其主题，其间隐含着对帝国风格以及整个人类悲剧命运的思索。而拉斐尔前派则钟情于对自然的满足以及传统社会所不允许的自然与浪漫的亲和性。特纳（透纳）是在为逝去的世界之命运而悲伤，拉斐尔前派则戏剧性地描绘新世界的困惑。然而他们的艺术都具有共同点——情感的真实"[107]。而且也正是如此，拉斐尔前派在透纳去世之后占据了透纳的位置。

二 威廉·莫里斯

罗斯金的观点也影响了英国的设计，威廉·莫里斯（William Morris, 1834—1896）最有能力把罗斯金的艺术观（作品源于愉悦）与美和功用融合起来，莫里斯继承了罗斯金的观点，反对工业革命带来的机械化生产和当时艺术中流行的为艺术而艺术的倾向。在莫里斯看来，艺术的范围并不局限于绘画与雕刻，它的主要部分应该是实用艺术，并试图在商业领域中实践罗斯金关于手工艺的观点。莫里斯的美学观点也是和他的批判初期工业社会弊端的思想紧密相连的，他的影响很大，并最终掀起了"艺术与手工业运动"。

艺术与工业

对于艺术与工业，罗斯金就认力："从艺术在终极力量中成为不道德的那天起到现在，只有艺术是有道德的。没有工业的生活是罪恶的，没有艺术的工业是野蛮的。"[108]罗斯金由于不满于工业社会所带来的贫困与堕落而反对工业主义，同样，莫里斯对缺乏艺术性的机械化大生产的批量产品深恶痛绝，他看到工业造成了设计者与制作者的分离，而正是这种脱节妨害了设计者进行合乎功能的设计，也妨害了工人在生产过程中创造性的发挥。"我们必须理解理智的作品的价值，这样的作品是由在大脑支配下的人手完成的，我宁可要这种可能粗糙的作品，也不要那种非理智的机器和奴隶的作品，尽管它可能是精心制作的。"[109]因

[107] 戴维·希克瑞：《拜读罗斯金》，李临艾、郑英锋译，《世界美术》2001年第2期，第46页。
[108] 约翰·罗斯金：《现代画家》，编者序，第6页。
[109] 张敢：《威廉·莫里斯及其美学思想初探》，《世界美术》1995年第1期，第51页。

此在他的公司里，允许工人的某些自由操作，避免组装，只有在适当的时候和为了保障一定的生产能力的时候才使用机器。但是莫里斯企图用恢复中世纪手工艺的方法来对抗机械化大生产，导致他的产品价格昂贵，无人问津，这也是莫里斯艺术理论的矛盾之处。

艺术的"愉悦与美"

莫里斯认为工业经济使人们的生活日益失去人性，艺术实践的最高境界是愉悦而不是责任感，完美的艺术是带来愉悦的艺术。"创作活动即使于道德无补，本身也是好的，也能产生愉悦；这种愉悦对创造者和使用者均是绝对必要的条件。"[110] 当然，实用也是实用美术的基本原则："不实用的东西不能算是艺术品，这是指那些不能对思维支配下的躯体给予帮助，或是那些不能给人以愉快安慰，或使思维在一个健康层面上有所发展的东西。"[111] 莫里斯对于"美"的观点也同罗斯金相似，艺术品若要达到"美"，必须贴近自然、顺应自然。"每一样由人手制作出来的东西都有一定的形式，要么是美的，要么是丑的；如果它遵循自然并顺应她，就是美的；如果它违拗自然并对抗她，便是丑的。……装饰的首要作用便是建立与自然的联系，尽管它的形式并不模仿自然。"[112] 然而，莫里斯并不宣扬对自然的模仿，而是将自然作为复杂形式或装饰的引导者。

艺术与社会制度

莫里斯认为艺术将会带来一场激烈的摧毁工业和资本主义制度的社会变革，新时代将建立在个体的价值和尊严之上，这个时代所有的工人都是艺术家。19世纪后半叶，莫里斯又提炼了他的艺术理论，强调艺术与社会制度的联系。他预见到了一个世界，所有人都是艺术家并且拥有不同的技术，因此他或她可以在任何领域内工作，而且无论什么工作都与个体的愉悦相协调，也对整个社会的财富有贡献，那些艺术性较少的体力劳动工作如农作和洗衣可以轮流承担。这些有多方

[110] H. M. 卡伦:《艺术与自由》，第658页。
[111] 张敢:《威廉·莫里斯及其美学思想初探》，第49页。
[112] 同上。

面才能的人也有能力在适当的时候使用机器,明智地使用机器将给工人必要的空闲,以制造艺术品。当然,将工业生产中的苦力改造成明白艺术重要性的民众需要几个步骤,例如他说,下层阶级就像上层阶级一样,应该走进博物馆,学习普通事物的装饰。莫里斯说,除了绘画和雕塑,博物馆里的大部分物体,事实上都是普通的物体,并且可以揭示一个人真正的历史。奴仆般的工人也能通过对未经修复的教堂和老建筑的细致学习来欣赏装饰艺术。此外,还有一种教育大众学习装饰艺术的方法是,每个人都坚持学习绘画。这些课程的主题应当是人像,他说,因为人物形象具有可以挑战的复杂性,是绘画教师挑选学生的快速方式并且可以快速帮助这些迷途的绘画者。有讽刺意味的是,莫里斯自己很难画好人像,这也是他放弃成为一名画家的原因之一。

莫里斯关于艺术的观点并不是来自对中世纪世界的空想,而是他试图重新点燃自己在中世纪发现的高贵、勇气和美。他将现代商业看成是艺术的最大威胁,而且他相信因商业而消亡的任何一种艺术都意味着艺术面临着死亡的威胁。他对于罗斯金著作的理解使他坚信,那些被许多人轻视为机械的、缺乏创见的、无穷重复的"产品"的手工艺才是真正的艺术。

三 惠斯勒

虽然罗斯金在19世纪的英国被誉为"美的使者",但也有不少人反对他的观点,年轻画家惠斯勒(James Abbott Mcneill Whistler,1834—1903,图6—12)就是其中之一。他明确赞同"为艺术而艺术"的观点,是"唯美主义运动"的领袖人物,认为艺术的目标与道德的提高无关,审美力才是人们生活中唯一值得认真对待的东西,艺术家的任务是探寻美而不是真理。惠斯勒对当时流行的绘画中的"文学"趣味不感兴趣,他讲究构图艺术,在画中追求形和色的和谐,并认为绘画首先是把线条、形状和颜色安排在画布画板上,使之与图画四周的边框相适合。

艺术与自然

惠斯勒的绘画虽然受到印象派的影响,但他又不是一个严格的印象主义者,

他对自然不感兴趣，并认为有没有色彩观察理论都无所谓，他宣称"自然伴随着她后面的光仅仅在黄昏中可以容忍"[113]。在他看来，自然对于画家就像钢琴对于钢琴家一样——他在乐器上演奏，为的是用它创造不同目的和不同风格的作品。艺术家的任务是传达自然而不是模仿自然。[114]

艺术与音乐

惠斯勒的画也吸收了日本版画的手法，强调构图、线条与色彩的装饰美，他把绘画的表现力与音乐的表现力结合起来，把音

图 6—12　惠斯勒，灰色的构成：画家肖像，画布油彩，1872 年，底特律艺术学院

乐术语用于绘画题目。在《产生敌人的优美艺术》中，惠斯勒总结了他终生的知识："就像音乐是声音的诗句，图画则是视觉的诗，声音或色彩和谐与题材是毫无关联的。"[115]

1877 年惠斯勒展出了他的《夜想曲》套画，每幅标价 200 畿尼。罗斯金写了一篇强烈否定惠斯勒作品的文章，其中关键的一句话是："我从来没有想到，会听见一个花花公子拿一桶颜料当面嘲弄一个公众就要 200 畿尼。"[116]惠斯勒以诽谤罪向法院提起诉讼要求赔偿，虽然这场官司最终以惠斯勒胜诉告终，但是社会舆论却支持罗斯金，导致惠斯勒破产。其实敌对的双方是站在同一立场上的，"他们都对周围事物的丑恶和肮脏深为不满。但是罗斯金这位长者希望唤起同胞们的道德感，使他们对美有高度的觉悟。而惠斯勒则成了所谓'唯美主义运动'(aesthetic

[113]　H. M. 卡伦：《艺术与自由》，第 696 页。
[114]　同上书，第 698 页。
[115]　同上书，第 699 页。
[116]　E. H. 贡希里希：《艺术的故事》，第 530 页。

movement）的一位领袖，那场运动企图证明艺术家的敏感是人世间唯一值得严肃对待的东西"[117]。

四　沃尔特·佩特

佩特（Waller Pater，1839—1894，图 6—13），英国著名的文艺批评家、作家，是 19 世纪末提倡"为艺术而艺术"的英国唯美主义运动的理论家和代表人物。

佩特认为艺术应该表现思想，但是他同时认为，"感觉"比黑格尔以及其他先验论的后继者们更有意义，感觉是万物对个性的影响，而且只有持有这种个性的人才能成为成功表现多种感觉的艺术家。佩特与罗斯金的研究领域相同，却得到了截然不同的结果。他认为艺术的意义和目标是其自身，"艺术是美的表达方式和方法"[118]。他宣称罗斯金极力倡导的伦理的抽象对于解释和批判艺术作品毫无作用。在他看来，"作品的'训诫'、'主题'或'故事'并不能体现艺术价值。作品与'生命'的关系也不能体现艺术的价值。正确的观点是：艺术作品就应该是艺术作品，即引起观众的共鸣"[119]。

1873 年，佩特把自己历年发表的关于文艺复兴人物研究的文章结集出版，命名为《文艺复兴研究》，该书再版后更名为《文艺复兴》。佩特的关于文艺复兴的观点是创新的："文艺复兴是一场多元但统一的运动的名称，在这场运动中，对才智和丰富的想象自身的热爱、对以更自由、更美好的方式设计生活的渴望，

图 6—13　佩特，《文艺复兴——艺术与诗的研究》封面，张岩冰译，广西师范大学出版社，2002 年

[117] E. H. 贡希里希：《艺术的故事》，第 530—533 页。
[118] H. M. 卡伦：《艺术与自由》，第 706 页。
[119] 同上书，第 707 页。

已然被感觉到，它迫使那些有着这些渴望的人找出理智和想象的快乐所产生的一个又一个的意义，并且指引他们不仅仅是发现这种快乐的古老且被遗忘的源泉，而且要由此预测一种新的源泉：新的经验、新的诗歌对象、新的艺术形式。这种感觉在12世纪末13世纪初有一个巨大的爆发。……在经历了漫长的直觉被碾碎的时代之后，在如此多的理智和想象的快乐之源实际上已经消失的真正的'黑暗时代'之后，这种爆发被恰当地称作一场文艺复兴，一种复活。"[120]佩特对这个时期感兴趣，因此，他将文艺复兴下延直到18世纪，"15世纪的文艺复兴之所以伟大，不在于它取得的成就，而在于它所设计的蓝图。许多它立志要做却完成得并不完美或有所错失的事业，在18世纪被称作'启蒙运动'的运动中，或者说在我们自己这一代完成了"[121]。佩特秉承超越历史的概念，将文艺复兴作为一种古典的再度觉醒，这不仅在温克尔曼和歌德身上很明显，也是维多利亚时期的英格兰的一种选择。

　　佩特是英国作家和艺术批评家里面最早撰文介绍和评价波提切利的人，比罗斯金"发现"波提切利要早两年。也正是因为佩特的努力，波提切利才在艺术史中被提升到一流画家的行列，他甚至在《文艺复兴》中用了一个章节来讨论波提切利。佩特认为波提切利是典型的幻想型画家，他的幻想与但丁类似，其艺术成就超越了乔托、马萨乔和吉兰达约，因为他们"所做的只是用或多或少的修饰来描绘外在事物的形象；他们是戏剧型而不是幻想型画家，而对面前的事物，他们几乎只是一些被动的旁观者"[122]。而"以波提切利为典型的天才，在材料成为思想、情绪、它自身形象的解释者之前，篡夺了材料的地位；出于这种兴趣，他们对材料既随便又不贴近，随意抛弃或者肢解，但最后又总是将它们重新组合"[123]。佩特随后总结道："除了那些伟大人物之外，还有一批艺术家有自己突出的技艺，通过这些技艺，他们把一种独特的、我们在别处无法获得的愉悦传达给我们；这些艺术家在整个文化中也有着他们的位置，这一点必须由深切体味他们的魅力的人来解说，而且正因为他们身上没有印上伟大的名字和权威的烙印，他们通常是一些满怀感情、非常勤奋并善于思考的人。波提切利就是其中的一

[120] 佩特：《文艺复兴》，张岩冰译，广西师范大学出版社，2002年，第3—5页。
[121] 同上书，第37页。
[122] 同上书，第72页。
[123] 同上。

员。"[124] 佩特还从爱伦·坡那里受到启示,后者读波德莱尔的作品时对探讨死亡与腐败产生了兴趣,佩特看波提切利的绘画也有同样的感受:波提切利笔下的维纳斯苍白的肌肤仿佛是笼罩着死亡的阴影。他也看到了文艺复兴的"两面性",不仅是我们通常所理解的积极向上、理性的时代,同时他还看到了文艺复兴对美和肉体快感的追求,对知识乃至罪恶的探索。

第五节 多元化的探讨

19 世纪作为西方历史进程中极富重要意义的一个历史时期,伴随着社会政治与经济文化的深度革新,对于艺术所拥有的重要意义的认识也在不断地深化。越来越多的人开始意识到,对于艺术的探讨,某种程度上可以揭示出社会发展过程中更多的本质问题。借助于艺术现象,人们可以找到对于历史、文化、视觉探索等相关问题的有力阐释。而借助于相关学科的研究成果,艺术也可以更加深刻地认识自己。在所有这些交叉探索的过程中,也许,人们正在一步步接近于艺术的真相、人类发展的真相。

一 布克哈特

布克哈特(Jacob Burckhardt,1818—1897,图 6—14),杰出的文化历史学家,重点研究欧洲艺术史与人文主义。在布克哈特的第一本书《康斯坦丁大帝的时代》(*Die Zeit Constantins des Grossen*,1852)中,他认为从 2 世纪中叶开始,罗马艺术退化到了"仅仅只是重复"和"内在的贫困"的状态之中,结束了 6 个世纪以来的西方世界有体系的美学发展。罗马人吸收并丰富了希腊艺术,将它传到了整个西方,他们的衰落根源于政治、经济和道德因素,这个衰落的过程在 3、4 世纪的艺术中被明显地揭示出来。尽管布克哈特认为基督教的发展并不是导致罗马艺术衰落的原因,但他也承认早期基督教艺术家并不像那些天才的异教徒一样优秀。早期基督教艺术只是粗糙的对于教义的直白宣传,艺术成为自身之外的有用

[124] 佩特:《文艺复兴》,第 82 页。

的象征。布克哈特相信叔本华的艺术的最高形式属于普遍真实的"崇高"领域。艺术家与他们的创造作品的能力是相称的，他们的作品会让凡人接近关于生命的超验意义。我们可以联系给予艺术生命的社会力量来历史地理解艺术，艺术也有其自己的"内部规则"，并且是站在历史之外作为衡量文明的普遍标准，尤其是文学，忠实地反映出文明的健康程度，如在长时间的衰落之中，在罗马的文辞和诗之中产生了可悲的日渐增多的语法技巧。

《意大利文艺复兴时期的文化》建立了布克哈特作为欧洲主要的历史学家

图6—14 布克哈特，《意大利文艺复兴时期的文化》封面，何新译，商务印书馆，2007年

的地位，成为我们定义文艺复兴的关键著作。他在书中没有直接论述艺术，因为他所关注的是一个时期的艺术与造就它的时代精神之间的联系，从这一点上来说，全书也是布克哈特对艺术反思的结果。通过他的标准，文艺复兴的意大利形成了与伯里克利的雅典相媲美的时期，也是在所有的西方文明中主要的创造性力量，布克哈特还第一次概括了文艺复兴发生的独一无二的政治环境，杰出的意大利产生了一场在风俗习惯、教育和艺术上都可以展示自己的文化革命。布克哈特强调文艺复兴的唯一性，它不只是古代的复兴，而是意大利的天才们联合起来征服了西方世界。虽然布克哈特在《意大利文艺复兴时期的文化》一书中尽量避免涉及艺术，但是在注释中出现了瓦萨里，在对待15世纪艺术的态度上，他也受到了瓦萨里的影响，他赞扬15世纪的艺术也是因为他将15世纪艺术视为走向16世纪艺术高峰的一个阶段。

《历史的沉思》最能揭示布克哈特和这种观点的联系，社会的真正价值必须用它们艺术的质量来衡量，他断言艺术是人类精神最杰出的和最高深莫测的创造物。布克哈特思索艺术生产在社会发展中不均衡的原因，却排除了伟大的教育所起到的作用，他认为大学专业化主要是提倡言过其实的无关紧要的东西，教育对

于天才来说没有什么作用。与文艺复兴时期相比，现代人由于信仰的缺失既不能产生也不能欣赏伟大的艺术。我们庸俗的厌恶与我们不同的一切就已经把当代密封成最为狭窄的并且在所有人类历史上最不具创造性的时代，艺术和诗在我们的时代处于最不幸的困境，因为它们在我们愚蠢之中没有精神家园。

布克哈特关于艺术史的观点依然给今天的历史学家们很大的影响，他关于文艺复兴的观点和关于历史的方法论仍被广泛地讨论。

二 丹纳

丹纳（Hippolyte-Adolphe Taine，1828—1893，图 6—15），法国史学家兼批评家。丹纳受 19 世纪自然科学界的影响极深，特别是达尔文的进化论，他试图用超脱自然的公正不倚的态度来解释和阐明艺术，认为世界上一切事物都可以解释，一切事物的产生、发展、演变、消灭都有规律可循，要用科学的方法来研究艺术："科学让各人按照各人的嗜好去喜爱合乎他气质的东西，特别用心研究与他精神最投机的东西。科学同情各种艺术形式和各种艺术流派，对完全相反的形式与派别一视同仁，把它们看做人类精神的不同的表现，认为形式与派别越多越相反，人类的精神面貌就表现得越多越新颖。"[125] 丹纳的哲学给 19 世纪其他理论倾向赋予学术特征，但是机械主义美学的各个方面也在此汇聚起来。

影响艺术的因素

《艺术哲学》包括五篇 1865—1869 年连续发表的研究论文，提出种族、环境、时代三大因素影响所有的物质文明与精神文明的性质面貌，艺术作品的产

图 6—15 丹纳，《艺术哲学》封面，Nabu Press 出版社，2010 年

[125] 丹纳：《艺术哲学》，傅雷译，人民文学出版社，1963 年，第 11 页。

生也取决于此，而产生伟大的艺术作品则需要具备两个条件："第一，自发的，独特的情感必须非常强烈，能毫无顾忌地表现出来，不用怕批判，也不需要受指导；第二，周围要有人同情，有近似的思想在外界时时刻刻帮助你，使你心中的一些渺茫的观念得到养料，受到鼓励，能孵化，成熟，繁殖。"[126] 艺术家及艺术对于社会习俗、法律和人种特征的依赖关系恰似作物需要依赖气候、土壤和天气一样，"艺术家本身，连同他所产生的全部作品，也不是孤立的。有一个包括艺术家在内的总体，比艺术家更广大，就是他所隶属的同时同地的艺术宗法或艺术家家族"[127]。丹纳研究方法的出发点在于认定一件艺术品不是孤立的，应找出艺术品所从属的某一因素，并且能解释艺术品总体。

艺术与模仿

丹纳认为艺术作品是一种模仿，当然这种模仿不是复制，这种不精确的模仿是有目的的，是为了表达其本质和主要特征，是为了使占核心地位的情感表现得更为清晰鲜明。他说："假定正确的模仿真是艺术的最高目的，那末你们知道什么是最好的悲剧，最好的喜剧，最好的杂剧呢？应该是重罪庭上的速记，那是把所有的话都记下来的。"[128] 因此"艺术应当力求形似的是对象的某些东西而非全部"[129]。艺术家也是其他个体中的个人，把他从这个混合体中模仿出的东西条理化和自由化。这种自由的东西不仅仅是艺术家的客观本质，也是一种伦理基调，是艺术家所处时代的艺术气候。

丹纳在对艺术家个体的理解上也呈现出机械主义的特点，认为人是一种高级动物；人像蚕儿作茧一样完善哲学，像蜜蜂筑巢一样创造诗歌；人的大脑和身躯、思想、情绪和器官组织只不过是同一客体的内部与外部形式，精神与道德的品质正像化学中化合物的作用一样，服从于同一规律。[130] 当艺术作品出现时，他便把它看成艺术作品，当艺术家出现时，他便把他们看成是艺术家，艺术作品和艺术

[126] 丹纳：《艺术哲学》，第137页。
[127] 同上书，第5页。
[128] 同上书，第17页。
[129] 同上书，第1页。
[130] H. M. 卡伦：《艺术与自由》，第618页。

家都没有美丑好坏之分，他从不摒弃任何艺术家，也不为任何艺术家辩解，当然他也认为并非所有的艺术作品都有同样完美的造诣或同样的价值，这一点是它们的艺术效力所固有的特性。

丹纳正确地考虑到艺术作品不是孤立的，因此要理解艺术作品就必须将其放到它所属的环境中，这里的环境包括同一艺术家的其他作品、艺术家所属的学派或集团，艺术家的艺术趣味形成的环境等。但他夸大了环境的作用，错误地认为环境就是艺术作品产生的原因，从而忽略了艺术家的能动作用。

三　左拉

左拉（Emile Zola，1840—1902，图6—16）是19世纪自然主义文学创作理论的代表，他受孔德的实证主义哲学、克罗德·贝尔纳的实验医学的影响很大。左拉宣称实验性小说就是把贝尔纳的思想从医学转到文学上得到的成就。正如贝尔纳揭示的人体的行为由恒定的规律支配一样，情感与理性的行为也受到恒定的规律支配。小说家的任务不是去评判一切，而是去理解一切，因此他运用科学的方法来记录一切事物，不忽视任何细节，甚至是污秽与丑陋。

左拉拒绝绘画在道德和艺术之间的某种依附关系，要求艺术作品不带有任何自身内在和外在的目的性。他把造型作品界定为一种形式，"一幅画说到底是一个形式，就是说它是线条与色彩的整体，它只不过是一个新空间的描绘"[131]。艺术

图6—16　马奈，左拉肖像，画布油彩，1867—1868年，巴黎

[131] 左拉：《拥护马奈》，谢强、马月译，山东画报出版社，2005年，第3页。

也要表达真实的大自然，在1880年的沙龙上，他高呼：关于自然的画好于学院派的画。美不是抽象的，美就是人类生活本身，在这个基础上左拉进一步认为艺术可以多样化，美没有一个绝对的标准，"艺术家可以随意建立标准"[132]，因为"艺术作品不是别的，而是纯粹的事实"[133]。左拉也并不是像人们认为的那样——他的自然主义只局限在"简单地置身于自然之中"和"成为自然忠实的模仿者"上，他认为艺术要探求真理，"对真理的探求是现代艺术家的特色。这种探求使他们能用不偏不倚、纯洁净化的眼睛观察自然，再现自然；这种探求还能使他们完全以自然气氛为作画手段；或者，无论如何也能使他们养成在自然气氛之中自由自在、无拘无束地作画的习惯"[134]。

四 龚古尔兄弟

龚古尔兄弟，是指埃德蒙·德·龚古尔（Edmond de Goncourt, 1822—1896）和茹尔·德·龚古尔（Jules de Goncourt, 1830—1870），法国自然主义作家。龚古尔兄弟厌恶"大众艺术"，认为"艺术在本质上是贵族的"，并用一生的时间来谴责美的庸俗化。他们赞扬巴比松画派对于自然的观察和理解，并认为特洛容、杜普雷等人知道怎样通过选择自然而不是从纠正它的组成部分来表现自然。龚古尔兄弟的观点不同于学院派理想主义的对于自然的观察，学院派理想主义既选择自然也纠正自然以达到比现实存在更完美的状态。龚古尔兄弟也用这种"选择"的观念阻止画家陷入"丑"和"自然本来的样子"的表现，并反对摄影和现实主义绘画。

龚古尔兄弟合写了《十八世纪艺术》一书，此书1857—1865年间初版时共十二分册，每一分册论述一位画家；后来略加增补，1881—1882年出了三卷版定本。该书的主要价值在于他们对画家做出了有见地的评价，往往用一句话来概括一个画家的特点，十分精辟。另外，龚古尔兄弟也引证了大量文献资料来勾画画家的艺术生涯，把艺术家的创作同社会环境联系起来，反过来，又从作品出发说

[132] 弗兰西斯·弗兰契娜、查尔斯·哈里森：《现代艺术和现代主义》，第43页。
[133] 同上。
[134] 同上书，第61页。

明当时的社会风俗。龚古尔兄弟强调观察，注重写实，艺术的生命就在于真实，而这种真实，甚至是指生活中丑陋的一面，"我们需要对真实，对活生生、血淋淋的真实作番研究"[135]。

五　戈蒂耶与商弗勒里

戈蒂耶（Theophile Gautier，1811—1872）与商弗勒里（Champfleury，1821—1889）将有关艺术的讨论引向了对形式问题的关注以及纯美学范畴，宣扬"为艺术而艺术"："可以不必说形式是为了形式，但的确可以说形式是为了美；抽象可以由各种观念加以解释，可以为各种学说服务，可以直接产生效益。"[136]

戈蒂耶认为美源于自由，并且不受任何事物的制约，而艺术是美的创造物，所以只有当它本身是自由的、自治的时候，它才能创造美。[137]他将艺术家与资产者相区别，"在法国，资产者就相当于德国的'腓力斯人'，指的是所有尚未入艺术之门或是不能理解艺术的人，不论他具有怎样的地位"[138]。资产者也"不喜欢美丽的、精巧的、高贵的、精神的或是诗意的东西，他们喜欢的是丑陋的、普遍的、乏味的愚蠢的东西"[139]。但是资产者却很乐意冒充艺术家，"他需要的是满是颜料团的草图，上面要一片混乱，粗制滥造，擦得乱七八糟，沾着调味汁，全是调味品。他非常害怕别人把他当做资产者"[140]。戈蒂耶所持的是一种浪漫的艺术概念，他既反对资产者的艺术也反对工人阶层的艺术，"工人们的诗歌实在令人失望"，戈蒂耶希望由艺术家们构成一个精英阶层。

商弗勒里为艺术做出的最大贡献，就是他写的关于杜米埃的专论《现代漫画史》。该书阐述了杜米埃漫画的价值："它出自天才人物之手，使我们不得不赞美他版画刻刀下阴影变化和灵动的笔触，他使石墨笔发挥了特殊效果，产生出意想不到的戏剧性的光线变化，在绘画的奇想中创造了宏伟、力量、风格、形体和运

[135] 罗新璋：《法国自然主义文学的先驱》，摘自柳鸣九主编：《西方文艺思潮论丛——自然主义》，中国社会科学出版社，1988年，第16页。
[136] 里奥奈罗·文杜里：《西方艺术批评史》，第173页。
[137] H. M. 卡伦：《艺术与自由》，第497—498页。
[138] 安娜·马丁-菲吉耶：《浪漫主义者的生活》，杭零译，山东画报出版社，2005年，第201页。
[139] 同上书，第201页。
[140] 同上书，第202页。

动感。这种喜剧感和漫画艺术生存在广阔的基地上,它不隶属于任何单独的国家或文化。"[141]

六 列夫·托尔斯泰

托尔斯泰(Leo Tolstoy,1828—1910,图6—17)在他的《艺术论》中,反对"为艺术而艺术"的观点和他那个时代流行的唯美主义,希望艺术的首要任务是道德的传达。

关于"什么是艺术"这个论题,托尔斯泰认为:第一,他希望展示出艺术不是什么。可以肯定的是艺术不

图6—17 托尔斯泰,《艺术论》封面,张昕畅等译,中国人民大学出版社,2005年

能被定义为精巧的技术,如果是因为喜爱技巧而忽视主题,就只能产生虚假的艺术。托尔斯泰也列出了四种产生虚假艺术的方式。首先是"借用":从前人的艺术作品中借用全部题材,或是借用前人的著名诗作中的个别特点,稍作改编,与一些附加的部分结合,构成一种看起来全新的东西[142];其次是"模仿",也就是堆积现实的细节,"在绘画方面,这种方法使绘画变成照相,而除去照相与绘画之间的区别"[143];再次是"感动":对外部情感的影响,往往是纯粹生理方面的影响[144];最后是"趣味":绘画、表演和音乐故意被安排,使它们"必须像谜语一样被猜测"。

托尔斯泰认为,视觉艺术易于接受虚伪的诱惑,技巧的训练很容易在绘画表现上起作用,但未来的艺术家更应该珍视主题。托尔斯泰将"艺术家的作品能获得丰厚的报酬以及由此而形成的艺术家职业化、艺术批评和艺术学校"[145]视为伪

[141] 里奥奈罗·文杜里:《西方艺术批评史》,第172页。
[142] 列夫·托尔斯泰:《艺术论》,张昕畅、刘岩、赵雪予译,中国人民大学出版社,2005年,第94页。
[143] 同上书,第96页。
[144] 同上。
[145] 同上书,第102页。

艺术产生的原因。生存的需要破坏了"真诚"这一艺术家最珍贵的品性，艺术批评的专业化发展导致了卖弄技巧，艺术学校的专业训练也是有害的，因为他们坚持训练学生模仿副本和模型，复制大师的主题并且遵循他们的技巧程序。

托尔斯泰将艺术的感染性视为区分真伪艺术的标志，"如果一个人体验到这种情感，受作者所处心境的感染，并感觉自己与其他人相融合，唤起这种心境的作品就是艺术"[146]。艺术是人类生活的必要条件之一，是人与人之间的交流方法。而且，艺术感染性的多少取决于三个条件："（1）所传达的情感有多大的独特性；（2）这种情感的传达有多么清晰；（3）艺术家的真挚程度，换言之，艺术家自己体验他所传达的感情的力量如何。"[147]

七　黑格尔

黑格尔（Georg Wilhelm Friedrich Hegel，1770—1831），德国古典哲学和美学的集大成者。艺术，在黑格尔看来是一种动态的构成过程，是赋予艺术形式以重要价值意义的思维过程。艺术不是对现实简单意义的模仿，而是在宗教与哲学性的思考中，意识自身的认识与被认识过程。黑格尔将真正的美定义为："美是理念的感性显现。"而根据不同的理念与意识，黑格尔又将艺术分为三种表现形式，即艺术是发展的三个过程阶段：形象压倒理念，客体压倒主体，以古代埃及、波斯、印度建筑为代表的象征型艺术；理念与形象达到自由完美协调，以古希腊人体雕塑为代表的古典型艺术；将现实与理念在古典艺术中的完美统一破坏，在较高阶段回到象征型艺术没有解决好的理念与形象对立，且最终理念压倒形象，以音乐为中心的主体艺术、心灵艺术所代表的浪漫型艺术。

由于使得绘画能够施展其手段的感性因素是延伸开来的平面、色彩和形状，因此，绘画要求主体全神贯注。这是因为通过以上因素来观照的客观事物的形式，已经不是实际存在的原型，而是一种精神改造后的艺术表现，绘画的内容核心也就成为艺术家的心灵，即"绘画以心灵为它所表现的内容"。由此，画家便可以将各种各样无限丰富的题材运用到其绘画表现中，但是题材本身于此却又是无足

[146] 列夫·托尔斯泰：《艺术论》，第132页。
[147] 同上。

轻重的，突出显现的主要因素是题材所体现出的主体性。绘画的内容核心是"艺术家主体方面的构思和创作加工所灌注的生气和灵魂，是反映在作品里的艺术家的心灵"。并且"这个心灵所提供的不仅是外在事物的复写，而是它自己和它的内心生活"[148]。使绘画达到完美，抑或使这种完美成为必然的，正是由各种情感所构成的、由精神灌注生命后的深刻的内容意蕴，而浪漫型艺术正是这种绘画表达的最为合理的载体。

绘画表现可以有两个极端，即两种表现方式——"一种是理想的，要表现的是普遍性，另一种却要按照特殊细节表现个别的东西"[149]。这是因为绘画的表现手段既有单纯的形状，也有颜色，并且处在造型艺术理想与直接现实中的特殊现象这两个极端之间的缘故。而绘画必然会发展到专注于单纯外在现象的极端，从而使内容无足轻重，而表现事物外貌的艺术手段成为兴趣的重心所在。

绘画与其他艺术的差异性，也是黑格尔极为关注的一个方面。首先，绘画可以通过外在形象来表现内心世界，而雕刻、音乐和诗歌却与其迥然有别。其次，绘画性的情境与雕刻性情境、诗性情境也是有着明确的界限的。绘画并不是通过面容和形象展示，使内心世界成为可见物，而是通过某一动作的个别情境，或某一具体行动中的情绪，对情感做出展示，使人加以认识。再次，绘画对性格特征的描绘方式，使其区别于雕刻和其他造型艺术理想。绘画不能把个性特征限制在理想性中，而是把偶然的个别具体的细节的全部丰富多彩性展示出来，按照特殊事物的偶然性来解释具体的人物。当然，这也并不排除理想性的因素或多或少地在绘画中出现。因此，在绘画里，特殊具体的人物形象便具有单独发挥作用的权利。艺术家应当抓住对人物性格、精神起标志性作用的特征，并对其进行着重展示，使观者领会到画面中人物的鲜明个性，看到于现实中不能领会到的生动活泼。

八　费歇尔父子与立普斯的移情理论

移情论美学是孕育成长于18世纪晚期欧洲浪漫主义运动的丰沃土壤之中的。

[148]《美学》第3卷，上册，朱光潜译，商务印书馆，1979年，第229页。
[149] 同上书，第238页。

这场影响深远的运动体现了人与自然万物之间相契和的状态，使得人们意识到自己可以进入物体中，成为自然物的一个组成部分，进而可以获得理解万事万物的一切变化缘由。在这一思想基础之上，出现了19世纪由德意志感觉主义美学家费歇尔父子所提出的移情论美学。

弗里德里希·费歇尔（Friedrich Vischer）美学理论的提出，主要是针对19世纪所盛行的形式主义美学。他认为，在形式主义的美学理论中，注意力全部集中于对画面里线条与色彩的独立性的认识，而置审美主体的感受于不顾的做法是难以达到对真正对美的认识与理解的。美，应当只有在移情的作用下，方才得以透过线条与色彩体现出来。唯有移情，才是使人经历并体验到审美快感的真正决定性力量。也只有在移情的状态下，通过情感的认同，主客体才得以实现完美的融合，物化的各种形式美才在与主观感受同一的情形下，真正显示出来。这就要求当对一个形式进行观察时，审美主体必须完全沉浸在该形式中。移情越彻底，主体与形式间的融合程度也就越高。如果主体做不到移情，或者在形式及观察过程中感到沮丧与拘束，形式就只能表现出丑的一面。

罗伯特·费歇尔（Robert Vischer）发展了其父的移情理论。他认为正是通过移情这一关键的心理要素，客观的审美对象变成了第二个自我，人们获得了审美的感觉。在移情的过程中，第二个自我投射到客观对象中，与之进行位置的互换，然后再抽身其外，此时对于审美对象形式的审美活动，便成为对第二自我的感受与把握。这是一个趋向于非理性的过程，是一种伴随着神秘感的主客体的完美融合。这种移情原则，使得客观形式在人的心灵中唤起了情感的和谐共鸣。因而，"艺术家就是作品的内容"。

立普斯（Theodor Lipps，1851—1914）对于移情理论并没有提出新的见解，而仅在于补充、扩展了费歇尔父子的观念。但因为他对该理论的表述较之费歇尔父子更为深刻，从而成为这一理论最重要的阐释者。他削弱了感觉主义与形式主义之间的偏见，以一种独有的对纯视觉问题的关注，将移情作用发生的依据限定在具体可感的视觉形式中，而非某种观念或哲学。在他的理论表述中，无生命的造型艺术都可以作用于人的心理感受，艺术作品没有主题与抽象形式的区分。借助移情，任何几何形式都获得了自己的特性，色彩也成为某种情绪的表现媒介。对象成为我自己，我自己也即对象，自我与对象间的对立完全消失，合二为一。

立普斯的理论，虽然有时由于他将一切感受视为从观者个人角度出发的强制性接受，而变得过于主观主义，但他将移情说在费歇尔父子手中仅仅涉及由此及彼的观念，发展为将几何形体作为审美经验的对象，从而使得一些理论家与艺术家意识到，将纯粹的绘画形式作为艺术表现对象是完全可以的。

在移情理论中，将审美主体移入视觉艺术对象的形式，从而获得愉悦的观点，实际上是一种对自我生命力的肯定与赞美。审美过程不再是由长时间的分析与冷静的思考所组成，而是来自于瞬间的主观性感受的投入。这种抛弃了功利主义的美的直观感受的获得，某种程度上更加接近于美的本质含义。而且，这种"将艺术家感觉的材料与构成艺术品的因素结合起来"的思想，在一些方面影响了德意志纯视觉理论的发展。

九　康拉德·费德勒与希尔德勃兰特的纯视觉理论

形式主义美学思想兴起于19世纪的德国和英国。德意志的代表人物是哲学家、艺术理论家康拉德·费德勒和雕塑家希尔德勃兰特。

费德勒（Konrad Adolf Fiedler，1841—1895）的理论有两种来源。一是康德美学；一是与两位艺术家——画家汉斯·冯·马列和雕塑家希尔德勃兰特的密切的思想交流与直观感受。他以对艺术家视觉形式创造过程的研究为基础，将康德以来的形式主义融入于视觉形式创造的心理分析中，将形式的客观化与其内在的精神目标加以调和。他的美学理论与传统艺术理论对哲学或美学体系的依赖全然分离，使得对艺术本质的认识生发于对艺术创造过程的探究。他与抽象化、理念化、概念性的艺术研究针锋相对，尤其反对黑格尔及其追随者们的美学思想，认为出自感觉经验的艺术并非如他们所言，是一种低于概念或哲学思考的人类活动，而应当是一种认识和把握世界的独立的活动类型。通过艺术的形式，同样可以达到对世界的理解与探究，而这一探究过程也是借助于视觉形式创作活动过程本身来完成的。在黑格尔理论体系中凌驾于艺术专门研究之上的哲学判断力，被拉下了神坛，而艺术探索世界的能力成为与哲学洞悉世界的能力所并列的类型。同时，他又将在汉斯·冯·马列与希尔德勃兰特创作中所发现的能够深入艺术创作心理进程的方式，放在了哲学的层面加以论述，从而与时人在推想和演绎下对

此类问题的回答方式拉开了距离。费德勒在对艺术家实践的观察中发现，艺术活动是一种特殊的人类思想的显现。要理解这种思想，仅仅靠科学的思维是难以深入其本质的。只有以艺术想象的方式来理解艺术本身，才是把握艺术本质的唯一途径。艺术家具有视觉方面的天赋，他们以视觉的方式来领会整个世界。他们绝非自然的模仿者，而是有着敏锐的艺术感受力、特殊的思想力量，以及理智的分析能力的形式创造者，创造着与自然界的新关系。而艺术的内容也并非简单意义上的存在之物，而是艺术家对这些事物的感受与把握。费德勒从康德哲学出发，得出艺术理论的核心之处——视觉形式创造是认识活动的独立自足的方式之一。费德勒也并未全然吸纳康德美学的概念，而是得出了一种类似于立普斯的物我一体化的结构，倾其力于视觉感受的分析。从而将艺术对世界进行的艺术性认识，并列为与科学理性认识一样的、独立自足的认识过程。

在费德勒以哲学和美学层面界定形式理论后，雕塑家希尔德勃兰特（Adolf Von Hildbrand，1847—1921）根据其理论，从艺术创作者的角度出发，写出了《造型艺术中的形式问题》一书。他强调了从感觉材料进行形式创作的基本原则，具体入微地分析了视觉形式结构产生的心理过程。在这一过程中，希尔德勃兰特再次论证了艺术家的视觉创造活动较之单纯的对自然的模仿活动，是一种更高境界的行为，是一种与自然平等关系的实现，是一个构形的过程。他认为艺术家应该恰当处理空间及平面要素，创造出一种清晰、稳定的视觉形式。这样，就应在二维的平面上将物体进行变形与简化处理，从而营造出一种视觉真实的错觉，使观者同样产生出三度空间的感觉。即画家或雕塑家所应做的，不是去再现一种三度空间或自然的立体感觉，而是要传达出一种安然处之的清晰稳定的观念。他将以空间为对象的视觉方式分为两种不同的可能性——视觉的方式与运动的方式，来阐释出三度空间中立体视觉的产生。"视觉的方式指在视网膜上直接获得平面图画的印象，动觉的方式指在眼睛肌肉的运动的参与下获得的感觉，前者是静态的、刹那间的视知觉，后者是通过一系列运动产生的视觉和动觉因素组成的更复杂的知觉。"[150] 这两种不同的表象形式，显然视觉的方式更具艺术价值，因其可以使观者从容不迫地实现统一图像的明晰效果。而这一信念的最佳视觉体现，便

[150] 阿道夫·希尔德勃兰特：《造型艺术中的形式问题》，潘耀昌等译，中国人民大学出版社，2004年，第4页。

是古典浮雕。可以实现立体物象的视觉，便是浮雕式的视觉。在浮雕中，离观者最近的面被放在了最前面，其他形态成为基础，逐层递减呈现出来。而以这样的视觉法，以最前面为基础，可以很好地辨认出物体的立体性。此外，观者要把握住这种视觉形式的整体结构性，还须与审美对象保持一定的距离，从而得以在瞬息间获得整体性的感受。浮雕的感受之所以比圆雕更具精神方面的纯粹性，即是因为在处理较为复杂的三度空间的关系时，知识因素必然会干扰纯视觉形式的实现，从而使得圆雕的体量感以及三度空间性掩盖了视觉形式整体的结构关系。由种种表述可以得知，所谓"纯视觉"的理论，即是指"在'远看'时，仅有两个维度（平面）的因素产生的三维空间物体的观念"[151]。

　　从移情说到纯视觉理论，以及形式主义美学，均对后来的艺术家产生了巨大的影响。之前的抽象概念为心理学意义上的理论所取代，从而使艺术摆脱了哲学附庸的难堪地位，也从一般的美学中得以独立，成为诸多探索人类精神的方式之一。其后的艺术家们，在吸纳形式主义美学原则的同时，也吸纳了视觉心理的概念，出现了将艺术史研究上升至哲学角度的李格尔、形式主义的代表人物沃尔夫林，以及强调感觉主义的沃林格等人。

[151] 阿道夫·希尔德勃兰特：《造型艺术中的形式问题》，第4页。

第七章
20世纪美术理论

引 言

 如果非要勉为其难地用一个词来形容20世纪的特性的话,那么"革命"这个字眼可以说是最佳候选之一。翻开20世纪艺术史这本大书,就宛如置身于一场轰轰烈烈的革命大串联的战场之中,爆炸性的、震撼性的、颠覆性的场景随处可见,而艺术家和理论家们的矛头不仅指向艺术领域中的每一个惯例、每一个传统,更是直捣艺术这个母体本身。一开始人们讨论和变革的是艺术的技法、目的、主旨和价值,这一切虽然已将传统艺术变得有些面目全非,但至少还是在艺术领域自身的框架之中"煽风点火"。但到了后来,哲理性的思辨伴随着语言哲学和后现代主义的潮涌,更将"艺术"本身当做标靶。于是,"艺术"是否存在、能否存在都成了问题,而对这些问题的极端答案,要么是"艺术根本不存在",要么就是"艺术将要死亡",甚至连死亡的具体时间都已被某些艺术家和理论家敲定了。但不幸(抑或幸运?)的是这些答案似乎都错了,艺术长河仍在流淌,而在这里,我们将着重考察的,就是这五彩斑斓的河流中激昂或潜藏的种种思想。

 与人类其他实践领域相比,在艺术领域中做出了种种变革的首先是艺术家,然后这些变革才为批评家、理论家和史学家们所梳理、分析和研究,并得出相应的理论阐述。因此我们首先要考察的是艺术家们自己的言论,这些言论虽然不甚系统,感情浓郁而缺乏理性,而且显然次于艺术作品——毕竟艺术家的主要任务是拿出好的作品,而不是发表高见宏论,但它们依然具有重要的价值。

第一节　艺术家和艺术流派

在 19 世纪和 20 世纪的转折点上，有很多熠熠生辉的艺术群星，其中最重要的当数后印象派中的三大家：塞尚、高更和凡·高。塞尚所引发的立体主义，高更所引发的原始主义和凡·高所引发的表现主义一起构成了 20 世纪上半叶主要的艺术形态。"后印象派"是艺术批评家弗莱在 1911 年的时候给这股艺术潮流所起的名字，现在看来多少有些脱离史实，因为这三个人本身就很难归于某一单独的流派，而且他们的艺术所展现的风貌与印象派也是大为不同。但借着"印象"二字，我们仍可以看出他们的共有特性——不是像印象派那样试图捕捉画家对自然的印象并摹写于画布之上，而是将世界变成自己的艺术印象。虽然这三位大师的艺术理念彼此不尽相同，但他们有着一个共同的信念：艺术家对自然的反映比再现自然更有价值。从这些话语中我们确实读到了艺术革命来临的气息，但真正的颠覆性的举动，还有待后来的艺术家们完成。

世纪之交和第一次世界大战期间的第一个主要的欧洲前卫艺术运动是野兽派，鲜艳、明亮、狂放的色彩是野兽派艺术家们的标志；用色完全反叛了古典传统理论和技巧，融入了艺术家个人的主观体验。野兽派艺术家的领军人物马蒂斯对此有准确的见解："我们对绘画有更高的要求。它服务于表现艺术家内心的幻象。"而对于传统的教条他是这样看待的："美术学校的教师常爱说'只要紧密靠拢自然'。[1]我在我的一生的路程上反对这个见解……我的道路是不停止地寻找忠实临写以外的可能性……"野兽派在色彩和情感上的交织和迸发，深刻影响了后来的表现主义等流派（图 7—1）。在 20 世纪初，另一股激情来自未来主义。未来主义体现的是发端于 19 世纪的极端理性主义和激进主义思潮，它将速度和工业化——时代前进的隆隆步伐——表现到画布和雕塑之中，并用一种砸烂一切的狂热姿态宣告传统事物的"死亡"。听听未来主义的领袖人物波丘尼的宣言："重要的是对'和谐'、'趣味高雅'等术语的专横统治进行反抗。这些都是过分具有伸缩性的词语，借助它们来毁坏伦勃朗和罗丹的作品是轻而易举的……艺术批评家是无用的或有害的。……必须彻底扫除一切发霉的、陈腐的题材，以便表现现代

[1] 转引自瓦尔特·赫斯：《欧洲现代画派画论选》，第 50 页。

图 7—1　马蒂斯，舞蹈，1910 年

生活的旋涡——一种钢铁的、狂热的、骄傲的和疾驰的生活。"[2]这确实是一种超越自然的艺术，但这种超越走到了另一种极端，因此当人们后来看到一些未来主义者加入了法西斯的阵营时，也并没有感到太大的意外。

与这两个艺术运动时期大致相当的还有立体主义，正是它构成了西方艺术史上的又一个转折点，在它之前可能只有文艺复兴的"自然观"在艺术观念史上的意义能与之相当，而在它之后也只有抽象艺术可以算得上是另一道分水岭。立体主义暗暗继承了自后印象派以来的主观主义思潮，以激进的姿态——想想毕加索笔下的妓女和安格尔笔下的贵妇——打破了文艺复兴以来占据主流地位的艺术观点，即艺术是对自然的模仿，可谓是文艺复兴以来最重要的艺术革命。总而言之，立体主义的关键一笔在于对透视法的革新，它通过对物体的分解和多角度的描绘，使物体呈现出多视点观察和多时态并举的效果，对时空特性的表达做出了重大创新，甚至有人认为这暗合于物理领域的伟大革命——相对论。作为立体主义乃至 20 世纪艺术中当仁不让的主角，毕加索的观点尤为重要，他给新艺术定下了这样的基调："自然和艺术是两件不相干的东西，不可能变成同

[2] 转引自《世界美术》1986 年第 1 期，邵大箴译，第 12 页。

一件事。通过艺术,我们表达出什么不是自然的这个观念。"[3] 那么传统上的自然在艺术中反映出的美又如何呢?毕加索回答:"学院派在美感上的训练是一种欺骗。……帕特农神庙、维纳斯女神、水仙少年的美都是谎话连篇。艺术不是美学标准的应用,而是本能和头脑在任何法规外所感应到的。"[4] 许多立体主义画家都论述了立体主义的内在理念,例如格里斯说过:"立体主义不是一种风格而是一种美感,甚至是一种精神状态。"[5] 而布拉克则更为直接地阐释了立体主义的手法与精神之间的联系:"我无法将一个女人所有的自然美都描绘出来。我没有这种能耐。没有人有。因此,我必须创造出一种新的美,以线条、容积和重量综合后在我眼前显现的美,而且通过那种美来诠释我的主观印象。"[6] 显而易见,撇开具体的技法不谈,这些基本理念已是当代艺术观念的重要组成部分之一,不仅是许多艺术运动——例如构成主义、纯粹主义和旋涡派等——的起点,也是现代艺术的一个起点。

第一次世界大战的爆发宣告了乐观理性时代的结束,而随之而来的第二次世界大战更是将整个世界拖入了灾难的深渊。战争不仅是20世纪中叶的世界性主题,也以独特的方式影响到了20世纪的艺术。随着原本单纯的理性主义与进步论的破产,依附于这种理性主义的那些主观思潮也退到幕后,悲观代替了乐观,迷茫代替了憧憬,而正常的艺术探索的心态也遭到了不同程度的扭曲。表现主义在欧洲的流布,以及达达艺术和超现实主义的兴起就印证了这些。

严格地说,20世纪的表现主义潮流肇始于19世纪80年代,而在1905年时就出现了第一批成熟的表现主义团体——法国的野兽派和德国的桥社,并且德国的表现主义高潮随着1911年蓝骑士出现于慕尼黑而到来。但我们仍将表现主义放在这里论述,这是因为直至战后,表现主义才遍及全德乃至扩散到欧洲各处。表现主义用扭曲和夸张等手法表达艺术家个人的思想感情,融合着战时以及战后的非理性主义思潮。蓝骑士(Blauer Reiter)的领军人物马尔克说过:"我们这时代的任务可怕的艰难处,是在于我们对付今天千百万头脑里混乱思想,首先只能通过自己生活的孤立,和保持自己任务的纯洁,来重新恢复纯洁。……

[3] 转引自契普:《接踵而至的理想》,吉林美术出版社,2000年,第92页。
[4] 同上书,第101页。
[5] 同上书,第107页。
[6] 同上书,第87页;译文有改动。

图 7—2 蒙克，呐喊，1893 年

艺术愈宗教化，它就愈有艺术性。"[7] 从这段稍显混乱的话中，我们不难看出那种"混乱"以及企图依靠（同样虚无的）"宗教"来拯救艺术的迷惘。蒙克的《呐喊》（图 7—2）是人们熟知的关于苦闷和彷徨的代表作，画家认为"通过人的神

[7] 转引自瓦尔特·赫斯：《欧洲现代画派画论选》，第 185 页。

经、内心、头脑和眼睛所表现出来的绘画形象就是艺术"。[8] 主观的思想几乎已经完全击败了客观的自然，而理性消失之后的那种苦闷和彷徨的主观也就宣泄在了画布之上。

达达代表了另一种宣泄——嘲讽、挑衅和愤世嫉俗。杜尚不仅用小便池（图7—3）狠狠打击了"资产阶级的艺术家们"，还打击了跟风而上的

图7—3　杜尚，泉，1917年

"前卫艺术家们"；他不无得意地说："……我使用现成品，是想侮辱传统的美学。可是新达达却干脆接纳现成品，并发现其中之美。我把瓶架和小便池丢到人们的面前，作为挑战，而现在他们却赏识它的美了。"[9] 达达反对和反讽的，不仅是传统，更是当下；不仅是尊奉自然的传统，更是艺术本身。将现成品纳入"艺术"，这是达达对艺术领域做出的最重大的贡献——如果达达艺术家们认同所谓的"贡献"的话。另一方面，非戏剧和话剧形式的表演和行为也成为艺术家族中的一员，虽然行为艺术作为一个成型的流派到战后才开始浮现，但在达达这里它已开始崭露头角。总而言之，第一次世界大战所引发的幻灭感和虚无感在这里表达得淋漓尽致，而反传统艺术就这样走到了反艺术的地步。杜尚准确地表达了这种消解："达达派极端反对绘画的物理性方面。它所取的是形而上学的态度。"[10]

超现实主义给出了另一种形而上学的沉思，它着力表现的是"荒诞"，是一种不可思议的、甚至令人绝望的情境。当然，相比起达达的虚无，超现实主义在精神上要更现实一些，这个艺术思潮的目标在于释放出潜意识中的创造力。就艺术家们的作品而言，这种创造力是毋庸置疑的，例如达利流淌的钟面和马格里特置空的人体早已是现代艺术的典型物象之一。达利言简意赅地论述过这种艺术形

[8]　转引自《世界美术》1981年第2期，毛良鸿译，第17页。
[9]　转引自杨身源等编：《西方画论辑要》，第630页。
[10]　转引自迟柯编：《西方美术理论文选》，四川美术出版社，1993年，第816页。

态:"这是'非理性知识'的自发方法,它以虚妄联想和解释的、批判的和有秩序的具体表现为基础。"[11]这种态度妙就妙在将"虚妄"和"秩序"联系到了一起,艺术表现既如梦幻,又仿佛是真实的存在。超现实主义的另一位巨匠恩斯特描述得更为具体一些:"如果人们说,超现实主义者是一个不断变换着的梦的世界的画家,这就不应该是说他们画下他们的梦来(这样,就是朴素的、描述的自然主义了)……而是他们在物理学的或物理上完全实在的(超现实的)、尽管还未确定的外在和内在世界里,自由、勇敢和无拘无束地活动,记录下他们在那里所见的和经历的……"[12]

从宏观而言,这几个艺术流派依然在继续着 20 世纪艺术发展的主脉络,它们之后,艺术运动更是此起彼伏,但这其中的地理上的大转变是我们首先要关注的。第二次世界大战之前,艺术的中心一直都在欧洲,例如文艺复兴的时候在佛罗伦萨,18—19 世纪的时候在巴黎,等等;这既是传统使然,也是因为"新大陆"的时代还没有到来。然而这个情况在第二次世界大战后发生了根本性的变化:战争使欧洲大陆受到重创,而本土几乎没有受到影响的美国则实力大增,成为世界的新霸主。战火的蔓延使许多欧洲艺术家都流亡美国,而美国本土的艺术家也迅速地成长起来,在这多种因素的作用下,纽约成为新的世界艺术中心。而让"美国艺术"的大旗首次迎风招展的,就是抽象艺术。抽象艺术是一个非常宽泛的概念,从 19 世纪末期开始就有许多艺术家从事着此类艺术实践,康定斯基(图 7—4)是新世纪第一位著名的抽象艺术家(当然,这还是在欧洲)。康定斯基的艺术理念极大地影响了后来的抽象艺术发展,例如他颇为惊世骇俗地说:"客观物象损害了我的绘画。"[13]这已经是一个由自发变自觉的宣言。后来他又非常明确地论述过抽象艺术的价值:"抽象画家接纳他的各种刺激,不是从任何的自然片断,而是从自然的整体,从它的多样性的表现,这一切在他内心累积起来,产生出作品。这个综合性基础,寻找一个对于他最合适的表达形式,这就是'无物象的'表达形式。抽象的绘画比有物象的更广阔、更自由、更富有内容。"[14]这样的思想或显

[11] 转引自吕澎:《欧洲现代绘画美学》,岭南美术出版社,1989 年,第 246 页。
[12] 转引自瓦尔特·赫斯:《欧洲现代画派画论选》,第 186 页,译文有改动。
[13] 转引自《美术译丛》1981 年第 1 期,第 12 页。
[14] 转引自瓦尔特·赫斯:《欧洲现代画派画论选》,第 131 页。

或隐地支持着许多艺术家在这条激进的道路上走下去。到了 1960 年左右，抽象主义成为西方现代艺术的主流和标准，而纽约则是其艺术中心。同时，抽象艺术成为美国艺术的代名词，标志着美国艺术在世界艺术领域的最高峰。从行动绘画到大色域，从硬边到光效应，无数的美国艺术家在此领域做出了伟大的贡献。行动绘画的创始者波洛克说过："我不靠素描或色彩速写来作画，我的画是直接的……"[15] 而罗思科则用玄学味道的语言来解释他的大色块："我们运用大面积的形，因为它具有明确、肯定的力量……它们可以消灭幻象，把真实显示出来。"[16] 纽曼的作品可谓是美国式抽象表现主义的典型代表，因为这些画着实在

图 7—4　康定斯基像

太现代也太抽象了——大部分都是单一的相同的颜色，只有一些细细的垂直线打破画面，甚至连抽象所需要的具体形式都已取消。但纽曼的言论却奇特地将这样的无比现代的画作，与最古老的人类心性联系了起来："我们重申，应该解放人类对崇高的追求，对绝对情感的欲望……我们创造的是自足的形象……我们要把我们自己从曾经统治了画坛的对回忆、联想、怀旧、传奇故事以及神话的追求的束缚中解放出来。我们不需要从基督、人类或者'生命'中创造出一个教堂来，我们从自己的情感中创造教堂。"[17] 无论人们对抽象艺术有什么看法，我们都得承认抽象艺术是自立体主义以来的又一道分水岭，它标志着艺术观念的完全转向，此后大多数的艺术流派要么是它的继承者，要么就是它的反对者。

　　波普艺术就是它的反对者。波普不仅不抽象，甚至比传统的具象还具象——它有时候直接将真人塑像摆上了艺术舞台。波普的根源在于达达，但它不像后者那样虚无避世或是咄咄逼人，而是将现实世界以直接翻版的形式呈现于艺术之中，把通俗报刊、流行歌曲、超市中出售的罐头和真人般的雕塑结合在一起，以

[15]　转引自《美术译丛》1985 年第 3 期，汪刚柳译，第 39 页
[16]　转引自 Claude Marks, *World Artists 1950–1980*, HW Wilson, 1984, 第 757 页。
[17]　同上书，第 611 页。

旁观者的状态看待消费主义的"盛世"。罗森奎斯特直接将艺术和生产联系到了一起:"我在他们厂里散步。看到60码长的啤酒瓶画和60码宽的通心面色拉画,我思忖着是否是墨西哥道德壁画放错了地方。我决定在这里工作。"[18]奥登伯格说得更直接:"一件东西是蛋卷、冰淇淋还是馅饼,我并不很关心……如果我知道我所做的事不能扩展艺术的疆界,我就不会去干。"[19]如其所言,艺术的疆界现在真正地与日常生活渗透到了一起。波普艺术的中坚人物沃霍尔言明了日常物品的美学价值——即艺术价值:"我画的总是我认为是美的东西——这些东西你每天接触,却丝毫不加以注意。"[20]同时我们要注意到,波普艺术虽然发源于欧洲,但它却是纯正的美国制造,它的背后是战后繁荣的美国经济。英狄安纳在回答记者的提问——"波普艺术是纯粹的美国货吗?"——的时候,具体地阐明了这一点:"是的,美国味几乎渗入了每件波普艺术作品的骨子里。……其形式无非是蛋糕、汽水、汉堡包、投币点唱机等等,这是美国的神话。"

美国的艺术神话仍在继续,当然,欧洲作为艺术[21]的传统圣地,也从战痛中站了起来,加入了这次热闹非凡的大合唱。20世纪70年代以来的艺术根本无法用几句话或几页书来描述——哪怕仅仅是概括。在此我们只能择其一二而言之。从20世纪70年代以来,行为艺术也在风起云涌之中。它与达达有着极深的关联,是达达注重表演、诗歌朗诵与偶发[22]行为的精神后继。顾名思义,行为艺术的特性在于以行动的方式来表达其艺术形式,配合传统或现代的绘画、雕塑、装置等,能营造出多种多样的艺术表现方式。正因为其自由度很高,所以颇受现代艺术家的欢迎。著名的行为艺术家博伊斯说过:"行动艺术、偶发艺术和激流派会释放出新的能量,这种能量能在许多不同领域间创造更好的联系。"[23]确实如此,行为艺术糅合了几乎所有艺术门类,它将绘画作为布景,用话剧的方式来演出,伴以音乐合奏,而装置和雕塑则是不可或缺的成分,现场摄影和录像也是艺术整体

[18] 转引自 Claude Marks, *World Artists 1950–1980*, 第751页。
[19] 同上书, 第642页。
[20] 同上书, 第880页。
[21] 转引自迟柯主编:《西方美术理论文选——古希腊到20世纪》, 第838页。
[22] 前引文, 汉语中的"行为艺术"可以指代两种艺术形式, 即偶发艺术[Happening Art]与表演艺术[Performance Art], 二者的不同之处在于前者的特点是重视自发性、偶然性与观众的参与性, 而后者通常是经过仔细规划的, 不强调与观众的互动。
[23] 转引自 Claude Marks, *World Artists 1950–1980*, 第82页。

之一。但这些新的艺术也让人们（包括普通大众、艺术批评家和理论家以及艺术家自己）的怀疑和反思到了一个新的高度：如果随便拿一个肥皂盒也算艺术品，如果胡乱在街上疯跑也算艺术行为，那么"艺术"这玩意到底是什么？

很快概念艺术的出现让大家再一次陷入了巨大的混乱和争吵之中。阿纳特在一堵白墙上写了一行字（而且这行字用的还是最普通的字形，也就是说，连平面设计都算不上）："KEITH ARNATT IS AN ARTIST"（阿纳特是一个艺术家）。于是这就是他的艺术作品了，于是他也就成为艺术家了，如果我们愿意承认的话。问题是到底有多少人会承认呢？后现代的解构大刀终于肢解了艺术，"艺术"的存在与否都成为问题。许多人竞相宣布艺术的终结，艺术家兼理论家埃尔韦·菲舍尔于 1979 年 2 月 15 日在巴黎蓬皮杜国家艺术文化中心的小展厅中剪断了一条绳索，并就此宣布："艺术的历史终结了。……从此，我们进入了事件的时代，后历史性艺术的时代，以及元艺术的时代。"[24] 至于那些以比较"温和"或隐晦的方式来否定艺术本体存在的各类艺术作品和艺术行为，就更是数不胜数了。另一方面，从 1980 年代开始，汉斯·贝尔廷和亚瑟·丹托等理论家也纷纷从各自的理论立场出发，宣布艺术的终结。但以如此极端的先锋姿态来试图穷尽艺术的可能性，他们所得到的成果，与他们所造成的混乱是一样的多。在朴素的古典自由主义的理念下，多元化始终被视为一种有百利而无一弊的至善，还没有多少人能对其做更进一步的反思。

一 立体主义

对 20 世纪艺术的发展方向造成最重大影响的艺术运动，应该算是立体主义。像印象主义一样，它也给艺术世界提出了同样复杂的问题：究竟什么才算是反映现实？可想而知，涉及立体主义的艺术家们对这个运动的意义有着不同的理解，批评家为了厘清其定义，着重点也各有不同。问题在于，这个艺术运动的著名领袖人物毕加索和布拉克自己都没有给过解释。很快地，不同的人把立体主义解释成了不同的东西，这个名称几乎指向了所有新鲜的艺术思想甚至哲学思想。正是

[24]　此事例见汉斯·贝尔廷：《艺术史终结了吗？》，常宁生编译，湖南美术出版社，1999 年，第 290—291 页。

它的内在含义的多样性才造就了它的重要性，因此我们必须重视它的传播与扩展的过程；但我们也必须批判性地对待它的来源，并且小心地来阐释其多样性。

毕加索是一个学院派画家的儿子，在少年时代就已经展露出绘画方面的天赋和才华。他于1900年移居巴黎，时年19岁，很快便以描绘波西米亚生活的优雅的表现主义画作而声名鹊起。但他刻意保持着与野兽派画家的距离，努力吸收多种多样古怪另类的风格：塞尚、高更、中世纪雕塑以及非洲艺术。他的这些努力在其成名作中达到了顶峰——这幅画他本来意欲取名《哲学兄弟》（The

图 7—5 毕加索，亚维农的少女，1912 年

Philosophical Brother），但最终定名为《亚维农的少女》（图7—5），作于1906—1907年。它最初的主题是描绘两个男人走进妓院，这是一种象征性的观念，但毕加索慢慢将其整体性的表现主义的变形，浓缩到对独立女性人物的令人震惊的处理上来。这几个女人被刀锋般的平面切割得支离破碎，脸则如非洲面具一般，似乎想在丑陋上压倒其他一切，直到今天，效果依然惊人。一方面，她们可以被看做是反映了波德莱尔关于妓女的一段文字中的文学形象："潜伏在文明之中的野蛮。"但另一方面，我们可以感觉得出，毕加索已经触及了男性对女性的矛盾心态的最深处的精神之源——欲望和恐惧的混合体——此时此刻，在维也纳，弗洛伊德正开始进行这样的解释。

随后几年，立体主义到了下一个发展阶段。毕加索从这种强烈的表现主义风格转移到对再现传统的更为严格而理智的探索中，这是对图像的存在方式的更深层次的研究。这些成果在1910—1912年间的大量画作中得到了最佳体现，这些画作是与布拉克进行密切合作的产物。画中的人物形象依然离散，但所用手法不再是充满着强烈的激情，而是饱含理智：艺术家像一位科学家一样，严格地分析着块面结构的分割和布局，协调着多种元素的"并时"发生。它在意义上也比晚期塞尚的作品更为积极，这些画作支持着它们自身独立的真实性，它们阻碍着我们轻易地辨认其中的人物形象；它们的存在同时被确定，也被否定。我们得关注我们自己的感知和思考过程，并被迫以这样的方式超越其表面。

这种类型的画作产生出了渐渐被认为是现代艺术的固有特性的困惑和迷茫，但现在有着越来越多的、更具自我意识的艺术家和批评家能够欣赏他们。下面就让我们看看历史上的一些著名的评价。

立体主义画家让·梅占琪（Jean Metzinger）是属于第一批尝试解释立体主义目标的人。梅占琪认为，这种新的绘画，是为了努力克服"视觉欺骗性"：毕加索并不否定客观物体，他只是以自己的才智和感觉去描绘它。他将视觉感觉和技术感觉结合了起来。他在试验、理解、组织：绘画不是变换，也不是图解，我们要在其中冥思出某种理念和总体图像在感觉和生活中的对等物……塞尚给我们展现了存在于光之真实性之中的形式，而毕加索带给我们的是心灵之中这些真实生活的物质记录……

梅占琪认为，对于我们主观经验的真实性来说，立体主义绘画也是真实的。

另一方面，毕加索和布拉克的朋友——诗人萨尔曼则认为他们"试图探索存在的真实图景，而不是观念的真实化——这通常是情感的东西——我们就是这样理解它的"。毕加索后来的文字表明，"我们想通过艺术来表达这样的观念：自然不是什么（What is not nature）"，这显然摆明了一种艺术客体的极端独立性的思想。布拉克晚些时候则把立体主义的目的视为"不是重新构筑轶事性事实，而是构筑图像性事实"。他坚持道："一个人决不能仿造他想要创造的东西，除非内心坚信，否则不可能有确定之物。"

画家格莱兹（Albert Gleizes）与梅占琪一起给出了一份最接近于立体主义宣言的文章——《论立体主义》（"On Cubism"），发表于1912年。为了建立起运动的系谱，他们从库尔贝开始，赞扬他为现实而奋斗，虽然没能理解到"为了显示一种真实的关联，视网膜所呈现出的数以千计的表象真实，如果没有经过哪怕最细微的智力操控而被接受，我们就必须牺牲掉它"。塞尚则识破了印象主义的"荒谬"及其纯粹表象的先入之见，他向我们展示了一种"深入的现实主义"，证明了绘画不是"用线条和颜色来模拟客体的艺术，而是给我们的本能以造型性的意识的艺术"。

格莱兹和梅占琪宣称："我们自身之外并无实体，除了感觉与个人精神取向的一致之外，并无实体。"虽然他们并不怀疑周遭世界中的客体的存在，但他们坚持认为"客体在我们的心灵之中生长出的图像，是我们的确定观念的唯一保证"。绘画不仅是单独的视觉输入，还包括我们的"触觉和运动神经的感知"，甚至包括"我们全部的机能"。绘画这种行动，涉及我们整体上的"个性"："构图、对比、设计，这些都可以简化至此：即由我们自己的行动来决定形式的动态。"有人说立体主义想要捕捉到"本质的形式"，这是错误的：一个客体并不仅有一种形式，"意义领域有多少种划分，它就有多少种形式"。虽然立体主义者是在寻找本质，但他们是以他们自身的主观性在进行寻找。

此文章最显著的特点之一是它的好斗姿态，它以咄咄逼人的自信，坚持认为艺术家必须发挥其自身独特的力量。艺术家应"强行地将他的视觉"，他的"集成的可塑的意识加到"公众头上。"绘画的最高目的是接触大众，但不是以大众的语言，而是以其自身的语言，这是为了感动、统领、引导，而不是为了被理解。"成为艺术家，是一种困难的，却是尊贵的、从极端意义而言是救赎性质的训练：

"它将在我们自身中实现我们的目标：净化人性。"立体主义者，真正的现代艺术家，面向未来的艺术家，"将在自身心灵的图像中改造现实，因为只有一种真理，那就是我们的真理——当我们把它强加给所有人的时候"。

批评家雅克·里维拉（Jacques Riviare）也是属于未来主义理论中的先觉者。他在1912年的著作中强调了立体主义绘画中的感知现实主义（perceptual realism），认为它突出的是本质和表象间的差别，但同时避免了其中的理想主义暗示："绘画的真正目的在于再现客观事物本身的真实存在；这就是说，再现因我们的观察方式所造成的差别。"立体主义给予我们客观事物的"可感的本质""在场"，这就是为什么它塑造出的图像并不类似于其表象……正因为光线和形状这些东西，阻碍着客体表现它们的"真实"存在，立体主义更改了自然的布光。立体主义画家们用更为微妙和更为平等的排列方式，取代了天然而不公平的光源和形状的排列方式：他把整个平面分割成了无数的阴影，这些阴影原本只聚集在某些地方。他倚着某些亮部的边缘来放置阴影，使细小的阴影遍布画面，这就使客体每一部分各自的倾斜和辐散都显著起来。

透视法是感知的另一个"非本质"属性，立体主义画家们也已经找到了许多方法来"纠正"它。里维拉敏锐地察觉到，立体主义强调的是视觉经验的暂时性："与人们通常的想法不同，视觉是一种连续性的感知行为。在我们能明了一个单独客体前，我们必须综合视觉的各种感知情况。"

而另一方面，诗人兼批评家阿波利奈尔更为强调这种新艺术的概念特性，而不是它与客观世界的关联方式："立体主义与旧有艺术流派的差异在于：这不是一种模仿的艺术，而是一种倾向于创造创新的概念的艺术。"它是"一种描绘独创性的画面布局的艺术，而构成布局的元素借自于观念中的现实，而非视觉中的现实"：

> 绘画的目的保留着一直以来的观点——即取悦于眼睛——而新潮艺术家们的作品则要求我们，得从我们习以为常的自然景观之中找到新的乐趣。这就涉及了一种全新的艺术……[25]

[25] Guillaume Apollinaire, *On the Subject of Modern Painting*, published in Les Soirées de Paris, 1912.

他因此认为，立体主义必能满足象征主义者们所追求的"纯粹艺术"之梦。

不仅仅是艺术家和理论家，甚至艺术商业圈子中的人们也有自己的见解。卡恩韦勒是一名画商，也是艺术潮流的热心观察者，他自己在 1915 年写了一本论述立体主义的思维敏锐的书（即《探寻立体主义》[*The Way to Cubism*]，1920 年出版）。他将大部分注意力集中在毕加索和布拉克身上，致力于解释他们的画作是如何一步步进化的。关键的转折点发生在 1910 年夏季，当时，毕加索"穿越了封闭的形式"；从那时起，绘画不再被认为必须去再现客体的"表皮"，也不必与客体的纯粹表象联系起来。毕加索意识到"眼中视网膜的不同位置使我们可以（正如它在做的一样）'触摸'到一定距离外的三维客体"，而他所发展起来的这种绘画模式"有可能去'再现'客体的形式和它们在空间中的位置，而不是通过视错觉的手段去试图模拟它们"。绘画包含着作为"激励"的"形式的模式和细微的真实细节"，但这仅发生在凝视的过程中，仅发生在形成其连贯整体的"观察者的心灵之中"。理解到这一点后，卡恩韦勒宣称，立体主义可以使客体看起来比任何的错觉性绘画都更明晰，更有力量。

卡恩韦勒借用 18 世纪的感知理论来支持他的观点。在评论立体主义的绘画策略——把所有的形式缩减为一组数量有限的视觉标志——时他说道："人类创造出的每一幢建筑，每一种产品都有规则的线条。在建筑和应用艺术中，立方体、球体和圆柱体是永恒不变的基本构形。它们并不存在于现实世界之中，直线也是如此。但它们的根源在人类的心灵深处；它们是客观感知行为的必要条件。"简单的几何构形是"我们视觉的类目"，他们是康德所相信的先于感官感知的所谓先验知识的明证。

1910—1912 年间，毕加索和布拉克合作得非常紧密，以至于他们宣称再也无法把他们的工作分开。这样的合作，为艺术实践提供了新的范例：它打破了认为艺术是独特性和个人感知的产物的传统观念——而这恰恰是格里兹和梅占琪渴望去加强的态度，并认为艺术应被视为某种类型的劳动。在他们的画作的笔触中，展现出了某些相同的观点：生硬、无差别，从塞尚的画中而来，但更为无个性，更富于机械品质。布拉克曾从事过房屋油漆匠和室内装修工人，他很喜欢在画中使用房屋油漆匠的技术，例如用梳状刷在湿油漆上推动来创造出木质颗粒感。他机敏地混淆着"高等"艺术和"低等"艺术，以及艺术和工艺之间的差别。

与毕加索和布拉克对工作的新态度有所联系的，是他们对材料的新态度。他们开始部分地采用碎纸片来组构图像，包括各式各样的纸张、报纸、活页乐谱、印刷图像、票据和标签等。这样的实践后来被称为拼贴。卡恩韦勒属于最早一批认识到这个成就的意义的人，通过它，"绘画在揭示一个美丽的新世界——这一次是在招贴画中，显示了窗户和商业符号，而这些东西在我们的视觉印象中扮演着非常重要的角色"。无论如何，从更深的层次而言，拼贴可以当做一种手段和器具，扩展从立体主义绘画以来的对再现的批判。通过破坏艺术作品和身边日常物品之间的差别，它打开了在艺术和生活之间的一种新的交换类型的可能性。他认为艺术并不是从无到有的创造，而是即兴创作或拼凑物品（bricolage）的一种形式。这样，它就使得艺术家和工人之间的区分更为复杂化了。

将立体主义的含义运用于拼贴之中，这就很容易地将之扩展到三维物体上。毕加索的《吉他》（*Guitar*，1912，图7—6）以金属碎片和电线装配而成，如同他的二维作品一样，是在玩弄再现的传统，而其中对材料的掌控，可能更具启发性。虽然它并没有以任何明显的方式将非洲雕塑集合进来，但它依然是毕加索对非洲艺术意蕴的成熟的反思的产物。非洲艺术将眼窝处理成突出的圆柱体，这一点深深地震撼了毕加索，他在处理画中吉他的音洞的时候，也采用了类似的原则。但还有另一个更为深奥的原则——总体上的视觉符号的任意性。卡恩韦勒在后来的一篇文章中清晰地阐释了这个概念，而他的评论可能是同时代批评家中关于立体主义的意义的最敏锐的洞见了："这些艺术家离开了模仿的立场，因为他们发现，绘画和雕塑的真正特性在于，它们是一种稿本（script）。这些艺术产品是外部世界的符号、标志，而不是以一种或多或少扭曲的方式来镜像地反映外部世界。一旦发现了这一

图7—6 毕加索，吉他，1912年

点，造型艺术（plastic art）就从错觉风格的本质性束缚中解脱出来了。这样的伪装以其纯粹性带来了这样的信仰般的概念：艺术的目标是创造符号。"

尽管大多数的同时代者把非洲艺术看做是"原始"或"野蛮"的象征，尽管毕加索在其早期作品中对非洲艺术的借鉴也是出于同样的态度，但他还是逐渐明白了其中的差别：对于当时看起来就是一些愤怒的标志的东西，他却告诉他的朋友萨尔曼，非洲艺术是按照理性逻辑规划的（raisonnable）。立体主义作为对视觉再现的批判性艺术，它所做的，就类似于符号主义者如马拉梅（Mallarme）以语言所做的；通过对符号的任意性进行重新识别，立体主义的艺术纲领类似于由皮尔士（C. S. Peirce）和索绪尔（Ferdinand de Saussure）发展起来的语言学理论——这些理论成为了现代符号学的基础。

二 未来主义

在19、20世纪之交，未来主义对新时代作出了最非凡的回应。意大利诗人马里内蒂（F. T. Marinetti）于1909年在巴黎贴出了一份宣言，宣告了这个艺术团体的诞生。马里内蒂号召完全地、暴力地否定过去：关于诗歌和艺术的所有传统观念都是陈腐不堪的，图书馆和博物馆只是坟墓，必须摧毁——"我们正站在历史的最高点！为什么我们要回头看，要到什么时候，我们才能闯入不可能性的神秘大门？"现代生活是动态的，能量和运动就是它的个性形式，而这一切在力量和速度中体现得尤其注目。我们可以从马里内蒂的一段文字中，体会到"现代生活"和"工业技术"给艺术家们带来的激荡的心绪：

> 我们将歌颂那些为工作、为享乐、为骚动而兴奋发狂的人们；我们将歌颂那些现代大都市中的多姿多彩、跌宕起伏的革命浪潮；我们将歌颂被欢跃的夜的激情笼罩的兵工厂、被炽烈的电子月光照亮的造船厂；那贪婪的火车站，大口吞噬着深紫色的滚滚烟尘；仿佛盘亘在云端的工厂，烟尘环绕；桥梁如伟岸的运动员跨过河流，在太阳下闪耀着刀锋的光芒；四处冒险的蒸汽船雄藐远方的地平线；低声嘶吼的汽车在道路间弋驰，如千万钢马铁骏由电线所缰，纵横驰骋；还有那不凡的飞机，螺

旋桨在风中急速作响如旗帜飘扬，高声欢呼如人群痴狂。[26]

上面的文字描绘的便是现代生活的美丽，而且它特别强调了工业技术。意大利的工业化进程较为缓慢，人们敏锐地感受到了突然而至的现代化的挑战，而马里内蒂的思想不但在国内特别受到热衷于展望未来的诗人和艺术家的欢迎，同时还传播到其他国家，例如他曾在1910年访问过的俄国。未来主义诗人和艺术家的阵营很快遍布欧洲。

那些为马里内蒂的思想所触动的意大利艺术家们开始尝试在他们的作品中表现运动自身的特性，例如用强有力的线性节奏和色彩对比来创造出抽象的动态图案（图7—7）。特别是从1910年开始，一系列的宣言探索着对未来主义的绘画进行定义，随后还出现了大量论述未来主义雕塑、建筑、音乐和电影的文章。

然而，未来主义对于技术和工业的不切实际的热情，却危险地转变成为对暴力的称颂："我们将歌颂战争——世界上唯一的保健法——军国主义和爱国主

图7—7 波丘尼，城市的兴起，1910—1911年

[26] 马里内蒂：《未来主义宣言》，意大利《费加罗报》，1909年2月20日。

义……"像这样的情绪化表达提醒我们，现代性所带来的压力常常是暴力温床，而将这样的暴力的脾性培养出来，似乎可以视为对现代世界的挑战的一种合适的回应。许多未来主义者都欢迎第一次世界大战的爆发，而此次战争的那些幸存者们（包括马里内蒂自己）后来也都投向了法西斯主义的怀抱——这其实并不令人吃惊。朝这个方向思考的人，并不仅仅是未来主义者，例如在英国，聚集在《冲击》（*Blast*）杂志下的那一批"旋涡主义"支持者们（其中包括诗人庞德 [Ezra Pound] 和艺术家兼作家刘易斯 [P. Wyndham Lewis]）也都支持相似的观点，并最终倒向了法西斯主义。

三　风格派

风格派可以被视为是立体主义和神秘主义的合奏。蒙德里安（Mondrian）是这一艺术风格的领头人物，对他而言，立体主义产生了抽象绘画的一种宏伟而精确的形式。同时他认为，在写作中发展他的思想是非常重要的。在他的一篇早期文章《绘画中的新造型》（"The New Plasticism in Painting"，1917—1918）中，他表达了某种理性立场，而且终其一生，他都在不断地推敲和精炼着这个立场。文章以"唯心论者"的倾向开始，这在许多方面与康定斯基（Kandinsky）的观念相似，也是受到黑格尔的影响。蒙德里安宣称，现代文化是一种客观的历史性的发展过程，朝向更高级的精神性实现。"今日的有教养的人们渐渐地脱离了自然之物，而他的生命变得越来越抽象。""科学和艺术都发现了，并且使我们注意到这样的事实：时间的方向是一个强化的过程，是从个体性向普遍性，从主观性向客观性的进化，它朝向事物和我们自身的本质。"

此过程在艺术中展现为一个朝向抽象化的过程，从专注于客体的艺术，发展为专注于客体之间的关联的艺术，最后发展为纯粹专注于此关联自身。真理的最高表达就是"平衡的"或"等价的"关联，它是"属于我们心灵之本质特性的普遍性、和谐性和整体性的最纯粹的再现"。蒙德里安在他的绘画中以一种垂直和水平间的单纯的"原始性"关联的戏剧化形式，表达了这样的平衡（图7—8）。因此他的抽象形式，意图指向所有特定形式的超越性："通过建立一种确定的相互关联的动态律动，并排除任何特定形象的形成，就能创造出无人物形象的艺术。"

超越了"形式的障碍",新艺术可以保证自己是"纯粹造型性的"。此过程是不可避免的,"特定形式的文化已在走向终结。而确定的关联的文化已经开始"。这是所有创造性活动的顶点:"摧毁特定形式,仅仅是在始终如一地坚持所有的艺术一直在做的事情。"

摧毁特定形式的一个结果,就是破坏各种艺术间的差异:"新的精神,必须出现于所有的艺术种类之中,无一例外。"

图7—8 蒙德里安,红、蓝、黄的构图2号,1930年

蒙德里安认为:"在未来(可能是很遥远的未来),这个后果将使我们走向艺术的终点:艺术成为与我们的周遭世界相分离的事物,成为真正的造型实体。但这个终点同时也是一个新的起点。艺术不仅将继续前进,也将越来越充分地实现自身。建筑、雕塑和绘画的统一,将创造出全新的造型实体。"

蒙德里安与一群荷兰艺术家、建筑师和理论家一起,定期为《风格》(*De Stijl*)杂志投稿。这些人受到其观点的影响,也寻求着将这些思想——将这些他们所理解的立体主义的经验——应用于作为整体的综合环境之中。他们的努力成果之中最杰出的例子,是家具设计师和建筑师里特维德(Gerrit Rietveld)的工作。

四 包豪斯

立体主义的思想不仅仅浇灌出了(平面)视觉艺术之花,而且带来了建筑和设计领域的累累硕果。在德国,立体主义的经验被集中到关于建筑以及建筑在现代社会之地位的独立思想体系之中。1907年,一群激进的建筑师和设计师创建了德意志制造联盟(Deutscher Werkbund),他们的理念在于宣扬追随着罗斯金和莫里斯所构想的建筑和手工艺的复兴,但同时强调新材料的潜力,对大规模生产技

术将更为积极的态度。1919年，他们中的一员，格罗皮乌斯（Walter Gropius），被任命为魏玛一间新的艺术学校——包豪斯的校长，他在那里建立起一套雄心壮志的体系化的课程结构，意欲将艺术学院中的"理论化"倾向与艺术和工艺学校中的"实践化"教育相整合。他强调了由画家（特别是立体主义者）所发展起来的设计原则的重要性："现代绘画打破了旧有传统，并揭示出无数的教导，等待着我们应用到实践之中。但到了未来，当感知到新的创造性价值的艺术家们，已在这个工业世界得到过实践训练，他们将迅速有能力意识到这些价值。他们将迫使工业来为他们的理念服务，而工业也将获取并利用他们的全面训练。"

直至1933年被纳粹强行关闭的短短几年中，包豪斯成为创造性革新的非同寻常的、丰富多产的实验室，其影响遍及整个世纪。1926年，学校迁至德绍，其教学楼系格罗皮乌斯自行设计（图7—9）。1927年，马克思主义者迈耶（Hannes Meyer）成为教学主管，他鼓励在建筑方面实行严格的功能主义的教学方案。密斯·凡·德·罗（Ludwig Mies van der Rohe）于1930年接管包豪斯，则更关注于古典美学价值。他在第二次世界大战爆发前的最后关头移居美国，协助建立起了包豪斯原则体系，这是后来被称为建筑中的"国际风格"的基础。包豪斯还催生

图7—9　格罗皮乌斯，包豪斯校舍，1926年

了20世纪最富于创新性的工业设计的大多数领域：家具、纺织品设计、图案设计（特别是广告）和舞台设计。

另一个顺应立体主义原则的建筑师是勒·柯布西耶（Le Corbusier，1887—1965，原名C. E. Jeanneret）。他曾与立体主义画家奥尚方（Amedee Ozenfant）合作，这段早期共事的经历对他的理念的形成甚为关键。他们曾于1920年开始一起出版杂志《新精神》（*L' Esprit Nouveau*），以此为载体宣扬他们所谓的"纯粹主义"的理论立场。他们坚信，"人类心灵的最高愉悦是对秩序的体悟，而最伟大的人类满足感是在此秩序中进行合作或参与的感悟"。勒·柯布西耶继续在其建筑设计中应用此原则，成为20世纪最富影响力的建筑师和建筑理论家之一，也是"大规模生产型房屋"和城市规划的先锋。他的著作《走向新建筑》（*Vers un Architecture*，出版于1923年，但搜集了早期的大多数文章）强调了机械的功能性逻辑和伟大建筑的原则之间的对应关系：把希腊庙宇、汽车或远洋定期客轮的照片并排放在一起，就能理解这一点。好的现代设计，应是一种对新技术和古典理念的理性融合：它的社会助益效果就在于能帮助人们适应现代生活条件，他认为"房屋是人们生活于其中的机器"，同时能够抑制会导致革命的精神的动荡。1925年发表的《未来的城市及其规划》（"The City of Tomorrow and its Planning"）本质上是对他的"瓦赞计划"（Plan Voisin）的辩护，后者是一个城市规划，试图用一个现代城市的混合体来代替巴黎市中心，它就像包勒的伊萨克·牛顿纪念碑（Cenotaph for Isaac Newton）理念一般充满了激进的理性思想，而且令人难以置信。这个规划也显示出了理性主义的局限性：保守派奚落其为反对城市的历史特征而喷出的愤怒之火，而改革派批评其为独裁主义之腔调。

五 达达

宏观地来看，达达主义和超现实主义之类的艺术运动，也是对立体主义情境的回应。昔日的艺术之都巴黎渐失生气，取而代之的、被作家和艺术家所关注的是苏黎世、纽约和巴塞罗那现代艺术的走向也发生着转变，这把艺术家推向了更为激进的方向，逼迫他们去探究新的价值和方法。就像未来主义——而不像立体主义——达达主义和超现实主义不仅仅是一个艺术运动；它们是针对生活本身的

全面的策略：它们包括对非理性主义的培养，虽然就其自身而言这只是一个有限的手段，而不是针对腐坏的理性这种已普遍深入人心的毒药的一种策略上的可操纵的解毒剂。实际上它们作为对理性的系统化的"批判"，作为宣扬和扩展启蒙运动方案的尝试，可以被视为一种反理性的高度理性化的形式。浓墨重彩而又持续不断的理论化活动，在两个运动中都扮演了重要的角色，而且从各方面来看，他们在理论中展示出的宏伟目标——特别是超现实主义者们的——比他们的艺术作品要令人印象深刻得多。

在中立国瑞士，聚集着大批富于责任感的持异议者和逃兵役者，其中有德国诗人许尔森贝克（Richard Huelsenbeck）、巴尔（Hugo Ball）及其妻子、乐池演艺人亨宁斯（Emmy Hennings），他们在苏黎世组成了一个团体。早在1916年，巴尔和亨宁斯就组建了一个夜总会，希望能将那里变成国际进步主义文化的绿洲。他们还辛辣地将之命名为伏尔泰歌舞小酒馆（Cabaret Voltaire），以纪念这位伟大的启蒙运动思想家——伏尔泰曾被迫移居瑞士，以躲避其祖国法国的审查制度和牢狱之灾。

这个小酒馆也是一座艺术画廊和实验剧场。巴尔和团体的另一位成员崔斯坦·扎拉（Tristan Tzara）都非常熟悉未来主义诗歌和表演艺术，同时非常喜爱"同声"诗歌和"传播主义"（Bruitism）噪音诗歌。这个团体很快就将他们的活动引申为"达达"——这是小孩子对木马的叫法，而在法国，这也意味着反复出现的想法或妄想。后来，许尔森贝克和扎拉声称，他们是从字典里胡乱捡出这个称呼的。这个标签刻意地避开了以"主义"为结尾的词汇的做作，表明了一种嘲讽艺术的态度——甚至对时下的现代艺术也如此，这种感觉可能源自这样的一个念头：应该与艺术保持一定的距离。团体中的一名成员让·阿尔普（Jean Arp）在战前也是一名立体主义艺术家，他倾向于把"艺术"视为人类"错误的发展进程"中的"帮凶"。他曾"依据偶然性规律"来制作他的拼贴作品，朝地板上扔撒纸片，并按这些纸片随机落在地上的形貌来黏合它们。他所采取的方法，似乎已大大超越了毕加索和布拉克对通常与艺术制作相关的特权——将艺术作品视为人类理智决定的产物仿佛是一种绝对不能动摇的理论立场——所持的拒绝态度。但阿尔普允许"自然"在他的创作过程中插上一手。他的方法其实与启蒙主义的美学原则一点儿也不冲突，哪怕在最进步的现代艺术中，其合理性也是虚无而贫瘠的，而

他认为自然能为这种合理性提供另外一些东西。从某些角度而言，贝尔也是一个神秘主义者；他没有将他和朋友们所尝试的新的方向当做反艺术，而是将其视为一种新型的艺术："我们正在寻找的艺术，可能是以前所有艺术的钥匙；这把所罗门王的钥匙，将打开所有的神秘之门。"扎拉的解释则没有那么自负："达达主义是深陷于欧洲脆弱的框架之中的；它依然是在放屁，但从现在开始，我们要以五彩缤纷的颜色来放屁。"

战争结束的时候，德意志帝国政权垮台，有一段时间，似乎德国会迎来一场像俄国一样的革命。在柏林，有一个持激进政治见解的艺术团体用"达达主义"来作为他们的战斗口号。对他们而言，反对传统艺术，与反对一个以重商主义的中产阶级趣味为主流的社会体系是息息相关的。该团体的主要发言人之一就是许尔森贝克，对他来说，旧时尚意义中的"艺术"给人的感觉，就变成了中产阶级伪善的"一场超级诈骗"、"一个道德安全感的寄居所"。在这些艺术家看来，达达主义是政治行动的基本模式。许尔森贝克走得更远，他声称"达达是德国的布尔什维克"。他和团体中的另一名成员豪斯曼（Raoul Hausmann）一起撰写了一份宣言，要求成立"一个由所有有创造力和有思想的男女基于激进的共产主义信念所组成的国际革命大联盟"，还有"将同声诗歌宣讲为共产主义国家祷文"。

柏林达达的鼓吹者们像寻求政治指导一样，转向新苏维埃联盟寻求艺术事宜的指导。"艺术死了——塔特林（Tatlin）的机器艺术万岁。"这就是他们的口号之一。他们把拼贴作为首要的媒介，将其从一种认真思索再现之本质的小众艺术类型，变成了大众传播的有力工具。许尔森贝克称拼贴为"新的媒介"，认为它："指向我们力所能及的范围内的绝对的不证自明的事物，指向自然和纯真，指向行动。这个新的媒介，与同声性和传播主义有着直接的关联。像绘画这样的艺术，一直保留着关于遥不可及的现实的象征，随着新的媒介出现，它真正地迈开了决定性的一步，我的意思是，它开始一步步地从地平线跨到了前台，它开始参与生活本身。"

使用其他的图像（即照片）来制作拼贴，这种技术叫集锦照相术。艺术家可以使用大众传播工具，特别是广告等技术来制作图像，对抗传统价值。在这里，工业机器、资本大亨、裸体女人、各类文字信息，包括颠覆性的信息等图像，都混乱地拼凑于画面之中，好像艺术能够被而且实际上已经被掏空了一般。此

外，柏林达达也为戏剧和表演艺术做出了重要的贡献，最好的例证就是布莱希特（Bertolt Brecht）的剧本和理论声明。

在其他地方，达达主义并没有做如此彻底的政治转变。战争结束的时候它波及了巴黎，扎拉确立了自己的领导地位和主要发言人的地位。他组织了许多活动，类似于苏黎世的情况，而且——尽管他宣称"我们不知道什么理论"——他还投入到宣言写作的战斗之中。他宣称："有一个伟大而否定性的破坏性工作等着我们去做，我们必须做做清洁，打扫干净。"但这个工作不仅仅是破坏，它的目标是"确保个体的清洁"。虽然他坚持认为达达主义的根源在于"这个落入土匪手中的世界的那种咄咄逼人而彻底的疯狂"所带来的"恶臭"之中，但他还是敦促着进行缺乏一致性计划的政治活动：

> 达达一点儿也不现代。它更多的具有一种冷漠的佛教般的性质。达达用人工制造的彬彬有礼掩藏了事物，这是从魔术师的脑袋中飞出来的蝴蝶所形成的茫茫雪花。达达是静止僵硬的，从不理会激情。你会说这是一个悖论，因为达达恰恰都是通过暴力行为来宣扬自身的。是的，那些沾染了破坏欲的人的行为，总是暴力的，但邪恶地坚持着询问那个源源不断而又步步紧逼的问题——"为了什么？"终将使这些行为变得无用而虚妄，而留存下来的、占据核心的东西是冷漠。但根据同样的确信的理由，我也将保留相反的主张……[27]

这里面的杰出艺术家有毕卡比亚（Francis Picabia），他有着法国与拉丁美洲的混合背景，在抵达苏黎世之前，分别在纽约和巴塞罗那度过战争时期，战后到了巴黎，他非常厌恶对艺术传统的尊敬，给出了达达艺术中最刻薄的表达：一只绒毛猴子做着猥亵的手势，爬上了一块木板，上面有这样的说明："伦勃朗像""塞尚像""雷诺阿像""静物"。

与达达有关的人物中，最复杂而又最富影响的是杜尚。杜尚是一个非凡的智力全才，他深入研读过象征主义诗歌，是一个作曲家，同时是国际象棋冠军。他

[27] Tristan Tzara, "Lecture on Dada", translated from the French by Robert Motherwell, *The Dada Painters and Poets*, New York, 1922.

的作品对材料的运用与组合独一无二、引人入胜，涉及大量的主题：例如，早在1913年，他就开始试验利用偶然性来创作作品，往地上丢许多长长的细线，并把获得的图案作为其他作品的度量标准。与他对度量的任意性的感悟并驾齐驱的是他对语言的任意性的感悟。他和那些象征主义作家一样，对双关语有着相同的兴趣。

杜尚一开始是一个立体主义者，但又极端不满于他所谓的"绘画的精神性方面"："我对理念的东西感兴趣，而不仅仅是视觉产品。我要再一次让绘画为心灵服务。"1913年他制作了一件《装置物体》，在一把凳子上简简单单地放了一个自行车轮子。但很快他就走得更远了，开始使用一些捡来的东西，如瓶架等，不经任何修饰，就宣布这是他的作品。1917年在纽约的时候，他展出了一个背面朝前放置的便池，命名为《泉》（*Fountain*），还有一个涂鸦似的签名"R．Mutt"。正如他所预期的，这东西引来了如潮怒评。它被藏了起来，很快就失踪了，而杜尚发表了一封公开的投诉信，这是他闹剧的高潮："Mutt先生是否亲手制作了这件《泉》，这并不重要。他'选择'了它。他使用了生活中的常用物品，摆出来，使它原本的用途意义消失于新的标题和新的观念之中——他为这个物品创造了新的思想。"

杜尚开始将这些用捡来之物制作出的作品称为"现成品"（readymade），它们对艺术的当然观念所造成的激进的挑战，远甚于立体主义的拼贴。毕加索和布拉克在他们的技术背景下所重新定义的关于创造性作品的概念，被缩减为这样的简单举动：挑选一个物品，将其称为艺术。这样的物品使得所有的传统美学趣味资源都毫无用处，它们仅仅依据贴在它们上面的标签，就下赌注宣称它们应被视为艺术。通过威胁着要完全地填平"艺术"和"生活"之间的鸿沟，它们看来要把所有意义上的"艺术"类型都置空，但同时它们又以新的方式展现出自身的丰富性和复杂性：它们将我们对特定的物品的规范的品质的注意力，转移到了由观念、语言、制度和文化因素所组成的整片广阔的星空上来，而后者正是我们处理物品时所依据的条件。《泉》确实是对这片诸因素之星空的一个尖酸刻薄的注解，在它的不敬的表达方式和深度方面，它甚至超越了马奈的成名作。

杜尚的充满讽刺意味的机械布置作品，其创作灵感源自大部分来自于象征主义文学和戏剧的先例。这些文学和戏剧使杜尚将机器视为对人类身体及其功能的

图 7—10　杜尚，大玻璃（被单身汉剥光了衣服的新娘），1915—1923 年

一种离奇的、荒谬的喜剧式反映，而不是将机器看做乌托邦的预言者。当然，这个类比的可逆性是其中的关键：人类的身体就像机器。尤其令杜尚乐不可支的是用机器模拟性功能，反过来，就是人类性功能的机器特性。所有这些兴趣最后都集中在一部名为《大玻璃（被单身汉们剥光了衣服的新娘）》（*The Great Glass [The Bride Stripped Bare her Bachelors]*, *Even*，图 7—10）的谜一般的装置之中，这一装置创作于 1915—1923 年。杜尚后来给出了一种解释评注——这是依据象征主义传统来写的解释，但它的作用仅仅是让这件作品更神秘、更多义。

六　超现实主义

超现实主义是一些艺术家与达达对抗而产生的另一股艺术潮流。卷入了达达主义中的那些战后出现的法国诗人，其中一些很快开始不满于此运动的进展方向。由布列东（Andre Breton，1896—1966，图 7—11）等人所领导的杂志《文学》（*Litterature*）周围聚集起一个团体，他们认为扎拉的辩论太过于"消极"，感到有必要持一种更富建设性的——换句话说，更富有明确的批判性的——策略。布列东致力于 1922 年组织一场大型的知识分子会议，但被扎拉和他的同伙破坏了，这次分裂的结果，导致了达达主义的迅速瓦解。1924 年，布列东与达达分道扬镳，开展他们自己的运动，并从阿波利奈尔那里借来了一个术语，称之为"超现

实主义"。他们创办了一本新杂志——《超现实主义革命》(*La Revolution Surrealiste*),公开宣扬他们的诗歌、批评和理论观点。

同年,他们还单独发表了一份宣言,这是第一份超现实主义宣言。布列东抱怨"逻辑统治下的"生活的贫乏,体验着"在一个越来越难于逃脱的笼子里来回踱步"。而矫正此状况的唯一方法,就是激发"想象力",这是心灵的非理性的能力。"如果我们的心灵有如此的深邃、饱含着奇异的力量,能从表面上补充它们,或者,能对它

图7—11 布列东像

们发起一场胜利之战,那么我们就有无数的理由去捕捉它们——首先要捉住它们,然后,如果需要的话,让它们屈从于我们理性的控制。"我们必须试图使心灵的两个方面达到和谐,"梦想和现实"将它们融合为"一种绝对的现实,超现实……"

当诗人和作家踏上这个和谐之旅时,所用的工具称为"自动"写作。布列东自1919年就开始了这个实验,它是在写作的过程中完全放松意识控制所造成的效果。布列东称其为"纯粹表达的新型模式",允许诗人追溯"诗性想象的源头",反映出"思想的真实的功能"。但自动主义(automatism)不仅仅是一种文学技术,它具有一种深层次的治疗效果。它将使我们去理解"先前被忽略的关联的特定形式的超越性现实";它"将坚决地摧毁一切其余的精神性机能,以自身的功能来代替它们,解决生活中所有的首要问题"。因此,超现实主义是个人自由的工具,也对社会整体进行改革。布列东预见到它的终极效应,是以"一种崭新的道德"来代替当前主流道德,而后者是"我们所有的困苦和磨难的根源"。他相信,它因此也有助于治疗人性中痛苦的创伤,在这个意义上,布列东对艺术在革命中的角色的定位,与席勒是大不相同的。

自动主义的实践操作,是从精神疗法中演变而来的。布列东也将"想象"与

弗洛伊德所描述的"无意识"联系了起来：这是一个不被承认的欲望的领域，心灵从童年早期开始，就想尽一切办法来压制它，但它却迂回地从梦中、从语言的闪失中、从精神疾病中展现出来。布列东曾在一家诊所工作，医治那些在战争中患上了所谓的"弹震症"（shell shock）的伤员。他研读了弗洛伊德的著作，甚至在 1921 年，还去维也纳拜访了这位伟大的医生。弗洛伊德的无意识概念，给超现实主义者提供了一种不同于达达所强调的偶然性的东西——也使他们能超越象征主义者，去进一步探索个人经验之中的更为深入复杂的部分。如果说——如我们在上文所述——象征主义是"为了复活非理性而采取的一种现代策略，一种技术"，那么超现实主义则应是对此技术的精炼和提纯。哪怕布列东对弗洛伊德的原理的实际理解和应用是有限的，他所协助发起的这个运动，也将肩负起更大的使命——将精神分析中激进的和纷扰的理论洞见整合到艺术之中。

　　自动主义只是达到超现实的途径之一。另一种方法，是通过一些令人惊异的、难以想象的词语排列，来创造出一种"绝妙的"效果。这种绝妙就是文学的基础，而布列东尤其要指出的是：超现实主义者所参与的作品，不仅仅是象征主义的和浪漫主义的，还包括各种类型的童话故事，甚至包括但丁和莎士比亚的作品。他的小说《那德亚》（*Nadja*）出版于 1928 年，他在其中探索了由古怪的词语排列和发生于城市生活之中的偶然事件所构成的"绝妙的"暗示性关联，这是境遇的独特诗歌，是他所谓的"客观的偶然性"。他也很快地认识到，超现实主义应该涵盖一整套从总体上体验客体世界和我们的物质境遇的新方法。就像与精神分析的结合一样，超现实主义的这个方面，也对当代艺术造成了持续的影响。

　　布列东对这个运动的热情，变成了一种独裁般的控制。那些过于偏离他的教条的活跃的超现实主义者，就要冒着被排斥——或者按他们的说法，被"开除教籍"的危险。在定义或重新定义运动的目标和原则的过程中，他经常苛刻地批评那些他认为是背叛了运动的人。他宣称超现实主义具有革命的潜力，因此自然引起了马克思主义者的关注，他们倾向于将其视为自我放纵的堕落形式。无论如何，布列东一直都信誓旦旦地宣称超现实主义是一种革命实践。他参加了共产党，并于 1927 年将超现实主义的革命改成为革命服务的超现实主义。1929 年，他发表了第二份宣言，试图解释主观经验也是客观的历史力量的产物，而艺术家的知识分子的独立性，是他们能够为革命做出任何贡献的关键。布列东还将火力瞄向了

作家巴塔耶（Georges Bataille），后者的《眼睛的故事》（*Story of the Eye*）在当时引起了轰动。布列东认为这本书是非常猥亵的，谴责作者是"粗俗的唯物主义者"。巴塔耶反唇相讥，称布列东是理想主义者，并自己创办了一本杂志《文献》（*Document*），这本杂志一度成为与布列东有冲突的超现实主义者的重要喉舌。

实际上，巴塔耶是超现实主义群体中最重要的思想家之一。他的著作随着时间的推移，得到了越来越多的喝彩，并对后现代主义产生了非常重要的影响。较之其他超现实主义者，他的非理性立场都更为尖锐，也更为深刻。他决意要推翻关于超越之可能性的信念，这种观念——特别表现于黑格尔身上——认为现实从终极意义上是完全地符合于理性的；同时，他将尼采视为先驱。他杜撰了一个术语——"异体构造"（heterology），以涵盖如何去思考不可思考之物的多种策略。他鼓吹对观念之边界的越界，以反对传统理性对同一性（identity）的偏爱；他强调无形式，以反对传统对形式的偏爱；对于理念，他以"基础"材料来相对比，而对于神圣，他则搬出了猥亵。他的著作探索了人性中最黑暗的层面，例如色情和暴力之间的联系，甚至研究了宗教是如何立基于暴力之上的（弗洛伊德的后期著作也提出了类似的观点），他还围绕着"支出"（depense）的概念来发展他自己的一套人类内驱力理论。他从当代人类学研究中获得了大部分灵感和信息，却使用从非西方社会研究中得到的见解，来揭示西方文化制度下的非理性力量。

同诗歌领域一样，视觉艺术中的超现实主义实践也是丰富多彩的。马宋（Andre Masson）和米罗（Joan Miro）一类的艺术家开始进行自动绘画一类的实验，其灵感显然是来自于自动写作，但这仅仅是诸多趋向之一，实际上，此时产生了大量的争论，探讨超现实主义艺术究竟应为何。一些批评家认为，绘画是一个大劳动量的过程，所以摄影和电影应该更适于无意识的非预期性创作。但布列东为绘画辩护，认为视觉体验的想象性操作，在"置疑"外部世界的表象现实性方面，有着独特的力量。他宣称毕加索就是超现实主义者，虽然他的作品完成于运动开始之前。他的意思似乎仅仅是，毕加索的画作在客观现实性之中，实现了一种生动鲜明的主观现实性的叠印（superimposition）。虽然毕加索也偶尔参与超现实主义者的诗歌活动，并与超现实主义画家一起展出画作，但他一直避免卷入这场运动之中。

另外，布列东错误地把意大利画家籍里柯（Giorgio de Chirico）也归为超现

图 7—12　籍里柯，情歌，1914 年

实主义者。籍里柯接受过正规的学院派训练，早在 1910 年起，他就开始画一些古怪的作品，画面中的各种物体有着奇特的摆放形式，并且飘浮在空荡荡的建筑空间之中。一个例子就是 1914 年的《情歌》（*Love Song*，图 7—12）。古典阿波罗头像雕塑和外科医用手套在画中"偶然性相遇"，根本无法用任何逻辑方式来解释自身。这样的一件雕塑应该装饰着某个学院派画家的工作室，似乎应被视为艺术的崇高的智力地位的象征。而手套，从其危险的、侵略性的角度来看，应该是科学的象征。整个画面因此成了古典与现代，或是艺术与科学、诗歌和散文的一个寓言。但它内在的共鸣，却超越了任何此类象征性解读。它暗示了一些更为深层的东西，一些更强烈、更鲜明的感觉，而又拒绝加以清晰地表述。前景中的绿色圆圈形体，其投下的阴影看上去像是球状物，但描绘它的线条却告诉我们它的表面是下凹的。它像一只眼睛，而整幅图像仿佛在回视我们，正如我们回视它一样。籍里柯自己的文字之中经常提及一个类似于此画的主题：在周遭世界的压力下发生了主观性内爆的物体"向后凝视"，转变自身为某种类型的物体。这些文章段落使我们能了解到这些画作所反映出的，为画家所关注的东西，同时可以用来帮助我们对这些画作进行精神分析性的解读。

布列东认为另一位德国艺术家恩斯特（Max Ernst）也加入了超现实主义阵营，他在被征召进入德国军队之前，曾在波恩大学学习哲学和心理学，其中包括弗洛伊德的某些理论。战后他加入了达达主义，并深为杂志上看到的籍里柯画作的复制品所触动，最后来到了巴黎。他把拼贴发展为一种高度个性化的表现语言，一

个例子是 1921 年的《神圣对话》(Santa Conversazione)。恩斯特喜欢把拼贴定义为"视觉图像的炼金术","对两种相距甚远的现实在一个不熟悉的平台偶然相遇的探索,说得简短一点,就是一种系统化的移置及其效果的文化",这令人想起洛特雷阿蒙(Lautreamont)。为了使涉及的象征主义手法更为精致化,他还联结了"系统性混乱",他希望他的作品能创造出那种"打乱一切感官秩序"的效果。对恩斯特来说,作为一名艺术家,就需要一种精心算计的疯狂,一种"心灵能力的过激反应的紧张性"。

比利时画家马格里特(Rene Magritte)同样是因为看到了籍里柯的作品而灵感大发。据说,1922 年他第一次看到《情歌》的复制品时,感动得流下了眼泪。1926 年,他在比利时加入了一个超现实主义团体,并于次年移居巴黎。在他的画作中,有一个系列利用了"语词",其创作受到了马宋和米罗的自动主义作品的启发,后者仍然采用传统的自然主义技术,所仰仗的是那些不可思议的排列所造成的效果。这一系列中最著名的作品是《形象的背叛》(Treachery of Images,图 7—13),作于 1929 年,在一个栩栩如生的烟斗下面写着这样一行字:"这不是烟斗。"从最直观的层面上看,"背叛"指的是这样一个事实,任何一幅描绘烟斗的图像都仅仅是一幅图像,当然不是真正的烟斗,但其中的内涵则大为复杂。甚至一个真正的烟斗也不必然地就是一个烟斗。从精神分析的术语而言,任何的物体都可能是偶像,是其他物体的代替物。因此,这幅图像是对下述事实的一个直率的陈述——惯常的现实(为语言所不甚确定地支持着)是一种错觉,它邀请我们去思索隐藏在事物表面之下的无尽深渊。马格里特的其他大部分作品都在处理再现的悖论,包括某些对性题材的令人震惊的处理。

1929 年,达利(Salvador Dali)从西班牙来到了巴黎,一开始许多超现实主义者就认为,他是最有可能在视觉形式上实现他们的原则的艺术家。被这些超现实主义者寄予如此厚望的主要原因,是他的绘画

图 7—13　马格里特,形象的背叛,1929 年

作品充满了精确的描绘和古怪的变形，这简直就是超现实主义者所期望的梦幻组合。他的画作吸引了巴塔耶的注意，后者还在许多文章里面论述了它们。达利自己著述了大量的理论，也是摄影的鼓吹者，他认为这种媒介"同时为我们提供了最高级别的精准和最大尺度的自由"。他发展出了一套所谓的"偏执狂批判"方法，这是一种思考过程，他相信能令他以一种不同于恩斯特的方法来达到"系统性混乱"。他曾一度宣布"我与疯子之间的唯一区别就是我不疯"，这样的言辞表明了一种艺术家身份的变革，这与杜尚的现成品所暗示的艺术客体的变革相类似。我们可以说，现成品与日常用品之间的唯一区别就是现成品不是日常用品。像艺术作品一样，这位艺术家的心灵也是处于一种边缘的、悖论的，甚至是充满了不可能性的状态之中。

这个例子可以说明，相对于从绘画之中，从摄影、电影和装置艺术之中能更好地认识超现实主义的深层次内涵。美国艺术家曼·雷（Man Ray，原名 Emmanuel Radnitzsky）的作品，则体现出了上述诸种趣味的交叠。战争期间，他在纽约和杜尚结识，并于 1920 年来到了巴黎。他以摄像师的职业谋生，拍摄的照片有时候会使用一些技术性操作，有时候则是简单地捕捉一些含义古怪的符号，他也做一些实验电影。例如，一幅女性的躯干图像，蕾丝窗帘在上面投下了斑驳的横纹，仿佛是某种形式的写作一般，这是来自于他在 1923 年拍的电影《回到理性》（*Return to Reason*）中的一幅剧照，被用来作为《超现实主义革命》第一期的插图。还有一件物品《礼物》（*Gift*），创作于 1921 年，是一个手型的铁块，许多大头针从底部凸出，显然这是受到了杜尚的启发，但又暗示着一些特别的精神性的力量，这是杜尚的作品所没有的。在 20 世纪 30 年代早期，希特勒开始掌权，德国艺术家贝默尔（Hans Bellmer）制作了一个木头玩偶，由许多连锁和可交换的身体部件组成，他将其摆置成许多骇人的姿势并加以拍照。他的作品迅速赢得了法国超现实主义者的赞赏。作为人类的翻版，它们有一种怪诞的魅力，木偶和人体模型从其定义而言，就是超现实主义的物体，而贝默尔能将它们制作成最充满争议的色情刺激的明确体现。

还有许许多多这样的作品，但超现实主义的真正成就，它对艺术提出的最具深远意义的挑战——这个挑战仍在继续——是在下述方面：它试图发展出一整套的观察和生活的方式，来作为日常生活的策略。造就超现实主义的是这样一个智

力氛围：一方面，它产生了萨特（Jean-Paul Sartre）的存在主义，给人类行为之难题以新的解决方案；另一方面，它产生了梅洛-庞蒂（Maurice Merleau-Ponty）的现象学，关注于感觉和身体。从巴塔耶的例子中我们就已经看到，超现实主义者们关注的东西，同时为当代人类学家和社会学家所关注。这些年里，人种学研究的热情部分地来自于这样的可能性，即我们可以进入另一种思维方式、另一种生存状态之中，并且可以批评地使用它们——其中影响最大的是列维——施特劳斯（Claude Levi-Strauss）——以此反思欧洲理性。

七　抽象表现主义

随着法西斯主义的兴起和第二次世界大战的爆发，欧洲的艺术界再一次陷入混乱之中。许多领袖人物都到美国避难，特别是纽约，在某种意义上成为现代艺术的新首都。虽然各类欧洲现代主义都在战前越过了大西洋，而美国的艺术家们，如摄影师斯蒂格里茨（Alfred Stieglitz）或建筑师赖特（Frank Lloyd Wright），能够声称在他们自己的特定领域内达到了国际水准，但只有到了20世纪40年代，美国才开始决定现代主义的整体走向。伴随着此过程的是美国作为世界头号军事强国和经济强国的崛起，而新近的学术研究表明了资金、市场，甚至是冷战政策，对于美国现代主义的兴起和传播是何等重要，而这些因素又如何逐渐地支配了对其他地区的艺术作品的欣赏趣味。这种文化的特殊性和美国艺术的特别性非常值得关注：从战争结束到1970年，这25年的不断创新所构成的洋洋大观，在很大程度上似乎是独立发展出来的，但它们能被、也应被看做是对社会变革之压力的回应。一种新的文化——可能是一种新的文化类型——开始进入现实生活之中，无论或好或坏，它已打算扩张到世界的每一个角落去，构筑起我们所有人都在面对着的现实。

代表着这个过程的起初阶段的最佳艺术家人选，就是波洛克（Jackson Pollock，图7—14）。波洛克生于怀俄明州，17岁移居纽约学习绘画。他的早期作品是一些美国乡村生活的普通场景，但到20世纪40年代早期，他开始接触移民到美国的超现实主义者，体验了精神分析，也尝试了自动主义。他形成了一种独特的抽象风格，大部分受教于毕加索1930年代后期的作品。1947年，他开始抛

图7—14 波洛克在创作

弃可识别的图像,在工作室的地板上铺开画布,然后在上面滴甩和泼洒颜料。这种技术正好新潮得足以吸引普通大众的注意,而波洛克成了名人,成了第一个美国艺术"明星"。

他这个时期的那些个性独特的绘画最震撼人的是它们的尺寸:一般情况下它们都比架上绘画大得多。它们是非具象的,但又不是确切的那种康定斯基意味上的"构图":混杂的线条遍及整个画面,分散着观者的注意力,在这里强调的是它的不可分割性,而不是展现出任何经过精心规划的部分与部分之间的关联集合。实际上,巨幅尺寸和"整体性"布局所形成的组合,以一种咄咄逼人的方式挑衅着观众。观看波洛克的作品,有点像是和古典神话中的九头怪蛇许德拉作战一般。这些绘画作品记录着艺术家的物理运动——作画时的行动,直接触及艺术家的感觉,以及由此而引发的精神状态。正是这些,产生出了富于表现力的效果。我们很难在这样的作画方式中应用通常的批判标准,例如去判断哪个细节是"对的"还是"错的",而因此脱离了观看艺术作品的一整套习惯模式。波洛克所进行的同时性、集中性绘画方式的冒险行为,赋予了他的作品一种令人印象深刻的坦率和真诚——虽然与塞尚或毕加索作品中的真诚极为不同。

波洛克并不是一位理论家,实际上,他一直都在拒绝长篇大论的言辞,这也是他和他的经纪人想展现给我们的形象之一。艺术品市场给他贴上了"美国"艺术之典范的标签,但他自己似乎并不把这当回事:"这个国家最近30年来很流行一个观念——独立的美国绘画,但在我看来,这是荒谬可笑的,就像要去创造纯粹的美国数学或物理学的念头一样的荒谬可笑。"他当然承认本土美国艺术的影响,特别是西南部印第安人部落和其他人的沙画,他也承认他的兴趣大部分缘于这样的事实:那些沙画画家同时是牧师和医疗者,而作画正是宗教仪式的一部分。波洛克祈求艺术与魔法、艺术家与巫师之间的古代联系,正是经由着超现实主

义，返回到象征主义和浪漫主义之中。

批评家罗森伯格将波洛克和其他一些艺术家描述为"行动画家"："从某个时刻开始，对一位又一位美国画家来说，画布就像是一个要去行动的舞台——而不是一个空间，去复制、重设、分析或'表达'某个或真实或想象的物体。要在这画布上展开的，不是一个图像，而是一个事件。"因为这些作品都是"与艺术家的存在相类似的形而上学的实质"，打破了"艺术和生活间的任何一种区别"。那些凭借同样旧有的标准打算"继续判断"它们的批评家将迷失他们的目标。罗森伯格敏锐地把这种新型绘画同欧洲存在主义联系了起来。存在主义这种哲学凭借它对伦理真诚的重新定义，以及对行动和冒险的必然性的强调，开始在美国知识界普遍流行，它将告诉人们，"垮掉"一代的价值观正开始浮出水面。

但并非所有的新式绘画都明显地依赖于"行动"，而事实证明罗森伯格的术语的生命力并不持久，很快就让位给了更为中性化的名称"抽象表现主义"。就在波洛克刚开始往画布上滴颜料的时候，纽曼（Barnett Newman）开始制作一种新的绘画——大部分都是单一的相同的颜色，只有一些细细的垂直线打破画面。与波洛克好动不安、咄咄逼人的能量不同，这些画作有一种肃穆的凝重，传达着深深的默示之意，而画作的富于启发性的标题又加强了这种效果。虽然从传统角度上看，它们也没什么构图可言：纽曼认为它们是"无关联的"构图——构图并不依赖于复杂的内部关联所产生的精心算计的效果，并因此暗示着一种无构图性的理念。大约同一时间，罗思科（Mark Rothko）也发展出了具有自己独特风格的绘画作品，朦胧的色彩区域看上去就像是盘旋在一个又一个不稳定的关联上一般。

在其理论声明中，纽曼复活了"崇高"这一概念，并试图赋予它一种特别的美国式角色。欧洲的现代主义沉迷于形式化的精巧之中，走进了死胡同，也给艺术家留下了一个严肃的问题。但"这里是美国，我们中的许多人都不存在欧洲文化的沉重负担，我们完全否认艺术与美的问题有任何的关联，并以此来寻找难题的答案……我们再次申明，人的本质欲望在于寻求高贵，在于关注我们与绝对情感之间的联系"。罗思科同样对复原"超越性"（the transcendental）感兴趣，他通常更为强调现代生活的压迫本质："事物的令人熟悉的性质都被粉碎了，这是为了摧毁那些有限的关联，这些关联存在于我们环境中的每个方面，而我们的社会却日益在掩盖它们。"艺术家兼批评家马瑟维尔（Robert Motherwell）也着重

指出了新潮艺术作品背后的政治动机，但他对欧洲现代主义——特别是象征主义诗歌、达达主义和超现实主义——的理解，使他拒绝用本土术语来评判美国艺术的发展。

这个时期的主要批评家是格林伯格。在发表于1940年的论文《走向更新的拉奥孔》("Toward a Newer Laocoon")中——这篇论文的标题援引了莱辛的著作，清晰地表明了他文章的意图——他赞成所谓的"纯粹主义"，以关于艺术现代主义的历史性发展的论述来支持他的主张。他坚持认为，从19世纪以来，视觉艺术就把自身从支配力量——首先是文学，之后是音乐——中解放了出来，并建立起自己的自主权：

> 先锋艺术家们有意无意地，用从音乐领域借鉴来的纯粹性观点来指引自己，在过去的十五年中，不仅达到了纯粹性，同时基本划定了他们行动的疆界——这在文化史中是没有先例的。现在，各种艺术在各自的"法定"领土内非常安全，而自由贸易也为绝对主权所代替。对特定艺术媒介之限定性的接受，心甘情愿的接受，才是艺术中的纯粹性的安身立命之地。[28]

格林伯格认为，艺术中的现代主义是一个逐步的过程，既包括对抗这些限制，也包括废除基于下述认识的所有观点：

> 先锋绘画的历史，就是一步步地屈服于它的媒介的抵抗。而其中最首要的抵抗，就是平面绘画对这种努力的拒绝："洞穿"画面来展现真实的透视空间。绘画的屈服不仅仅在于摆脱模仿——相同的还有"文学"——而且摆脱了现实主义模仿的结果：绘画和雕塑之间的混淆。[29]

现代绘画本质上的发展过程是趋向于越来越甚的平面性："绘画平面自己变

[28] Clement Greenberg, "Toward a Newer Laocoon", from *The Collected Essays and Criticism*, Volume I: *Perception and Judgement, 1939–1944*, edited by John O'Brian, University of Chicago Press, 1986.
[29] Ibid.

得越来越平面,把所有虚拟的深度平面都挤到了一起,直到这些平面变成了一个——一个真实的和物质的平面,这正是画布的实际表面……"格林伯格追踪了从马奈和塞尚到马蒂斯和立体主义者之间的发展过程,但他随后宣称,欧洲的现代主义在这方面退步了。同时,由于在这十年的末期,抽象表现主义开始形成规模,格林伯格将其视为平面化趋势中具有创新性的续篇——也是对他的历史理论的证明。

在二十多年后的一篇论文《现代主义绘画》("Modernist Painting", 1961)中,格林伯格对一个一直以来都在指引着他的思考方向的假设做了清晰的表述:各种艺术将其媒介的基本品质独立划分出来的过程,是一个"自我批评"的过程,这个过程将艺术与当代哲学的基本潮流联系了起来。西方文明并不是第一个转回头去反思自身基础的文明,却是在这方面最有成就的文明。我将现代性等同于这股肇始于哲学家康德的自我批判的趋势的强化,甚至是加剧。因为康德第一个批判了批判性方法本身,我认为他是第一个真正的现代主义者。

正如同康德"用逻辑的方法来确立逻辑的局限",所以现在"每种艺术都必须用它自己独特的操作规范去确定它自身的独特而专属的效果。这样的话,每种艺术所涉及的范围肯定都将减小,但同时,它对自身领域的控制和占有也将更加安全"。格林伯格致力于使他对艺术品的个人见解与对现代艺术和思想史的全面解释相符合,这是令人钦佩的重大成就。他坚持认为现代性具有一种无情的真诚,这让人不禁回想起左拉。虽然他的立场似乎慢慢地开始变得顽固,虽然我们现在倾向于拒绝接受这些思想,认为它们不仅教条独断,而且误入歧途,但我们应该把其中的严密性视为对时代挑战的回应:它提供了一种智力工具,用以区分何者仅仅是衍生物,何者才是真正的原创品;何者是琐屑平凡的,何者才是严肃认真的。

八 新达达和波普

到 1950 年代中期,抽象表现主义已开始被新的运动盖住风头,这些运动并不完全符合格林伯格关于现代艺术的判断。最引人注目的事件是劳申伯格(Robert Rauschenberg)开始着手创作用形形色色的现成物品集合而成的作品,特意去模

图 7—15 劳申伯格，床，1955 年

糊绘画和雕塑之间的界限。一个例子是创作于 1955 年的《床》（Bed，图 7—15），这是一张真实的床，涂抹了油彩并挂在墙上。他的朋友贾斯伯·琼斯（Jasper Johns）创作的绘画作品不仅有鲜明的可识别的形象——最著名的是美国国旗，也有诸如模版纸和数字一类的标准化的形式。他还创作了许多有着最普通的日常生活物品形象的雕塑，如啤酒罐和手电筒。这些艺术家不再关注抽象表现主义，而去考虑日常生活的平庸，特别是消费文化的产品。他们使得过于强调艺术家的高贵的精神任务、谈论崇高性的抽象表现主义艺术家成为过时而浮夸的代表，同时以不怀好意的愤世嫉俗者甚至虚无主义者的形象，吸引了大量的观众。劳申伯格特别喜欢摆出一番挑衅的姿态：早在 1951—1952 年，他就开始绘制一些全白或全黑的绘画作品，似乎要以此把抽象表现主义的前提推到逻辑谬论的边缘。1953 年的时候，他将抽象表现主义艺术家德·库宁（Willem De Kooning）的一幅作品整个擦掉，然后当做自己的作品拿去展出。观察家很快就将他们与达达联系起来，劳申伯格和贾斯伯·琼斯的作品被他们称为"新达达主义"。

新达达主义重构艺术与生活之关系的努力，甚至走得更远。卡普罗（Allan Kaprow）于 1956 年放弃绘画，转而创作装置作品，他喜欢称之为"环境"。1958 年，他发表了一篇论文《杰克逊·波洛克的遗产》（"The Legacy of Jackson Pollock"），文中宣称波洛克不仅没有创造出一种新的绘画，反而"摧毁了绘画"：

> 在我看来，是波洛克让我们走到了这般田地：我们日常生活的空间和各种物品，我们的身体、衣物、房间，甚至是——如果需要的话——四十二号大街的宽广路面，这些东西我们都得去关注，甚至被它们弄得

眼花缭乱。我们不满意这样的建议：用绘画来表达我们的其他感觉，我们还应该利用一些特别的东西——视力、声音、运动、人物、气味、错觉。任何一种物体都是新艺术的材料：绘画、椅子、食品、电灯和霓虹灯、烟雾、水、旧袜子、一条狗、电影，无以计数，这些就是这一代艺术家要探索的东西。[30]

格林伯格坚持某种特别的艺术媒介，而卡普罗则不同，他宣称"今天的年轻艺术家不再需要说'我是一个画家'或者'我是一个诗人'或者'我是一个舞蹈家'。他就是一个'艺术家'"。

卡普罗还开始与作曲家约翰·凯奇（John Cage）一起研究音乐。1959年他在自己的展览中增加了现场表演，将演出的内容称之为"偶发艺术"（Happening Art）。劳申伯格也参与了偶发艺术，他还从1950年代早期起就参与了实验戏剧和实验舞蹈，那时候他与凯奇等人一起合作，任布景设计师。另一个参与者是奥登伯格（Claes Oldenburg），他一直在创作一些商店形式的装置艺术作品，商店里面的人造物品——他亲手涂色的以假乱真的塑料食品雕塑——还可以出售。像卡普罗一样，奥登伯格打算把日常物品集成到艺术之中，但他也针对艺术对社会和经济过程的批判性检验这一功能提出："我为之奋斗的艺术从生活本身获得它的形式，也和生活本身一样，扭曲、扩展、积累、喷发、滴落、沉重、粗俗、迟钝、甜蜜、愚蠢。"在他的推动下发起的这股潮流，后来被称为波普艺术。

第二节　艺术史家

一　李格尔

李格尔（Alois Riegl，1858—1905，图7—16）是一位主要对中古世纪艺术进行研究的艺术史家，同时是艺术史的"第一维也纳学派"的创始人之一。他的艺

[30] Allan Kaprow, "The Legacy of Jackson Pollock", from *Essays on the Blurring of Art and Life*, University of California Press, 1993, pp.1–9.

图 7—16 李格尔像

术理论被视为西方美术史学发展史上的一座里程碑,他不仅继承和发展了赫尔巴特的形式主义理论,而且推翻了所谓的高级艺术和低级艺术之间、古典风格和衰落风格之间的划分。

李格尔的大学学业是在维也纳大学度过的,他在那里学习哲学,由此接受了经验主义等思想的熏陶。经验主义对科学及其方法的尊重、实证研究方式以及对客观真理性的执着追求和乐观态度都深深影响了他。而在直接的专业研究方面,他的思想来源更是复杂,但其中最重要的应该是下述两点:第一,在西克尔的历史研究所的学习和研究经历使他倾向于专业化的、科学化的研究方法,而非博学多能的"大而全"式的古典学术形态研究;第二,他曾担任奥地利博物馆的纺织品分馆馆长,这使他受到了"艺术和工艺运动"的影响,并促使他对生产手段、社会组织和艺术风格诸因素之间的关系做出思考。

这些因素综合起来,构筑了李格尔的整个理论创造的基础。作为艺术史上真正的大家之一,他的方法非常多变,而且预示着 20 世纪的艺术史家们所采取的各种理论研究途径——形式主义、结构主义、后结构主义和接受理论等。上面已说过,李格尔的理论基础之一就是 19 世纪史学中的实证论,也即那种认为历史不断向着高层次进步的观念。他早期的著作论述了中东地区的地毯工匠们如何改造晚期古风形式,并产生出新的艺术样式。在《风格问题》(*Stilfragen*)中,李格尔提出了一个关键概念——"表面装饰"(surface ornamentation),并用它分析了艺术家呈现世界的两种方法:自然的方法和科学的方法。李格尔是从结构象征主义那里学到这个概念的,但他另一方面又拒绝了其中的技术决定论因素,由此产生了《风格问题》的另一个关键概念:艺术意志(Kunstwollen)。在李格尔看来,高等艺术和低等艺术中都明显地存在着这种推动风格之变迁的艺术意志。具体地说,形式的变化是由形式自身内部的动力所引起的。李格尔主要以此概念来指称艺术家或艺术时期在面对具体的艺术问题时所表现出来的一种明确的、有意识的驱动力。

在《罗马晚期的工艺美术》中，他重新恢复了罗马帝国艺术的声誉，在这一点上他与同行们是尖锐对立的——按照一般观点，这种艺术是风格上的衰落和倒退。但李格尔认为罗马晚期艺术产品中的硬边缘轮廓是一种进步，它将背景元素孤立了出来，突出了前景物象，这预示着现代艺术的空间概念。他的理论表明，艺术再现的不是实在，而是人的愿望，而这是我们解读艺术作品的关键，也是我们重新认识罗马艺术之价值的关键——在看待罗马艺术的时候，不能认为它的"自然再现"很糟糕而忽略甚至贬低它，而应看到当时的艺术家们乃是成功地将自己的艺术思想表现了出来。而艺术作品中的意图则是两种因素的混合，即"触觉的"和"视觉的"。一个时期的风格从触觉的类型进化到视觉的类型，而艺术史的发展过程也就被描述为在这两极之间的一系列摆动。但是，以前的艺术史家认为艺术史发展的程式是高峰和衰落的演替，李格尔却认为从一个阶段向另一个阶段的转变是单一地向前发展。他认为在一个特定时期中，艺术发展是一个内在的、自律的、进步的过程，这个过程并不受外在动力的驱使，这显然也是与唯物论相悖的。这种观点打开了主观主义的大门，后来，李格尔更是进一步地对艺术史中的"观者原则"做了严肃的思考和探讨。

在其最后一本著作《罗马巴洛克艺术的产生》（*Die Entstehung der Barockkunst in Rome*）中，李格尔用类似符号方法分析了罗马地区的巴洛克艺术。也就是说，他依据的是符号运用的一贯性或非一贯性，而不是根据各种符号去评判高低，这样就从文艺复兴和希腊艺术形式主义理解的学院偏见中解脱出来了。总而言之，他阐述了风格受多元文化影响这一性质，并进而论述了艺术中的文化多元主义。[31]

一方面是形而上学的先验性假设，另一方面是引进自然科学方法的尝试。虽然李格尔一直在致力于融合二者，但正如我们所知，这是不可能的。这既是19世纪学术情境使然——要明白，得等到批判理性主义出现之后，我们才能解决客观性这个问题；另外，这也是李格尔自身的学术情境使然——作为一个艺术史家和艺术理论家，他不可能脱离哲学基础，而苛求他努力改变这些哲学基础也不现实。于是，李格尔的理论大体上也就呈现出这样的景观了。贡布里希曾指出，李

[31] 里奥奈罗·文杜里：《西方艺术批评史》，第196页。

格尔为了使现实符合其"意志",把现实都改造了,这等于是削足适履。而在社会学方面,豪泽尔也指出,李格尔虚构了一种艺术时期中的统一性,并用这种统一性来说明所谓的事实。另外,李格尔自身的理论矛盾也从哲学层面上,以新的形式向人们提出一个老问题:艺术趣味到底能否争辩,如何争辩?

当然,我们也绝不能因为他的理论中的缺陷,而忽视其理论的价值,更不能因此而无视其理论在整个艺术理论发展史中的作用。我们看到,李格尔的理论构成了卡尔·施纳泽(Karl Schnaase)的《构成的艺术史》(*Geschichte der bildenden Kunste*)的哲学基础,后者是第一部文化的艺术史。他的方法是如此独特而重要,以至于保罗·弗兰克(Paul Frankl)在其名著《哥特式》(*The Gothic*)中用了一整节来讨论李格尔的"艺术意图"。批评家赫尔曼·巴尔(Hermann Bahr)在他论表现主义的书中告诉我们,李格尔是第一个意识到艺术史的主观性的人,而且他的关于古老艺术的研究方法也解放了当代艺术。

二 沃尔夫林

著名艺术理论家赫伯特·里德曾这样评价沃尔夫林(Heinrich Wölfflin, 1864—1945):"可以这样说,在他之前艺术批判是一片主观随意的混乱,而在他之后则变成了一门科学。"[32]这样的评价虽不无言过其实之处,却言简意赅地说明了沃尔夫林的目的、成就和艺术思想的核心理念。与他的老师布克哈特不同,沃尔夫林不关注详细的、考据般的历史探索,而是试图去发现解释作品的视觉特征的一般法则,并且在艺术史批判方面形成了一套完整的、通常被认为是"科学的"方法。这套方法的特点在于主要关注视觉艺术作品的形式元素,由于在形式分析上的重大贡献,沃尔夫林被称为形式分析的大师。

沃尔夫林(图7—17)是形式主义艺术理论的杰出学者之一,在20世纪艺术史学和艺术理论中有着举足轻重的地位。沃尔夫林早年师从著名的文艺复兴史专家布克哈特学习艺术史,在学术生涯的初期便已开始关注如何将从艺术品本身来分析艺术品这个问题——这也是形式主义的基本信条之一。1888年他出

[32] 见 *Oxford Concise Dictionary of Art and Artists*(《牛津艺术与艺术家词典》,上海外语教育出版社,影印版,2001年),Wölfflin 词条。

版了第一本著作《文艺复兴和巴洛克》（*Renaissance und Barock*），此书受其导师的影响极大。1893 年之后他继承了导师的教席，并在后来写出了他最著名的著作《古典艺术》（*Klassische Kunst*，1898）。1901 年之后他执教于柏林大学，在那里他的讲座极受学生们的喜爱，往往能吸引如潮的人流进入其讲堂。在这段时间中他出版了唯一一部艺术家专论《丢勒的艺术》（*Die Kunst Albrecht Durers*）。但当时柏林的气氛日趋保守，威廉二世又在极力反对现代艺术和"非德国文化艺术"，这促使他最终离开了

图 7—17　沃尔夫林像

柏林，于 1912 年到了慕尼黑，但十年后纳粹势力的抬头又使他回到了祖国瑞士。瑞士时期是他在学术上的总结期，这段时间他撰写了两部著作即 1931 年的《意大利和德国艺术中的形式感》（*Italien und das deutsche Formgefuhl*），以及 1941 年的《艺术史沉思录》（*Gedanken zur Kunstgeschichte*）。

　　沃尔夫林一直被认为是最杰出的艺术史家之一。像潘诺夫斯基这种有着自己独特面貌的艺术史家，在分析的理论基础上也采纳了沃尔夫林的体系。罗杰·弗莱热情地接受了《古典艺术》中的种种思想。布列森（Bernard Berenson）在《佛罗伦萨画家的作品》中说："希望在我们的学生中能出现更多的沃尔夫林！"他的著作与当时常见的学院艺术史大部头著述不同，其简洁而精练的阐述为他赢得了更多的读者。但后来流行的社会——历史研究方法认为沃尔夫林应对 20 世纪 70 年代的艺术史研究中的"错误"全盘负责。其实沃尔夫林自己就曾不无担忧地指出，恐怕会有一些平庸的理论家用他的形式主义来衍生出种种错误的结果。实际上，沃尔夫林自己的著述中处处反映了历史氛围和社会背景，并不是那种所谓的"粗糙的"风格分析的艺术史。

　　沃尔夫林最重要的著作和理论贡献是《美术史的基本概念》（*Kunstgeschichtliche Grundbegriffe*，1915），书中追溯了从文艺复兴到巴洛克时期，作为

一个整体现象的局部的意大利和北欧的视觉复杂性的发展，并转而探讨风格的视觉根源。这本著作有几分技术手册的性质。它包括沃尔夫林最为著名的贡献，即一套用以分析文艺复兴风格周期的不同阶段的五对视觉概念。每一对概念的第一个成分描述在早期或古典（盛期文艺复兴）阶段的特点，第二个成分描述在巴洛克（17世纪）阶段的特点。

这五对概念如下：（1）线描性和绘画性，由可触知的与触摸不到的、有限的与无限的、对个别物质客体的再现与变动的相似的对比组成。线性或者说雕塑性，明确地表现对象，在触觉性质上理解对象。相反，涂绘或者说绘画性却抛弃可触觉的素描性，通过把对象融合进整体外观的空间中去把握对象。线性的视觉形式在分离对象的过程中显示对象，而涂绘的视觉形式则在整体中呈现着融合性的对象。（2）平面和深度，实质上构成了与第一点同样的对比，应用于空间而非应用于平的表面。古典阶段的特点是一系列明确区分的平面，在并列的平面上表现整体的构成；巴洛克阶段的特点是平面的混合，这种混合运用视觉性所想象的前后关系造成了深度感。（3）封闭形式和开放形式，明确表示了指向自身的和指向自身之外的形式的对比。古典形式是规则性的构成，相对于这种只呈现自身的构成性，巴洛克是不规则的，是溶解界限的构成。（4）多样性和同一性，它使这样两种作品相对照，即个别部分被看做明确、独立单位的古典作品，而由各自独立的部分形成多样统一和部分被融合在整体之中的巴洛克作品，呈现出单一的统一。（5）明晰和朦胧，古典作品是线性的、明晰的表现形式，而巴洛克作品相反，各部分都不明确，只是构成支撑整体的一个要素。

沃尔夫林的其他主要贡献在于有关三个阶段的周期的概念，即早期、古典和巴洛克。他分别用15世纪或者早期文艺复兴、盛期文艺复兴和巴洛克为例说明这些阶段。他尽力强调这个序列与质量的改进无关，也不应把它与"萌芽、繁盛、衰退"的生物学模式相混淆，因为那也依赖于对幼年、成熟和衰退的相对价值的判断。然而，他使用古典一词却与这个目的相抵触，因为这个词明显地暗示出优于其他阶段的意思。[33]

从方法论来看，沃尔夫林在学术生涯的开始即关注艺术欣赏和艺术审美的

[33] 以上参见范景中主编：《美术史的形状》第Ⅰ卷，中国美术学院出版社，2003年，第211—212页。

心理学问题，终其一生也没有偏离这个主题。他的博士论文论述的是建筑审美中的心理学，这综合体现了曾影响过他的种种理论基础，其中包括布克哈特对历史文献的广博视野、狄尔泰对历史解释学的心理学研究、莫雷利对视觉比较的技术探讨等。作为一个系统性的、综合性的学者，他探索的是一个整合了经验、心理学和视觉元素的大框架。艺术是一种视觉语言，也是独立的知识组成部分。沃尔夫林对艺术史方法论的最独特的贡献要数图像对比技巧。在所有著作中，他都用对比来表现艺术中的两极对立，这种方法至今还是艺术史教学中的主要技术手段。

三 沃林格尔

英国艺术批评家赫伯特·里德曾经把沃林格尔（Wilhelm Worringer，1881—1965，图 7—18）的代表作《抽象与移情》（1908）与康定斯基的《论艺术的精神》（1910）相提并论，将其视为 20 世纪现代艺术运动中的两份决定性文献。在里德看来，沃林格尔的抽象理论在方向上与当时现代艺术正在进行的抽象化探索相一致，从而"具有一种预告的效果。它对像康定斯基那样的画家赋予了人们可能称之为本能的勇气"。[34] 沃林格尔提出，"抽象"是与"移情"相对立的另一种"形

图 7—18 沃林格尔像

式意志"，并将不同时代、民族和地域的人类艺术视为在这两极之间摇摆的产物。

沃林格尔写作《抽象与移情》时正值 20 世纪初，正是抽象艺术与表现主义艺术发轫的年代。尽管他的理论为现代艺术的正当性提供了文化、民族、风格的心理学依据，并在客观上为现代艺术的发展起到了推波助澜的作用，但沃林格尔写作的初衷却是纯粹的艺术史研究。作为一名德国艺术史家，沃林格尔试图找到一种新的话语来解释和评价那些"非古典"艺术的价值。在这里，古典艺术的含

[34] 赫伯特·里德：《现代绘画简史》，第 106 页。

义是以古希腊——罗马艺术以及意大利文艺复兴艺术为主体的，以优雅、和谐的理想美为典范的再现性艺术。19世纪后期，历史学与人类学的发展开拓了艺术史与艺术批评的范围，包括非洲艺术、亚洲艺术，以及非希腊——罗马传统的欧洲艺术在内的越来越多的非古典艺术进入学术研究的视野，人们发现古典艺术的价值标准已然过于单一。1901年，李格尔首先以《罗马晚期的工艺美术》开辟了研究晚期罗马艺术的新视野，宣称那并不是传统看法中堕落颓废的艺术，而是罗马艺术必然发展的产物，体现出了那时的"艺术意志"。沃林格尔深受李格尔的影响，他把"艺术意志"视为所有艺术现象最深层的本质："每部艺术作品就其最内在的本质来看，都只是艺术意志的客观化"，甚至干脆宣称："艺术史就是艺术意志的发展史。"同时，沃林格尔受到当时德国美学界心理学倾向的影响，强化了"艺术意志"中的心理学因素，他认为艺术意志是人的"一种潜在的内心要求，这种内心要求是完全独立于客体对象和艺术创作方式而自为地形成的"。艺术意志具体地表现为"形式意志"，它是人在心理上对形式的需求："真正的艺术在任何时候都满足了一种深层的心理需要"，[35]而且"人们具有怎样的表现意志，他就会怎样地去表现，这是所有风格心理学研究的首要原则"。

另一方面，沃林格尔对当时大行其道的"移情说"美学表示出鲜明的反对立场。作为这一派的代表人物，立普斯提出审美享受是一种"客观化的自我享受"（objectified self-enjoyment）。他认为审美活动的原因在于审美主体内部，而审美活动的实质是用人格化的方式来观照对象，而对象只是一种载体，并非审美的根源所在。沃林格尔在指出"移情说"的片面性的同时，以"客观化"作为他解释风格的目标。因此，他又借用了自席勒、黑格尔、李格尔以来的"世界观"（weltanschauung）的概念，用来指称某个人、民族或文化对世界的感受、看法与印象。显然，当"世界观"与"形式意志"的概念相结合时，艺术就将成为某个民族的世界观的形式化外现，被打上深深的整体主义和决定论的烙印。在《抽象与移情》中，沃林格尔的阐述模式就是先分析某个民族的世界观，或其"精神状态"，然后用这种精神状态来界定这个民族的形式意志，最后以此来解释该民族的艺术风格特征。

[35] 沃林格：《抽象与移情》，王才勇译，辽宁人民出版社，1987年，第13页。

例如，沃林格尔指出在古典时期的希腊，人们对世界的认知使得两者之间已不再是一种二元对立的关系。人对自然所产生的"原始的恐惧"已然被和谐的感官愉悦所代替，或者说，希腊人完成了对自然的人格化投射。这种人与自然之间的和解造就了古希腊艺术柔和的形式。因此，立普斯等人所主张的"移情说"至多只能在古希腊艺术中找到例证。然而，对于晚期罗马艺术、基督教艺术、拜占庭艺术以及东方艺术而言，"移情冲动"就不能奏效了。沃林格尔提出，与"移情冲动"相对的是"抽象冲动"。他甚至认为："艺术就开始于具有抽象装饰的创造物"，"艺术活动的出发点就是线性的抽象"。"抽象冲动"产生于与"移情冲动"完全不同的世界观："移情冲动是以人与外在世界的那种圆满的具有泛神论色彩的密切关系为条件的，而抽象冲动则是人由外在世界引起的巨大的内心不安的产物。"

原始人在面对广阔而杂乱无章的大自然时，对空间以及动荡的恐惧和对安全感的需求令他们"将外在世界的单个事物从其变化无常的虚假的偶然性中抽取出来，并用近乎抽象的形式使之永恒。通过这种方式，他们便在现象的流逝中寻得了安息之所。他们最强烈的冲动，就是这样把外物从其自然关联中，从无限地变幻不定的存在中抽离出来，净化一切依赖于生命的事物，净化一切变化无常的事物，从而使之永恒并合乎必然，使之接近其绝对的价值……我们可称这种抽象的对象为美。"[36]

沃林格尔进而指出，抽象的造型意志所造成的结果主要有两点：其一是以对平面的表现为主，因为"三维空间阻碍了于对象本身材料的封闭个性中去把握对象"，而"空间的深度只能用远近法和阴影来表现，而领会这种表现则完全取决于理解力和习惯的通力合作"，因此人的主观认识会损害对象的实际特性，而背离创造永恒性的目的；其二是"竭力抑制对空间的表现，并独特地复现单个形式"，因为"空间使诸物彼此发生关联，并使宇宙万物具有相对性"，同时"空间本身又不容被分化成个体"，[37] 因此感觉对象如果依赖于空间而存在，我们就无法表现其在物质上的独立特性。

沃林格尔并没有因"抽象"而否定"移情"，他将这两者视为界定具体的艺

[36] 沃林格：《抽象与移情》，第17、18页。
[37] 同上书，第22页。

术意志的"相反两极，只意味着某种共同需要的不同层面"。从而用抽象与移情的两极运动来考察艺术史，将传统艺术史叙事中被冠以"衰落""原始""幼稚"等恶名的晚期罗马艺术、拜占庭艺术、早期基督教艺术，以及以埃及为代表的东方艺术提升到与古典艺术、文艺复兴等同的地位。沃林格尔指出："艺术的发展史像宇宙一样是圆圈式的，而且不会只有一极而没有相反的另一极……在我们达到艺术的某一个极点时，我们随即就必然瞭望到相反的超然的另一极……艺术史实际上就表现为这两种需要无止境的相互抗衡的过程。"

在其后的著作《哥特形式论》（Gothic Form，1911）中，沃林格尔进一步将抽象的概念予以复杂化，将其归结为德意志民族所具有的艺术意志，称日耳曼民族为"哥特人"，从而与以古希腊、罗马和意大利为代表的地中海民族形成对立。他们"失去了原始人因完全缺乏知识而导致的天真无邪，却又达不到东方式对知识的超然摒弃或像古典人在知识的快乐中奋力前进"，因此只有在"无休止探求的骚动，在麻木和沉醉中获得心理的慰藉"。而德意志民族的艺术意志最重要的体现，就是哥特式大教堂，它"构成一个混乱和无法协调的骚动和奇想的世界"，"追求着一个超越现实之上的世界，超越感官之上的世界。从自身出发，运用对生命本身感知的混乱，陶醉在其中，体味到永恒的闪现"。

沃林格尔的理论明显带有鲜明的"决定论"的先验色彩，其缺陷显而易见，而其鲜明的特征与鼓动性同样令人深刻。在 20 世纪初的时代，沃林格尔的理论探索与当时康定斯基的非具象绘画试验几乎同时进行，而他与表现主义绘画运动在第一次世界大战前后也保持着平行的发展关系。在艺术史家当中，沃林格尔在理论上的前瞻性堪称罕见。

四 瓦尔堡

瓦尔堡（Aby Warburg，1866—1929，图 7—19）可称为 20 世纪艺术史最伟大的古典学者。他出生在一个富裕的银行业家庭，终生未因资金问题而担忧过，这也使他能以超脱的姿态进行学术研究，无需卷入过于功利的事端。他早年在波恩大学研读宗教和哲学，像德国的传统治学模式一样，他也在德国慕尼黑、意大利佛罗伦萨和法国斯特拉斯堡等外地游学，经验丰富。1891 年，他完成了论波提切

利的论文,这也产生了一个贯穿他学术生涯的观念:各种文化中的古代图像志的传播。但在西方的古典象征主义或符号主义中,他唯一感兴趣的是处于特定背景中的艺术形态。自 1897 年结婚以后,他愈发关注科学和伪科学对知识及其视觉表现的影响。他广泛搜集从占星术到自然科学的一系列稀有文献,并在古典文献中孜孜不倦地研究黄道星座及其艺术符号。这些促使他在 1907 年获得了关于萨塞蒂(Sassetti)的关键性研究结果。他再次强调,文艺复兴采纳的是一种古典主义的视觉创新,它传达了动机和情

图 7—19　瓦尔堡像

感。1909 年时他将其图书收藏搬迁到了汉堡,并雇用了年轻的艺术史家扎克尔斯(Saxl)做管理者,随后几年内他试图将之变成一个研究所,但第一次世界大战的爆发使这件事拖延了下来。1912 年,他发表了非常著名的论文《费拉拉的无忧宫中的意大利艺术和国际占星术》("Italienische Kunst und internationale Astrologie im Palazzo Schifanoia zu Ferrara"),不仅表明了图像志分析方法的巨大成功,而且指出了希腊神话和文艺复兴之间的关联。1918 年他被严重的精神病困扰,住进了疗养院。但到 1923 年,他做了有关纳瓦霍人的"蛇仪"的讲座,这标志着他的康复。在生命的最后几年中,他关注的焦点在于记忆在文明中所扮演的角色,而结果则是一幅美妙的图像地图,称为《记忆女神》(Mnemosyne),由近 1000 幅图像构成。瓦尔堡通过这种形式展现了图像之间的关系,代表着各种范畴,如痛苦、牺牲、救赎和东方占星术等的图像组合彼此相接,彼此定义,彼此映衬。在这些图像中,有一幅是瓦尔堡为自己而做的,即水仙女,这是一个披着随风翻飞的斗篷的年轻女子形象。1933 年,纳粹势力的膨胀使得瓦尔堡图书馆处于岌岌可危的境地,扎克尔斯将之搬迁到了伦敦,后来它又与伦敦大学合并(1944),成为瓦尔堡研究所。

瓦尔堡的方法是将不同的图像和主题材料衔接到一起,描绘出后古典艺术中的古典神话学和符号学因素。此外,由于瓦尔堡年轻时代从他的老师乌泽纳那里

获得了古代神话植根于原始初民的恐惧感，而奥林匹斯神明就是对自然的恐惧力量的拟人化的观念，他毕生都把战胜恐惧感作为解释文艺复兴文化进步的重点。自从他本人受到根深蒂固的精神焦虑的威胁后，他的研究背后属于个人的动力就更加强大。瓦尔堡对无忧宫湿壁画破解的成功，使人们在一段时期内把图像学的方法称为"瓦尔堡的方法"。但瓦尔堡作为使图像学从美术史的狭隘局限中摆脱出来的真正解放者，其目标却绝不仅此，正如他对他的朋友保利（Gustav Pauli）所说的那样，他的真正意图是要装备其他的更适宜的分析工具。而他的理想始终是超越"前沿卫士规则的钳制"，把分散的学科融合起来，形成一种综合的文化科学。他也有一个不足——他常常无法得出具体或确定的结论。因此贡布里希后来在编纂他的文稿时，意识到这些原材料是很难直接出版的，所以就以思想传记的形式来给我们呈现瓦尔堡的理念世界。

在方法论上，瓦尔堡的早期著作中时时回荡着布克哈特的声音。布克哈特和其他一些学者在19世纪晚期的时候将文艺复兴描述成一个现代的个人从中世纪的价值中浮现的过程。而另一些学者则持反对意见，认为基督教仍然扮演着关键的角色。瓦尔堡采纳的是布克哈特的前提，但将文艺复兴视为一个转变的时期（这也是他的一个关键概念），而非像布克哈特那样，用一种实证主义的眼光将文艺复兴视为一个文化整体。瓦尔堡关注的一个中心就在于古典符号主义中的心理学的抬头，由此产生的另一个关键概念是情念形式（Pathosformel）。另外他也认为自己身处的时代和文艺复兴一样，是一个震荡中的文化转变时期。瓦尔堡的眼界遍及研究论题中的所有图像领域，他的收藏甚至包括扑克牌、邮票和明信片、报纸插图和摄影照片等，以至于单从这里着眼的话，我们很难认定他是一位艺术史专家。其实，他对东正教传统和古物的研究甚至激发了那些领域中的专家的兴趣。他特别反对艺术史研究中的风格分析方法——例如沃尔夫林和维也纳学派所做的那些。继承了他的思想的人中包括许多伟大的艺术史家，例如潘诺夫斯基、贡布里希和扎克尔斯等人。其中有两位杰出的学者值得一提，一位是扎克斯尔，一位是潘诺夫斯基。扎克斯尔从纳粹毁灭性的掠夺中拯救了图书馆，把它搬迁到伦敦，使伦敦最终成为西方美术史和文化史研究的重镇之一。而潘诺夫斯基把他的思想带到了美国，对美国艺术史产生了不可估量的影响。

五 潘诺夫斯基

潘诺夫斯基（Erwin Panofsky，1892—1968，图 7—20），美籍德裔艺术史家，曾于 1926—1933 年任汉堡大学教授，直至被纳粹解职。其后他移居美国，自 1931 年起在纽约做访问学者，然后被邀至普林斯顿大学任教授（1934—1935），从 1935 年起在普林斯顿高级研究所任教授。主要著述有《图像学研究》（Studies in Iconology，1939）、《早期尼德兰绘画》（Early Netherlandish Painting，1953）、《视觉艺术的含义》（Meaning in the Visual Art，1955）以及《墓室雕塑》（Tomb Sculpture，1964）等。

图 7—20　潘诺夫斯基像

潘诺夫斯基以图像学研究而闻名，美国艺术史研究中的图像志[38]传统就是由他开创的。他在柏林读大学时学习的是哲学、文献学和艺术史，之后在慕尼黑完成了他的论文（1914），主题是丢勒的艺术理论。1920 年时他取得了正式的大学教席，并开始研究米开朗琪罗。20 世纪 20 年代是他的学术成长期，多篇杰出的论文表明他已将自己的理论思考和关于文艺复兴艺术思想的广博知识融合在了一起。随着纳粹迫害的步步紧逼，潘诺夫斯基离开了欧洲，移民到了美国（1934）。从汉堡到纽约的空间转移也暗合于他在方法论上的转变。在学术生涯的初期，潘诺夫斯基尝试了各种不同的方法来研究论题，但在普林斯顿大学任教期间，他开始"坚信他曾经为之困扰的方法论问题已经得到了成功的解决"。

关于潘诺夫斯基的图像学研究，可以将 1939 年作为一个分界点，1939 年《图像学研究》之前是他的图像学研究起步阶段，《图像学研究》则论述了图像学和图像志之间的差别。《图像学研究》的出版，表明潘诺夫斯基的理论研究走到了一个成熟的阶段。他将图像学定义为"艺术史的一个分支，它关注艺术作品的主

[38] 关于"图像志"和"图像学"的区别，图像学由图像志（iconograghy）发展而来。图像志一词来自希腊语 εικων（图像），在古希腊曾专指对图像的精鉴，20 世纪发展为关于视觉艺术的主题的全面描述研究。与图像志比较，图像学更强调对图像的理性分析，Iconology 的词尾 logy 有思想和理性的意思，它研究绘画主题的传统、意义及与其他文化发展的联系。图像学研究最有影响的学者潘诺夫斯基在《视觉艺术的意义》艺术中，对图像志和图像学作了系统的阐述。

题和意义，而不是与之相对立的作品的形式"。潘诺夫斯基认为，对作品的解释有三个层面：第一层是"前图像志描述"，其对象是本源的或自然的主题，依据的是在某个文化氛围中为人所共有的实际经验和体验；第二层是"图像志分析"，其对象是非本源的或约定俗成的主题事件，例如图像、故事或寓意所构成的世界，解读这一层次需要的是历史、社会和文化条件；第三层是"更深层意义上的图像志解释"，或称为图像志综合，它的对象是艺术作品的内在的意义或内容，这一层次正是图像学的工作。于是，图像的功能就包括对应的三个层次：描绘、象征和表达。例如：画面中的一条狗，它描绘的是一个具体的生物，象征的是忠贞和诚实，表达的却是艺术家自己的文化心态。

在之后的《视觉艺术的含义》一书中，潘诺夫斯基进一步认为，图像学研究"是将艺术作品作为其他事物的征象来处理，这种征象又是以无数其他的征象来表现自己……将作品的构图特征和图像志特征解读为'其他事物'的更为特指的证据。发现和解释这些'象征的价值'（它们常常不为艺术家们所认识，甚至与艺术家的意图完全不同）是图像志所不及的，而这正是我们所谓的图像学的目的"。[39] 由此可见，潘诺夫斯基对图像学的研究，不同于普林斯顿学派。后者将图像志设想成一种形态学的索引，以此来确定作品的鉴定学属性。但潘诺夫斯基更倾向于寻找与作品相关的文化因素和心理因素，而不单纯局限于对作品本身的性质的描述。由此，艺术史研究也得以超越狭义的学科界限，而将艺术作品视为一种丰富的文献，以提供更广阔的文化学意义上的资料。

此外，他于1943年出版的论述丢勒的著作可谓是集其研究丢勒之大成，而且特别关注了丢勒的版画。1951年出版的《哥特建筑和经院哲学》阐述了巴黎的建筑和经院哲学的总论（summa）之间的关系。他的最后一本著作是出版于1953年的《早期尼德兰绘画》，这是非常细致的图像志研究，论述了视觉现实主义作品如何能令人信服地与精致的基督教符号体系相结合。

虽然潘诺夫斯基常被定义为一个图像学研究者，但他的方法是非常复杂的，很难做出笼统的总结。实际上他主要是中世纪艺术和北方文艺复兴艺术的研究者，但常常用图像学来分析艺术作品的主题和其符号语义之间的关联。他的研究拓展

[39] 邵宏：《美术史的观念》，第 233—234 页。

了图像学的领域，用班泽（Bazin）的话来说就是，他"将艺术作品视为一个'综合体'"。潘诺夫斯基是一个学识渊博的人，在这方面他继承了卡西尔（Cassirer）的传统；而另一方面，他的思想传承来自于李格尔，特别是其"艺术意志"的概念。在潘诺夫斯基的思考中占据主要地位的是这样一个观点：透视法在文艺复兴艺术中是一种隐喻。但他也承认，这种理论一般情况下是无法完全适用于实际的艺术作品的，在任何时候，理论或概念框架都应当服从于艺术风格的基本结构。他将图像学作为一种艺术分析的原则性工具来使用，这也使他招致了许多的批评。例如维也纳艺术史学者奥托·帕克（Otto Pacht）就指出，在分析扬·凡·艾克的名作《阿尔诺菲尼的婚礼》时，图像学就几乎不起什么作用。

在图像学的发展过程中，潘诺夫斯基的研究成果标志着一个新的历史阶段，他将图像学从一种辅助性的研究手段擢升为一门独立而成熟的学科，不仅在实践上做出了大量的成绩，而且从理论上对图像学做了完备的阐述。但我们也不应忽略一个重要的问题，即潘诺夫斯基自己的图像学思想也经历了转变。在一开始，他认为图像学的客观性就体现于发现和阐释蕴涵在视觉形式之下的象征性的意义的价值上，但到了后期，潘诺夫斯基对自己早期的观点做了一些修正。在《早期尼德兰绘画》中，他断定艺术创作是一种理性的活动，因此图像学的任务就是破解和阐释存在于视觉象征符号之下的观念，而不是它们所简单地反映出来的东西。如果将这样的转变与图像学的理论发展联系起来，我们就能看到更广阔的图景。

六　贡布里希

贡布里希爵士（Sir Ernst H. Gombrich，1909—2001，图7—21）是当代最有洞见的美术史家，也是最具独创性的20世纪思想家之一。1909年他生于奥地利维也纳，后移居英国并入英国籍。1959—1976年他出任瓦尔堡学院院长，并担任剑桥和牛津大

图7—21　贡布里希像

学斯莱德（Slade）讲座教授，以及哈佛等多所大学的客座教授，屡获欧美国际学术机构的特殊荣誉，如史密斯文学奖、奥地利科学与艺术十字勋章、黑格尔大奖、法兰西学院勋章等。1972年受封勋爵。主要著作有：《艺术的故事》（*The Story of Art*，1950）、《艺术与错觉》（*Art and Illusion: A Study in the Psychology of Pictorial Representation*，1960）、《木马沉思录》（*Meditations on a Hobby Horse and Other Essays on the Theory of Art*，1963）、《秩序感》（*The Sense of Order: A Study in the Psychology of Decorative Art*，1979）、《图像与眼睛》（*The Image and the Eye: Further Studies in the Psychology of Pictorial Representation*，1982）、《文艺复兴艺术的研究》（*Studies in the Art of the Renaissance*，1966—1986）等。

贡布里希是20世纪艺术史和艺术理论领域最伟大的学者之一，他不仅在艺术研究的心理分析领域有着杰出的成就，而且在古典艺术（特别是文艺复兴）和广义的艺术文化领域建树甚多。另外，和一般的专业型学者不同，他在艺术知识普及方面也是功不可没——他的《艺术的故事》是世界上最畅销的艺术史著述之一。

贡布里希于1928年进入维也纳大学学习艺术史，他的老师包括维也纳学派的艺术史家蒂策（Hans Tietze）和施洛塞尔，他在后者的指导下完成了关于手法主义建筑的毕业论文。但贡布里希也向施洛塞尔的学术上的死对头史特罗兹高夫斯基（Josef Strzygowski）学习过，这种兼达的求知态度奠定了他的学术成就的基础。有趣的是，他出版的第一本著作却是和艺术史几乎没有任何关系的《写给孩子们的世界史》（*Weltgeschichte fur Kinder*，1936）。在施洛塞尔的引见下，贡布里希认识了恩斯特·克里斯（Ernst Kris），并一起合作撰写了一本关于漫画的书。随后在克里斯的帮助下，贡布里希得到了瓦尔堡研究所为期两年的职位，协助其他人整理文稿。第二次世界大战爆发后不久的1938年，贡布里希去了英国的考陶尔德研究所，在那里教授艺术史。第二次世界大战期间，贡布里希在英国军队的监听部门工作，因此形成了对语言的文化分析以及感知中的心理投射机制的初步思考。1946年他回到了瓦尔堡研究所，担任讲师直至1954年，在那段时间他撰写了著名的关于波提切利的《春》的研究文章，将新柏拉图主义哲学家菲齐诺与波提切利的油画联系到了一起。在费顿出版社的力请下，他开始撰写一部一般性质的艺术史，结果就诞生了《艺术的故事》（1950年首版）。此书本意为青少年

而写，却迅速为不同层次的公众和学者所喜爱和欣赏。1950年他被提名为牛津大学斯莱德教授，同时仍在瓦尔堡研究所任职。1956年他在华盛顿以讲座形式论述了"艺术与错觉"的主题，后来编辑成书并出版于1960年。《艺术与错觉》让大家真正认识到了艺术研究中的心理学方法的价值和意义。1959年贡布里希任瓦尔堡研究所所长。同年他成为哈佛大学艺术访问教授，并成为伦敦大学古典传统史教授。1961—1963年间他是剑桥的斯莱德艺术教授，1967年成为皇家艺术学院的勒萨比教授。1968年他出版了著名的论文集《木马沉思录》，此书着重讨论了艺术欣赏的问题。1972年出版了《象征的图像》(*Symbolic Images*)，此书探讨的是象征主义形式在历史上的重要性。贡布里希还担任过许多教授职位，并于1972年受封爵士，1988年获得功勋勋位。1979年他回到了艺术形式形态的认知和再现问题，写出了《秩序感》。

　　贡布里希独特的艺术研究方法从其第一篇论文中已初露端倪，此即他在施洛塞尔的指导下撰写的文艺复兴建筑家和画家朱利奥·罗马诺的文章。20世纪30年代的时候，人们普遍认为手法主义是对文艺复兴理念有意的（甚至有敌意的）歪曲，并常将它与20世纪的德国表现主义联系起来看待。贡布里希的论断是，朱利奥那种古怪的手法主义风格绝不是什么倒退，而是在赞助人的要求下有意而为之的流行的创新举动。贡布里希的整个学术生涯都与传统的艺术史方法——鉴赏和分类——保持着距离，称这些东西"仅仅是在我的研究世界的边缘而已"。在他看来，大多数艺术批评的特征就是反映了批评家对艺术的情感和情绪。众所周知，贡布里希将艺术史与心理学相结合的研究方法，与哲学家卡尔·波普尔的心理学和科学史的方法论之间存在着平行对应关系。贡布里希多次在著作和演讲中感谢波普尔的理论对自己的研究的贡献，终其一生都支持着波普尔的哲学理念。

　　虽然贡布里希写了不少关于毕加索和现代艺术家的文章，但他对当代艺术并不太感兴趣。他的论文《抽象艺术的流行》（"The Vogue of Abstract Art"）抨击了美国行动绘画，认为它只是一种"视觉的狂热举动"而已，背后不是什么艺术观念，只是艺术市场和投机商人。在音乐方面，他还指责过舍恩伯格的12复调系统。值得注意的是，贡布里希丰富的生活经验也大大地丰富了他的艺术理论。例如他在第二次世界大战期间曾供职于英国军方，监听和翻译德国纳粹的广播，常常得从充满噪音或是极其微弱的信号中分辨单词。稍后他在《艺术与错觉》中写道：

"你必须首先知道对方说的可能是什么,才能听到对方说了什么。"这个观点即所谓的"制作与匹配"(making and matching),它是贡布里希图像认知理论中的核心概念。在图像学方面,贡布里希曾指出过图像的两种实践功能,其一是新柏拉图主义式的、通向神秘主义的功能,其二是亚里士多德主义式的、寓身于修辞之中的功能。确立了贡布里希的艺术大家之地位的,要数《艺术的故事》。与那些充斥着长长的艺术家名单和风格列表的通史类艺术著作不同,贡布里希的行文明确而有力,通篇围绕着一个核心问题:不同时期的艺术家们是如何解决他们的问题的,而他们的解决方案始终往返于"所知"与"所见"这两极之间。而在回答此问题的过程中,他在方法论上评判和驳斥了黑格尔主义的教条,例如"时代精神"(Weltanschauung)——后者内含着被贡布里希视之为毒瘤的文化相对主义或极权主义。他说过:"我们不应当游离于事物之上,而是应当深入分析画家们的笔触。"这是对黑格尔的脱离现实的哲学纲领的抨击。当然,贡布里希的众多观点也没有被人们全盘认可。他在研究波提切利的《春》时所做的断言——文艺复兴艺术和当时的哲学学说之间的关联——就一直受到批评者的质疑,而贡布里希甚至在后来也反思了自己的这个理论(见《象征的图像》)。

贡布里希的另一项杰出成就与瓦尔堡的思想的传播有关。当贡布里希初抵伦敦的瓦尔堡研究院时,他的任务即是整理瓦尔堡的手稿以便出版。但他在整理过程中却发现瓦尔堡的著作是不太适合出版的,因为瓦尔堡的研究凌乱而庞杂,而瓦尔堡本人的文笔又不甚清晰,往往给不出具体的结论。贡布里希于是根据自己的研究结果,撰写了一部瓦尔堡的思想传记(首版于 1970 年,再版于 1985 年),而此书随之成为人们认识瓦尔堡的最佳途径。

七 豪泽尔

阿诺德·豪泽尔(Arnold Hauser,1892—1978,图 7—22)是 20 世纪西方著名的艺术社会学家。他早年曾在布达佩斯、维也纳和柏林学习,并在巴黎师从于 20 世纪法国最为重要的哲学家之一亨利·柏格森(Henri Bergson,1859—1941)。1916 年,他在巴黎结识了匈牙利左派哲学家卢卡契(Georg Lukacs)与德国社会学家卡尔·曼海姆(Karl Mannheim),并受到此二人的影响。1951 年,豪泽尔出

版了《艺术社会史》，试图用唯物主义的视角来叙述从原始岩画到作者所谓的"电影时代"的西方艺术史。1959年，豪泽尔在《艺术史的哲学》中详细阐释了他关于艺术史中的基本哲学问题的思考。1965年和1974年，他又相继出版了《手法主义》（*Mannerism*）与《艺术社会学》。他的艺术社会学理论在上述书中得到了充分的体现，并逐步走向成熟，成为西方文艺社会学批评领域内一种重要的理论范式。

图7—22 豪泽尔像

就整体而言，豪泽尔的艺术史阐释方式属于马克思主义，他相信艺术与社会经济状况有着密切的联系，而一定的社会经济状况会产生出特定的社会关系与社会阶层结构。在这样的理论前提下，豪泽尔却踏出了与其他马克思主义历史学家不同的一步。他并未先入为主地用社会意识形态来解释艺术。尽管他承认艺术为一定的利益而服务，同时透露出一定的社会信息。但豪泽尔并未陷入庸俗的马克思唯物主义历史观和简单的经济基础决定论，他认为艺术的发展取决于"艺术外"与"艺术内"的双重条件："尽管'艺术外'的条件对艺术作品的产生有决定性的意义，但艺术品在总体上仍可以被看做两相对应的事实的产物：一方面是'艺术外'的条件，即客观的、物质的社会现实；一方面是'艺术内'的因素——形式的、自发的、创造性的意识冲动。"[40]

可以说，有多少部艺术史著作，就有多少种艺术史的研究方法。然而概言之，艺术史的阐述角度无非两种。其一以政治、经济、文化等外部环境以及艺术家的个人生平等为阐述出发点与基点，同时引入人类学、社会学、历史学、经济学等学科的方法来研究艺术史，此类方法可称之为"外围研究"；而另一类强调艺术发展的自律性与文化的自足性，以形式分析、图像学、媒介分析等方法为代表，被称为"内部研究"。显然，豪泽尔试图调和这两种方法，采取折中主义的策略。

[40] 阿诺德·豪泽尔：《艺术社会学》，居延安译编，学林出版社，1987年，第253页。

按他的话来说:"艺术是部分内在地和部分外在地决定的形式和表现,它从不简单地走自己的路,也不听任外在环境的摆布。"[41]

豪泽尔不仅试图在"外围"与"内部"研究之间找到平衡点,而且进一步将外围因素分为艺术家的心理与社会两种动力:"历史中的一切统统都是个人的成就,但个人总会发现他们是处于某种确定的时间和地点的境况之中的;他们的行为举止是他们天赋才能和所处境况两者共同的结果。"[42]

因此,在豪泽尔看来,艺术至少是由三种不同的因素所决定,即艺术家的个性或心理、社会环境以及风格自身。三种因素分别对应于三个不同的范畴,即心理学的、社会学的与美学的。同时,这三种因素也并非各自独立存在。例如,豪泽尔认为从根本上来说,心理因素仍受到社会因素的制约,艺术家的个人气质离不开具体的社会历史上下文:"本能冲动与文化需求之间的冲突,众所周知,是历史地决定的,比如爱的含义,爱中的公平和正义都应随着时间的变化而变化的。"

同样,风格的发展也离不开特定的历史与社会环境对某种"趣味"的偏爱:"要解释一种风格倾向在整个一代人或一个历史时期的盛行,必须设想一定的社会历史环境偏爱一定的心理反应,或者说,在不同的时代存在着特定的对现实的心理态度得以成功并赢得支持的不同的社会。"就此而言,在这三种因素之中,豪泽尔认为最基本的仍是社会因素。

因此,从个体上升到集体,艺术反映了在特定时代与社会中,某个阶层的"世界观"(world view),而这种世界观是由内部的心理动力与外部的风格趣味选择所共同确定的。豪泽尔在处理直到19世纪末的艺术的一贯假设是:艺术中的风格是为一个可确定的、集体的公众创作的,他们的世界观或意识形态某种意义上在他们的艺术中"实现了"或"反映了"他们的社会利益。例如,早期文艺复兴的"自然主义"宗教绘画是当时正在上升中的中产阶级出于信仰的目的委托艺术家创作的。僵硬、等级制和守旧的风格总是得到由拥有土地资源的贵族所统治的那些社会的青睐。而自然主义、不稳定性和主观主义的因素,则很可能反映了城市中产阶级的精神状况。因此,新石器时期艺术、埃及艺术、古希腊艺术和罗马式艺术大体上受到守旧的贵族阶级的青睐,而希腊和哥特式自然主义的"进步

[41] 阿诺德·豪泽尔:《艺术社会学》,第253页。
[42] 阿诺德·豪泽尔:《艺术史的哲学》,陈超南、刘天华译,中国社会科学出版社,1992年,前言,第2页。

的"革命都与城市文明的兴起相关。

为了避免授人以"决定论"的把柄，豪泽尔强调艺术与社会之间的互动关系，它们既非作为单独的实体而独立存在，也不会融为一体："当我们谈论艺术社会学的时候，我们考虑更多的是艺术对社会的影响，而不是相反。艺术既影响社会，又被社会变化所影响。艺术与社会的关系可以互为主体和客体。"

可以说，豪泽尔的理论架构倾向于一种多元化的决定论。正如乔纳森·哈里斯（Jonathan Harris）在《艺术社会史》英文第三版的导论中所指出的那样，豪泽尔"越来越关注个别艺术家的作品，他坚持认为他们的作品不能被还原为风格或主题特征的任何一般性的形态"，却又无法放弃马克思主义最基本的分析工具，即阶级与社会形态。他一方面基于马克思主义唯物史观的基本阐述框架，另一方面综合了自艺术史学科诞生，尤其是20世纪以来众多艺术史家的基本理论，如李格尔的"艺术意志"、潘诺夫斯基的"世界观"、沃尔夫林的形式分析等方法与概念，是在艺术史方法论上对马克思主义唯物史观的丰富和拓展。

八　夏皮罗

梅耶·夏皮罗（Meyer Schapiro, 1904—1996，图7—23）是20世纪美国本土最杰出的艺术史家之一。不论是其艺术史研究的跨度之广阔，还是方法之多样，夏皮罗在艺术史大师中都堪称翘楚。从罗马艺术到古代晚期艺术，从基督教早期艺术、拜占庭艺术以及中世纪艺术，直至19—20世纪的现代艺术，夏皮罗能够从容地游走于艺术史的浩瀚长河，将他从对中世纪艺术的深湛研究与对现代艺术的洞幽烛微相互生发，从而在两个相距甚远的领域中都成就斐然。此外，夏皮罗熟稔于各种经典的艺术史研究、文化批评与哲学流派，不论是沃尔夫林、罗杰·弗莱的形式分析，还是马勒（Émile

图7—23　夏皮罗像

Mâle)和潘诺夫斯基的图像学，抑或是皮尔斯、罗兰·巴特的符号学和弗洛伊德的精神分析，还是马克思主义的艺术社会史研究，夏皮罗都可以信手拈来、运用自如，而且能够推陈出新，在艺术史方法论的层面上做出了重大的贡献。

夏皮罗的艺术史成就主要体现于其已出版的五部选集之中，即《罗马式艺术》(*Romanesque Art*，1977)、《现代艺术：19与20世纪》(*Modern Art: 19th and 20th Century*，1978)、《古代晚期、基督教早期和中世纪艺术》(*Late Antique, Early Christian and Medieval Art*，1979)、《艺术理论与哲学：风格、艺术家和社会》(*Theory and Philosophy of Art: Style, Artist and Society*，1994)、以及《绘画中的世界观：艺术与社会》(*Worldview in Painting: Art and Society*，1999)。此外，夏皮罗的两部个案研究著作《塞尚》与《凡·高》也是关于这两位艺术家不可不读的经典之作。

概言之，夏皮罗的学术成就主要得益于其自身的两个特点，即广博的学识与敏锐的感受力。他在经典艺术史方法与理论的基础上，充分吸收和借鉴了当代重要的哲学思想与理论。夏皮罗与当时的诸多思想界精英，如约翰·杜威、阿多诺、列奥·洛文塔尔（Leo Löwenthal）、梅洛-庞蒂、列维-斯特劳斯、让·保罗-萨特、贝尔托·布莱希特（Bertolt Brecht）、安德烈·布列东、雅克·拉康、马克斯·韦特海默(Max Wertheimer)等人保持着密切的交流。

夏皮罗的博学及其广阔的理论视域在其博士论文中便已初现端倪。1929年，夏皮罗完成了他的博士论文《罗马式莫瓦萨克风格的雕塑》(*The Romanesque Sculpture of Moissac*)。文中，他以中世纪的教会史、礼拜仪式、神学理论、社会史、手抄本插图、民间传说、铭文、装饰图案等各种材料，证明了莫瓦萨克风格乃是一种成熟的艺术风格，它并非附庸性的宗教图示，而是具有其自身的独立价值，在色彩、运动等方面具有一定的表现性，在某种程度上预示了后来的现代艺术。同时，夏皮罗策略性地以三种不同的研究方法来论证其最终结论，分别是第一部分的形式分析、第二部分的图像学以及第三部分的社会史研究。夏皮罗创造性地在这三种经典的艺术史方法之间建立起一种内在的联系，使其熔为一炉，形成了一种整体性的艺术-历史分析方法。在其后的学术生涯中，夏皮罗不断锤炼这种整体性的研究方法，使之成为其个人学术思想的标志。

例如，在发表于1939年的著名论文《论西洛斯修道院从莫萨拉比向罗马式

风格的转变》("From Mozarabic to Romanesque in Silos")中，夏皮罗指出在同一座修道院中同时存在的两种艺术风格实际上喻示着当时的经济变革与阶级对立。夏皮罗在此文中不仅将图像学分析、阶级分析以及形式风格分析相融合，而且努力试图将一种新颖的马克思主义方法运用于艺术史研究。实际上，这一具有左翼倾向的学术旨趣几乎贯穿了夏皮罗的一生。夏皮罗的一些重要论文都发表于诸如《马克思主义季刊》(*Marxist Quarterly*)或《异议》(*Dissent*)等著名左翼杂志上。他还曾积极联络俄国革命家托洛茨基（Leon Trotsky）和安德烈·布列东，并促成了他们与墨西哥著名画家迭戈·里维拉（Diego Rivera）的合作，共同于1938年发表了著名的《走向独立的革命艺术》("Towards an Independent Revolutionary Art")宣言。

早在1935年的一篇论文中，夏皮罗论述了修拉与现代性及现代化之间的关系，初步显露出他在艺术社会史方面的独特视角。而在其后的著名论文《抽象艺术的性质》一文中，夏皮罗详尽表述了艺术与社会环境之间的关系，对经济基础、政治环境、生活方式、艺术媒介、感知方式之间的联系进行了细致而精彩的论述。其中，他谈到印象派绘画的表现技巧与19世纪六七十年代资产阶级的生活休闲方式及其特有的感受力之间的关系，文字简短精干、意味深长，直接启发了T.J.克拉克对印象派的研究，并最终形成了其力著《现代生活的画像：马奈及其追随者艺术中的巴黎》(*The Painting of Modern Life: Paris in the Art of Manet and his Followers*, 1985)。在此书的导论中，克拉克指出："关于印象派绘画，他（夏皮罗）只写到极少几行，但在我看来仍然是对该主题最好的讨论，原因很简单，因为这些评述如此生动有力地指明了，新艺术的形式与其内容——那些'19世纪六七十年代资产阶级娱乐休闲的客观形式'——之间密不可分的联系。"[43]

又如，夏皮罗在《抽象艺术的性质》一文中，跳出了仅仅从形式的独立自足价值以及表象——抽象的二元论模式来讨论抽象艺术的框架，而是将抽象艺术置于具体的历史背景之中，揭示了抽象艺术得以产生的社会根基，从而有力地反驳了以阿尔弗雷德·巴尔（Alfred Barr）为代表的观点，即再现性艺术具象到极致便自然转向抽象的辩证法。夏皮罗是20世纪现代艺术，尤其是立体派以及抽象艺术

[43] T.J.克拉克：《现代生活的画像：马奈及其追随者艺术中的巴黎》，沈语冰、诸葛沂译，江苏美术出版社，2013年，第29—30页。

的早期支持者，指出了这些先锋艺术的思想价值。受到夏皮罗的直接影响，在创作方面得益于其智慧的艺术家就包括马瑟韦尔（Robert Motherwell）、费德南·莱热（Ferdiand Leger）、德·库宁等现代艺术史中赫赫有名的人物。就一位精通古代及中世纪艺术的"古典学者"而言，如夏皮罗这般关切、支持并深刻影响到当代艺术的发展，这在诸多艺术史大师之中可能也是绝无仅有的。

总体而言，相对于以豪泽尔为代表的艺术社会史研究而言，夏皮罗的论述较少黑格尔式的宏大宽泛的叙事，而更多地贴近作品、作者以及创作情境，更具说服力和启示性。关于这一点，人们在他以事实为证据，从根本上反驳海德格尔在《艺术作品的本源》一文中对凡·高所画的鞋子的汪洋恣意的阐发中即可领略一二。又如他在《塞尚的苹果：论静物画的意义》一文中，以渊博的古典知识、娴熟的精神分析以及敏锐的感受，魔术师般地揭示了塞尚静物画中的苹果这一母题的深层含义。在某种程度上，这些成就得益于上文中所说的夏皮罗非凡的艺术感受力。正如大卫·罗桑德（David Rosand）所说的："夏皮罗展示了观看、描述和分析的方法，他以罕见的精确和老练，以最为根本的简洁性，为我们提供了批评的工具。夏皮罗的学问是传奇性的，但是，说到底，他的学识依然臣服于其感受力。"[44]

《风格》一文是夏皮罗集中论述其关于风格与社会之关系问题的代表作（收于其选集《艺术理论与哲学》），此文为作者为《今日人类学：百科全书条目》中的"风格"所撰写的词条，是学习艺术史的专业人士或艺术史爱好者必读的经典文献。夏皮罗认为，风格乃是一件艺术品的形式品质与视觉特征。他宣称，风格不仅可以指示某个特定的时代，也是我们借以洞察世事的一种工具。风格是艺术家以及整体文化的指示之物，它反映出艺术家所工作和生存的经济与社会环境，揭示出其潜在的文化观念与规范价值。另一方面，我们对于形式及风格的描述也指示出我们自己的时代，反映出我们自己的种种关切和偏见。特定时代的艺术史家谈论风格的方式同样指示出其自身的文化语境。因此，当代的种种美学观念和问题，与往昔的艺术作品之间存在着相互联系、相互生发的密切互动。正如他所写的那样：

[44] David Rosand, *Semiotics and the Critical Sensibility: Observation on the Example of Meyer Schapiro, Antibus et Hisoriae*, Vol.3, No.5 [1982], p.11.

（风格）分析通常采用在当代艺术的教学、实践和批评中流行的美学概念；这些领域中的新观念和新问题的发展，常常引导学生的注意力转向以往风格中未被注意的特征。不过，研究其他时代的作品，也会通过发现我们自己时代的艺术中所未知的某些美学变体，来影响现代的概念。[45]

而夏皮罗自身的学术生涯，恰恰完美地践行了他的这一观念。

九　巴克森德尔

巴克森德尔（Michael Baxandall，1933—2008，图7—24）被誉为20世纪最为重要的艺术史家之一，其学术建树不仅限于艺术史领域，而且对人类学、社会学、视觉心理学等领域均产生了重要的影响。他致力于将传统的德语的批判艺术史传统与英国的批评相结合，既得益于传统的德语艺术史训练，同时被视为"新艺术史"与"视觉文化研究"的开创者。巴氏的研究方法与视野往往呈现出跨学科的特点，而他本人更愿意被看做是一位与视觉材料打交道的文化史学者与批评家，而不仅仅是一名艺术史家。

巴克森德尔在少年时代曾就读于曼彻斯特语法学校，这一阶段的学习为他打下了扎实的希腊语与拉丁语的古典语言基础。大学时期，他于剑桥大学唐宁学院学习英语文学与艺术史，毕业后先后在意大利的帕维亚（Pavia）大学和德国慕尼黑大学学习意大利语和艺术史。1959—1961年，他进入当时属于伦敦大学的瓦尔堡研究院，成为初级研究员，跟随当时刚刚从美国回到英国的贡布里希，着手写一篇关于文艺复兴时期人们行为中的"限制"问题的论文。尽管最终此文并未完成，但贡布里希的学术魅力给巴克森德尔留下

图7—24　巴克森德尔像

[45] Meyer Schapiro, *Theory and Philosophy of Art: Style, Artist, and Society,* George Braziller, 1994, pp.55–56.

了深刻的印象，尤其是他将心理学中的"投射"机制运用到艺术史研究之中，对巴氏影响至深。1961—1965 年，巴克森德尔在维多利亚与阿尔伯特博物馆的雕塑部任助理管理员。在此期间，他对馆藏的德国木雕的了解和研究成为他日后写作《文艺复兴时期德国的椴木雕刻家》的动机和资源。此后，巴克森德尔又回到了瓦尔堡研究院，并于 1971 年出版了首部著作《乔托与演说家》，次年又出版了《15 世纪意大利的绘画与经验》，一举奠定了他在学术界的地位。1974—1975 年，他担任牛津大学斯莱德艺术教授，1980 年出版了《文艺复兴时期德国的椴木雕刻家》。1982 年之后，巴克森德尔的学术活动主要转移至美国，先后在康奈尔大学和加州大学伯克利分校担任教授，陆续出版了《意图的模式》（1985）、《提耶波罗与图画智性》（1994，与斯韦特拉娜·阿尔珀斯合著）、《投影与启蒙》（1995）和论文集《语词匹配图像》（2003）。

巴克森德尔曾经说过，他要"根据自然重写罗杰·弗莱 (to do Roger Fry again after nature)"。此语出自塞尚的名言："根据自然重画普桑。"弗莱因对塞尚及后印象主义的批评与研究而享誉艺坛，被视为 20 世纪形式主义批评的开创者和代表人物。对于艺术，他最关心的是线条、形状、肌理等形式要素。同样，巴克森德尔的视觉感受力极为敏锐。他在著作中将艺术作品的视觉品质以及观众的经验放在首位，而不是使其屈从于宏观的历史叙事、社会经济背景或是心理学的机制。换句话说，他以历史以及各种背景材料来辅助他对形式的分析，而不是将艺术视为某种普遍的历史模式的表征。但他绝不是一位可以被简单地贴上"形式主义者"的艺术史家；相反，他往往被一些不甚了解其思想的批评者划归到"艺术社会史"家的阵营，这当然也是对他的另一种误读。

以其早期代表作《15 世纪意大利的绘画与经验》为例，巴克森德尔通过将绘画置于范围广阔、数量众多的各种社会活动当中，将艺术活动与社会联系为一个有机的整体，在历史因素与艺术品的视觉特征之间建立了有效的联系。这些社会活动，如祈祷、布道、舞蹈、数学计量等，尽管并不属于视觉艺术的范畴，但它们均具有一个共同的特征，即活动本身具有强烈的视觉性（visuality）。作者在该书中所运用的研究方法在欧美艺术史学科之后二十多年的发展过程中渐成风尚，涌现出了一大批从社会、经济和政治等外围角度来阐释艺术风格和图像问题的艺术史著作。巴氏在该书的前言中指出，他的意旨在于"表明如何将风格作为社会

史研究的合适材料……社会史与艺术史是相互衔接的，两者之间都为对方提供了必要的见解"。[46] 换而言之，巴克森德尔的写作原意是试图将视觉材料与文献材料置于同等的地位，作为解释社会、历史和文化的证据材料，通过对视觉艺术的研究来增强对人类其他历史和文化创造的理解。巴克森德尔明确表示，这本书是写给历史学家而非艺术史家看的。他"希望向社会史家'灌输'一种积极的思想，即我们不应仅仅把艺术风格看做是艺术研究的题材，而应把它视为文化的史证，以补充其一贯依赖的文献载籍"。

从《15世纪意大利的绘画与经验》一书可以看到，"语词与图像"的关系是巴克森德尔所关注的核心问题，它也贯穿了其整个学术生涯。巴氏在不同的著作中始终思考这样的问题，即语言在人类知识中所扮演的角色；语言的含义及其与现实的关系；以及语言解释的逻辑结构。"语言学转向"（linguistic turn）是20世纪哲学的一个重要特征，我们对世界的知识建立于感官经验之上，而经验必须通过清晰而有条理的语言来表述。巴克森德尔指出，他所关注的问题是人们对艺术品的经验都是通过语言来表述的，而这与艺术品本身是两回事。在《意图的模式》中，他明确指出了两者之间的张力："我们不是对图画本身做出说明：我们是对关于图画的评论做出说明——或者，说得更确切点，我们只有在某种言辞描述或详细叙述之下考虑过图画之后才能对它们做出说明……与其说语词再现的是图画，不如说再现的是观画之后的思维活动……换言之，我们针对的是图画与概念的关系。"[47]

这种张力引起的问题最终归于一点，那就是如何用语词尽可能地进行有效的艺术史叙事？巴克森德尔给出了他的答案，即"推论性批评"（inferential criticism）："它需要富有想象力的原因重构，特别是情境中自发的原因或意图。"[48]

巴克森德尔认为，相对于其他的历史叙事，推论性批评的优点在于它不仅能够重构历史情境，同时能够让这一情境接受别人的检验，换言之，这是一种最接近自然科学方法的历史叙事。巴克森德尔认为，"科学"的精神并不在于其形式，而在于"科学家对公之于众的特有意识"。要点在于"必须公布获得结果的步骤：

[46] Michael Baxandall, "Preface to the First Edition", *Painting and Experience in Fifteenth-Century Italy*.
[47] 巴克森德尔：《意图的模式》，曹意强译，中国美术学院出版社，1997年，第1、6、14页。
[48] 巴克森德尔：《艺术史的语言》，戴丹译，《新美术》2013年第3期，第24页。

其要害是，实验必须是可重复的，必须可由别人进行检验。若不能由别人重复，其结果就不予接受"。巴克森德尔所推崇的艺术史写作并非美学式的，也不是权威式的"自我陶醉"的私人书写，而应是"对话性的""民主的""理性的"和"社会性的"。[49] 正是在这层意义上，推论性批评显示出了它的优势。

应该说，巴克森德尔是一位学术面貌极为丰富的学者，在不同时期的著作当中，他在研究对象与方法上的侧重点也不尽相同。在《乔托与演说家》中，他如同一位对图像抱有浓厚兴趣而又关注于文学阐释问题的艺术与文学史家。在《15世纪意大利的绘画与经验》中，"时代之眼"的概念引起了社会学家的浓厚兴趣，同时开启了艺术社会史研究的新途径。《文艺复兴时期德国的椴木雕刻家》为我们展示出一种研究非意大利（Non-Italian）传统的北欧艺术的新方法。而《投影与启蒙》则关注于视觉感受在观者反应中的作用因素。只有把这些著作连接为一个整体，我们才能较为完整地了解巴克森德尔的学术思想。可以说，这种广博而深邃的学术品质在贡布里希下一代的艺术史学者中堪称罕见。而正是这种跨学科的丰富性及其对"视觉性"问题的持续关注，使其无意中成为20世纪70年代以来兴起的"视觉文化研究"的开创者之一。

十 T.J. 克拉克

T.J. 克拉克（Timothy James Clark，1942— ，图7—25）被认为是二战之后最重要的马克思主义艺术史家、艺术社会史研究方法的代表人物，他的理论探讨与史学研究对"马克思主义艺术史"的内涵与发展做出了关键性的贡献。1973年，克拉克出版了两部关于19世纪中期的法国画家古斯塔夫·库尔贝以及法国绘画的著作：《人民的形象：古斯塔夫·库尔贝与1848年革命》（*Image of People: Gustave Courbet and the 1848 Revolution*）和《绝对的资产阶级：1848—1851年法国的艺术家与政治》（*The Absolute Bourgeois: Artists and Politics in France 1848-1851*），奠定了他在艺术社会史领域的学术地位。他的其他重要著作还有《现代生活的画像：马奈及其追随者艺术中的巴黎》以及《告别观念：现代主义历史中的

[49] 巴克森德尔：《意图的模式》，第163—164页。

片段》(*Farewell to an Idea: Episodes from a History of Modernism*,1999)等。

克拉克的研究基于两点假设：其一，艺术应当被视为一种生产品，它的诞生离不开特定的生产关系及条件。这些条件中既有外部的经济、社会、意识形态等因素，也包括美学与材料等要素。艺术品总是基于特定艺术家在特定历史境遇下的特定艺术活动而产生的。因此，现代绘画可以被视作对现代生活的社会与政治环境的阐述。其二，克拉克主张伟大的现代艺术必定是否定性和批判性的，它是对特定社会环境下的流行观念、惯例与周遭环境的反叛，是对主流的艺术与美学观念以及社会政治秩序的背离。

图 7—25　T.J. 克拉克像

1974 年，T.J. 克拉克在《时代周刊》的副刊上发表了新马克思主义社会学思潮的宣言性文章《艺术创作的环境》。在文中，克拉克提出这样的问题："什么是艺术创作的境况？什么是艺术家的'资源'，当我们谈到艺术家的材料时，我们所指何在？——主要是指技术资源？抑或是绘画传统？抑或是观念和赋予其形式手段的宝库？"同时，他指出："我们需要'事实'——关于赞助人、艺术交易、艺术家的地位以及艺术产品结构的事实。"[50] 这种对"重构历史情境"的关注显露出 20 世纪下半叶艺术史学科新的思想地平线，也显示出克拉克对 20 世纪 50 年代之前的马克思主义研究方法的反思和拓展。

任何 20 世纪 70 年代以后的艺术社会史研究者都无法忽视贡布里希对豪泽尔，以及对包括马克思主义在内的整个黑格尔主义历史决定论方法体系的批判，克拉克显然也不例外。在克拉克之前，大部分马克思主义的艺术社会史研究的缺陷是显而易见的。其一，如同豪泽尔的《艺术社会史》一样，这些研究往往将艺术、艺术家与社会发展削足适履地化约为一些简单粗糙的公式，在材料选择和结论上都具有明显的偏向性；其二，这些研究往往不能正确而充分地认识和分析艺

[50] T.J. 克拉克：《艺术创作的环境》，《新美术》1997 年第 1 期，第 53、55 页。

术品独一无二的品质及其材料与媒介特点,从而缺失了艺术史研究中最具魅力的部分。

克拉克对豪泽尔那种较为粗糙的艺术社会史写作的精细化改造,也可以被视为对贡布里希的批判的一种回应。传统马克思主义的艺术社会史研究认为,绘画是意识形态的一部分,直接反映了经济基础或社会现实。克拉克最为重要和最为显著的方法论贡献,就在于他将这扁平的二元结构改造为一个互动的、富有活力与弹性的三角形结构。在克拉克的艺术社会史模型里,绘画并不等同于意识形态,它处于绘画传统与经济基础两个要素之间。正如他所表述的那样:

> 在我看来,一幅画并不能真正表现"阶级""女人"或"景观",除非这些范畴开始影响作品的视觉结构,迫使有关"绘画"的既定概念接受考验。(这是像绘画这样的手艺传统表面上守旧的另一面:只有在传统规则和惯例仍然在影响决策的实践中,改变或打破规则的目的——及其力量和重要性——才会变得清晰起来。)因为只有当一幅画重塑或调整其程序——有关视觉化、相似性、向观者传达情感、尺寸、笔触、优美的素描和立体造型、清晰的结构等程序时,它才不仅将社会细节,而且将社会结构置于压力之下。[51]

也就是说,绘画并不能直接表现"阶级"和"意识形态",只有当这些范畴影响到绘画的视觉结构,从而改变有关绘画的既定概念(传统和惯例)时,这一点才有可能。克拉克所说的视觉结构处于绘画与经济基础等社会现实之间的缓冲地带。在这里,他充分考虑到了各种社会惯例、绘画传统的强大影响力,这些因素与社会现实一起对艺术家构成了某种刺激和挑战,使得艺术家在这样的情境当中建立或改造其绘画构想。因此,艺术作为一种特殊的意识形态,既能够反映也可能遮蔽社会现实。艺术品可以屈从于意识形态,但这并不损害其价值与魅力。换言之,是否屈从于意识形态并不是评判艺术品的唯一标准。

[51] T. J .Clark, *The Painting of Modern Life: Paris in the Art of Manet and His Followers*, University of Chicago Press, 1985, p.24.

不难看出，克拉克的这一三角形模型实际上来源于贡布里希的"图式—修正"理论的启示。贡布里希在《艺术与错觉》中指出，艺术家首先依赖的是其脑海中既已存在的图式，而在情境逻辑的压力下（包括对写实性的要求），他对图式进行修正，从而完成对对象的再现。克拉克将贡布里希的图式概念加以扩展，发展为更为宏观的绘画传统与惯例，同时将再现对象转换为包括经济基础在内的社会现实，从而建立起新的艺术社会学研究范式。用他的话来说就是，只有首先对图画传统或惯例做出改变（而迫使画家改变惯例的压力则来自社会现实），图画才有可能表现社会现实。倒过来，也只有对传统或惯例做出改变，社会现实才能在图画中有所反映，并为人们所认知。正如在《人民的形象：古斯塔夫·库尔贝与1848年革命》一书中，克拉克对库尔贝在1848—1851年间所创作的几件代表作，即《打石工》《奥南的葬礼》《赶集归来的弗拉基农民》进行了详细的考察，尤其是它们对当时法国学院派的理想主义艺术传统的背离。克拉克并未将库尔贝的现实主义等同于对现实生活的忠实再现，而是将其作品中的现实主义置于由往昔和当时的艺术所构成的上下文之中。只有在诸多因素的结合下，他的现实主义才具有其意义，这种意义建立在艺术家对那个时代所流行的艺术与社会政治活动、惯例、体制与价值的疏离甚至是批判的基础上。

实际上，与其说克拉克是一名马克思主义的艺术史家，不如说他是一位思路更为开阔、研究方法更为灵活多样的艺术社会史家。在克拉克看来，真正的艺术社会史研究传统是由诸如瓦尔堡和沃尔夫林这样的20世纪早期的艺术史大师所开创的。尽管他们并非马克思主义者，但他们都注重将艺术的意义与价值置于一定的社会与历史环境之下，而并非置于某种理想的、脱离了具体的社会文化环境的"伟大艺术家"的抽象序列之中。克拉克认为他的研究所延续的正是这样的传统，而绝非20世纪50年代以来那种简化的马克思主义的艺术社会史。他提出了一种崭新的、更为灵活的关系模式，将绘画与阶级、意识形态等传统的社会学概念置于其中。他的著作为传统上主要关注形式分析与图像学的艺术史带来了新的研究方法，也将马克思主义的艺术社会史带入了新的学术境界。

第三节 批评家与理论家

一 克罗齐

克罗齐（Benedetto Croce，1866—1952，图7—26）是举世公认的意大利哲学家、历史学家和文艺批评家，有时被认为是一名政治家，他所奠定和引导的唯心主义在20世纪上半叶主导了意大利哲学长达半个世纪之久。尽管他声名远播，但真正使其思想超越意大利国界，并具有国际影响力的则很大程度上是他的美学理论。

通常意义上，克罗齐往往被视为一名"新黑格尔主义"的哲学家，但他同样推崇维科（Giambattista Vico，1668—1744）和文学家桑柯蒂斯（De Sanctis，1817—1883）。同时，他还受到他的意大利同事、哲学家乔凡尼·贞蒂莱（Giovanni Gentile，1875—1944）的影响。尽管由于在对法西斯政府的看法上意见相左，他与后者逐渐分道扬镳。

受黑格尔的影响，克罗齐将他的哲学体系称为"精神哲学"。黑格尔将人类的活动与历史视为"绝对精神"的显现和展开，克罗齐则更加极端地否认了除了人以外的物质世界和自然界的真实存在，认为除了精神以外没有任何真实的存在，而哲学的任务就是研究唯一存在的精神活动。克罗齐的美学理论是其关于人类精神的整个哲学体系中的一部分。《美学》（1901）是他的第一部著作，书中所讨论的不是普通的美学问题，而是美学在整个哲学中的地位，以及审美活动和其他心灵活动的联系和区别。

克罗齐将人类活动分为两大类，即认知与实践。在此基础上，认知活动又可分为直觉活动和概念活动，实践活动可分为经济活动和道德活动。他将这四类活动称为"精神的四个阶段"（four moments

图7—26 克罗齐像

of the spirit),它们相互之间紧密联系,互为因果。认知先于实践,实践基于认知。而直觉是认知的开端,并止于概念;经济是实践的开端,最终止于道德。因此,从逻辑和心理的角度来看,直觉活动都是最为基本的人类活动。克罗齐认为,对这四种活动的研究产生了四种科学,即直觉活动导致美与丑的判断,产生了美学;概念活动导致了真与伪的判断,产生了逻辑学;经济活动导致了利与害的判断,产生了经济学;道德活动导致了善与恶的判断,产生了伦理学。这四种科学的总体就是"精神哲学",而由于直觉是最基本的人类活动,因而美学便成为"精神哲学"的基础。他指出:"不建立美学,要想建立心灵哲学也是不可能的。"[52]

克罗齐在《美学》中开宗明义地指出了直觉活动的特性:"知识有两种形式:不是直觉的,就是逻辑的;不是从想象得来的,就是从理智得来的;不是关于个体的,就是关于共相的;不是关于诸个别事物的,就是关于它们中间关系的;总之,知识所产生的不是意象,就是概念。"[53]

由此可知,克罗齐所理解的直觉有如下特征:它是想象的产物,是关于个体的知识,它是关于个别事物的,其结果是形象化的意象。在生活中的每一刻,我们都会接收数量庞大的感官材料,视觉、听觉、触觉等大量的知觉信息要求大脑去处理,除此之外还有各种情感、记忆以及联想的材料在脑海中翻腾。而直觉在实质上就是心灵对这些杂乱无序的信息赋予形式与结构,使其可以被理解和识别的活动:"……心灵要认识它(无形式的单纯的物质——编者注),只有赋予它以形式,把它纳入形式才行。单纯的物质对心灵而言不存在……"[54] 正是在这样的直觉活动过程中,人类得以产生意识,世界和人类的自我个体得以成为各种事物的综合体,成为可供检视、判断、分析、解释、感受和需要的对象。

因此,克罗齐将直觉与真实世界或直觉的对象加以严格的区分。直觉只是基于真实对象的感官材料所产生的一种意象,并且直觉也不包括那些涉及对象的历史或概念的判断。例如,当观者面对一件印象派的画作时,"这是一幅印象派的绘画"以及"这是一幅画"这两种判断都不能算是他对这幅画的直觉。同时,由于直觉活动不同于经济与道德活动,因此直觉也排除了任何关于对象在实用以及

[52] 克罗齐:《美学原理》,朱光潜译,外国文学出版社,1983年,第300页。
[53] 同上书,第7页。
[54] 同上书,第11、12页。

道德方面的特征的判断。简言之,直觉所把握的个体是独一无二的,它独立于对象的概念、分类、实用与道德价值,以及种种历史与社会的语境。

由于直觉是赋形的过程,而赋予形式本身就意味着必须将感官材料表现为一定的形式或形象,因此克罗齐指出,直觉就是表现:"每一个直觉或表象同时也是表现。没有在表现中对象化了的东西就不是直觉或表象,就还只是感受和自然的事。心灵只有借造作、赋形、表现才能直觉。""无论表现是图画的、音乐的,或是任何其他形式的,它对于直觉都绝不可少","直觉的活动能表现所直觉的形象,才能掌握那些形象"。[55] 直觉与表现就像一枚硬币的两面,无法分开。

基于以上分析,克罗齐得出了"直觉即艺术"的推断,而这句话也成为对克罗齐美学思想最为简洁的概括。直觉、表现与艺术在克罗齐看来是同义词,其实指的是一回事。首先,"艺术即直觉",艺术是精神的赋形活动,因此当我们以直觉的方式认知对象时,同时就完成了艺术创造的活动。其次,"艺术即表现",在赋形的同时,我们已经在心目中将对象表现为一定的形式或形象,而且融入了对主观情感的形象化表现。就此而言,艺术创作理论中的对象、意象与形象三要素在克罗齐这里得到了统一。

"直觉即艺术"这一论断还意味着,艺术并非物质材料,而是心灵的活动。真正的艺术创造无需借助于特定的材料和媒介,而是借助于心灵的力量,在心灵中完成的。在克罗齐看来,绘画、雕塑、诗歌、音乐都不是艺术本身,而是艺术家"备忘的工具"或"帮助艺术再造的工具"。这些工具是进行审美"再造或回想所用的物理的刺激物","使人所创造的视觉品可以留存",从而避免一切"审美的宝藏"消逝。同时,艺术的非物质性也意味着艺术没有类型(genre)之分。既不能按照题材分为抒情诗、史诗、田园诗之类,也不能按媒介分为绘画、雕塑、诗歌等。他的言论在今天看来仍显得偏激:"若是将各种艺术分类与系统的书籍完全付之一炬,并不会有什么损失。"[56]

同时,克罗齐也否定了常人与艺术家之间的本质性区别,因为我们在认知世界的时候,时时都在进行着艺术创造。他认为每个人都有成为诗人、文学家、画家、雕塑家的天赋,只是与那些被称为艺术家的人相比,常人的天赋太少了。换

[55] 克罗齐:《美学原理》,第14、15页。
[56] 同上书,第125页。

言之，艺术家的直觉超出了常人的水平，而不像常人的直觉往往被日常的情感、印象、情绪所湮没。也就是说，常人与艺术家之间的区别在于量，而不在于质。

根据克罗齐的学说，可以想见他理所当然地反对艺术具有功利价值和道德功用。就艺术研究本身而言，克罗齐反对所谓的风格研究，以及对时代、流派、运动的研究。这些研究的内容与真正的艺术毫不相关，而只是出于教学和编年的方便罢了。

即使在今天看来，克罗齐的美学理论在很多方面与人们的日常经验相左，仍不无偏激之嫌。但毋庸置疑的是，他的直觉理论与法国哲学家亨利·柏格森基于"生命冲动"的直觉主义美学一道，为现代艺术，尤其是表现主义艺术提供了哲学依据和理论体系，从而在20世纪产生了广泛而深远的影响。此外，克罗齐对艺术品个体价值的强调，对风格、时代、民族等传统艺术史研究工具的否定，对于艺术史与艺术批评方法论的检讨和内省仍具有一定的现实意义。

二 罗杰·弗莱

罗杰·弗莱（Roger Fry，1866—1934，图7—27）是著名的艺术批评家和艺术理论家，他的领域既包括文艺复兴的古典艺术，也涉及20世纪的新艺术——后印象派的称呼即出自其笔下，同时，他也是享有盛名的布鲁姆斯伯里（Bloomsbury）艺术团体的成员，以及大都会艺术博物馆欧洲馆的馆长。弗莱出生于教友派（Quaker）家庭，但后来放弃了宗教信仰。他早年学习的是自然科学，而且以优等成绩毕业于剑桥国王学院，但对艺术的热爱终究使他完全转向了艺术。他于1891年到意大利旅行并学习绘画——这使他有别于其他的纯粹艺术理论家，而且很快就以意大利艺术的研究专家而闻名。从1900

图7—27 罗杰·弗莱像

年开始，他经常在《雅典娜神庙》（Athenaeum）杂志上发表艺术批评文章。作为一位研究意大利文艺复兴的学者，他站在了布列森的一边，反对道格拉斯（R. Langton Douglas），这是鉴定学和文献艺术史研究之间的对阵。1904 年，弗莱未能取得牛津斯莱德教授职位，便接受邀请去了美国，成为大都会艺术博物馆欧洲馆馆长。他协助摩根这位千万富翁购买欧洲艺术品，获得了"欧洲顾问"的称号。弗莱编辑了乔舒亚·雷诺兹的《艺术七论》，并于 1905 年出版，这标志着他最后一次关注传统艺术。1906 年弗莱第一次看到了塞尚的油画，从此倾心于现代艺术。随后几年他与大都会艺术博物馆的管理层日渐不和，最后以辞职了事，回到了伦敦，并操办了"马奈和后印象派画展"。当时的英国民众还没有习惯这样的先锋艺术，而弗莱以英勇的姿态为这些现代艺术做了大量的辩护，并在 1912 年的时候，以第二场印象派画展策展人的身份，成为现代艺术的著名拥护者。弗莱对现代艺术的关注焦点之一，在于它在艺术和工业运动形式中的应用。他阅读费边社的报纸上的艺术新闻，在制造高质量的现代主义设计风格产品的欧米茄（Omega）工作室中进行考察。年轻的艺术家们受此影响，也纷纷开始设计具有新的后印象派风格的家具、织物和陶瓷。在这段时间中，弗莱还是一如既往地继续作画，似乎是将理论和实践融合了起来。由此产生的便是 1920 年的杰作《视觉与设计》（Vision and Design），这是一本论文集。他的第二本论文集是《转变》，出版于 1926 年。而 1927 年出版的《论塞尚》（Cézanne）则是其最重要的理论著作，此书不仅第一次系统地论述了塞尚的生活，也第一次展现了塞尚的水彩画同其后期油画作品的关系，这本书奠定了弗莱作为现代艺术史家和批评家的地位。在其 1933 年就任剑桥大学教授的就职演说中，他揭示了一种历时性的艺术研究途径。

根据肯尼思·克拉克（Kenneth Clark）的看法，弗莱艺术思想最清晰地体现在他为《艺术七论》所写的导言中。另外，在《视觉与设计》中，他明确提出了我们不仅应该根据形式原则来欣赏艺术作品，而且我们也能够做到这一点。对于那些自发地支持现代理论的人群而言，弗莱的言论更激发了他们对现代艺术的热爱和拥护。他曾在 1933 年批判了艺术研究的德式传统，认为这种传统在看待艺术作品的时候"几乎完全都是从历时观点出发，将之视为时间序列的一个参数，全然不顾其美学价值"。弗莱还非常欣赏莫雷利和沃尔特·佩特，他认为后者"虽然在绘画研究上犯了如此多的错误，但奇怪的是，这些结果交织而成的知识之网

却是非常正确的"。他早期关于贝利尼和委罗内塞的专论是那个时期关于这两位艺术家的最好的理论著作。

弗莱对艺术的终极本质的第一原理和定义的怀疑,意味着他并不把现代艺术看做一个周期或者时期序列的下一个部分。这个评价符合作品本身的性质,因为例如尽管可以把塞尚的作品与拉斐尔和普桑的古典主义相联系,却不能把它们看做任何一个产生于19世纪的艺术风格的原始或早期阶段。弗莱假定了一个伟大的传统,可以属于任何时期。因此他的整个取向,就像他在一幅拉斐尔作品和一幅塞尚作品之间进行的比较一样,本质上是无时间限制的,即他把艺术品看做物体本身,而非时代的产物。他轻蔑地提到考古学的好奇即一味地注意物质细节的态度,而这会使人们不去注意艺术品本身,使艺术品本身黯然失色。

尽管他没有使用抽象这个词,却从抽象的方面界定一切艺术,其中任何程度的自然主义都是非主要的。这个形式因素使得一件作品的自然主义成为无关紧要的东西,甚至允许有这样一种可能性,即艺术可以完全是非再现的。这是一个划时代的陈述。"它似乎与李格尔对形式的分析有着相似的东西,但是李格尔的目的与弗莱的完全相反,他为理解一个历史时期而使用形式,而在弗莱看来,正是形式构成了艺术,除其本身之外并不需要什么理由。正是在这一点上它是新颖的。因而弗莱更像一位艺术家而非一位美术史家在探讨他的主题。"[57]

三 克莱夫·贝尔

克莱夫·贝尔(Clive Bell,1881—1964,图7—28)是一位坚定的形式主义美学的拥护者,也是20世纪形式主义艺术理论的开创者之一。他提出艺术与再现性主题、政治内容、情感表达以及社会环境等因素无关,用"有意味的形式"(significant form)来表述他的美学思想,这也成为被后人无数次引用的经典表述。概言之,形式

图7—28 克莱夫·贝尔像

[57] 以上参见范景中主编:《美术史的形状》第I卷,第496—497页。

主义认为外在形式乃是决定艺术品的性质与审美价值的关键甚至唯一要素，其传统可追溯至康德，并在20世纪特定的社会与艺术史语境下成为最具影响力的美学与艺术批评思想之一。贝尔与罗杰·弗莱同为20世纪形式主义批评与美学基础的奠定者，他们还曾经一道在伦敦组织了第一届（1910）和第二届（1912）后印象主义画展。

然而与弗莱不同的是，贝尔的理论在哲学领域更具影响力。因为他的形式主义深受英国哲学家乔治·摩尔（G.E.Moore，1873—1958）的影响，并基于后者的直觉主义（Intuitionism）伦理学与认知学理论。1899年，18岁的贝尔在剑桥大学结识了摩尔、历史学家利顿·斯特雷奇（Lytton Strachey）等人，成为好友。他们将贝尔引介至布鲁姆斯伯里——20世纪初英国著名的知识分子小团体，并使他成为这里的核心成员之一。正是在布鲁姆斯伯里，贝尔认识了他后来的妻子，画家范奈莎·斯蒂芬（Vanessa Stephen）。

与所有重要的美学理论一样，贝尔的形式主义是对20世纪早期的艺术情况的一种回应。首先，摄影的诞生与成熟在极大程度上对传统的再现性绘画的地位与价值提出了挑战。贝尔在《19世纪绘画的里程碑》（1927）一书的第一章就急于将画家的任务与摄影师相区分开来；其次，异域文化中的艺术——如非洲的面具、日本绘画等，越来越多地进入到公众的视野，并引起了他们的浓厚兴趣。这些艺术在视觉上极具形式美感，但在文化内涵上令欧洲人感到十分陌生。异域的艺术为何能够跨越文化的阻碍而引起普遍的审美愉悦，这是一个亟待回答和深入阐释的问题。最后，此时一些欧洲画家已开始了抽象艺术的探索，批评家与理论家无法对此视而不见，并自甘落后。

贝尔认为，一个对象除了其形式以外，再没有任何因素与其艺术属性与审美价值有关。例如，一幅画的主题丝毫不会影响到我们对它的审美兴味。因此在贝尔看来，欣赏视觉艺术并不需要那些与某件作品的历史背景、作者意图等相关的知识和信息。他写道："若欣赏一件艺术品，我们无须援引生活中的事物，无须知晓这件作品的理念与主题，也无须熟知作品的情感。"艺术仅仅与其纯粹的形式要素相关，后者决定了艺术的品质。贝尔由此赋予了这种形式要素一个特定的名称："有意味的形式。"

究竟什么是"有意味的形式"？贝尔提出这一概念基于两个前提：其一，存

在着某种普遍而独特的审美体验；其二，当人们在欣赏不同时代、不同民族、不同文化的艺术品时，这种体验都是相同的。不论是古典时期的希腊陶瓶，还是毕加索的一幅立体主义画作，不论是哥特教堂中的玻璃彩窗画，还是伦勃朗的一幅自画像，它们都能带给我们这种审美体验。

贝尔指出，所有那些能引发这种体验的艺术品都具有某种相同的属性，它是审美价值的来源，并决定了艺术的特征。这种属性便是"有意味的形式"，它源自色彩、线条、形状以及他们之间所形成的关系，这些形式要素"激发了我们的审美情感"。尽管贝尔将这种体验归于"审美情感"，但其实质更偏向于一种知觉。从这里，我们可以看到贝尔对康德形式主义美学的发展。在康德看来，形式仅仅指对象的外形，而色彩并不属于形式要素。相反，贝尔指出："外形与色彩之间并不存在真正的区分：你无法设想一个没有色彩的空间；你也无法设想一个没有外形的色彩关系。"实际上，"有意味的形式"就是外形与色彩之间某种独特的组合形式，正是这种形式成就了一件艺术品。

"有意味的形式"之所以能够引起观者的审美体验，是因为其形式本身就是画家个人经验的一种表达。贝尔认为，画家的这种经验源于他在普通的事物中观察到了纯粹的形式，他并不是将某种事物看做对其他事物或意义的指涉，而仅仅看到了事物本身。因此，贝尔所推崇的都是那个时代在形式表现领域进行大胆探索的画家，如高更、马蒂斯、邓肯·格兰特（Duncan Grant, 1885—1978），以及他最为欣赏的塞尚和毕加索。而那些纯粹的再现性或带有政治色彩的艺术，如意大利的未来主义，贝尔则不屑一顾。他宣称，区分艺术家的唯一要素是其艺术品质，而并非流派或风格。这在当时的艺术史与批评界不啻为一种激进的声音。

贝尔相信，"再没有什么心境，能比审美的沉思更为美好或强烈的了"，他同样认为，视觉艺术品是这个世界上最有价值、最为可贵的事物。贝尔终生都试图在"再现"、"主题"等概念与艺术欣赏和批评之间划分出一条明确的界限，让后者成为一种纯粹的审美活动。尽管有很多批评者指出，贝尔的理论实际上是一种循环论证：他用审美体验来定义"有意味的形式"，又用"有意味的形式"来确定审美体验。但如论如何，这一术语本身早已成为对欣赏和评价现代艺术最为简洁有效的表述，具有超越时代的经典意义，正如贝尔对艺术的看法那样："伟大的艺

术不会因时间流逝而褪色,反而历久弥新,因为它唤起的感受超越时空,遗世独立……"

四 格林伯格

格林伯格(Clement Greenberg,1909—1994,图 7—29),美国艺术批评家,第二次世界大战之后美国的绘画和雕塑艺术达到世界性的高峰,而他则是当时现代艺术最富影响力的批评家之一,也是抽象表现主义的有力支持者,和他匹敌的也许只有下文将要提到的罗森伯格。他的重要性体现在两个方面:第一,他是美国最初一批享有世界声誉的艺术家最初的提携者、支持者;第二,他是美国式的抽象表现主义的最重要的理论家。我们甚至可以将格林伯格视为一道分水岭,现代主义在他那里达到顶点,而他身后则开始出现后现代主义者的身影。

格林伯格学习的是艺术专业,1942—1949 年期间他一直在《国家》等杂志上发表艺术批评文章,是一位专栏作家。这段经历让他充分地接触到最新鲜、最生动的当代艺术潮流。实际上,他早期的一些文章是与艺术的社会和政治角色紧密相连的,例如发表在左翼杂志《游击队评论》(*Partisan Review*)上的著名文章《先锋艺术和庸俗艺术》("Avant-Garde and Kitsch",1939)。但后来他着力强调的是艺术研究中的形式主义方法。在他看来,每一种艺术都有一种"纯净化"的冲动,即艺术与艺术间的分离,而在绘画领域中,这就产生了对绘画的平面性的强调和对任何形式的视错觉的排斥。"先锋艺术的历史就是不断地向媒介的反抗投降的过程,而这反抗主要就是平面绘画对现实的透视空间的'洞深'的拒绝。"[58]但是,虽然他一直主张在欣赏艺术的时候要坚持"冷漠的审美原则",但他

图 7—29 格林伯格像

[58] Clement Greenberg, "Towards a Newer Laocoon", *Partisan Review*, 1940, vol.7–8.

早期与马克思主义的接触让他强烈地感觉到艺术史是有秩序的,也是有目标的,这使他坚定地赋予了艺术史以某种确定性:"在这个摧毁所有视错觉的时代中,所有视错觉都应当被排除掉……让绘画限制在纯粹而简单的色彩、线条中吧,别再让我们觉察到任何在现实中能够体验到的东西。"[59]

格林伯格论述过很多主要的抽象表现主义艺术家,但他特别关注的是波洛克。早在1943年他就对其第一次个展大加赞扬,1945年时他写道:"在我看来,波洛克的第二次个展……确立了他是同时代人中最强的画家。"他后来支持的画家还有大卫·史密斯(David Smith)和后绘画抽象主义画家等,后者强调的是纯粹的平面绘画,这正合格林伯格的理论之意。与此相反,他以否定的态度对待像罗森伯格(Robert Rauschenberg)那样的画家,认为他们的作品仅仅是"新奇玩意"而已。格林伯格的影响在20世纪50年代和60年代达到顶峰,艺术家们大都诚心接受他的理论和忠告。他的论文集《艺术与文化》(*Art and Culture*,1961)是那个时代最广为人知的美学著述,以至于艺术家莱瑟姆(John Latham)在1966年的一次行为艺术中特意撕毁了这本书的一份副本,以表达对格林伯格的观点的抨击。到了20世纪70年代,随着概念艺术和新具象艺术的兴起,格林伯格的影响力也开始减弱。许多年轻的批评家们都开始质疑他那种将艺术的社会向度和伦理向度割裂开的方法论,但他的著作仍不断再版,这标志着一种典型的现代主义的批评已经构成了艺术理论领域的重要组成部分。

如同许多现代主义理论家一样,格林伯格的理论并不是一个非常完整而自洽的体系,而是体现为大量的理论命题和理论维度,这些庞杂的内容主要体现在他的《艺术与文化》以及随后的几篇论文之中。总的来说,格林伯格的理论贡献在于以下几点:其一,给出了关于现代绘画的许多具体的理论定义、界说与批判,并且确立了与欧洲传统艺术理论"分庭抗礼"的基于美国当代艺术运动的现代主义艺术理论;其二,对现代主义中的抽象艺术做了大量的理论分析,不仅肯定了抽象艺术的价值与意义,而且对其理论内涵做了深入的挖掘和分析;其三,以上述的理论立场为依据,对当时刚刚兴起的后现代艺术予以严格的批判。

在关于现代艺术的历史维度方面的分析中,格林伯格更多地继承了西方马

[59] Clement Greenberg, "Abstract Art", *Nation*, 1944.4.15.

克思主义的观点。他以一种辩证逻辑的观点，看待艺术史发展的历史逻辑，即将之视为一种传统／创新、古典／现代之间的二元对话。但与马克思主义所强调的"否定"概念不一样的是，格林伯格更注重一种所谓的"辩证的转换"，就是说，传统和古典等历史的过去，并不是现代性所要否定的东西，而是现代性赖以存在并发展的基础："……现代人不是一种新传统的原创者，而是古老传统的清算者。"[60] 于是，在他看来，历史有着一种独特的分量，一种永恒的价值，而绝不是像达达主义所蔑视的那具"陈腐的尸体"。从这里也可以看出，格林伯格与马克思主义的一个重大不同之处在于，这样的传统观并不意味着需要某种历史决定论。实际上，格林伯格只是将过去视为一种基础，但至于这种基础之上能生发出什么东西，他并没有谈论。这多少使他能摆脱欧洲传统哲学的弊端，即用"时代精神"之类的屡试不爽的法宝来谈论艺术的走向与发展，而是实实在在地依据抽象艺术本身的性质和活力，来证明抽象表现主义存在的价值。

从这个宏观的历史逻辑出发，格林伯格得以继续建构关于现代艺术作品的理论。他认为，艺术作品的价值在于其自身的"统一性与完整性"。当然，古典艺术也强调艺术的统一性，但格林伯格断言，现代艺术语境下的统一性，[61] 包含着一种二元对立的对抗性；这实际上也是马克思主义对格林伯格的重大影响之一。而这个对抗性，有着两层含义。首先，这种对抗性意味着艺术材料（或内容）对艺术形式（或意图）的对抗。艺术对格林伯格来说意味着"意图战胜对抗着的材料"。[62] 这个观点可以理解为，艺术形式必须去征服、控制艺术材料，但是，格林伯格对"形式的完美性"的呼吁，并不意味着要架空内容。这是二者之间的抗拒和争斗，达到了艺术上的完美的"统一"。而第二层含义外在的层面，即关于破碎的、纷杂的、琐屑的现实，与完整的、统一的、尽善的艺术之间的对立和对抗。要明白，对格林伯格而言，艺术的统一性并非是艺术自身的目的，而是一种使隐含于现实中的对统一性的要求变得明显的方法。因为艺术通过媒介对现实进行了处理，升华了对立面之间的紧张，人们才能想象并且在一件作品中具体化它

[60] 沈语冰：《20 世纪艺术批评》，中国美术出版社，2003 年，第 156 页。
[61] 同上书，第 158 页。
[62] 同上书，第 159 页。

们的统一性。[63]

事实上,格林伯格对待抽象艺术的态度,可以这样来表述:借助理论与实践的互动,深入地阐发其关于现代性的认识和观点。对于许多后现代的批判家而言,格林伯格是一位非常"古典"的理论家,因为他坚持着艺术是有品质的,而且这种品质是可以探讨、言说的。虽然在格林伯格笔下,这种品质过多地附着于艺术的物质向度上,因而致使其理论缺乏更广阔的哲学空间,但仍不失其坚定地反对相对主义与艺术虚无主义的战斗力。格林伯格进一步认为,艺术的品质,是在与前面时代的艺术的比较、批判中获得的,因此他非常强调传统的意义和价值。正因为有着传统的传承,现代艺术也拥有了一个坚实的根基——无论是哲学和逻辑意义上的还是实践和现实意义上的,这也使得他对于抽象艺术的支持分外有力。

五 罗森伯格

罗森伯格(Harold Rosenberg,1906—1978,图7—30)是抽象表现运动最有力的支持者之一,也是"行动绘画"术语的原创者。他在艺术、政治和社会诸领域的犀利批评给他带来了声望,而他在诗歌创作方面的天分也增加了他的魅力。

在他看来,抽象表现主义是"美国艺术史上一场风云激荡而极具创新力量的运动"。罗森伯格坚定地认为艺术的超越性价值在于艺术创造的行动,这与格林伯格式的形式主义批判是尖锐对立的。他1952年在《艺术新闻》上发表的文章——《美国行动画家》("The American Action Painters")不仅是抽象表现主义的宣言,也对纽约20世纪50年代的艺术景观产生了根本的影响——要知道,这是他的第一篇艺术理论文章。他采用了存在主义的一些哲学概念,论证了行动绘画中美学意

图7—30 罗森伯格像

[63] 沈语冰:《20世纪艺术批评》,第161页。

义在行动和事件中的主要地位。他和抽象表现主义的另一位杰出支持者格林伯格的区别在于，他坚持艺术的伦理向度和政治向度，而后者只关注艺术形式。但在罗森伯格看来，批判家与其说要"证明这些向度上的价值"，不如说应该"定位和呈现它们"，由此而言，这些分析还是从属于艺术形式分析的。他还认为真正的现代艺术应当永远是分裂性的、破坏性的，由此他强烈抨击了艺术市场和博物馆的"规范化"行为。另外，他非常蔑视——甚至鄙视——波普艺术，虽然这也是现代艺术最重要的形态之一。

20 世纪 60 年代晚期，他在《纽约客》上发表了一系列的文章批评许多艺术史家和理论家们将艺术视为某种固定的产品。在他看来，威廉·德·库宁是他理想中的艺术家的杰出代表，在后者那里，艺术不是"产品"，而是流动的艺术价值的斑斓表现。在其学术生涯中，罗森伯格是普林斯顿大学（1953）和南伊利诺伊州大学（1965）的讲师和芝加哥大学的艺术教授（1966）。学院艺术联合会于 1964 年授予他马瑟奖，表彰他在艺术批评领域的杰出贡献。

罗森伯格最著名之处即在于他为行动绘画所做的努力。他以一篇篇幅不长的《美国行动画家》奠定了这个艺术流派的地位和艺术价值，而他的令人耳目一新的论点就在于强调指出，在行动绘画中，艺术成为一个现实的行动，直指在世的行动，甚至是落入风尘的行动——绘画不再是画布上的僵死、静止的无声表达，而是力量、速度、呐喊和抗争。"画布上的姿势就是从各种价值中——政治的、审美的、道德的价值中——获得解放的姿势。……一方面是道德上和智力上的耗尽的绝望意识，另一方面则是一种跨越深度的冒险的畅快，从中艺术家或许能找到他的个性的真实形象的反映。"[64] 在这里，抽象表现主义运动就与传统艺术发生了革命性的、根本性的断裂、拒绝和否定。在他看来，行动绘画甚至已不再从属于现代艺术，因为现代艺术仍然受制于艺术之中。而在行动绘画中，艺术家和作品都不再重要了，绘画只是一种手段，关键在于行动，在于艺术家的现实的举动。"艺术是一种实践"这句话不再是老套的表述，而是插入传统的利刃。"正在画布上发生的事已不再是一幅图画，而是一个事件。"行动艺术的要求不再限于描绘或描摹运动，而是将自身也变成一个运动，变成艺术家借助艺术之手段而展现的行动。

[64] 此处及下文引文来自 Rosenberg, "The American Action Painters", in *The Tradition of the New*, McGraw Hill, 1963。

这实际上是一个非常典型的前卫艺术立场：第一，行动绘画与之前的艺术历史是断裂的；第二，它意味着行动的媒介已经无关紧要了，而行动本身就具有充分的意义。这进一步地导向极端的理论，消解了"行动绘画"之中的"绘画"，乃至"绘画"[65]之后的"艺术"等，而只剩下唯一的"行动"。在后来的《艺术中的运动》中，罗森伯格继续着关于行动的理论构造，认为艺术客体（即艺术作品）将转变为艺术事件，艺术也将转变为一种情境。[66]我们认为，罗森伯格走到这一步，是其激进的革命姿态使然，也是其思想背景中的传统哲学与现代思想的交锋使然。罗森伯格已不是在宣扬一种新艺术，而是在宣扬关于艺术的一种新的认识和理论。但是，当"行动"脱离原有的艺术流派语境，进入更广阔的普遍理论空间时，罗森伯格显得有点"心有余而力不足"了。由于自身的哲学资源的贫乏，也由于罗森伯格毕竟不是专注于纯粹的艺术理论，使得他在先锋的姿态中，又暗暗地采取了传统的立场——他的理论毕竟不同于后现代主义一般要打破一切、进入虚无的狂欢，而是仍然坚持了一些实体。且无论他赋予此实体（行动）何种理论意义，这确实是他与后现代主义的根本区别。

与他的竞争对手格林伯格仅关注形式价值不同，罗森伯格还注重艺术中的伦理和政治观念。他相信艺术批评绝不应简单地"判断它（艺术）"，还应当"确立（locate）它"，要让视觉分析服从于智力上的观照和理解。[67]他还认为，真正的现代艺术应当永远地站在破坏、反叛的立场上，他也抨击了由艺术市场和博物馆联手制造的对时尚的操纵行为。此外，他极度鄙视波普艺术，这也是他的智力生涯中颇为引人注目的一点；这其中的缘由，也许并不真正在于理论，而只能用"趣味"来说清了。

六 里德

赫伯特·里德爵士（Sir Herbert Read，1893—1986，图 7—31），英国著名诗人和批评家，第一次世界大战期间在军队服役，表现优异。战争结束后他在维多

[65] 沈语冰：《20 世纪艺术批评》，第 187 页。
[66] 同上书，第 190 页。
[67] 见 *Oxford Concise Dictionary of Art and Artists*（《牛津艺术与艺术家词典》），Rosenberg 词条。

图 7—31 里德像

利亚与阿尔伯特（Victoria and Albert）博物馆陶瓷部工作（1922—1931），随后于爱丁堡大学任艺术专业的教授（1931—1933）。1933年他回到伦敦，在《伯林顿》杂志做编辑。1947年，他与别人合作创立了伦敦现代艺术研究所。他的著述甚丰，包括《英国染色玻璃》（English Stained Glass，1926）、《艺术的意义》（The Meaning of Art，1931）、《艺术中的教育》（Education Through Art，1943）、《现代绘画简史》（Concise History of Modern Painting，1959）以及《现代雕塑简史》（Concise History of Modern Sculpture，1964）。

里德早年的经历和人们所想象的学者生涯大相径庭：他16岁就在银行做职员，在大学时研读的是经济学，参加过第一次世界大战而且表现卓越，以上尉军衔光荣退伍。他与艺术的相遇发生在1922年，那时他进入维多利亚和阿尔伯特博物馆的陶瓷部任馆长。他在那里撰写了多部关于英国的染色玻璃和陶器的著作，而且作为馆长，他与许多德国艺术家和理论家联系甚密，例如，1927年他翻译了沃林格尔的名著《哥特形式论》。由这些德国艺术圈人士的帮助，他还认识了许多包豪斯艺术家，这些认识丰富了他的现代艺术观念。1931年他离开了博物馆，任爱丁堡大学沃森·戈登教授，在这段作为专业学者的时间中他出版了许多最为重要的著作。1931年他出版了可能是最重要的理论著作《艺术的意义》，紧接着在1933年出版了《当下的艺术：现代绘画和雕塑理论导论》（Art Now: An Introduction to the Theory of Modern Painting and Sculpture），1934年出版了《艺术与工业》（Art and Industry）。在这些年中他还认识了许多日后他大为赞赏和全力支持的艺术家，包括亨利·摩尔、本·尼科尔森等。在第二次世界大战期间，里德的许多议论都明确表现出对社会主义的同情，他认为优雅的美学能促进社会的和谐，这些思想从1937年出版的《艺术与社会》（Art and Society）以及1945年出版的《无政府状态与秩序》（Anarchy and Order）的书名就能略知一二。但这段时间最有影响的著作还是1943年的《艺术中的教育》，他在此书中甚至公开赞成

无政府主义。1947年他和别人一起创立了当代艺术研究所。而战后的重要著作包括1959年首版的《现代绘画简史》。

简要的说，里德是一位呈中庸态度的现代艺术支持者。从方法论上而言，他将传统的艺术哲学、鉴赏学和当时迅猛发展的心理学、社会学等结合到一起，并不侧重或偏颇任何一方，而是试图将之融合起来。从基本的艺术态度而言，他依然是用一种传统甚至古典的姿态来观照现代艺术："所有的艺术范畴，不管是理想主义还是现实主义，超现实主义还是构成主义（一种新形式的理想主义），都必须满足一个简单的测试：它们必须坚持作为沉思（contemplation）的对象。"[68] 这样的感觉或许使他对现代艺术的革命式发展不甚敏锐——例如他没有意识到波普艺术，但也使他得以依托一个稳定而坚固的理论基础来展开对现代艺术的认识。更重要的是，这种调和性的认识和批评理论，使人们意识到了现代艺术和传统艺术一脉相承的性质，减弱了原先的抵触情绪，有利于现代艺术理念和观点的传播以及深入。这方面的突出例子就是里德对抽象艺术和超现实主义艺术不偏不倚的认可与调和。他从传统美学那里继承了形式价值，又从心理学（特别是弗洛伊德的心理学和荣格的心理学）那里获得了关于艺术表达心理"迷梦"的理论支持，于是这两种不仅彼此截然相对，同时与传统艺术相对的现代艺术就巧妙地结合到了一起，并且获得了审美意义上的肯定。再者，里德甚至从社会学和人类学那里找到了依据：在他看来，原始艺术反映了三个方面的特性，其一是抽象的装饰性，其二是集体心理，其三是自然形象的再现。既然这三者有着本源的共生关系，因此它们分别体现在不同的艺术形态中，也就不再是令人迷惑的事情了。

里德这种极具包容性的宽泛理论研究确实也遇到了不少困难，例如几种方法论模式间的龃龉以及逻辑上的缺失等。但无论如何，里德关于作为审美形式的艺术价值的教导，依然是艺术史上的永久回音："……我旨在证实一个价值的判断。确切地说，我想象，在人类进化的诱因和媒介中，艺术是极为重要的一种……在人类进化的过程中，超越生理的和本能的水准的任何进步总是依赖于形式价值的实现。"[69]

[68] 转引自沈语冰：《20世纪艺术批评》，第150页。
[69] 赫伯特·里德：《现代艺术哲学》，第1页。

七 本雅明

作为20世纪德国最为重要的文学与文化批评家之一，瓦尔特·本雅明（Walter Benjamin，1892—1940，图7—32）的著作堪称对20世纪的现代性最富洞见的文字。他认为批评取决于"距离"，而保持距离比单纯地抗拒现代都市中的机器的轰鸣、嘈杂的人群与快速的生活更为困难。他曾经质问，是什么让广告在现代社会具有至高无上的力量，他回答道："传播讯息的并不是闪烁的霓虹灯广告牌，而是柏油马路上映射着它的火红的水坑。"寥寥数语，准确地反映出本雅明敏感、孤独、浪漫而又理性的独特的知识分子形象。

图7—32 本雅明像

本雅明对艺术现代性的思考集中于他的经典著作《机械复制时代的艺术》（*The Work of Art in the Age of Mechanical Reproduction*，1936）之中。在工业化生产的现代社会，由于机械复制而导致的图像泛滥和艺术的"贬值"乃至"崩塌"始终是现代文明中一个无法回避的症结。与本雅明同时代的法兰克福学派的代表人物霍克海默（Max Horkheimer）与阿多诺（Theodor W. Adorno）用"文化工业"（cultural industry）这一概念来批判文化艺术消费品的工业化生产所带来的文化集权与独裁。法兰克福学派反对大众文化，不是因为它是民主的，而恰恰是因为它不民主。他们发现，与极权政治或早期资本主义的粗暴统治相比，文化工业对人的奴役作用更为微妙而有效，它是国家权力与商业机构对大众的控制与改造。规模化的生产在20世纪三四十年代得到推广与普及，从物质产品到精神文化消费品，无不呈现出统一性、单一性的形态。这一状况在纳粹统治下的德国被演绎到了极致，个人的生活，尤其是精神生活受到了国家意识形态的全面控制。因此，从德国流亡至美国的法兰克福学派理论家对文化的独裁与极权保持着高度的敏感与警惕。在他们看来，尽管美国是一个多元文化的国家，但资本主义意识形态的机器也在以规模化生产的方式蒙蔽大

众，让消费者成为被动、消极的受控者。娱乐意味着被蒙蔽，消费意味着被剥夺。在这种情形下，文化产业的产品中所描绘的"虚假的幸福"遏制了变革现实的需要。上层统治者的需要通过文化工业的批量生产与复制传达到每一个人的文化生活中。在娱乐与消费中，大众的趣味与精神需求逐渐为这些文化产品所引导，社会上层的需要幻化为个人的"真实需要"。因此，每个人的思想与精神特质在这样自上而下的文化生产与消费中被整合，个体之间的差异被抹平。文化产业成为国家"收编"公民的"社会水泥"，消除了个人的反抗意识。

"在垄断下，所有大众文化都是一致的，它通过人为的方式生产出来的框架结构，也开始明显地表现出来……电影和广播不再需要装扮成艺术了，它们已经变成了公平的交易，为了对它们所精心生产出来的废品进行评价，真理被转化成了意识形态。它们把自己称作是工业。"[70] 正因为文化的生产成为标准化的过程，其产品也变得简单、粗糙，以便于大量炮制，并为最广泛的人群所接受。刻板的音乐旋律、千人一面的明星、公式化的电影情节，文化产品的模式化威胁到了个体性与特殊性的存在，导致了艺术"真实性"（authenticity）的丧失。

在艺术作品被大量复制这一问题上，本雅明表现出了谨慎的乐观："艺术品的可技术复制性有史以来第一次将艺术作品从依附于礼仪的生存中解放出来。复制艺术品越来越着眼于具有可复制性的艺术品，比如，用一张底片可以洗出许多的照片，而探究其中哪一张为本真就没有任何意义了。"[71] 不过，这样的表述并不意味着本雅明在法兰克福学派所重视的艺术"真实性"问题上缺乏批判性。他承认，即使最完美的复制品，也无法再现艺术品的"此地此刻性"（das Hier und Jetzt），这种此地此刻性也就是其"原真性"（Echtheit），即德语中的"真实性"。本雅明用"灵韵"（aura）的概念来指称艺术品在复制过程中所丧失的东西。"灵韵"环绕在那些伟大的艺术杰作周围，赋予它们无可争辩的权威性；灵韵是艺术品在"一定距离独一无二之显现，不管它有多近"。[72] 机械复制破坏了所谓的"灵韵"，却带来了观看方式的变革与艺术品价值转换的契机。正是在这一点上，本雅明与

[70] 马克斯·霍克海姆、西奥多·阿多诺：《启蒙辩证法》，渠敬东、曹卫东译，上海世纪出版集团，2006年，第108页。

[71] 瓦尔特·本雅明：《技术复制时代的艺术作品》，胡不适译，浙江文艺出版社，2005年，第102页。

[72] 同上书，第100页。

霍尔海姆和阿多诺在批判立场表现出了差异。本雅明将艺术品的价值分为膜拜价值与展览价值，前者产生于巫术与宗教，而后者体现在博物馆、美术馆之中。19世纪末20世纪初兴起的技术革新改变了艺术品的呈现状态，大量的机械复制使得原本独一无二的艺术品变得无处不在，举目皆是。尽管艺术品的膜拜价值被大幅度地消解，但其展览价值则大为增加。"灵韵"消解了，但艺术品的民主性与参与性得到了提升。例如，在一座中世纪的教堂中，某座圣母像可能几乎终年被帷幕遮挡，只有在特定的节日或仪式中才向教徒展示。对于民众来说，圣母像是神秘的膜拜对象。而当这座雕像被搬进了博物馆之后，展览价值部分代替了膜拜价值。它从教堂中走出，却随即步入了艺术的圣殿，宗教的膜拜变成了审美的推崇。然而，当多样化的复制技术让这件艺术品出现在明信片、T恤衫和马克杯上的时候，它就被彻底商业化为一个消费对象。膜拜价值不复存在，而展览价值被发挥至极致。

在承认"灵韵"丧失的同时，本雅明却坚信艺术在政治化、集体化方面的进步潜力。在各种艺术形式中，本雅明对电影在此方面的贡献最为乐观。电影将人们从对革命的那种神秘化的政治认知中解放出来，尽管在纳粹统治和斯大林的独裁下，电影都成为其政治宣传的工具，而好莱坞又使电影成为完美的造梦机器，但本雅明仍然相信，这种新的媒介将继续保持与社会革命的紧密联系。

本雅明所关注的首先是现代性的本质，他曾经接触过一些超现实主义者，并曾经对超现实主义给予很多关注。他认为，超现实主义者直接触及了现代经验，他们的活动让人们开始对主导着社会关系的规则产生怀疑。尤其是拼贴艺术，它用商业活动中的那些碎片填充了原本属于高雅艺术的空间："看哪！你们的画框令时间破裂；即便是日常生活中最细微的真实的碎片，也比绘画更善言辞。"本雅明还曾经受到维也纳艺术史学派，尤其是李格尔的影响。他将李格尔"艺术意志"的概念加以发挥和引申，将图像从现代工业化生产的物质表现中抽离出来，用图像来思辨种种社会与经济问题，以及由它们所导致的政治秩序灾难。本雅明的许多著作都只是片段式的，直到六七十年代才广为人知。《机械复制时代的艺术》的英译本出版之后，本雅明的思想对后现代主义的发展产生了深远影响。

八 阿恩海姆

阿恩海姆（Rudolf Arnheim，1904—2007，图 7—33）曾自述道："早年我便已意识到，研究心灵与艺术的关系将会是我毕生的工作主题。"诚如所言，他将格式塔（Gestalt）心理学运用于美学与艺术领域所取得的成果，使其成为 20 世纪心理学和美学的代表人物。阿恩海姆于 1923 入学柏林大学，师从于格式塔心理学的先驱人物马克思·韦特海默（Max Wertheimer，1880—1943）和沃尔夫冈·科勒（Wolfgang Kohler，1887—1957），于 1928 年获得博士学位。1940 年，出于对希特勒统治的不满，阿恩海姆移居美国，并加入美国国籍。阿恩海姆早年曾专注于电影理论，其最早出版的论文集竟是《电影作为艺术》（*Film as Art*，1957）。他在书中为无声电影辩护，认为无声电影在媒介方面的限制条件恰恰成就了其作为一种艺术形式的潜力，而有声电影的出现则严重破坏了这种可能性，使其仅仅沦为一种娱乐手段。在艺术心理学领域，阿恩海姆最具代表性的著作当数《艺术与视知觉》（*Art and Visual Perception*，1954），其他重要著作还有《走向艺术心理学》（*Toward a Psychology of Art*，1972）、《视觉思维》（*Visual Thinking*，1969）等。

图 7—33　阿恩海姆像

阿恩海姆将他对艺术与美学的研究建立在现代实验心理学的基础之上，从这个角度来说，他的美学思想是实证主义的。在《艺术与视知觉》的引言中，他开门见山地指出："看起来，艺术似乎正面临着被大肆泛滥的空头理论扼杀的危险"，人们"总是喜欢用思考和推理的方式去谈论艺术"。而他的任务就是要将艺术从这种"危险"中解救出来，避免形而上的美学空谈。

总体而言，阿恩海姆的学术成就有三点。首先，他试图恢复视知觉与视觉艺术作为一种思维方式的名誉。在《视觉思维》中，他指出了那种长久以来误导人们的偏见，即认为知觉与思维在大脑活动当中是割裂的，前者是感性的，后者是理性的，真正的思维只能通过语词的媒介来进行；而艺术是感性的，因此艺术，

尤其是美术总是受到或多或少的鄙视和贬低。阿恩海姆坚持认为，语言和图像在人类的思维活动中拥有等同的地位，且相辅相成。而"艺术活动是理性活动的一种形式，其中知觉与思维错综交结，结为一体"。[73] 知觉也能"积极的探索、选择，对本质的把握、简化、抽象、分析、综合、补足、纠正、比较，解决问题，还有结合、分离，在某种背景或上下文关系中做出识别等"。[74] 因此，他提出视觉也是一种思维方式。同时，传统偏见认为艺术是感性的，因此在美国当时的教育体制中，艺术教育被严重忽视。针对这一现状，阿恩海姆疾呼艺术教育的重要性，"艺术乃是一种视觉形式，而视觉形式又是创造性思维的主要媒介"，[75] 因此将艺术教育提升到了培养创造性思维的高度，并指出艺术教育对任何一个领域人才的培养都至关重要。阿恩海姆晚年的专著《关于艺术教育的思考》（*Thoughts on Art Education*，1989）表现出他对艺术教育事业的关注。事实上，阿恩海姆从"视觉思维"的角度来研究艺术教育，这与美国哈佛大学"零点项目"（Project Zero）的思路是一致的。他对美国艺术教育事业的发展产生了直接的推动作用。

其次，阿恩海姆以"力"的概念来解释和分析艺术的表现力。他认为，知觉实际上是对于蕴涵于对象中的"力的式样"（constellation of forces）的感知。艺术建立在知觉之上，而知觉又是对力的式样和结构的感知，因此力的式样和结构对艺术有着巨大的意义。阿恩海姆在《中心的力量》（*The Power of the Center*，1988）中是这样来定义艺术的："（艺术是）感知物体或行动的能力，不管它是天然的还是人工的，并通过它们的外形表现力的式样，反映出人类对动态的经验中与之相关的方面。更具体地来说，一件'艺术品'是试图通过有秩序的、平衡的和集中的形式来表现这些动态因素的人工制品。"

阿恩海姆认为，艺术家很少试图去模仿事物的外观。更多情况下，他们是在媒介中找寻相应的形式与结构，以此来指示出他们所要表现的力的式样和结构。换句话说，艺术家的目标不是模仿，而是与"力的式样"同形的形式。同时，他指出，"造成（艺术的）表现性的基础是力的结构"。他借用米开朗琪罗在天顶画《创世记》中对"上帝创造亚当"一画的构思来说明这一点。在《圣经》原文

[73] 阿恩海姆：《视觉思维》，滕守尧译，光明日报出版社，1986年，第37页。
[74] 同上书，第56页。
[75] 同上书，第426页。

中，上帝"将生气吹在"亚当的"鼻孔里",然而米开朗琪罗并没有简单地用图像来模仿文字,而是寻找到了能够反映这一瞬间的力的式样的视觉形式。他用人物伸出手臂的姿态来表现这一时刻,而且天才般地在两者的指尖之间留下一点点空隙。这个充满了巨大能量的小小的空隙,正是与《圣经》原文中的那一口"生气"等效的同形物。这是真正的"视觉思维"。因此,阿恩海姆综合了形式、主题与历史背景等各种要素,在形式分析中用力的式样和结构来衡量艺术品质量的高下。他相信通过这样的方式,人们便可以通过一种理性的、有意义的方式来定义什么是"美",从而评判艺术品的质量,来说明为什么某些作品是真正的杰作。

再次,阿恩海姆的思想和研究方法为其他研究者提供了丰富的智力宝库,具有强大的生命力。例如,他用对儿童画的研究来证明艺术史中并不存在所谓的"进步",每一种表现形式都有其优点和便利之处,也有自身的缺陷和限制。儿童和艺术家一样,不一定是在模仿对象的真实形态,而是通过媒介创造出与原物结构相同的同形物。这一思想对心理学与艺术史的研究都产生了深远的影响。又如,他对视觉形式中的力的式样的分析,为解释现代艺术,尤其是抽象艺术提供了有效的工具;而他的"视觉思维"理论,为哈佛大学的"零点项目"、为艺术和艺术教育奠定了坚实的基础。

可以说,阿恩海姆的影响在今天的艺术界、艺术教育界几乎无处不在。众多的艺术教育者、心理学家、艺术史家、艺术家和设计师都受益于他大胆而又细致的学说,尤其是他企图弥合知觉与思维、感性与理性、艺术与科学之间的裂隙的努力,在文明史上具有永恒的思想价值。